Sic. et arbre 44 07. AV.

Cahdenjou.— 7293.

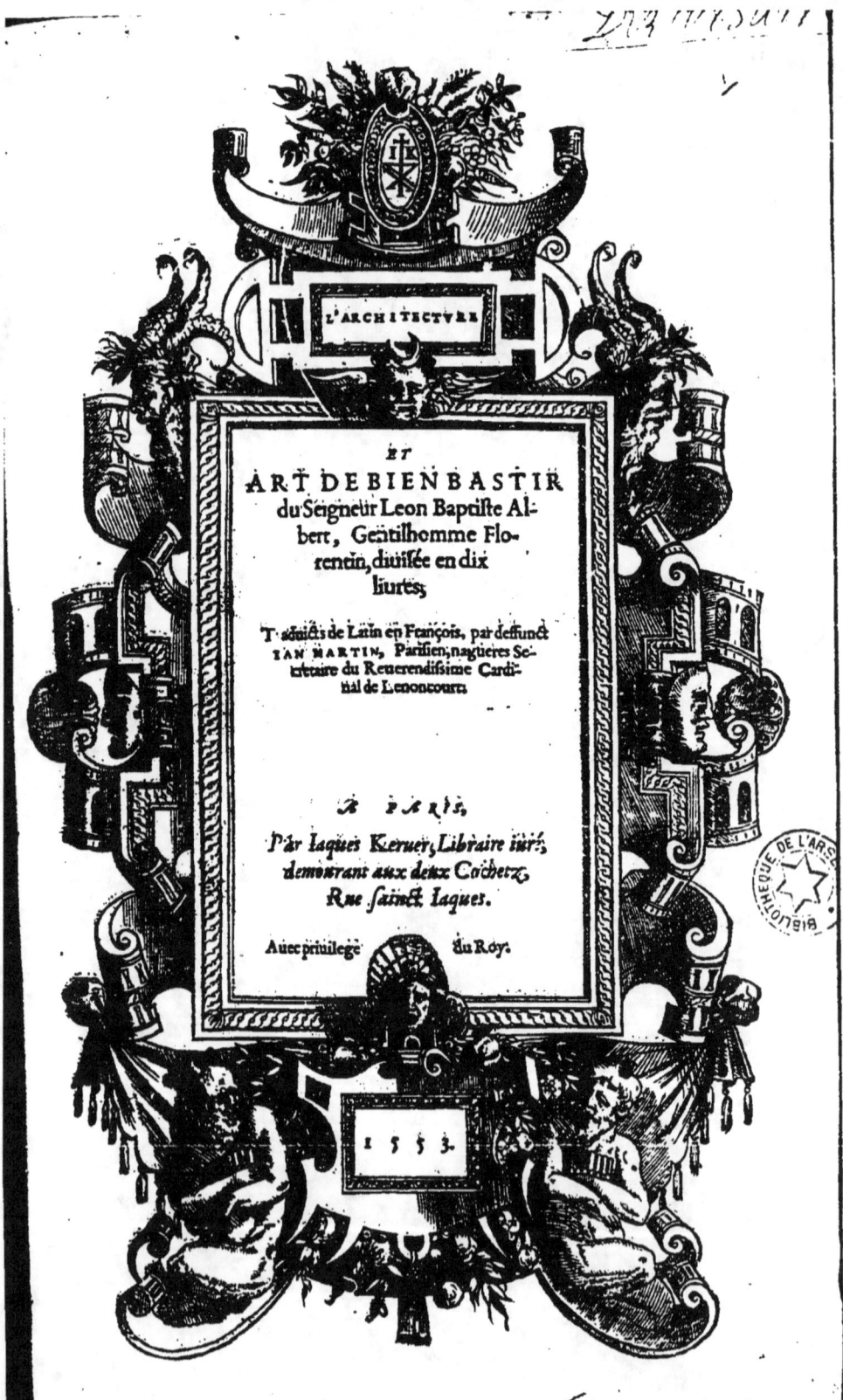

L'ARCHITECTVRE

ET
ART DE BIEN BASTIR
du Seigneur Leon Baptiste Albert, Gentilhomme Florentin, diuisée en dix
liures;

Translaictz de Latin en François, par deffunct
IAN MARTIN, Parisien, naguieres Secretaire du Reuerendissime Cardinal de Lenoncourt.

A PARIS,
Par Iaques Keruer, Libraire iuré,
demourant aux deux Cochetz,
Rue sainct Iaques.

Auec priuilege du Roy.

1553.

Au treschrestien Roy Henry, deuxieme de ce nom.

SIle plaisir de ce grand Signeur & gouuerneur de toutes choses, Sire, eust iusques à ceste heure prolongé la vie de feu Ian Martin, nagueres Secretaire du Reuerendissime de Lenoncourt, ie ne doute point qu'il ne vo' eust offert ce present volume d'Architecture, par le commandement mesme de son maistre: auquel il auoyt desia voué toutes ses oeuures, comme à son Mecenas & bienfaicteur. Mais, puisque iay eu certaines nouuelles que l'incomprehensible prouidence en a autrement ordonné, lors que ceste impression estoyt presque acheuée, l'immortelle amitié, que ie luy ay de long temps iurée pour ses rares & exquises vertus, par moy congnües en longue & familiaire hantise & conuersation, ne veut faillir à son deuoir: ains, en tant que son petit pouuoir se peut estendre, prendre charge de ses enfans spirituels (car autres ne congnoy-ie de luy) & les auoir en telle recommendatió qu'vne tant saincte affection me le peut commander. Ie representeray donc ici sa personne, Sire, pour vous addrecer ceste sienne traduction des dix liures de bien bastir, que iadis fit latinement M. Leon Baptiste Albert, Florentin, & pour vous supplier, autant humblement que le peut & doyt vostre treshumble facture, les receuoir & fauoriser pour le moins de telle grace que par ci deuant auez bien daigné monstrer à mes petits labeurs: vous osant bié promettre (s'il plaist à vostre Maiesté me permettre ainsi parler) qu'outre le pur & vray langage françois ordinaire, congnu par ses traductions de l'Arcadie de Sannazar, des Azolains de Bembo, du Poliphile, de Vitruue, de la Theologie naturelle, & d'Orus Apollo, y trouuerez vostre langue enrichie de mille mots, parauant cachés dedans les boutiques des seuls ouuriers: sans que ie parle d'auantage (puisque la preface de l'Auteur & son volume entier en font clairement apparoir) combien l'art qu'il traitte est necessaire & en paix & en guerre: de laquelle, Sire, Nostre-Signeur vous vueille donner en brief temps le dessus, à son honneur & loüenge & à vostre bon contentement: ainsi que deuotement l'en requiert vostre treshumble & tresobeissant subiect & seruiteur

DENIS SAVVAGE.

Epitaphe de Ian Martin, par
Pierre de Ronsard, Van-
domois.
Entreparleurs, vn Passant, & le
Genie du trepassé.

 Le Passant.
Tandis qu'à tes edifices
Tu faisois des frontispices,
Des termes, des chapiteaux,
Ta truelle & tes marteaux
N'ont seu de ta destinée
Rompre l'heure terminée.
 Le Genie.
Qui es tu? qui de mes os
Troubles ainsi le repos?
Pauure sot, ne sais tu comme
La mort est deue à tout homme?
Et que mesme le trépas
Les grans Roys n'euitent pas?
 Le Passant.
Quoy? ceux qui par la science
D'vne longue experience,
Et d'vn soin ingenieux
Ont vaqué par tous les cieux,
Ont les estoilles nombrées,
Et d'vn nom propre nommées,
Ont d'vn oser plus-qu'humain,
Cherché Dieu iusques au sein,
Meurent ils? la Parque noire
Dans Styx les fait elle boire?
 Le Genie.
Aussi bien que moy Platon
Sentit la loy de Pluton,
Et par sa Philosophie
Ne seut paranner sa vie.
Combien qu'il eust épluché
Tous les cieux, & recherché
Les secrets de la nature,
Et qu'il n'eust à la mort dure
Rien concedé que les os,
Et la peau, qui tient enclos
Le fardeau qui l'ame charge:
Neantmoins la cruche large
Hocha son nom aussi bien
Comme elle a hoché le mien.

Le Passant.
Ie pensoye, o bon Genie,
Que la mort eust seigneurie
Sur ceux qui vont seulement
Par la mer auarement,
Et sur ceux qui, pour acquerre
De l'honneur, vont à la guerre,
Et non en ceux là qui sont
Philosophes, & qui vont
Retraçant les pas de celles
Qu'on nōme les neuf pucelles.
Et quoy? ne peut le sauoir
Ceste Parque deceuoir?
Le Genie.
Il faut mourir: & le Sage
N'obtient nomplus d'auantage
Que le Fol. Ieunes, & vieux,
Et pauures, & filz des Dieux
Marchent tous par mesme sente
Au trosne de Radamante.
Là sans chois le Laboureur
S'acoste d'vn Empereur.
Car la maison infernale
A tous venans est égale.
Et peut estre, ce pendant
Que tu me vas demandant
Responce de ta requeste,
Que la Mort guigne ta teste,
Et que sa cruelle main
Tranche ton filet humain.
Le Passant.
Mais (ie te pry) dy moy, Ombre,
Es tu là bas, ou sous l'ombre
Des beaux myrtes ombrageux,
Ou dedans le lac fangeux,
Qui de bourbeuse couronne
Neuf fois l'Enfer enuironne?
Ou bien si tu es là haut,
Entre ceux ou point ne faut
La lumiere, & ou la glace
Et le chaud n'a point de place?
Ombre (ie te pry) dy moy,
Dy moy que c'est de toy.

a iij

Le Genie.
Ton prier n'est raisonnable.
Car il n'est pas conuenable
A toy de t'en enquester,
Ny à moy de t'en compter.
Tandis que tu es en vie,
Pour Dieu, Passant, n'aye enuie
De sauoir que fait cabas
L'Esprit apres le trepas,
Et ne trouble les Genies
Des personnes seuelies:
Mais croy, mais croy seulement,
Sans en douter nullement,
Que les ames des fidelles
Viuent tousiours eternelles,
Et que la Parque n'a lieu
Dessus les enfans de Dieu.
Le Passant.
Pourtant de raisons bien dictes,
Bonne Ame, que tu merites
Sur ta tombe de lauriers,
De pampres, & d'oliuiers.
Recoy donc ces belles roses,
Ces liz, & ces fleurs decloses,
Ce laict, & ce vin nouueau,
Que i'espen sur ton tombeau.
Le Genie
Ie ne veux de telles choses.
Serre tes liz & tes roses:
Et n'espen sur mon tombeau
Ton laict, ne ton vin nouueau:
Mais bien Nostre-seigneur prie
Que noz esprits il allie
Au troupeau qu'il a fait franc
Par la rancon de son sang.
Apres fay autre priere:
Que la terre soyt legére
A mes os, & qu'vn Sorcier
Ne me vienne délier
Iamais du clos de ma pierre.
Troys fois couure moy de terre:
Puis va-t'en à ton plaisir,
Et me laisse ici gesir.

☙ Le Seigneur de la Guillotiere Robert Riuaudeau,
Gentilhomme Poicteuin, Valet-de-chambre
ordinaire du Roy Henry deuxieme.

Aus deus iumeaus de Lede à leur tour morts-viuans
 Martin seul ie prefere, & sa gloire immortelle.
Son corps, bien que passé dans la barque cruelle,
Nous reste encores vif, durable outre les ans:
Se faisant ores voir, par ses liures-enfans,
 A qui veut frequenter sa lignée tant belle.
Son nom, plusque eternel, d'vne faueur iumelle
Eternise le corps, maugré l'effort du temps.
Dedans le Ciel prochain les freres astres clairs
 Et par tout, & tousiours, ne dardent leurs eclairs,
Et cy bas n'ont laissé chose qui les decore.
Ian Martin pres de Dieu, au plus profond des Cieux,
 Luit, & donne l'exemple, en tous terrestres lieux,
De suyure sa vertu, que nostre siecle honore.

 Ἢ αἰσθεία μὲτ᾽ ἀω̃ τρεκείας.

G. Dorange, à Iehan Martin.

Les grans palais, iadis audacieux,
Et les maisons superbes & hardies,
Qui ont dressé leur front iusques aux cieux,
Sont en ruine ores, & démolies.
 Mais pas ne sont les sciences peries
Pour les bastir, par la curé & moyen
Des bons auteurs, qui nous ont fait ce bien:
Du nom desquelz sera tousiours memoire,
O Ian Martin, ainsi que le nom tien
En France aura vne eternelle gloire.

Lui mesme.

Il n'est besoing que maintenant ie prise
C'est œuure cy, pour plus vous emouuoir,
Benins lecteurs, à le lire, & sauoir
L'vtilité, qui en peut estre prise.
 Car, si par vous la science est requise
D'Architecture, & si desirez voir
L'antiquité, soyez certains l'auoir
Pour le present en vostre langue acquise.
 Il ne faut plus que la Grece se vante
D'estre en cest art plus que France sauante.
Il ne faut plus que le François ait peine
D'aller chercher es autres regions
Les gens d'esprit, & leurs inuentions.
Car Martin seul en rend la France pleine.

 á iiij

Epistre d'Ange Politian à Laurent de Medicis, en recommendation des liures suyuans.

Baptiste Leon, Florentin, de la tresrenommée maison des Alberts, personnage de bien gentil esprit, de tressubtil iugement, & de sauoir fort exquis, apres auoir laissé beaucoup d'autres tesmoignages de soy à la posterité, en fin composa dix liures de l'Architecture: mais, quand il les eut presque du tout emédez & acheuez de polir, pour les mettre des lors en lumiere, & vous les dedier, fut surpris par la mort. Quoy voyant Bernard son frere, homme prudent & curieux de vous entre les premiers, les vous represente tous extraits de leurs originaux, & reduits en vn volume: afin qu'il satisface à la memoire & voulonté de si grand personnage, & que par mesme moyen il vous remercie des choses pour lesquelles il vous est attenu. Or vouloit il que ie louasse enuers vous l'ouurage mesme, & Baptiste, Auteur du present qui vous est faict. Ce que ie n'ay aucunement trouué bon à faire: de peur que ie ne diminuasse, par le defaut de mon esprit, les louenges d'vn ouurage si parfaict, & d'vn personnage tant excelent: pour cause que, quant à l'œuure, il acquerra, de ceux qui le liront, beaucoup plus grandes louenges que ie ne luy en pourroye donner par mes paroles, &, quant à celles de l'Auteur, non seulement craignent elles les resserres d'vne epistre, ains encores totalement la pauureté de quelconque harangue que ie puisse faire. Car il n'y auoit science ou discipline (tant fust elle secrette & cachée) qui luy demourast incongneue. Encores eussiez vous peu douter s'il estoit plus faict à l'art oratoire qu'à la poësie, & s'il tenoyt plus de grauité que d'vrbanité en parlant. Il a tát cherché & fouillé les traces & demourans de l'antiquité, qu'il a & trouué & remis pour-patron toute la façon de bastir des antiques: de sorte qu'il a excogité non seulement des machines & pegmates & plusieurs automates, ains aussi des emerueillables manieres de ba-

Pegmates & automates sont engins & instruments fantastiques se mouuans de soymesme par certains compas & secrets de Mathematique.

stir. D'auátage il estoit reputé tresbon peinctre & statuaire: encores que ce pédant il comprist parfaictement toutes choses, ainsi qu'il y auoit peu d'hommes qui cóprissent chascun sa chascune. A raison dequoy (comme Saluste disoit de Carthage) il vaut beaucoup mieux me taire de luy, que d'en parler. Mais bié voudroy-ie Laurent, que vous attribuissiez, en vostre librairie, mesme le principal lieu à ce liure, qu'en fissiez vous mesme diligente lecture, que procurissiez tant que le vulgaire le peust lire, & qu'il fust mis en lumiere publique. Car il est digne de voleter entre les parolles des personnages doctes: & en vous presque seul gist le soustenement des lettres qui par les autres sont abandonnés. A Dieu.

❦ Ce que dit Paolo Iouio, quant au propos precedant, en son
liure, intitulé Eglogia clarorum
virorum.

ANge Politian, auerti de la mort de Leon Baptiste de la race des Alberts, renommée à Florence, fit honorable mention de luy. Or, quant à moy, ie m'emerueille beaucoup de la subtilité de son esprit, & de sa felicité d'escrire en matiere tant scabreuse. Car il entreprit, touchant la maniere d'edifier, vne œuure nouuelle, &, à cause du defaut de langage, fort fascheuse & non assez capable d'eloquence: voire l'accomplit par telle faconde qu'il amena les architectes de ce téps là obscur & grossier, estans ignorans & ayans faute de certaine lueur de discipline, à la sente de tresdroite raison: pendant qu'il illustroyt les preceptes de Vitruue, enuirōnés de trespesses tenebres, & apres qu'il eut aperceu, en reuisitant curieusement les restes des antiques bastimens & de là en les compassant & proportionnant soigneusement, l'ordre de leurs commencemens & acheuemens: tellement qu'il est estimé auoir enrichi, par admirable foison de choses fort secrettes, nostre aage, parauant souffreteux & mal-paré au moyen de la corruption des arts. D'auantage il a escrit, en la peincture, des racourcissemens & ombrages, & des lineamens, selon la discipline, Optique, par laquelle vne docte main a cousturne d'exprimer les representations des choses situées en vn mesme plan, comme si elles estoyent reculées & releuées hors d'iceluy. En outre, auec le subtil pinceau, par l'aide d'vn miroir luy rechaceant ses rayons, fit fort proprement, apres le naturel, son mesme portrait: lequel nous auons veu aux iardins de chez Pallante Oricellario. Plus se treuue de luy vn liure d'Apologues en grauité recreatiue: par lequel on le peut iuger auoir passé Esope mesme en plaisance d'inuention. Aussi se treuue son Momus, Dialogue de souueraine grace, & pourtant digne d'estre accomparagé aux antiques œuures, selon l'auis de plusieurs.

Autrement nommée per Spectiue.

❦ La valeur de l'Epitaphe d'iceluy Albert, faict par Ian
Vital, & apposé apres ce que dessus.

Celuy qui gist ici, Albert estoit nommé:
Que Florence à bon droit a Lion surnommé:
D'autant que prince fut des plus sauantes testes,
Comme le seul Lion est le prince des bestes.

ã v

PRIVILEGE.

PAR les lettres patentes du Roy nostre souuerain seigneur, données a Fontainebleau le huictieme iour de Septébre, l'an mil cinq cens cinquáte & vn, signées par le Roy, maistre Martin Fumée maistre des requestes ordinaire de l'hostel, present, Le Chádelier. & seellées du grād seel en simple queue de cire iaune: Et par arrest de la court de Parlement donné le dixhuictieme iour d'Aoust oudict an mil cinq cents cinquante & vn, attachées soubs le contre seel dudict seigneur, est donné, permis & octroyé a Iacques Keruer, marchant Libraire Iuré en l'vniuersité de Paris, priuilege, permissió & congé de imprimer & faire imprimer tant de foys & en tel nombre, que bon luy semblera, durant le terme & temps de six ans prochainement venans a compter du iour & date qu'en sera faicte la premiere impression, ce present œuure intitulé Architecture de Leon Baptiste Albert, traduit de Latin en François par Ian Martin, Parisié, Secretaire de Monsieur le Cardinal de Lenócourt: Auecques inhibitions & deffenses a tous autres Libraires Imprimeurs marchants & autres quelcóques, de ne l'imprimer ne faire imprimer, vendre ne distribuer en noz Royaume, pays, terres & seigneuries, si ce n'est de ceulx qui par ledict Keruer auróy esté imprimés & fait imprimer, ou de son vouloir & consentement, durant ledict temps de six ans. Sur peine de confiscation des Liures imprimés de par aultre que de par luy ou ses commyz & deputez, d'améde arbitraire . & autres peines contenues plus amplement ausdictes lettres de priuilege dessúdict.

Table des chapitres des dix liures d'Architecture de messire Leon Baptiste Albert.

Chapitres du premier liure.

1. Le premier chapitre contient en brief la commodité, profit, necessité & dignité de l'art de bien bastir, auec aussi les causes qui esmeurent l'auteur a entreprendre cest œuure : puis apres est enseigné l'ordre qu'il entend garder en la totalité de son discours. folio. 1.
2. Chapitre deuxiesme. fo. 4.
3. De l'occasion de bastir les premieres maisons, & en combien de particularitez consiste toute la science d'edifier : puis des choses qui sont conuenables a chacune d'entr'elles. fo. eodem
4. De la region, puis du ciel, de l'air, du Soleil, & des ventz qui rendent ledict air bon ou mauuais. fo. 5.
5. Quele region est la plus commode pour y bastir des edifices : & quele aussi ne l'est pas tant. fo. 7.
6. Par quelz indices & coniectures doit estre esprouuée la commodité du païs. fo. 9.
7. De certaines commoditez & incommoditez occultes des regions, contrées & climatz dont l'homme sage se doit bien informer. fo. 10.
8. De l'aire, & des especes de ses lignes. fo. 11.
9. Des especes d'aires ou rez de chaussée, ensemble de leurs formes & figures : puis lesquelles sont plus vtiles & stables. fo. 12.
10. De la partition de l'aire ensemble d'ou prouient & commence la raison ou maniere d'edifier. fo. 14.
11. Des colonnes & parois, ensemble des particularitez appartenantes a toutes sortes de pilastres. fo. 15.
12. Combien sont les toictz profitables tant aux habitans qu'a toutes les autres parties d'vn edifice, qu'il en est de plusieurs natures : & pourtant s'en doit faire de diuerses modes. fo. 16.
13. Des ouuertures propres en edificess, sçauoir fenestres, portes, & autres qui ne passent tout le trauers de la muraille : ensemble de leur nombre & grandeur. fo. 17.
14. De plusieurs especes d'escailliers ou montees, ensemble du nombre impair des degrez, & de leur quantité : Plus des petites aires, retraictes ou paelliers interposez : finablement des yssues tant pour eaux que fumées, conduicte de ruysseaux, puys, esgouz, stfosses, & receptacles d'immundices, mesmes de leur situation conuenable. fo. 19.

Chapitres du second liure.

1. En premier lieu ie dy qu'aucun ne doit commencer vn bastiment a la vollée, ains long temps au parauant premediter en soy mesme quel & comment il doit estre selon la qualité de sa personne. Apres qu'il ne se fault seulement arrester aux pourtraictz des plattes formes qui s'en traffent sur le papier, mais faire dresser vn modelle d'aix de bois, papier, ou autre chose propre, au moyen de quoy se puissent veoir au naturel les figures & proportions de toutes les parties : lequel modelle sera communiqué a gens expertz pour auoir leur opinion la dessus : afin que l'ouurage accomply l'entrepreneur ne tumbe en repentailles. fo. 20.
2. Qu'il ne fault rien entreprendre oultre noz forces, ne repugner a la nature. mesmes que nous deuons considerer non seulement ce qu'on peult faire : ains ce qui est licite, & en quel lieu il conuient bastir. fo. 22.
3. Apres que par toutes les particularitez du modelle vous aurez comprins l'entiere façon du futur edifice, encores est il besoing d'en communiquer auec les gens expertz. Mesmes auant que de bastir fault veoir si vous pourrez bien suffire a la despence : & si est conuenable qu'ayez de long temps au parauant faict prouision de toutes les matieres necessaires a la manifacture. fo. 23.
4. De quelles matieres l'on se doit fournir auant commencer vn edifice, quelz ouuriers doiuent estre esleuz, & en quel temps fault couper le merrain par l'opinion des antiques. fo. 23.
5. Comment se peult garder le merrain abatu, de queles choses on le frotte : ensemble des remedes qui luy sont conuenables : puis de sa propre assiette en bastimens selon le naturel de ses especes. fo. 25.
6. Quelz arbres sont les plus commodes en manifacture d'edifices : puis leurs natures, vsages & vtilitez, auec leur deue collocation aux estages. fo. 26.
7. Encores des arbres en brief. fo. 28.
8. Des pierres en general, quand on les doit tirer hors des carrieres, & puis les appliquer en œuure : lesqueles se treuuent plus faciles, durables a la peine, meilleures, & de plus grande resistence. fo. 29.
9. Cas memorables en matiere de pierres, que les anciens ont traictez. fo. 30.
10. De quelz endroictz & en quelle saison il fault prendre la terre pour en faire des briques & quareaux. Comment cela se doit former ou mouler. Combien il en est d'especes : apres de l'vtilité des triangulaires, & de l'art plastique, autrement incrustature, ou mestier de poterie. fo. 31.
11. De la nature de la chaulx & du plastre, ensemble de leurs vsages et especes : puis en quoy leurs matieres conuiennent, & en quoy elles different, & tout d'vne voye de plusieurs choses qui ne sont indignes d'estre entendues. fo. 33.

TABLE.

12 De trois especes de sable, ensemble de leurs differences, & de diuerses matieres pour edifier en plusieurs lieux. fo. 35.
13 A sauoir mon si l'obseruation de temps sert de quelque chose quand lon veult commencer a bastir: lequel y est le plus conuenable: ensemble queles prieres se doiuent faire, auec les signes de bien ou de mal dont on se peult aider a ce commencement. fo. 36.

Chapitre du troisieme liure.

1 En quoy consiste la raison d'edifier. Queles sont les parties de la structure ou bastiment, & de quoy elles ont afaire. Que le fondement n'est pas portion de l'ouurage. Puis quel terroer est le plus commode pour toutes manieres de maisonner. fo. 38.
2 Qu'il fault auant toute œuure merquer les fondemens de lignes: endroictz desquelz la faulte sera plus grãde que es autres parties de bastiment, s'ilz ne sont assiz en lieu solide & ferme: & par queles apparences lon cognoist la fermeté d'vn terroer. fo. 39.
3 Qu'il est de diuerses qualitez de lieux: & pourtant ne fault asseurer de pas vn du premier coup: mais auant toute œuure doiuent estre fouyes des cloaques, trenchées ou fosses creuses, pour conduire ou escouler les eaux, ou bien des cisternes, ou des puys: & si c'est place marescageuse, on la doit piloter de bons pieux ayguisez & bruslez par vn bout: lesquelz seront sichez en terre a coups de mailletz nõ trop pesans: mais a force coups souuent donnez tant qu'ilz soyent entrez iusques a la teste. fo. 40.
4 De la nature, forme & qualité des pierres, ensemble du soustenement de la chaulx, & des lyaisons conuenables en maçonnerie. fo. 41.
5 De la structure des empietemens, suyuant ce que les antiques en ont dict & monstré par exemple. fo. 42.
6 Qu'il fault laisser des souspiraulx en grosses & larges murailles depuis le bas iusques au hault. Plus queles differences il y a entre l'empietement & la paroy: de laquelle se declairent les principales parties Apres de trois espaces de structure: ensemble de la forme & matiere du piedestal continué. fo. 43.
7 De la creation des pierres, ensemble de leur collocation & assemblage, & lesquelles sont les plus fermes ou plus tendres. fo. 44.
8 Des parties d'accomplissement, ensemble des incrustatures, moylons, bloccages, & leurs especes. fo. 45.
9 De l'assiette des pierres, ensemble des liaysons, ensemble du renforcemẽt des cornices: & la maniere de mettre plusieurs pierres l'vne auec l'autre pour en faire vn masse de muraille. fo. 46.
10 Du legitime & vray moyẽ de maçonner, ensemble de la couenance que les pierres ont auec le sable. fo. 47.
11 La maniere de placquer & vestir les murailles, ensemble des clefz ou harpos, & des remedes que lon peult faire pour garder de corrompre: puis de la tresantique loy des architectes, & d'vn moyen pour se garder de fouldres. fo. 48.
12 Des toictz de lignes droictes, des sommiers, des soliues, & de la façon de conioindre les ossemens ensemble. fo. 49.
13 Des planchers ou toictz de lignes courbes, ensemble des archades, & de leur difference: puis de la façon de les faire & d'entasser les panneaux de ces arches. fo. 51.
14 Qu'il est diuerses especes de voultes. Comment elles differẽt, & quelz traictz on les faictz, & la maniere de les adoulcir, ou rendre moins cambrées. fo. 54.
15 Des croustes ou escailles des toictz, ensemble de leur vtilité: puis de formes ou façons des tuyles, & de la matiere de quoy on les doit faire. fo. 56.
16 Des pauemens selon l'aduis de Vitruue & de Pline, mesmes suiuant ce qui sest veu dedans les edifices des antiques. Puis du temps ou il fault commẽcer & acheuer plusieurs ouurages: ensemble des qualitez de toutes les saisons de l'année. fo. 57.

Chapitres du quatrieme liure.

1 Soit que lon diffinisse les bastimens auoir esté faictz pour le besoing de la vie humaine, la commodité des vsages, ou la volupté des saisons: si fault il dire que la principale intention a esté pour y loger des hommes. Parquoy preallablement se doit veoir la diuision de diuerses Republiques en plusieurs nations & prouinces: puis nous deduirõs en quoy l'homme au moyen de sa raison & la cognoissance des artz, differe d'auec les bestes brutes: & tout d'vne venue parlerons de la difference laquelle est entre les humains: ensemble de la diuersité des edifices qui peu a peu s'en est ensuyuie. fo. 59.
2 De la contrée, place & situation commmode ou incommode aux villes, partie suyuant la doctrine des anciens, & partie a l'opinion de l'autheur. fo. 61.
3 Du pourpris espace & amplitude que lon peult donner aux citez: ensemble de la figure des murailles: puis de la coustume des antiques en desseignant ou merquãt le traict de leur closture, auec aussi les ceremonies & obseruations dont ilz vsoient en ce negoce. fo. 64.
4 Des murs, defenses ou bouleuertz, tours, couronnes & portes, ensemble de leurs fermetures. fo. 66.
5 Des passages tant pour les gens de guerre, que le commun: ensemble de leur grandeur, forme & occasion. fo. 68.
6 Des pontz tant de boys que de pierre, ensemble de leur commode asiette, piles, berceaux, arches, chanfrains et ansonnemens, panneaux de ioinct, clefz, paué, frontispice, ou decorations de presence. fo. 69.

tes au

TABLE.

7 Des cloaques ou esgoutz, ensemble de leurs vsages & especes: puis des fleuues, & fosses aquatiques seruātes au seiour des nauires. fo. 72.
8 Du bastiment des portz ou haures: ensemble de la diuision des places necessaires pour vne ville. fo. 73.

Chapitres du cinqieme liure.

1 De la distribution ou compartiment des logis tant de bon prince que du Tyran, ensemble de la difference qui doit estre en leurs parties. fo. 75.
2 Des portiques, vestibule ou portail, auātlogis, salles, escaliers, allées, ouuertures, yssues par derriere, cachettes & destours secretz: puis en quoy different les maisons tāt des princes que des particuliers, ensemble des logis du prince & de sa femme conioincts ou separez, fo. 77.
3 De la commode edification d'vn portique, auantlogis, souppers tant d'esté que d'yuer, eschauguette, & fortresse, tant pour vn prince modeste que pour vn Tyran. fo. 79.
4 De la situation & munitiō d'vne fortresse, soit en lieu maritime, planure ou roche montueuse: ensemble de son aire ou plan, rechaussement de murailles, clostures, fossez, pontz, tours, & bastions defensables. fo. 80.
5 Comment se doiuent faire en vne fortresse les retraictes de ceulx qui font le guet: ensemble la maniere de leurs toicts ou couuertures, & de quoy on les doit fortifier: puis de toutes les autres pticularitez necessaires pour l'asseurance tant du prince que du tyran. fo. 81.
6 En queles choses consiste la republique: puis ou & commēt se doiuent faire les maisons de ceulx qui l'administrent. Apres des temples grans & petiz: ensemble des reuestiaires & chapelles. fo. 81.
7 Que les cloistres des pontifes sont comme campz cloz: quel est l'office du pōtife: combien il y a d'especes d'iceulx cloistres: & comment on les doit bastir. fo. 82.
8 Des palestres, auditoires & escolles publiques: ensemble des lieux ou hospitaux pour retirer aucunes personnes impotentes abatues de maladie, autant les hommes que les femmes fo. 83.
9 De la court des Senateurs, chambres des iugemens, temple, pretoire, & leurs appartenances. fo. 84.
10 De trois especes de camp, qui se peuuent dresser en plaine campagne: & comment on les doit fossoyer, suiuant l'opinion de plusieurs. fo. 85.
11 De la commode assiette des camps terrestres pour y seiourner, ensemble de leur grandeur, forme, & parties. fo. 86.
12 Des nauires, & leurs parties: ensemble des armées de mer, & de leurs munitions necessaires. fo. 88.
13 Du questeur general d'armée, & Thresoriers des guerres: ensemble des Receueurs ordinaires, & autres collecteurs de tailles ou gabelles, & gens de tel estat, qui doiuent prēdre garde aux viures, mesmes auoir la superintendance des greniers communs, domaine, & crues extraordinaires, des armes & munitions, foires & marchez, atteliers ou lon bastit nauires, haras & escuyries du prince plus de trois sortes de prison, & de leurs edifices, sans oublier les lieux: ou elles doiuent estre, & les façons qu'il conuient leur donner. fo. 90.
14 Des edifices particuliers, & de leurs differences. Puis des metairies aux champs, de leur assiette & maneuure auec toutes les particularitez requises d'y estre obseruées. fo. 91.
15 Des doubles habitations qui se doiuent faire aux metairies: Plus de la commode assiette de toutes leurs parties tant pour les hommes que pour les bestes, & pour tenir tous vtensiles requis a la vie champestre. fo. 92.
16 Comment l'industrie du metayer se doit estendre tant enuers les animaux, que la cueillette des fruictz, & des moyssons, qu'il doit bien faire mettre a poinct, puis dresser l'aire pour y battre les gerbes. fo. 93.
17 Du logis du seigneur, & des psonnes pl' ciuiles: ensemble de toutes ses pties, & de leur collocatiō. fo. 94.
18 Quele difference doit estre entre la maison champestre des plus riches, & celle de la ville: aussi cōment les logis des poures gens se doiuent regler sur ceulx des riches, au moins en tant que peult porter leur petite puissance, principalement quant aux demeures tant pour l'esté que pour l'yuer. fo. 98.

Chapitre du sixieme liure.

1 La cause qui a meu l'autheur a suyure cest art d'architecture, ensemble la difficulté qu'il y a: & par son discoutrs, on peult veoir combien il y a employé de bōnes années, tant a estudier, mettre la main aux œuures qu'a chercher curieusement les industries necessaires, afin de n'escrire son liure a la vollée. fo. 100.
2 De la beauté & decoration, ensemble des particularitez qui en dependent, auec la difference d'entr'elles: & que lon doit edifier par certaine conduitte d'art, non pas a l'auanture. Puis qui est le vray pere & nourrissier des artz. fo. 101.
3 Que l'art d'edifier a vsé son adolescence en Asie, la fleur de son aage en la Grece, & puis est deuenu en perfecte maturité entre les Latins au pays d'Italie. fo. 102.
4 Que la decoratiō & ornement se donne a toutes choses ou par l'esprit d'vn bon ouurier, ou par sa main sage & subtile. Plus de la region, & de l'aire, auec certaines loix des antiques, ordonnées sur le faict des temples ensemble de plusieurs autres choses dignes d'estre notées, & de grande admiration, mais merueilleusement difficiles a croire. fo. 104.
5 Briefue repetition du compartiment conuenable, ensemble de l'ornement des parois & du toict: plus cōme il fault songneusement garder bon ordre en la composition des membres d'vn logis. fo. 106.
6 Par quele raison & engin les tresgrandes masses de pierre pesantes a merueilles peuuent estre facilemēt menées

TABLE

nées de lieu en autre, ou bien esleuées en hault. fo. 107.
7 Des roues, moufles, rouleaux, leuiers & poulyes, ensemble de leur grandeur, forme & figure. fo. 109.
8 De la viz & ses anneaux ou cercles (que les aucuns nomment bouloers) puis la maniere de tirer les grans faix, les porter ou pousser auant, auecques la description de la force que les ouuriers François appellét loue, & des coingz propres a la serrer. fo. 110.
9 Que pour bien faire les incrustations, il y fault pour le moins trois crepissures de placage l'vne sur l'autre: de quoy elles seruent: & de quele matiere elles doiuent estre. Plus des diuerses especes de cest ouurage. La maniere de preparer a chaulx, & des façons que lon y peult donner tant en demybosse comme en platte painture. fo. 112.
10 Comment & par quel art on doit sier le marbre: quel sablon est le meilleur pour ce faire. Puis des marbres marquettez, ou picquez de menu ouurage: ensemble de leur conuenance ou difference: & finablemét de la preparation du mortier sur lequel on veult paindre a fraiz. fo. 113.
11 Des plåchers ou trauonaisons qui sont dessoubz le toict: ensemble des voultes & incrustatures qui doiuét demourer a descouuert. fo. 115.
12 Que les ornemens des ouuertures apportent beaucoup de plaisir: mais que ceulx la ont plusieurs & diuerses difficultez & incommoditez. Plus qu'il est deux manieres d'ouurages faictz: & ce qui est requis tant a l'vn qu'a l'autre. fo. 115.
13 Des colonnes, & de leurs parures: puis que signifient ces termes, plan, aysseau, finiteur, saillye, rapetissemés ventre ou renfleure, bozel ou membre rond, liziere ou petit quarré. fo. 119.

Chapitres du septieme liure.

1 Que les murailles, temples, & basiliques sont dediées aux dieux: puis de la regió & assiette d'vne ville, ensemble des beaultez principales. fo. 121.
2 De quele & combien grande pierre lon doit faire les murailles de ville, & par quelz hommes au commencement furent edifiez les temples. fo. 123.
3 De quele industrie, soing & diligence, vn temple doit estre edifié, puis enrichy de singularitez plaisantes, a quelz dieux, & ou lon en doit faire, & puis de la diuerse maniere des sacrifices. fo. 124.
4 Des parties du téple, de sa forme & figure, ensemble des chapelles qui y seruét pour tribunaulx, ou sieges & parquetz iudiciaulx, & de leur conuenable assiette. fo. 125.
5 Des portiques deuát les temples, de leurs entrées, ou acces: ensemble des degrez, ouuertures, & interualles autrement espaces d'iceulx portiques. fo. 128.
6 Des parties d'vne colonne, ensemble des chapiteaux, & de leurs genres. fo. 129.
7 Des lineamens de colonnes en toutes leurs parties, ensemble des bases, auec leurs moulures, bozelz, armilles ou anneaux, frises ou latastres, petiz quarrez, ntailloers, membres rondz, filetz, ou petitz quarrez, asselles, goules droitres & goules renuersées, que lon dict en vn mot doulcines. fo. 130.
8 Des chapiteaux, Dorique, Ionique, Corinthe, & Italique. fo. 131.
9 De l'architraue qui se met sur les chapiteaux, ensemble des solines, aix, tuiles, modillons, iules plattes, faistieres, canellures & autres particularitez qui s'appliquent sur les colonnes. fo. 135.
10 Du paué d'vn temple, des espaces interieures ou dedans œuure, du lieu de l'aire, des murailles, & de leurs ornemens. fo. 141.
11 Pourquoy il fault que les couuertures des temples soient voultées. fo. 142.
12 Des ouuertures conuenables aux temples, asauoir fenestrages, portes & huisseries, ensemble de leurs particularitez & ornemens pour bonne grace. fo. 143.
13 De l'autel, de la communion, des candelabres & lumieres. fo. 147.
14 Du commencement des basiliques, des parties de leurs portiques, ensemble de leur edification, & en quoy elles different d'auec les temples. fo. 148.
15 Des colonnations trauonnrées, & voultées. Puis queles doiuent estre celles des basiliques, ensemble des cornices, & leurs assiettes: d'auantage de la haulteur, largeur & treillissement des fenestres. Item des planchers d'icelles basiliques, plus de leurs huisseries, & de la raison pour les faire. fo. 153.
16 Des monumens ou merques publiqz en tesmoignage des beaux gestes tant pour vne expeditió ou voyage de guerre, qu'apres la victoire gaignée faictz & dressez tant par les Romains que par les Greez. fo. 154.
17 Asauoir si les statues se doiuét mettre aux téples: & quele matiere est la pl° cómode pour les faire. fo. 156.

Chapitres du huitieme liure.

1 Des ornemés des voyes militaires ou gráz chemins passans tant aux champs qu'a la ville, & ou se deuoiét enterrer ou estre bruslez les corps des trespassez. fo. 157.
2 Des sepulcres, & de diuerses modes d'enseuelir. fo. 158.
3 Des oratoires qu'on faict pres des sepulcres, ensemble des Pyramides, colonnes, autelz, moles, & semblables matieres. fo. 160.
4 Des epitaphes en sepulcres, puis de leurs notes ou characteres, & des sculptures ou tailles dont ilz estoient ornez. fo. 164.
5 Des eschauguettes ou lanternes, & de leurs ornemens. fo. 165.

TABLE.

6 Des principales voyes d'vne ville:& pour faire que les portes,portz,pōtz,arches,quarrefours,& marché soient ornez comme il appartient. fo. 168.
7 La maniere de bien orner les spectacles,theatres & portiqs,ensemble des vtilitez qui en prouiēnēt.fo.173.
8 De l'amphitheatre,cirque,promenoers,stations & portiques,ou courtz de iuges subalternes, ensemble de leurs ornemens. fo. 178.
9 De la maniere comment il fault orner les chambres des Comices & du Senat. Puis aussi pour parer les villes de petiz boys sacrez, ensemble de nageoeres ou viuiers,liures,librairies,escolles, estables, stations de nauires, & instrumens de Mathematique. fo. 180.
10 Des thermes,ensemble de leur commodité & ornement. fo. 184.

Chapitres du neufieme liure.

1 Qu'il fault en toutes choses publiques & priuées suyuir la moyenne despense,principalement en architecture:puis des parures des maisons Royales, Senatoriales,& Consulaires. fo.185.
2 De l'ornement des edifices tant de la ville que des champs. fo. 88
3 Que les membres des edifices different tant en nature qu'en espece:a raison de quoy on les doit diuersement orner de lignes. fo 188.
4 De queles painctures, plantes ou statues se doiuent orner les maisons priuées,les pauez, les portiques & les iardins. fo.189.
5 Qu'il est trois choses qui principalement font a la beauté & magnificence d'vn logis,asauoir le nombre,la figure, & la collocation. fo. 191.
6 De la correspōdance des nōbres au compartissement des aires:ensemble du deuoir de diffinition qui n'est pas née auec le corps, n'aussi auec les harmonies. fo.193.
7 De la maniere pour bien asseoir colonnes,ensemble de leur mesure, & collocation. fo. 195.
8 Succinctz ou briefz aduertissemēs, qui pourront seruir de loix ou regles tant pour faire tous bastimens,que pour les orner:ensemble des plus grandes faultes que lon commet en bastissant. fo. 196.
9 De l'office & deuoir d'vn prudēt architecte,ensemble de ce q cōuiēt aux ornemēs pour la beauté.fo.197.
10 Que c'est qu'vn architecte doit principalement considerer, & qu'il est besoing qu'il sache. fo. 198.
11 Pour queles gens doit l'architecte employer son esprit & ses ouurages. fo. 200.

Chapitres du dixieme liure.

1 Des faultes ès bastimens, d'ou elles prouiennent,& queles sont celles que l'architecte peult amender, queles non:puis par queles choses l'air est rendu mal sain. fo. 201.
2 Que l'eau sur toutes choses est necessaire a l'vsage des hommes, & qu'il en est plusieurs especes. fo. 203.
3 De quatre choses qu'il fault considerer du naturel de l'eau, puis ou & comme elle s'engendre, comme elle sort de terre, & vers ou elle prend son cours. fo.204.
4 Des indices ou apparences parquoy lon peult trouuer de l'eau cachée. fo.205.
5 Du fouillement & structure d'vn puy, & d'vne mine. fo.207.
6 De l'vsage des eaux:queles sont les plus saines ou meilleures,& apres du contraire. fo. 208.
7 De la practique pour conduire les eaux, & comment elles se peuuent accommoder aux vsages des hommes. fo. 210.
8 Des cisternes,ensemble de leur vsage & vtilité. fo. 214.
9 Comment il fault planter vne vigne en vn pré, le moyen de faire croistre bois en vn marais, & la façon de remedier aux pays bas en danger d'estre offensez des eaux. fo. 215.
10 Des chemins par terre,& voyes aquatiques,ensemble des chaussées ou dunes que lon faict a l'encontre de l'eau. fo. 216.
11 De l'accoustrement ou manifacture des fosses ou reserues d'eau, afin que l'abondance n'en faille, ou bien que son vsage ne soit entrerompu. fo. 217.
12 Par queles digues ou leuées peuuent estre fortifiez les bordz de la marine. Cōment il fault munir les portz & issues des bras de mer, ou embouchures de riuieres:plꝰ par quel artifice on estouppe la voye a l'eau,quelle ne prenne vn autre cours. fo. 219.
13 De l'amendement d'aucunes choses, & des remedes en general. fo. 221.
14 Autres petiz discours seruans pour l'vsage du feu. fo. 222.
15 Commēt on peult faire mourir ou dechasser d'vn lieu les serpēs,cousins,punaises,mouches, souriz, puces, & vers qui gastent les habillemens, ou mesnage de bois. fo. 224.
16 Comment on doit eschauffer ou rafraichir les demourances dedans les bastimens, ensemble la practique pour rabiller des faultes en murailles. fo.225.
17 Des choses aquoy lon ne peult plus remedier, mais qui se peuuent amender apres le coup. fo.226.

FIN DE LA TABLE.

Ad Tumulum IANI MARTINI,
Franc. Chalpilletus.

Túne igitur, MARTINE, iaces? túne ergo recumbis
 Quo nemo ingenio, nec prior arte fuit?
Quid satis ipse tuo cineri fœliciter optem?
 Hæc thura, has lachrymas, hæc pia serta paro.
Accipe cum lachrymis ergo hæc pia serta, crocúmque,
 Serpyllúmque virens, Cecropiúmque thymum.
Sed lachrymæ sistant. hæc verba nouissima profint
 Æternùm salue, perpetuúmque vale.

PREFACE DE MESSIRE LEON BAPTISTE ALBERT, GENTILHOMME FLOrentin, & tresexcellent Architecte, pour ses dix Liures traictans de l'art de bien & raisonnablement bastir.

Ce premier chapitre contient en brief la commodité, proffit, necessité, & dignité de l'art de bien bastir, auec aussi les causes qui esmeurent l'auteur a entreprendre cest œuure: puis apres est enseigné l'ordre qu'il entend garder en la totalité de son discours.

OZ predecesseurs nous ont laisé plusieurs & diuerses sciences par eulx acquises auec merueilleux exercice d'esprit, conioinct a labeur vigilant & curieux oultre mesure, dont toutes les fins tendent a nous faire bien & heureusement viure. Mais non obstant que quasi toutes se combattent ensemble, a qui vous sera plus de proffit: si est ce que l'on voit par euidéce, que chacune à certaine proprieté nayue, au moyé de laquelle on iugeroit qu'il n'y à celle qui ne tache a preceder ses côpagnes, & promettre tout autre fruyt. Or ensuyuons nous les aucunes pource que ne nous en pouons passer: les autres sont approuuées a cause de l'vtilité qui en pcede: & de teles en y a qui se font grádemét cherir, a raison que seulement elles concernét les particularitez dont la cognoissance est de recreation singuliere. A la verité il ne me semble estre besoing que pour le present ie m'amuse a deduire queles sont ces sciéces, car cela est par trop manifeste. Mais si aucun se veult mettre a les bié espulcher, ie m'asseure qu'il n'en trouuera piece en tout leur nombre, qui est bien grand, laquele ne face peu d'estime de ses parétes, pour mieulx exaulcer les effectz a quoy elle pretend: ou si cas est qu'il s'en puisse trouuer, & de teles que n'ayons le moyen de bien viure sáns leur ayde, mesmes qu'elles apportét du proffit conioinct a volupté hôneste, ie croy (certes) que nul ne dira qu'il faille reietter de ce compte, la tresindustrieuse Architecture: Côsideré que si l'ony prend bien garde, elle est expressement necessaire tant pour la communauté des viuans, que pour chacun des particuliers: & par ainsi ne tient le dernier lieu d'honneur entre les plus apparentes & recommendables. Parquoy auant passer oultre, le deuoir veult que ie descriue quel ie desireröye vn Architecte.

Sachez que ie ne lé veuil simplement manuel, pour estre equiparable aux hommes excellens en chacune des autres doctrines: d'autant que la main de l'ou-

Les sciences tendent à nous faire bien & heureusement viure.

Particularitez requises en vn Architecte.

PREFACE.

urier ne luy doit feruir finon d'outil pour faire les chofes qui par luy feront or-
donnees. Auec cela ie defire en fa perfonne que par certaine raifon ou difcours
de penfée, il puiffe bien & adroit imaginer, puis faire veoir en œuure, les chofes
d'importance à l'vfage des habitans. lefqueles fe tirent du mouuement des pois,
affemblemens des matieres, & de leur augmentation ou diminution quand il
eft befoing que cela fe face. Mais croiez que pour en venir about, force eft qu'il
ait du moins cognoiffance moienne de maintes difciplines, qui rendent leurs
ftudieux admirables & dignes de louenge. Voila en fomme quel ie voudroie
que feuft noftre Architecte, que ie laiffe iufques a vne autrefois, pour reuenir au
propos commencé.

Voiez Vi-
truue, au fe-
cond chap.
de fon deu-
xieme liure.
Opinion de
l'autheur.
L'obligatió
que nous a-
uons enuers
les Archite-
ctes.

Aucuns ont voulu dire qu'au commencement du monde le feu & l'eau furent
caufe que les humains vindrent a s'entrefrequenter: mais moy regardant l'vtili-
té qu'apportent de iour en iour les parois, les couuertures, & mefmes le fecours
qu'eles font en tous noz negoces ordinaires, ie ne me puis perfuader autre cho-
fe, finon que cela eut force de les faire viure en compagnie heureufe. A cefte
caufe nous ne fommes feulement tenuz aux Architectes de ce qu'ilz baftiffent
des retraictes feures & bien aimées, tant pour nous defendre des ardeurs du So-
leil, que des iniures de l'yuer, & autres violens orages (qui n'eft pas certes vn
petit bien) ains leur deuons beaucoup plus que cela, pour auoir inuenté des fin-
gularitez grandement profitables a toute la commune en general, & aux par-
ticuliers chacun par foy: voire tant propres & commodes a noz affaires, que
pofsible n'eft le bien fpecifier. Qu'il foit ainfi, dictes moy, ie vous prie, com-
bien de familles honneftes tant de ce pais que d'ailleurs feuffent totalement
peries par les reuolutions du temps, n'euft efté que leurs domicilles hereditai-
res les ont nouries & entretenues quafi comme peres & meres leurs enfans
deffoubz l'aelle?

Dedalus en
reputation
à Selinonte.

Dedalus (certes) fut grandement eftimé durant fon fiecle, de ce qu'il feit à Seli-
nonte en Sicile, vne cauerne ou il fourdoit quelque vapeur tiede, fi tresbien tem-
perée, quelle prouoquoit les perfonnes a fuer, qui par ce moien receuoient gue-
rifon de plufieurs maladies, auec vn fouuerain contentement.

Que diray ie de diuers autres, lefquelz ont inuenté maintes chofes femblables, fai-
fant grandement pour la fanté des perfonnes: comme lieux a f'exerciter, Bai-
gnoires, Eftuues, & teles excellences humaines?

Que feroit ce fi ie me vouloye arrefter a deduire par le menu les Engins de port,
moulins, referuoers de grain, & autres aifances, qui nonobftant qu'elles foient
de petite eftime, font toutesfois des proffitz incomprehenfibles?

Comment pourroit on eftimer le bien que nous apportent les eaux tirées des
veynes de la terre? Qu'eft ce que des Palais, Trophées, Eglifes, chapelles & au-
tres pareilz edifices, inuentez pour entretenir les faintes ceremonies de la Reli-
gion, & en faire proffit a la pofterité?

Commodi-
tez adue-
nues aux
hommes par
le moien
d'Architec-
ture.

Mais quele chofe eft plus efmerueillable que d'auoir donné la façon de trencher
les roches, percer des montaignes, combler les vallées, refifter aux desborde-
mens de la mer & des fleuues, nettoyer les Paluz ou Maraiz, baftir des na-
uires & autres vaiffeaux de nauigage, radreffer les cours des riuieres, appro-
prier leurs embouchures, fonder des Pontz deffus, & faire ou il eft requis des

PREFACE.

ports tresseurs & defensables? Certainement ce sont toutes choses qui ne seruent sans plus a l'vsage des habitans d'aucune region, ains donnent a tous autres accés de pouoir traffiquer en chacune prouince, tant loingtaine soit elle: & decela (comme vous pouez veoir) est ensuyui que les hommes par biensfaictz reciproques, se sont aydez & entresecouruz de vituailles, espiceries, pierres precieuses, cognoissance d'infinies proprietez natureles,&(pour dire en vn mot) de tout ce qui est desirable pour le salut & commodité de la vie que nous menons. *Biens aduenans par le traffique de marchãdise.*

Adiousttez y encores les machines de guerre tant pour offendre que deffendre, bastilles, rampars, forteresses pour la sauueté des pays, & maintenir la liberté tant chere, auec les biens de fortune, ensemble l'honneur des nations, tant en general que particulier. Et ce qui poise plus que tout, elle a donné les vrays moyens d'establir, confermer, & accroistre les authoritez tant des Empires que Royaumes. *Des machines de guerre tant pour offendre que deffendre.*

Ie pense estre asseuré que si l'on interroguoit les peuples qui de memoire d'home sont tumbez en puissance d'aultruy, par qui leurs forces furent aniantees, qu'ilz respondroient que ce a esté par aucuns ingenieux: & que les ennemis armez se promenans au long de la campagne, ne leur faisoient gueres de peur, veu qu'ilz auoient entre deux grande largeur & profondeur de fossez, bonne muraille de pierre, & gros renfort de boulleuertz: mais oncques (diront ilz) ne fut possible de nous deffendre de la vigueur d'vn esprit inuentif, car il nous tormentoit si merueilleusement a toutes heures par l'impetuosité de ses traictz, que cela ruinoit toutes choses que nous pouuions mettre au deuant pour nostre resistence: & par ce poinct fumes forcez de nous renger a obeir. Puis au contraire ceulx qui ont esté assailliz, & se sont vigoreusemét defenduz, tesmoigneront que iamais chose ne les feit tant tenir bon, que l'asseurance qu'ilz auoient en l'ingeniosité de leurs Architectes.

Sans point de doubte, si vous calculez bien les entreprises & expeditions de guerre faictes des le temps de l'antiquité iusques a maintenant, vous trouuerez plus de victoires obtenues par le moyen des ingenieux, que par la conduitte des vaillans Capitaines: mesmes verrez que diuers ennemis ont esté plus souuent reduitz a l'extremité par les inuentions & conseil d'vn artiste de bon entendement, que par les forces des grans hommes de guerre. Aussi (a dire vray) vn Architecte sçait vaincre auec bien peu de cas, &(qui est encores plus louable) sans mettre les personnes au hazart de la mort. Suffise donc pour le present ce que i'ay recité des proffitz qu'il peult faire.

Maintenant pour monstrer combien l'affection de bastir est agreable aux hommes, voire nayuemét enracinée en leurs memoires, cela se peult assez cognoistre par apparences infinies: & principalement par ce qu'il ne s'en trouuera pas de cent l'vn, qui ne soit tout enclin a edifier quelque chose, pourueu qu'il ait moyen de fournir a la despese: & se mostre bien ayse, s'il a inuenté aucun poinct de nouueau, quãd il le peult cõmuniquer liberalemét a ses amis & quasi par ordonnãce de Nature, a tout le reste des viuãs. A ce ppos, cõbien aduiẽt il de fois (encores q̃ soyõs empeschez en negoces d'importãce) que ne nous saurions garder de faire pourgectz de bastimés en nostre fantasie? Il est certain que si pfois venõs a côté

a ij

PREFACE.

pler vne maison d'aultruy, du premier coup nous examinõs tous les membres chacun par soy, puis employons les forces de noz espritz a veoir s'il seroit possible d'y adiouster ou diminuer en rien, ou de chãger en aucune autre mode, afin de rendre le bastiment plus perfect: & lors si nous y trouuõs a redire, soudainement sans attendre qu'on nous prie, nous en aduertissons le seigneur: mais si le tout est ordonné de sorte qu'il n'y ait que reprendre, qui est celluy qui se sauroit tenir de le regarder de bon œil, & en auoir perfect contentement?

Quel besoing est il que ie parle en cest endroit des maisons de proffit & plaisance que l'Architecture construit a plusieurs personnages tant en la ville comme aux champs? & de la reputation que cela leur acquiert parmy les autres hõmes? Qui est aussi le bastisseur qui ne s'estime grandement quãd il a peu edifier quelque logis, & ne prenne a grãde louenge d'y resider comme en sa chose propre, specialement s'il est de belle merque, & que la grace en contente le peuple? Il n'y a rien si vray que les gẽs de bien & d'autorité sont tresaises, & sauent merueilleusement bon gré a vostre fortune & a la leur, quãd ilz voyent que vous dressez aucunes belles faces de muraille, ou faictes vn sumptueux Portique a promener, puis enrichissez tout cela de Colónes industrieusemẽt taillées, & auec ce de toutes ouuertures magnifiques, embellissant parapres vostre ouurage d'vn ou plusieurs estages de presence gentille. ilz entendent (certes) assez que cela est vne richesse laquelle peult faire a vous, a vostre famille presente, ensemble a la posterité, vn grand honneur, & singulier proffit: voire augmenter la dignité de la ville, & en faire mieulx estimer tout le pays.

Le sepulchre de Iupiter en Crete. Le Sepulcre de Iupiter n'ennoblit il pas sur toutes choses l'Isle de Crete, que lõ dict maintenant Candie?

Le Temple d'Apollo en Delos. En verité celle de Delos ne fut iamais tant honorée en contemplation de l'oracle d'Apollo, que pour la delectable forme de la ville, ioincte a la maiesté du Temple.

Ie ne me veuil a ceste heure amuser a dire combien la bonne grace des bastimẽs acquist d'autorité a l'Empire de Rome, & peult faire d'hõneur au nom Lati: Car au moyen des fragmens de l'industrie antique, lesquelz on peult veoir tous les iours en maintes places, nous sommes induitz a croire assez de choses que les Historiographes ont escrites, lesquelles autrement seroient plustost estimées bourdes, que contenantes verité. Thucydide doncques à tresbiẽ faict de louer en ses escritures, la prudẽte discretiõ des anciens en ce qu'ilz paroiẽt si bien leurs villes de toutes sortes de maisons de grãd monstre, qu'on les estimoit beaucoup plus riches & plus puissans pour faire vne entreprise, la ou & quand l'occasion s'y feust offerte.

Mais quel Prince du nõbre des grãs & sages, ne s'est efforcé de faire aucuns bastimens sumptueux, afin de perpetuer sa memoire enuers ceulx de la posterité? C'est (ce me semble) pour ceste fois assez dict de cecy, & nonobstãt encores passera ce mot, que les establissement, dignité, & honneur de toutes Republiques, sont a merueilles redeuables aux Architectes: consideré qu'ilz sont qu'en temps de repos chacun peult demourer sainement a clos & a couuert, & se dõner chez soy toute resiouissance de pensee: puis aux iours de labeur, y faire ses besongnes pour augmenter le bien de luy & de sa famille, en sorte qu'en l'vne & l'autre sai-
son

PREFACE.

son, lon y peult viure par honneur, & sans le danger de personne.

Nul doncques ne me nyera que pour les grans biens & commoditez que telz industrieux artistes donnnent par le moyen de leurs ouurages, & auec ce pour la necesité que lon en peult auoir, mesmes pour les secours qui en maintes occurrences se reçoiuent de leurs inuentions exquises, & finablement pour le profit qui en succede a ceulx qui viennent apres nous, ilz ne soient a priser, cherir, aymer, & fauorir, plus que beaucoup d'autres: voire a estre comptez entre les premiers qui meritent honneurs & biensfaictz tant des grans seigneurs que des populeuses republiques.

Toutes ces choses aiant esté asses defois par moy considerées, & les trouuant indubitables, pour satisfaire a l'affectió qui me pressoit, ie me mey à suiure cest art, chercher diligémment ses principes, & examiner ou tendent les particularitez qui luy sont conuenables: lesquelles venant a cognoistre de diuers genres, voire admirables pour leur nombre infini, mais plus vtiles que lon ne pourroit croire de prime face, d'autant qu'il n'est encores determiné quele conditió de viuans, quele partie de Republique, ou quel estat d'vne cité, à plus d'obligation enuers les Architectes inuenteurs de toutes cómoditez: queles choses aussi luy sont plº atenues des publiques ou des particulieres, des sacrées ou des prophanes, du repos ou de labeur, & (pour dire en vn mot) chacun homme par soy, ou tous ensemble, ie me deliberay pour plusieurs causes qui seroiét trop longues a racompter, de cueillir en diuers autheurs les doctrines escrites en ces miens dix liures. lesquelz se deduiront par l'ordre qui s'ensuyt. *L'occasion qui esmeut l'autheur a estudier en Architecture.*

Premieremét pource que i'ay aduisé que tout edifice est vn corps cósistant en lineamens & matiere, ainsi comme tous autres, & que l'vne de ces parties est produitte par l'entédement, & l'autre de la nature: Ie dy que sur la premiere il fault studieusemét exercer sa pensée, & pour la seconde sauoir queles choses sont a elire, puis cóme on les doit ordóner pour mettre en œuure. Toutesfois l'vne ny l'autre chacune par soy ne me semblent suffisantes pour en faire ce q est requis, ains fault que les mains des Artisans y passent, pour former la matiere suiuant la trasse des lignes, autrement on ne sen sauroit preuallioir: Mais a raison qu'il y à diuerses modes en edifices, il m'à fallu chercher si vne mesme descriptió detraictz seroit suffisante a toutes manieres. Voila qui m'à faict distinguer les especes des bastimés: & ceste distinction me semblant de grande importance, m'à tant contraict d'estudier, qu'en fin i'ay trouué le moié de faire cóuenir & accorder les desseingz, telemét qu'il s'en peult engédrer la principale perfection de beauté sur la quelle encores me suis ie mis a discourir, pour sauoir bié au vray que c'est: afin de specifier combien chacune partie d'ouurage en doit auoir pour son equipollét: mais consideré qu'en toutes ces choses se presentoit aucunesfois erreur, i'ay imaginé la practique pour les améder & remettre en leur deu. Cella certes m'a faict donner a chacun de mes liures son tiltre propre & particulier, suiuant la diuersité des matieres qui est cotenue en chacun d'eulx. *Tout Edifice consiste en lignes & matiere.*

Le premier donc parlera des lineamens ou plattes formes.

Le second de la matiere pour charpenterie & massonnerie.

Le tiers des ouurages, & comme ilz se doiuent conduire.

a iij

PREFACE.

Le quart de la totalité d'vne œuure.
Le cinquieme des occurrences particulieres.
Le sixieme des ornemens ou enrichissemens de la besongne.
Le septieme de la maiesté qui se peult donner aux choses sainctes & sacrées.
Le huitieme de la decoration des bastimens prophanes & publiques.
Le neufieme de l'embellissement de ceulx qui appartiennent aux personnes priuées.
Et le dixieme de la restauration ou raccoustrement des ouurages apres quelzques faultes aduenues.

 Encores y seront adioustez, vn petit traicté des nauires,
 vne histoire de l'art fusoire, ensemble
 des nombres & des lignes, puis de
 quoy peult seruir vn Archi-
 tecte quand il est temps
 de l'employer.

Fin de la Preface.

PREMIER LIVRE DE MESSIRE
LEON-BAPTISTE ALBERT, INTI-
tulé des traictz ou lignes.

Chapitre deuxieme.

VOVLANT escrire des lineamens conuenables aux Edifices, ie feray vn recueil de toutes les choses bonnes & belles qui se treuuent auoir esté mises en memoire par noz predecesseurs, gens vertueux & tresexpertz en ceste practique, mesmes p iceulx obseruées: & les transfereray en cestuy mien volume. Plus encores y adiousteray-ie tout ce qui s'est presenté à mon entendemét, esmeu de la curiosité de bié chercher, & par la peine que i'ay mise a ce faire. Mais d'autár que ie desire en ces discours (qui d'eulx mesmes sont assez difficiles, voire tresobscurs pour la pl'part) me mõstrer ouuert aux lecteurs autant que faire ce pourra, i'expliqueray (selon ma coustume) ce que i'entrepré a ourdir, & de la procederont les fontaines des choses qui se doyuent traicter, lesquelles a mon aduis ne seront de petite efficace. puis tout le reste s'en deduira en stile trop mieulx continué, & beaucoup plus aysé a entendre. *L'autheur à pris peine à chercher.*

Tout l'art de bien & raisonnablement bastir, consiste en lineamens & structure. Or toute la force & effect d'iceulx, ne tend a autre fin, qu'à dõner vne voye droite & absolue pour bien assembler les traictz & angles qui designent le pourpris ou parterre d'vn Edifice.

L'office donc & le deuoir des lignes, est d'assigner aux bastimens, ensemble à toutes leurs parties, lieux conuenables ainsi qu'il est requis: mesmes leur donner certain nombre, auec ordre & maiesté plaisantes: telement que cela me faict dire encor vn coup, que toute la forme & figure d'vne maison depend de la formation desdictes lignes, qui ne sont en rien subgettes à suiure la matiere, ains de tele nature que nous les voions tousiours d'vne mesme façon en plusieurs Edifices: lesquelz ne sont pourtãt tous de semblable structure, C'est a dire que leurs parties, & situations d'icelles, voire les ordres qu'elles gardent, s'entr'accordent bien en lignes & en angles, mais non pas en similitude. Certes vn homme peult bien imaginer en sa pensee des maisons toutes accomplies, sans y rien employer de materiel: & a cela est loysible de peruenir, en marquãt & assignant les angles & les traictz par certaine conduite de raison. Et puis qu'il est ainsi, ie di que les desseingz ou formes qui se conçoyuent en nostre fantasie, representent vne certaine figure, laquele se faict par lineamés & angles soubz la conduite industrieu *Proprieté & force des lignes.*

a iiij

se d'vn homme de bon entendement & practic. A ceste cause si nous voulons chercher que c'est qu'vn edifice, sans oublier tout le maneuure qu'on y emploie, ie croi que ce ne sera sans propos, de considerer preallablement de quelz principes & par queles progressions les retraictes des mortelz maintenant dictes domicilles, iadiz commencerent, & s'accrurent peu a peu: & a la verité si ie m'abuze en mon opinion, lon peult determiner de tout ce negoce, ainsi que vous orrez au chapitre suyuant.

De l'occasion de bastir les premieres maisons, & en combien de particularitez consiste toute la science d'edifier: puis des choses qui sont conuenables a chacune d'entr'elles.

Chapitre troysieme.

LES hommes au commencement, chercherent en regions seures & salutaires, certaines places pour y habiter en repos, puis en ayant trouué aucunes agreables, & comodes a leurs necessitez, ilz sy arresterét pour faire residence: mais ilz departirent telement leurs pourpris ou parterre, qu'ilz ne vouloient cõfondre tout en vn mesme endroit les parties comunes & particulieres, ains leur plaisoit de dormir en vn lieu, auoir leur foyer en vn autre, & ainsi compartir les membres, selon que leurs vsages pouoient requerir pour le temps.

De la vint donc qu'ilz commencérent a penser de faire leurs toictz ou couuertures, pour se defendre des violences de la pluye, du soleil, & autres iniures du Ciel: mais pour venir mieux a leurs fins, necessairemét fallut qu'ilz leuassent des pans de muraille surquoy leursdictz toictz peussent estre soustenus, & au moien de ce cogneurent bien qu'ilz seroient hors la batterie des bruynes, orages, & autres teles calamitez que les saisons apportent.

Apres ilz feirent des ouuertures a leursdictes murailles, commençant au rez de chaussee: & poursuiuãt iusques au hault, afin qu'ilz peussent aller d'estage en estage, & y conuenir ensemble quand l'opportunite sy offriroit: mesmes a ce qu'en certain temps leur feust loysible de receuoir la lumiere & les ventz a leur gré, ou que si d'auanture il y auoit de l'eau en leurs repaires, les humeurs eussent moyen de s'en euaporer.

Premier sinement cuirs des maisonnages selon Pline.

Quiconque dõc ayt esté le premier qui ordóna ces choses des le cómencemét, soit Vesta fille de Saturne, soient Euryalus & Hyperbius freres, soit Doxius filz du Ciel, soit Thrason, soient les Terynthiens Cyclopes, ou autres de qui parle Pline au cinquantesixieme chapitre de son septieme liure, ie pense que tele fut la naissance des edifices, & les premiers ordres qui oncques y furent obseruez, puis l'vsage auec l'industrie reduyrent le tout a la perfection ou lon le peult veoir a present, & ce par la diuersité des maisonnages qui ont esté bastiz en sortes infinies. Car a la verité, il s'en voit des publiqs, des particuliers, des sacrez, des prophanes, aucuns cómodes a l'vsage & aux besoingz que lon en peult auoir, d'autres pour l'embellissemét des Villes, & en y a qui se font seulement afin de decorer les Téples: Mais (quoy qu'il en soit) i'estime que nul ne me vouldra cõtredire en ce que ie maintien leurs diuersitez estre venues des principes que ie deduyt.

Or est ce chose toute notoire qu'vn bastiment consiste en six particularitez, asça- *six particu-*
uoir en region, place, partition, paroys, toict, & ouuertures tāt d'huisseries que *larité en*
de fenestrages: lesquelles estant biē retenues en memoire, feront que ce que no' *bastiment.*
voulons dire cy apres, sera plus facilement entendu. A raison de quoy nous les
diffinirons ainsi.

Premierement la region est toute la planure ou estendue de terre, & la superfi- *Diffinitions*
cie en quoy lon peult edifier, & de ceste la disons nous l'Aire ou plan estre l'vne *necessaires.*
des portions.

La dicte Aire est vn certain pourpris contenu en limites asignees, lesquelles se *Aire.*
ferment de murailles pour se loger en leur enclos. Toutesfois encores soubz ce
mot lon y peult comprendre tout ce qui estant en quelque lieu que lon voul-
dra de l'edifice, est subget au marcher de noz piedz.

Partition est la diuision qui separe toute l'Aire ou parterre, & la reduit en pla- *Partition.*
ces moindres, telement que toute la masse du bastiment se treuue fournye de re-
traictes propices, ne plus ne moins qu'vn corps est garny de ses membres.

Paroy ou muraille est toute structure laquelle monte de bas en hault pour sup- *Paroy.*
porter le faix du toict, mesmes qui ceinct les chambres salles & autres aysances
interieures d'vn logis.

Toict ou couuerture n'est seulement celle partie de l'edifice laquele regne par *Toict.*
dessus toutes les autres, & dessus quoy tumbent les pluyes, ains tout ce qui se
peult estendre en long & en large sur les testes des personnes qui vont & vien-
nent au dessoubs, au nombre de quoy sont planchers, voultes, & toutes autres
choses semblables.

Ouuertures sont commoditez en toutes les parties, par ou lon peult entrer & *Ouuertures.*
saillir, voire apporter ou emporter ce dōt l'on a affaire. parquoy il nous en fault
parler, mesmes de toutes leurs appartenances, pourueu que preallablemēt aiōs
traicté d'aucuns principes qui sont nez auec l'institution de cestui nostre ouura-
ge, & qui sont grandement a propos. Car en consideránt s'il y a quelque chose
d'vtile & necessaire a toutes les parties que nous auōs mises en termes, trois ac-
cidens se sont presentez dont on ne doit faire peu d'estime, pourautant qu'il ap-
partiennēt aux toictz, aux paroys, & au reste de tous les autres mēbres: & ceulx
la sont, que chacune de ces portiōs soit dediée & commode a certain vsage, voi-
re sur tout saine & salutaire, apres massiue, solide ou ferme pour durer (s'il est pos-
sible) a perpetuité, ou pour le moins par bien longues annees, & consequem-
ment qu'elle ayt si belle grace auec accueil tant delectable en toutes & chacu-
nes ses circonstances, que lon n'y puisse rien desirer selon sa qualité.

Maintenant puis que nous auons faict ces fondemens pour les choses que nous
auons a dire, poursuyuons nostre institution.

LE PREMIER LIVRE DE MESSIRE

De la region, puis du Ciel, de l'air, du Soleil & des vents, qui rendent le dict Air bon ou mauuais.

Chapitre quatrieme.

LEs antiques mettoient le plus grand soing & diligence qu'il leur estoit possible, pour trouuer des places habitables exemptes de toute nuisance, & qui feussent bié douées par la nature, de toutes les cómoditez necessaires, afin d'i consommer leurs aages en santé & plaisir. Mais ilz prenoient sur toutes choses garde a ne point auoir le ciel moleste, qui estoit certes vn conseil tresexpedient & bien aduisé. Car si la Terre ou l'Eau ont quelque vice en eulx, cela se peult bié corriger par industrie: Mais quant au ciel, on ne sauroit par art humain le meliorer en aucune maniere. Or est l'air qui nous enuironne, & au moyen de l'aspiration & respiration, du quel nous viuons en ce monde, l'vne des choses que deuons autant estimer, consideré que fil est pur & net, nous le sentons merueilleusement proffitable: puis au contraire fil est infecté, rien qui soit ne se treuue plus dangereux. Qui pourroit donques ignorer que sa proprieté est requise a l'engendrement, production, nouriture, & conseruation de toutes especes? Veritablemét c'est vne maxime, que les personnages qui viuét en air serain, sont pour la plus part de meilleur esprit que ceulx qui croupissent soubz vn gros, humide, & tout plein de melancholie. Aussi pour ceste cause, lon tient que les Atheniés estoient de trop meilleure apprehension que ceulx de Thebes. Or sentons nous par les climatz du Ciel, & les aspectz de ses contrées, que ces influences sont bié fort differentes d'vn lieu a autre: & semble que nous ayons en partie cognoissance des causes qui engendrent teles diuersitez, & qu'en partie les autres secretz nous soient cachez par la nature. Parquoy venons premierement aux manifestes, puis nous imaginerons ses occultes, & ce pour sauoir bien elire des regions commodes, ou nous puissions sainement viure.

Secret de Theologie antique.
Les Theologiens du temps iadis, entendoient soubz le nom de Pallas, l'air qui nous circuit & enuironne: a raison de quoy Homere en faict vne déesse, & l'appelle Glaucopis, signifiant la purité du Ciel, qui est de sa nature tresreluisant, & plein de toute ioye.

Signes de bó air.
Aussi n'y a il point de doute, que cest air la ne soit tressalutaire lequel est purgé au plus pres de la perfection, & a trauers de qui la veue peult franchement penetrer pour estre bien clair, subtil, egal, & non subget a trop de mutatiós diuerses. Mais

Signes de mauuais air.
au contraire nous disons pestilent ou bien fort dangereux, celuy qui par vne espoisseur de vapeurs ou nuages, demeure immobile & tout empuanty, telemét quasi que quelque chose de gros s'attache enuiron les sourcilz, comme faict le ure en yuer, & rend la veue grandement obfusquée.

Quant a moy i'estime que ces choses (comment qu'elles soient) se font principalement par le Soleil, & par le vent, oultre & par dessus les autres occasions lesquelles y peuuent aider en partie.

Mais ie ne m'amuserai en cest endroit a reciter les raisons phisicales qui disputét cóment par la force dudict Soleil les vapeurs sont puisées des plus profódes entrailles de la terre, & enleuees en ceste gráde spatiosité qui est entre le ciel & noº, ou estát brouillées & cófuses ensemble, leurs masses lourdes & graues s'en vont

rouant ça & la, puis receuant les rayons d'icelluy Soleil, tumbent sur le costé qui en est plus rosty, telement que leur cheute faict mouuoir ledict air: & de la s'engendrent les vents. Puis les susdicts nuages estant alterez, se vont plonger dans le grand Ocean, ou s'estant remplyz de l'humeur, recommencent de rechef a errer a trauers ladicte spaciosité de l'air, agitez par la force des vents, si que comme vne esponge esprainte, ilz distillent goutte a goutte l'humidité conceue. & ainsi pleut il sur la terre, de laquelle s'elieuent nouuelles vapeurs qui font l'effect semblable aux precedentes. *Generation des vents.* *Generation de la pluye.*

S'il est ainsi que cela soit veritable, ou qu'il se face par le vent auec vne seche fumosité de terre, ou par vne exhalation chaulde cócitee du froid qui la pousse, ou par allenées de l'air, ou par le mouuement des globes agitás sa purité, ou par le cours des estoilles, & la vigueur de leurs rayons, ou par vn esprit, lequel s'engendre des elemés, & qui est mouuát de soymesme, ou par quelque autre chose que ce soit qui ne consiste en son espece, mais en l'air, ou que la chaulde puissance du premier mobile (autrement souuerain firmament) le meine a son plaisir, ou par aucune autre raison, qui se pourroit en enquerát trouuer plus vallable & antique, ie suis d'auis de laisser tout cela, pour ce qu'on le iugeroit (peult estre) superflu comme trop curieux, & hors de mon propos.

Toutesfois (si ie ne m'abuse) lon me permettra bien d'interpreter a quele cause nous voyons aucunes regions du monde auoir la iouissance d'vn air pur & gaillard, ou les autres qui leur sont voysines, & quasi enclauees en elles, ont le Ciel tout morne & fascheux, & les iours merueilleusement tristes. En verité ie n'en puis coniecturer autre cause, sinon que celles la ne conuiennent pas bien auec les vents & le Soleil.

Cicero disoit que la ville de Syracuse en Sicile, estoit situee de sorte que les habitans pouoient veoir le Soleil chacun iour de l'annee, qui est certes vne chose rare, & toutesfois grandement desirable, si tant est que l'opportunité du lieu, ou aucune commodité necessaire n'en interrompe les rayons. *Situation de Syracuse.*

Il faudra donc entre tous les pays elire celluy qui ne sera subget a la force des nuées, ny a la grosseur des vapeurs, car ceulx qui font profession des choses natureles, disent que les ardeurs dudict Soleil poignent plus asprement en corps solides, qu'en ceulx qui sont subtiliez, comme en huyle plus qu'en eau, & en fer plus qu'en laine: a raison dequoy ilz concluent que l'air estant plus chauld sur nous qu'aux enuirons, est gros & graue plus qu'il ne seroit besoing. *Election de bon pays.* *Proprieté des rayons du Soleil.*

Les Egyptiens contédans de l'antiquité contre toutes les nations du monde, se souloiét glorifier d'auoir en leur pais vne certaine lignee d'hommes, laquele du commencement auoit esté produitte la premiere: & pour en faire preuue, alleguent qu'ilz ne se deuoient engendrer autre part que la ou ilz pouoiét viure longuement en bien bonne santé, comme en leur climat, ou ilz sont quasi en perpetuel printemps, & ou par la grace des Dieux se garde vne cóstance & immutabilité d'air, plus qu'en toutes les autres prouinces. *Les Egyptiés s'estiment premiers hómes.* *Temperature du pays d'Egypte.*

Aussi escrit Herodote qu'entre lesdictz Egyptiens, principalemét ceulx qui habitent le costé regardant la Libye, il y à des hommes plus sains & plus gaillards que nulz autres, & s'entretenans mieulx en perfecte santé, pource (dit cest autheur) que iamais les vents n'y varient. *Immutabilité de vés.*

A mon iugement il me semble que certaines villes d'Italie & d'autres contrées, ne sont pour autre cause subgettes a pestilence & plusieurs autres grieues maladies, que pour auoir l'air tantost froid, tantost chauld, & diuersement temperé.

Occasions de pestilence.

Pour ceste cause donc, il est bien conuenable de prendre garde combien la region que nous voulós habiter à de Soleil, & auquel elle est plus subgette, afin (s'il ce peult faire) qu'en ayós par trop, ou plus d'vmbrage qu'il ne seroit besoing.

Les Garamantois.

Les peuples du pays de Garamante en Libye, mauldissent & coniurent ce planette a son leuer & son coucher, pource qu'il les ard ou rostit par trop grande continuation de ses rays dessus eulx.

Aucuns autres habitans de la terre, se voyent pasles, mornes, & descoulourez, par auoir la nuit presque perpetuele.

Certainement ces choses n'aduiennent pas ainsi pour estre l'aysseau de la sphere du monde penchant & oblique ausdictes nations, combien que cela y peult beaucoup, mais les motifz plus expres sont que les faces de leurs pays se treuuent trop exposées au Soleil & aux Ventz, ou bien leur sont presque cachees.

De ma part i'aymeroye mieulx les fraiches allenées, que la force impetueuse d'iceulx Ventz, lesquelz encores auroysie plus cher souffrir, que d'estre en vn air immobile, & qui me rendist le Ciel moleste, Car comme dict Ouide,

Si l'eaue n'est du vent agitée,
Tost est corrompue & gatée.

L'air doncques (en poursuyuát mon dire) se ragaillardit & purifie par les doulx mouuemens, au moins ie suis d'opinion que les vapeurs lesquelles s'elieuent de la terre, s'en espartissent ça & la, ou en se rechauffant par agitations, a la parfin se viennent a cuyre & digerer, en sorte qu'elles ne peuuent causer gueres de mal. Toutesfois si cas estoit qu'il me fallust estre en region exposeé ausdictz Ventz, ie vouldroye qu'auant peruenir a moy, ilz feussent rópuz par le rencontre d'aucunes montaignes ou boccages: ou bien que leur venue fust de si loing qu'ilz se trouuassent lassez a l'aborder: & si seroye tres-content que iamais ne passassent par lieux d'ou ilz nous peussent apporter du dommage. A ceste cause i'admoneste presentement tous hommes, d'euiter a leur possible le voysinage d'ou il sort des choses dangereuses, comme odeurs infectes, vapeurs impures de Paluz ou Maraiz, & principalement d'eaux croupissantes en esgoutz ou en fosses.

Admoneste ment profitable.

C'est vne chose receue entre les naturalistes, que toute riuiere qui croist quand les neges viennent a fondre, meine tousiours vn air froid quant & elle. Ce neantmoins entre toutes les eaux vous n'en iugerez point de pire que celle qui sera dormante & en nulle maniere agitée par aucun mouuement: car de tant plus est le voysinage d'vne tele place contagieux, que moins y abordent les Ventz qui sont purifians de leur nature.

Ie dy cecy pource que plusieurs bons autheurs tiennent que tous lesdictz Vétz ne sont pas naturelement salutaires, ou conuenans aux maladies, ains dit Pline suyuant Hippocrates & Theophraste, que celluy d'Aquilon est plus commode que tous autres pour rendre aux hommes la santé perdue, & la conseruer quád ilz l'ont recouurée.

Bonté du vent d'Aquilon.

Tous les Physiciens afferment que le Vent d'Auster est le plus malfaisant & le plus dangereux qui soit: & disent que ce pendant qu'il dure, le bestial n'est pas sans

Le vét d'auster est le pire de tous.

fans danger emmy les pasturages : & plusieurs fois à lon obserué, que les Cigon- *Naturel des*
ges ne se soubzmettent pas volontiers a sa mercy : plus que les Daulphins enten- *Cigongnes.*
dent les voix des hommes ce pendant qu'Aquilon regne, & ce par le benefice du- *Nature des*
dict vent. Mais adonc qu'Auster souffle, ilz sont beaucoup plus sourdz, & ne les *Daulphins.*
peuuent bien ouyr, si l'on ne crie contre venir.

Cependant que l'Aquilon regne, vne Anguille peult demeurer viue six iours en- *Des An-*
tiers, sans eau, non pas durant Auster, a raison qu'il à certaine grosseur naturele, & *guilles.*
vne force d'engendrer maladies : aussi (a la verité) les hommes ne se treuuent pas *Du vent Co-*
bien tant comme il passe : & quand c'est Corus, il faict les gens tousser. *rus.*

D'auantage les naturalistes sont d'opinion qu'il ne faict pas bon bastir aupres de la *De la mer*
mer mediterrane, principalement pour ce que la region exposée aux rayz du So- *mediterrane*
leil, faict souffrir aux habitans vne ardeur doublement violente, l'vne causée par
le ciel, & l'autre par la reuerberation des eaux, & si maintienent que quand ledict
Soleil se va coucher, il se faict la vne dangereuse mutation d'air, quand les froides
vmbres de la nuyt commencent a venir.

Encores en est il aucuns qui pensent que la venue ou reflechissement des rayons
d'iceluy quand il se va coucher, soit que l'eau ou quelque montaigne les réuoye,
est plus a craindre qu'a toutes autres heures du iour, a cause (disent ilz) qu'ayant
ce lieu ia esté eschauffé tout au long de la iournée, quand ce vient sur le soir qu'il
recommence a battre & a redoubler sa puissance, la region s'en treuue beaucoup
plus molestée.

Or s'il aduient qu'auec ceste importunité de Soleil, il se suradiouste aucuns ventz
perilleux, qui ayent leur venue franche & libre iusques a nous, dictes moy ie vous
prie quele chose pourroit estre plus ennuyeuse, & moins supportable?

Pareillement les alleinées du matin qui apportent des vapeurs crues, sourdantes
enuiron noz demeures, sont grandement a redoubter.

I'ay dict du soleil & des ventz qui font varier l'air, & le rendent sain ou maladif,
ce qui m'a semblé conuenable en cest endroit, & le plus brieuement qu'il
m'a esté possible : mais quand ce viendra le lieu d'en traicter
plus au long, i'en diray tout ce
qu'il faudra.

*Quele region est la plus commode pour
y bastir des edifices : & quele aussi
ne l'est pas tant.*

Chapitre cinqieme.

POur bien doncques elire vn pays, la raison veult qu'il soit tel que les habitans
puissent en toutes choses bien esperer de la nature, & s'accommoder auec
tous autres hommes qui auront a negocier auec eulx.
De ma partie ne bastiroye iamais en vne croupe de montaigne difficile & malay- *Reprehen-*
sée, comme Caligule se proposoit : au moins si la necessité ne me contraingnoit *sion de Cali-*
a ce faire. *gule.*

b

Encores euiteroys-ie a mon pouuoir la campagne deserte, semblable a ce que dict Varron que souloit estre vne partie de la Gaule Cisalpine enuiron le fleuue Anion, lequel passe a trauers la marche Treuisane, ou tele que Cesar escrit que c'estoit en son temps la Bretaigne, maintenant Angleterre. Et si ne me plairoit faire ma residence en lieu pareil a l'isle d'Oenone situee en la mer Pontique, a raison que lon n'y vit fors seulement des œufz d'aucuns oyseaux, ne plus ne moins que Pline racompte qu'en son temps les hommes se nourrissoient de glan par toute Espaigne: ains voudroye (s'il estoit possible) que la ou ie m'arresteroye pour demourer, ne defaillist aucune chose necessaire a la vie.

De la Gaule Cisalpine, et a nom Treuisane.
L'isle d'Oenone.

Certainement Alexandre le grand feit tresbien de ne vouloir bastir vne ville en la montaigne Athos suyuant la persuasion de Polycrates, autrement Dinocrates l'Architecte, & fut admirable en cella, qu'il demanda si les habitans y auroient abondance de toutes choses.

D'Alexandre le grãd. Voyez le proeme du second liure de Vitruue.

Toutesfois il peut estre que pour situer des villes, vne region de difficile entree sembleroit propice au philosophe Aristote, suyuant l'opinion duquel, ie treuue qu'il a esté des peuples lesquelz se plaisoient grandement d'auoir les finages de leurs domaines inhabitez par longue & large estendue de terre, afin d'incommoder leurs ennemys, si d'auanture ilz leur faisoient la guerre. Mais pour ceste heure nous ne disputons point si leurs raisons doyuent estre approuees ou non, ains attendrons en autre endroit. Si est ce que quand aucune desdictes particularitez seroit commode en edifices publiques, ie ne la voudroye totalement reprouuer.

Ce neantmoins pour bastir ainsi comme ie l'enten, la region me contenteroit fort qui auroit plusieurs entrees & yssues par ou lon peust tant en esté comme en yuer ayseement apporter & emporter les prouisions conuenables, & ce par batteaux, sommiers, charroy, ou autres teles voyes.

Ladicte region ne doit estre humide par superabondance d'eaux, ny trop dure par secheresse, ains moyennement temperee. Mais si cas estoit que cela ne peust correspondre a nostre volonté: Ie l'aymeroie mieulx vn petit froide & seche, qu'vn peu chaulde, & par trop moytte: car on remedie bien au froid par bonnes murailles & bien couuertes, accoustremens bien garniz de fourrures, faire bon feu en la maison, & par s'exerciter en choses qui sont penibles a noz membres. Et au regard de la secheresse, lon n'estime point qu'elle ayt en soy d'effect qui puisse nuire aux corps ny aux entendemens. Vray est qu'on pourroit dire que le sec endurcit, & le froid herissonne: ce neantmoins on ne sauroit nier que toutes choses ne moysissent par humidité, & qu'elles ne se debilitent par le moien de la chaleur. Qu'il soit ainsi, lon peult veoir que les personnes en temps froid (principalement celles qui habitent en regions froides) sont plus robustes & moins subgettes a maladies que les autres: toutesfois les nées & nouries en pays chauld, surmontent en viuacité d'esprit.

Traicté de Philosophie naturelle.

Appien l'historiographe tesmoigne que les Numidiens peuples d'Afrique, viuét vn fort long aage, pource que l'yuer n'est gueres violent en leurs pays.

Des Numidiens.

Quoy qu'il en soit, la meilleure de toutes contrées sera celle qui se trouuera vn peu tiede & humide, car elle produira de beaux & grans personnages, qui ne seront comme point molestez de melancholie.

En second lieu se deura tenir pour bonne, celle qui en campagnes chargeant
force

force de negoces, aura plus de Soleil qu'aux autres, & qui en places exposées a ses rayons, sera garnye de plus de moytteur, & vmbrages.

Or en quelque endroit que ce puisse estre, lon ne sauroit pirement situer vn edifi- *De l'incom-* ce, voire plus incommodement, ny plus mal a propos, que de le mettre en quel- *modité des* que fondriere entre vallées de montaignes. Car afin que ie passe tous les maulx *fondrieres.* qui en peuuent aduenir, lesquelz se pourroient promptemēt deduire, c'est se vouloir emprisonner sans auoir ioye ny plaisir, speciallemēt de la clairté du ciel, & demourer banny de toute esiouyssance.

D'auantage il aduient qu'en peu de temps la maison se ruyne par les impetuositez des orages suruenans, ou que les eaux croupissent enuiron, telement que la terre abreuuée de continuele humeur, est tousiours moytte, rendant des vapeurs grandement contraires a la santé des habitans.

Sans point de doubte quand les corps sont hebetez, les entendemens n'y sauroiēt auoir gueres de vigueur, aussi les corps n'y peuuent pas durer, estant leurs ligatures vermoulues.

Les liures s'y moysissent assez tost, les armes y deuiennent enrouillées, & toutes choses qui sont dans les Greniers ou autres reseruoers de prouisions, chansissent en moins de rien, par la superabondance de la fraicheur terrestre.

Plus s'il aduient que le Soleil y entre, ceulx qui sont en ceste fondriere, se treuuent a demy rostiz, par le rabatement de ses rayons: & s'il n'y entre point, leurs corps seront mornes & paresseux, au moyen de l'vmbre qui les rendra pesans & mal habiles.

En cas pareil si le vent y penetre, estant contrainct & forcé de passer a trauers des canaulx, il yra beaucoup plus furieusement bruyant qu'il ne feroit a trauers vne plaine: & s'il n'y peult entrer, cela est cause que l'air y deuiēt gros, puis s'y corrompt *Diffinition* comme bourbe croupie. A ceste cause nous pouuons dire auec bonne raison, que *des fondrieres.* teles fondrieres sont estangz ou maraiz d'air dormant corrompu.

La situation d'vn lieu doncque se pourra dire delectable & digne d'estre habitée, *Bonne situa-* laquelle ne sera trop basse ou quasi noyée entre les montaignes, ains releuée, & dōt *tion de lieu.* lon pourra veoir le pays d'enuiron, mesmes ou l'air gaillard & essoré sera continuelement battu d'aucunes doulces allenées de vent.

En apres il fault qu'elle ayt abondance de toutes choses qui seruent a l'vsage, & a donner plaisir aux hommes, comme sont l'eau, le chauffage, & toutes manieres de viures. Si est ce qu'il faudra prendre garde qu'entre ces choses n'y en ait qui soiēt nuysibles a la santé des personnes: & pourtant se doyuent ouurir les sources des fontaines, puis esprouuer la bonté de leurs eaux, specialement par le feu, afin de cō- gnoistre si elles ont point en elles quelque substance glueuse, pourrye, ou par trop indigeste, au moyen de laquelle les habitans peussent tumber en grieues maladies.

Ie passe tout a escient en cest endroit que les eaux sont maintesfois cause de faire *Occasions du* deuenir les hommes goytreux ou molestez du gros gosier, & d'engendrer en *gros gosier et* eulx la pierre, la grauelle, les escrouelles, ou tout plein d'autres malencontres mer- *dies.* ueilleusement difficiles a guerir. Ie laisse aussi les grans miracles que Vitruue en racompte doctement, & en assez bon stile, en son huitieme liure.

Mais ie veuil dire auec Hippocrates, prince des naturalistes, que quiconque boit *Hippocrates* ordinairement de l'eau non pure, pesante, & de saueur autre qu'il ne conuient, *prince des naturalistes.*

b ii

LE PREMIER LIVRE DE MESSIRE

se rend subget a la colique, auec grosse enflure de ventre, d'auantage tous les membres de son corps, par especial bras, iambes, & mesmes le visage, en deuiennét maigres, deschamez, ou a bien dire, comme en chartre. Plus estant la rate maleficiée, le sang se vient a cailler dans le corps, de sorte qu'il s'en engendre diuerses infirmitez mauuaises, & dangereuses au possible. Oultre ce tant comme l'esté dure, tout personnage vsant de ladicte eau, est continuelement tourmenté du cours de ventre, si bien que par la dissolution de ses humeurs, & par expres de la cholere, peu s'en fault qu'il ne defaille par foiblesse : ou s'il euite cest accident, il est battu tout au long de l'année de douleurs plus aigues & interieures, comme sont hydropisie, restrecissement de boyaux, pleuresie, mal de costé, & leurs semblables. Et si tel personnage est ieune, peu s'en fauldra qu'il n'enrage par l'emotion de sa cholere adufte. & s'il est vieil, tout le corps luy fremiera d'ardeur, au moyen de l'embrasement de ses humeurs. Si c'est vne femme, elle conceuera bien a peine : & si elle conçoit, son enfantement sera tresdangereux ou malaisé. Et (pour dire en peu de paroles) toutes personnes de tous sexes & aages en mourront de mort auancée, a l'occasion des accidentz qui les auront minées peu a peu.

Encores y a il ce mal, qu'aucun de ceulx qui beuront teles meschantes eaux, ne passeront vn seul iour de leur vie sans auoir quelque heure de tristesse, pour autant qu'ilz seront repletz de mauuaises humeurs, cause de les faire troubler de toutes sortes de furies, dont ilz auront tousiours la ceruelle embrouillée, & cela les tiendra sans cesser en perpetuele frenasie.

Il se pourroit icy traicter beaucoup d'autres choses, que les antiques Historiographes ont notées touchant des eaux, & qui sont certes grandemét admirables, voire prouenues d'vne puissance estrange, propice a la santé ou a la maladie des humains, mais pour autant qu'elles sont rares, & seroient plus pour ostentation d'auoir beaucoup leu, que pour venir a ce que nous entendons, i'en parleray ailleurs plus amplement, quand la matiere le requerra.

Modestie de L'autheur.

L'eau nourit toutes choses croissantes.

Toutesfois auant passer oultre, ie ne veuil oublier a dire, que l'eau nourit toutes choses lesquelles prennent croissance & augmentation, comme sont plantes, semences, & autres en quoy consiste partie de nostre vie, qui par mouuement acquiert vigueur, mesmes du fruict & abondance desquelles nous sommes ordinairement sustantez. Et puis qu'il est ainsi, le deuoir veult que soyons curieux de cognoistre queles liqueurs produit la region ou nous deuons vser noz iours.

Des Indiens orientaulx.

Diodore Sicilien dict qu'en Inde orientale les hômes y sont pour la pluspart gras, puissans, & pourueuz de tressubtil esprit, a raison qu'ilz viuent en air pur, & boiuent des eaux grandement salutaires.

Signes pour congnoistre la bône Eau.

Nous dirons donc que ceste la sera de tresbonne saueur, qui n'aura aucun goust & la iugerons de couleur delectable, si on ne luy en peult nullement assigner, finablement nous l'estimerons perfecte, en la voyant pure, claire & subtile, si qu'estant mise sur quelque linge blanc, elle n'y face point de tache : qui apres auoir boulu, ne laissera rien de limonneux en son vaisseau : qui n'engendrera point de mousse au canal par ou elle yra coullant : & par especial qui ne tachera point les cailloux continuellement battuz de ses vndes.

L'on adiouste a ces proprietez, que quand les pois ou autres legumages y cuysent bien, & en peu d'heure, elle est suffisante en bonté : & qu'autant en peult on dire quand on en paistrit de bon pain.

Il fault aussi curieusement chercher, si la region produit rien qui soit pestilét ou venimeux, de maniere que les habitans feussent en danger de leurs vies.

Ie ne m'amuseray pour le present a dire ce qui est grandement celebré entre les antiques, a sauoir qu'en Colchos prouince d'Asie, il distille vn miel hors les feuilles des arbres, tel que si quelqu'vn en gouste, il tumbe incontinent pasmé, & demoute vn iour entier qu'on le iugeroit estre mort. *Du miel de Colchos.*

Lon dict aussi que par le malefice d'aucunes herbes, lesquelles a faulte de grain furent mengées par les soldarz de Marc Antoine, ilz deuindrent insensez: de sorte que toute leur occupation se conuertit a fouir des pierres en la terre: & tant y estoient ententifz, que leur humeur cholerique se venant trop a esmouuoir, les faisoit cheoir emmy le champ, ou ilz rendoient incontinent leurs ames: & dict Plutarque qu'il n'y auoit autre remede a les guerir sinon leur faire boire de bó vin. Ces choses sont assez communes. *Des soldatz de Marc antoine.*

Mais o bon Dieu, qu'est il puis n'agueres aduenu en la Pullie au royaume de Naples? Certes il s'y est engédré vne vermine terrestre si dangereuse en son venin, que quand les hommes en sont mors ou picquez, ilz promptement deuiénent furieux en maniere qu'ilz meurent de rage: toutesfois (qui est chose estrange a dire) on ne voit point de grosse ensture enuiron la playe, & si n'y a rien de meurdry: ce neantmoins des le commencement le venin se met a monter si fort, que les poures langoureux en sont tous hebetez : & qui n'y donne prompt remede, ilz tumbent la tous roides mortz en vn instant. Vray est qu'on les guerit auec la medecine dont Theophraste souloit vser contre les morsures des Viperes, a sauoir par harmonie de musique, mais il en fault sonner de plusieurs sortes, & de diuers instrumens: car quand lon est venu au son ayant quelque symbolization a ce venin, les poures patiens se resueillent quasi comme d'vn profond sommeil, & par grád ioye se mettét a dáser de toute leur puissance, telement que le grand exercice qu'ilz prennét, leur faict cósumer la poison. Vous en verriez certes les aucuns saulter, les autres cháter, & de telz en y à, faire autres fantasies selón que la rage les semót, & cótinuer quelzques iours tous entiers, sans fin ne pause, iusques a ce qu'ilz soient peruenuz a vne extreme lasseté, & que du tout n'en puissent plus, mais adócle malefice s'amortit, & ne sauroiét guerir p autre voye, qu'é se soulár de faire ce q leur móte en fantasie. *Des Tarentelles de la Pullie. La musique guerit du venin des Tarentelles.*

Nous lisons en semblable que ia diz au pays des Albanois, lesquelz se combatirét a Pompee auec merueilleuse troupe de cheuaulx, il y souloit auoir vne aduenture de mesme sorte, car il s'y engédra des bestes qui faisoient mourir les hommes par elles frappez, aucuns en ryant, & les autres en pleurant. *Du pays d'Albanie voisin d'Esclauonie.*

Par quelz indices & coniectures doit estre esprouuée la commodité d'vn pays.

Chapitre sixieme.

Pour bien donc elire & choisir vne region, ce n'est pas assez de prendre garde seulement aux choses apparentes, & qui se manifestét au regard de noz yeulx, ains conuient q par autres signes plus cachez toute la nature en soit examinée. Or les significances de bon air, & de saines eaux, seront telz: si ladicte contrée porte abondance de bons fruictz : s'il y à grand nombre de vieillardz, approchans *signes de bó air et d'eaux saines.*

le dernier aage: si la ieunesse y est robuste & belle: si les femmes y conçoiuent force enfans : & si au deliurer ilz sont sains & entiers de leurs membres, non point subgets a monstruosité.

Quant esta moy, i'ay veu aucunes villes que ie ne nommeray point, & pour cause, ou il n'y à gueres de femmes qui n'ayent eu des enfans monstrueux.

I'ay aussi esté en vne autre de ce pays d'Italie, ou plusieurs naissent subgets aux escrouelles, louches, boiteux, tortuz, & autrement maleficiez, si qu'il n'y à quasi point de famille, ou il ne se treuue quelqu'vn priué des perfections exterieures que doit communement auoir vne personne.

Traité de Philosophie naturelle. A ceste cause les Philosophes sagement admonestent qu'en toutes contrées ou vous verrez plusieurs grandes differences de corps a corps, & de membres a membres, cela vient du vice du Ciel & de l'air, ou de quelque autre cause occulte dont la nature à esté depraué.

Ce n'est pas dor ques sans propos qu'on nous estime auoir moins d'appetit en vn gros air qu'en vn subtil & delicat: mais au contraire, qu'en cestuy la nous y sommes d'auantage alterez. Et n'est pas incouenient de conieturer par la forme des autres *Coniectures a prédre par les animaux.* animaulx, queles pourront estre les habitudes des hommes. Qu'il soit vray, si les iumés, cheuaulx, beufs, moutos, & teles bestes de pasture, sont fermes, de grade corpulece, & en nóbre abondár, l'on pourra p raison esperer qu'il sera ainsi des hómes.

Aussi ne sera ce que bien faict de prendre noz indices pour l'air & pour les vents, *Coniecture par les edifices.* sur les corps qui n'ont point de vie, comme sont edifices bastiz enuiron la place ou nous desirons habiter: Car s'ilz sont plus d'vn costé que d'autre interessez & vermouluz, ce sera signe que le mal vient droit de ce costé la.

Coniecture par les arbres. Si les arbres sont penchans d'vne part, & quasi comme ars ou brouys, ilz admonestent cela estre aduenu par les rasemens d'iceulx vents.

Coniecture par les pierres de roche. En cas pareil les pierres des rochers prouenuz en celle contrée, ou apportées d'autre lieu, & appliquées en bastiment, si elles sont plus molles en la superficie que leur nature ne requiert, cela denote vne grande intemperance d'air, aucunesfois trop chauld, & tout acoup trop froid.

Il conuient donc sur toutes choses euiter la region en qui ces violentes mutations du temps sont communes & ordinaires: Car si les corps des hommes sont battuz de trop excessiues chaleurs & froidures, bien tost s'en dissouldra la compositió de leurs membres, & sera cassée ou annullée la proprieté de chacune de leurs parties: mesmes seront subgectz a plusieurs douleurs angoisseuses, & tumberont a moins de rien en vieillesse trop tost hastée.

La ville assize au pendant d'vne montaigne, & qui regarde l'occident du Soleil, est (ce dict on) mal saine a l'habiter, pource principalement que la vapeur de la nuit, & les vmbres y sont trop froides.

Il fault auec tout cela espluchet a toute diligence les reuolutions du temps passé obseruées par les sages, & regarder s'il y à rien de rare qui puisse apporter bien ou mal: *Certains lieux sont heureux ou malheureux* consideré que certains lieux ont ie ne say quoy de nature qui cause bon heur ou malencontre.

De Locres, Crotone, & Candie. L'on tiét qu'a Locres, & a Crotone iamais il n'y eut peste, & aussi qu'en l'Isle de Crete (maintenant Candie) nulle beste nuysible y sauroit viure.

Des Gaules. L'on à de long temps bien noté qu'en toutes les Gaules se voyent peu souuent des monstres.

Les

LEON BAPTISTE ALBERT. 10

Les Physiciens aussi affermẽt qu'en quelzques prouinces, l'esté n'y est point trop ardant, & iamais n'y tonne en yuer. Toutesfois Pline dict qu'en celle saison froide il tempeste sur les citez qui sont situées au costé de Mydi.

En Epire prouince de Grece (maintenant Albanie) il y à des montaignes appellées Ceraunes, a cause des fouldres & tempestes qui tumbent ordinairement dessus.

Serue à escrit que les poëtes n'ont pour autre raison feinct Vulcan estre cheut en l'Isle de Lemnos, sinon pour les continuelz orages de tourmẽte que lon voit tumber la dedans. *De l'isle de Lemnos.*

Aucuns afferment qu'au Bosphore, & en la region appellée Insodone, iamais on n'y veit ne fouldres ny esclairs. *Du Bosphore de Thrace, ou Cimmerien.*

S'il pleut quelque fois en Egypte, les habitans prenent cela pour signifiance de quelque grand cas auenir. *D'Egypte.*

Enuiron le fleuue Hydaspes, au commencement de l'Esté continuellement chet de la pluye. *Du fleuue Hidaspes qui trauerse Parthie & Mede: puis se va getter dans Indus.*

Il faict si peu de vent au pais de Libye, que lon voit en l'air engrossi diuerses formes fantastiques engendrées des vapeurs de la terre. *De Libye.*

Au contraire en la plus grande part de Galatie regne durant l'esté vne si merueilleuse force de vẽt, qu'il en lieue les pierres en l'air, comme si c'estoient grains de sable. *De Galatie.*

En Espagne sur les riuages du fleuue Ibere, quand le vent Circius y souffle, on dict qu'il lieue en l'air les charrettes toutes chargées. *Region d'Asie la mineur*

C'est vne chose toute commune, que iamais le vent dit Notus ne se sent en Ethiopie. Toutesfois les historiens tesmoignent qu'en Arabie, & au pais des Troglodytes il brulle toutes les choses verdoiantes. *Du fleuue Ibere. D'Ethiopie, Arabie, & de la contrée des Troglodytes.*

Thucydide escrit que iamais la ville de Delos ne fut tourmentée de tremblement de terre: ains a tousiours demouré immobile sur son rocher, la ou les autres circumuoisines ont esté abysmées par semblables emotions. *De Delos, Isle au milieu des Cyclades.*

Nous voyons celle part d'Italie qui tire depuis le mont Algide proche de Rome, iusques a Capua au royaume de Naples, en passant par les terres des Herniciés, autrement Sabins, estre toute destruite, & presque ruinée par frequentz tremblemens de terre. *D'vne partie d'Italie.*

Aucuns estimẽt que la prouince d'Achaie à pris son nom de l'inundation des eaux qui s'y faict ordinairement. *D'Achaie, region de la Morée.*

Ie treuue que la ville de Rome a de tout temps esté subgette a vne maniere de fieures, que Galien estimoit nouuelle espece de demytierces, a quoy fault (ce dict il) a toutes heures applicquer diuers remedes, & tous contraires l'vn a l'autre. *De Rome.*

Vne antique fable des Poetes racompte, que Typhon le geant fut enterré en l'Isle Prochyta, laquele est en la Mer Tyrrhene, au royaume de Naples, & qu'encores se va il debatãt soubz la terre, de sorte que toute ladicte Isle en croule. Chose qui à esté par expres feincte pour donner a cognoistre que celle Prochyta est merueilleusemẽt subgette a emotions interieures, voire si bien que les Erythreens, & les Chalcidiens, peuples qui iadis la souloient habiter, furent contrainctz de s'en fuyr, & la laisser toute deserte, comme aussi firent ceulx qui du depuis y furent enuoyez par Hierõ Roy de Syracuse, afin d'y rebastir vne ville nouuelle: mais la crainte du peril continuel les en feit sortir aussi bien que les autres. *De Prochyta au Royaume de Naples.*

Teles choses doncques se doyuent enquerir de l'antique obseruation, & par bon-

b iiii

De certaines commoditez & incommoditez occultes des regions, contrées, & climatz dont l'homme sage se doit bien informer.

Chapitre septieme.

Opinion de Platon. IL fault curieusement enquerir, si la prouince à point accoustumé d'estre offensée de quelques incommoditez occultes, car Platon estimoit qu'en aucuns endroictz de la terre regne certaine force diuine, ou puissance d'anges gouuerneurs, laquelle est propice ou malheureuse a ceulx qui les habitent & frequentent. Sans point mentir, il est des places ou les hommes deuiennent facilement enragez, de maniere qu'il se deffont d'eulx mesmes par se pendre, precipiter, meurdrir, empoysonner, ou autrement exterminer: & pour ce fault premediter toutes choses qui peuuent causer profit ou dommage, & ce par les secretz indices que nous en donne nostre nature industrieuse.

Coniecture d'vn lieu par les entrailles des bestes. Vne institution tresantique dura iusques au temps de Demetrius, par laquelle fut dict que non seulement pour situer des villes & bourgades, ains aussi bien pour asseoir quelque camp, ou logis de gendarmes, il estoit expedient regarder auec prudence les entrailles des bestes de pasture, qui deuroiēt la estre mengées, & bien noter a la couleur si elles seroient point corrumpues. adonc quād on y trouuoit de l'adire, tele place estoit euitée comme mal saine, & dangereuse aux hommes.

Notez que dict Varron. Varron disoit auoir veu en certains endroictz volleter des bestioles petites comme atomes, lesquelles estant entrées dedans les poulmons des personnes par l'attraction de leurs haleines, s'attachoient contre les entrailles, & la se mettoient a ronger si cruellement, qu'elles causoient excessiue douleur, voyre par succession de temps vne rage, qui faisoit mourir en martyre les poures langoureux.

Certains lieux sont bons de nature. Ie ne veuil passer oultre sans dire qu'il se treuue aussi des lieux qui sont de leur nature affranchiz de toutes incommoditez, mais leur situation est tele, que les surrenās estrangiers y apportent souuentesfois la peste, ou autres maladies contagieuses. Et n'aduiennent ces dangiers la seulement par les armees ennemyes, quand elles font la guerre a toute oultrance, crime que lon reproche aux nations barbares, qui taschent a exterminer leurs contraires par malice damnable, quād leurs forces ne sont suffisantes pour les reduire a leur subiection) ains s'y engendre ce malheur aussi biē par exercer le deuoir d'amitie & hospitalité.

Quelzques vns pour auoir eu des voysins curieux de choses nouuelles, ont esté maintesfois en dangier de ruine, par la temerité de ces beaux couuoytans.

De la ville du Peru. La ville de Peru au royaume de Pont, colonie des Geneuois, est continuellement affligée de Peste, pource qu'ony reçoit tous les iours des esclaues alangoriz de douleur & melancholie, mesmes ethiques & descharnez, par pourete, ordure, vermine, & autres melasses qui les suyuent.

Des Augures & Astrologie iudiciaire. Aucūs tiēnēt q̄ c'est le faict d'vn hōme sage & tresbiē cōseillé, de puoir au moiē des augures ou deuins, & par biē figurer le ciel, quele fortune doit auenir a la cōtrée ou il veult

il veult faire sa residence. Et quant a moy ie suis d'opinion que telz artz ne sont a despriser, pourueu qu'ilz conuiennent auec nostre religion, sans qu'il y ait de l'imposture ou deception fraudulense.

Mais qui nyera que la chose par nous appelleé fortune (quoy que ce puisse estre) ait force & puissance sur les negoces de tous humains? *De fortune.*

Oserions nous affermer que la publique fortune & heur de la ville de Rome n'ait beaucoup seruir aux Romains pour estendre & multiplier leur empire.

Certainement Diodore escrit a ce propos, que la ville d'Iolaus en Sardaigne, edifiée par le neueu d'Hercules, s'est tousiours maintenue en liberté, nonobstant qu'el le ait esté plusieurs foys assaillie tant par les Romains, que Carthaginiens. *De la ville d'Iolaus en Sardaigne.*

A vostre aduis est il auenu en Delphos sans la fortune de son lieu, que le temple premieremēt brulé par Flegias, fut pour la tierce fois ars & brouy du temps de Sylla? *Du temple d'Apollo en Delphos.*

Aussi combien de foys a esté le Capitole de Rome mis en feu & en flamble, iusques a consumer tout en cendre? *De Capitole de Rome.*

La ville des Sybaritains apres auoir esté fort souuent bien battue, abandonnée, repeuplée, & destruite, finablemēt demoura toute deserte: & qui pis est, ceulx lesquelz s'en fuirent, ne cesserent d'estre poursuiuiz d'inconueniens & malencontres: car nonobstant qu'ilz se feussent repatriez ailleurs, & delaissé le surnom de leur ville, si ne se peurent ilz garder de cheoir en misere extreme par les poursuites de nouueaux suruenans, qui les taillerent finablement en pieces, sans excepter les plus nobles familles, mesmes ne pardonnerent aux temples, ny aux clostures de muraille, ains abbatirent & ruinerent le tout rez piedz, rez terre. *Du la ville Sybarite en Calabre.* *Opinion de l'Autheur.*

Mais laissons maintenant ces choses dont toutes les histoires sont farncies, & seulement nous suffise de dire que ce n'est le faict d'vn homme despourueu de bon entendement, d'experimēter toutes choses au moyen desquelles ne soit inutile la despence & sollicitude qu'il pourra mettre a se loger: mesmes pour faire que son ourage se rēde sain & durable par long temps. A la verité i'oze dire que qui bien conduit vn si pesant affaire sans rien omettre de ce qui appartient, faict l'office d'vn prudent personnage, de bon cerueau, & plein de bonne consideration.

N'est ce pas vne chose de tresgrande reputation, que d'entreprendre pour soy & pour les siens vn bastiment ou lon puisse viure en santé, repos & plaisir, voire qui face fleurir la memoire d'vne famille long temps apres parmy les gēs de la posterité? *Les commoditez d'vne maison.*

Certainement la se rengent noz desirs pour y amasser plusieurs bonnes choses, la doiuēt habiter noz enfans & suyuās auec tout le reste de nostre mesnage, la se peuuent passer pour la plus part noz iours de negoce & de tranquillité, la se doiuent acheuer tous nōz actes, & finablement le cours de nostre vie: qui me faict dire que ie ne treuue chose entre les hommes (apres la seule vertu) a quoy lon doiue plus employer de soing, labeur, & diligence, qu'a estre bien & commodement logé auec tout son train, a quoy si lon ne met bon ordre, specialemēt en ce que i'ay cy dessus recité: qui esse qui affermera que lon puisse viure a son aise?

C'est assez dict pour le present de ceste matiere, parquoy fault venir a ceste heure a parler de l'Aire, qu'autrement on appelle plan, par terre, ou bien, qui veult, rez de chaussée.

LE PREMIER LIVRE DE MESSIRE

De l'Aire, & des especes de ses lignes.

Chapitre huitieme.

Pour bien choisir vne Aire, il fault obseruer tout ce que nous auõs dict de la region: car comme icelle region soit vne certaine partie de quelque prouince plus ample: ainsi est l'Aire vn pourpris limité lequel doit estre enceinct de la closture d'vn edifice. A ceste cause la dicte Aire a quasi toutes choses en commun auec la region, au moins qui peuuent donner louenge ou vitupere au batisseur. Ce nonobstant, & combien que la chose soit tele, si est ce que certains preceptes d'enquerir & aduiser aux particularitez necessaires, sont seulement conuenables a l'Aire, & d'autres pour le plus appartiennent a la dicte region.

Premierement dont il fault considerer que c'est que nous entreprenons, & si ce doit estre ouurage publiq ou particulier, sacré, ou prophane, & ainsi du reste: dont nous parlerons plus amplement quand l'opportunité s'offrira : Car vne place est *Du lieu & bastimens pour les lieux publiqs.* ppre a vn marché, vne autre a vn Theatre, vne autre a la Palestre, ou lieu des exercices & luictes, & vne autre au Temple des dieux. Parquoy conuient compartir la dicte Aire, & dessus leuer les montées, selon que leurs vsages & qualitez requierent. Toutesfois afin de specifier ces choses par leurs geres ainsi que nous auons ia commencé, nous toucherons seulement les poinctz qui semblent a ce necessaires, apres auoir preallablement traicté des lignes, dont l'intelligence sert a expliquer commodement noz fantasies. Car qui desire proceder bien & adroit a la description de l'Aire, il est besoing qu'il deuise des particularitez au moyen de quoy elle est enuironnée de certaines limites.

Lignes dictes clostures d'vn pourpris. Tout desseing doncques se faict de lignes qui se rencontrent, & forment aucuns angles, dont les extremes ou plus grandes se disent clostures de tout le pourpris. Puis la partie du parterre ou rez de chaussée, finissant ou deux d'entr'elles s'entre-croisent, s'appelle parmy les ouuriers, angle au coing.

Des angles tant droictz aguz que mousses. Il fault donc que par le reciproque entrecoupement de quatre d'icelles lignes, se facent quatre coingz ou angles: desquelz si chacun par soy est egal aux autres troys, tous en bon langage se nommeront droitz, & ceulx qui seront moindres que l'angle droict, seront appellez aguz ou poinctuz: tout ainsi que ceulx qui seront plus grands que l'angle droict, camuz ou mousses.

D'auantage quant a noz lignes, aucunes d'icelles sont droictes, & les autres courbes: mais ie ne veuil en cest endroit parler des tournoyātes en coquille de limasson, ains sera pour vne autre fois.

De la ligne droicte. La ligne droicte donc est vn traict mené depuis vn poinct iusques a l'autre en long, de telle sorte qu'entre ces deux poinctz nul traict ne sauroit estre tiré plus court, pour les ioindre.

De la ligne courbe. La courbe est vne partie de cercle ou rond, lequel cercle aussi se forme enuiron vn poict tant iustement & si bien que iamais en aucune maniere n'y a plus ne moins de distance du milieu lequel est immobile, ains vne egalité tousiours pareille, & venant a se rapporter la ou il fut commencé.

Toutesfois la susdicte ligne courbe que nous disons ptie de cercle, s'appellera icy en- *De la ligne nõmée Arc.* tre nous Architectes Arc, pour raison de la semblance qu'elle en porte: & la droicte ou estendue depuis l'vn de ses poinctz iusques a l'autre, par similitude pareille se dira

dira proprement corde. Plus celle qui aucunesfois vient a trécher droittement par le mylieu de la dicte corde & de l'arc, gardant autant d'espace d'vn costé comme d'autre, se doit nommer fleche ou Sagette, au moins s'il est qu'elle parte du poinct immobile droittement assiz au mylieu du cercle, lequel se nomme en bon langage Centre. Apres quand vne ligne droitte passant par dessus icelluy Centre s'estend depuis vn poinct iusques a l'autre de la dicte circumferéce, ceste la s'appelle Diametre. Or y il bien grande difference d'Arc a Arc, a raison qu'aucunesfois l'vn est entier, l'autre moindre, & le tiers composé.

De la ligne appellée fleche.
Du Centre.
Du diametre.
De la difference des arcz.

L'entier est celluy qui contient la iuste moytié d'vn cercle, c'est a dire dont la corde peult seruir de diametre a tout le rond. Le moindre est celluy dont la corde est plus petite que celluy Diametre. Et le composé, se faict expressement de deux moindres, qui forment vn angle en hault ou en bas, par le mutuel entrecoupemét des deux Arcz, lesquelz se viénent a récontrer en passant l'vn par dessus l'autre, chose qui ne peult auenir a l'entier, ny au moindre.

De l'Arc entier.
De l'Arc moindre.

Ces particularitez doncques ainsi deduittes, poursuyuons maintenant nostre matiere, apres auoir preallablemét figuré ces lignes, pour en donner intelligéce a ceulx qui encores n'entendent point les termes.

De l'Arc composé.

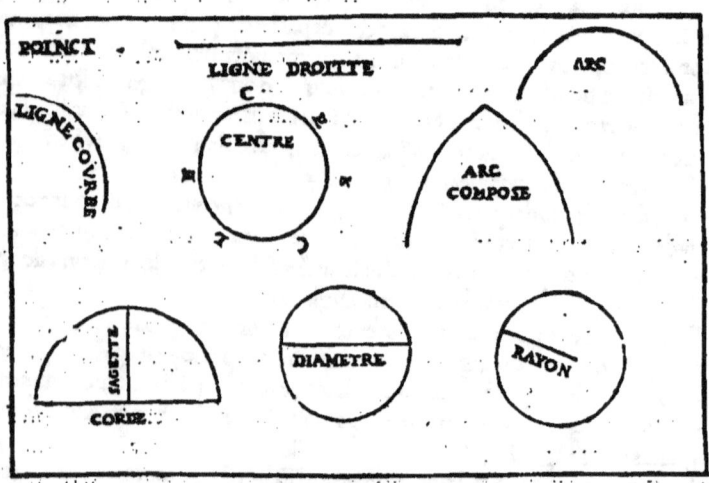

❧ Des especes d'Aires ou rez de chauſſée, enſemble
de leurs formes & figures, puis leſquelles sont
plus vtiles, & stables.

Chapitre neufieme.

AVcunes Aires sont angulaires, & les autres declinátes en rondeur. D'icelles angulaires quelzques vnes se ferment de lignes purement droittes, & certaines autres de droittes auec des courbes tout ensemble.

Aires angulaires ou tendantes a la rondeur.

Or n'ay ie point de souuenance d'auoir trouué entre les bastimens antiques Aire angulaire terminée de plusieurs lignes courbes, sans entremeslement d'aucunes droittes. Quoy qu'il en soit, il fault principalement obseruer en leurs desseingz, les

Diligéce de l'autheur.

choses qui si elles desfaillent, sont grandement vituperées en toutes les parties d'vn
edifice, & au contraire qui luy donnent merueilleusement bonne grace auec com
modité, quand on les y employe: C'est que tant aux angles, comme aux lignes, &
autres parties, il y ait vne certaine diuersité, non trop commune, ny trop rare, ains
le tout si bien accommodé pour la beauté & pour l'vsage, que les parties entieres
respondent aux entieres, & les pareilles à leurs semblables.

De la diuer-
sité non trop
commune,
ny trop rare.

Lon se sert bien commodement des Angles droitz: mais des aiguz peu de gens en
vsent, encores que lon bastisse sur les plus petites aires, & de la moindre estime que
lon sauroit trouuer, si ce n'est par force, & que la proportion des lieux proches qui
sont plus dignes & de plus grande consequence, contraigne à en vser ainsi.

Des angles
droitz &
des aiguz.

Les ouuriers ont tousiours trouué les angles camuz ou mousses grandement con-
uenables & propices, mais aussi ont ilz obserué de ne les faire iamais en nombre
non pair.

Des angles
obtuz ou
mousses.

L'aire plus capable de toutes, & qui couste le moins a clorre soit, à gazeau, rampart,
leuée, ou quelque autre muraille, est la ronde.

De l'aire rō-
de.

La meilleure d'apres, est celle qui a plusieurs angles ayans leur saillie en dehors. Tou
tesfois (comme ie vien de dire) il fault prendre garde a les faire tous en pareil nom-
bre, se correspondās les vns aux autres, & qui se puissent accommoder a toutes au
tres Aires les mieux estimées, desquelles sont celles sur quoy se peuuent plus com
modement leuer les murailles pour peruenir a la iuste hauteur requise a l'edifice,
comme est celle de six ou de huict pans ou angles.

De l'aire a
plusieurs fa-
ces.

Quant est a moy, i'en ay veu vne de dix, laquelle estoit fort aisée, & si auoit bien
bonne grace.

D'vne Ai-
re a dix pās
veue par
l'autheur.

Lon en pourroit aussi faire de douze, & de seze, qui seroit chose belle, & nullemēt
impertinente.

I'en ay aussi quelque fois rencontré de vingt & quatre: mais cela se peult compter
entre les choses rares.

D'vne aire
de xxiiij. fa-
ces.

Les lignes des costez doiuent estre menées en sorte, que celles qui leur seront oppo
sites, s'estendēt en pareille grandeur: & que iamais en tout l'ouurage on ne voye vne
longue & vne courte se ioindre ensemble, ains soit entr'elles gardée vne proportiō
condecente en chacune de toutes les parties.

Il fault asseoir les angles sur les costez ou lō iuge que quelque chose peult presser la
muraille, cōme terre & impetuosité d'eaux, ou de ventz: afin que l'areste du coing
rompe & dissipe te le violence: car il est plus raisonnable que le front d'vn mur puis
sant & fort resiste ou luicte (ainsi me soit il loysible de dire) contre les rigueurs & fa
scheries suruenantes, que les costez moins fermes & plus debiles pour soustenir le
faiz. Mais si cas estoit que tous les autres lineamentz de l'edifice empeschassent
qu'on ne se peust seruir de coingz en telz endroitz, adonc il se fauldroit ayder de
courbes, qui sont parties de cercle (comme nous auons dict) lequel selon l'opi
nion des Philosophes a en tout & par tout force d'angle.

La forme rō-
de a par tout
force d'an-
gles.

Au demourant, l'Aire se choisira ou en terre plaine, ou sur le pendāt d'v-
ne montaigne, ou bien au plus hault de sa croupe. Si c'est en terre plaine, il la
fauldra rehausser de repous de pierre, auec autres matieres communes, dont
se fera vne bonne leuée; & oultre que cela donne dignité grande au bastiment.
Ŏze bien dire que qui ne le feroit ainsi, il en pourroit sentir grande incommo-
dité. La raison est, que les regorgemens des fleuues, & rauines de pluyes, ont
accoustumé

Lieux pour
choisir vne
aire.

accoustumé d'apporter force limon sur les planures, qui faict peu a peu bossuer le plan, lequel aussi renfle de iour en iour par la negligéce des varletz & chambrieres, qui ne portent pas hors de la maison les grauois, nettoyeures, & autres immundices.

Frontin Architecte disoit que des son temps la ville de Rome s'estoit grandement enflee de collines & tertres a cause de plusieurs demolitions qui auoiét esté faictes par le feu: & auiourdhuy nous la voyós toute quasi couuerte de ruines & ordure. *Dist de Frótin Architecte.*

I'ay veu en la marche d'Ancone vn vieil temple, situé en terre platte, lequel estoit a demy enterré par le renflement de la planure d'alentour: chose qui est aduenue pource qu'il estoit pres des racines d'aucunes montaignes. *D'vn vieil temple en la marche d'Ancone.*

Mais qu'est il besoing que ie parle en ce passage des choses qui sont en Rauéne enuiron les piedz des montz? Certes il y a tout ioignant les murailles de la ville, ce noble temple tant renommé, lequel n'a pour sa couuerture fors vne coupe d'vne seule pierre entiere: mais nonobstant qu'il soit assez loing de la mer & des montaignes, si est il par l'iniure du temps a cest' heure enfoncé en terre de plus de la quarte partie de sa haulteur. Parquoy ie diray quand ce viendra au poinct, combien doit estre releuée la chaussée de chacune Aire: & n'en parleray lors en sommaire comme ie fai icy, mais autant a plain que la matiere se pourra estendre. *D'vn beau temple pres de Rauenne.* *Promesse de l'autheur.*

Il fault que toute Aire soit ferme & solide, ou par art, ou par nature. Et suis d'opinion que lon doit croire ceulx qui apres auoir faict des fosses sur le terroer, a certaine distance les vnes des autres, & bien consyderé la matiere qui en à esté tirée, iugent par la massiueté & espoisseur, ou molleté qu'ilz y treuuent, combien le dict terroer peult porter de pesanteur en charge de massonnerie. *Bon conseil de l'autheur.*

Si on la veult sur le pendant d'vne montaigne, il fault bien donner ordre que quand le dessus viendroit a s'esbouler, la muraille n'en feust tant pressée qu'elle ne peust durer contre le faiz: & si le dessoubz estoit par cas d'auanture esbranlé, que tout le bastiment ne tumbast en ruyne.

Quant est a moy, ie vouldroye tousiours que la partie laquelle doit seruir de soubasse ou fondement a tout l'edifice, feust en tous endroitz la plus ferme qu'il seroit possible de trouuer.

Mais si nostre Aire est au coupeau d'vn mont, encores la fault il releuer de quelque costé, ou bien applanier les raboteures, de sorte que tout se puisse egaler soubz vn nyueau. *De l'Aire au coupeau d'vn mont.*

Cela faict, il conuient regarder que nous entreprenions de bastir edifice lequel se face a moins de fraiz & labeur que lon pourra, gardant toutesfois vne dignité mediocre. Et sera (peult estre) necessaire de razer quelque partie de la montaigne, qui montera plus hault que ne vouldrions: ou bien en releuer vne autre, si elle descendoit trop en pente. Chose certes a quoy donna bon ordre l'Architecte (quiconque ait il esté) qui eut la conduitte du Temple ou bien Chasteau dont lon voit encores au iourdhuy les fondemens sans plus en la ville d'Alatre, située sur vn rocher au pays des Sabins: Car il feit auec les pierres decoupees du sommet de la roche, vn lict bon & solide, s'esgalant au plan ou il vouloit bastir, & puis asseit son ouurage dessus. En quoy ie prise plus que toutes autres choses, ce qu'il tourna vn Angle deuers la partie ou le rocher declinoit en pente, & le fortifia de sorte en accommodant de gros- *D'vn bon Architecte de la ville d'Alatre.*

c

ses & grandes pierres a cest effect, que la masse ne doit auoir crainte de ruyne. Puis donna ordre a si bien accoustrer les pierres, que son bastiment auoit vne belle presence: & si n'estoit pas de grans fraiz.

D'un autre ingenieux Architecte. Pareillemét me plaist bien le bon auis d'vn autre Architecte, lequel en certain lieu ou il n'auoit abondance de pierre, pour soustenir le faiz d'vne montaigne pendante, feit vne leuée de plusieurs demyz cercles, dont il côtr'opposoit les doz a la terre qui se pouoit esbouler: & ce faisant rendit son ouurage plaisant a veoir, ferme le possible, & d'vne moyenne despence. Car sa practique feit que ce mur nó solide, ains seullement remply de bloccage, obtint autát de force, comme s'il eust esté du tout basty de bonne grosse pierre de taille: nonobstant qu'il n'auoit pas plus de largeur qu'en portent les sagettes depuis la corde iusques au fons de l'arc.

Louenge de Vitruue. La façon aussi de Vitruue me satisfaict assez, & ay cogneu en plusieurs pars a Rome qu'elle a esté obseruée par les architectes antiques, specialement en la leuée de Tarquin, c'est ou il ple de fortifier fondemés auec des Anterides, qui sont Arboutans, Contrefors, ou Espalliers. Toutesfois iceulx Architectes ne se sont pas tousiours rengez en autres lieux, a faire que lesdictes Anterides feussent autat separées l'vne de l'autre que la masse pouoit estre haulte depuis le fons iusques au rez de chaussée, ains apres auoir consideré la fermeté ou foiblesse de la montaigne, les po soient aucunesfois plus drues, & aucunesfois plus clair semées.

J'ay dauantage bien pris garde a ce que les susdictz Architectes ne se sont contentez de faire vne seule leuée sur quelque montaigne pour asseoir leur Aire dessus, ains commencé des le pied, & poursuyui iusques au hault quasi comme par degrez a fort fier toutes les parties doubteuses: & de ma partie suis d'auis qu'on les doit imiter en cela.

Faulte en la ville de Perouse. Le ruysseau qui passe entre le mont Lucin, & le tertre sur quoy est asize la ville de Perouse, par aller peu a peu rógeát les racines d'icelluy tertre, faict que tout le pois penche deuers son canal, a raison dequoy grande partie de la ville est menassée de tumber en ruine.

De l'Eglise sainct Pierre de Rome. Je prise aussi beaucoup plusieurs chapelles ordonnées a l'entour de la masse de l'eglise sainct Pierre situee au mont Vatican. Car celles qui sont practiquées dedans ses flans, & aboutissent aux parois de ladicte Eglise, donnent vne grande force, auec merueilleuse commodité, veu qu'en premier lieu elles soustiennent la charge de la terre qui continuellement s'affaisse peu a peu, & apres font diuertir l'eau qui vient coulant du hault a bas, de sorte qu'elle ne peult approcher au pied de la principale muraille, laquelle au moyen de cela en demeure plus seche, & plus solide. Puis quant est des autres qui sont de l'autre costé au pied d'icelluy mont, elles seruent a faire tenir en estat tout le plan & ouurage de l'Eglise soustenu d'Arboutans & de voultes: mesmes peuuent facilemét supporter tous les esboulemens de terre, si par cas d'auanture aucuns en suruenoient.

De l'Architecte qui feit a Rome le téple de Latona. En oultre j'estime grandement l'Architecte qui feit a Rome vn temple a la deesse Latona, & suis d'opinion qu'il meit bon ordre a son ouurage, consideré que par luy fut si bien estably l'angle de l'aire dedans le corps de la montaigne y dominãte, que deux murailles droittes pouuoiét facilement supporter la grande force du fardeau pressant, veu que l'arreste dudict coing seruoit a departir l'importunité de la charge ennemye.

Puis donc que nous sommes entrez sur les louenges d'iceulx antiqs qui ont edifié

par

par bon aduis & conseil, ie ne veuil oblier en ce lieu ce qui me reuient en memoire, & faict grandement a propos : c'est qu'à Venise en l'eglise sainct Marc se veoit vne gentile inuention d'vn industrieux architecte: car en faisant fermemẽt piloter toute l'aire, son plaisir fut d'y laisser la place de plusieurs puys, afin que si d'auenture quelzques ventz se venoient a entonner dans les entrailles de la terre, estant au dessoubz du fondement, ilz peussent trouuer la voye aisée pour en sortir. Mais maintenant pour reuenir au principal de nostre matiere, ie dy que toutes les aires destinées a estre couuertes de toict, doyuent estre egalement applanies a la regle & au nyueau. Puis les autres qui seront pour demourer a descouuert, aurõt seulement tant de pente que les pluyes se puissent escouler, qui est (ce me semble) assez pour ceste heure, & parauenture plus que ce passage ne requeroit: veu mesmement que grande partie des choses que nous auons dictes, appartient au faict des murailles: mais il est ainsi aduenu par ce que les choses qui d'elles mesmes sont conioinctes & annexées de nature, n'ont sceu estre par nous desmembrées en deuisant de ce propos.

Sensuyt donc que nous traictiõs en ceste heure de la partition, & en communiquions tout ce qui est a dire.

De l'eglise sainct Marc a Venise.
Bon aduis d'Architecte.

De la partition de l'aire: ensemble d'ou prouint & commence la raison ou maniere d'edifier.

Chapitre dixieme.

Tout le principal du negoce, voire tout l'art & industrie de bien bastir, cõsiste en la partition : car les parties de l'edifice entier, & les aisances de chacune d'elles separement, mesmes toute la concordãce des lignes & des angles qui s'appliquẽt en vn ouurage, sont curieusemẽt trassées de mesure pour ceste seule partition, qui à regard au proffit, dignité, & plaisance conuenables. Or si vne ville suyuant le dict des philosophes, n'est autre chose qu'vne grande maison, & au contraire la maison vne petite ville, pourquoy ne dirõs nous que les membres de l'vne & de l'autre sont certains domicilles, comme vous pourriez dire l'auãt logis, le xyste, ou place s'exerciter, le souppeer, le portique, & teles autres particularitez frequetables ? Si donc en chacune de ces places il y a quelque cas de sailly par la negligence ou incuriosité du cõducteur de l'œuure, ne sera ce pas assez pour amoindrir la louẽge & dignité du bastimẽt ? sans point de doubte il fault vser d'vne grãde curiosité & diligence, voire bien songneusement consyderer les parties que seruẽt a tout le corps de l'ouurage: mesmes est besoing de prendre sagement garde a faire que iusques aux moindres portiõs, toutes semblent nayuemẽt s'entr'accorder, au moyẽ du bõ esprit & industrie de l'architecte. Et pour bien cõmodemẽt puenir a ce point, il fault auãt tout œuure, obseruer chacune des doctrines que no' auõs ia dictes en traictãt de la regiõ & de l'aire, car elles y sont tres requises. Et tout ainsi qu'en vn corps animé les membres conuiennent les vns auec les autres, ne plus ne moins est il necessaire en vn bastiment que les parties se correspondent: & de la nasquit le prouerbe qui se dict encores tous les iours, asauoir, les grans logis doyuent auoir grans membres. chose que les antiques ont si bien obseruée, qu'ilz se seruoient de plus grandes briques pour les edifices publiques amples & spacieux,

Diffinition d'vne ville.
Auant logis, xyste, portique.
Comparaison.
Prouerbe.

c ii

qu'ilz ne faiſoient pour les particuliers. Il faut donques a chacũ membre luy aſsigner ſa deue region, & luy dõner ſon aſsiete propice, non plus grande que le deuoir le veult, ny moindre auſsi que la dignité le deſire, non (qui plus eſt) en lieu impertinẽt, ains au ſien deu & cõuenable, voire (certes) telemẽt propre, qu'aucũ ne ſa che dire qu'il ſeroit mieulx en autre endroit. A la verité cela ne ſeroit beau ny bon de faire que la plus honneſte partie d'vn baſtimẽt, fuſt miſe en quelque coing reculé, & que celle qui doit eſtre commune tant a la famille qu'aux ſuruenans, ſe retiraſt en quelque endroit caché. meſmes ne ſeroit a propos ſi la partie qui doit eſtre reſeruée a l'vſage du proprietaire, ſe colloquoit en place d'abandon.

Des logis de l'eſté & d'hiuer. D'auantage il fault auoir eſgard aux ſaiſons, & les doiuent ordonner des demourances pour l'eſté, & des autres pour l'yuer : meſmes cõuient que les vnes ſoient plus grandes, & aſsizes autre part que les autres : car celles qui ſont pour le temps chault, doiuent eſtre plus amples, & plus hault exhaulcées : & les deſtinées a la ſaiſõ froide, plus ſerrées & plus rabatues. Qui plus eſt, celles d'eſté requierent les vmbrages & les ventz : & celles de l'yuer, la plus grande force du ſoleil.

Auſsi eſt il expedient de pouruoir a ce que les habitans au ſortir d'vn lieu chauld, n'entrent incontinẽt en vn froid, & au cõtraire : car il en pourroit aduenir dẽs grãs inconueniés : ains pour bien ordonner vn logis qui ſoit louable en toutes ſes pties, fault par neceſsité, que les membres cedent les vns aux autres, & que l'vn ne puiſſe occuper tant de la decoration, que le reſte en demeure anonchally & meſpriſé. A ceſte cauſe il eſt beſoing de garder tele ſymmetrie, q̃ le baſtiment ſemble pluſtoſt vn corps entier bie perfectemẽt diſpoſé, que des mẽbres diſsipez ou eſpars ça & la. Or à les former ainſi qu'il appartient, on doit imiter la modeſtie de nature : & n'eſt la ſobrieté moins eſtimée en ceſt endroit, que la deſpenſe ſuperflue, blamée par toutes gens de bon entendement. Il fault donc que leſdictz mẽbres ſoyent moyẽs

La raiſon de bien baſtir eſt p̃uenue de neceſsité. & neceſſaires a l'vſage a quoy on les veult appliquer : car la raiſon de bien baſtir (ſi vous y prenez garde) eſt prouenue de la neceſsité : puis la commodité la nourye : & l'vſage miſe en l'honneur ou elle eſt apreſent. Apres on ſ'eſt eſtudié a chercher les ſingularitez appartenantes au plaiſir, qui a touſiours eu en deſpris toutes choſes exceſsiues & immoderées. Pourtant conuient vſer de tele prouidence, qu'il n'y ait en vn baſtiment plus de membres que le deuoir deſire, & encores que tous ceulx la ne puiſſent eſtre calumniez en aucune maniere.

Ie ne veuil pas dire en cecy que toutes choſes doiuent eſtre cõduittes par vne ſeule expreſsion de lignes, telement qu'entre les parties il n'y ait aucune difference, car les vnes donneront contentement ſi elles ſont grandes & ſpacieuſes, puis les autres apporteront commodité en ſe trouuãt moindres, & plus ſerrées : puis ſ'il y en à de moyẽnes, elles auront leur part de la louenge : les vnes ſatisferont aſſez d'eſtre menées ſuyuãt certaines lignes droittes, les autres par des courbes, & de teles dont ſe trouuera la grace belle en participant de toutes ces deux modes, pourueu toutesfois que vous gardez de tũber en ce vice dont ſouuẽt i'admoneſte les ouuriers, aſauoir de ne faire vn monſtre qui ayt les eſpaules & les flancz impareilz, ou hors de toute bonne meſure.

La diuerſité plaiſt. Notez que la diuerſité en toutes choſes eſt ce qui les rend plus agreables, principalement quand il y a vn aſſemblage deuement appliqué, auec vne egalité mutuele, qui faict cõuenir les differẽtes : & au contraire deſplaiſt grandemẽt a ceulx qui ſ'y entendent, quand ilz voyent les membres mal appropriez par vne diſconuenan-
ce, &

ce, & mauuaise proportion repugnante: car tout ainsi qu'en vne Harpe les grosses cordes s'accordent aux menues, & les moyennes entre ces deux especes sont tem- peréespour rendre vne perfecte harmonie, laquele par la diuersité des sons, & cer- taine melodieuse egalité de proportions musicales, delecte a'merueilles & presque rauit les cueurs des escoutans: ne plus ne moins aduient il en toutes autres choses qui ont force d'esmouuoir les affectiõs. Iamais dõcques ne se fault departir de l'v- sage, mespriser la commodité, n'y delaisser la coustume approuuée par les gens sa- uans & experimentez, veu que contreuenir a icelle, oste la grace a maintes entre- prises: & la suyure ou s'y accommoder, est toutesfois cause de grãd profit, voire de faire prendre assez de contentement a la manifacture de l'ouurage. *Comparai- son.*

Le iugement d'aucuns tresprudens architectes est, que la diuision Dorique vault mieulx que toutes les autres. Aucuns estimẽt l'Ionique, plusieurs la Corinthiéne, & s'en treuue assez qui suyuẽt la Tuscane. Quoy qu'il en soit, ie ne me veuil cõtrai- dre a debatre leurs opiniõs en ce mien liure: mais bien me plaist les auoir entẽdues, afin de faire mon effort pour trouuer des choses bien fondées en raison, au moyẽ dequoy ie puisse acquerir (s'il est possible) louenge egale ou surpassant la leur. Et pour y peruenir i'en diray de poinct en poinct ce qu'il m'en semble, quand ce viẽ- dra au traicté des citez & de leurs parties, mesmes a deduire queles choses sont cõ- uenables a chacune d'entr'elles. *Diuerses opi- nions d'Ar- chitectes. Le desir o l'hõ- neur a meu L'autheur a composer cest œuure.*

❧ Des colonnes & parois, ensemble des particularitez appartenantes a toutes sortes de pilastres.
Chapitre vnzieme.

L'Ordre requiert en cest endroit q̃ ie parle sommairemẽt de la descriptiõ des mu railles. Toutesfois auant cela ie ne veuil oublier a dire ce q̃ i'ay noté entre les la- beurs des antiqs, c'est qu'ilz se sont sur toutes choses gardez de tirer droittemẽt la drniere ligne du fons d'vne Aire, sans estre variée en aucũs lieux p̃adioustemẽt de lignes courbes, ou biẽ entrecoupeures de quelzq̃s angles. La raison qui les mõu uoir a ce faire, est toute euidẽte, c'est qu'ilz cherchoient tousiours de dõner plus de fermeté a leurs parois par les aides, dõt leur but estoit les renforcer. Mais pour de- duire ce discours, ie cõmenceray par les plus dignes. Et pource q̃ les ordres des Co- lónes ne sont autre chose q̃ murailles ouuertes & percées en plusieurs endroitz: p- leray premieremẽt de celles la. Mais eu esgard a ce qu'il n'est q̃ bõ de diffinir quele chose est colõne: ie dy que c'est vne ferme & perpetuelle p̃tie de muraille, laquelle s'estend droittement depuis le rez de chaussée iusques au plus hault d'vn estage, pour soustenir le plancher qui le couure. Et maintien hardyment qu'en toutes les parties d'architecture on ne trouuera chose qui en manifacture, peu de despése, & bõne grace, doyue estre preferée a icelles colónes. Toutesfois il y a quelq̃ differẽce entr'elles, qu'il est raisonnable de dõner a congnoistre: parquoy ie ne veuil faillir a specifier preallablement les similitudes qui appartiennẽt a leurs ordres. Et d'autant que la difference est conuenable aux especes, ie la diray quãd le tẽps & le lieu le re- querront. Mais pour cõmencer aux racines, ie traicteray premieremẽt de cel- les que lon met d'ordinaire a soustenir les edifices. *De la ligne du fons d'vne Aire. Coloñe.*

Quand les fondemens ont esté leuez iusques au rez de chaussée, on à coustume de bastir dessus vn petit mur, que nous disons en latin Arula, d'autres (parauantu-

c iii

LE PREMIER LIVRE DE MESSIRE

re) le nommeront coisinet, ou pour mieulx dire, piedestal côtinué. Dessus ce mur on y assiet la base, & sur la base se pose la Colonne, qui est par le bout de nhault reuestue de son chapiteau.

Du renfle-ment des co-lonnes. La façon de toutes ces colonnes est, qu'il y ait vn certain renflement enuiron leur mylieu, & qu'elles se restrecissent par enhault, de sorte que leur empietement ou diametre d'embas, soit d'vne partie plus gros en rondeur, que leur bout d'enhault, que l'on appelle nu, ou gorge.

Inuentiō des Colonnes. Quant est a moy, ie pense qu'icelles colonnes furent premierement inuentées pour soustenir les couuertures des maisons, mais du depuis (comme nous auons veu) les espritz des hommes incitez par couuoytise de paruenir aux choses memorables, se sont trauaillez a chercher par toutes voyes de faire que leurs bastimens feussent perpetuelz, ou pour le moins durables en biē lōgues années: & de la veint peu a peu l'vsage de leuer lesdictes colonnes, architraues, murailles, & planchers, de marbre tout entier: en quoy les architectes antiques suyuirent si tresbien la nature des choses, que iamais ne voulurent estre veuz se departir de la mode cōmune d'edifier: & quant & quant s'estudierent a faire que leurs œuures feussent fermes & solides, voire commodes & aisées, mesmes agreables a la veue le plus qu'il leur estoit possible.

Des colonnes naturelles. La nature donc les feit premierement de bois, & toutes rondes: mais apres l'industrie moyenna qu'il y eut des pilastres quarrez en aucuns edifices, chose (si ie con-
Des pilastres quarrez. iecture bien) que les ouuriers chercherent, voyant qu'il falloit enchasser aux deux
Des anneaux ou armilles. boutz des colonnes rōdes, certains anneaux de fer, ou d'arain, pour garder qu'elles ne s'esclatassent a l'occasion de la grande pesanteur qu'elles auoient a supporter.

De la platte bande estant a l'empietement d'vne colonne. Voila d'ou est venu que les Architectes ont mis aux Colonnes de marbre vne plattebande a coleris, a l'entour de leur empietement: qui faict que le corps demeure preserué des gouttes d'eau lesquelles en tumbant reiallissent dessus. Ausi meirent
Du gorgerin estant au bout d'en hault de la colonne. ilz au nu ou bout d'enhault vn autre gorgerin ou membre rond accompagné d'vn petit quarré, pource qu'ilz veirent la Colonne de bois estre garnie de ces renforcemens.

Des bases. Au regard des Bases, ilz obseruerent que leurs plinthes ou plus basses parties feussent formées de lignes droittes, & angles droitz: mais que les moulures regnantes dessus, se formassent en rondeur, afin de s'accorder aux empietemens des colōnes. Toutesfois leur plaisir fut que chacune d'icelles Bases demourast de tous costez pl' large que haulte, mesmes qu'elle excedast en ceste largeur le diametre de sadicte Colonne: & s'y aduiserent de faire que la partie plus basse de son corps, feust plus ample que la superieure.

Du piedeStal, ou stylobate. Pareillement leur sembla bon d'ordonner le piedestal plus large d'vne certaine partie que la susdicte Base, & le soubassement exceder de quelque mesure ce petit mur ou Piedestal continué: mesmes en appliquant ces choses les vnes sur les autres, tousiours se gouuernerent ilz par le moien du Centre, ou bien poinct du mylieu.

Des chapiteaux. Quant est des chapiteaux, ilz conuindrent tous en cela, qu'on les arrondist par le bout d'embas, afin de les faire accorder au nu de la Colonne: & en cestuyla de dessus, ordinairement garderent vne forme quarrée, qu'on appelle communement tailloer: laquelle est ordinairement plus grande que le susdict bout d'embas. Et voy la tout ce qu'en cest endroit ie veulx deduire des Colonnes.

Mais maintenant pour venir a la muraille, on la doit leuer selon la proportion des- *Des mu-*
dictes Colonnes:& s'il conuient que sa haulteur soit ausi grande qu'elles, y com- *railles.*
prenãt leurs chapiteaux, son espoisseur doit estre pour le moins ausi large que cha
cune Côlone a de Diametre par embas.

Ces ouuriers dont ie vous parle, ont obserué que toutes colonnes, Bases, Chapi-
teaux, & Murailles, feussent en tout & par tout semblables aux autres de leurs or-
dres, tant en haulteur & largeur, qu'en chacune autre proportion & figure. A ce-
ste cause puis que c'est vice de faire vne paroy plus tenue, plus grosse, plus basse, ou
plus haulte que la raison & la mode ne requierent, encores aimerois ie meulx faillir
en ce qu'il en fallust oster, que s'il estoit besoing d'y en remettre.

Il me semble sur ce passage, qu'il ne nous sera que grand bié, de dire les erreurs qui
se peuuent commettre en edifice, afin que nous en soyons tousiours plus sages,
& mieulx aduisez.

La premiere donc & principale louenge, est de n'auoir aucun deffault. Mais i'ay co *Reprehensiõ*
gneu en la Basilique sainct Pierre de Rome, vne faulte qui se monstre au doy & a *de Bramãs*
l'œuil, laquelle a esté tresinconsyderement faicte, a sauoir que sur plusieurs & diuer *l'Archite-*
ses ouuertures il y a vne paroy merueilleusement longue & large, qui n'est en rien *cte.*
fortifiee de lignes courbes, ny munye d'aucuns Espalliers ou côtrefors pour la sou
stenir: Toutesfois il falloit prendre garde a ce que ledict pan de muraille est percé
de trop d'ouuertures, montant trop hault, & exposé a la plus grande violence des
ventz qu'il est possible. Certes ceste inaduertence à faict qu'au moyen de leur im-
portunité continuele il s'est panché de plus de six piedz, & departy de sa droitte li-
gne perpendiculaire ou a plomb:en sorte que ie ne say doubte qu'il ne ruyne auant
bien peu d'années, rez pied, rez terre, par le moindre esbranlement que sauroit ad-
uenir:& n'estoit qu'il est retenu par les pieces de charpenterie qui soustiennent le cõ
ble, il y à ia long temps qu'il feust venu a bas, a raison du panchement qu'il a ainsi *Modestie de*
pris de soymesme. Si est ce (a bien dire) que ie ne veuil trop blamer l'Architecte, cõ *l'Autheur.*
sydéré qu'il estimoit la situation du lieu, ayant la montaigne opposité, deuoir def-
fendre son œuure de l'importunité d'iceux ventz. mais quant a moy, i'aymeroye
beaucoup mieulx que les murailles de celle Eglise feussent plus fermes & plus mas
siues qu'elles ne sont.

Combien sont les toictz profitables tant aux habitans qu'a
toutes les autres parties d'vn edifice. Qu'il en est de
plusieurs natures, & pourtant s'en doit fai-
re de diuerses modes.

Chapitre douzieme.

L'Vtilité que les couuertures apportent, est la premiere & principale de toutes: *Des couuer-*
Car elles ne sont seulement propices a la santé des hommes, par les deffendre *tures & de*
du serain de la nuyt, pluyes, vétz, & semblables nuysances, mesmes des ardeurs *leurs vtili-*
du Soleil: ains gardent & maintiennent toute la composition d'vn maisonnage bien *tés.*
longuement en son entier. Qu'il soit ainsi, ostez le toict, & vous verrez que vostre
charpenterie pourrira, les murailles s'esbouleront, les encoigneures s'ouuriront, &
finablement tout vostre ouurage se ruynera peu a peu: Car il n'est pas iusques aux
fondemés (ce qu'a grãd peyne pourriez vous croire) qui ne s'en sentét a merueilles.

c iiij

LE PREMIER LIVRE DE MESSIRE

Inuectiue cō-tre les mau-uais mesna-giers. l'oze bien dire que iamais on ne veit tant de maisons ruynées par feu, fer, & mais ennemyes, comme il s'en est malheureusemét consumé par la negligéce des mauuais mesnagers qui les ont laissées descouuertes, & abandonnées de tout secours.

Les armes des bastimés sont les cou-uertures. Parquoy fault noter que les armes des bastimens sont les couuertures, qui les defendent des iniures & impetuositez des orages. A ceste cause ie suis d'opinion que noz predecesseurs ont bien faict en plusieurs choses, & qu'ilz n'ont aucunement fouruoyé en attribuant aux toictz tout l'honneur qu'ilz ont peu, mesmes d'y employer tout leur art & sauoir a les rendre beaux & agreables.

Curiosité de couuertures. I'en ay veu en quelzques lieux, faictz d'Arain & de Verre, surdorez, soustenuz de cheurons merueilleusemét bien taillez, tous enrichiz de lames d'or, lesdictz toictz garniz par dessus de corones & fleurons d'vn singulier ouurage, voire ennobliz de statues & images decorées d'excellent artifice de sculpture.

Difference de toictz. Aucuns de ces toictz sont pour demourer a descouuert, & les autres non: car les destinez a y estre, se dressent expressement pour garder de la pluye, & pardessus ne peult on cheminer: mais les autres non exposez a l'air, sont noz planchers separans les estages, au moyen desquelz semble que lon arrenge les habitatiós les vnes sur les autres: & en ce cas aduient que lesdictz planchers seruent de toict ou couuerture aux plus bas membres d'vn edifice: & au plus haultz d'aires ou de parterres.

La partie donc de ces trauonaisons regardant & estendue sur les testes des hommes, a bon droit se pourra nommer toict. Mais quant a moy ie l'appelleray ciel: & celle qui sera sur marchée des piedz, se dira plan ou paué. De cela disputerós nous cy apres, asauoir si les dernieres couuertures qui se bastissent pour receuoir les pluyes & autres guylées, se peuuent appeller pauez ou non.

Or quant a celles la, non obstant que lon face aucunesfois leurs superficies plaines & vnyes, si ne sont elles iamais droittemét a nyueau comme les planchers qu'elles couurent, ains tousiours ont quelque petit de pente, afin q̃ les eaux tũbantes dessus aient moyen de s'escouler. Mais celles qu'on met a couuert, se font ordinairement droittes & plattes en leurs parterres, comme le deuoir le commande.

Il fault (a la verité) que tous & chacuns Toictz s'accommodent en lignes & angles auec la figure de l'Aire, & a la forme des parois qu'ilz sont ordōnez a couurir. Mais pourautant qu'il s'en faict en plusieurs & diuerses modes, asauoir les aucuns de lignes courbes, les autres de droittes, & telz en y a de cōposées, ou semblables, de la est venu qu'il se voit assez d'estranges façons d'iceux Toictz, encores que de leurs natures ilz soient differens en especes. Qu'il soit ainsi, les vns se contournent en Hemispheres, ou demiz rondz: les autres en cercle presque entier, que lon appelle Coupe: plusieurs se voultent en berceaux & assez se garnissent de maintes costes que nous disons branches d'Augiues, & arcz doubleaux. Il en est aussi que lon nōme nasselles, & des autres despluuiez, c'est a dire faictz en dos d'Asne qui est la sorte plᵘ cōmune de toutes. Ce neātmoins, en quelq̃ maniere qu'il s'en face, tousiours fault il q̃ chacū d'eulx cōtregarde soubz sa protection le pauemét soubz mis

L'eau est tou iours preste a corrōpre. a luy: & dóne voye a la pluye pour s'escouler hors toute la masse du bastimét: Car tousiours est l'eau preparée a corrōpre: & s'il y a le moindre trou par ou elle puisse passer, iamais ne fault a faire du mesnage: cósyderé q̃ sa subtilité penetre, sa mouilluré myne, & sa continue gaste les lyaisons d'vn edifice, mesmes faict apres ruyner la totalité du logis. A ceste cause les prudentz Architectes ont discretement tenu
la main

la main a ce que lesdictes eaux eussent leur cours non empesché: & donnerent bon ordre qu'elle ne croupist en aucuns endroitz, ou penetrast par aucune creuasse, si qu'il en peust aduenir de l'inconuenient.

Voyla pourquoy en lieux se chargeans fort de nege, ilz ont faict les Toictz des pluuiez, ou en dos d'Asne (comme nous auós dict) afin que la dicte nege n'eust moié de s'amonceller dessus, & s'y agrandir excessiuement: ains que venant a se fondre, elle s'escoulast peu à peu. Mais pour les demeures d'Este, ilz tenoient leurs couuertes de plus grande cambrure.

Au demourát il fault (s'il est possible) moieñner qu'vn Toict continué couure tout le bastiment en long & en large, mesmes qu'il ait tant de saylliie que l'eau degouttāt sur la terre ne reiallisse contre les murailles, si qu'elles en puissent retenir la moyteur. Et aussi fault mettre ordre a ce que l'vn d'eulx (s'il y en a plusieurs) ne voyse en temps de pluye degouttant sur vn autre.

Quant a la pente que l'on leur doit donner, il n'est pas bon de la faire par trop longue, a raison que la pluye auant qu'arriuer aux derniers rēgz de tuyle, regorgeroit par l'excessiue abondance de la liqueur qui s'entrebrouilleroit, en sorte que finablement elle recumberoit en l'edifice, qui seroit merueilleux detriment de l'ouurage.

La donc ou l'Aire s'estendra en bien grande amplitude, il fault que le toict se diuise en plusieurs superficies, & que l'eau s'escoule par diuers endroitz: Car outre que cela sert a la commodité, il donne pareillement bonne grace.

S'il aduient qu'il faille pluralité de toictz en vne maison, soit mis ordre a les faire ioindre les vns aux autres: afin que les gens qui seront vnefoys arriuez dessoubz l'vn, puissent aller par tout le logis acouuert.

Des ouuertures propres en edifices, a sauoir fenestres, portes, & autres qui ne passent tout le trauers de la muraille: ensemble de leur nombre & grandeur.

Chapitre tresieme.

Maintenāt se presentē l'occasiō de parler des ouuertures: Parquoy ie dy qu'il en est deux especes: l'vne pour receuoir les lumieres & l'air, l'autre par ou les habitans peuuent entrer & saillir au besoing. *Des ouuertures.*

Les fenestres seruent pour les lumieres: mais portes, degrez, entrecolonnes, yssues par ou l'eau & la fumée se vuydent, comme puyz, aisemens, tuyaux de cheminées tant de chambres, que de four, ou d'estuues, tout cela faict pour les negoces ordinaires.

Toute partie d'ōcques de la maison, aura ses fenestrages par ou l'air enclos se pourra purifier & renouueller a toutes heures. autremēt il se corromproit, & pourroit causer du dommage infiny.

Vn Historiographe nómé Capitolin, racompte qu'en Babylone au temple d'Apollo, fut trouué vn petit coffre d'or, merueilleusement vieil, remply d'vn air si pestilent & corrompu, que quand on veint a l'ouurir, ceste infection s'espandit par le pays en sorte que non seulement elle tua ceulx qui assistoient a l'ouuerture, ains (qui plus est) par sa contagion engendra par toute l'Asie iusques aux Parthes, vne mortalité merueilleusement dangereuse. *Histoire de Capitolin qui a escrit des Cesars.*

LE PREMIER LIVRE DE MESSIRE

Autre histoire memorable. J'ay leu aussi en Ammian Marcellin historiographe, qu'en Seleucie au temps de Marc Antonin & de Verus, apres la destruction du Temple, & que le simulacre d'Apollo Conicien eust esté transporté a Rome, les soldatz trouueret vne cachette estroitte, laquelle de long temps auoit esté close par les magiciens de Chaldée: puis venant a estre ouuerte par iceulx soldatz soubz espoir d'y trouuer quelque burin, espandit vne vapeur pestilente tāt infame & abominable, que depuis les frōtieres du royaume de Perse iusques en Gaule tout fut attainct & infecté de maladie trescruele.

Des fenestres. Il fault donc qu'il y ait des fenestres en tous les lieux ou les personnes hantent: tant afin de receuoir la lumiere, que pour rafraichir & renouueller l'air du dedans: & est besoing qu'elles s'accommodent tant a l'vsage, qu'a l'espoisseur de la muraille, en sorte qu'il n'y entre plus ou moins de iour qu'auoir y en deura, & ce par n'estre plˢ ou moins en nombre que la raison demande.

Auec cela fault regarder a quelz ventz on les doit exposer: puis suyuant la conclusion, faire assez amples celles qui responderont aux sains & salutaires, voire d' vne tele ouuerture, que l'air entrāt puisse enuirōner tous les corps des personnes: chose qui se fera tresbien, si les accoudoers d'icelles fenestres sont si bas que vous puissiez veoir en la rue, & pareillement estre veu de ceulx qui vont & viennent. Mais les autres qui ne seront adressées aux bons souffleīmens d'iceulx ventz, doiuent estre assizes de sorte, qu'il n'entre par elles moins ny plˢ de clairté que l'vsage en desire: & a ceste cause se mettrōt assez hault, afin que la muraille opposite puisse rōpre le vēt premier qu'il vienne a toucher les corps des domestiques. Ce faisant, les estages serōt pourueuz d'allenées suffisantes a rafraichir vostre air, quand lesdictz ventz auront perdu leur violence dangereuse, & par ce moyen ne seront du tout mal salutaires.

Du Soleil. Il conuient aussi regarder quel Soleil doit entrer par voz fenestres, & suyuant cela donner ordre a ce qu'elles soyent plus amples, ou plus estroittes.

Si c'est pour les logis d'Esté, & le dict Soleil est Septentrional, vous les pouez bien faire tenir haultes & larges de tous costez. Mais si ledict Soleil estoit meridien, il les fault basses & petites: & ce a fin que les vnes puissent plus facilemēt receuoir le vēt, & les autres soyent moins offensées par le battement des rayons dangereux.

L'estage aura bien assez de iour auquel les hommes se retireront plustost pour estre a l'vmbre pēdant que le Soleil luyra, qu'ilz ne ferōt pour la clairté. Mais aux demeures de l'yuer, voz fenestres seront droittement exposees a la force du soleil, & la receuront quād on les ouurira: toutesfois il ne sera pas ainsi du vēt, ains les cōuiendra percer assez hault, afin que ses bouffées ne puissent de plain cours arriuer abattre les corps des habitans.

Au demourant de quelque costé que vous veuillez tirer de la lumiere, il fault noter que tousiours l'aurez vous plus franche de celluy ou vous verrez le Ciel moins subget a se troubler: & que toutes les ouuertures lesquelles se font pour cest effect, ne se doiuent iamais percer bas, a raison que nous regardons l'air des yeulx, & nō des piedz. Encores y a il ce mal en ces basses, que l'interposition d'vn hōme ou de deux, vous peult obfusquer la meilleure partie de vostre iour, au moyen de quoy tout le reste de la place en est plus sombre: inconuenient qui n'aduiendra iamais si les ouuertures sont faictes assez hault.

Des portes. Les portes & huysseries doyuent imiter les fenestres: & fault selon la frequentation

LEON BAPTISTE ALBERT.

tion qui doit estre en vn estage, les faire grandes ou petites, mesmement peu, ou en bon nombre : mais ie treuue que l'on a de tout temps obserué d'en faire plus des vnes & des autres dedans les edifices publiqs, que non pas aux particuliers : Chose que les Theatres antiques nous tesmoignent, lesquelz (si nous consyderons bien) consistent pour la pluspart en ouuertures tãt de portes & fenestrages, que d'Escalliers & autres montées.

Lon doit aussi prendre garde a proportionner ces ouuertures, en sorte que sur grãs pans de muraille ne s'en face de trop petites, & sur les petiz de trop grandes, ains telles que l'vsage le desire. Or en ce cas aucuns Architectes se sont delectez les vns en certaines façons de lignes, & les autres en autres. *De la proportion requise en ouuertures.*

Toutesfois les meilleurs ouuriers n'ont iamais vsé (quand il leur à esté permis) sinon de quarrées, & de droittes. Ce neantmoins tous accordent en cela, qu'en quel que mode qu'on les face, elles se doiuent tousiours accommoder a la grandeur & forme de leur edifice : principalemẽt les portes, qui doiuẽt estre tenues plus haultes que larges : mais encores les plus exaulcées d'entr'elles ne doiuẽt exceder deux cercles l'vn sur l'autre pris sur le diametre du seuil : & celles qui sont les plus basses, auoir en leurs costez ou piedroitz la hauteur diagonale, qui se peult tirer d'vn quarré, dõt la ligne d'embas faict la largeur de l'ouuerture. *Les plus grãdes portes ne doyuent exceder deux cercles l'vn sur l'autre.*

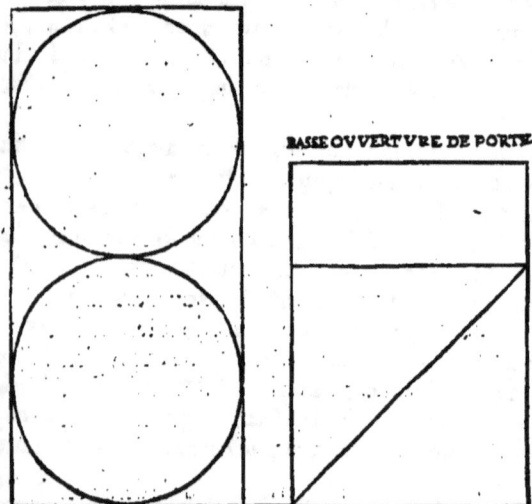

GRANDE OVVERTVRE DE PORTE.

BASSE OVVERTVRE DE PORTE.

Aussi est il bien conuenable de les asseoir en lieu d'ou l'on puisse cõmodemẽt aller (s'il est possible) a toutes les parties d'vne maison. Et pour leur dóner grace, fault tenir main a ce que les iãbages ne soient plus grans d'vn costé que d'autre, ains q̃ le droit responde au gauche, & pareillemẽt le gauche au droit.

Iceulx Architectes antiques ont ordinairemẽt faict leurs portes & fenestrages en nombre impair, & auec ce donné ordre que les opposées droittement l'vne a l'autre tãt deçà que delà, feussent totalement semblables : mais a celles du mylieu ilz donnoiẽt tousiours plº d'ouuerture : se gardans sur toutes choses de corrompre la force des murailles. Et pour ne tumber en ce vice, esloignoient leurs percemiens tant des coingz que de la saillie, des Colonnes, & perçoyent seulement d'vne paroy les plus foibles parties destinées a ne rien supporter. Encore obseruoient ilz bien curieusement de faire monter en ligne perpendiculaire, ou a plomb, depuis le rez de chaussée iusques au toict, le plus de pties qu'ilz pouuoiẽt d'vn mur tout entier & sans estre en riẽ percé.

Il est vne certaine maniere d'ouuertures laquelle ensuit les portes & fenestres tant en situation que figure, toutesfois elle ne tresperce point l'espoisseur de la muraille, ains comme nasselles encauées, donne des espaces & sieges de merueilleusemét bonne grace aux Images de Stuc, ou Tableaux de platte peinture. De celles la parlerons nous plus amplement, quand nostre propos s'adonnera aux ornemens des edifices, & dirons tout d'vne voye en quelz endroitz on les peult mettre, combien fault qu'il y en ait en vn estage, & de quele spaciosité elles doyuent estre. Ce nonobstant elles ne font moins a l'espargne de la despence, qu'a la decoration de l'ouurage: pource qu'en bastissant les murs, on n'y employe a beaucoup pres tant de matiere. Mais seulement diray en cest endroit, que pour faire ces enca-

Des niches. ueures (communement appellées niches) il fault prendre garde a leur donner vn nombre conuenable, tenir leur grandeur moyenne, & les former de plaisante figure, approchante le plus pres que possible sera, des fenestrages de l'vn ou de l'autre ordre qui seront appliquez au bastiment.

La curieuse diligence de l'autheur. I'ay veu par les ouurages des antiques, lesdictes encaueures de quelque sorte que ce soit, iamais ne passer la septieme partie de l'espoisseur de leurs murailles, ny entrer moins auant que la neufieme.

Les espaces d'entre les Colonnes se doiuent compter entre les premieres & principales ouuertures: mais selon la diuersité des edifices on les tiét plus larges ou plus estroittes. De celles la parlerons nous aussi bien amplement au traicté des Eglises & maisons sacrées: car pour ceste heure suffit bien d'auoir admonesté comment toutes icelles ouuertures se doiuent colloquer, & principalement dict qu'on ait esgard a ce que la situation des Colonnes ordonnées pour soustenir le comble, soit raisonnablement compassee, afin qu'elles ne se facent plus menues, ou se mettrent plus clair semées que ne veult le deuoir: ains puissent commodement soustenir leur charge: & au contraire ne se monstrent trop grosses, & tant pressées que lon ne puisse bonnement passer entre deux pour aller aux commoditez que le temps ou les negoces apporteront.

Suyuant doncques l'asiette d'icelles Colonnes, les autres ouuertures se doiuent faire en grand ou petit nombre : pource que sur les distances de leurs tiges assez

Des Architraues & arches sur Colonnes. pressées (comme dict est) se posent communement les Architraues: mais au dessus des clair semées s'ordonnent les arches de voulture, dont l'arc ne doit estre moindre que la moytié d'vn Cercle, auec vne septieme partie de son demy diametre: lequel entre tous les expertz est tenu pour le plus fort & plus durable bastiment que lon sçauroit faire: Car tous les autres (selon leur iugement) sont imbecilles a supporter fardeaux, & promptz a tumber en ruine.

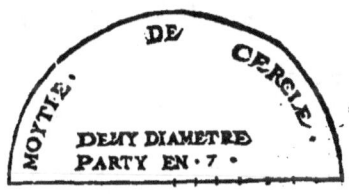

Or disons nous que le demy cercle est vn arc qui n'a besoing de corde ny autres aides: mais tous les autres demiz ronds, s'ils ne sót secouruz de corde, ou appuyz auec lesquelz ilz se puissent accoller, eulx mesmes viennent a s'entr'ouurir, & tumber incontinent par pieces.

Ie ne veuil oublier en ce passage a dire vne belle chose & digne de tresgrande louenge, que i'ay notée aux ouurages des antiques, tant a l'endroit de ces ouuertures, que des arches de voulte faictes en certains

tains temples par aucuns excellens Architectes: C'est que quand vous auriez ofté toutes les Colonnes du deffoubz, encores demourroient les arcs des ouuertures, & les voultes des toicts, en leur eftant, fans ruiner abas. tellement font les conduittes d'iceulx arcz furquoy pofent les voultes, menées depuis le plan de l'aire iufques au fommet par induftrieux artifice, cogneu a peu de gens, qui faict que la maffe demeure en fon entier, fe fouftenant feulement fur les arcz, aufquelz la terre fert de corde tresfermé, au moyé dequoy rien ne peult empefcher que ces arcz ne perfiftent eternelement inuincibles.

De plufieurs efpeces d'efcalliers ou montées, enfemble du nombre impair des degrez, & de leur quantité: Plus des petites aires, retraictes ou paelliers interpofez, finablement des yffues tant pour eaux que fumées, conduitte de ruyffeaux, puys, efgouftz, foffes, & receptacles d'immundices, mefmes de leur fituation conuenable.

Chapitre quatorzieme.

Il y a tant a faire a bien colloquer des degrez, que vous n'en fauriez bien venir a bout fans y auoir preallablement penfé par meure & fage deliberation de confeil: Car en vne montée fault qu'il y ait trois ouuertures: la premiere defquelles eft la porte par ou lon puiffe aller & venir aux degrez: la feconde font les feneftres qui donnent lumiere tele qu'on ait moyen de veoir toutes les marches ou les piedz fe doiuent affeoir: & la tierce eft le percement des planchers a trauers lefquelz on paffe d'eftage en eftage, depuis le bas iufques au hault. Voyla pourquoy aucuns ignorans difent que lefdictes montees empefchent grandement a faire de beaux deffeingz de plattes formes pour les ouurages. A quoy ie leur refpon, que filz n'en veulent eftre empefchez, eulx mefmes prennent garde a ne les empefcher, ains afsignent a l'aire vn certain efpace franc & libre, par ou lon puiffe aller iufques au faifte de la maifon. Ie vous fupply ne vous plaignez iamais qu'vn grand pourpris foit occupé d'vne montée: Car fi vous l'afsiez comme il fault, elle fera du proffit incroyable, & bien peu d'incommodité a toutes les parties de l'edifice. D'auantage les arches & lieux vuydes qui fe laifferont foubz les degrez, ne feruiront pas de petite vtilité aux vfages communs & domeftques.
Or auons nous deux efpeces d'icelles montées en baftimens: Car ie ne parle point de celles dont les foldatz fe muniffent pour f'en feruir a vn affault de ville, ou autre place de refiftence.
L'vne de celles la eft par ou lon monte fans degrez en tournoyant, a la façon d'vne coquille de limaffe: & l'autre par ou lon va de marche en marche, tant comme la haulteur fe peult eftendre. De la premiere noz bons antiques auoient accouftumé d'vfer en leurs maifons: & la faifoient la plus aifée qu'il leur eftoit pofsible. A la verité (parce que ie puis auoir veu de leurs edifices) ilz eftimoient affez

Trois ouuertures neceffaires en montées.

Reprehenfiõ des ignorãs.

d

commode celle qui estoit
faicte en sorte que la ligne
aplomb de sa haulteur, a-
uoit seulement la sixieme
partie du parterre: comme
il se veoit en la figure: mais
en ce qui concerne les de-
grez, specialemét des tem-

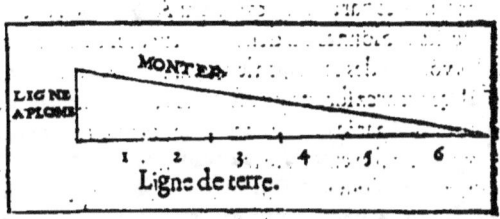

Escalier bié aysé.

Obseruation superstitieu-se des anti-ques.

ples, ilz les vouloient tousiours en nombre impair, disans que cela estoit cause de faire mettre aux adorateurs le pied droit le premier sur leurs aires: chose qu'ilz pensoient agreable a leurs Dieux. Et si ay d'auantage obserué, que les bons Ar-chitectes de leur temps ne releuoient iamais leursdictz temples plus hault de sept ou de neuf marches, en quoy i'estime qu'ilz vouloient imiter le nombre des Pla-nettes, ou celuy des cieulx. Mais apres icelles sept ou neuf marches, ilz faisoient vne aire ou paellier, auquel se pouoient reposer les montans s'ilz estoient lassez de monter, & afin que si d'auanture aduenoit qu'aucun des descendans se lais-sast cheoir sur les degrez, il trouuast vne place pour s'arrester. Certainement i'ap-preuue bien cela, & me plaist assez que lesdictz escalliers soyent entrerompuz de leurs aires: Mais ie desire que les montées se facent claires, voire aussi amples & spa-cieuses, tant que la dignité du lieu le peult permettre.

De la haul-teur & lar-geur des marches.

De la lar-geur des ai-res ou pael-liers.

Quant aux marches, lesdicts antiques ne les vouloient plus basses qu'vn Sex-tant (c'est a dire demy pied, qui vault six poulces) ny plus haultes qu'vn Do-drant, lequel faict trois quarts de pied, ou neuf poulces. Et au regard des aires ou paelliers, iamais ne les faisoient moins larges que d'vn pied & demy, ny plus lar-ges q̃ de deux ensemble. Or tant moins y aura d'escalliers en tout vn edifice, moins occuperont ilz de place, & plus seront commodes & louables.

Des yssues des eaux & de la fumée.

Au surplus il fault que les yssues tant des eaux que de la fumée, soient conuena-blement suffisantes: & basties en sorte que rien ne s'y arreste, regorge, ou souil-le: mesmes n'offensent, & ne causent aucun peril en la maison, par especialles cheminées, lesquelles doiuent estre mises arriere de toute charpenterie, de peur qu'elles ne s'embrazent par quelque flammeche ou eschaufement trop excessif.

Des ruys-seaux d'eau courante.

Les ruysseaux se conduiront aussi par tele industrie, qu'ilz lauent & emmeinét les immundices des priuez: mais toutesfois sans faire dommage au bastiment, par mi-ner ou trop amoittir le pied d'vne muraille: Car si teles choses aduiennent, enco-res que du commencement le mal ne soit apperceuable, il s'ensuit apres par traict de temps, auec la perseurance continuele, que cela vient a plus que l'on n'eust esti-mé. En ces conduittes d'eau i'ay noté que les Architectes expertz faisoient par ca-naulx & gargoules prendre tel cours a la pluye, qu'elle ne mouilloit point les surue-nās, ains la faisoient couler par les goutieres au milieu de quelque basse court, puis tumber en quelque cisterne, pour l'vsage des gens de la maison: ou (si cela ne leur plaisoit) l'enuoyoient lauer les priuez, afin que la veuë ny l'odeur des hommes n'en feussent aucunement offensees. Et me semble qu'ilz ont surtoute chose pris garde a faire que ladicte pluye ne peust croupir aux piedz de l'edifice, tant pour plu-sieurs bonnes considerations, qu'afin que la parterre n'en deuint trop humide. Et pour le dire brief, ilz se sont telement gouuernez a l'endroit de toutes ouuertures, que tousiours les ont mises en lieux tresconuenables, dont il pouoit venir beaucoup
de proffit

de proffit a toute la maison. A ceste cause ie veuil dire, & cõseille (entant qu'a moy est) que principalement les puys se mettent en la partie qui pourra estre plus frequentée de tous les domestiques, pourueu toutesfois qu'ilz n'empeschent, & que la dignité de l'edifice puisse estre bien gardée. Encores me plaist il de dire que les Naturalistes afferment, que si lesdictz puys sont en lieu descouuert, l'eau en est plus pure & plus saine. Ce neantmoins ie dy pour finale conclusion qu'en quelque endroit du pourpris qu'on les fouille, & pareillement les esgoustz, ou bien la ou l'eau & l'humeur pourroient rendre la place trop humide, il fault faire les ouuertures si amples, qu'il y puisse penetrer beaucoup d'air, a ce que les vapeurs humides se dessechent au moyen de l'attraction des ventz, & l'emotion dudict air.

cõseil bien receuable.

I'ay en peu de paroles declaré ce qui appartient aux lignes conuenables a bien designer le corps d'vn Edifice, & pense auoir deduit toutes les choses appartenantes a chacune des especes. Parquoy maintenant ie viendray a l'ouurage: mais auant passer oultre, ie parleray des matieres necessaires, dont doiuent faire prouision ceulx qui veulent bien & raisonnablement bastir.

Fin du premier liure.

d ij

SECOND LIVRE DE MESSIRE LEON BAPTISTE ALBERT, TRAI-
ctant de la matiere conuenable a faire les
Edifices.

En premier lieu ie dy qu'auqu'vn ne doit commencer vn bastiment a la vollée,
ains long temps auparauant premediter en soy mesme quel & comment il
doit estre selon la qualité de sa personne. Apres qu'il ne se fault seulement arrester aux pourtraictz des plattes formes qui s'en trassent
sus le papier, mais faire dresser vn modelle d'ais de bois, papier, ou autre chose propre, au moyen de quoy se puissent veoir au naturel les figures & proportions
de toutes les parties: lequel modelle sera
communiqué a gens expertz, pour
auoir leur opinion la dessus,
afin que l'ouurage accomply, l'entrepreneur ne
tumbe en repentailles.

Chapitre premier.

Io notable.

NVL homme (selon mon iugement) ne doit sans bon
conseil despendre son argent a bastir, & ce tant pour
plusieurs raisons pertinentes, que principalement
pource qu'il en pourroit acquerir reputation d'estre
legier, en quoy il feroit vne tresgrande playe a son
honneur. Mais comme vne œuure bien conduitte
apporte souueraine louenge a tous les personnages
qui l'ont deuisée, & mis la main a la besongne, ainsi quand il s'y treuue quelque chose a redire, prouenant du peu de consideration de l'Architecte, ou de l'ignorance des ouuriers, cela
produit dommage & mocquerie trop cuisante.

Certainement les blames ou louenges qui se donnent tous les iours aux ouurages, par especial aux publiques, sont si faciles a receuoir, que lon ne sauroit
dire combien: Ce non obstant encores y à il ie ne sçay quoy, qui induit plustost
les personnes a mesdire quand quelque cas va mal, qu'a bien estimer le labeur, &
feust il en toute perfection.

C'est

C'est aussi vne chose admirable que tous hommes tant ignorans que bien entenduz sentent incontinent par instinct de nature, s'il y à rien de bon ou de mauuais en tous artifices qui leur sont presentez. Mais la veue en cest endroit à beaucoup plus d'efficace que tous les autres sentimens: & de la vient que si vne besongne est mise en euidence, & l'on y treuue la moindre faulte du monde, en quelque chose de trop court, ou trop long, cela esmeut subitement les affections des personnes a desirer correction. Si est ce que nous n'entendons pas tous de quele source vn tel effect procede. Toutesfois si on en vient demander l'opinion a chacun en particulier, il n'y aura celuy qui ne die qu'a son aduis l'œuure se pourroit amender, mais de dire en quoy ou comment, ce n'est pas le gibier de tous, ains seulement de ceulx qui s'y entendent.

Proprieté de la veue.

Or est ce le deuoir d'vn homme sage, de premediter si dextrement les choses en sa pensée, qu'en acheuant son entreprise, ou bien quand elle est du tout perfecte, il ne die, I'eusse bien voulu cecy ou cela autrement, & aimeroie beaucoup mieulx qu'il fust ainsi, ou ainsi: Car, a la verité, nous ne portons pas petite punition de nostre follie, quand la besongne faicte ne succede bien ne beau, & venons par traict de temps a cognoistre les faultes, a quoy ne prenions garde lors que nous commençasmes inconsiderement, ou pour mieulx dire, a l'estourdy: & de la vient qu'a tousiamais nous en desplaist, & auons regret d'auoir commis tel erreur, en sorte que ne pouons durer si la chose n'est demolie: & si nous la faisons abatre, la despense double, la peine perdue, & la legereté de nostre iugement, sont vituperez de tout le monde.

Suetone Tranquille afferme que Iule Cesar feit toute razer a fleur de terre vne maison a Nemorense, autrement Aricia, a dix mille de Rome, par luy commencée & poursuyuie depuis les fondemens iusques au faiste: chose qui auoit cousté beaucoup d'argent, pource (sans plus) qu'elle ne satisfaisoit pas en tout & par tout a son plaisir: & de cela est il encores presentement blamé, d'autant qu'il n'auoit assez bien pourpensé que c'est qu'il y falloit ou non: & peult bien estre qu'il feit getter par terre ce qui estoit tresbien, mais par luy pris a contrecueur, estant esmeu de sa legiereté.

De Iule Cesar.

Voyla pourquoy tousiours me plaist l'ancienne coustume de ceulx qui souloient raisonnablement edifier, lesquelz ne s'arrestoient aux pourtraictz de platte peincture, ains faisoient faire des modelles de bois, ou autre matiere appropriee, au moyen dequoy ilz pouoient veoir comment tout l'ouurage deuoit succeder en chacune de ses parties, ensemble ses proportions & mesures: puis s'en conseilloient aux expertz, & examinoient plusieurs fois toutes les particularitez occurrentes, auant que mettre la main a la besongne, qui requiert plus de soing & de despense, qu'il n'est aduis a beaucoup de personnes.

L'vtilité des modelles & inutilité des pourtraictz.

De faire former ces modelles prouiendra ce bien que vous pourrez perfectement considerer l'assiette de la region, le pourpris de l'aire, le nombre & ordre des parties, la face ou presence des paroys, la fermeté des planchers, & de la couuerture, voire (pour le dire court) la raison de toutes les choses dont nous auons parlé au liure precedent. Puis si vous voyez que bon soit, vous y pourrez adiouster, diminuer, changer, renouueller, ou refaire le tout en autre mode, iusques a ce que soyez contenté, & que cela s'appreuue par les gens qui s'entendent en semblables matieres.

D'auantage, & qui n'est pas chose dont il faille faire peu de cas, vous cognoi-

B iij

SECOND LIVRE DE MESSIRE

strez par la bien au long & par le menu toute la defpense de voftre logis, en voyāt les largeurs, haulteurs, efpoiffeurs, nombres, eftendues, formes, efpeces, & qualitez de tous les membres, felon la maiefté que vous leur vouldrez donner: & fi faurez quel falaire deuront auoir les ouuriers qui prendrōt charge de la manifacture: mefmes combien pourront coufter toutes Colōnes, Chapiteaux, Bafes, Architraues, Frizes, Cornices, Incruftaures, Pauemés, Images, & autres teles particularitez, qui appartiennent tant au corps de l'ouurage, qu'a fa parure ou decoration.

Ie ne veuil icy paffer en filence vn poinct qui me femble grandement a propos: c'eft, qu' vn bon Architecte defirant reprefenter au naturel comment vn baftimēt doit eftre, ne fera iamais vn modelle fardé, ou embelly des brouilleries de peincture: ains fera l'ignorant, qui par ambition malicieufe tafchera d'attirer les yeux des regardans, & defuoier leurs fantafies de la deue confideration de toutes les particularitez, voire fesforcera de fe rendre admirable par teles deceuances. A cefte

Le modelle ſimple vault mieulx que le fardé. caufe i'aimeroie mieulx (quant a moy) vn modelle fimple, nu, ou tant feulement esbauché, qu'vn qui feroit curieufement perfect, poly, & mignoté iufques au bout, pourueu qu'on y cognenft le gentil entendement de l'inuenteur, pluftoft que la bonne main de l'ouurier.

Differēce de l'Architecte & du Peintre. Or y à il tele difference entre vn Architecte & vn peintre, que l'vn f'eftudie de mōftrer fur vne table, par lignes, vmbres, & angles raccourciz, les chofes comme elles font en apparence: mais l'Architecte ne faifant compte de cela, les faict veoir depuis le fondement iufques au comble, en la forme & maniere qu'elles doiuent eftre.

D'auantage il faict entendre les largeurs & haulteurs tant des frōts que des coftez, au moyen de certaines lignes veritables, & non par angles tirez en apparente perfpectiue, comme celluy qui veult reprefenter ces chofes tout ainfi qu'elles doiuent eftre, par vraiz compartiffemens fondez fur la raifon.

Il fault doncques auant toute œuure, faire faire ces modelles bien & adroit, puis les calculer en vous mefme, non feulement vne fois, mais diuerfes, & encores les communiquer a gens qui fachent que cela vault, afin qu'il ne fe face rien en tout l'ouurage que vous ne fachies auant la main comment il fera, me ſmes que n'entendiez perfectement a quelz vfages il fe doit appliquer.

Des toictz ou couuertures. Sur toutes chofes il eft neceffité, que les toictz ou couuertures foient de la plus grāde aifance que faire fe pourra: Car (fi ie ne faulx a mon efme) celle partie d'edifice fut la premiere qui donna aux humains le moyen de viure en repos & trāquillité: qui faict que ie ne penfe qu'on me nye que les parois, enfemble toutes les autres appendances qui montent auec elles, ont efté inuentées pour le fouftenemēt des fufdictz toictz: & n'eft pas (certes) iufques aux fondemens, efgouftz, conduitz d'eau tant de pluye que d'ailleurs, voyes fouterraines, & teles particularitez, qui

L'autheur eſtoit de longue main pratic en baſtiment. s'en peuffent aucunement paffer. Parquoy ie (qui fuis par longue experience affes pratic en ces matieres) cognoy bien que c'eft voirement vne chofe trefdifficile de conduire telement vn œuure, que toutes les commoditez des parties y foient gardées, correfpondantes a la beauté & dignité requifes; c'eft a dire qu'elles ayent tout ce qu'on y peult fouhaitter de bon, auec vne varieté plaifante pour la decoration de chacun membre, tele que le droit de proportion, & la deue fymmetrie n'en foient nullemēt offenfées: mais (Dieux immortelz) c'eft bien vne plus grande chofe que de bien couurir toutes les appēdances d'vn baftiment,

par

par eſpecial d'vn toict propre, idoine, ſuffiſant, & conuenable. Certes i'oze bien affermer que cela ne ſe peult deuemēt faire ſinon par gens pourueuz de bonne conſideratiō, & qui ont le cerueau biē meur, meſmes garny d'art, & de grāde induſtrie. Quand vous aurez doncques trouué que toute l'apparence de l'ouurage cōtentera tant les fantaſies des expertz que la voſtre, & il ne ſe pourra plus preſenter choſe de quoy puiſsiez aucunemēt doubter, meſmes en quoy vous ſachiez aduiſer qu'ō peuſt donner meilleur conſeil, ne ſoyez trop haſtif a commencer la beſongne par couuoitiſe d'edifier, & principalement a demolir vieilles murailles, ou a mettre des fondemens de l'vniuerſel œuure, grans oultre meſure, comme font aucuns haſtiueaux, priuez de ſens commun: ains (ſi me voulez croire) attēdez quelque temps, iuſques a ce que la recente approbatiō de voſtre fantaſie ſe ſoit refroidie & raſſiſe. Ce faiſant, lors que viendrez a reuoir le tout, tel retardement aura cauſé que ne ſuyurez vollagement le train de voſtre inuētion, mais pourrez iuger de la choſe cōme elle eſt, auec beaucoup plus grande raiſon & maturité de conſeil qu'autremēt: car en toutes choſes qui ſe veulent entreprendre, le temps apporte touſiours aſſez de cas, leſquelz font myeulx peſer vn affaire, qui (parauanture) eſtoient eſchappez aux plus induſtrieux, ſans y auoir pris garde en nulle maniere du monde.

Conſeil de l'Autheur.

Qu'il ne fault rien entreprendre oultre noz forces, ne repugner a la nature: meſmes que nous deuons conſiderer non ſeulement ce qu'on peult faire, ains ce qui eſt licite: & en quel lieu conuient baſtir.

Chapitre Second.

Voulant examiner voſtre modelle, il eſt beſoing que vous propoſiez ces raiſons a vous meſme, Premierement de ne rien entreprendre qui ſoit par deſſus la puiſſance des hommes: & auſſi de ne faire choſe en quoy il faille combattre la nature, a raiſon qu'elle a tant de force, qu'encores qu'on la contraigne aucuneſfois par l'obiection de quelque groſſe maſſe, ou autres grans effortz, ſi eſt ce q̄ touſiours a la fin elle ſait venir a bout de tout, voire ruiner & abattre ce qui s'oppoſe a ſa puiſſance: Car au moyen de la continuelle perſeuerance dōt elle vſe pour vaincre l'opiniaſtriſe des hommes, elle par ſa fertilité, & auec l'aide du tēps, les proſterne & met a neant. Mais combien auons nous leu & veu de manifactures exquiſes auoir eſté de petite durée, non point pour autre cauſe ſinon qu'elles ſe combattoient encontre la nature?

Bon conſeil de l'Autheur.

Nature en fin ruyne œuures humaines.

Qui doncques ne ſe mocquera de celluy qui voulut paſſer la mer tout a cheual par deſſus vn pōt de nauires? ou qui n'aura pluſtoſt en haine la forcennerie d'vn tel inſolent par trop ſuperbe & outrageuſement outrecuydé?

Reprehenſiō de Caligule.

Nous voyons le port de Claude l'Empereur pres l'Hoſtie, & celluy d'Adrian à Terracine, qui eſtoient (certes) fabriqués autrement eternelles, quaſi totalemēt deſtruittes par le ſablon, lequel à eſtouppé la voye a l'eau, & finablement comblé preſque tout leur pourpris, au moyen de ce que la mer les moleſte de heurtemens horribles par vne luitte qui n'a fin ne ceſſe, ains de iour en iour gaigne quelque choſe ſur eux.

Les ports d'Hoſtie & de Terracine ruynez.

Que penſez vous donc que doiue aduenir ſi vous determinez de reprimer du tout

SECOND LIVRE DE MESSIRE

la force de quelzques vndes impetueuses, ou resister aux grosses masses de Rochiers, lesquelz se eclattent par vieillesse, & tumbent en ruine?

Certes il fault se donner bien garde d'entreprendre aucune de ces follies, & tenir main a ce que nostre intention conuienne auec la susdicte nature.

Apres il est besoing de n'embrasser plus qu'on ne peult estraindre, de peur que lon ne soit contrainct de laisser tout, demourant la besongne imperfecte.

De Tarquin Roy de Rome. Mais quel homme de bon esprit ne blameroit Tarquin Roy des Romains, de ce qu'il consuma plus d'argent aux fondemens du principal Temple de la ville, qu'il n'é falloit pour tout l'edifice? Car (a dire le vrai) iamais n'eust esté acheué si les dieux ne se feussent monstrez fauorables a l'accroissement de l'Empire en augmentant le reuenu de son domaine pour fournir a vne si grande magnificence commencée. A ceste cause il fault noter que non seulement vous ne deuez auoir esgard a cella que vous pouez faire, ains a ce qui est conuenable.

De Rhodope Court sane fameuse. De ma part ie ne prise point Rhodopé de Thrace, femme commune a tous, & la plus renommée de son temps, en ce qu'elle se feit faire vne sepulture de despense incroyable: Car encores que par son gaing elle eust amassé des richesses assez pour viure en Royne, si est ce qu'il ne luy appartiendroit d'auoir vn monument royal.

D'Artemisia femme du Roy Mausole de Carie. Au contraire ie ne blame point Artemisia Royne de Carie, de ce qu'elle feit faire a son trescher & aimé mary, vn monument le plus braue du monde: mais encores veuil ie bien dire que la modestie est sur tout a priser.

Reprehension de Mecenas. Horace reprenoit Mecenas de ce qu'en bastissant il se monstroit peu discret & sans raison.

Mais ie repute digne de louenge celluy dont Corneille Tacite faict mention, lequel dressa vn moien cercueil a l'Empereur Othon, qui toutesfois estoit pour demourer a perpetuité.

Encores donc que modestie soit requise en fabriques particulieres, & magnificence en publiques: Si est ce que les publiques sont aucunesfois plus estimées quand elles tiennent de la mediocrité particuliere, qu'elles ne seroient de la sumptuosité publique.

Du theatre de Pompée. Le Theatre de Pompée est entre nous admirable & honoré tant a cause de son excellent ouurage, que pour la maiesté gardée en luy: & certes aussi est il digne de ce Pópée la, & de Rome victorieuse. Mais il n'y à gueres de gés qui appreuuét la folle fantasie de Neron en matiere d'edifier, ny la fureur qui le mouuoit a faire des œuures par trop curieuses, insolentes, & totalement excessiues.

Blame de Neron.

Aucuns tiénent que ce fut Lucullé. Qui n'aimeroit mieulx que celluy lequel feit percer la montaigne a Poussol par tát de milliers d'hommes louez expressément, eust plustost changé son entreprise, & emploié sa despense en quelque ouurage plus vtile?

Vitupere a'Heliogabale. Semblablement qui ne deteste la monstrueuse insolence d'Heliogabale, lequel auoit en fantasie de faire leuer vne grande Colonne toute d'vne seule piece, & taillée en sorte que lon eust peu monter par le dedans depuis le bas iusques au hault, ou deuoit estre colloquée l'Idole du dieu Heliogabale, dót il estoit ministre? mais a raison que lon ne sceut trouuer vne si grande pierre comme il la desiroit (encores qu'on cherchast iusques en Thebaide) il desista de son fol appetit.

Bon aduertissement pour les grás princes. Il fault doncques bien prendre garde a ne rien commencer, nonobstant qu'il soit profitable, de belle marque, & tresfacile a faire, voire & que lon ait bien la puissance, auec l'opportunité du temps de le paracheuer, si lon cognoist que par la negligence

gligence des successeurs, ou ennuy des habitans, cella puisse estre desert, & tumber en honteuse ruine.

De ma part ie blame pour plusieurs causes le Canal nauigable par quinqueremeins (autrement galleres a cinq rengz d'auirons) lequel Neron feit faire depuis Auerne iusques a Hostie : & entre autres, de ce qu'il eust esté besoing pour l'etretenir, que l'Empire seust demouré perpetuelement en son entier, & mesmes que les princes successeurs eussent esté autant curieux de tele chose comme luy. *Neron blasmé encor vn coup. Canal depuis Auerne iusques a Hostie.*

Puis donc que les choses sont ainsi, ce ne sera sinon bien faict, d'obseruer diligemment ce que nous auons cy dessus declaré : asauoir qu'il fault penser a ce que nous voulons faire, en quel lieu desirons l'asseoir, & qui nous sommes qui l'entreprenons, puis selon nostre faculté poursuiure la fabrique. Et qui fera ainsi, sera estimé homme discret, & de iugement bien louable.

Apres que par toutes les particularitez du modelle vous aurez compris l'entiere façon du futur edifice, encores est il besoing d'en communiquer auec les gens expertz. Mesmes auant que de bastir fault veoir si vous pourrez bien suffire a la despense: & si est conuenable qu'ayez de long temps au parauant faict prouision de toutes les matieres necessaires a la manifacture.

Chapitre troisieme.

Quand vous aurez prudemment consydéré toutes les choses que i'ay specifiées, encores les vous sauldra il ruminer l'vne apres l'autre, pour cognoistre si chacune est deuemét ordónee & distribuée au lieu qui appartiét. Mais pour ce faire est mestier vous resouldre en sorte qu'estimiez tüber en grád honte si vous ne pouuiez (entãt qu'a vous est) peruenir iusques a ce poinct de faire dire, qu'on ne sauroit trouuer en autre endroit vn bastiment de pareille despense, qu'il face meilleur veoir, ny lequel soit a priser d'auantage. Et n'est assez en ce cas d'en estre point blamé, ains fault qu'il en prouienne tout honneur & louenge, voire iusques a ce que les autres se rengent dessus vostre inuention. A ceste cause il est expedient que nous soyons seueres & diligens explorateurs des choses, mesmes que nous ayons tel obiect deuant les yeulx, qu'encores qu'il n'y ait en nostre ouurage rien qui ne soit beau & bien approuué, si est ce qu'encores fault il que toutes les parties conuiennent entr'elles en grace & singularité, de sorte que si l'on y adioustoit, diminuoit, ou changeoit, tant soit peu, cella semblast difforme, & gastant la besongne. Mais (comme ie vous admoneste de rechef) faictes que la prudence des expertz soit gouuernante de vostre affaire, & croyez aussi le conseil de ceulx qui la vié dront veoir, pourueu qu'ilz ayent quelque bon iugement. Par ce moien, & auec la doctrine ou instructió de telz personnages, plustost que de suyure vostre seule fantasie, vous gaignieriez la reputatió de faire vos œuures tresbónes, ou pour le moins approchantes du bon.

Or si l'edifice que vous feréz, est estimé par les gés entéduz, cela sera magnifique & louable : mais il fault que ie vous aduise qu'ilz l'approuueront assez bien, s'ilz ne produisent aucun cas de meilleur: & de cella recueuillerez vous le fruict de ce plaisir, que nul de ceulx qui y sont entenduz, n'y sauroit trouuer a redire.

Encores n'est il point mauuais d'ouyr les opinions de plusieurs hommes : Car il ad-

aduiét par fois que ceulx qui ne sont pas de l'art, disent certaines particularitez, lesquelles entre les sauans se treuuent receuables, & non (certes) a regetter.

Quand donc par le moyen de ce modelle, & chacune de ses parties, vous aurez si bien cogneu tout cela que vous deurez faire, que rien n'aura esté omis, mesmes que vostre deliberation se sera totalement resolue d'ainsi bastir, & que vous saurez ou prendre argent pour fournir a la despense, a l'heure vous commencerez a faire prouision des matieres qui vous seront necessaires, afin que rien ne deffaille en bastissant, dont se puisse retarder le manœuure: Car comme il soit ainsi que vous ayez besoing de maintes choses pour le mener iusques au bout, & que si aucune d'icelles vous default, cela peult empescher ou corrompre la structure, en ce ferez vous office d'hôme bien pouruoyant, si vous estes fourny auât la main de tout ce qui peult seruir, ou nuyre si vous n'en auiez point.

Du Temple de Ierusalé. Les Roys Dauid & Salomon voulans edifier le temple de Ierusalem, apres auoir assemblé force or, argent, arain, bois, pierres, & autres telz vtensiles, afin que rien ne leur faillist qui peust alonger la promptitude & facilité de l'ouurage, empruterent (a ce que dit Eusebe) plusieurs milliers d'ouuriers & Architectes des autres Roys leurs voisins: chose, certes, que i'appreuue grandement: Car quand vne entreprise se peult bien tost mener a fin, elle en est beaucoup plus prisée, & si augmente la louenge de son executeur.

D'Alexandre le grãd. Alexandre de Macedone est dignement celebré par plusieurs escriuains, specialement par Quinte Curce, de ce qu'il ne meit plus de sept iours a edifier pres le fleuue Tanais, vne ville qui n'estoit pas des plus petites.

De Nabuchodonosor. Si est aussi Nabuchodonosor, a ce que recite Iosephe l'historiographe, pour auoir en quinze iours faict entieremét accomplir le Téple de Belus son pere: & en pareil de ce qu'il feit en autant de iournées ceindre sa Babylone d'vne triple muraille.

De Tite l'Empereur. Tite n'a gueres moindre reputation de ce qu'il feit en peu de temps vn mur contenant enuiron quarante stades.

De Semiramis. Semiramis tenoit si bien la main a la closture de celle Babylone, que chacun iour se parfaisoit vn stade de tresespoisse & treshaulte muraille: & si en feit edifier vne autre haulte & large a merueilles, contenant l'estendue de deux cens stades, pour reprimer les assaultz des ennemyz, sans consumer plus de sept iours a l'œuure. Mais de teles choses parleros nous quelque autre foys, quand il viédra mieulx a propos.

De queles matieres lon se doit fournir auant commencer vn edifice, quelz ouuriers doiuent estre esleuz, & en quel temps fault couper le merrain par l'opinion des antiques.

Chapitre quatrieme.

LEs choses dont il fault faire prouisiõ, sont, Chaulx, Sable, Pierres, Bois, Fer, Arain, Plomb, Verre, & autres semblables. Mais ie vouldroye sur tout, que mes ouuriers ne se trouuassent ignorans, temeraires, ny autrement inconsyderez, ains que quand ie leur monstreroye mon entreprise bien & deuement exprimée par le modelle, ilz entendissent a la despecher, sans bailler de la longue, & toutesfois que l'œuure feust bien faicte ainsi qu'il appartient. Pour auoir donc cognoissance d'iceux ouuriers, lon s'en peult enqrir s'ilz ont besongné aux prochains edifices,

edifices, & la dessus prendre ses coniectures: par lesquelles quand on est bien informé, chacun peult deliberer de ce qu'il pretend faire. Car si aux susdictes maisons voisines se voiet des faultes lourdes & grossieres, vous deuez supposer qu'il n'y en aura moins en la vostre.

Neron aiant determiné de faire faire dedãs Rome vn Colosse de la haulteur de six vingtz piedz en l'honeur du Soleil, par lequel il surmonteroit la magnificence de tous les predecesseurs, ne voulut onc (côme dict Pline) faire marché auec Zenodore, (qui estoit pour lors imagier de singuliere estime) que preallablement il n'eust veu estre suffisammét esprouué ce qu'il pouoit faire en l'artifice d'vn si merueilleux ouurage, par vn autre Colosse qu'il auoit taillé en Gaule au pays d'Auuergne en l'honeur de Mercure: lequel estoit de pesanteur tresexcessiue. Mais rentrons en nostre propos. *De Neron.* *lib. 34. c. 7.* *Colosse taillé au pays d'Auuergne.*

Ie dy que pour la preparation des matieres necessaires a vn edifice, il est bon que ie racompte ce qu'en ont dict les tresdoctes antiques, specialement Theophraste, Aristote, Caton, Varron, Pline, & Vitruue: consideré que ce sont choses qui se congnoissent plustost par longue obseruation, que par aucunes subtilitez d'entendement. A ceste cause il les fault prendre de ceulx qui les ont notées par curiosité merueilleuse: & voyla qui me fera suyure les dessusdictz autheurs, voire colliger ce qu'ilz en ont escri: en diuers passages. Ce nonobstant encores y adiousteray ie (selon ma coustume) quand l'occasion se presentera, les singularitez par moy tirées des ouurages antiques, ensemble des aduertissemens de maintz ouuriers expertz, qui ont traicté de ce negoce. *Autheurs bié approuuez.* *Intention de l'autheur.*

Mon aduis est que ce ne sera sinon bien faict, si en suyuant la nature des choses, ie commence par celles que les hommes auant toutes autres vsurperent pour se loger. Ce sont (si ie ne m'abuze) les arbres qu'ilz couperent: combien qu'entre les autheurs il en est qui ne veulent accorder a ce poinct.

Aucuns veulent dire que lesdictz hommes habiterent premierement en des Cauernes, si que le bestial & les maistres se retiroient soubz mesme couuerture: & de la vient que l'on croit ce qui est contenu en Pline, asauoir qu'vn certain Doxius se edifia tout le premier vn bastiment de terre destrempée, à l'imitation de nature. Diodore Sicilien escrit, que la deesse Vesta, fille de Saturne, trouua premierement les retraictes a couuert. Mais Eusebe Pamphile (diligent inquisiteur de l'antiquité) afferme suyuant les tesmoignages des premiers peres, qu'aucuns descendans de Protogenes, inuenterent auant ceste la les Cabannes des hommes, & les fermerent de cloyes entrelassées de carittes & roseaux. Mais retournons a la matiere. *Voiez Pline lui chap. de sun 7. liure.* *De Vesta fille de Saturne.*

Les antiques, & sur tous Theophraste, commande que l'on coupe les arbres, specialement l'Anet, le Sapin, & le Pin, incontinent apres qu'ilz auront cómencé a germer, & ce pour autant qu'en tele saison vous les pouez facilement despouiller de leurs escorces, a raison de l'humeur superabondante. Toutesfois ilz disent q̃ certains arbres se treuuent plus commodes si on les abat apres vendanges: & en ce nóbre sont l'Erable, l'Orme, le Fraisne, le Tilleul, & le Rouure. Mais si l'on y touche au printéps, qu'ilz deuiennét subgetz aux Artuysons, Tanellieres, & tele vermine: ou quand on les prend en yuer, iamais ne se gastent, ny regettent. D'auantage iceulx antiques ont noté que le bois abatu en yuer, durant le cours du vent de Bise, faict vn feu clair sans gueres de fumée, encores qu'il soit verd, & plein d'humidité. Chose qui nous admoneste qu'en ce temps la l'humeur est substantieu- *De l'Anet, Sapin & Pin.* *De l'Erable, Orme, Fraisne, Tilleul, & Rouure.*

se, non crue, mais passablement digerée.

Vitruue veult que le merrain se taille depuis le commencement d'Automne iusques a ce que le vent de Zephyre qui regne au printemps, vienne a souffler. Mais le poëte Hesiode dict,

Opinion de Vitruue.

Vers traduitz d'Hesiode.

> Quand le soleil pendant sur nostre teste,
> Est si ardant qu'ilz bazanne les tainctz,
> Lors la moisson se prepare & apreste.
> Mais si tu vois en montaignes & plains
> Feuilles tumber des Arbres a foison,
> Coupe ton bois, il en est la saison.

Opinion de Caton.
Solstice est le plus long & le plus court iour de l'annee.

Ce nonobstant Caton deduit ainsi tout ce mesnage. Si tu veulx (dict il) faire ton merrain de Rouure, abatz le durant le Solstice, consideré qu'il n'est pas en sa prise durant l'yuer. Mais toute autre matiere portant semence, se doit tailler quand elle est meure : & celle qui n'en à point, toutes & quantesfois qu'il te plaira. L'autre qui en à de verde & demeure tout ensemble, se doit couper adonc que la dicte semence vient a tumber : & au regard de l'orme, c'est quand il se despouille de ses feuilles.

Opinion de Varron.

Aucuns veulent dire qu'il fault bien prendre garde en quele lune se mect la cógnee aux arbres : & entre autres Varron afferme que la force des Lunaisons est si grande, specialemét es choses qui sont a attoucher de ferremés, que ceulx qui se font tódre en decours, deuiennent incontinent chauues. & a ceste occasion l'Empereur Tibere obseruoit quelzques iours pour faire couper ses cheueulx.

Voyez Suetone.

Superstitiõ des Astrologues.

Les Astrologues aussi maintiennent que toute personne qui faict rongner ses ongles ou son poil ce pendant que la lune est opprimée (c'est a dire mal pourueue de lumiere) ne passera le iour suiuant sans auoir assault de quelque melancholie. Et disent oultre, que si vous voulez transporter de lieu en autre les meubles seruás a vostre vsage, ou les raccoustrer de ferremens ou de la main, cella se doit faire estant la lune au signe des Balances, ou de l'Escreuice. Mais si ce sont choses permanentes qui ne doiuent estre bougées de leurs places, il fault commécer a les y mettre quád elle se trouuera au signe du Lyon, ou du Toreau : & ainsi des autres.

Autre superstition.

Opinion des hommes expertz en naturel de bois.

Quoy qu'il en soit, tous les hommes expertz admonestent de couper le merrain ce pendant que la lune est en decours, a raison, disent ilz, qu'alors est desseché le gros flegme des arbres, subget a tourner vistement en pourriture. & si on les taille durant que la lune est en tel estat, il ne se corromp iamais, de la vient que lon doit moyssonner lors que la lune est pleine, les grains que lon veult vendre, a raison que pour l'heure ilz sont bien pleins & bien refaictz. Mais ceulx la que ló veult garder, doiuent estre coupez quand elle est en decours.

Aussi c'est vne chose claire que les feuilles des arbres preparées au temps du decours ne pourrissent & ne se gastent point.

Opinion de Columelle.
Opinion de Vegece.

Columelle est d'opinion que les iours bien commodes a couper les arbres, sont depuis le vingtieme iusques au trentieme de la lune enueillissante. Toutesfois le plaisir de Vegece est qu'on les prenne depuis le quinzieme iusques au vingtdeuxieme de la dicte lune : & de la croit il estre prouenue la ceremonie de celebrer seulement en ces iours les choses pour conseruer a eternité, pourautant que les arbres qui sont coupez pendant ce temps, sont de durée perpetuele.

Opinion de Pline.

Il y en à qui disent qu'on doit obseruer le temps qu'il n'y à plus d'apparéce de lune : mais Pline tient que ce n'est sinon bien faict d'abatre bois quant l'estoille du Chien
se lieue

le lieue, principalement quand la lune est en conionction auec le Soleil, chose qui se dict par les Latins interlunium, & entre nous François deffault de lune. Et si dict d'auantage, qu'on doit attendre en la nuyt de ce iour, tant que la lune soit cachée soubz terre. Et de cecy assignent les Astrologues vne raison, qui est, que par la force de ce corps celeste les humeurs de toutes choses sont esmues : & qu'estant celle des arbres retirée deuers les extremitez des racines, la tige en demeure despourueue, au moyen dequoy tout merrain pris alors en est beaucoup plus net, & mieulx purgé. *Raison d'Astrologie.*

Ceulx qui s'entendent en ces matieres, estiment que si le boisn'est du premier coup abatu, ains entamé seulement tout autour de la tige iusques a la seue, & on le laisse ainsi en pied tant que son humeur se desseche, qu'il en est beaucoup plus receuable, mesmement que l'Anet (lequel de sa nature ne resiste gueres contre la contagion de l'humeur) venant a estre escorché en decours, deslors n'est plus subgect a se corrompre par le pourrissement des eaux. *Opinion des charpentiers bien experimentez.*

Ie treuue que d'aucuns tesmoignent le Rouure & le Chesne estre de matiere tant pesante, qu'ilz ne peuuent longuement flotter, quand on les incise des le commencement du printemps : mais si on les abat apres la perte de la feuille, ilz deuiennent de tele qualité qu'ilz ne peuuent enfoncer de quatre vingtz dix iours, qui est vne grand chose. *Difference du Rouure & du Chesne. Merueilleuse nature du bois.*

D'autres veulent que le corps de l'arbre estant en pied, soit entamé iusques au cœur, & ainsi laissé tant que le mauuais suc estant en luy, se consume en distillant, & par ce moyen la charpenterie en sera bonne.

L'on adiouste a ces opinions, qu'il ne fault abatre aucun arbre, lequel se doiue doler ou sier, auant qu'il ayt produit son fruict, & que sa semence soit venue a perfecte maturité : mais apres cela, principalement si c'est vn fruictier, qu'on le doit tout, ou a peu pres, despouiller de son escorce, a raison que soubz la partie touchante au nu de l'arbre, le bois se moysit & contamine de legier.

Comment se peult garder le merrain abatu, de queles choses on le frotte : ensemble des remedes qui luy sont conuenables, puis de sa propre assiette en bastimens selon le naturel de ses especes.

Chapitre cinquieme.

Quand la matiere est abatue, il fault la mettre en lieu ou la grande ardeur du Soleil & les bouffées des ventz impetueux ne puissent que peu ou point nuyre : & par expres celle des arbres qui prouiennent d'eux mesmes : Car ceulx la doiuent estre tous cachez en l'vmbre. A ceste cause les anciens Architectes s'accoustumoient a la frotter de fien, singulierement de Beuf : Chose que Theophraste dict qu'ilz faisoient afin qu'estans les pores ou conduictz estoupez, & le flegme congelé dans les tiges, la force immoderée des vapeurs se peust distiller goutte a goutte, de sorte que les parties non seches venant ainsi a fessuyer, se rendissent egalement solides aussi bien que celles qui l'estoient desia. D'autres estiment que si on les tourne le bas en hault, elles s'en sechent beaucoup mieulx. *Opinion de Theophraste. Opinion des abateurs de bois.*

Pour garder donc la charpenterie de moysissure, & assez d'autres inconue-

e

SECOND LIVRE DE MESSIRE

Encores autre opinion de Theophraste. niens qui luy peuuent aduenir, iceulx antiques faisoient diuers remedes, entre lesquelz Theophraste enseigne qu'on enterre le merrain, car il dict que cela le rend solide & espois a merueilles. Caton veult qu'il soit frotté de marc ou lie d'huyle, ace

Opinion de Caton. que la vermine & moysissure ne s'y puissent attacher.

Or est ce vne chose toute notoire, que les bois qui se corrompent en eaux doulces & en la mer, se contregardent par frottement de poix fondue.

Aucuns aussi nous font entendre que les bois abbreuuez d'icelle lie d'huyle, bruslent sans ennuy de fumée.

Opinion de Pline. Pline recite qu'au Labyrinthe d'Egypte furent mises certaines boises d'espine Egyptienne, lesquelles auoient esté premierement cuyttes en huyle.

Autre opinion de Theophraste. Theophraste dict que la matiere bien abruuée de glu, ne sauroit de long temps estre arse.

Extraict d'Aulugelle. Ie ne passeray point icy ce qui se trouue en Aulugelle, tiré des Annales de Quinte Claude, asauoir qu'ayant Archelaus lieutenant d'vne armée de Mithridates, faict faire vne tour de bois sur le Pyrée port de la ville d'Athenes, pour se deffendre de Sylla qui l'assailloit, iamais la matiere n'en sceut estre bruslée, a raison que le susdict Archelaus l'auoit trop bien faict surfondre d'Alun.

Du Citronnier. Il y a semblablement des bois qui s'espoississent en diuerses manieres, & se font fortz contres les orages : car quant au merrain du Citronnier, premierement on le couure & surpouldre tresbien tout de terre : puis l'enduict on de cire, & le met on ainsi dessus quelque grand tas de blé par l'espace de sept iours, en entrelassant autres sept, asauoir iusques a quatorze iours, l'vn iour dessus le tas, & l'autre hors de la : & en ce faisant il n'en deuient seulement plus robuste, ains se rend d'auantage commode pour en tourner de singuliers ouurages, & si perd beaucoup de sa pesanteur naturele : mesmes quand il est bien seché, apres auoir esté quelques iours en l'eau de la mer, on tient qu'il acquiert vne durté merueilleusement forte & incorruptible.

Du Chastaignier. Quand est du Chastaignier, c'est chose manifeste qu'il se purge au moyen de l'eau de la marine.

Du Figuier Egyptien. Pline dict que lon gette pour certain temps le bois de Figuier Egyptien dans quelque estang, puis qu'on l'enterre, & laisse lon secher : & ce faisant il sallege de sorte qu'il peult apres flotter sur l'eau : & sans cela il y enfonse a moins de rien.

Secret de tournerie. Nous voyons ordinairement que noz charpentiers & menuysiers mettent par trente iours en eau bourbeuse, la matiere qu'ilz veulent faire polir au tour, a raison qu'elle estant par apres bien sechée, s'en treuue beaucoup plus conuenable en tous vsages.

Opinion des maistres maniants le bois. Plusieurs afferment qu'il aduient a toute matiere, que si on l'enfouyt en lieu humide, elle estant encores en sa verdeur, cela luy rend vne durableté perpetuele : mais soit que vous l'enfouyssez, ou gardez oingte en la forest, on n'y doit toucher de trois moys tous entiers, au moins en ce conuiennent tous les sauans de l'Art, lesquelz disent qu'auant auoir peu acquerir fermeté tele qu'il est requis pour mettre en œuure, la raison veult qu'on luy donne le temps de se

Opinion de Caton. consolider. Mais quand elle est en ce poinct preparée, Caton commande qu'on la tire dehors, & qu'elle soit mise a secher au Soleil, estant la lune en

son

son decours: & ce notamment apres midy, mesmes quatre iours apres que ladi-
cte lune aura commencé a descroistre. Toutesfois si durant ce temps le vent
d'Auster tiroit, il n'est pas d'auis, ains deffend expres qu'on ne la mette a l'air.
Mais si le temps se monstre propre a la tirer, fault prendre garde a ce que (s'il
est possible) elle ne touche la rozée, & sur tout s'il en estoit tumbé dessus, ou
de la gelée blanche, ou qu'elle feust par trop seche dedans & dehors, qu'on
ne la charpente en aucune maniere, ne sie en long, ou de trauers, car le tout se
pourroit gaster.

Quelz arbres sont les plus commodes en manifacture d'edifices. Puis leurs natures, vsages, & vtilitez, auec leur deue collocation aux estages.

Chapitre sixieme.

IL me semble que Theophraste ait voulu dire, que tout merrain n'est iamais *Opinion de*
bien sec auant trois ans passez, principalement pour en faire des aix, a s'en *Theophraste*
seruir en portes & fenestrages. Mais noz antiques estiment trescommodes *Des bois bős*
pour la Charpenterie des maisons, ces arbres que ie vous vois dire, asauoir *en charpen-*
le Hestre, le Chesne, le Rouure, l'Escueuil, le Pouplier, le Til, le Saule, le *terie.*
Fresne, l'Aune, le Pin, le Cypres, l'Oliuier sauuage, & le domestique, le
Chastaignier, le Larice, le Buys, le Cedre, l'Ebene, & la Vigne. Ce non
obstant vn chacun de ceulx la tient diuersité de nature, & pourtant se doiuent
applicquer a diuers vsages. Car les aucuns sont meilleurs au vent & a la pluye
que les autres: de telz en y à qui se gardent en l'vmbre: plusieurs s'esiouyssent
d'estre a l'air: certains durcissent dans les eaux, & se rendent plus durables en-
terrez qu'autrement. A ceste cause les vns sont bons a faire des images, aux
menuyseries, & autres ouurages qui enrichissent le dedans d'vne maison: les
autres sont propices a mettre en soliues, poultres, ou sommiers, & le reste a
soustenir les pauez qui demeurent a descouuert, mesmes a mettre en couuer-
tures, parce qu'ilz sont fermes de leur proprieté. Principalement l'Aune, qui *Proprieté de*
surmonte tous autres en pillotages de riuieres ou maraiz pour asseoir fondemens *l'Aulne.*
dessus, a raison qu'il resiste en perfection contre les humiditez: mais il ne dure gue-
res a l'air ny au Soleil.

Au contraire l'Escueuil est impatient d'humeur. *De l'Escu-*
L'Orme s'endurcit a l'air, ou places a descouuert, mais ailleurs il se regette, & ne *euil.*
peult demourer en vn estat. *De l'Orme.*

Si le Sapin & le Pin sont couuertz de terre, ilz durent a perpetuité. *Du Pin &*
Le Rouure pource qu'il est espois, nerueux, solide, & garny de pores estroictz, *du Sapin.*
ne reçoit aucunement l'humidité, parquoy il se treuue singulierement propre *Du Rouure.*
en edifications souterraines, par especial a supporter grans faix: & s'il y est
vne fois employé, croyez qu'il faict l'office de tresfortes colonnes. Ce non
obstant, & encores que nature luy ait donné tele durté qu'on ne le peult per- *Opinion des*
cer de Vilbrequins, Tarieres, ou semblables outilz, s'il n'est premierement *maistres qui*
 manient le
 bois.

c ij

SECOND LIVRE DE MESSIRE

mouillé, les expertz afferment qu'il est inconstant sus la terre, se fend & cambre, voire est assez tost corrompu si l'eau de marine le touche.

Du Houx, & des Oliuiers. Cela n'aduient pas aux Houx ny aux Oliuiers domestiques & sauuages (lesquelz en toutes autres choses conuiennent auec ce Rouure) qu'ilz se laissent corrompre a l'eau, ains luy resistent si nayuement qu'elle ne leur peult faire aucun dommage.

Du Chesne. Le Chesne de long temps ne vieillit, a raison qu'il est moelleux en soy, quasi comme s'il estoit tousiours verd.

Du Fau & du Noyer. Lon compte le Fau & le Noyer entre ceulx qui ne se corrompent a l'eau, mesmes sont mis entre les principaulx pour faire pilloriz en terre.

Arbres pour faire des colonnes. Le Subier qui porte le liege, le Pin sauuage, le Meurier, l'Erable, & l'Orme, ne sont point inutiles pour seruir de colonnes & pilliers.

Du Chastaignier. En planchers, ou trauonaysons, Theophraste estime bien commode le Chastaignier, pource qu'auant se rompre, il aduertit les gens estans dessoubz, par le bruit de son esclatement: & dela vint qu'vne fois a Antandre (Isle voisine de Samos en la mer Icarienne) tous ceulx qui estoient en la maison des Baingz publiques, entendans le cracquement que faisoit la charpenterie surquoy posoit la couuerture, s'enfuyrent, & se sauuerent du peril de la mort, qui leur eust apporté la ruine laquelle ensuyuit incontinent apres.

Histoire memorable.

De l'Anet. Le meilleur de tous est l'Anet: Car non obstant qu'il soit le premier en grandeur & amplitude, encores est ce qu'en se satisfaisant de sa rigueur naturele, il ne flechit pas volontiers soubz les fardeaux qui le pressent, ains demeure droit & inuaincu. Adioustez encores a ses perfections, qu'il est facile a charpenter, & non trop chargeant les parois par vne pesanteur ennuyante, a ceste cause on luy donne plusieurs grandes louenges: & afferment les naturalistes, qu'il faict beaucoup de singulieres vtilitez: toutesfois ilz ne nyent pas qu'il n'ait ce vice de receuoir facilement le feu, & d'en estre souuentesfois espris.

Du Cypres. A cest Anet ne doit rien le Cypres en matiere de soliues & cheurons, ains est vn arbre qui s'acquiert le premier & principal honneur parmy les nostres: aussi (certes) les antiques le comptoient entre les plus excellens, ne le faisans inferieur au Cedre, ny a l'Ebene: & estiment le Cypres Indien quasi comme les arbres qui produisent les bonnes senteurs, & non sans cause: Louent qui vouldront l'Ammonée, Chie, & Cyrenaique, lequel Theophraste afferme estre eternel. Mais ie demande, quel arbre luy sauriez vous comparer en odeur, beaulté, force, grandeur, droicture, & durée permanente? A la verité il ne sent ny vieillesse, ny moysissure: & si iamais ne se fend de soy mesme, a l'oc-casion dequoy Platon estoit d'aduis que les loix publiques, & statutz des ceremonies sacrées feussent escriptes en tables de Cypres, pource qu'il les estimoit trop plus durables que celles de Cuyure ou de Laton.

Opinion de Platon.

Encores du Cypres. Ce passage icy m'admoneste de reciter les choses dignes de memoire que i'ay leues & veues concernant le Cypres: C'est, que les bons autheurs tesmoignent que les huisseries de ce bois mises au temple de Diane en Ephese, dureront bien quatre cens ans, & se contregarderent en leur beauté, de sorte qu'on eust dict qu'elles estoient toutes neufues.

Du teple de Diane en Ephese.

Du pape Eugene quart. Quand est a moy, i'ay veu a Rome en l'eglise sainct Pierre, que quand le Pape Eugene quart en feit raccoustrer les portes, celles de ceste matiere qui n'auoient esté couuertes d'argent, & par ainsi s'estoient sauuées des saccageurs, lesquelz l'auoient pillé,

LEON BAPTISTE ALBERT.

pillé, pouoient bien auoir duré faines & entieres plus de cinq cens cinquante ans. *Merueille du Cypres.*
Et qu'il foit vray, fi nous calculons bien les annales des Papes, nous trouuerons qu'il y à bien autant depuis Adrien troifieme, qui premierement les feit faire, iufques audict Eugene le quart.

Lon eftime dõcques bien l'Anet pour faire des trauonayfons, mais le Cypres d'auantage, en ce par auanture, qu'il eft de plus longue durée : toutesfois il eft plus pefant. Ilz appreuuẽt aufsi le Pin, & le Sapin, afsiurans ledict Pin eftre de nature femblable a l'Anet, en ce qu'il refifte aux fardeaux qu'on luy charge deffus. Toutesfois entr'eulx eft cefte difference, que ledict Anet fe laiffe beaucoup moins endommager a la vermine, a raifon que fa fubftance eft trop plus amere que celle dudict Pin: qui fe treuue affez doulce, & partant corrompable.

De mon cofté i'ofe bien maitenir que le Larice ou Melze n'eft a poftpofer a aucun *De Larice, autrement dict Melze.* de ces arbres: & pour confirmer ma raifon, ie dy auoir cogneu tant par les ouurages du vieil marché de Venife, que d'ailleurs, les pillotiz faictz de fa matiere, eftre propres a foustenir fermement groffes maffes, & durer bien long temps a la peine. Auecce les expertz afferment qu'il prefte de foy toutes les vtilitez que font les autres arbres, & ce pour eftre nerueux, bien conferuant fes forces, tresferme contre les iniures du temps, & non fubget au vice de pourriture. La vieille opinion eftoit que le merrain de fon bois demouroit inuincible contre l'effort du feu: & a cefte caufe ordõnoient noz antiques qu'on remparaft de fes aix les coftez des maifons ou lon craindroit que la flamme deuft prendre. Mais quant a moy, ie l'ay veu brufler, toutesfois en maniere qu'il fembloit defdaigner la puiffance ardante, & la vouloit (cuyday-ie) repouffer hors de foy. Neantmoins fi a il ce deffault que l'eau de la marine le faict incontinent ronger aux vers.

Au regard du Rouure & de l'Oliuier, on les iuge inutiles en trauonayfons, pour *Des Rouure & Oliuier.* autant qu'ilz font graues, fleschiffent foubs le faix, & quafi fe cambrent d'eulx mefmes.

Tous arbres aufsi qui fe rompent pluftoft qu'il ne fe fendent, ne font notables *Bonne maxime.* en planchers ny en couuertures, comme l'Oliuier, le Figuier, le Til, le Saule, & leurs femblables.

Ie treuue vne chofe admirable ce qu'on dict du Palmier, afauoir qu'il repouffe cõ- *Du Palmier* tremont fon fardeau, & fe cambre en la façon d'vn arc.

Pour les trauonayfons & couuertures qui doiuent demourer au vent & a la pluye, *Du Geneurier.* le bois de Geneurier eft preferé a tous : auſsi dict Pline parlant de luy, que le Cedre & luy font de mefme nature, excepté feulement que la matiere dudict Geneurier eft plus folide.

Quant a l'Oliuier on affeure qu'il peult durer eternellement en ouurages.
Le Buys aufsi eft nombré entre les principaulx & plus recommendables.
Le Chaftaignier (pource qu'il fe cambre & regette) n'eft cõpté entre ceulx qui doiuent eftre mis a defcouuert.
Encores de l'Oliuier. Du Buys. Encores du Chaftaignier.

Lon prife l'Oliuier fauuage pour la perfection cy deffus attribuée au Cypres, qui *De l'Oliuier fauuage.* eft l'exemption de pourriture : & en ce nombre font les arbres pourueuz de fubftance vnctueufe, ou gommée, & principalement amere, d'autant qu'ilz ne fauroient eftre accueilliz de vermine, pour ne receuoir les humiditez furuenantes. A ceulx la eft contraire toute matiere ayant fubftance doulce, & qui facilement fallume, toutesfois il en fault excepter les Oliuiers tant domeftique comme fauuage.

c iij

SECOND LIVRE DE MESSIRE

Opinion de Vitruue touchant le Hestre. Vitruue afferme que le Hestre & le Fau sont de nature imbecille contre les pluyes & rauines: mesmes dict qu'ilz ne peruiennent a gueres grande vieillesse.

Du Chesne selon Pline. Pline aussi tient que le Chesne pourrit legierement, combien que nous ayons cy dessus escrit le contraire.

Pour faire menuyserie. Pour le mesnage qui se met dedans œuure, comme huisseries, couches, tables, bancs, scabelles, & tel autre menu, l'Anet est singulier au possible, par especial celluy qui croist aux alpes d'Italie, a raison que ledict arbre est merueilleusement sec de sa nature, prenant sur tout & retenant bien colle.

Pareillement le Sapin & le Cypres sont trescommodes en ces choses.

Du Fau. Quant au Fau (qui autrement est rompable de soy mesme) on dict qu'il est bon pour coffres & pour couches, voire qu'on le peult sier en aix bien fort subtilz, comme aussi faict le Houx tresproprement.

Du Houx.

Du Noyer. A faire ces dictz aix est inutile le Noyer, pource qu'il se rompt assez tost.

De l'Orme & du Fraisne. L'Orme & le Fraisne en cas pareil. Car encores que ces arbres soyent ployans, si est ce qu'ilz se fendent & esclattent de legier. Ce non obstant le plus obeyssant de tous en matiere d'ouurages, est le dessusdict Fraisne.

Du Noyer. Ie m'esbahy que le Noyer ne se treuue autrement celebré par les antiques, consideré que (comme lon peult veoir) il est grandement propice en plusieurs vsages, & principalement a en faire de la menuyserie.

Du Meurier. Le Meurier aussi est en pris tant a cause de sa longue durée, qu'a raison qu'il noircit de iour en iour par vieillesse, & se rend tousiours plus beau a regarder.

Des Alizier, Houx & Buys. Theophraste dict que les riches hommes de son temps auoient acoustumé de faire les huisseries & clostures de leurs portes, d'Alizier, de Houx, ou de Buys.

De l'Orme. L'Orme pource qu'il garde fermement sa vigueur, s'employe voluntiers en iambages de portes garniz de piuotz par les deux boutz, mais on renuerse son bois le dessus dessoubz, telement que sa racine est contremont.

Opinion de Caton. Caton ordonne que lon face les leuiers, tinelz, garrotz, & autres bastons a porter ou mouuoir fardeaux, de Houx, de Laurier, ou d'Orme: mais pour faire cheuilles, il estime sur tout le Cornouiller.

Du Laurier. Du Cornouil- lier.

Pour bois de grez de bois. Les antiques se souloient seruir pour degrez, marches, ou eschellons de montées, d'Orme, qui est Fraisne sauuage, & semblablement d'Erable.

De l'Erable. Pour faire aqueductes de bois. Le Pin, le Sapin, & l'Orme, se creusoient pour en faire des aqueductes, ou canaulx d'eau: mais qui ne les couure de terre, ilz se gastent a moins de rien.

Pour bien parer le dedans des maisons, la femelle du Larice, laquelle à couleur de miel, y est merueilleusement conuenable, a raison que lon a trouué par l'experience des Tableaux de peinture, qu'elle est immortele, & non subgette a se fendre ou creuasser. D'auantage pource que son fil ne va de long, mais de trauers, les antiques en vsoient a faire des images ou representations de leurs Dieux. Si faisoient ilz semblablement d'Alizier, Buys, Cedre, Cypres, des plus grosses racines d'Oliuier, & du Pescher Egyptien, que lon dict estre semblable a l'Alizier.

Pour tailler des images de bois.

Pour faire ouurages sur le tour. Quand il falloit faire quelque bel ouurage sur le Tour, ilz prenoient du Fau, du Meurier, du Terebinthe, d'ou vient la Terbenthine: & principalement du Buys, qui est le plus espois de tous, mesmes qui se peult mieulx tourner: aussi vsoient ilz en cela d'Ebene, qui est le plus delié de tant qu'il en y à.

De l'Ebene.

S'il estoit

S'il estoit questiõ de tailler des figures toutes de relief, ou de basse taille, ou bien de *Des Poupliers blanc* faire des Tableaux, ilz ne tenoient peu de compte des Poupliers blanc & noir, du *& noir, du* Saule, du Charme, du Sorbier ou Cormier, du Sureau, & du Figuier, pour autant *Saule, du* que ces arbres a raison de leur secheresse & vnye egalité, ne sont seulement com- *Charme, du* modes a receuoir & garder les couleurs gommées a destrempe auec les lineamens *du Sorbier* des peintres, ains faciles a merueilles soubz les outilz, pour exprimer toutes formes *Sureau,* d'imagerie que lon desire. Si est ce qu'entre to⁹ ceulx la le Til se treuue le plus doulx. *& du Figuier.* Il y a ausi des ouuriers qui appreuuent grandemẽt le Iuiubier, lequel a nous est vn *Du Til.* Guynier, pour faire des figures de toutes sortes. Mais a ces bois est le Rouure con- *Du Iuiubier autrement Guynier.* traire, consideré qu'il ne se peult bien accompagner ny a sa propre espece, ny auec aucune autre, mesmes ne veult nullement prendre colle, vice que lon dict estre cõ- mun a tous arbres pleurans & nouailleux, par especial a tout merrain si espois qu'õ *Du Lierre,* le peult ratisser comme de la terre seche. Encores ceulx qui sont de diuerse qualité, *Laurier, &* comme le Lyerre, le Laurier, & le Til, chaudz en leur temperature, ne peuuẽt que *Til.* res tenir collez contre ceulx qui naissent en lieux humides, a l'occasion de leur froi deur naturele. L'Orme, le Fraisne, le Meurier, & le Cerisier, pour estre secz, ne con- *Du Cerisier,* uiennent pas bien auec le Plane, & l'Aulne, pour autant qu'ilz sont moittes en leur *du Plane,* substance. Ces choses ainsi considerées par noz antiques, tant s'en falloit qu'ilz al- *& de l'Aulne.* liassent par colle les matieres non accordantes, que leurs preceptes deffendoient ne *Instruction* les mettre les vnes pres des autres: & de la vient que Vitruue admoneste qu'on ne *des antiques* ioigne les aix d'Escueil a ceulx qui sont de Chesne. *autheurs.*

Encores des Arbres en brief.

Chapitre septieme.

Afin donques de faire vne brieue repetition de toutes les particularitez dessus specifiées, ie di que tous autheurs s'entr'accordent en ce que la matiere des arbres infertiles est plus robuste que celle des fruittiers, & le bois des sauuages non cultiuez de ferremẽt ou de main d'homme, plus dur que celluy des domestiques: a tout le moins Theophraste maintient que les champestres ne tumbent en aucũs *Opinion de* inconueniens de maladies: mais iceulx domestiques, principalement les portans *Theophraste.* fruict, sont subgetz a diuerses infortunes, par especial les hastez pl⁹ que les tardifz, & les doulx plus que les aspres, pour estre de nature moins forte. Encores entre les dictz aspres sont estimez plus massifz, ceulx qui produysent leurs fruittages plus brusques ou verdz, & plus clair semez. A la verité les non portans d'ordinaire toutes les années, & qu'on repute quasi steriles, se treuuent plus nouailleux que les annuelz. D'auantage parmy ce nõbre les plus courtz sont tousiours plus rebelles aux ferremẽs: ausi croyssent les steriles en plus grãde haulteur que les fertiles. L'õ adiou ste a ceci, que les plantez en plaine campaigne, nullement couuertz de forestz ou montaignes, ains qui a toutes heures sont battuz de ventz, pluyes, & orages, deuiẽ nent plus fermes, plus espois, plus trappes, & plus vigoureux, que ceulx qui croissent en vallées ou en lieux deffenduz des iniures du Ciel.
Les naissans en places humides & vmbrageuses, se treuuent plus molletz que les nourriz en endroitz exposez au Soleil: mesmes les tournez deuers la Bize, s'accõ modent mieulx a nioz affaires que les autres qui se tournent de la Bize au mydi.

e iiii

Noz expertz ne font gueres de compte de ceulx qui prennent pied en terre contraire a leur nature, non plus que s'ilz estoiët auortez: & disent que les batuz du Soleil de Mydi, se rendent beaucoup plus robustes que toutes autres sortes moins eschauffees: mais leurs seues les font estordre, voire trouuer plus raboteux quád il est question de les mettre en ouurage.

Arbres masl:t & arbres femet les. Ceulx qui sont secz de nature & tardifz a croistre, se treuuent tousiours plus puissans que les humides qui fructifient, chose qui faisoit dire a Varró que les vns sont masles, & les autres femelles.

Tout bois blanc est moins massif & plus traictable que les assortiz de quelque couleur que ce soit. Aussi toute matiere pesante a plus d'espoisseur & de durté qu'vne legiere. Mais tant moins elle poyse, plus est elle fragile: & plus la voit on madrée de veines, plus est elle restrainctre en soy.

Les arbres ausquelz nature à donné long temps a viure, ont pareillement obtenu de sa puissance, que quand on les à coupez & reduictz en merrain, ilz ne se corrompent pas sitost comme les autres.

Tant moins à chacun bois de seue ou moëlle, tant plus est il vigoureux & puissant: mais encores les parties plus prochaines du cueur, sont plus dures que tout le residu: aussi les plus voisines de l'Escorce ont vne neruosité plus tenante. A ceste cause les naturalistes disent que l'Escorce aux arbres tient le lieu que faict la peau en tou' les animaulx: celluy de la chair, la partie ioignante a l'Escorce: & la place des ossemens, ce qui enuironne la moëlle: si qu'entre autres Aristote escrit, que les neuzy sont comptez pour nerfz. Mais tous conuiennent en cella, que la pire substáce qui soit en vn boys, est ce que les Latins appellent Alburnum, & nous Aubier, qui sert de gresse: tant pour plusieurs occasions, que pource qu'il s'en engendre de la vermine.

Bõ notable. Notez en cest endroit que les parties de la matiere lesquelles regardoient le Mydi cependant que l'arbre estoit en pied, seront tousiours plus seches & plus minces que toutes les autres, non obstant que leurs pores soient plus pressez, & si auróta de ce costé la moëlle plus approchante de l'Escorce: & ce qui estoit le plus pres de terre & des racines, se trouuera plus pesant que nul des autres endroitz, le signe pour le cognoistre est, qu'il flottera malaisément sur l'eau.

Le mylieu de la tige en tous arbres, est tousiours plus madré. Mais s'il y à des taches tant plus vont elles tirant vers la racine, plus y voit on de veines estrangement figurées, & se treuue que les parties du dedans sont beaucoup plus commodes & durables que les exterieures ou superficieles.

I'ay leu en plusieurs bons autheurs des choses grandement esmerueillables touchant aucunes especes de ces plantes, & entre autres que la vigne surpasse l'eternité

De la vigne. des siecles: & pour approuuer leur dire, mettent en faict qu'on pouoit encores au

Chose merueilleuse. téps de Cesar veoir en la ville de Populonie, la statue de Iupiter, laquelle auoit duré plusieurs milliers d'années, sans estre aucunement corrumpue: Chose qui faict croire qu'il n'y à bois sur terre dont la nature soit tant perpetuele.

Strabo dict qu'en Arriane Region des Indes il y à des vignes si grosses, qu'a grand peine pourroient deux hommes embrasser vne souche.

De Cedre. D'autres ont escrit qu'a Vtique y eut vn toict de Cedre, lequel dura mil deux cens soixante & dixhuit années.

Du Geneurier. En Espagne au temple de Diane, il y auoit des poultres & soliues de Geneurier, les quelz

quelz (a ce que lon afferme) auoient duré deux cens ans auãt la ruine de Troie, iuſ-
ques au temps d'Hannibal de Carthage.
Le Cedre auſsi eſt grandement admirable, ſil eſt vray ce que lon en dict, aſcauoir *Merueilleuſe nature du Cedre.*
qu'il ne ſauroit ſouffrir vn clou en ſoy.
Aux montaignes qui ſont enuiron le lac Benaco, croiſt vn certain genre d'Aner, *De l'Aner croiſſant pres Benaco.*
dont ſi lon faict faire des Vaſes, ilz ne tiennent point le vin, ſi premierement on ne
les frotte d'huyle. Et ce ſuffiſe quant aux arbres.

*Des pierres en general, quand on les doit tirer hors des carrieres, & puis
les appliquer en œuure: leſquelles ſe treuuent plus faciles, durables a
la peine, meilleures, & de plus grande reſiſtence.*

Chapitre huitieme.

IL fault auſsi faire prouiſion de pierres pour en edifier les murs. Et de celles la en
eſt il deux manieres, d'ont l'vne ſert a faire de la chaulx pour lyer la maſſonnerie,
& l'autre conuiẽt a la taille. Toutesfois ie parleray en premier lieu de ceſte der-
niere, mais ie laiſſeray beaucoup de pticularitez tant a cauſe de brieueté, que pour
autant qu'elles ſont trop communes: & ne m'amuſeray en ceſt endroit a reciter les
raiſons Phyſicales qui traictent de la ſubſtance deſdictes pierres, enſemble de leur
creation, aſauoir ſi les mixtions generales de l'eau & de la terre ont eſté cauſe de *Par quelle maniere les pierres peuuent eſtre creées.*
les former preallablement en lymon, puis de les endurcir en maſſe: ou ſi cella eſt ad
uenu par la vertu du froid congelant, comme lon veult dire qu'il ſe faict en la for-
mation des precieuſes: ou par la cuiſante chaleur des rayons du ſoleil, qui les eſpoiſ
ſit, & puis faict endurcir ainſi qu'elles ſe mõſtrẽt: ou ſi pluſtoſt la nature a infuz leur
ſemẽce en terre, ainſi que de toutes autres choſes. Auſsi ne m'amuſeray ie a dedui
re ſi les pierres ont acquis leurs couleurs par vne certaine confuſion d'atomes (qui
ſont petiz corps terreſtres indiuiſibles) auec la liqueur de l'eau: ou ſi cella eſt venu *Atomes.*
de la force naturellemẽt donnée a leur ſubſtance: ou d'vne impreſsion conceuë des
rayons celeſtes. A la verité encores que toutes ſes diſputes pourroiẽt faire quelque
choſe pour l'enrichiſſement & decoration de ce mien œuure, ſi eſt ce que ie m'en *Modeſtie de l'autheur.*
paſſeray pour venir a l'art de biẽ baſtir, & le traicter quaſi comme entre les ouuriers
approuuez par vſage & practique, plus ouuertement & en brief que ne demãdent
ceulx qui veulent philoſopher par le menu, pour monſtrer qu'ilz ſont de grand
ſauoir.

Caton nous dict, Tirez voz pierres de la Carriere en temps d'eſté, laiſſez les en lieu *Preceptes de Caton.*
deſcouuert, & ne les mettez de deux ans en beſongne. Il dict en Eſté par expres, a-
fin que les pierres ſe puiſſent accouſtumer aux vẽtz, gelées, bruynes, & autres iniu-
res du Ciel: Car ſi vous tirez vne pierre dehors du ventre de la terre, & l'expoſez in-
continent a la rigueur des ventz, & ſoudaines gelées, celle qui ſera encores pleine,
ou a peu que ie ne dy groſſe de ſon propre humeur & ſubſtance nayue, ſe fendra &
eſclattera en diuerſes parties. Apres il dict notammẽt, qu'on les laiſſe a deſcouuert,
a ce que chacune des pierres puiſſe monſtrer combien elle eſt forte & reſiſtente alẽ
contre des choſes aduerſaires qui dõnent infiniz allarmes, telement que ce ſoit v-
ne eſpreuue que leſdictes pierres pourront ſi non combatre, pour le moins reſiſter
a la corruption de vieilleſſe qui eſt apportée par le temps.

Encores de Caton. D'auātage icelluy Caton veult que ne les mettez de deux ans en ouurage, afin que puissiez cognoistre les impuissances de leur nature, & qui eussent peu faire faulte en vostre bastiment, si qu'on les puisse separer d'auec les plus fermes.

Il est certain qu'ē toutes especes de pierres on en peult trouuer de diuerses. & qu'il soit vray, les vnes s'endurcissent a l'air, les autres ramoytties par bruynes se corrompent, & finablement se reduysent en terre, mais au moyen de ceste espreuue on cognoist leur portée au doy & a l'œil, comme lō dict, selon la diuersité & nature des lieux, en sorte que par les bastimens des antiques, vous discernez mieulx la vertu de chacune pierre, que ne sauriez faire par les enseignemens des philosophes. Toutesfois pour parler en brief de tous les genres d'icelles pierres, ce ne sera sinon bien faict d'en determiner comme il s'ensuyt.

Pour cognoistre le naturel des pierres. Toute pierre blanche est plus traictable soubz l'outil que la noirastre, la transparente plus que celle atrauers de qui on ne peult veoir: & tant plus chacune resemble a vne masse de Sel, plus est elle malaisée a tailler.

La pierre semée de grauelle luysante, est aspre de soymesme: & s'il y a pmy des paillettes surdorées, on la peult estimer reuesche. Mais s'il y sourt (par maniere de dire) des penz poinctz noirs comme tac, asseurez vous qu'on n'en sauroit cheuir.

Celle qui est semée de larmes pointues, se treuue tousiours plus ferme que si elles estoient en rondeur, comme escailles: & plus seront lesdittes larmes amassées, tant plus aura la pierre de vigueur.

Aussi tant plus sera la couleur en chacune claire & belle, plus sera la masse pour durer.

Tant moins aura elle de veines, tant plus la pourra lon trouuer entiere: & tant plus approchera la veine de la couleur du corps, plus sera elle facile a la parer. Mais plus vous la verrez delicate, plus la pourrez vous dire dangereuse de rompre. Aussi pl' ira elle tournoyāt, plus sera elle malaisée: mesmes tāt plus s'entrelasserōt les traictz, plus seront ilz fascheux pour en venir a bout.

Or entre toutes les veynes desdittes pierres, ceste la est la plus sedable qui a sur son mylieu comme vne ligne de rosette, ou approchant d'Ocre moysi.

Celle la aussi tient de ceste nature, qui est en plusieurs pars tachée de couleur d'herbe destrempée, ia tirante sur le blanc. Mais la plus mauuaise de toutes est celle qui a semblance de Glace, par especial cerulée, ou quasi percé comme le ciel, ou bien de couleur de la Mer.

Le grand nombre de veynes en vne pierre, signifie qu'elle est de diuerses matieres, & non tout vne en tous endroitz. & plus sont leurs trasses droittes, tant moins y a il de fiance.

Tant plus le grain de quelque pierre se monstre aygu & net, quād on en brise quelque piece, plus denote cela qu'elle est massiue: & celle qui a la cotte moins aspre, est plus subgette a bubetter. Mais tant plus ces bubettes sont blāches, plus sont elles resistantes a la taille des ferremens.

Au contraire tāt plus sera toute pierre noirastre, de grain menu & serré, pl' se trouuera elle reuesche a l'encontre des outilz.

Toute pierre vilaine, plus sera elle spongieuse, & plus la trouuerez vous dure. D'auātage celle qui sechera plus tard apres auoir esté enrozée d'eau par dessus, se pourra iuger la plus crue.

Toute pierre pesante est plus massiue & polissable que la legiere, laquelle aussi de

soy

foy est plus facile a rompre que celle qui est de grand pois.

Celle qui retentit quád vous frappez dessus, est de matiere plus espoisse que la sour
de:& s'il en est qui sente le soulphre apres qu'on l'à bien viuement frottée, ceste la se
peult dire plus aigre qu'vne autre qui ne sentiroit rien. Mais notez en cest endroit q̃
tant plus toute pierre est resistente aux ferremés, plus se peult elle trouuer ferme &
constante a l'encontre des iniures du Ciel.

La pierre qui se sera conseruée en plus gras quartiers enuirõ la superficie de la Car-
riere, se pourra tenir pour la plus ferme.

Aussi toute espece, quele qu'elle soit, quãd on l'éterre, est plus molle, qu'alors quel
lea demouré par aucũs iours a l'air, mesmes adõc qu'elle est infuse ou enrosée d'hu-
midité, on la treuue plus traictable soubz les outilz, que si elle estoit du tout seche.
Et fault entendre que tant plus vne pierre est tirée de place humide en la Carriere,
plus se treuue elle espoisse ou massiue en ouurage.

Aucuns estiment que les pierres sont plus faciles a tailler ce pédant que le vent Au-
ster ou de mydi tire, que non pas durant la Bize, laquelle est ã en regne les faict pl'
aisées a fendre, que la proprieté de cest Auster.

Mais pour preuoir queles pourront estre noz pierres au long aller, si quelqu'vn en
veult faire l'espreuue auant les mettre en besongne, ces enseignes le feront sage, asa-
uoir que celle qui par estre mouillée d'eau deuiendra beaucoup plus pesante, qu'au
parauant, ne tiendra point contre l'humidité: & l'autre qui s'esclattera estant iettée
dedans vn feu, ne pourra durer au Soleil, ny au chauld.

Ie ne suis point d'aduis quant est a moy, de passer en silence aucunes choses dignes
de memoire, que noz predecesseurs ont escrit de certaines pierres, parquoy i'en trai-
cteray au chapitre prochain.

❦ Cas memorables en matiere de pierres, que les anciens ont traictez.

Chapitre neufuieme.

CE n'est point (ce me semble) hors de propos, de donner a entédre combiẽ les
pierres ont en elles de diuersité & d'admiration, a ce que chacunes d'elles puis-
sent estre mieulx & plus proprement accommodées a diuers vsages.

Enuiron le lac de Bolsene, & au territoire de Stratonique, il y a (ce dit on) vne espe- *Du lac de*
ce de pierre, a qui le feu ne sauroit nuire, ny aucune impetuosité des orages, ains est *Bolsene, du*
eternelle & incorruptible, a raison de quoy elle garde par infinité de téps les linea- *terroer de*
mens des figures qui sont taillées de sa masse. *Stratonique*

Corneille Tacite nous racompte, que quand Neron faisoit restablir de nouueau la *De Neron.*
partie de Rome brullée pour son plaisir, il vsoit de pierre Gabinienne & Albine, au
moins en ce qui concernoit les planchers & les voultes, a raison que ceste pierre est
impenetrable a la force du feu.

Au domaine des Geneuois, a Venize, en la duche de Spolete, en la Marche d'An-
cone, & en la Gaulle Belgique se treuue vne espece de pierre blãche, que lon peult
facilement couper a la sie, & tailler en plusieurs modes, & si elle n'estoit impuissan-
te ou imbecile de nature, toutes autres luy seroient inferieures pour mettre en œu-
ure: mais elle se gaste aux bruynes, pluies & gelées: mesmes n'est pas durable contre
le vent qui prouient de la Mer.

SECOND LIVRE DE MESSIRE

Des pierres d'Esclauonie. La region d'Histrie, maintenant Esclauonie, produit vne sorte de pierre bien peu differente du Marbre, laquelle estant attainéte de la vapeur des flammes, incontinent se fend, & volle par esclatz. Chose que lon afferme aduenir a toutes pierres fortes, & principalement de Rocher blanc, & noir.

De la Campagne de Naples. En la Campagne de Naples s'en treuue vne de la couleur de cedre noire, en laquelle on diroit qu'il y à des charbons meslez, tant legiere de pesanteur qu'a grand peine le croiroit on: toutesfois elle est si facile a ouurer que merueilles, bien tenante iusque a tout, & constante, & qui resiste longuement au feu, & n'est pas de petite deffense contre la fureur des tempestes. Mais elle est si tressche de nature, qu'elle boit en peu de temps l'humidité de son mortier, voire quasi le brusle, de maniere qu'elle laisse la Chaulx & le Sable d'ausi peu d'efficace, comme si c'estoit de la pouldriere morte: a l'occasion de quoy la massonnerie ne peult long temps demourer en estat, pour estre sa lyaison deffaicte, ains fault que d'elle mesme vienne a bas & trebuche en ruine.

A ceste pierre la est de contraire nature la ronde, principalement prise dans les Riuieres, car pour estre tousiours humide, iamais ne se peult allyer auec autre moilon.

Le marbre croist en terre. Mais qu'est ce a dire qu'on a cogneu par experience, que le Marbre croist au ventre de la terre?

De la pierre Tiburtine de Rome. Il s'est trouué depuis peu de temps a Rome soubz terre qu'vn amas de petiz morceaux de pierre Tiburtine spógieuse, s'est a la fin tout reduit en vn corps, au moyen de la norriture ou couuement (pour dire ainsi) du temps & du terroer.

Du Lac de Reate autrement pié de Luques. Vous verriez au lac Reatin, & mesmement au precipice par ou l'eau tumbant de hault a bas, se va ietter dans le fleuue du Nar, que le bort d'enhault du riuage croist & s'augmente de iour en iour: chose qui faict coniecturer a plusieurs, que venant la vallée a se clorre par cest accroyssement, le lac s'est borné ainsi comme on le voit.

Du pays de la Brusse. Aupres de la principaulté de Lucanie, maintenant dicte la Brusse, non gueres loing du fleuue dict Silar, deuers la partie d'Orient, en vn lieu d'ou il distille incessamment de l'eau d'aucunes haultes Roches, vous verriez croistre tous les iours comme des glaçons de pierre, pendans contre bas, si grans que chacun d'eulx pourroit charger plusieurs chariotz. Ceste pierre fraiche & encores moytte de son suc maternel, est merueilleusement tendre: mais quand on la laisse secher, elle deuient dure au possible, voire se rend commode a tous vsages. Chose aussi que i'ay veu aduenir en certains vieulx aqueductes, à sauoir que les costez de leurs Canaulx se venoient a reuestir & prendre crouste comme d'vn gommement & poissement de pierres s'entr'assemblantes.

Curiosité de l'autheur.

De la Romagne & de Faence. Lon peult aussi veoir encores en cest aage deux choses memorables en la Romagne: l'vne, qu'au territoire de Corneille y à vne treshaulte riue d'vn Torrent, laquelle engendre quasi a chacun pas plusieurs grandes pierres de forme ronde, conceues au parauant aux parfondz entrailles de la terre. Et au domaine de Faence enuiron les riuages du fleuue dict Lamon, se treuuent des pierres longues & larges, qui iournellemét produysent force Sel, lequel on estime par traict de temps se reconuertir en pierre:

Du pays de Florence. En nostre pays de Florence, aux enuirons de la Riuiere appellée Chiane, il y à vne possession, en laquelle de sept en sept ans, les Cailloux durs a merueilles, dont elle est abondamment

abondamment semée, se reduysent en mottes de terre.

Pline dict qu'en la contrée des Cyziceniens, & enuiron la ville de Cassandrie autrement Potidée, en Macedoine, les mottes de terre y deuiennent Cailloux. *Du pays de Macedoine.*

A Poussol au royaume de Naples, le sable s'y endurcit & se transforme en pierre quand il est abbruué de l'eau de la marine. *De Poussol pres Naples.*

Tout le long aussi du riuage qui s'estend depuis Oropé iusques a Aulide, ce qui est battu de tele eau, deuient en roche ainsi que lon dict. *D'une regiõ de Grece.*

Diodore Sicilien escrit qu'en Arabie les mottes qu'on tire de la terre, ont tresbonne senteur: mais si on les iette en vn feu, elles se distillent & fondent ainsi que le metal, toutesfois la liqueur en deuient pierre, dequoy dict cest autheur la nature estre tele, que si les gouttes de pluye tumbent dessus, & il aduient que le mortier de leur liayson se consume, ladicte eau entrant la dedans faict que les quartiers se reduysent en masse. *Merueilles du pays d'Arabie.*

Aucuns maintiennent que des carrieres d'Assos ville de Troade en Phrygie la mineur, se tire vne espece de pierre nommée Sarcophagite, dont la veine est fendable, mais facile a se reioindre par mastic: & disent que si on en faict des tumbeaux pour y enclore les corps des trespassez, ilz sont dedans quarante iours totalement consumez, reserué les dents, & (qui est beaucoup plus admirable) leurs vestemens & chaussures se conuertissent en substance de pierre. *De la pierre Sarcophagite, c'est a dire mangeant la chair.*

A ceste la est contraire celle que lon appelle Chernites, en quoy lon dict que le corps de Darius fut mis apres sa mort: car ceste la les conserue longuement tous entiers. Mais de cecy c'est assez dict. *De la pierre Chernite.*

De quelz endroitz & en quele saison il fault prendre la terre pour en faire des briques & quarreaux. Comment cela se doit former ou mousler. Combien il en est d'especes: apres de l'vtilité des triangulaires, & de l'art plastique, autrement incrustature ou mestier de poterie.

Chapitre dixieme.

C'Est vne chose toute seure que les antiques vsoient volontiers de placques de terre au lieu de pierres: mais ie croy que cela venoit de la necessité qui contraignit les premiers hommes a faire leurs edifices de ceste matiere. laquelle par succession de temps ayant esté cogneue de maneuure facile, commode a l'vsage, de bonne grace, & durable à perpetuité: leurs successeurs continuerent a en faire non seulement les maisons particulieres, mais (qui plus est) celles des Roys & autres grans seigneurs. Mesmes apres que par auenture ou industrie fut esprouué que le feu estoit propre a endurcir & fortifier icelles placques, lon perseuera de former tous ouurages de terre ainsi cuytte. Au regard de moy, pour auoir obserué beaucoup de choses aux bastimens antiques, i'oze bien affermer qu'on ne sauroit trouuer matiere plus conuenable en toutes sortes des bastimens que ces placques de terre, non crue, lesquelles nous appellons communement briques ou tuyles, pourueu qu'elles soient cuyttes ainsi qu'il appartient. Mais ie parleray vne autre fois de leur louége. Et pour venir au propos de la terre de quoy on les doit faire: les maistres disent que la perfectement bonne est l'Argille blachis *Tesmoignage que l'autheur faict de soymesme*

Louenge des briques & tuyles.

Trois sortes de terre pour faire bonnes briques.
sante, laquelle tient la nature de glaire. La meilleure apres est la rouge, & puis celle que l'on dict Sablon masle, qui est vn terre areneuse. Celle qui est toute pleine de grauier, & ensemble de petites pierrettes, se doit laisser, & n'estre mise en œuure, a
Maniere de terre a briqueter.
raison que les briques ou quarreaux qu'on en feroit, se regetteroient en cuysant, ou bien fendroient en la force du feu. Et quand ores ainsi ne seroit, estant la besongne paracheuée, ilz s'affaiseroient d'eulx mesmes si on les mettoit soubz quelque grosse charge de massonnerie.

Bon conseil de l'autheur.
Il ne fault pas doncques mousler ces briques ou quarreaux incontinent apres que la terre est tirée de son naturel, ains doit estre prise en la saison d'Automne, & laissée en destrempe tout au long de l'yuer: puis l'on en peult former son ouurage au
Le Solstice d'esté est en Iuin q̃ le Soleil ne peult monter plus hault.
printemps: Car qui le feroit durant les gelées, il est certain qu'il s'en esclatteroit: & qui attendroit au Solstice, la grande force de la chaleur le feroit fendre. Pareillement par ce qu'il secheroit sans plus en la superficie, & demourroit tout moytté par dedans. Toutesfois quand la necessité presseroit en sorte que vous se
Pour mõstrer briques en yuer.
riez contrainct a mousler voz briques ou quarreaux en yuer, si tost que cela sera formé, couurez le du plus sec sablon que pourrez recouurer: & si c'est en esté, met
Remede pour l'esté.
tez dessus de la paille mouillée. ce faisant iamais rien ne s'en regettera ny se fendra en aucune maniere.

Des briques plombées.
Aucuns veulent auoir leurs briques ou quarreaux couuertz de Plomb vitrifié: par quoy si cas est qu'il en faille faire, prenez garde a ne les mousler de terre sablonneuse, ou par trop maigre & seche, consideré qu'elles buroient toute la plomberie: mais faictes les de terre blanche, argilleuse, pasteuse, & tenues de bonne mesure: Car si elles auoient trop de grosseur, le feu ne les sauroit cuyre bien ny
Remede a l'espaisseur des briques.
adroit, dont verriez aduenir que l'ouurage ne seroit exempt de se fendre. Ce non obstant quand il le fauldroit tenir espois, on peult remedier a l'inconuenient en le perceant tout au trauers d'vne broche de fer en plusieurs places, & ainsi pourroit cela cuyre a proffit, d'autant que la vapeur de l'humidité s'euanouyroit par les pertuyz.

Art de poterie.
Les potiers de terre blanchissent de croye destrempée leurs potz quand ilz sont bien secz, qui faict que la plomberie coule par dessus egalement dans le fourneau. Chose qui ne seroit sinon bien bonne a l'endroit des ouurages de massonnerie.

Curiosité de l'autheur.
I'ay veu en aucuns edifices antiques certaine partie de sable estre meslée parmy les briques & quarreaux, principalement du rouge: mesmes trouué qu'il y auoit aucunesfois de la terre sanguine auec du Marbre subtilement pilé: & aussi ay-ie cogneu par experience, que d'vn mesme terroir se peult tirer de la besongne beaucoup meilleure l'vne que l'autre, par especial quand quelque masse est broyée comme paste, non seulement vne fois, mais deux ou trois, iusques a ce qu'elle soit maniable ainsi que Cire, & qu'on l'ayt bien purgée de tous les petiz Cailloux qui pourroient estre en elle.

Cest ouurage de terre se durcit a merueilles en cuysant, & se faict aussi fort que Cailloux: mais dessus en est tousiours plus ferme que le dedans, aussi bien que du pain, soit que cella vienne de la cuysson, ou de la proprieté de l'air quand il se seche. Parquoy le meilleur est de faire noz briques ou quarreaux tenues,
Bon conseil de l'autheur
afin qu'il y ait plus de crouste que demye. Et si on les polit bien curieusement, l'on verra que leur massonnerie demourra incorruptible contre la fureur des tempestes: comme semblablement feront toutes pierres lesquelles ne craindront la vermoulure,

vermoulure, si elles sont bien & adroit lissées ou brunies.

On dict qu'icelles briques & quarreaux se doiuent couurir de quelque chose aussi tost qu'on les tire du four, auant les laisser ramoyttir: & si desia leur moyteur estoit passée, y donner ordre auant que le tout soit perfettement sec: Car quand la poterie a esté ramoyttie, & puis qu'elle seche du tout, la composition deuient si forte que le fer s'en lime & reduit en mytaille. Toutesfois nous faisons encores mieulx que cela, c'est en ratissant les briques ou quarreaux au sortir de la fournaise: & ainsi se ferment leurs pores, si qu'ilz en sont plus fortz & plus solides. Il en estoit de trois especes communes au temps d'iceulx antiques, l'vne portant pied & demy de long sur vn de large, l'autre cinq palmes en tous sens, & la troysieme qui n'en auoit que quatre, comme vous voyez en figure.

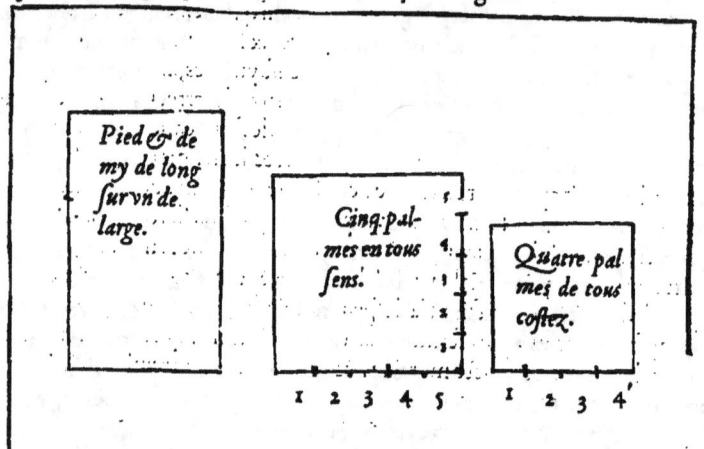

Encores trouue lon des briques en leurs edifices, (principalement aux arcz de voulte, & autres liaysons) qui ont deux piedz de toute quarrure. Mais il fault noter qu'ilz n'vsoient pas de celles la tant en bastimens particuliers que publiqs, ains se seruoient des plus grandes pour les communs, & des plus petites pour les priuez. Oultre cela i'ay obserué tant aux monumens d'iceulx antiques, comme en la voye dicte Appia de Rome, & en autres plusieurs endroitz, qu'il en estoit de plus grans, & de moindres, que lon employoit ordinairement en plusieurs & diuers vsages, de sorte que ie pense qu'ilz ne s'arrestoient sans plus a ce qui estoit profitable, mais leur plaisoit de veoir incontinent en œuure ce qui estoit tumbé en leur fantasie, pourueu qu'il semblast auoir grace, & estre conuenable a leur affaire. Afin donc que ie laisse toutes les particularitez qui se pourroient deduire en ce passage, asseurez vous que i'ay veu aucunesfois des tuylettes qui n'auoient pas plus de six doigts de long, vn d'espois, & trois de large: mais de celles la ilz en pauoient principalement leurs aires en forme d'espi, comme la figure le monstre. *De la liberté des antiques en matiere de bastir.*

f ij

SECOND LIVRE DE MESSIRE

Toutesfois i'estime plus les triangulaires que toutes leurs autres manieres: parquoy i'en diray la practique. Ilz formoiét leurs tuiles d'ũ pied de toute quarrure, sur vn doy & demy d'espois: & ce pédãt qu'elles estoiét encores moyttes, tiroiét de coing a autre deux lignes diagonales, auec vn ferremét qui entroit iusques a la moytié de l'espoisseur:& p ce moyé faisoiét quatre triãgles tous egaulx, ainsi q̃ pouez veoir cy figuré: & de ceulx la prouenoiét les cõmoditez ensuyuantes, asauoir qu'il n'y falloit pas tãt de terre, se rengeoiét mieulx dãs le fourneau, s'en tiroiét pl' a l'ayse, & les tenoit on mieulx en main, quand il les falloit appliquer en œuure, consideré qu'on en auoit quatre tout a la foys, qui se pouoient separer auec vn petit coup de l'aelleron de la truelle: & de ceulx la s'en alloit le Paueur garnissant tous les costez de la muraille, faisant faire face aux parties qui auoiét leur pied de mesure, & en mettoit les angles ou poinctes en dedans: Chose qui faisoit la despence moindre, le manœuure plus agreable, & la liayson beaucoup plus ferme. Car on ne voioit rien qui ne feust entier tout au long du circuyt de ladicte muraille, & qui plus est, s'entrembrassoient les an-

gles de ces quarreaux triangulaires, au moyen dequoy l'ouurage en estoit plus fort, & de trop plus longue durée.

Ceulx qui s'entendent en l'art de Poterie, ne veulent pas qu'on mette les briques ou quarreaux dans le four incontinent qu'on les tire du moulle, ains attendent que le tout soit bien sec, & disent qu'il ne le sauroit estre auant deux ans entiers & accompliz: mesmes sont en opinion que cela se porte beaucoup mieulx a l'vmbre qu'au Soleil. Quoy qu'il en soit, ie lairray leurs aduiz pour ceste heure, & diray seulement en passant que pour faire tous ces ouurages, on a cogneu par experience que les meilleures terres qui se puissent trouuer, sont celles de l'Isle de Samos en la mer Icarienne assez pres d'Ephese: l'autre en Arezzo ville d'Italie a costé de Perouze: & la tierce a Modene, qui est en Lombardie. En Espaigne il y a celle de Sagonte, & celle de Pergame en Asie. Mais encores que ie m'efforce d'estre brief le plus qu'il est possible, si ne veuil-ie oublier a dire que tout ce qui a esté dict cy dessus des briques & quarreaux, se peult obseruer en matieres de tuyles a couurir, faistieres, gouletz a conduyre les eaux, & finablement en tous ouurages de poterie. Parquoy voyant que nous auons assez parlé des pierres, nous traicterons maintenant de la Chaulx. *Bonnes terres des ouurages de poterie.*

De la nature de la Chaulx & du Plastre, ensemble de leurs vsages & especes, puis en quoy leurs matieres conuiennent, & en quoy elles different, & tout d'vne voye de plusieurs choses qui ne sont indignes d'estre entendues.

Chapitre vnzieme.

CAton le Censeur n'estime point la Chaulx qui est cuytte de diuerses pierres, & reprouue pour tous ouurages celle qui se faict de Cailloux. Aussi est en ceste matiere inutile toute pierre priuée de son humidité naturele, seche, & pourrie, ou le feu en cuysant ne treuue rien que consumer, cõme sont celles de Tuf & autres autour de Rome au territoire des Fidenates ou Sabins, & aupres d'Albe, lesquelles se voyent roussastres ou passes de mauuaise couleur. Car il fault que la Chaulx soit plus legiere de la tierce partie de son pois que la pierre n'estoit auant estre mise en la fournaise, au moins qui veult que les expertz l'appreuuent. Aussi la pierre de trop de Ius, & trop moytte de sa nature, ne vault rien a faire de la Chaulx pour autant qu'elle se vitrifie, ou reduyt en verre dedans le four. *Opinion de Caton.* *Du pays des Sabins.*

Pline dict que la pierre verde resiste merueillesement au feu: & sans point de doubte i'ay veu par experience que le Porphyre non seulement ne se peult cuyre: ains qui plus est, en garde toutes les pierres qui le touchent & sont enuiron luy en la fournaise. *Naturel du Porphyre.*

Pareillement les ouuriers ne font compte de toutes pierres trop terreuses, a raison qu'elles ne rendent iamais la Chaulx nette. Mais les Architectes antiques ont tousiours estimé celle qui se faisoit de pierre dure, fort espoisse, & principalement de blanche: & disoient quelle n'estoit sans plus commode en tous vsages, ains grandement propre a lier des arches de voulte.

En second lieu ilz louoyent celle qui se faisoit de pierre spongieuse, mais non autrement trop legiere, ou pourrie, estimans que celle la valloit beaucoup *De la pierre de Ponce.*

mieulx que toutes autres pour en faire des incrustatures ou enduisemens, mesmes qu'elle estoit plus aisée, & rendoit les ouurages plus poly.

L'autheur pour voir pays est allé venu en Gaule. Toutesfois i'ay veu en la Gaule que les Architectes n'vsoient d'autre Chaulx que de celle qui se faisoit de Cailloux de Torrens, amassez pour ceste fin, mais par especial de rondz, brunastres, & les plus durs qu'ilz pouoient recouurer, & si est vne chose toute seure que tant en lyaison de Pierre que de Brique elle donne merueilleuse fermeté, & si dure long temps.

De la pierre de moulin. Curiosité de l'autheur. Ie treuue dedans Pline que celle qui se faict de pierre de moulin est, grasse de nature, & pour ceste cause singulierement bonne en tous ouurages. Ce non obstant i'ay aprins d'vn hôme bien expert que si ladicte pierre est papillotée de gouttes de Sel, elle ne succede point a nostre affaire, pour estre trop rude, & trop seche: mais celle qui n'a point de Sel meslé, qui est espoisse, & rend vne pouldre menue quand on la gratte auec la Raffle, on en peult faire son proffit.

Opinion de l'autheur. Quoy qu'il en soit, ie dy que toute pierre qui se tire hors d'vn terroer, est meilleure que celle qui se treuue emmy les champs: & tant plus est la Carriere vmbrageuse & humide, tant mieulx vault: encores si la pierre est blâche, la Chaulx en sera plus traictable, que si elle estoit roussastre.

Chaulx & escailles d'huystres. Les peuples de Vannes en Gaule, qui habitent sur les bordz de la marine, font de la Chaulx de coquilles d'Huystres par deffaulte de pierre.

Opinion de l'autheur. Quant est a moy, ie suis d'opinion que le plastre est vne espece de Chaulx: & la raison qui me meut a le dire, est qu'il se faict de pierre cuytte aussi bien comme elle.

Du plastre de Cipre, & de Thebes. Combien qu'on dict qu'au Royaume de Cypre & a Thebes on le fouille en la superficie de la terre, tout cuyt par la puissance du Soleil. Toutesfois il y à ceste difference, asauoir que toute pierre de plastre est tendre, & se peult rompre facilement,

Du plastre de Syrie. reserué vne espece qui se treuue en Syrie: car ceste la est dure a merueilles. Et d'auantage toute pierre de plastre ne veult point plus de vingt heures a cuyre, ou celle de la Chaulx ne l'est perfettement bien en moins de deux iours & demy.

Quatre especes de plastre. I'ay trouué qu'en Italie il y à quatre especes de plastre, dont les deux sont transparentes: & les autres non. Entre celles des transparentes l'vne est semblable a gros motteaux d'Alun, ou plustost a l'Albastre, & ceste la est nommée Escailliere, pource qu'elle est toute amassée par escailles qui s'entretiennent. L'autre aussi l'est pareillement, mais elle retire plus a Sel noir que non pas a couleur d'Alun. Des non transparentes, leurs especes semblent plustost a croye espoisse & bien serrée, qu'elles ne sont a autre chose. Ce neantmoins l'vne d'elles est vn petit plus blanchastre, & comme pasle: mais l'autre a parmy sa ternissure quelque couleur rouge meslée. Ces deux derniers sont plus espoisses & massiues que les premieres: & encores entre ces dernieres la rougeastre est beaucoup plus tenante en massonnerie. Au regard des premieres transparentes, de celle qui est la plus pure se font les ouurages plus blancz & plus reluysans, parquoy on l'employe volontiers a mouler des images, ou en faire des Cornices par dedans œuure.

Du plastre de Rimini. Curiosité de l'autheur. A Rimini en la marche d'Ancone, vous y trouuerez du plastre si tresdur, que lon diroit de prime face que c'est Marbre ou Albastre: & de cestuy la ay-ie autresfois faict faire des tables coupées a la sie, lesquelles estoient singulierement commodes en ouurages d'incrustature.

Mais a fin de n'oublier chose qui serue, ie dy que tout plastre quâd il est cuit, se doit battre auec des mailletz de boys, iusques a ce qu'il soit cóme en farine: puis le fault

garder

garder en lieu le plus sec qu'il est possible: & quand il est question de le mettre en besongne, il le fault gascher d'eau, & soudain le placquer, autrement tout seroit perdu.

La Chaulx est de nature toute côtraire: Car il ne la fault battre ny piler, mais surfon- *Naturel de* dre d'eau ce pendant qu'elle est encores en mottes, mesmes la laisser longuement *la Chaulx.* abreuuer en sa liqueur auant que de la mettre en œuure, par especial en matiere d'incrustation: & ce pour ou afin que si quelque motte n'estoit cuytte ainsi qu'il appartient, elle se puisse entierement perfaire en ceste destrempe continuele.

A la verité qui la prendroit toute fraiche & non delayée a suffisance, lon verroit puis apres que certains petiz grains de Caillou sont meslez parmy elle, non encores du tout cuytz, lesquelz estant mis en œuure se pourrissent de iour en iour, & font enleuer de grosses bubes, dôt tout le polissement de la massonnerie deuient gasté & corrompu.

Mais vous deuez noter qu'il n'est pas bon d'abruuer vostre chaulx tout a vne fois, ains coup apres autre, & a diuerses boutées, iusques a tant (si ie doi ainsi dire) qu'elle soit viuemét enyurée. puis cela faict, vous la deuez retirer en lieu humide, & a l'umbre sans rien mesler d'autres choses parmy: & ne la couurir seulement que d'vn petit de sable, la laissant demourer en ce poinct si long temps qu'elle deuienne cômé paste leuée. Car lon a trouué par experience que la dicte Chaulx au moyen de ceste fermentation augmente grandement sa vertu.

Sans point de doubte i'en ay veu en des vieilles fosses abandonnées de tout le mónde, qui pouoit bien y auoir demouré Cinq cens ans, comme faisoient coniecturer plusieurs indices manifestes: mais elle estoit encores si moytte, si bien delayée, & si meure que le Miel, ny la moelle des bestes ne le sont d'auantage: & puis bien asseurer qu'ó n'eust sceu trouuer de plus commode en quelque ouurage qu'on l'eust voulu boutter.

Lon dict que la Chaulx ainsi traictée reçoit deux fois autant de Sable que celle qui est fraichement estaincte. Voyla en quoy se font les differéces d'auec le Plastre dessus mentionné. Mais ces deux matieres conuiennent en toutes autres choses.

Il fault donc qu'aussi tost que vous aurez tiré vostre plastre de la fournaise, vous dó- *Conseil de* nez ordre qu'il soit mis en l'umbre, & en lieu sec: puis que vous le mettez en œuure *l'autheur.* au plustost q̃ faire se pourra: Car si vous le tenez a descouuert, soit en fourneau propre, ou autre part, au vent, au Soleil, a la lune, & principalement en Esté, il se desseche incontinent, puis se reduit en pouldre, & deuiét inutile. Qui est pour ceste heure assez dict de ces matieres. Si est ce qu'encores vous veuil ie admonester q̃ ne mettez iamais voz pierres en la fournaise sans les auoir premierement rompues en pieces, non moindres que mottes de terre. ce faisant, elles en cuyront mieulx, & si vo' garderez de ce que lon a veu aduenir souuétesfois, asauoir qu'au dedás des pierres, par especial aux cornues, il y a d'aucunes côcauitez vuydes, ou estant clos vn air subtil, il faict de grans dommages quand force luy est de sortir: Car estant le feu allumé en la fournaise, sa vertu chasse tout le froid de la pierre, & le faict entrer en ce creux: puis estant le corps plus viuement eschauffé, cest air se côuertit en vapeur, & s'engrossit ou enfle peu a peu, telement qu'a la fin il faict creuer la prison ou il estoit fermé, & sort auec vne violence merueilleuse, qui rend vn son grandement espouuentable, voire si fort qu'il rompt & desbrise toute la structure de la fournaise.

Aucuns certes ont veu au mylieu de ces pierres certaines bestes toutes pleines de *Vers dãs les pierres.*

f iiij

SECOND LIVRE DE MESSIRE

vie, d'estranges formes & manieres: mais entre autres, des vers ayans le dos velu, & garniz d'vn grãd nombre de piedz, qui font beaucoup de mal dans les fourneaux.

Bonne inten-tion de l'au-theur. A ceste cause ie ne me tiendray de subioindre en cest endroit aucunes choses memorables qui concernent ceste matiere, & qui ont esté veues durãt ce present aage. Car ie n'escry pas seulemẽt aux ouuriers, mais aussi bien a tous studieux qui se delectẽt des cas dignes de memoire: & pourtãt me semble n'estre q̃ bõ d'étremesler aucunesfois des cõptes de plaisir, pourueu qu'ilz ne soient point hors nostre matiere.

Chose mer-ueilleuse. Lon apporta au Pape Martin Cinquieme, vn serpent lequel auoit par aucuns Carriers esté trouué en vne Carriere de la Romagne, viuant dedans vne grande pierre si bien estoupée de tous costez, qu'il n'en pouoit sortir vent ny allene. Lon y a aussi autresfois trouué des Grenouilles, & des Escreuices, mais elles estoient mortes.

Tesmoigna-ge de l'au-theur. Quant est a moy, ie suis tesmoing que lon a trouué en mon temps des brãches d'arbre encloses dedans du Marbre blanc.

Du mont Vellin. Au Mont Vellin, qui sepàre les Brutiens d'auec les Marsiens, lequel est plus hault que toutes les autres mõtaignes du Royaume de Naples, & qui est rez en son coupeau, pour estre garny de pierre blanche viue du costé qui regarde les susdictz Brutiens, vous verriez a chacun pas des pierrettes rompues, pleines de formes de coquilles marines, non plus grandes que pour couurir la paulme de la main.

La subtilité de nature est inimitable. Mais quoy? qu'est ce qu'au territoire de Veronne se recueillent ordinairement des Cailloux tumbez du Ciel, portans la marq̃ de l'herbe appellée Quintefueille, dont vous voyez cy la figure exprimée en eulx de lignes si tresbelles, & si proprement resedues par vn art singulier de nature, qu'a grand peyne y à il homme viuant lequel sceust imiter la subtilité de l'ouurage: & ce qui est le plus admirable, c'est que vous n'en trouuerez iamais vn qui ne soit tourné la figure contre bas, pour *Nature prẽd son plai-sir en ses œu-ures.* faire penser que nature ne les à formez afin de rendre les hommes esbahiz, mais qu'elle veult pour elle mesme les delices de son grand artifice.

Or ie retourne a mon propos, non pour dire comment se doit accoustrer la gueule du Fourneau, voulter son dessus, & preparer son atre du feu, comment il fault *L'autheur passe tout ex-pres les fa-çõs de faire la Chaulx.* que la flamme respire, & soit quasi contenue en certaines limites, afin que toute sa force puisse estre conuertye a cuyre les ouurages: & si ne diray point auec, comment il fault croistre le feu par interualles, mesmes l'entretenir ou continuer soingneusement iusques a ce que la flamme vienne battre tout au plus hault du Fourneau, sans qu'elle fume en aucune maniere, tellement que les pierres d'icelluy hault deuiennẽt blanches comme Croye: & d'auantage ne compteray icy le temps que la pierre est cuytte a son deuoir: ains seulement diray que quand la Fournaise s'est enflée ou fendue p la violence du feu, se vient a remettre en son premier estat, & se resserre d'elle mesme: toutesfois en passant ce mot m'eschappera, que c'est vne chose merueilleuse de consyderer la nature de cest Element: Car si vous ostez le feu du *La nature du feu.* Fourneau quãd la Chaulx est bien cuytte, l'atre se refroidira peu a peu, & le hault se rendra de plus en plus ardant. Puis donc que pour lyer nostre massonnerie, nous n'auons seulement besoing de Chaulx, mais de Sable, tout d'vne voye le deuoir veult que nous traictions consequemment de sa nature.

De trois

LEON BAPTISTE ALBERT.

De trois especes de Sable, ensemble de leurs differences, & de diuerses matieres pour edifier en plusieurs lieux.

Chapitre douzieme.

Il y à trois sortes de Sable, asauoir de Sablonniere, de Riuiere, & de Marine: dõt le meilleur est celluy de Sablonniere, mais il sen treuue de diuerses especes, cõme noir, gris, rouge, charbonnier & glaireux. Or si quelqu'vn me demandoit quelle matiere est Sable, peult estre que ie luy respondroye que c'est l'esmyeure des grãdes pierres en petites & menues parties, nonobstant que l'opinion de Vitruue soit, le dict Sable (principalement celluy de Tuscane, qu'on appelle Carboucle) estre vne espece de terre bruslée par le feu enclos de nature dedans les montaignes, & cõuertie en sorte qu'elle en est plus solide que l'autre terre non cuytte, & plus molle que le Tuf. Mais entre toutes icelles especes de Sable, le dict Carboucle est le plus estimé. Toutesfois i'ay pris garde a ce que les ouuriers antiques se seruoient a Rome du rouge pour les edifices publiques, mais nõ pas en ceulx qui ont esté des derniers faictz. *Opinion de Vitruue.* *Curiosité de l'autheur.*

Le gris entre celluy des Sablonnieres est le moindre, & tenant le dernier lieu.

Le glaireux est tout propre a mettre en lyaisons de fondemens. Ce neantmoins apres le susdict Carboucle, on tient au nombre des principaulx icelluy glaireux, qui est subtil & delyé, par especial quãd son grain est poinctu, mesmes purgé de toute mixtion de terre, comme celluy dont il est abondance au pays des Vilumbriens.

Apres lon appreuue celluy qui est tiré des riuieres courantes, quand on en à osté la premiere crouste de la terre: & encores entre celluy desdictes riuieres, celluy vault mieulx lequel est pris & fouillé aux Torrens. D'auantage entre ceulx des Torrens, le croupissant au pied des montaignes soubz l'impetuosité du cours de l'eau tũbante, se treuue tousiours plus commode. *Du sable de Torrens.*

Le pire de toutes les sortes est celuy de Marine. Toutesfois entre ceulx qu'on y treuue, le noir luysant comme verre, n'est pas totalement a despriser. *Le pire sable qui soit est de Marine.*

Les habitans de la Marche d'Ancone, & de la principaulté de Salerne au Royaume de Naples, ne font moins de cas du sable tiré de la Mer, que nous de celluy des Sablonnieres. Si est ce qu'en ces Regions la ilz n'appreuuent pas toute la greue de la mer indifferemment: mais d'aucuns lieux especiaulx. La raison est, qu'ilz ont cogneu par experience qu'aux riuages exposez soubz le vent d'Auster, le sable y est le pire que lon sauroit trouuer: Mais ceulx qui recoyuent le vent de Libye, ou d'Afrique, le produysent non du tout mauuais. Quoy qu'il en soit, entre tous sables de Marine, le plº commode est celluy qui repose au pied des Roches, & qui à le grain assez grosset.

Certainement toutes ces sortes de Sable ont quelque chose entr'elles qui les faict differer les vnes des autres: Car premierement le Marin se seche a grand difficulté, a raison qu'il est tousiours moytte & fondant, pour la sallure qui le faict couler sans cesse: Chose qui luy faict enuiz soustenir les Fardeaux: parquoy il ne s'y fault fier que bien a poinct. *Du sable Marin.*

Celluy de Riuiere est plus humide q̃ le fouillé aux Sablonnieres, & a ceste cause plº traictable & commode en incrustatures. Ce neantmoins le Sable de Sablonniere, a raison de sa gresse, se treuue tousiours plus tenant: toutesfois il faict des creuasses. *Du sable de Riuiere.* *Du Sable de Sablõniere.*

& voyla pourquoy on l'employe en lyaisons de voultes, non pas en incrustatures de murailles.

Indice de bō sable. Quoy qu'il en soit, tout Sable sera bon en son genre, lequel estant frotté & pressé entre les mains, cricquera en aucune maniere: & qui s'il est mis sur une Robe blanche, ne la souillera point, voire ny laissera ordure quand on l'en aura secoué.

Signes de mauuais sable. Au contraire le Sable ne sera de mise, lequel se trouuera doulx & mol au manyment des doigtz, & n'aura rien de rude ou aspre, mesmes qui en couleur & odeur resemblera quasi une terre iaunastre: & d'auantage qui estant brouillé parmy de l'eau la rendra grandement lymonneuse: ou qui si on le laisse en quelque place a descouuert, accueillira incontinent de la mousse. Et aussi ne sera point bon celluy lequel ayant esté appresté de longue main, aura demouré ce pendant a l'air, au Soleil, a la Lune, & aux bruynes, pour autant qu'il sera deuenu terrestre, ou pourry : dont s'ensuyura qu'il ne sera nullement ferme ny pour produire des sauuageaux & Figuiers sauuages a ce preparez, ny pour lier les ioinctz de quelque maßonnerie.

Discretion de l'autheur. Nous auons dict & declaré quelle matiere de Merrain, Pierre, Chaulx, & Sable a esté approuuée par les antiques. Toutesfois ie vous veuil bien faire entendre qu'il n'est possible de trouuer par tout ces choses en perfection tele, que nous la saurions bien souhaitter: parquoy se fault accommoder a ce que produisent les pays & prouinces: autrement iamais ne ferons rien qui plaise.

Tesmoignage de Ciceró. Ciceron tesmoigne bien que la region d'Asie à tousiours esté florissante en edifices & ouurages de taille, a raison des marbres dont elle est abondamment pouruie.

Le marbre ne se treuue par tout, nō seulement des pierres. Mais nous n'en pouuons pas trouuer en toutes contrées: & si en est de teles qu'il ne s'y treuue seulement pas des pierres: ou si cas est qu'il y en ayt, elles ne sont commodes a tous vsages.

En toute la coste d'Italie qui regarde le Soleil de Mydi, on y trouue bien du Sable de Sablonniere: mais au deça du mont Apennin, l'on ne sauroit en recouurer.

Betum ou Ciment pour mortier. Pline dict que les Babyloniens en lieu de mortier se seruent de Betum, ou Cyment liquide, & les Carthaginiens vsent de hourdage, autrement terre destrempée.

En quelques endroitz du monde l'on bastit de Cloyes & d'Argille, pource qu'il y à totalement faulte de pierres.

Des Budins ou Bizarres. Herodote escrit que les Budins ou Bizarres, peuples de Scythie, maintenant Tartarie, ne bastissent leurs maisons publiqs ny particulieres d'autre chose que de bois, mesmes en font les murs de leurs villes, & iusques aux idoles de leurs dieux.

Des Neuriens. Mela dict que les Neuriens peuples aussi de la Scythie d'Europe, n'ont point de bois, & pour ce les ossemens succedent la en lieu de luy.

Du pays d'Egypte. En Egypte l'on entretient le feu de la fiente des iumens & Cheuaulx. Et de la vient que plusieurs nations sont cōtrainctes par necessité d'auoir leurs logis, les unes d'une mode, & les autres d'une autre, & s'accommoder de ce qu'elles peuuent auoir.

Encores d'Egypte. Il est bien des lieux en la susdicte Egypte ou l'on faict les maisons des Rois propres, de Ioncz, Roseaux, ou Cannes de Maraiz.

Du pays d'Inde. En Inde quelques uns bastissent de costes de Balenes, & autres grās poissons, qu'ilz appliquent pour merrain.

D'Asie la mineur. Diodore Sicilien escrit qu'a Dedalée en Sardes region de Lycie en Asie la mineur les hommes habitent dans aucunes Cauernes qu'ilz fouillent eulx mesmes en terre, & pourtant sont dictz Troglodytes.

Du pays d'Arabie. En Carris Cité d'Arabie, se fōt les maisons & murailles de grosses masses de Sel preparées

parées pour cest effect. Mais pour le present suffise de ces choses: & soit noté que comme nous auons dict, il n'y à pas en tous lieux abondáce de bois, pierres, sable, & autres teles matieres, ains en diuers endroictz de differétes, ainsi qu'il à pleu a nature ordonner la distribution & moyen des choses: & pourtant se fault seruir des biens qui se presentent, vsant de toute discretion en cest endroit, premierement a ce que nous les ayons propices, commodes, esleuz, & preparez, autant biē que faire se pourra: & apres que venrá á edifier, no⁹ vsions des plus beaux & meilleurs materiaulx, en les departant chacun selon sa qualité aux endroitz ou ilz seront les plus commodes.

Nature distribue les choses à son plaisir.

Conseil de l'authevr.

※ A sauoir mon si l'obseruation du temps sert de quelque chose, quand lon veult commencer a bastir: lequel y est plus conuenable: ensemble queles prieres se doiuent faire, auec les signes de bien ou de mal dont on se peult aider a ce commencement.

Chapitre trezieme.

PVis q̄ noz matieres sont preparées, a sauoir Merrain, Pierres, Chaulx, & Sable, il est expedient que nous traictions de la raison & moien qui se doiuent garder en la conduitte d'vn edifice. Car il ne fault moins d'industrie a se fournir d'autát & non plus de Fer, Arain, Plomb, Verre, & autres negoces de misc, qu'il en est requis pour les achetter, & garder en lieu seur, afin qu'il n'en y ait aucun default pendant le maneuure. Pour a quoy donner ordre, ie diray quand il appartiendra, comment ilz se doiuent choisir & employer tant qu'il suffise pour acheuer la besongne, & faire toutes ces garnitures: & quand ce viendra sur ce poinct, ie commenceray aux fondemens, comme si en effect ie vouloye entreprédre tout de neuf vn ouurage, & l'edifier de ma main. Toutesfois auát qu'entrer en ce propos, il me semble estre necessaire que i'aduertisse encores toutes gens qu'il est bō de prendre garde a ce que les saisons tant pour les particuliers que publiques, soient si bien premeditées, que noz œuures ne nous causent des troubles & ennuyz en les voulant continuer, ou dommage si nous les laissons imperfectes.

Progression de l'authevr.

Tout se doit faire en saison propre.

Certainement ce ne sera sinon bien faict aussi de prendre garde aux temps de la nature: car on se peult apperceuoir que les choses edifiées en yuer, principalement en lieux froidz, se gelent, & ne font point de proffit: mesmes les autres qu'on bastit en Esté, par especial en places exposées au grand chauld, sechent auant que de se prendre. A ceste cause Frotin l'Architecte admoneste que le temps propre a bastir dure depuis les Calendes d'Auril (c'est a dire de puis le premier iour) iusques a celles de Nouembre, non compris toutesfois en ce la plus grande force de l'Esté. Quant a moy ie suis bien d'aduis qu'vn bastiment doit estre hasté ou retardé selon la diuersité des lieux, & la temperature du Ciel: & si teles choses conuiennent bié auec toutes les autres que i'ay cy dessus recitées, il n'y aura que de merquer nostre Aire de traictz geometriques, suiuant lesquelz se fera le clos de la muraille, & se compartiront les angles par bonne proportion de mesure.

Des bastimés d'yuer.
Des bastimés d'Esté.
Opinion de Frotin l'Architecte.
Opinion de l'authevr.

Aucuns admonestent que lon doit soubz bons principes commencer a bastir: & qu'il gist en grand' consequence en quel moment de temps aucune chose ait com-

Superstition d'aucunes gens.

mencé a estre au nombre des choses presentes.

De Luce Ta-runce mathematicien. Lon dict que Luce Tarunce trouua le iour de la natiuité de Rome par les annotations qu'il feit du succes de ses Fortunes. Et a la verité les tressages antiques ont estimé ce moment de principes auoir vne si grãde efficace, que Iules Firmique Materne tesmoigne que certains Mathematiciens ont trouué la naissance du monde, par les euenemens des fortunes, & de cela trescurieusement escrit. En ce nombre sont Esculape & Annube, mesmes Petosire & Necepse leurs successeurs, affermans tous quatre q̃ la dicte naissance du monde se feit au poinct que l'Escreuice leuoit en l'horizon, la Lune estãt a la moytié, qui est le quinzieme degré de ce signe: le Soleil au Lyon: Saturne en Capricorne: Iupiter au Sagittaire: Mars au Scorpiõ: Venus en la Balance: & Mercure en la Vierge.

De Iules Firmique aussi mathematicien.
D'Esculape & Annube
De Petosire & Necepse.
De la naissance du monde, & de l'estat du Ciel en tel instãt.

A la verité si nous voulons calculer bien a droict les temps, nous trouuerons qu'ilz ont tresgrand force en maintes occurrences. Et qu'ainsi soit, a quel propos dict on que le Pouliot ou Poulieul (herbe assez commune) ia sec, fleurit au plus court iour d'yuer, les vesies enflées se creuent, les feuilles des Saules & pepins des pommes se tournent de costé en autre, & que les Foyes des Souriz acquierent iour par iour au tant de fibres ou petiz filetz, que la lune demeure des iours a venir en son plein?

Il ne fault point doubter que encores q̃ ien'attribue tãt aux p̃fesseurs de ceste sciẽce q obseruẽt ainsi de pres les tẽps & les saisõs, qu'ilz puissent par leurs artz necessiter l'euenement de certaines fortunes des choses: si est ce que ie ne les estime totalement a despriser s'ilz viẽnent quelzquesfois a disputer que suyuant le cours du Ciel ces prefixions du temps peuuent beaucoup en l'vne & en l'autre partie. Mais quoy qu'il en soit, ie dy que les choses dont ilz admonestent, pourront estre ou grandement vtiles si elles sont vrayes: ou peu ou point nuysibles si elles sont fausses.

L'autheur ne veult poĩt estre estimé trop credule.
I'adiousteroye icy quelque cas pour rire, que les antiques ont approuuez a l'ẽdroit de ce commencement des choses: mais ie ne veuil que lon interprete mon dire autrement qu'en bien, & ainsi que la chose le requiert. Et certainement ceulx me semblent dignes que lon en rie, qui ordonnoient principalement le desseing & la marque de l'aire estre faicte soubz bon Augure, aussi bien que toutes autres choses.

Certainement lesdictz antiques estoient merueilleusement adonnez a ceste superstition, voire iusques a ce qu'ilz vouloient par expres que le nom de celluy qui premier s'offriroit a la monstre & eslite de gensdarmes, ne fust en aucune maniere malencontreux.

Semblablement pour lustrer ou purifier vne Colonie ou armée, ilz choysissoient des personnages de bon nom pour mener les bestes dediées au sacrifice: pareillement que les Censeurs qui estoient pour bailler les Gabelles & tributz a ferme, eussent des beaux noms & eureux.

Pource que Lucru signifie gaing.
Ilz voulurent que le Lac Lucrin fust estimé le principal de tous ceulx d'Italie, a cause de la felicité de son nom: & fut leur plaisir de changer celluy de la ville qui premierement s'appelloit Epidam, en ce mot de Dyrrache, eulx estans induitz a ce faire par la mauuaise signification du premier nom, pour euiter qu'on ne dist que ceulx qui alloient par Mer en celle ville, nauiguoient a leur dan.

Pourautant que dãnũ signifie dõmage.

Et pour ceste mesme raison nommerent ilz Beneuent l'autre Cité qui parauant estoit ditte Maloette. Sans point de doubte ie ne me puis tenir de rire en cest endroit: Car quand iceulx antiques vouloient faire ces choses, encores y adioustoient ilz des bõnes paroles entremeslées d'oraisons. Aussi les aucuns d'entreulx

tr'eulx estimoient que les paroles des hommes sont de si grand effect, qu'elles peuuent estre entendues par les bestes brutes, & autres creatures muertes. Ie laisse icy tout a propos la fantasie de Caton, qui est que les Beufz trauaillez du labeur se peuuent deslasser par dire quelzques motz. Pareillement ce que d'autres maintiennet, que les hommes impetrent aucunesfois de leur naturel territoire auec bons termes & prieres, la grace de nourir des arbres estranges & inaccoustumez, mesmes que ces plantes peuuent estre persuadées a se laisser transporter & faire fruict ou lon les vouldra mettre. A ceste cause, & puis que i'ay desia commencé a follastrer en racontant les follies d'aultruy, ie ne laisseray a dire (pour donner du plaisir) ce qu'aucuns tiennent veritable, asauoir que quand on plante les Raues & Naueaux, si le planteur les prie de grosir pour faire proffit a soy, sa famille, & voysins, ilz acquiescent a sa requeste. Mais si ces choses sont ainsi, ie ne puis entendre pourquoy le Basilic prospere plustost quand on le plante auec maledictions & iniures, que si on le mettoit en terre auec toutes les belles ceremonies du monde. Mais laissons maintenant ces resueries, & venons a dire que si en delaissant toute superstition d'opinions friuoles, nous voulons purement & sainctement commencer vn ouurage selon le deuoir de nostre religion, il se trouuera que le vers de Virgile adressant aux Muses, est veritable, ou il dict:

Superstition de Caton.

Muses, de Iupiter vient le commencement,
Tout est remply de luy dessoubz le firmament.

A ceste cause mon aduis est qu'auant commencer vne si grande entreprise, lon doibt (auant toute œuure) purger la conscience: puis apres deuotes oblations & sacrifices, mettre la main a la besongne, les prieres tendantes afin que
Dieu veuille donner sa grace, & prester secours, faueur & aide a la
bonne affection du commenceur, si que le paracheuement
en puisse succeder bien heureux & prospere, de sorte
que ce soit au salut de luy & des siens, a treslon-
gues années, auec accroissement de biens,
tranquillité d'esprit, fruict de son in-
dustrie, honneur de luy & de
sa famille, iouissance per-
petuele pour toute
sa posterité. Qui
est assez, com
me il me
semble.

Bonne opinion de l'autheur.

✥ *Fin du second liure.*

TROISIEME LIVRE DE MESSIRE
LEON BAPTISTE ALBERT, TRAICTANT
des ouurages, & comment ilz se doiuent conduire.

En quoy consiste la raison d'edifier. Queles sont les parties de la structure ou bastiment, & dequoy elles ont a faire. Que le fondement n'est pas portion de l'ouurage. Puis quel terroer est le plus commode pour toutes manieres de maisonner.

Chapitre premier.

Toute la raison & practique de bastir consiste & se consomme en ce seul poinct, qu'apres auoir assemblé plusieurs choses en ordre, & icelles preparé par industrie, soyent pierres esquarryes, moylon, merrain, ou teles autres particularitez, il s'en doit faire vne composition la plus forte, entiere, & vnie que possible sera. Or se peult dire entier, ce dont les membres ne sont desioinctz ny separez de leurs parties, mesmes non situez ailleurs qu'en leurs places conuenables, ains s'entretiennent & suyuent par bonne & receuable disposition de lignes. *Que c'est qu'entier.*

Il fault donc considerer en vn bastiment queles parties en luy sont principales, & queles doiuent estre les lignes, & ordres d'icelles. Mais quant aux autres du fournissement d'vne structure, elles ne sont pas incogneues, pour autant que le hault, le bas, le droit, le gauche, le loing, & le pres, se rendent assez manifestes, comme aussi sont les moyens qui s'appliquent entre les susdictes extremitez : neantmoins tout le monde n'entend pas ce que chacune d'icelles particularitez à de propre en soy, ny en quoy elles different les vnes des autres: Car ce n'est pas tout que de mettre pierre sur pierre, n'y d'assembler moylon sur moylon, comme les ignorans estiment : ains a raison qu'il y à diuerses parties, elles ont affaire de choses differentes, & de conduitte industrieuse: mesmes est vne appartenance requise aux fondemens, vne autre a la ceincture de muraille, & aux Cornices, vne autre aux angles & bordz des ouuertures, vne autre aux superficieles croustes des parois, vne autre aux maneuures de blocage, ou remplissement de mur, & ainsi de main en main. Mais c'est a moy a decider ce qui appartientra chacune de ces parties. Et pour en venir a mon intention, ie commenceray des fondemens, suyuant (comme i'ay dict) ceulx qui veulent commencer vn ouurage. *Office de l'autheur.*

g ij

Le fondement(si ie ne m'abuze)n'est pas portion d'vn edifice, ains la place ou siege surquoy la masse doit poser, & estre leuée en sa droitte haulteur. Et qu'ainsi soit, si lon rencontre aucunesfois vne aire ferme, & par la nature estoffée de bonne pierre, *Du pays des Veientins pres Rome.* comme il se faict ordinairement au territoire des Veientins pres de Rome, il ne fault point la faire d'autres fondemens, mais sans plus cómencer a dresser l'edifice. *De Siene.* Lon voit a Siene de fort grandes tours de pierre, lesquelles sont seulement asises sur le simple rez de chaussée: a cause que la situation de celle ville est sur vne montaigne solide, & toute farcye de bon Tuf.

Il est doncques besoing de fondement, ou d'ouuerture de la terre en profond, la ou ledict rez de chaussée n'est point ferme assez pour soustenir. Mais il n'y à gueres de places qui ne soient subgettes a cela, comme nous dirons cy apres: par- *Indices de bon terroer pour y bastir.* quoy les indices d'vn bon terroer pour tel effect, seront telz: S'il n'y croist d'herbes qui aient accoustumé de prouenir en lieux humides: Si totalement il ne porte aucuns arbres: ou si cas est qu'il en ait, que ce soient de ceulx lesquelz ont accoustumé de naistre en lieu dur & fort espois : si toutes choses a l'enuiron y sont bien seches, & quasi demy bruslées : si la pierre y est grande & grosse, non pas menue, ou ronde, ains angulaire & massiue, principalement de Rocher: si au dessoubz il n'y a point de sources de fontaines, ou aucunes Croulieres, a raison que le naturel d'vn cours d'eau est de tousiours miner ça & la, tant qu'il se peult eslargir & estendre, chose qui faict que les planures par auprés desquelles passe vn fleuue, ne sont iamais trouuées fermes pour asseoir fondemens, iusques a ce que lon soit arriué en fouillant plus bas que le fons du canal.

Bon conseil de l'autheur. Doncques auant que commencera faire voz trenchées, ie vous conseille de bien prendre garde, nó pas vne seule fois, mais plusieurs, a tous les angles de vostre aire, & pareillement aux lignes des costez, pour veoir comment le tout se portera, & en quelz endroits toutes les particularitez qui en dependét, deurót estre situées. A la verité pour bié asseoir ces coingz, il est besoíg d'auoir vn esquierre assez grád non pas petit, afin q̃ les conduites des traictz s'en ensuyuét plus seures & certaines.

Or faisoiét les antiques cest esquerre de trois regles droittes, qu'ilz adioustoiét l'vne cótre l'autre en façó de triágle. La premiere estoit de trois coudées, la deuxieme de quatre, & la tierce de cíq cóme vo' voyez en figure. Les ignorás ne sauét iamais bien venir a bout d'asseoir *Le domma ge qu font les i m r ins en bastissant pour autrui.* ces angles, s'ilz n'ót pmieremét faict r azer & applanir toutes choses qui leur empeschét l'aire, & redu le rez de chaussée entieremét vny: si q̃ pour venir a leur intentió, ilz font

ilz font aucunesfois plus de dommage a celluy qui les met en befongne, qu'ilz ne feroient a vn ennemy en pays de conqueste: car ilz enuoyent tout incontinét leurs maffons a l'artelier pour abatre & confondre tout ce qui fe prefente: faulte fi lourde, & tant mauuaife, qu'elle merite bien le corriger, confideré que la mutation de fortune, l'aduerfité du temps, cas d'auanture, & neceffité des affaires, peuuent apporter certaines occurrences, qui admoneftent ou deffendét que lon ne pourfuiue l'entreprinfe entamée: & aufsi eft il mal honnefte, de ne pardonner aucunesfois au labeur des antiques, & n'auoir efgard ne pouruoir a la commodité & proffit des citoyens, qu'ilz pourroient prendre des manoirs accouftumez de leurs anceftres. Puis il eft en la puiffance d'vn ppriétaire de faire abatre, ruyner, & demolir de fons en comble vn edifice en quelque lieu qu'il foit, toutes & quantes fois qu'il en aura enuie. Voyla pourquoy ie fuis d'opinió que lon garde les vieilz edifices en leur entier iufques a tant que les nouueaux ne fçauroient eftre baftiz & leuez fans premierement auoir demoliz iceulx vieilz. *Confeil de l'autheur.*

Qu'il fault auant toute œuure merquer les fondemens de lignes: endroict defquelz la faulte fera la plus grande qu'es autres parties du baftiment, s'ilz ne font affiz en lieu folide & ferme: & par queles apparences lon cognoift la fermeté d'vn terroer.

Chapitre deuxieme.

Quand ce vient a traffer les fondemens, il fault auoir memoire de tenir les premiers commencemens des parois, & les empietemens qui arriuent a fleur de terre (qui font aufsi nommez fondemens) d'vne certaine partie de leur mefure plus larges que la muraille qui deura eftre leuée deffus, a l'imitatió de ceulx qui cheminent fur la nege parmy les Alpes de Tufcane: car ilz attachent a leurs piedz des patins en forme de crible, auec des cordelettes treffees expreffement pour tel vfage, par la largeur defquelz ils enfonfent moins dans la nege. *Des Alpes de Tufcane.*

Mais pour donner a entendre comment lefdicts angles fe doiuent merquer, cela a grand' peine fe pourroit il faire perfectement par feules paroles, a raifon que la practique fe tire des fecretz de mathematique, au moyen dequoy la raifon vouldroit qu'il y euft certains pourtraictz de lignes: chofe qui eft toute contraire a ce que i'ay entrepris en ceft œuure, confideré que i'en ay traicté autre part aux commentaires par moy faictz fur les mathematiques. Ce non obftant i'effayeray en ce qui fe prefente, de parler en forte que tout homme de bon entendement pourra bien a l'aife comprendre plufieurs particularitez, qui luy donneront le moyen d'arriuer par foy mefme a la cognoiffance du tout. Mais s'il fe treuue chofe qui femble obfcure, quand fon plaifir fera d'en auoir plus ample inftruction, recourre a mefdictz commentaires, & la ie fuis affeuré qu'il aura la fatiffaction defirée. *L'autheur n'auoit entreprins de faire des figures en fon ouurage.*

Au regard de moy, quand ie defigne des fondemens, ma couftume eft d'appliquer en cefte forte les lignes qui fe nomment racines. *Practique de l'autheur en traffant des fondemens.*

Ie tire depuis le poinct du mylieu de la face principale ou front de l'edifice, vn cordeau tout droict iufques a l'autre moytié de la muraille oppofite, & au my-

g iij

TROISIEME LIVRE DE MESSIRE

lieu ie fiche vn clou: pardeſſus lequel (ſuyuant les regles de Geometrie) i'en faiz croyſer vn autre trauerſant: puis fay rapporter de meſure a ces deux, les membres qui ſe doiuent ordonner: au moyen dequoy tout me ſuccede aſſez bien: Car incontinent ſe treuuent les paralleles ou equidiſtantes, & ſe viennent a entrecroyſer par angles ſi iuſtes que lon n'y ſauroit que redire, tellement que les parties correſpondent au deuoir les vnes auec les autres, & ſ'en forme puis apres le baſtiment au deuoir.

Bonne doctrine de l'autheur. Mais la ou & quand il aduient que par l'empeſchement d'aucunes parois anciênes vous ne pouez côſtituer les poinctz de voz angles ſelon le rayon de la veue, en ce cas vous deuez tirer deux lignes equidiſtantes en la voye qui ſera franche & deliure: puis apres auoir merqué le poinct de leur entrecoupeure, vous peruiendrez bien & beau au deſir pretendu, & ce par l'alongement du gnomon ou aiguille, & du diametre, auec auſsi le moyen d'autres lignes de diſtâce pareille, merquées a la regle & a l'eſquierre.

Pareillement ce ne ſera pas choſe mal commode de terminer par vne ligne le rayon de la veue aux lieux ſupereminens, a ce que de la par le plombet pendant il enſuyue certaine conduitte & direction de ce que vous aurez a faire.

Merueille d'vn Eſpagnol qui viuoit du temps de l'autheur. Eſtant voz lignes merquées, & voz angles des fouiſſemens ordonnez, il ſeroit bon que voſtre œuil euſt vne force tele que lon dict que n'aguere auoit vn Eſpagnol, qui voyoit auſi a clair les veines d'eau coulantes parmy les entrailles de la terre, cõme ſi elles euſſent eſté a deſcouuert: Car il ſuruient tant de choſes incogneues dedans icelle terre, qu'il n'y à pas aucuneſfois grãde aſſeurâce de la charger d'vn grâd faix d'edifice, & n'y faict gueres bõ employer beaucoup d'argêt. Voyla pourquoy il fault en toute l'œuure, & par eſpecial aux fondemens, ne rien paſſer qui ne ſoit bien examiné, voire de ſorte que lon n'y puiſſe deſirer la raiſon & curioſité d'vn bien aduiſé & prudêt Architecte: Car en autres particularitez qu'aux ſuſdictz fondemens, ſ'il y à quelque choſe de failly, cela eſt moins dommageable, ſe raccouſtre auec beaucoup plus grande facilité, & le ſupporte lon plus aiſément: mais en leur endroit on ne peult admettre aucune excuſe.

Differences des terres. Les antiques ſouloient dire en telz affaires, fouillez en la bonne heure ſi auant, que vous puiſsiez encter iuſques au tuf. Car la terre à en ſoy pluſieurs peaux, eſcorces, crouſtes ou veines, differentes entr'elles, dont les vnes ſont ſablonneuſes, les autres areneuſes, autres graueleuſes ou pleines de petites pierretes, & ainſi des ſemblables: ſoubz leſquelles par ordres incertains & diuers ſe treuue vne crouſte bien dure, eſpoiſſe, & fort puiſſante, aſſez pour ſupporter les edifices: laquelle touteſfois eſt encores diuerſe, & totalement diſſemblable aux autres qui ſont de ſon eſpece. Car en aucuns endroitz elle ſe rencontre ſi dure qu'elle eſt quaſi inexpugnable aux ferremés: en d'autres ſe voit ſi maſsiue, voire tant entaſſée qu'a peine y ſcauroit on entrer: ailleurs de couleur noire, & autre part blanchaſtre, que lon eſtime la plus foible & moins ſeure de toutes. En certains lieux elle eſt croyere, en d'autres elle tient du Tuf, & ailleurs ſe treuue meſlée d'argille & de glaire tout enſemble. Mais on ne ſcait cognoiſtre ſinon par vn ſeul ſigne, laquelle d'entre toutes eſt la meilleure, qui eſt quand elle ne ſe laiſſe qu'a grãd' peine ouurir aux outilz des ouuriers, & ne ſe deſtrempe eſtant mouillée d'eau. Ceſte choſe faict eſtimer qu'il n'y à riê de plus ſolide, conſtant, ou ferme, que le lict qui eſt au deſſoubz du fons d'vn canal d'eau coulant parmy les veines de la terre.

Quoy qu'il en ſoit, quand ce vient a ce poinct de fouiller fondemens, ie ſuis d'opinion

d'opinion que lon ait le conseil de plusieurs habitans de la contrée, gens experimentez, prudens, & sages, ensemble de diuers massons appellez des lieux circumuoysins, & qui par auoir veu les edifices des anciens, mesmes par la practique ordinaire qu'ilz acquierent de iour en iour, puissent dire quel est le terroer surquoy vous pretendez asseoir vostre edifice, & ce qu'il peult porter bien raisonnablement.

Toutesfois il y à des voyes pour tenter & cognoistre la fermeté d'vn lict de terre, c'est que si roulez par dessus quelque chose de grosse pesanteur, ou vous l'y laissez cheoir de hault en bas, & il ne s'en esbranle point, vous pouez dire qu'il est bien asseuré. D'auantage si vous mettez de l'eau dans vn bassin, & vous voyez que l'estonnement de ceste cheute ne la face frizer, cela peult confermer le iugement de la solidité en tel endroict. Si est ce qu'on ne treuue pas tousiours en tous quartiers le terroer bien solide, ains il se presente des contrées cóme celle d'Adrie & de Venise, ou il n'y à dessoubs les fondemens autre chose que bourbe destrempée. *Cauteles d'Architecture.*

Des contrées d'Adrie, et de Venise.

※ *Qu'il est de diuerses qualitez de lieux: & pourtant ne se fault asseurer de pas vn du premier coup: mais auant toute œuure doiuent estre fouyes des cloaques, trenchées, ou fosses creuses, pour conduire ou escouler les eaux, ou bien des cisternes, ou des puys: & si c'est place marescageuse, on la doit piloter de bons pieux ayguisez & brulez par vn bout, lesquelz seront fichez en terre a coups de maillerz nō trop pesans, mais a force de coups souuēt donnez tant qu'ilz soyent entrez iusques a la teste.*

Chapitre troisieme.

Vous ferez doncques diuerses manieres de fondemens, selon la diuersité des endroitz ou vous vouldrez habituer. D'iceulx les aucuns sont hault esleuez, les autres assiz en fondriere: & de telz en y à qui tiennent le moyen entre ces deux, comme ceulx qui sont situez sur le pendant de quelque lieu hault. Les autres sont secz du tout & arides, comme les coupeaux des montaignes: les autres quasi tousiours moyttes & suintans, comme aux enuirons de la mer, ioignant des fosses a eau, estangs ou paluz, ou les eaux croupissent, & dedans le fons des vallées: puis le tiers est si bien colloqué, qu'il n'est du tout sec, ny du tout humide: & de ceste nature sont les lieux declinans en pente, a raison que les eaux ny peuuent pas croupir, mais ordinairement s'escoulent aual s'il est qu'il en tumbe de hault en bas. Et voyla pourquoy ie vous dy qu'il ne se fault fyer du pmier coup a vne place, encores q̄ lon ait trouué que son terroer soit si tresdur qu'a grād' peine peuuēt les ferremens mordre dessus: car cela pourroit aussi biē aduenir en aucune plaine chāpestre debile & molle, telemēt que qui se mettroit a y bastir, pourroit voir p successiō de tēps qu'il auroit faict vne folle despēse, cōsideré que l'edifice seroit subget a tumber en ruine. Quāt a moy i'ay veu a Mestri au territoire de Venise vne tour qui aprés quelques années de son acheuemēt rōpit par sa pesanteur le siege surquoy elle estoit, tēue & debile (cōe l'effect le mōstra p experiēce) & s'enfōça du tout iusq̄s p̄s des creneaux. A ceste cause ie maintien que ceulx la sont grādemēt a blamer, lesquelz ne consideret bien si nature à faict le fons de terre aussi fort cōme il est besoing pour soustenir

Diuersité de fondemens

Curiosité de l'autheur.

Reprehensiō des ignorans

g iiij

la charge d'vn logis, mais ayans rencontré quelzques vieulx fondemens des restes d'vne ruine antique, ne se soucient plus auant d'enquerir si le dict fons est bon ou non, ains relieuent dessus (suyuant leur fantasie) des murailles grandes & haultes, si que par vne couuoitise d'espargner la despense, ilz sont cause de perdre toute le bien que lon y employe.

Le meilleur conseil donc qui se peult prendre, est de faire creuser des puys auant que rien mettre en hazard : & ce tant pour plusieurs autres commoditez qui en peuuent ensuyure, que principalement afin de cognoistre de quele force est chacune crouste de terre pour supporter le bastiment futur.

D'auātage aussi pource que l'eau q y sera trouuée, & ce que lon en aura tiré, apporteront plusieurs commoditez a beaucoup des choses qui seront a faire. En oultre en ce, que par tel moyen estant la voye ouuerte aux exhalations qui se peuuent engendrer soubs le fons, pour respirer & se vuyder, cela causera a l'asiette de l'edifice vne fermeté seure, qu'il n'en sera point esbralé. Voyla pourquoy lon doit par creusement de puys, cisternes, esgoutz, ou autre plus grād profondeur, cognoistre & choisir le naturel des croustes ou escailles de la terre, auant que leur fier la despense d'vn grand ouurage.

Or si vous bastissez en lieu hault, ou autre quel qu'il soit, ou il y ait vn cours d'eau qui puisse miner, rauir & emporter aucune chose, faictes (par mon conseil) la trenchée de vos fondemens la plus basse que faire pourrez: & vous vous en trouuerez bien: Car il est certain que les montaignes sont continuellement lauées par pluyes les vnes sur les autres: effect qui les diminue tousiours petit a petit: chose qui se peut prouuer p ce que les eschauguettes basties dessus, se voyét de iour en iour mieulx, lesquelles du cōmencement pour l'interposition de la montaigne ne paroissoient nullement.

Secret de philosophie naturelle.

Le Mont Maurel qui est au dessus de Florence, se trouuoit du temps de noz peres tout couuert d'Anctz verdoians: mais a ceste heure il en est entierement desnué, & tout rabouteux, au moyen (si ie ne m'abuze) du lauage des pluyes.

Du mont Maurel pres Florence.

Columelle commande en ses liures, que si nostre aire est en quelque pendant, nous commencions a faire noz fondemens des le pied ou plus basse racine de la pente. Et certes il parle sagemét: car oultre ce q̄ s'ilz sont mis en tel lieu, & accōmodez au deuoir, ilz demourront permanens & durables: encores en viédra il ce bien, qu'ilz resisteront comme vn fort estaye aux esboulemés qui se pourroient venir renger a la superieure partie de vostre maison si la vouliez dilater ou eslargir. Il en aduiēdra aussi que vous cognoistrez mieulx les vices ou faultes qui parauāture quelque fois pourroient ensuyuir a telz fouyssemens, si la terre venoit a s'entr'ouurir ou enfondrer: & moins en serez endommagé.

Precepte de Columelle.

En lieux marescageux & aquatiques il vous fault faire vne fosse grande & large, puis munir ses costez de paulx, cloyes, aix, algue marine, autrement dicte leppe, limon, & teles autres choses, si bien & curieusement, qu'il n'y puisse plus r'entrer d'eau. Apres conuient espuiser celle qui peult estre demourée dedans le pourpris, & en getter dehors toute le grauier ou sable, & nettoyer le canal limonneux iusques en son fons, tant que vostre pied treuue sur quoy franchement se poser. Cela mesme ferez vous en terre sablonneuse, quand le besoing le requerra.

Pour faire fōademēs en lieux marescageux.

Au demeurant tout fons de fossoyeure doit estre mis a l'vny auec la regle & le nyueau, a ce qu'il n'y ait pente en aucune part: a fin que les choses qui deuront estre

mises

mises dedans, soient assizes iustement & a plomb, & poysent autant d'vn co-
sté comme d'autre : Car le pois à ceste proprieté naturelle en soy, qu'il tire tous- *Proprieté du*
iours deuers la plus basse partie,& la charge plus que le domourant. Voyla ce que *pois.*
commandent les Architectes antiques estre faict en lieux marescageux : mais
teles particularitez appartiennent mieulx a la deduction de l'edifice, qu'elles ne
sont aux fondemens . Ilz ordonnent encores que lon ait grand nombre de *Des pieux*
pieux bruslez par vn bout, par ou ilz doiuent estre fichez en terre iusques a la teste, *pour piloter.*
& que l'aire de cest ouurage soit deux fois aussi grāde que le diametre de la murail-
le qui doit estre assize dessus : mesmes veulent que lesdictz pieux ne soient moins
courtz que d'vne huittieme partie de la haulteur de la susdicte muraille , & gros a *Mesure des*
l'aduenant de ceste longeur, en sorte que leur circunference respōde pour le moins *pieux pour*
a vne douzieme partie de leur estendue:& soyent fichez si pres a pres,qu'ilz s'entre *piloter.*
touchent les vns les autres.Pour bien ficher ces pieux fault auoir des Engins, il ne
peult challoir de quele industrie, pourueu que leurs mailletz ne soyent point trop *Engins pour*
pesans,mais facent enfonser par diuers redoublemens de coups, a raison que quād *piloter.*
ilz sont trop lourdz, leur impetuosité est si grande,& tant intolerable, que la matie
re en est incontinent rompue:& le frequent redoublement de coups par sa conti-
nue surmonte en force toute rebellion de terre:chose qui se peut prouuer par cest
exemple , asauoir, que quand vous voulez ficher vn petit clou tendre en quelque
subiect dur & robusté, si vous prenes vn gros marteau, iamais vostre intention ne *Cōparaison.*
succede:Mais si vous congnez d'vn petit & commode, cella faict entrer la pointe
aussi auāt que vous le desirez.Voyla ce qui se peult dire des trenchées & ouuertu-
res de la terre:toutesfois encores y peult on adiouster ce mot, que pour espargner
la despense, ou pour garder que la terre ne s'esboule, on se peut bien tenir de faire *Conseil de*
la trencheé continuele, en creusant seulement par interualles, comme qui voul- *bō mesnager.*
droit asseoir des pilliers ou colonnes, & faire des arches de l'vn a l'autre, sur lesquel-
les se puissent leuer les pans de la muraille.En cella fault obseruer tout ce que nous
auons dict iusques icy : prenant garde a ce que tant plus vous vouldrez donner de
charge aux fondemens , & empietemens du rez de chaussée , tant plus les deuez
vous tenir larges & massifz.qui est assez touchant ceste matiere.

g̃iiij

TROISIEME LIVRE DE MESSIRE

❧ *De la nature, forme & qualité des pierres, ensemble du soustenement de la Chaulx, & des lyaisons conuenables en massonnerie.*

Chapitre quatrieme.

IL fault maintenant que nous commencions a parler de la structure. Mais pour ce que tout l'art des massons & tailleurs de pierre, mesme tout l'ordre de bastir depend en partie de la nature des pierres, ensemble de leur forme, & qualité, & en partie de la chaulx, & des lyaisons industrieuses: il semble qu'auant toute œuure il conuient dire en brief ce qui appartient a ces choses, & qui faict a nostre propos.

Des pierres de Marbre & de Roche. Il est aucunes pierres de nature rediuiues, c'est a dire qui se renouuellent en la terre, & celles la sont fortes & moelleuses, comme le Rocher, le Mabre, & autres semblables, qui de leur naturel sont pesantes & resonnantes.

Des especes de Tuf. Les autres sont sans substãce, legieres, & sourdes, comme les especes de Tuf, & celles qui tiennent du Sable.

Des pierres esgales & inesgales. D'autre part il en est qui ont leurs superficies plaines, egales, de lignes droittes, & d'angles presque egaulx, que lon appelle communement quarrées: & d'autres qui sont de supficies inegales: mesmes de plusieurs angles toꝰ diuers, a raison de quoy nous les nommerons incertaines.

Des grandes pierres que les hõmes ne peuuent manier de la main. Au demourant lon treuue de ces pierres les aucunes grandes & grosses, de maniere que les hõmes ne les peuuent manier a leur plaisir, sans traineau, leuier, rouleau, portans, & autres telz engins.

De petites & menues. Les autres sont petites & menues, telement qu'on les peult prendre a vne main, & les appliquer ou lon veult.

Des moienes ou iustes. Puis la troysieme espece entre ces deux extremitez, est celle qui tient le moyen en grandeur & en pois: & ceste la disons nous iuste.

Or est il conuenable que toute pierre soit entiere, non fangeuse, mais assez ramoytie. Et pour sauoir si elle est entiere ou fellée, le son qu'elle rendra soubz le marteau, en donnera bon tesmoignage.

Vous ne sauriez certes mieulx lauer voz pierres (en quelque lieu que ce soit) qu'en vn Torrent: & encores ne seront elles la ramoytries, comme il fault, deuant le neufiesme iour: i'enten celles que i'ay nommées iustes: car les plus grandes ne le sont pas si tost.

Celles qui sont nouuellement tirées des Carrieres, sont beaucoup plus aisées que les enuieillies a l'air. Et encores veuil ie bien dire que toute pierre qui a esté vne fois auec la Chaulx, n'ayme point l'alliance seconde. Et voyla quant aux pierres.

Notez de la Chaulx. Au regard de la Chaulx, celle qui est apportée de la fournaise en mottes non entieres, mais esmyées, & fort pouldreuse, est reprouuée des massons, qui disent qu'elle ne vault rien a mettre en œuure.

Mais ilz estiment bien celle dont les mottes ont esté bien purifiées par le feu, & qui sont perfettement blanches, legieres, & vn peu resonnantes: mesmes qui estant enrosées, cracquent fort, & iettent en l'air vne vapeur impetueuse & violente.

Il ne fault pas tant de Sable a celle dont nous auons premierement parlé, comme a ceste seconde, a raison de son impuissance: mais la forte en veult d'auantage.

Opinion de Caton. Caton vouloit que pour chacun pied de massonnerie en quarré, l'ouurier y meist vn auget de Chaulx (qu'il appelloit Modiolus) & deux de Sable: mais aucuns autres

tres

LEON BAPTISTE ALBERT.

tres commandoient autrement: entre lefquelz Vitruue & Pline faifoiét diftinctiõ du dict Sable, difans que s'il eftoit de Sablonniere, il en falloit bien vne quarte partie: mais de Riuiere ou de Marine, c'eftoit affez d'vne tierce. *De Vitruue, & de Pline.*

Au refte, quand pour le naturel ou qualité des pierres il cóuiendra que le mortier foit mol & prefque liquide, vous ferez faffer voftre fable: & s'il le fault auoir efpois, ordonnez qu'on mefle parmi de la glaire grenée, ou du repous des pierres, iufques a la montée de la moytié du fable: & quand on y mettroit vne tierce partie de tuyles pilées, tous les maffons affermét que ce mortier en feroit beaucoup plus tenant. Or comment que ce foit que vous faciez mefler des matieres parmy, ie vous aduife qu'apres la meflange il le vous fault faire bien broyer deux ou trois fois, iufques a ce que toute la grenaille foit bien incorporée l'vne auec l'autre. pour laquelle chofe faire, il y à bien des gens fi curieux, qu'ilz pilent tout enfemble longuement en mortiers, au moyen de quoy ilz peruiennent a faire de trefbon cyment.

Cela fuffira pour cefte heure a l'édroit de la Chaulx, fi d'auãture ie n'y adioufte, qu'elle eftant faicte de pierres de pareille efpece que celles qui fe mettent en œuure, & principalement d'vne mefme Carriere, elle vault mieulx, & les lye beaucoup plus fort, qu'elle ne feroit des autres differentes.

De la ftructure des empietemens, fuyuant ce que les antiques en ont dict & monftré par exemple.

Chapitre cinqieme.

Pour faire les empietemens, c'eft a dire hauffer les fondemens iufques au rez de chauffée, ie n'en treuue rien p efcrit entre les doctrines des antiques, fors ce que i'ay cy deffus recité, afauoir que la pierre qui aura par deux ans efté laiffée a l'air, & ce pédant fe fera corrõpue, foit iettée dedãs la foffe: Car ilz vouloient que cóme les perfonnages de nature debile, & non receuables pour la guerre, par ne pouoir endurer les ennuyz de la poufsiere & du Soleil, eftoiét renuoyez chez leurs parés, non fans grãde vergongne: tout ainfi feuffent les pierres molles & de peu de peine, remifes en leur naturel, a ce qu'elles y demouraffent en leur premiere oyfiueté, a l'vmbre tant accouftumée. Toutesfois il fe lit dedãs les hiftoriographes, que pour faire ces empietemens, on fouloit y employer toute induftrie & diligence, mefmes prédre garde a ce que la ftructure ne feuft de rié moins forte en cefte endroit, qu'en tout le demourant de la muraille. *Cóparaifon.*

Afithe Roy d'Egypte, filz de Nicerin, lequel en fon temps feift l'ordonnance que ceulx qui feroient redeuables enuers aultruy, bailleroient en gage & pour affeurance le corps de leur pere trefpaffé: voulant edifier vne pyramide de brique, pour en faire les fondemens, commanda a ficher de grans pieux de bois en vn Maraiz, & p deffus coucher des tuyles, a ce que fon ouurage fen portaft mieulx, & en duraft pl⁹ longuement. *Afithe Roy d'Egypte.*

L'on à auffi mis en memoire que ce tant fingulier maiftre Ctefiphon, conducteur de la maffonnerie du Temple de Diane en Ephefe, auant que commencer fon œuure, choifit vne place vnie, & nette en toute perfection: mais encores a ce qu'elle feuft plus affeurée des tremblemens de Terre, ne fe voulant fier a fon fimple naturel, feit femer tout le pourpris de charbons pilez, afin que l'aire ne s'ébouláft a l'ad- *De Ctefiphõ qui feit le tẽple de Diane en Ephefe.*

uenir, & qu'il ne iettast temerairement les fondemens d'vn si grand edifice en lieu
peu seur, & trop a craindre: mais ce fut apres l'auoir preallablement piloté comme
il falloit, & emply les entredeux des paulx, de toisons de laine parmy du char-
bon bien espez, le tout foullé & pressé le possible. Apres il asseit la dessus des pier-
res de lyais esquarries, dont les feuilleures d'assemblage s'enclauoient l'vne de-
dans l'autre.

D'aucuns fondemés en Ierusalem. Ie treuue qu'en Ierusalem aux fondemens des edifices publiques, aucuns ouuriers y ont mis des pierres longues de vingt coudées, n'en ayant moins de dix en hault-

Curiosité de l'autheur. teur. Mais en autres endroitz i'ay veu par les plus excellens ouurages des plus ex-
pertz antiques, leurs manieres de combler fondemens, estre contraires l'vne a l'au-

Du sepulcre des Antonins. tre. Et qu'il soit vray, au sepulcre des Antonins, les massons n'y meirent autre chose
que des pieces de pierre tresdure, non plus grandes que pour emplir la main, & n'a
gçoyent toutes en Cyment.

De la place des Argentiers a Rome. A la place des Argentiers, ilz vsoient de bloccage de toutes sortes de pierres con-
cassees

Du Comice ou maison commune de Rome. Ceulx qui feirét le Comice, (c'est a dire maison ou conuenoit le peuple pour la crea
tion des magistratz) luy feirent les fondemens de morceaux comme mottes de ter-
re, de toute pierre de nulle estime.

De la fortresse de Rome, qui eut le nom de Tarpeia fille traistresse. Mais entre tous lesdictz antiques, ceulx m'ont grandement contenté, qui en la for-
tresse de Rome dicte iadis Tarpeia, imiterent la nature, principalement en œuure
tresconuenable & bien seant a tertres ou collines. Car comme celle grande mai-
stresse en faisant des môtaignes, mesle des pierres dures parmy la matiere plus mol
le: ainsi ceulx la meirent au bas de la massonnerie, deux piedz de pierre esquarrie, la
meilleure & la plus entiere qu'ilz eurent oncques recouurer: puis ietterent dessus
autant de repous, quasi aussi delyé que farine, & meslé auec de la chaulx destrem-
pée, continuant ainsi ordre apres autre, iusques a ce qu'ilz eurent mis leur fonde-
ment a nyueau du rez de chaussée.

En autres lieux i'en ay veu de tresfermes, qui ont duré en leur entier par plusieurs
siecles, & si n'estoient sinon de grauier & cailloux cueuillyz par cy, par la. Il y auoit

De Boulongne la grasse. en la ville de Boulongne vne tour merueilleusement ferme, & treshaulte, laquelle
venant a estre demolye, on trouua que son fondement estoit farcy de Caillou cor-
nu, & d'Argille, iusques quasi a la haulteur de six coudées, & tout le demourant au
dessus de pierre massonnée a Chaulx & Sable. Parquoy ie dy qu'il y a diuerses fa-
çons de remplir iceulx fondemens: mais a grand peine pourrois ie dire laquelle i'e-
stime la meilleure, tant i'ay trouué qu'elles durent longuemét en leur force & puis-

Conseil de l'autheur. sance. Toutesfois ie suis d'auis que lon espargne la despense le plus que faire se
pourra, pourueu que lon ne mette en iceulx fondemens des vielz plastras & au-
tres choses qui soient pourrissables de legier.

Or il y a encores d'autres especes de ces empietemens, dont l'vne est particuliere-
ment propre aux portiques, & lieux ou se mettent les ordres de Colonnes: & l'au-
tre dont nous vsons en places maritimes, ou il n'est pas en nostre choix d'eslire vn
terroer ferme & solide, comme nous le vouldrions bien trouuer: & de ceste la par-
lerons nous quand le propos escherra de faire les portz, & de ietter le moule de-
dans le profond de la mer, pour bastir dessus ce que lon vouldra: consideré que ce-
la n'appartient a l'vniuersalité des edifices, de quoy nous traictós a ceste heure, ains
a certaine partie d'vne ville, que nous expedierons auec ses autres droictz, lors que
ce viendra

ce viendra membre a membre a parler de ces ouurages publiques.
Pour asseoir doncques des Colonnes, il n'est pas besoing de continuer la trenchée *Notez pour*
tout d'vne venue, mais seulemét creuser les lieux la ou doiuent estre leurs sieges, & *l'assiette des*
puis faire des arches de l'vn a l'autre, dont la cábrure soit tournée contrebas, si que *Colonnes.*
la planure de l'aire leur soit en lieu de corde. Ce faisant, quand lon viédra par apres
a mettre plusieurs charges sur vn endroit, elles ne pourront faire aualler la terre, a
cause de la resistence que ces arches feront a l'encontre.

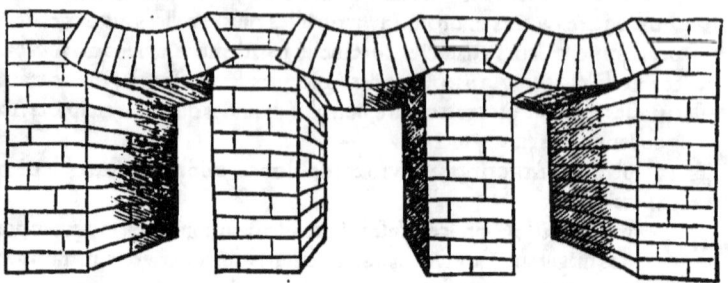

Or combien ces Colonnes soient aptes a percer le terroer dessoubz elles, & ce par
la pesanteur des charges que lon assiet dessus, le noble Temple que Vaspasien feit *Du Temple*
bastir, en rend bon tesmoignage, & par especial en l'angle qui regarde vers l'occi- *de Vaspasiã,*
dent d'Esté: Car comme lon vouloit rendre la rue publique passagiere, laquelle e- *voyez Sue-*
stoit de cest angle empesché, les ouuriers se retirerent vn peu en dedans, & y sei- *tone.*
rent vne voulte, pour laisser le dict angle comme pour faire office de pilastre sur le
coste d'icelle rue : mais ce ne fut sans le reforcer d'arboutans & contreforts de bône
massonnerie. Ce neantmoins pource que la trop grande charge de l'edifice pesoit
plus que cela n'eust seu porter, la terre s'affaissa peu a peu, si que ce coste la veint en
ruine. Et vous suffise a cest'heure de ce propos.

Qu'il fault laisser des souspiraulx en grosses & larges murailles depuis le
bas iusques au hault. Plus queles differences il y a entre l'empiete-
ment & la paroy : de laquelle se declairent les principa-
les parties. Apres de trois especes de structu-
re, ensemble de la forme & matiere
du piedestal continué.

Chapitre sixieme.

EStant les fondemens iettez lors plus facilement se peult parler de la muraille.
Mais ie ne vouldroie oublier en cest endroit vne chose qui appartiét tant a pa-
racheuer lesdictz fondemens, qu'a tout le reste des parois : C'est, qu'en grans
& sumptueux edifices, ou il doit auoir des murailles lourdes & massiues, il fault *Des ouuer-*
laisser par le myleu du bastiment depuis les fondemés iusques au hault, des ouuer- *tures ou sou*
tures ou souspiraulx, qui ne soient trop loing les vns des autres : afin que si quelque *spiraulx en*
vapeur assemblée & contrainte soubz la terre, venoit de fortune a s'esmouuoir, el- *murailles e-*
le se peust librement euaporer sans faire aucun degast a l'edifice. *spoisses.*

Or les antiques vſoient en aucuns telz lieux par dedās de petites montées a viz pratiquees dedans l'eſpoiſſeur de la muraille, tant pour la raiſon ſuſdicte, que pour auoir la commodité de monter depuis le bas iuſques au hault: & auſsi (parauāture) pour eſpargner la deſpenſe. Et ſur ce poinct ie retourne a ma principale matiere.

Il y à ceſte difference entre l'empietement & la muraille, que l'empietement eſtant ſouſtenu par les coſtez de la trenchée, ſe peult faire ſeulemēt de bloccage: mais l'autre ſe conduit & compoſe autrement de diuerſes façons de pierre & de pluſieurs autres parties: comme ie diray cy apres.

Des parties d'vne muraille. Les parties principales d'vne muraille, ſont premierement la baſſe, qui ſe lieue ſur le dict fondement: & ceſte la (ſil eſt licite) appellerons nous piedeſtal continué, ou chauſſée. ſecondement la moyenne, qui enuironne & ambraſſe toute la paroy, laquelle pourautant lon appelle ceincture. Puis tiercement le hault ou bord qui comble & lye l'extremité d'icelle: a raiſon de quoy on le nomme Couronne. Encores entre ces principales parties, les angles ou coings ſe doiuent nombrer les premiers, comme auſſi les contrefors, les colonnes, & teles choſes, entées dedans le corps de la muraille, miſes en lieu de piliers pour ſouſtenir les trauonayſons ou archures de voultes qui ſe portent deſſus: toutes leſquelles choſes ſe diſent oſſemens.

Il y à pareillement les ambraſſemens, chanfrains & areſtes des ouuertures, tant de l'vne part que de l'autre, leſquelles ſentent la nature tant d'angles que de Colónes. Apres il y a auſſi le toict d'icelles ouuertures, c'eſt a dire leurs linteaux, claueaux, ou Frontieres, ſoit qu'on les mette en forme d'Architraue, ou en archure de voulte: & ſe cōptēt entre les oſſemens: Car ie ne diray quant a moy, vn arc eſtre autre choſe qu'vne ſabliere courbée: & ceſte la qu'eſt ce ſinō vne Colóne couchée de trauers? Nous dirons donc bien & adroit que les autres pties que ſe meſlent ou adioignēt parmy ces principales, ſont accompliſſement d'ouurages.

Trois eſpeces de baſtiment differentes l'vne de l'autre. Plus il y a en ladicte paroy vne choſe conuenante a toutes les parties que nous auōs recitées, aſauoir le bloccage, ou rempliſſement de ſon mylieu, & les deux faces tāt d'vn coſté que d'autre: leſquelles vous pouez (ſi bon vous ſemble) nommer crouſtes, Eſcailles, ou Eſcorces: dont l'vne eſt battue par dehors des ventz & du Soleil, & l'autre faict le doulx vmbrage de l'aire interieure. Toutesfois il y à diuerſité grande entre ces bloccages & eſcorces, ſelon la difference des ſtructures, dont les eſpeces ſont, l'ordinaire, la faicte en eſchiquier, & l'incertaine, ou autrement Ruſtique.

Des Tuſculens autour d'huy nōmes Freſcatins. Sur ce paſſage nous ſeruira de quelque choſe, ce que Varró dict q̄ les Tuſculans faiſoiēt les cloſtures de leurs villages ou maiſons champeſtres, de pierres entaſſees, les *Des Sabins.* Gaulois de Briqs ou tuyles cuyttes, les Sabins de gazeau tout cru, & les Eſpagnolz *Des Eſpagnolz.* de terre entremeſlée de petites pierrettes: de toutes leſquelles particularitez nous traicterons au deuoir cy apres.

De la maſſonnerie ordinaire. La ſtructure ou maſſonnerie ordinaire eſt celle q̄ ſe faict de pierres quarrées, de iuſte ou exceſſiue grandeur, miſes par lictz ou rengées a la reigle, au plōb ou nyueau, auſſi n'en eſt il point de plus ferme ny tant durable a beaucoup pres.

De l'eſchiquiere ou faicte par quarreaux. La faicte en Eſchiquier, eſt celle q̄ ſe lieue de pierres quarrées ou iuſtes: ou pluſtoſt de petites, non aſſizes ſur vn coſté cubique, mais appliquées en rhōbes ou lozēges ſur vne de leurs areſtes, & dont le front eſt dreſſé a la regle & au plombet.

De la ruſtique. L'incertaine ou ruſtiq̄ eſt elle qui ſe faict de pierres nō taillées, telemēt miſes en œuure, q̄ leurs coſtez s'entrcioignēt de pres tāt cōme il ſe peult faire ſuiuāt leurs lignes & formes natureles: & de ceſte maniere la vſōs nō' a pauer les paſſages publiques.

Or puis

Or puis que les qualitez de ces trois sont deduittes, nous nous en seruirons diuerse ment selon la difference des lieux. par especial quand ce viendra a faire vne chaussée de muraille: nous ne ferons la crouste que de bonne pierre dure, esquarrie, & la plus grande qui se pourra finer: Car si la fabrique doit estre (cóme nous auós dict) la plus ferme & massiue que faire se pourra, il n'y a partie en toute la muraille qui re quiere tant de fermeté que faict celle qui supporte le demourant.

A ceste cause vous la ferez (s'il est possible) d'vne pierre toute entiere, ou pour le moins de panneaux de compte, lesquelz approcheront pres de l'integrité & durée de la toute entiere. Mais pource que la practique de manier ces grandes pierres & les poser en places conuenables, appartient a la decoration de l'ouurage, nous en parlerons quand il sera besoing.

Faictes (disoit Caton) la chaussée de vostre muraille, de pierre ferme & de chaulx *Aduertisse* & que pour le moins elle soit d'vn pied de haulteur sus la terre: & le reste de Brique *mēt de Catō.* crue ou cuytte, ainsi que bon vous semblera.

Ie pense a mon iugement que ce qui le meut a dire cecy, est pource que celle partie de muraille se róge & corrompt ordinairement par les gouttes de pluye qui distil- lent dessus & reiaillissent contremont. De ma part, quand ie vois visiter les bastimēs *Curiosité de* antiques, ie treuue p̄ tout que ces chaussées ou soubasses sont faictes de pierre tres- *l'autheur.* dure: & encores cela s'obserue entre les nations qui ne craignent point les oultrages de la pluie: dont les aucunes pour faire des Pyramides, en ont formé toute la Base. Mais en Egypte cela se faict de pierre noire merueilleusement dure. Et afin que i'ex *Certaine* pose le tout plus amplemēt: tout ainsi que vous voyez que le fer, l'arain, & sembla *pierre noire* bles matieres, si on les ploye souuētesfois deça, dela, l'vne fois au contraire de l'au- *en Egypte.* tre, elles s'affoiblissent, & puis finablement se rompent au moyen de la continue: pareillement les corps de noz murailles agitez & battuz d'offensions alternatiues, ou l'vne apres l'autre, se viénent a corrompre grandement: chose que lon peult có siderer, aussi bien que i'ay faict, sur la fabrique des pōts, principalemēt de bois: Car *Des pontz* les parties qui par le changement de temps sont tantost seches, au moyen de l'alte- *de boys.* ration du Soleil & des ventz, & tantost humides par les vapeurs de la nuyt: inconti nent se mangēt ou pourrissent: & le semblable aduient aux soubassemens des mu railles gisans pres le rez de chaussée: consideré que p̄ la reciproque souillure tant des humeurs, que de la pouldre, elles se gastent & corrompēt. qui faict que ie conseil- *Conseil de* le qu'on face tousiours ces chaussées de la plus dure & grande pierre que lon pour *l'autheur.* ra trouuer, a ce que les edifices tiennent bon, & durent longuèment contre les violences continueles qui leur sont faictes par l'iniure du temps. Et pour y donner ordre, ie pense auoir assez suffisamment deduit en mon secōd liure quelles sont ces pierres dures: par quoy ie m'en tairay a tant.

De la creation des pierres, ensemble de leur collocation & assem- blage, & lesquelles sont plus fermes, ou plus tendres.

Chapitre septieme.

IL y a bien a regarder comment ces pierres se mettront en besongne, tant en celle soubasse, qu'en autre endroit: mesmes en quel ordre, & auec quel mortier: Car elles ont des veynes & des neux aussi bien que le bois, & pareillemēt des parties

plus foybles les vnes que les autres.

Les marbres se deiettent. Or est ce chose toute asseurée, que les marbres se deiettent & estordent : mesme
Raison philosophale. que plusieurs autres pierres ont des apostumes, & collections de matiere pourrissante, laquelle par succession de temps se vient a enfler, au moyen de l'air attiré, &
par l'abreuuemēt de l'humidité : d'ou vient que plusieurs bubes ou esclattemēs sen
ensuyuēt es Colonnes & Architraues. A ceste cause il fault entendre oultre que
Les pierres se concreēt ordinairement en la terre. nous auons dict cy dessus en parlant d'icelles pierres, qu'elles se creent & produisent ordinairement par la nature ainsi couchées plattes que nous les voions : & ce
d'vne matiere liquide & coulante, comme disent les philosophes : laquelle sestant
peu a peu assemblée, puis endurcie, la masse garde les premieres figures de ses parties : & de la vient que les plus basses parties sont composées de corps plus grans &
plus pesans que les plus haultes : & la courrent les veines entredeux, selon que la matiere s'estendāt l'vne sur l'autre, & sencrecouurāt, sest alliée & attachée ensemble.

Toute pierre est plus escla tante par ses veines, que par ailleurs. Au moyen de quoy lon voit a l'œil que toute pierre est fendable a l'endroit de ses
veynes, soit ou pour estre lesdictes veynes escume de la premiere matiere meslée
auec les immundices de la seconde suruenante, ou autre chose quelcōque elle soit
n'aiant permis la nature que deux matieres ainsi dissemblables se vnissent au dedās
perfectement ensemble.

D'auantage (comme nous pouons cognoistre clerement par effect) tous corps assemblez & sentr'alliez l'vn a l'autre, a la parfin se desfont & desioignent par les iniures & oultrages (s'il fault ainsi dire) du temps : sans en chercher des occasions ou
raisons plus secretes & cachées.

Parquoy ne fault nyer qu'au regard des pierres, les pties d'elles subiettes a estre battues d'orages & bruines, ne soient plus tendres & faciles a rompre, & se tourner en
pourriture, que celles qui ne le sont pas tant. Et puis qu'il est ainsi, les bons maistres
commandent que lon prengne songneusement garde a leurs collocations & assiettes, par especial aux parties des edifices qui doiuent par necesité estre robustes
& solides, si que les faces d'icelles pierres plus fermes, & moins decheantes, soient
exposées contre les mutations temporeles toutes coustumieres d'offenser.

Vous ne mettrez donc de flanc la veyne estant du bout en vne pierre, a ce que riē
n'en puisse estre esclatté par les orages, ains la ferez poser de plat, afin qu'elle ne vienne a se courber contrebas soubz la charge qui luy sera posée dessus.

Mais la face qui estoit plus dedans & cachée en la carriere, soit mise a l'air, & au Soleil, & elle l'endurera bien, pour estre plus substācieuse, & plus forte que les autres.
Or n'y en aura il point de face plus penible & endurante en toute vne pierre tirée
de la carriere, que celle qui aura coupé la masse non pas suyuant le fil de la carriere,
mais qui l'aura trauersée en la largeur de son gizant.

Maintenant au regard des angles, il est plus expedient de les réforcer de bonne &
solide massonnerie, que toutes les autres parties d'vn edifice, pource que c'est la ou
le tout se lye : & si ie ne faulx a mon esme, i'oze bien dire qu'ilz en sont la meilleure
partie, voire la moytié, a raison que l'vn d'eulx ne sauroit estre endommagé, que les
deux costez de la muraille ne sen sentét : & si vous y prenez bien garde, vous y trouuerez, sans point faillir, que iamais quasi vn edifice ne fault que ce ne soit par la foi
blesse des encoigneures. Et voyla pourquoy les antiques auoient accoustumé de
les tenir beaucoup plus massiues que le reste des murailles, & a bon droit : mesmes
qu'en leurs portiques enrichiz de Colonnes, les coings estoient tousiours réforcez
des plus

des plus robustes appuyemens qu'il estoit possible.

Si n'est ce pas pourtant a dire que la fermeté d'iceulx coingz soit seulement requise pour supporter la couuerture, car cela est plus l'office des Colónes q̃ des coingz: mais principalemẽt a ce que les parois demeurent en leur estat & deu, ne panchẽt çà ou la, hors le droit fil de la ligne perpendiculaire.

Pour les faire donc ainsi qu'il appartient, la raison veult qu'on les estoffe de pierres bien dures, & bien longues: afin qu'elles seruent quasi comme de bras pour accoller deux murailles ensemble: & si larges d'esquarrissure, qu'elles puissent trauerser l'espoisseur de la paroy, sans qu'il soit besoing y vser de moylon pour remplissage.

Il fault aussi que les ossemens de la paroy es costez des ouuertures, soient semblables a iceulx coingz: & d'autant pl' fortz ou robustes, que lon vouldra charger dessus plus gras fardeaux: & si est necessaire sur tout, qu'il y ait de ça & de la des mains, c'esta dire pierres ordonnées par rengs entrelassez, que lon appelle attendants, a ce qu'elles seruent de reprises & lyaisons a tout le reste de la muraille.

Des parties d'accomplissement, ensemble des incrustatures, moylons, bloccages, & leurs especes.

Chapitre huitieme.

LEs parties d'accomplissement sont celles que nous auons dict estre communes a tout le corps de la paroy, asauoir croustes & bloccage. Mais quant ausdictes croustes, les vnes sont exterieures, & les autres interieures, par dedãs œuure mises a l'opposité. Ces exterieures si vous les faictes de pierre dure, la besongne n'ẽ sera que meilleure pour la durableté de l'edifice: mais le reste de tous les accõplissemẽs quãd vo' les ferez d'ouurage eschiq̃té, ou incertain, ie ne blameray point cela, pour ueu toutesfois que vous opposiez au soleil, vẽtz, pluyes, bruynes, feu, & autres molestes qui peuuent endommager vn bastiment, des pierres qui soient de si bõne nature qu'elles puissent vigoureusement resister a toutes ces offenses, & principalement a l'endroit des lieux par ou la force des pluyes coulant a bas des toictz, ou de leurs goutieres, est reiettée contre la muraille par l'impetuosité du vent: car la fault necessairement que la matiere soit robuste, a raison que lõ peult veoir par tout aux bastimens antiques, que le Marbre mesme y est sellé, voire a peu pres rongé, par le lauement des pluyes: pour a quoy donner ordre, plusieurs tresexpertz Architectes ont accoustumé de recueuillir ces eaux en des Augetz, & de la par tuyaux ou gargoules encloses dedans l'espoisseur de la muraille, ou reiettantes en dehors, les conduire ou elles doiuent aller.

Mais regardez a cela que noz predecesseurs ont obserué, c'est que les feuilles des arbres tumbent ordinairement tous les Automnes plustost de la partie qui regarde le Mydi & l'Auster, qu'elles ne font d'autre costé. Et nous (suyuant cela) auons pris garde que les edifices tumbez en ruyne par vieillesse, ont tous commencé par le quartier d'Auster: & la raison pourquoy cela se faict (parauanture) est tele, que l'ardeur & violence du Soleil a consumé la force du mortier ce pendant q̃ le bastiment estoit fraiz & nouueau. Encores y peult on adiouster que la paroy ayant esté souuentesfois ramoitie par le vent d'Auster, puis sechée & quasi recuytte p̃ les

Curiosité de l'autheur.

h

grandes ardeurs du foleil le plus noble planette, f'en eft fuccefsiuement pourrie, de quoy le mal eft aduenu. A cefte caufe il conuient oppofer a ces iniures vne matiere bonne & forte.

Au demourant ie fuis d'aduis que fi vous auez vne fois commécé a faire d'vne forte les ordres de voftre maffonnerie, que vous ia continuiez egalement tout a l'entour de la muraille, & qu'il n'y ait point de grans panneaux de pierre a droit, & de petiz a gauche: Car il eft tout certain que le baftiment fe preffe par la derniere charge que lon luy met deffus, & que par icelle preffure la chaulx en fe fechant vient a fe deflier, au moyen de quoy fault neceffairement qu'il fe face des creuaffes & defmentures a la befongne.

Au regard du moylon ou du bloccage dont vous farcirez la muraille, & ferez la face du dedans œuure, ie ne defendray iamais qu'il ne puiffe eftre de pierre molle. Toutesfois quele que foit celle dont vous vferez, tát pour le dedás, que pour le dehors, toufiours deuez vous leuer voz faces droittement a la regle & au plombet, & faire leurs lignes perpédiculaires iuftement refpondátes fur la traffe de l'aire, fi bien que la muraille ne fe móftre enflée en aucun endroit ny encauée, ou boffue par ondes, mais en tout & par tout egale & droitte le poffible, voire fi curieufement conduite, que lon n'y fache que reprendre.

Cependát que vous maffonnerez, & que le mur fera encores moytte, fi vous placquez deffus vne croufte de fable, cela fera que quád apres vous en vouldrez enduire vne autre par deffus, foit de mortier, ou bien de ftuc, la befongne f'en portera fi bien que de long temps n'en viendra faulte.

Il eft deux efpeces de bloccage: l'vne qui remplit le vuyde eftát entre les deux faces de la muraille, de moylon mis en tafche & en bloc: & l'autre qui ne fe faict que de pierre ordinaire, toutesfois de celle de nul pris, de laquelle les maffons entrebaftiffent pluftoft qu'il n'en rempliffent fa concauité.

L'vne & l'autre ont efté inuentées afin d'efpargner la defpenfe: Car toute pierre menue & de nul eftime fe peult bien mettre en ce réplage. Mais f'il eftoit qu'on euft affez de pierre gráde & de taille, q̃ feroit celuy qui vouldroit vfer d'Efclatz, ou de tel empefchemét de menuyfe? Certes cela faict q̃ les offemés different d'auec les accópliffemés de l'œuure, pource qu'éiceux (cóme dict eft) le mylieu d'étre deux crouftes fe farcit de bloccage de toute pierre, ou rópue ou brifée: mais en ces offemens c'eft du tout le cótraire, car on n'y met iamais, ou finó peu fouuét, rié de ces petites matieres, ains fe font de pierre continue & maffiue, voire d'ouurage q̃ iay dict ordinaire.

Quant eft a moy, i'aymeroie mieulx que les ouuriers pour plus longue durée feiffent mes murailles de pierres efquarries, & p lictz ou ordres egaulx, que d'y adioufter ce moylon: Toutesfois f'il fault remplir l'entredeux de leurs crouftes, ie confeille que de quelconque pierre que ce foit, lon face toufiours faire les renges autant vnyes que poffible fera, afin que lefdictz lictz ou ordres fe viennent a lyer & ioindre fi bien qu'il n'en puiffe venir faulte.

Encores fera ce bien faict de tenir main a ce que d'vne face de muraille a l'autre (c'eft a dire depuis celle du dehors iufques a fon oppofite qui regarde le dedás œuure) il fe mette aucunes ayguilles de pierre ordinaire affez pres à pres, tout a trauers de l'efpoiffeur, pour lier icelles deux crouftes, en forte que le bloccage mis au mylieu ne les pouffe hors en f'ebouillant.

Les antiques auoient couftume de ne faire point plus de cinq piedz de hault
de ce

de ce remplissement, sans asseoir dessus vn ordre de pierre de taille, a ce que la maſſonnerie eſtãt de cela renforcée, ainſi comme vn corps eſt de nerfz, en ſuſt meilleure & plus durable : & que ſi par la faulte des maſſons, ou d'aucun autre accident quelque choſe venoit a s'affaiſſer en la beſongne de bloccage, cela n'attiraſt incontinent apres ſoy tout le reſte : ains que ces bancs ſeruiſſent de baſe, pour ſouſtenir ce qu'on vouldroit redifier deſſus.

Ie treuue que les Architectes noz anceſtres admoneſtẽt, & le voy auſsi practiqué, qu'elon ne mette en ces repliſſemens de muraille, aucunes pierres qui poiſent plus d'vne liure : Car tant plus elles ſont menues, plus facilement s'vniſſent elles, & s'entreſerrent l'vne l'autre.

A ce propos ie veuil rememorer ce que nous dict Plutarque parlant du Roy Minos, aſauoir qu'en diuiſant ſon peuple par meſtiers, il diſoit que tant plus vn corps eſt ſeparé en petites parties, plus eſt il ayſé a manier. *Dire du Roy Minos de Crete.*

Ie dy auſsi qu'il fault eſtre ſongneux de remplir curieuſement tous les troux & concauitez, & ne rien laiſſer de creux en la muraille, tant pour pluſieurs cauſes vrgentes, qu'a fin entre autres, que les petites beſtes ne s'y logent, leſquelles par leurs excremens & vrines y facent naiſtre des arbriſſeaux qui apportent dommage a l'edifice. En verité a grand peine pourroit on croire les terribles monceaux de pierre que i'ay veu ruynez & mis hors de leurs formes, par la croiſſance des racines d'iceulx arbres. A ceſte cauſe il fault lier vne maſſonnerie le plus perfectement que faire ſe pourra, & remplir toutes ſes concauitez. *Dire de l'autheur.*

De l'aſsiette des pierres, & de leurs liayſons, enſemble du renforcement des Cornices, & la maniere de mettre pluſieurs pierres l'vne auec l'autre pour en faire vne maſſe de muraille.

Chapitre neufieme.

Parmy les aſsiettes des pierres l'on y entrelarde aucunes grandes ayguilles, qui lyent les crouſtes ou faces exterieures, auec celles du dedãs œuure, & les oſſemens l'vn a l'autre : & celles la (comme nous auons dict) ſe doiuent mettre de cinq en cinq piedz, a trauers l'eſpoiſſeur de la muraille.

Il eſt encores d'autres liayſons principales, aſauoir celles qui embraſſent les coings, & qui pour tenir la maſſonnerie en eſtant, regnent tout au long de la paroy. mais celles la ſont en plus rare ou petit nombre, car ie n'ay point ſouuenance d'en auoir veu plus de deux ou de trois en vne face, encores leur aſsiette & place principale eſt au hault de la muraille qu'elles ceignent & enuironnent ainſi qu'vne couronne, ſallyant aux ayguilles trauerſantes que i'ay dict deuoir eſtre miſes de cinq en cinq piedz d'eſpace : & que ſi elles ſont de pierre tenue, ne conuiendront a noſtre ouurage, non plus que les autres que nous auons ia nommées couronnes, ſi elles ſont de pierre mince : Car d'autant qu'elles ſont plus rares, & ont plus a ſouffrir de faix, d'autant les fault il de meilleure & puiſſante matiere : parquoy en icelles deux eſpeces de ligatures tant plus les pierres ſont longues, larges, & fermes, tant mieux en vault le baſtiment.

Au regard des autres qui ſont moindres, touſiours les fault il aſſeoir droit a la

h ij

regle & au plombet a ce qu'elles conuiennét ainsi qu'il appartient a toutes les deux faces de la muraille : mais celles qui ensuyuent le naturel des couronnes, doiuent auoir leurs saillies proportionnées, & que les pierres longues & larges dont elles sont faictes, soyent assizes semblablement a la regle & au nyueau, mesmes estroittement conioinctes l'vne l'autre, en maniere qu'il semble que ce soit vn paué, faict expres pour contregarder les ordres inferieurs de ladicte muraille.

Façon pour bien lier mes tailles. La lieure de ces pierres est tele, asauoir que la seconde qui s'assiet, s'encline d'vn costé dedans la feuillure de la premiere : & de l'autre dedans la tierce : toutesfois non obstant qu'elle pose sur deux, si n'en est elle en rien plus haulte, considéré qu'elle entre dans leursdictes feuillures. Et combien que ceste liayson soit grandement a obseruer en toute la massonnerie, encores en ces ceinctures de muraille est il besoing d'y prendre de plus pres garde, qu'il ne fault en tout le demourant.

Curiosité de l'autheur. Ie me suis apperceu que les antiques en leurs œuures eschiquetées, auoient accoustumé de faire leur ceincture de cinq ordres de brique, ou pour le moins de trois, entre tous lesquelz vn pour le moins estoit de pierres non plus grosses que lesdictes briques, mais aucunement plus longues, & plus larges: toutesfois en massonnerie ordinaire de tuyle, i'ay veu que pour liayson il y auoit de cinq en cinq piedz vne rengée d'icelles pierres, qui auoient deux piedz en longueur. I'ay aussi veu oultre cela que quelques vns pour faire leurs ligatures, se sont seruiz de lames de plób bien longues, & autant larges comme estoit l'espoisseur de la muraille.

Mais quand c'est venu a bastir de grande pierre de taille: ie treuue que leurs ceinctures ont tousiours esté plus rares, mesmes qu'ilz se sont quasi contentez des couronnes susdictes seulement.

Or pour bien faire ces couronnes, d'autant qu'elles ceignent la paroy d'vne liayson forte & ferme, il n'y fault rien oublier de tout ce que nous auons dict en matiere de renforcement, & par especial se donner garde que lon n'y mette aucunes pierres, sinó des plus longues, larges, & dures que lon pourra trouuer, & qu'elles soyét ioinctes par entrelas continué, curieusement faict, & assizes a la regle & au nyueau en leur ordre, chacune selon son deuoir, si bien qui n'y ait que redire: Car la chose est de si grande importance qu'il en fault estre plus songneux que de toutes les ordres de dessoubz, iusques au rez de chaussée, considéré que lesdictes courónes ceignent l'ouurage par le lieu le plus dágereux de tumber qui soit en toutes ses parties.

Au regard des toictz ou couuertures, leur defense faict son office a l'endroit des murailles: chose qui a faict dire a noz antiqs, qu'en parois de placques de terre crue, il fault que la couronne soit de brique bien cuytte, afin que s'il túbe de l'eau dessus, ou des goutieres, ou du toict, elle n'y face point de mal, ains soyent contregardées en leur entier. A ceste cause ie dy aussi qu'en toutes autres murailles de massonnerie il conuient donner ordre que la couronne bien & deuement faicte, leur serue de toict ou couuerture, pour les garder de tous les dommages que les pluyes pourroient causer.

Maintenát ie viendray a la consideration qui enseigne par quel renfort & aide lon peult faire que plusieurs pierres soient mises & conioinctes ensemble, si bien qu'il s'en forme vne muraille forte & durable pour long temps. Mais en fantasiant apres ceste industrie, en premier lieu se presente vn obget qui est qu'il fault sur toutes choses prédre garde au mortier: combien que mon aduis est, que toutes pierres *Du Marbre blanc.* ne se doiuent allier auec sa composition : Car quant au Marbre, il ne perd pas
seulement

seulement sa blancheur par l'attouchement de la chaulx, ains en est difformé de taches qui sont comme de chair meurdrie: & ledict Marbre blanc est si superbe en sa nature, qu'il ne veult souffrir aupres de soy blancheur sinon la sienne. D'auantage il craint la fumée: & si on le frotte d'huyle, il deuient palle, & en l'arrousant de gros vin rouge, il se ternit ainsi que fange: mesmes s'il est laué d'eau en quoy des chastaignes ayent cuyt, il se roussit par dedans, & dehors, en sorte que ny par le ratisser, ny par autre practiq̃ les taches ne s'en partẽt point. A ceste cause les antiques quand ilz le vouloient mettre en œuure, ne l'alloyent iamais auec la chaulx. Mais nous en parlerons plus a plain cy apres.

Du legitime & vray moyen de maſſonner, enſemble de la conuenance que les pierres ont auec le ſable.

Chapitre dixieme.

Puis qu'a l'office du bon ouurier n'appartient seulement d'eslire les choses plus commodes pour bastir, ains aussi d'vser commodemẽt de celles que sa region porte, ie poursuyuray ainsi mon entreprise.

Vous cognoistrez quand la chaulx sera cuytte a suffisance, par ietter de l'eau dessus pour l'estaindre, si estant sa chaleur sortie, elle rẽd vne escume comme laict, & que ses moytteaux en deuiennent enflez comme paste leuée. *Pour cognoistre la chaux bien cuytte.*

La preuue pour cognoistre quand elle n'est pas assez cuytte, sont les petis cailloux qui se sentẽt soubz le hoyau ce pẽdant qu'on l'incorpore de sable: & si vous y mettez pl' de sable qu'il ne fault, le mortier sera si tresrude qu'on ne le pourra faire attacher. Encores s'il y en à moins que son naturel ne desire, ou sa force n'en peult porter, ledict mortier sera lent comme glu, & ne saura se destacher de la truelle.

Vous ferez mieulx vostre proffit de chaulx non assez cuytte, ny deuement broyée ou autrement imbecille, au réplissage des fondemens, qu'en tout le reste d'vne muraille, & encores en cestuy la, pour la liayson du bloccage, qu'a enduire les croustes de ses deux costez.

Aduisez doncques bien sur toutes choses, de ne mettre en aucune maniere de la chaulx ou il y ait la moindre faulte du môde, aux angles, ossemés, ceictures, & voultes: car en toutes ces parties la, il fault qu'il y en ait de la meilleure q̃ se pourra trouuer, & principalement aux voultes, ausquelles, & ausdits angles, ossemens, ceincturés, & coronnes, est requis le plus delié sable, & le plus pur dont on saura finer, par especial si ces membres se font de pierre bize. *Comme il fault bien lier les voultes.*

Les réplissages de moylon ne refuserõt point le mortier gláduleux ou a grumeaux.

La pierre seche & alterée de sa nature, ne cõuiendra pas mal auec le sable de riuiere. Mais celle qui seroit naturellement moitte & humide, se pourroit bien allyer auec celluy de sablonnerie.

Ie ne cõseille point (si vo' me voulez croire) q̃ vo' mettiez du sable de marine sur le costé regardãt vers Auster, a raison qu'il sera pl' vtile en celluy de deuers Septẽtriõ. *Conseil de l'autheur.*

Pour les petites pierres & menues, vostre mortier doit estre assez espois: mais pour les seches & alterées, le plus moytte gaschement y est meilleur. Aussi en toute sorte de maſſonnerie, les antiques ont tousiours estimé le mortier de gros grain plus tenant que celluy qui est de matiere subtile.

h iij

Maxime profitable. L'on ne doit iamais mettre grādes pierres en œuure, sinō sur du mortier bien d'estrempé, & quasi clair comme boullye, afin de faire leur assiette coulante, en sorte qu'on les puisse mieulx manier, & asseoir ou elles doiuēt estre, car (à la verité) ledict mortier ne s'y applicque pas pour liayson, mais seulemēt pour l'effect que dessus. Et encores pour mieulx faire, il fault mettre quelque chose molle & obeyssante dessoubz leur ditte assiette, a ce qu'elles ne se rompent & brisent par leur pesanteur, ou n'endommagent les inferieures.

Aucuns voyant aux massonneries antiques des grandes pierres teinctes de couleur rouge par dessus leurs ioinctures, ont estimé que les ouuriers de ce temps la vsoient de pierre sanguine en lieu de Chaulx: mais quant a moy ie ne iuge cela vraysemblable, pource mesmement que ce n'est que par vn des costez, & les autres n'en tiennent rien.

Sans point de doubte encores y a il quelque chose pour bastir les parois, qui n'est a oublier: C'est, qu'il ne fault pas monter trop a la haste, ains a la fois entrelaisser l'ouurage: non par paresse ou deffaulte de cueur, comme qui edifieroit par contraincte, en retardant le maneuure de demain a demain: mais il le fault continuer & poursuyure par bonne mode, & auecques raison, si que la diligence soit conioincte a maturité de conseil, qui à tousiours faict aux expertz deffendre de ne leuer vne paroy en chargeant des pierres dessus, si premierement la massonnerie n'est seche: & ce qui les mouuoit, estoit, que la besongne nouuelle est tousiours molle, impuissante, & affaissable, telement que si vous *Du naturel des Arondelles.* bastissez dessus, elle ne pourra bien porter le faiz. A ceste cause il est bon de considerer ce que font les Arōdelles, apprises par nature, en edifiant leurs nidz: qui est, qu'elles attachent de petites bechées de terre contre les murailles ou charpenterie, & cela leur sert de fondement, ou racine d'ouurage, puis par dessus en mettent encores d'autres, mais non trop hastiuement, ains par traict de temps, en attendant que leurs commencemens de besongne ayent acquis fermeté: & ainsi continuent iusques a la perfection.

Les ouuriers disent que le mortier est assez sec, quand il gette certaine mousse bien cogneue par eulx.

Notez. Au regard du retardement de l'œuure, son espoisseur, le naturel du lieu, & la temperature du ciel, vous donneront assez a cognoistre apres combien de piedz montez il sera bon de discontinuer. Et quand vous en serez sur ces termes, couurez de paille le bout d'en hault, a ce que la matiere ne puisse estre alterée du vent & du soleil, premier qu'elle soit seche & lyée au deuoir: & quand vous recommencerez a massonner, mouillez d'eau pure par diuerses fois iceluy bout d'enhault, tāt qu'il se monstre assez moytte, si qu'il n'y demeure point de pouldre, ny autres choses corruptibles, bonnes a engēdrer des figuiers sauuages & semblables arbrisseaux, dont les racines sont tresdangereuses, comme ie vous ay desia dict.

Il n'y a rien qui rende tant vn ouurage solide, que de bien ramoytrir les pierres auāt les mettre en œuure. Or ne le sont elles assez, si vous ne voyez en les rompant, leur grenaille toute humide, & quasi ternye de la liqueur.

Conseil. Si quelqu'vn veult en bastissant faire des nouuelles ouuertures en ses murailles, ou pour la cōmodité de l'edifice, ou biē pour le plaisir, il fault auant leuer vne arche laquelle soit pour supporter le faiz en lieu de ce que lon aura osté du massif. Toutesfois ne veuil pas dire que pour vne seule pierre qui en pourroit estre mise hors,

toute

toute la force de la liayson & les nerfz soient debilitez.

Certainement iamais nous ne saurions aduenir a faire qu'vn nouuel ouurage se puisse bien accommoder auec vn vieil, car il y à tousiours quelque chose a refaire, si qu'a raison des fentes ou creuasses qui en prouiennent, la massonnerie se lasche en sorte, qu'il n'est point de besoing que ie dye comme le tout est prest a ruiner. Vne grosse muraille n'à que faire de troux pour eschauffauder, consideré que sa largeur preste moyen aux ouuriers de se tenir dessus, auec tout ce qui leur est necessaire.

La maniere de placquer & vestir les murailles, ensemble des clefz ou harpons, & des remedes que lon peult faire pour les garder de corrompre : puis de la tresantique loy des architectes, & d'vn moyen pour se garder des fouldres.

Chapitre vnzieme.

Nous auons parlé de la maniere de bien bastir, & dict de queles pierres les murailles doiuent estre leuées, ensemble du mortier de quoy on les doit massonner. Mais pource qu'il y à certaines pierres qui ne veulet point estre allyées auec de la Chaulx, ains seulement auec du hourdis, & d'autres qui du tout n'en ont cure, ains se côtentêt de leur masse : & comme ainsi soit aussi qu'il y ait encores d'autres façons d'edifier, comme de seul bloccage, & de differêtes, comme de seule incrustature : nous les deduirons en sommaire, & le plus clairement qu'il nous sera possible.

Toute pierre qui se massonne auec du hourdis ou terre destrempée, doit estre esquarrie, & la plus seche que faire se pourra. Et pour ceste mode la ie ne sçay rien de tant commode que la brique, ou le gazeau tout cru, bien essoré, dont la muraille qui en est faicte, est merueilleusement saine pour les habitans, & fort defensable contre le feu. D'auâtage elle ne s'entr'ouure gueres par les tremblemens de terre : mais il y à ce mal, que si on ne la faict bien espoisse, elle ne sauroit supporter les trauonaisons. A ceste cause Caton vouloit que lon plâtast parmy quelques pilliers de pierre, afin de soustenir les poultres ou sommiers. *Proprieté de la brique & du gazeau.*

Conseil de Caton.

Aucuns desirent que le hourdis de quoy lon doit bastir, soit quasi semblable a Cyment : & iugent cestuy la estre bon, lequel ietté en l'eau ne se dissoult qu'a grâde peine, voire tient tant aux mains qu'ô ne l'en peult quasi deffaire, & se rend dur a merueilles quand il vient a secher. D'autres estiment plus le sablonneux, a raison qu'il s'estend mieulx en ouurage. *Du hourdis pour bastir.*

Il fault reuestir la besongne qui en est faicte, de Chaulx par dehors, & par dedans de Plastre, s'il est qu'ony en veuille mettre : ou bié d'Argille blanche, autremêt nômée croye argentiere : & afin que celle crouste tienne mieulx, ce pendant qu'on la placque, il fault mettre par cy par la dans les ioinctures de la muraille aucuns taiz de pot, qui ayent vn petit de saillie, & facent l'office de dentz, a ce que le placcage s'en lye mieulx & plus fermement. *Conseil de l'autheur.*

La pierre nue doit estre esquarrie plus grande que toutes autres sortes, & auec ce plus massiue & plus forte, d'autant qu'en la massonnerie qui s'en faict, ne doit estre mis entre deux aucun moylon ou bloccage. Ses ordres ou rengs doyuent estre v-

nies a la regle & au nyueau: & toutes les liaysons s'entretenir l'vne auec l'autre. D'a-
uantage le besoing veult qu'il y ait force harpons & cheuilles.

Des harpôs & cheuilles. Harpons sont instrumens qui attachent deux pierres egalement assises l'vne auec l'autre ensemble, en sorte qu'elles ne se peuuēt esbouler d'vn coste ny d'autre.
Cheuilles sont pieces mises debout dās les pierres des ordres supposées, qui entrēt en celles que lon assiet dessus, pour garder que rien ne se departe de sa place.

Curiosité de l'autheur. Les ouuriers ne reprouuent point que ces Harpons ou Cheuilles se facent de fer: mais quant a moy i'ay cogneu par les œuures des anciens, que le fer se corrompt, & n'y dure tant qu'il fauldroit, mais que le cuyure est eternel, si que lon n'en peult voir le bout.

I'ay ausi pris garde a ce que par la rouillure du dict fer le marbre se vient a miner & corrompre.

Lon voit encores a present des Harpōs ou clefz de bois, appliquées en de tresantiques massonneries: & suis en opinion qu'elles ne sont moins vallables que celles de fer, lesquelles aussi bien que les autres de Cuyure ou d'Arain se souldent en la pierre auec du plomb fondu. Mais celles de bois se rendent assez fortes par la façon que lon leur donne, qui est vn enfourchement pareil a vne queue d'Arondelle: & a la verité on les appelle ainsi.

Or fault il bien aduiser a ne mettre iceulx Harpons ou clefz en lieux ou les eaux leur puissent faire dōmage. Mais au regard de celles d'Arain, on dict que qui mettroit parmy sa matiere vne trentieme partie d'Estain fondu, elles en seroient plus durables: & pareillement craindroient moins la rouillure, si on les frottoit ou de Betum, ou d'huyle.

Les philosophes afferment que si le fer est couuert d'vne paste de Ceruse, Plastre, & poix fondue, iamais il ne se rouille.

Quant aux Harpons de bois, si on les trempe en Cire pure, ou bien en lye ou mart d'huyle, ilz ne peuuent aucunement pourrir.

I'ay veu souuentesfois que les pierres se sont esclattées par ce que les plombeurs auoient ietté leur plōb trop chault dedās les troux des extremitez d'iceulx Harpōs.

Lon pourroit veoir beaucoup de murailles faictes il y a long temps par noz predecesseurs, singulieremēt bōnes & fermes, & si ne sont que de bloccage simple: mais *Facons de bastir en Afrique & Espagne.* elles ont esté conduittes a la maniere que les gēs d'Afrique & d'Espagne bastissent leurs parois de terre, asauoir parietter la matiere entre deux tables d'aix ou cloyes appliquées d'vn costé & d'autre, qui seruans comme de croustes, gardent qu'elle ne puisse couler de ça ou de la, iusques a tant q̄ tout soit sec. Toutesfois il y a ceste difference entre la muraille de bloccage, & celle de hourdis, que l'vne veult auoir du mortier a bauge, ou pour mieux dire, a regorger, quasi tout vndoyant: & l'autre, vne terre tenante & grasse, laquelle estant rendue aisee a estendre & manier par l'auoir tresbien ramoitie & comme pestrie, lon l'y faict entrer a force de la peteler & fouller aux piedz, & a coupz de battoirs a applanir: parmy laquelle, pour seruir de lyaison, se mettent de trois en trois piedz certains monceaulx de gros repous de pierre, & principalement d'ordinaire, ou bien des esclatz assez massifz, pour-*Notez des pierres rondes.* ueu qu'ilz soyent angulaires: Car les pierres rondes non obstant que leur forme se treuue fort defensable pour resister aux iniures du Ciel, ne peuuent fermement tenir en massonnerie si elles ne sont bien appuyées de toutes pars. A raison de quoy en ces murailles de terre bastyes en Afrique, les ouuriers meslent des brins de

brins de Geneſt, ou du ionc de Marine parmy leur hourdage, & en font des baſtimens ſi tresfortz que merueilles, meſmes non ſubietz a la corruption des ventz & de la pluye. Et qu'il ſoit vray, encores voyoit on durãt le temps de Pline ſur les coupeaux des mõtaignes pluſieurs tours & eſchauguettes de celle matiere, qui auoiẽt duré depuis le ſiecle d'Annibal iuſques a lors.

Noſtre nation faict encores des tortiz ou bouchons de Roſeaux nõ fraiz, & les en- *Façon de baſtir a peu de fraiz.* taſſe entre deux cloyes, puis par deſſus placque vn petit de terre deſtrempée, en maniere de crouſte, non pas d'eſcorce, ouurage certainement ruſtique, mais dont l'ancien peuple de Rome ſouloit vſer pour ſes logis.

Pareillement aucuns rẽpliſſent l'entredeux deſdictes cloyes de terre par trois iours meſlée & broyée auec de la paille, & apres couurẽt les coſtez du dedans & du dehors, de chaulx, comme ie vien de dire, ou de Plaſtre, & les enrichiſſent de peincture ou figures d'Imagerie : & ainſi ſ'en ſeruent aſſez longue eſpace de temps.

Si vous meſlez auec trois parties d'icelluy plaſtre vne de tuyle pilée, il en craindra *Des alliãces du plaſtre.* moins l'enroſement des eaux. Mais ſ'il eſt meſlé auec de la chaulx, il deuient ſi fort qu'on ne le peult rõpre. Ce neantmoins eſtimez que tout ſeul, il eſt inutile en lieux humides, aux bruynes, & a la gelée.

Reſtre maintenant que par maniere d'epilogue ou recapitulation, ie recité vne loy *Articles de la loy des premiers Architectes.* laquelle à eſté de long tẽps obſeruée entre les Architectes : Car mon aduis eſt qu'el le doit eſtre tenue pour vn oracle, par quoy entendez qu'elle dict.

1 Mettez a voſtre mur vne baſe tresferme.
2 Faictes que les parties de deſſus reſpondent a celles de deſſoubz par meſme centre & en ligne perpendiculaire.
3 Renforcez les angles & oſſemens des parois de puis le rez de chauſſée iuſques au hault, de la plus forte pierre que vous pourrez trouuer.
4 Donnez ordre a ce que voſtre Chaulx ſoit bien broyée.
5 Ne mettez iamais voz pierres en œuure qu'elles ne ſoient bien ramoytties.
6 Oppoſez les plus dures, aux iniures du Ciel, & autres.
7 Conduyſez toute la maſſonnerie a la regle, a l'eſquierre, & au plombet.
8 Faictes que les ioinctures de voz pierres exterieures, correſpondent au mylieu de celles du dedans.
9 Reſeruez les entieres pour les ordres ou rengs.
10 Rempliſſez le dedans des murailles de moylon ou bloccage.
11 Alliyez les ordres de deuant auec ceulx de derriere par longues ayguilles de pierre trauerſante toute l'eſpoiſſeur.

Et ce ſuffiſe pour les parois.

Maintenant ie viẽdray au toict ou couuerture, toutesfois ie ne vouldroye oublier en ceſt endroit ce dont ie voy que les antiques ont eſté grandement curieux obſeruateurs : C'eſt, qu'il y a des choſes en nature deſquelles la proprieté & force n'eſt pas a depriſer, comme le Laurier, l'Aigle, & le Veau de Mer, leſquelz on dict n'eſtre iamais frappez de fouldre : qui a faict eſtimer a pluſieurs architectes, que ſi on les en- *Contre les fouldres.* cloſt, ou aucune d'elles, parmy les ouurages que parauanture ilz ſeront aſſeurez du feu celeſte. De ma part i'en croy ce qui en eſt, auſi bien que de ce qu'on dict de la Grenouille nommee par les latins Rubeta, & par aucuns Françõis Braiſſet ou Greſ- *De la Grenouille qui ſe tient ſur les couldres.* ſet, par d'autres Chantereyne, par d'autres Couldraſſe, & encores par d'autres Barbelotte, aſauoir que ſi on l'eſcloſt en vn pot de terre, puis qu'on la mette en quelque

champ, elle garde les oyseaux d'y venir menger la semence. Pareillemēt que si l'arbre dict Ostrys ou Ostrya, autremēt solitaire, est porté en quelque maison, il rend les enfantemés difficiles: & de l'autre dict Euonyme ou Anonyme de l'isle de Lesbos, que nous appellons en France du Fuzain, si lon en porte vne brāche en quelq̄ maison, & elle demeure soubz vn toict, cela engendre aux habitans le flux de ventre, iusques a les faire mourir par trop grande euacuation. Mais ie retourne a mon propos, & voys en ce lieu repeter plus au lōg ce que i'ay dict par cy deuant en brief au chapitre des lignes dont on trasse les Edifices.

Voiez Pline au xxi. chap. de son xiii. li ure.

Voyez du Ruel en son de natura stirpium, au lxxvii. cha. de son premier liure.

Des toictz de lignes droittes, des sommiers, des soliues, & de la façon de conioindre les ossemens ensemble.

Chapitre douzieme.

AVcunes couuertures sont a l'air, & les autres a couuert. Mais encores de celles la, les vnes sont de lignes droittes, les autres de courbes, & aucunes de toutes deux meslées par ensemble. Plus vo'y pouez adiouster ce poinct sans sortir de propos, qu'icelles couuertures se font ou de boys, ou de pierre. Nous commencerons donc par dire qu'il y à quelque chose appartenante a l'vniuersalité de ce discours: C'est qu'il fault par necessité qu'il y ait en tout tect des ossemés, des nerfz, des acheuemens, des escorces, ou croustes, aussi bien cōme au mur: toutesfois pour mieulx vous prouuer qu'il est ainsi, deduysons le par ceste voye.

Parties du tect.

En premier lieu venons a la matiere de lignes droittes, qui se tire des bois qu'on nomme de haulte Fustaye.

Pour supporter ces tectz, il fault auoir de longues poultres & bien fermes, qui trauersent en large depuis vne paroy iusques a l'autre: & celles la ie ne ny ceray point que ce ne soient cōme colonnes diametralement estendues, qui auront force d'ossemens. Or s'il estoit qu'on peust fournir a la despence, ç seroit cestuy la qui ne vouslust auoir son edifice tout d'os (s'il fault ainsi parler) & tout massif pour plus longue durée, c'est a dire tout de colonnes continuées, & réforcé de grosses tronches? Mais nous suyuans le moins de fraiz, estimons que cela soit chose superflue, puis qu'elle se peult retrencher, estant la fermeté du bastiment gardée: & certes les bons mesnagers sont laisser des espaces entre les poultres, & pardessus mettre des soliueaux, filieres ou choses semblables, si aucunes s'en treuent: lesquelles ce n'est pas etré d'estimer ligatures: & pardessus encores y met on des entablemés d'aix ou plāches serrez l'vn contre l'autre, de quoy nul ne se doit esmerueiller si ie les nombre entre les choses qui seruent de paracheuement d'ouurage: Car par mesme moyē le seront le paué, & les extremitez exterieures des tuyles pour le tect. Mais quant a la superficie estendue qui pend dessus noz testes, ie ne sache viuant qui nye que ce ne soit l'escorce interieure.

Poultres en toictz, leurs ossemens.

Escorce interieure du tect.

Puis donc que cela est ainsi, cherchons s'il y à rien qui appartienne a chacune de ces particularitez: afin qu'apres l'auoir bien espluché, nous entendions plus aisement ce qui est conuenable aux tectz de pierre: & pourtant discourons a peu de motz tout ce qui est requis a la matiere.

Reprehēsion d'aucuſ Architectes modernes.

Quant a moy ie n'appreuue point les Architectes de ce regne, qui pour l'asiette des planchers laissent de grandes ouuertures dedans les ossemens de la muraille, afin d'y

fin d'y mettre quád elle est acheuée, les extremitez des sommiers: car cela faict que ladicte muraille en est moins forte, & que l'ouurage est en dangier du feu plus qu'il ne seroit autrement, consyderé que sa viuacite peult ainsi trauerser d'une cloyson a l'autre: ains me plaisent les anciens qui souloient allyer a leurs parois certains con- *Cósolateurs de pierre.* solateurs de pierre, pour y poser dessus les boutz d'iceulx sommiers.

Si vous voulez donc arrester vostre charpenterie, ayez de bons harpons de cuyure *Harpons de cuyure.* enclauez dedans ces consolateurs, & accollans bien fermement les boutz de ces sommiers: ce faisant, il en prouiendra grande commodité.

Il fault expressement que tout sommier de bois soit bien massif, & du bois le plus sain qui se pourra trouuer par especial au mylieu. Mais pour cognoistre s'il est bien *Maniere subtile pour cognoistre si vn bois est sain.* receuable, on doit mettre l'oreille encontre l'vn des boutz, & faire doulcemét frapper a l'autre: puis si on oyt que les coupz sonnét cas, c'est signe que dedans le corps du mesrien il y à quelque faulte occulte. Aussi doyt on en cest endroit reprouuer *Les neudz au bout sont a reprouuer.* vn bois nouailleux, singulierement si les neux sont proches l'vn de l'autre, & comme amoncellez ensemble. Puis la partie estant voysine de la seue, doit estre en œuure tournée contremont: mais pour la face regardante le bas, il ne fault que parer bien peu oultre l'escorce, & quasi comme rien. Mais si en aucun des costez de l'esquarrissure il se trouuoit quelque faulte en trauers, mettez cela en sus: ou si la poultre estoit fendue en long, ne couchez pas en flanc la face ou sera ce default, ains la tournez ou bas ou hault. Encores s'il falloit en mortaiser aucune, gardez que ce ne *En quel endroit se doit le bois mortaiser.* soit a son mylieu, & n'endómagez nullement sa superficie d'enbas. Et si (cóme l'on à de long temps obserué en matiere de Basiliques, qui sont eglises, palays royaux, hostelz de villes, & semblables bastimens) il y fault pour la trauonaison mettre les poultres deux a deux, ne les serrez iamais si fort qu'il n'y ait quelques doigts d'espace entre les deux, afin qu'elles respirent, si que par trop s'entr'eschauffer elles ne se corrómpent par succesió de temps. Et sera bon que de chascune paire d'icelles poul- *Telle maniere de coucher s'appelle becheuet.* tres l'une soit couchée bout pour bout au contraire de l'autre, si que leurs boutz d'enhault ne reposent en mesme couche, ains que la ou l'vne aura le plan, l'autre y soit couchée de chef. Car ce faisant, la fermeté de l'vne pourra bien secourir la foyblesse de sa compagne. Il fault aussi qu'elles soyent germaines, c'est a dire d'un mesme espece de bois, de la mesme forest, nouryes soubz mesme climat ou region du *Germanité de bois.* Ciel, voire (s'il est possible) coupées en vn mesme iour, afin que par auoir pareilles forces de nature, elles facent semblable effect.

Ordonnez leurs assiettes iustement a l'esquierre, & auec le plomber, afin que cha- *Quelles doiuent estre les couches des poultres.* cune repose solidement sur son quarré. Mais gardez vous sur tout que leur bois ne touche a la chaulx: voire y laissez expres des entredeux par ou il puisse respirer, en sorte que par l'attouchement d'autre matiere, ou par estre trop estouffé, il ne vienne finalement a se corrompre. Pour faire donc bien leurs assiettes, mettez y de la Fougiere seche, ou de charbó pilé, ou plustost de la lye d'huyle, auec les brisures de ses noyaulx. Et si le merrain estoit si court que vous n'en peussiez faire vn sommier tout d'une piece, adioustez en plusieurs ensemble, de maniere que cella ait comme *Maniere de lyer deux poultres ensemble.* vne force d'arc, c'est a dire que la ligne d'enhault de la piece adioustée, ne se puisse retraire par l'oppression du faix qu'elle supportera: & au contraire que la basse ne s'allonge tant soit peu, ains soit ainsi qu'vne corde nerueuse pour tenir fermement les boyses appliquées sur les entretailleures faictes en sa matiere: comme demonstrent les figures suyuantes.

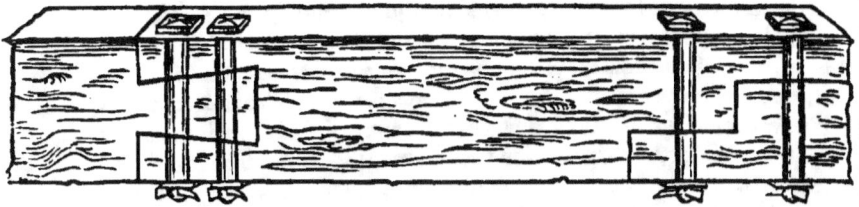

RALONGEMENT·DE·POVLTRES·OV·SOMIERS

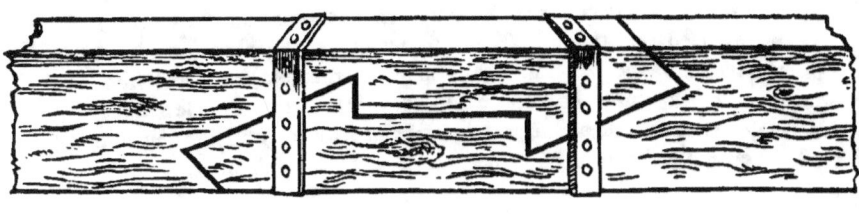

Les foliues & tout le reste de la charpenterie, qui se font de tronches qu'on sye, se deuront dire bonnes, si elles sont extraictes de merrain sain & entier.

Mais quant aux planches trop espoisses, les gens qui s'y entendent, ne les treuuent pas bien commodes, pource que quand elles se viennent a reietter, leur violéce est cause que les cloux se deioignent des sabliers en quoy on les auoit fichez. Et pour obuier a cela, les maistres veulent que ces planches (pour tenues qu'on les mette) soient clouées a double reng par les deux boutz, & au mylieu, par especial en planchers qui doiuent demourer a descouuert: & que les cloux qui porteront charge sur le trauers, se facent assez gros, mais ailleurs ilz ne se soucient de les auoir vn petit moindres, pourueu qu'ilz soyent vn peu longz, & a bien large teste.

Difference entre les cloux d'arain & cloux de fer. Les cloux d'arain a descouuert & en places humides vallent trop mieulx pour durer que ceulx de fer: qui ont en contrechange plus de tenue en vn lieu sec, & dedans œuure: comme i'ay souuent esprouué: toutesfois l'vsage commun enseigne que quand ce vient a bien lyer vne trauonaison, les ouuries y appliquent des cheuilles de bois.

Certainement tout cela que i'ay dict quant a ces tectz de bois, se doit bien obseruer en ceulx de pierre. Car s'il y a des veines trauersantes, ou autres telz defaulx venans de la quarriere, on ne s'en deura point seruir a faire des planchers, mais les accommoder plustost pour des colonnes. Et si lesdictz defaultz sont tant petiz qu'on ne s'en doiue soucier: quand vous les mettrez en ouurage, tournez encontremont ces costez maleficiez.

Toutesfois ie vous aduerty qu'en tout sommier, soit de pierre ou de bois, les veines

nes courantes en long sont moins dangereuses que les trauersantes. A ceste cause les entablements de pierre pour beaucoup de raisons, & principalement pour leur pesante masse ne doiuent estre sinon moyennement espois: Mais au regard des tectz, soient de pierre ou de merrien, si on y met des lames, fillieres, & sommiers, cela ne sera point si graisle, ny tant loing l'vn de l'autre, qu'il ne se puisse maintenir, voire, s'il est besoing, la charge que lon vouldra mettre dessus: ny si treslourd aussi, que tout l'ouurage en soit difformé, & de mauuaise grace. Mais nous parlerons autre part de ce qui appartient à la beauté, & pour maintenant suffira le discours de ces tectz en lignes droites, au moins si d'auanture ne defailloit a ce propos vn petit aduertissement que ie veuil faire, c'est, que ie suis d'opinion qu'on obserue en tous edifices vn poinct a quoy tous les Physiciens s'arrestent, asauoir que nature à tousiours accoustumé d'acheuer telement son œuure en tous corps animez, que iamais on ne voit les os separez ou desioincts les vns des autres. A ceste cause nous la voulant suyuir deuons lier par industrie ces ossemens ensemble, mesmes les renforcer de nerfz ou ligatures, en maniere que l'ordre & la composition se treuue si bien faite, que quand toutes les autres parties defauldroient, l'ouurage demeure en estant, accomply au deuoir en ses membres, & ferme le possible.

Quelz doiuent estre les entablemens de pierre.

Les os doiuent tenir contre les os en tout corps.

❧ Des planchers ou tectz de lignes courbes, ensemble des Arcades, & de leur difference, puis de la façon de les faire, & d'entasser les panneaux de ces arches.

Chapitre trezieme.

IE vien maintenant a parler des tectz de lignes courbes: parquoy tout d'vne voye nous fault considerer les choses qui concernent toutes les occurrences appartenantes a ceulx de lignes droites.

Vn tect de lignes courbes se faict seulement d'Arches, & nous auons ia dict que l'Arche est vne poultre ou soliue cambrée. V vray est qu'en ceste cy entretiennent les liaysons, & qu'encores y fault il adiouster ce qui remplit l'entredeux des vuydures. Mais afin de me donner mieulx a entendre, ie diray auant tout œuure, que c'est qu'vn arc, & combien il a de parties: pource que ie pense que la raison laquelle esmeut les hommes a les inuenter, fut premierement ceste cy, asauoir que voyant deux tronches dressées teste a teste l'vne contre l'autre, & les piedz eslargiz çà & là, acquerir tele force que leur mutuel assemblage les rendoit idoines a supporter vn faiz egal tant a l'vne qu'a l'autre, ceste inuention leur pleut fort, si que dés lors ilz commencerent a ordonner des toictz de tele forme pour mieulx faire esgoutter les pluyes. Mais voyant que par estre leur merrien trop court, ilz ne pouoient couurir l'aire tout a leur volonté, ilz meirent vn trauersant sur deux pieces de bois debout, en la maniere que nous voyós la lettre Grecque π, & nommerent (a l'auanture) cest assemblage vn coing.

De l'inuention des tectz en dos d'Asne.

i

par ainsi succedant l'effect de leur desir ilz se prindrét a multiplier iceulx coingz, &
en feirent la forme d'vn arc, qu'ilz approuuerent grandement: puis transfererét ce-
ste inuention aux ouurages de massonnerie, & par adioustemens conuenables ac-
complirent l'arc tout entier. a l'occasion de quoy fault confesser que le dict arc cō-
siste en l'assemblage de plusieurs d'iceulx coingz, dont les vns sont aux extremitez,
& les autres au dos, ou ilz ont force d'eschine naturele, & les autres sont le circuyt
des costes. Mais icy ne soit hors de propos la repetition de ce que nous auons dict
en nostre premier liure.

Diffinition de l'Arc.

Les Arcz sont differens entr'eulx: Car l'vn est nommé droit, lequel se faict d'vn de-
my cercle tout entier, & dont la corde va passant par dessus le centre.

De l'Arc entier.

Aucun autre approche plus de la nature d'vne poultre cambrée que d'vn Arc: &
cestuy la se dict diminué: pource qu'il est moindre que le demy cercle entier, & n'é
à seulement sinon quelque partie. Aussi sa corde ne passe point par dessus le cétre,
mais plus hault.

Du diminué.

Il y en à semblablement que nous appellons composez, toutesfois aucūs les nom-
ment angulaires: & les autres disent qu'ilz tiennent de deux Arcz diminuez con-
ioinctz & adioustez ensemble. & ceulx la ont en leur corde deux centres de deux
lignes courbes s'entrecoupantes l'vne l'autre.

Du composé.

Or est icellui droict le plus ferme de tous, comme la mesme chose le demonstre, &
d'auantage il se preuue par argumét auec te raison, que de ma part ie ne voy point
comme il se peust briser: car il fauldroit qu'vn des coingz poussast l'autre dehors:
dont tant s'en fault, que l'vn d'iceulx est tousiours renforcé par l'aide & contreap-
puy de l'autre, si bien que qui vouldroit s'essayer a ce faire, seroit frustré de son inté-
tion, au moyen de la nature des charges qu'ilz supportent & dont ilz sont entrese-
rez. Parquoy Varron nous dit qu'en ouurages de voultes faictes d'Arches, les par-
ties droittes ne sont moins soustenues par les gauches, que les gauches par icel-
les droittes, chose que lon peult veoir a l'œil. Car commet pourroit la clef du my-
lieu pousser les panneaulx de ioinct qui luy sont accostez, ou en quele maniere sau-
roient ceulx la ietter icelle clef hors de sa place? Il est (certes) bon a iuger que cela ne
se pourroit faire, mesmes que les autres panneaux qui leur succedent en a-b-uát la
rondité, sont aisement tenuz en leur deuoir par la charge qui les oppresse tant d'v-
ne part q̄ d'autre: & quant aux deux derniers pāneaux de couche, autrement dictz
sommiers, sur quoy tous les autres reposent, comment se pourroient ilz mouuoir,
demourans tous leurs allyez en leur estat & deu? Certainement voyla pourquoy
nous n'auons que faire de corde en ces Arcz droictz, qui s'entretiennent ayseméent
par eulx mesmes: mais en ceulx qui sont diminuez, il nous fault vne barre de fer
depuis vne muraille iusques a l'autre, ou quelque chose q̄ ait force de corde, laquel-
le puisse tenir lieu de l'Arc entier, non du diminué.

Dire de Varron.
Maxime.
Argument vallable.

Sans point de doubte iamais les Architectes antiques ne negligerent de faire tel
effect, ains ont tousiours (s'il à esté possible) reduit en leur entier tous lesdictz arcz
diminuez, par la voye que dessus, faisant entrer leur corde dedans les deux costez
de la muraille: & si ont curieusement obserué (quand l'occasion s'y est offerte) de fai-
re que dessus vn sommier droit posassent des Arcz diminuéz, sur lesquelz encores
en mettoient ilz vn droit pour contregarder iceulx diminuez, qui luy seruoit d'e-
gale asiette, en supportant partie de la charge.

Lon

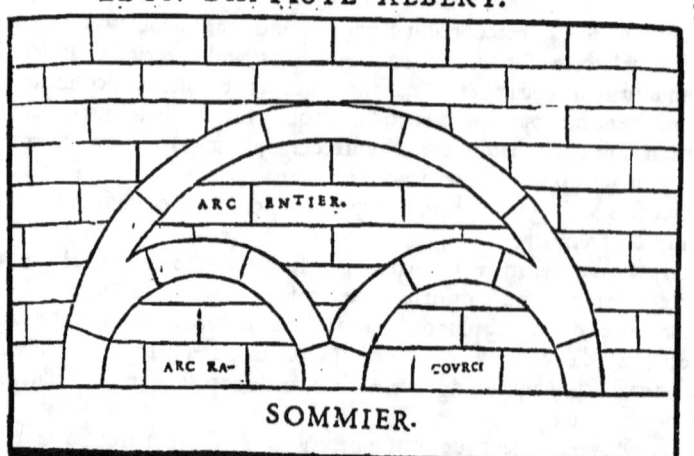

SOMMIER.

L'on ne voit point d'arcz composez entre les edifices des antiques, toutesfois aucuns veulent qu'ilz se facent au dessus des ouuertures des tours, a ce que cóme vne Proe de nauire fend les eaux, ilz aussi diuisent & separent le trop pesant faix de la charge assis dessus ces ouuertures, a raison que lesdictz arcz composez sont plustost renforcez par icelles charges, que greuez ou autrement affoybliz.

Quant a moy ie vouldroye que les panneaux de ioinct & de couche dont se composent lesdictz arcz, se feissent des plus grandes & grosses pierres qu'il seroit possible de trouuer: car toute partie d'vn corps materiel est d'autant plus indissoluble ou moins subiette a rompre, quãd elle est vnie & assemblée de nature, que si elle estoit faicte par art. Aussi veuil-ie que lesdictz panneaux soient egaulx, ou (pour mieux dire) de mesme forme, afin qu'ilz correspódent l'vn a l'autre, ainsi comme les pois sont pour estre iustes, dedans quelzques balances. *Bonne composition. Paraison.*

Si vous faictes plusieurs arches en vn portique regnantes sur des chapiteaux de colonnes, dónez ordre a ce que le sommier sur quoy deux arcz ou d'auantage se viendront a poser, soit d'vne pierre tout entiere, & non pas de diuerses, ou d'autãt qu'il y aura de branches d'arc: si que ledict sommier reçoiue toutes les pétes sur ses faces en maniere qu'il semble que lesdictes branches en sourdent ne plus ne moins que de leur propre tige.

Les seconds panneaux de ioinct qui poseront sur ce sommier, s'ilz sont de pierre grande & grosse, prenez garde a faire que leurs bizeaux soient aussi haultz l'vn cóme l'autre, de mode que leurs ioinctz viennent a correspondre en mesme ligne.

Les troysiemes assiz sur ces seconds, se doiuent accommoder par nyueau iustemét aux liaysons de la muraille, tellement que les bordz de leurs ioinctures par amont, viénet droit correspódre aux clefz qui fermierót les arcz tãt d'vne part que d'autre. Donnez ordre qu'en toute l'arche ou voulte les ioinctures se rapportét au poinct de la circonference.

Tousiours les sauans Architectes ont tenu main a ce que la clef du mylieu, faisant office de l'espine du dos, ait esté d'vne pierre tout entiere assez grande & massiue. Or si tant est que la muraille soit si espoisse que ces clefz d'vne piece ne puissent penetrer depuis le hault de la rondeur iusques a l'areste basse de la voulte, cela ne se dira plus arc, mais bien berceau, que i'appelle Fornice, ensuyuant les Latins.

i ij

TROISIEME LIVRE DE MESSIRE

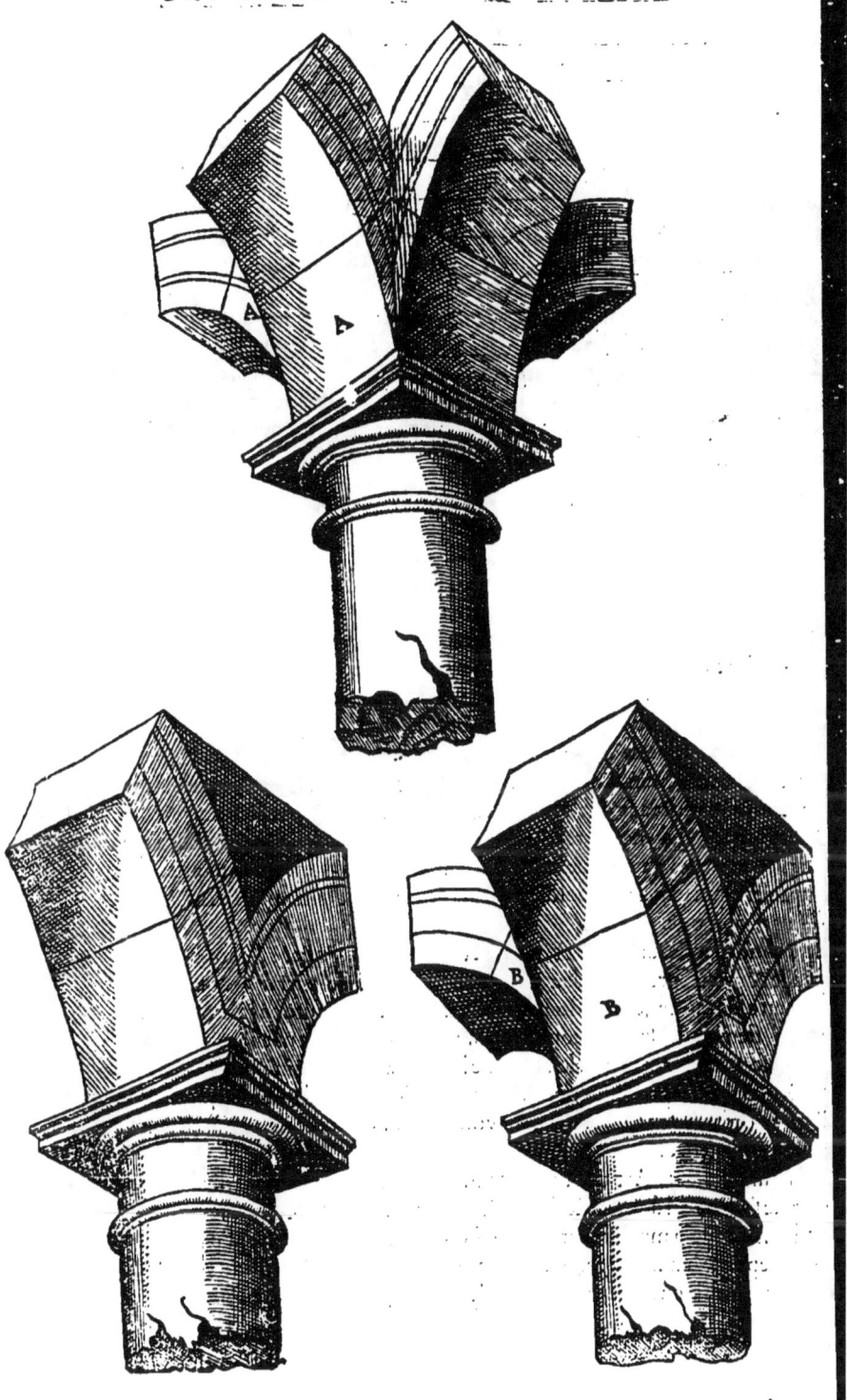

❧ Qu'il est diuerses especes de voultes: Comment elles different, de quelz traictz on les faict, & la maniere de les adoulcir, ou rendre moins cambrées.

Chapitre quatozieme.

Il est diuerses sortes & manieres de voultes, mais il fault enquerir en quoy elles different, & de quelz traictz on les façonne: pour a quoy peruenir, en verité il cóuiendra que ie feigne des noms, afin de me rédre facile en cest endroit, ainsi que i'ay deliberé tout au long de mon œuure. *L'auteur promet facilité par tout.*
Ie ne ignore point qu'Enne le Poete n'ayt nommé les concauitez du Ciel, tresgrádes fornices, & que Serue les a dict Cauernes, pource qu'elles sont faictes en maniere de Carine, qui est la rondeur d'vn nauire, contenant depuis la quille, iusques aux bordz. A ceste cause ie requier que lon m'estime auoir assez proprement parlé, si en ces miens discours ie dy les choses en si clairs termes, qu'elles pourront estre entendues par vn chacun ouurier.

i iij

TROISIEME LIVRE DE MESSIRE

Or voicy maintenant les sortes de ces voultes, premierement la Fornice
ou Tonnele dont ie vous monstre la figure.

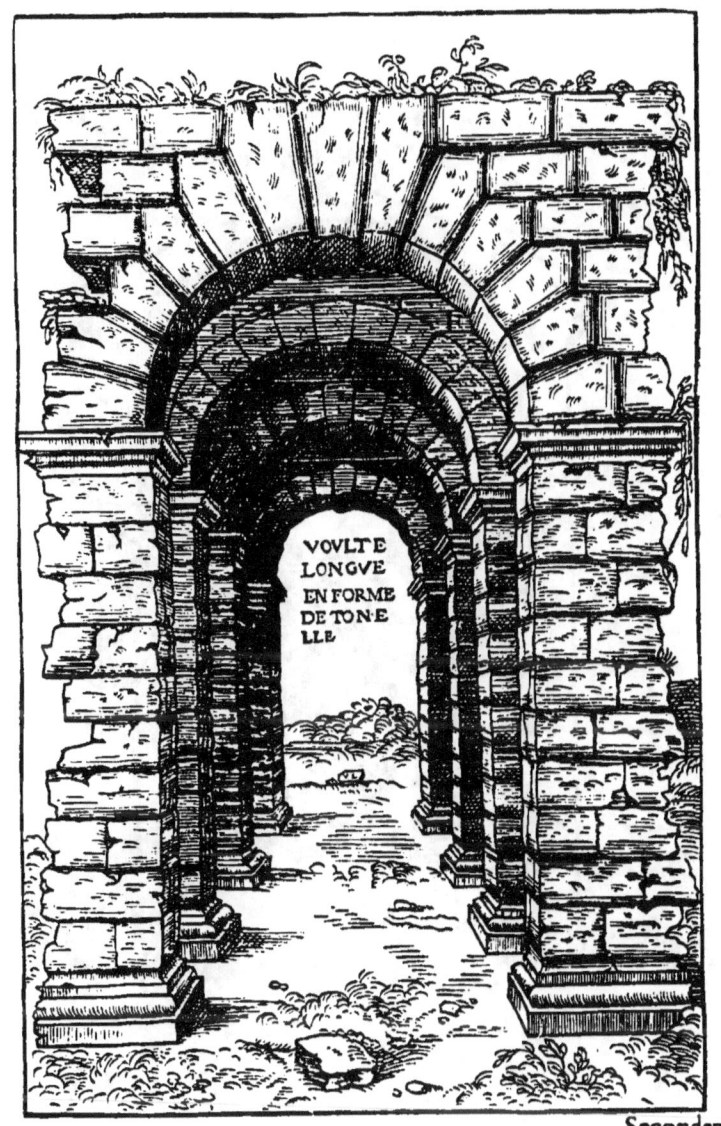

Secondemen

❧ Secondement la cambrée a branches d'Augiues, posan:es sur des arcz doubleaux, qui est tele que vous voyez, ou a tiercerons, dont les ronds seruent de clefz pendantes ou sans pente.

VOVLTE A BRANCHES D'AVGIVE

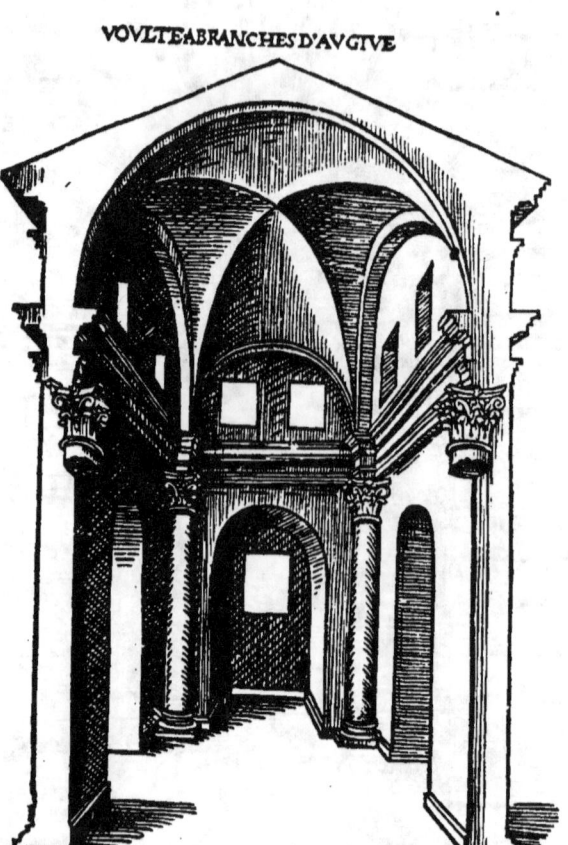

TROISIEME LIVRE DE MESSIRE

Et tiercemēt la droitte Spherique a fons de coupe réuersée, semblable a ceste cy.

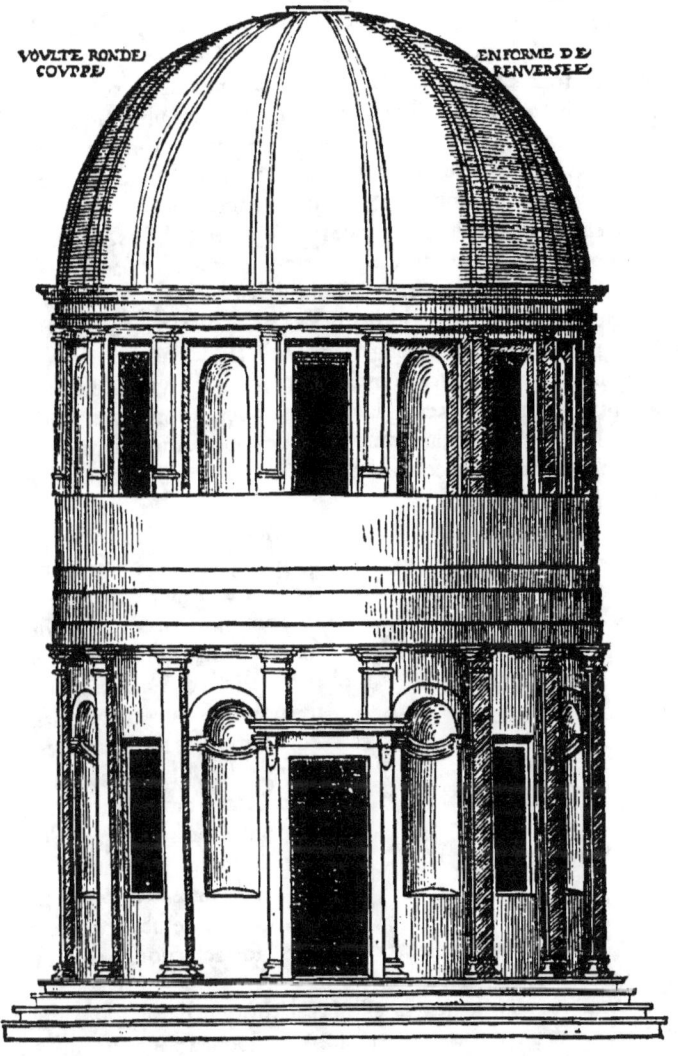

VOULTE RONDE / COUPPE

EN FORME DE / RENVERSEE

Et si quelques autres en dependent, tousiours fault il qu'elles en soient nommées.
Ceste spherique droitte ne se pose de sa nature sinō sur des parois leuées en rōdeur depuis l'aire ou rez de chaussée.
Les branches d'Augiues s'afsyent sur les murailles montées en quarré.
Et la fornice ou tonnelle s'amortit sur les quatre costez d'vne aire, soit l'espace grād ou petit, comme lon voit aux voultes souterraines, ou a vne montaigne percée pour fouiller des minieres, ou pour le dire en brief, comme si plusieurs arches se rē controient a vn enfourchement, ou ainsi qui est ēdroit bien fort la largeur d'vn som
mier

mier cambré, & par cela nous pouons bien cognoiſtre que c'eſt vne courbe ſeruāt de toiƈt a celles des coſtez, & poſant ſur leurs boutz d'enhault.

Mais ſi parauanture celle fornice ou tonnelle ſ'eſtendoit de Septentrion a Mydi, & qu'vne autre la veinſt a trauerſer en tirant d'Orient à l'Occident, ces deux la feroiēt vne voulte que nous appellerions croiſée, ſuyuāt la ſimilitude des courbes qui viēnent a poſer deſſus quatre murailles. Toutesfois ſ'il eſtoit q̃ pluſieurs boutz d'arcz tous egaulx ſe veinſent a entreaſſembler enuiron le poinƈt du mylieu reſpondant au centre de la Cambrure, ceulx la feroiēt vne voulte ſemblable a la forme du Ciel, & pourtant i'ay voulu la nommer Spherique droitte.

Maintenant enſuyuent les autres qui ſe compoſent des ſuſdiƈtes. Si la nature diuiſoit en deux pars l'hemiſphere du Ciel en ligne diametrale, & par droitte ſection d'Orient en Occident, celle en feroit iuſtement deux voultes, qui ſeruiroient de toiƈt aux ſcaphes ou concauitez des hemicyles, c'eſt a dire ſeroient les dos de la ligne entrecoupante. Apres ſi du coing d'Orient elle faiſoit encores vne cambrure tirante a l'angle de Mydi, autant de la en Occident, & d'icelluy tout le ſemblable iuſqu'a Septentrion, meſmes de ceſtuy la autant, iuſques au premier angle d'Orient, en ce cas elle laiſſeroit vne voulte au mylieu, que nous nommerions Aulea, pour la ſemblance qu'elle auroit auec vn voyle enflé de vent, ainſi que vous voyez par la figure.

Mais ſi pour conduire vne voulte en quoy conueinſent pluſieurs parties de fornices (comme nous voions qu'il ſ'en faiƈt pour couurir & voulter vne aire de ſix ou de huit angles) vous obſeruiez ce que i'ay deſia diƈt, a d'ici'appellerroie ceſte mode la Spherique angulaire.

Pour doncques bien baſtir ces voultes il y fault vſer de la raiſon dont i'ay parlé en l'edificatiō des murailles, & par eſpecial donner ordre a ce que les oſſemens d'icelles voultes continuent a monter iuſques a leur centre, depuis les autres os de la muraille ſubiette: & ſelon la mode que l'on vouldra donner a leurs cambrures, ſoient ordonnez & diſpoſez en diſtance conuenable de l'vn a l'autre.

Toutesfois entre iceux oſſemens la raiſon veult qu'il y ait des ligatures, ſuyuant leſqlles to'les entredeux vuydes ſoyent rempliz & maſſonnez de conuenable matiere. Leſdiƈtes voultes & murailles differét en manifaƈture, aſauoir qu'en icelles murailles toutes les pierres & ordres de maſſonnerie ſe conduyſent a la regle droitte & au cordeau. Mais aux ſuſdiƈtes voultes tout ſe meyne a la regle courbe, en maniere que toutes les couppures des ioinƈtz ſe rapportent au centre de leur arc. *Difference des voultes & murailles.*

Les Architeƈtes antiques ne feirent quaſi iamais faire leurs oſſemens de voultes, ſinon de brique bien recuytte, portant pour la pluſpart deux bons piedz en longeur: & touſiours nous ont ilz admoneſté de faire le rempliſſage des entredeux de la plus legiere pierre qu'il eſt poſſible de trouuer, afin que les murs n'en ſoyent chargez que bien a poinƈt.

Curiosité de l'autheur.

Si est ce que i'ay cogneu par experience, qu'aucuns auoient accoustumé de ne faire tout d'vne venuë leurs ossemens solides, ains en leur lieu mettre par cy par la des briques de bout qui se ioignent a d'autres en maniere de dentz de pigne, ou comme qui entrelasseroit les doigtz de sa main droitte auec ceulx de sa gauche. puis re-

La pierre Ponce est ex.ellē-te pour faire voultes.

plissoient le reste de repous de pierre, ou bien de Ponce, que tous ouuriers afferment estre la matiere superlatiue pour emplir l'entredeux des costes.

Pour cambrer donc icelles voultes, & les conduire comme on les veult auoir, il est besoing de faire des douuelles que nous pouons autrement dire formes, lesquelles se font de charpenterie grossiere, tenable seulement pour quelques iours, & tournée en façon de ligne courbe, par dessus lesquelles formes se mettent en lieu de cuir ou peau, des cloyes d'ozier, de roseaux ou autre chose semblable de petit pris, propice a soustenir la massonnerie iusques a ce qu'elle se soit prise & endurcye. Toutes fois entre icelles sortes de voulte la droitte spheriq ou coupe renuersée, ne requiert point ces formes de douuelles, a raison qu'elle n'est sans plus faicte d'arcz en montant, mais aussi bien de coronnes pendantes.

Qui sauroit dire ou estimer combien chacune de ces deux façons à de ligatures ou attaches? Certainement elles sont innumerables, car les vnes s'entr'enclauent auec les autres, s'entrecoupent en pareilz angles, & semblablement en impareilz, de sorte qu'en quelque maniere que lon puisse appliquer vne pierre en toute la fabrique de celle voulte, vous pouez dire qu'elle seruira de clef a plusieurs tant arcz que coronnes : desquelles quand on en faict vne sur autre, ou vn arc rapportant a son compagnon, cela est inuincible. Et qu'il soit vray, faignez (s'il vous plaist) que cest ouurage puisse ruiner : ie vous demande, par ou il y commencera, veu mesmement que toutes les clefz tendent a vn centre, & qu'elles sont de pareille force & appuy?

En verité plusieurs ouuriers du temps des antiques ont telement abuzé de la fermeté de celle voulte, qu'ilz mettoient en certaines espaces de piedz, seulemēt des simples coronnes ou ceinctures de brique, & faisoiēt toute le reste de besongne tumultuaire, c'est a dire de teles pierres qui d'auanture leur venoient a la main : a l'occasiō de quoy ie prise beaucoup plus les autres qui en conduysant cest ouurage, ont esté curieux de faire que par mesme industrie que s'allyent les paneaux de ioinct & de couche en vne muraille, ainsi en tournant les coronnes, ou en montant les arcz a mōt, leurs liaysons s'entretinsent en diuers lieux, asauoir depuis les ceinctures inferieures iusques aux prochaines, & depuis ces prochaines encores iusques aux plus haultes : puis semblablement que les arcz en feissent autāt l'vn auec l'autre s'entr'appuyant egalement pour plus grande asseurance, par especial quand on ne peult recouurer tant d'arene de sablonniere que lon en vouldroit bien auoir, & qu'il fault que l'ouurage soit exposé aux ventz de la marine ou d'Auster.

L'on peult aussi former sans soustenuës vne voulte angulaire ou a faces, pourueu q̃ dedās sa rōdeur se face la coupe nommée spheriq droitte. Toutesfois il fault en ce cas bien prendre garde aux liaysons, afin que les parties imbecilles de l'vne, puissent estre fermement assemblées auec les puissantes de l'autre. Et si sera bon, quand vne, deux, ou d'auantage des coronnes de pierre, seront sechées, de mettre soubz ce qui se deura bastir, quelzques formes de bois, pour soustenir la charge nouuelle iusques a ce que lesdictes coronnes soyent bien prises, & ainsi transferer ces soustenāces de reng en reng, tant que lon vienne a la closture.

Il est

Il est pareillement neceſſaire de mettre ſoubz les autres Voultes, Berceaux, Fornices, ou Tonnelles, des formes pour les ſouſtenir: ce neantmoins encores vouldroyie que leurs premiers ordres, ou paneaux de couche ſeruans de ſommiers, feuſſent fermemét aſsiz ſur leurs ſieges: Car ceulx la ne me plaiſent gueres qui montét leurs parois tout d'vne venue, laiſſant ſeulement quelzques modillons ou attétes pour porter le faix de l'Archure, qu'ilz façonnent apres coup, d'autant que c'eſt vne beſongne peu ferme, & treſmal aſſurée: parquoy (ſilz me veulent croire) d'oreſnauant ilz meneront leurs Arches quant & quant la muraille, mettant toute leur eſtudie a les lyer le mieulx qu'il leur ſera poſſible. *Conſeil de l'autheur.*

Au regard du vuydé qu'on laiſſe entre la muraille & les panneaux qui forment la rondeur de l'Archure, qu'aucuns ouuriers appellent cuyſſe, cela ſe doit remplir nō de terre, ou de repous ſec, mais (qui vault mieulx) de maſſonnerie ordinaire biē enclauée & conioincte auec le corps de la muraille.

Certainemét ceulx me contentent fort, qui pour ne charger la beſongne, plaquét dedans le dict eſpace aucuns teſtz de pot ou cruche a eau, pour defendre que ſ'il ſ'y aſſembloit de l'humidité, cela ne puiſſe endōmager: & par deſſus mettent du bloccage de pierre non peſante, mais qui ſe peult bien allyer.

A ceſte cauſe en toutes voultes de quelque ſorte qu'elles ſoyent, nous imiterons la hacure, laquelle en adiouſtāt les os auec les os, entremeſla pmy la chair, des fibres, nerfz, & autres ligatures, en long, en large, en hault, en bas, en profōd, & en reuers, voire (pour le faire court) en tous ſens & diametres. Quand dōc l'occaſion ſ'y offrira de conioindre des pierres en voultes, nous en pareil ſuyurons ceſt artifice. *Comme il fault imiter nature.*

Ces choſes ainſi acheuées, la premiere que l'on doit faire apres, eſt d'enduire, & ceſt enduyſement eſt l'vne des principales de tout l'art de baſtir, voire non moins neceſſaire que difficile, telement que pour attaindre a ſa perfection, la ſolicitude & curioſité de pluſieurs ouuriers ſ'y eſt beaucoup de fois exercitée.

Parquoy ie me delibere d'en parler. Mais auant il me ſemble que ſera bien faict de dire encores vn mot qui appartient a l'edification des voultes: Car il y à differen ce a les acheuer, a raiſon que celle qui ſe doit faire ſur formes de douuelles, ſe doit pourſuyure & continuer ſans aucune relaſche: & l'autre qui ſe faict ſans cela, doit eſtre conduitte par intermiſſions quaſi apres chacune renge, iuſques a tant que la maſſonnerie ſoit bien priſe & endurcye, afin que les parties que l'on doit mettre ſur celles qui ne ſeroient encores fermes, ne facent eſbouler l'ouurage.

Il ſera bon quand les voultes ou Arches auront eſté formées ſur des douuelles, & qu'on les aura fermées de leurs clefz, de ralentir peu a peu la charpenterie qui ſouſtient leſdictes douuelles, & ce pour & afin que leſdictes clefz nouuellemét miſes en œuure, ne nagent (par maniere de dire) entre le bloccage & le mortier, ains ſ'affaiſſent ou aplombét par la peſanteur de leur maſſe, en ſorte qu'elles treuuent leur ſiege propre, & ſerrent toutes les pierres circunuoyſines : autrement l'aſſemblage en ſechant ne ſe iōindroit pas ſi bien qu'il eſt requis, mais ſ'y feroit des fentes & creuaſſes, qui ſeroient dāgereuſes a l'aduenir.

Parquoy en voulant ralentir icelle charpenterie, vous y procederez en ceſte ſorte, aſauoir qu'elle ne ſoſte touta vn coup, mais petit a petit de iour en iour, ſi que les douuelles viennent lentement a ſe departir de la maſſonnerie: car il y auroit danger ſi l'on ne ſ'y gouuernoit par attrempance, que tout l'ouurage encores fraiz ne vínt a bas. Par ainſi donc apres auoir ralenty, comme dict eſt, quelzques autres *Maniere de ralentir vn ſouſtenement de voulte.*

iours apres allez encores faire le semblable, selon la grandeur de vostre œuure, &
ainsi de fois a autre, iusques a ce que les clefz de pierre se soyent bié accommodée
en la voulte & maſſonnerie seche. ainsi faisant tout succedera bien.
S'ensuyt maintenant la practique de ralentir voz estanſonnemés. il est a preſuppoſer que vous les aurez appuyez ou contre gros pilastres de muraille, ou la ou vous
aurez iugé estre le plus cómode. Mettez donc ſoubz leurs piedz, quelzques coings
de bois, en forme de fer, de coignée: & quand vous vouldrez ralétir, ostez les peu
a petit, a coupz de marteau, ou repouſſoer, & par ce moyé vous en viédrez a bout
ſans peril ne dommage. Toutesfois encores vous veulie bien aduiſer qu'il ne faut
pas oſter icelles voz douuelles auát que l'yuer ſoit du tout paſſé, tát pour pluſieurs
bonnes conſyderations, qu'afin (entre autres) que l'ouurage non encores nerueux
ny bien lyé, obſtant le mouillement des pluyes, ne vienne a bas en trop grande ny
ne. Si eſt ce pourtant que lon ne ſauroit faire plus grand bien a vne voulte, que de
luy laiſſer boire de l'eau tout ſon ſaoul, & dóner ordre q̃ iamais elle ne ſoit alteree.

*Des crouſtes ou eſcailles des toiɛ̃tz, enſemble de leur vtilité: puis des formes ou façons des tuyles, & de la
matiere de quoy on les doibt faire.*

Chapitre quinzieme.

IE retourne a l'eſcaille des toiɛ̃tz: la quelle (ſi nous y prenons bien garde) eſt la choſe plus antique qui ſoit point en tout l'Edifice, a raiſon que les premiers hommes
n'auoient du commencement autre choſe pour euiter les ardeurs du Soleil, ne
toutes les autres iniures tũbantes du Ciel ſur la terre. Pour auoir donc ce beneficeppetuité, les murailles n'y ſont rié, ne ſemblablemét le parterre, ou aucune de leurs
parties, ains ſeulement (comme nous pouuons veoir) l'extreme crouſtre ou eſcaille du toict: pour laquelle auoir defenſable & forte contre les violences du dict Ciel
ainſi que noſtre beſoing le deſire, encores que les hommes iuſques a maintenant
y ayent employé leurs artz & induſtrie, a grand peine l'ont ilz peu trouuer telle cõme il fauldroit, & ne penſe point de ma part, qu'elle ſe puiſſe facilement trouuer.
Car conſyderé que non ſeulement la pluye, mais les gelées, chaleurs, & ventz, qui
ſont plus moleſtes que toutes autres choſes, ne ſont iamais ſinõ combatre vn toict
ſans luy donner que bien peu de relaſche, ou eſt l'inuention humaine qui pourroit
longuement reſiſter a telz contraires tant violens & obſtinez? A la verité cela faict
que certains toiɛ̃tz pourriſſent incontinent, d'autres ſe deſcouurent, les aucuns ſe
faiſſent, & de telz en y à qui ſ'eſclattét ou rompét, & ſ'effacent, de ſorte que les metaulx meſmes qui en autres endroictz ſeroient immuables contre les iniures des tẽpeſtes, en ceulx cy ne ſauroient endurer tant d'aſſaultz & offenſes. Mais les hommes ne deſpriſant les choſes qui ſe ſont offertes, ſelon le naturel des lieux ou il leur
à pleu ſ'habituer, ont pourueu a ceſte neceſsité au mieulx qu'il leur a eſté poſsible,
& de la ſont venues pluſieurs obſeruations de couurir les Edifices. Qu'il ſoit vray,

Dire de Vitruue. Vitruue dict q̃ les Pyrgiens peuples de Tuſcane, vſoiét en cela de Roſeaux: Ceulx
de Marſeille de hourdis ou terre deſtrempée auec du Chaulme: les Chelonopha-
Recit de Pline. ges, c'eſt a dire mengeurs de Tortues, en la region des Garamantes en Libye, de coquilles deſdictes Tortues, comme Pline le recite: la plus grãde part des Germains
ou Alemans,

ou Alemans, de douues de bois que lon nomme Bardeau, ou Aissande, & en certaine part de la prouince des Belges, on y taille plus facilement en lames vne espece de Pierre blanche, que lon n'y feroit pas le bois, & de cela se seruent les habitãs pour mettre en toictz ou couuertures. Les Geneuois aussi & les Ethruriens accómodẽt a cest effect des Latastres de pierre croustẽse, & s'en seruent assez bien. Mais d'autres nations priuées de ces cómoditez, vsent de quarreaux pareilz a ceulx dequoy lon paue les estages, dont ie traicteray cy apres. Toutesfois ie diray auant, qu'encores que lon ait experimenté beaucoup de choses, il ne s'en est trouué pas vne au moyen de toutes les industries & entendemés humains, plus cómode que la tuyle cuytte: car quãt aux quarreaux qui seruent a pauer, a la fin par les bruines ilz s'escaillẽt, fendent, & enfoncent. Au regard du Plomb, il se fond aucunesfois par les trop violentes ardeurs du soleil. L'Arain s'il est espois en placques, sa despense est trop excessiue: & s'il est tenue, les ventz l'arachent incontinẽt, ou il se diminue par rouillure, & puis se met en lambeaux & en pieces. *De la tuyle pour couurir.* *Cecy n'aduient gueres en France.*

L'on dict qu'vn certain Cynira filz d'vn nommé Agriope de l'isle de Cypre, fut le premier inuenteur de la tuyle: dont il en est de deux manieres, asauoir l'vne toute plaine, large d'vn pied, & longue d'vne coudée, a retours de tous les deux costez, portans vne neufieme partie de la largeur. L'autre qui est cambrée en forme de grues pour armer les iambes, que lon nóme ordinairement faistiere, toutes deux plus amples par le bout, par lequel elles reçoiuent l'eau, que par celluy dont elles la vuydent. Toutesfois les plaines ou plattes sont les plus commodes, pourueu qu'on les ioigne si bien a la regle & au nyueau, que rien ne penche de costé, de sorte qu'elles ne facent point de fosses, ou de bosses, ou qu'autre chose de trauers n'empesche le cours de la pluye, mesmes qu'il n'y ait point d'ouuerture entre deux.

Si la superficie du toict est grande, il fauldra le couurir des plus amples tuyles qui se pourront trouuer, afin que les ruysseaux de pluye ne regorgent par dessus les Canaulx ne pouans receuoir le tout. Et afin que les tourbillons de vent ne les abbatẽt, ie vouldroye qu'elles feussent toutes attachées a bon mortier, principalemẽt en ouurages publiques: car aux pticuliers ce sera bié assez si les premieres faistieres le sont, pour tenir contre l'impetuosité du vẽt: & auec ce quãd il aduient que la couuerture se rompt en quelque endroit, elle s'en raccoustre beaucoup plus aysement. A la verité cela se fera bien suyuant ceste practique, par especial en toictz a cóbles de charpenterie: car en lieu d'aix ou de lattes, lon mettra des placques de terre enuiron les quarrez declinans en pente, & s'attacheront auec du plastre, puis par dessus ces placques se coucherót des tuyles toutes plaines, lesquelles s'allyerót auec de la Chaulx, au moyen dequoy l'ouurage sera merueilleusement seur contre le feu, & trescommode pour l'vsage des habitans. Mais qui veulroit faire moins de despense, il ne fauldroit sinon en lieu d'icelles placques mettre des cannes ou roseaulx, & leur donner dessus vne crouste de mortier. *Côtre le feu.* *Espargne.*

Ie cóseille que la tuyle que vous deurez mettre en œuure, principalement en bastimens publicques, n'ait demouré moins de deux ans parauant a la gelée & au soleil: car si vous l'y mettez, & elle est impuissante, a la fin aussi bié l'en fauldra il oster, qui ne sera sans faire grand dommage a l'edifice. *Conseil de l'autheur.*

Mon aduis est qu'en cest endroit ie ne sortiray de propos, si ie dy ce qui est escrit en Diodore Sicilien, la ou il faict mention des iardins de Syrie accommodez en l'air, veu que c'est vne inuention qui nous peult estre maintenant *Des iardins en l'air.*

k

nouuelle, & assez profitable: C'est, que leurs premiers Architectes en couurirent le merrien de roseaux empastez de Betum, qui est Cyment liquide: puis par dessus coucherent deux ordres de tuyles, massonnées auec du plastre, & encores oultre cela ilz reuestirent le tout de lames de plomb, ioinctes en tele sorte qu'aucune humidité ne pouoit penetrer seulement iusques à la premiere crouste de tuyle, & pour ceste raison le merrien n'estoit subiect a se corrompre.

Pour garder le merrien de se corrompre d'eau.

Des pauemens selon l'aduis de Vitruue & de Pline, mesmes suyuant ce qui s'est veu dedans les edifices des antiques. Puis du temps où il fault commencer & acheuer plusieurs ouurages: ensemble des qualitez de toutes les saisons de l'année.

Chapitre seizieme.

Venós maintenát a parler des pauemés, puis qu'ainsi est qu'ilz tiénent du naturel des tuyles. Aucús d'eulx se font pour estre a descouuert, les autres pour les planchers ou trauonaisons, & de telz en y a qui se mettent sur le rez de chaussée par dedás œuure. Quoy qu'il en soit, il fault q̃ chacú d'eulx soit assiz sur vne superficie solide & bien menée suyuant la forme des lignes dont on se veult ayder. Si c'est a descouuert, la dicte superficie aura vn peu de pente, telement que de dix en dix piedz elle deuale pour le moins de deux doigtz. Apres en son bord ou extremité conuiét qu'il y ait des Canaulx par ou l'eau des pluyes se voise ietter en Cisternes, ou en certains esgoustz par dessoubz terre: & si de la icelle eau ne pouoit p̃ soy mesme s'escouler en la mer ou en quelque riuiere, faictes vne trenchée en lieu propre pour la conduire iusques a la premiere source, & reuestez le fós & les costez d'icelle vostre trenchée de gros Caillou cornu. Toutesfois si vous ne pouuiez fournir a la despense, faictes au moins a la fin de vostre Esgoust vne fosse large & profonde, en laquelle iettez du charbon & du sable bien sec, & cela cõsumera entierement toute la superabondance de l'humeur.

Pour affermir vne aire

Au demourant si le rez de chaussée de vostre Aire n'est ferme de sa nature, pilotez le songneusemét, & puis mettez dessus du repous de tuyles ou de Buques, l'applanyant a coupz de batoers ou pilons: & si le paué se doit faire dessus quelque plancher, soit encores mis par dessus en trauers vn entablement d'aix bien ioinct, puis apres recouuert dudict repous iusques l'espoisseur d'vn pied.

Toutesfois aucuns ouuriers veulent qu'auant que le repous se mette sur l'entablement, il soit en premier lieu garny d'vne ionchee de Genest, ou de Fougere, afin que le bois ne se puisse corrompre par l'attouchement de la Chaulx.

Alloy du repous auec la chaulx.

Si le dict repous est frais, mettez contre trois de ses parties vne de chaulx seulemét auec luy: & s'il est vn peu suranné, bouttez y en hardimét deux cõtre cinq: & apres que vous l'aurez placqué ou il fauldra, faictes le battre a grans coupz de battoer cõtinuellement iusques a ce qu'il s'espoississe, & mette en masse comme paste. Cela faict iettez encores par dessus de la poudre de tuyle pilée, qui pour trois de ses portions en ayt vne chaulx destrepée en mortier, lequel face vne crouste de l'espoisseur de six doigtz: & finablement asiez par dessus, des quarreaux plombez enrichiz de fleurettes, ou autres qui se rengent en façon d'espy, comme il vous
à esté

a esté móstré au premier liure, ou bien d'autres en maniere de dez quarrez en perspectiue, comme ceste figure monstre.

Le tout iustement mis a la regle & au nyueau. Mais ie vous veuil bien aduiser, que si vous posiez des tuyles plattes entre le premier repous & la pouldre de brique, massonnées auec de la chaulx destrempée d'huyle, vostre besongne en seroit meilleure, & trop plus asseurée.

Bon aduertissement que l'autheur donne.

Pour faire du paué non exposé a l'air, fort estimé de tout le monde, a cause de sa secheresse, Varron veult qu'on l'accoustre ainsi.

Fouillez (dit il) deux piedz en profond dans le rez de chaussée, puis pilotez bien ce parterre, apres iettez du repous dessus, ou l'armez de tuyle platte competemment recuytte: toutesfois laissez y quelques soupiraulx par ou l'humeur ait le moyé de s'escouler: cela faict mettez du charbon pilé par dessus, lequel encores soit couuert d'vn mortier delayé de chaulx, sable, & cedre, a la haulteur de demy pied, & vous vous en trouuerez bien.

Precepte de Varron.

Pour faire vn solier bas sec et chauld en yuer.

I'ay pris tout ce que ie vien de dire, dans Vitruue, & dans Pline: mais maintenant ie vous reciteray ce que i'ay veu des pauemens entre les œuures des antiques, desquelz ie confesse auoir beaucoup plus apris que de la lecture des liures: moyennant ma curiosité, qui m'a faict soingneusement obseruer toutes choses. Par quoy ie recommenceray a la crouste de dessus, qui est mal aysée a rédre ferme, & non subiecte a creuasser: pour ce que ce pendant qu'elle est encores moytte, les ventz ou le soleil la dessechent incontinent, de sorte que ladicte crouste se gercit & retire, comme nous voyons que faict le limon qui demeure apres vne grande rauine d'eau, & cela cause des creuasses, qu'il n'est pas possible de racoustrer, a raison que les parties qui sont bien sechées, ne se reioignent iamais auec vne paste nouuelle par aucun artifice humain: & celles qui sont demourées humides, cedent facilement a toutes choses qui les pressent. A ceste cause i'ay tousiours veu que lesdictz antiques ont faict leurs croustes de paué, ou de pierre, ou de tuyle cuytte: mais le plus souuent aux lieux ou l'on ne marchoit point, leurs tuyles portoient vne coudée de large en toute quarrure, & si estoient massonnées de mortier a chaulx & a sable destrépé d'huyle. I'ay veu aussi en diuers lieux certains petiz tuyleaux de deux doigts de large, espois d'vn seulement: & deux fois aussi longz que larges, posez sur vn de leurs costez, & rengez en forme d'espy.

L'autheur à pl' apris par veoir que par lire.

Chacun qui sera curieux, pourra bien veoir qu'ilz faisoient du paué de grandes placques de Marbre, ou de moyennes & petites, en forme de corps cubiques, comme i'ay monstré cy dessus.

D'auātage lon treuue ailleurs assez de vieilles croustes d'vne seule matiere, laquelle (a mō iugemēt) estoit faicte de chaulx, & sable auec vne tierce partie de tuyle pilée mise parmy: toutesfois ie say bié, que qui mesleroit auec cela vn quart de pierre Tyburtine reduitte en pouldre, l'ouurage en seroit beaucoup pl' fort, & plus durable. Quelzques vns disent que si en lieu de Tyburtine on y mettoit de la pouldre de Poussol, nōmée cōmunemét Rapille, que le tout s'en porteroit beaucoup mieux: & de ma part ie les en croy: mesmes veuil dire qu'on cognoist par experience

De la pierre Tyburtine.

De la pouldre de Poussol au royaume de Naples.

k ij

TROISIEME LIVRE DE MESSIRE

que lesdictes croustes d'vne matiere seule, par estre battues de iour en iour 2 coupz de pilons ou battoers, font vne masse espoisse si tresdure, qu'elles quasi surmontent toutes pierres: & si on les enrose de lauage de Chaulx, puis qu'on les frotte d'huyle de Lin, cela leur donne vn lustre de verre, qui ne se laisse aucunement gaster par les orages & bruynes: encores y à il ce bien, que ladicte Chaulx destrempée d'huyle, ne peult admettre chose qui soit nuysible aux pauemens.

Vn beau secret.

I'ay trouué maintesfois soubz ces premieres croustes vn lict de mortier & de petites pieces de tuyle a l'espoisseur de deux ou trois bons doigtz: & encores au dessoubz de cela comme vn bloccage partie de Brique concassée, & partie de repous de pierre, que les tailleurs auoient faict esclatter auec le ciseau, a la haulteur d'vn pied ou enuiron.

Curiosité de l'autheur.

Certainemét en aucuns autres endroitz i'ay veu entre la superficie, & ceste couche dont ie vien de parler, vn ordre de quarreaux de terre cuytte, & au plus bas sur le plan de l'ouurage, des cailloux non plus gros que le poing.

Lon peult veoir que ceulx des torrens surnommez masles, pour ce qu'ilz sont cornuz, contenans feu cōme Calsidoine, & vitrifiez par dessus, sechent incontinét apres estre tirez de l'eau: & que le Tuf, la tuyle, & autres teles especes gardent plus long téps leur humidité: a raison dequoy aucús veulét dire q̃ si on couure vn plan de ces cailloux, qu'a grād peine trauersera la moytteur iusques a la crouste du paué.

Des cailloux de Torrent.

I'ay aussi rencontré quelque fois du paué assiz sur des piles sesquipedales, c'est a dire d'vn pied & demy de haulteur, faictes en forme quarrée, & distantes enuiron de deux largeurs entre l'vne & l'autre, par dessus lesquelles estoient couchées des tuyles plattes de proportion conuenable, & cela faisoit vn plan pour colloquer dessus vne autre crouste. Mais pour ce que ceste façō est de l'appartenāce des estuues, i'en parleray quād l'occasion s'y offrira, pour ne laisser a dire en cest endroit, que durant le manœuure des pauez, tous ayment le temps moytte & humide, mesmes se contregardent mieulx a l'umbre qu'ilz ne font a descouuert.

Maxime notable.

Les occurrences plus nuysibles sont la debilité du plan, & le trop tost secher: Car tout ainsi comme vne terre emmy les champs s'espoisit en masse, au moyen du lauemét qui suruiét coup a coup par pluyes & orages, ne pl' ne moins se serrét les pauez en solidité ferme & entiere, quand ilz ont de la moytteur suffisante.

Cōparaison.

Aux places ou l'eau tumbe des gouttieres, ou bordz de toict, il y fault mettre vne crouste de pierre de lyais, la plus ferme que faire se pourra, afin que l'importunité (ainsi le doit on dire) des gouttes distillantes l'vne apres l'autre, ne corrompe & myne son subiect.

Autre maxime.

Quant au paué qui s'assiet sur vn plancher de soliueaux, il fault sur tout prendre garde a ce que les ossemens qui le soustiennent, soyent puissans, & tous egaulx: Car s'il est autrement, asauoir si quelque partie de muraille ou piece de charpenterie est plus robuste que les autres, cela le feroit esclatter, & corrompre toute sa grace, a raison que la matiere ne pouuant tousiours demourer en mesme estat, ains estant subiecte aux varietez des saisons, deuient aucunesfois molle par humidité, puis se raffermit en sechant, lors ses parties plusfoibles & moins nerueuses souffrent grandement soubz le faix, si que venant a obeir, il se faict des fendasses deshonnestes & dangereuses. Qui est (ce me semble) assez de ce propos. Ce neantmoins auant qu'y mettre fin, ie ne veuil oublier a dire que quād ce vient a fouyr les fondemens, ou a les remplir, apres a monter les murailles, faire des voultes,

Du paué sur la charpenterie.

& enduire

& enduire crouſtes ou eſcailles, il fault bien regarder ſi le temps eſt propre, ſi l'air eſt tel qu'il doit, & deuers quelles parties du Ciel la beſongne regarde. Or eſt il bon de foſſoyer la terre durant les iours caniculaires, & tout au long de l'Automne, par ce qu'adonc elle eſt ſeche le poſsible, tellement que la ſuperabondance d'humeur n'empeſche point les pionniers. Le rempliſſage des trenchées ſe faict commodement au printemps, par eſpecial quand elles ſont fort creuſes, car cependant les manouuriers ne ſont point moleſtez de chaleurs excesſiues comme en eſté, & ne craignent les eſtouffemens qui aſſez de fois en ſourdent, par ce que la terre eſt fraiſche & bien attrempée, toutesfois encores vault il mieulx remplir au commencement de l'yuer qu'en toute autre ſaiſon, pourueu que le pays ne ſoit conſtitué deſſoubz l'aiſſeau du Ciel, & de tele nature que l'ouurage ſy gele pluſtoſt qu'il ne ſe prenne. Au regard du montement des murailles, la maſſonnerie hait les trop grandes chaleurs, les gelées ſoubdaines, & ſur toutes choſes les vēts Aquilonaires. mais il n'y a partie en tout vn edifice qui deſire plus l'attrempance du Ciel, que ſont les voultes, iuſques a ce qu'elles ſe ſoyent affermies, & leur liaiſon ſerrée cōme il fault. Mais quant a enduire les crouſtes ou eſcailles, cela ſe faict proprement enuiron la naiſſance des eſtoilles Vergilies, autrement la Poule & les Pouſſins, qui eſt au commencement de l'eſté, & par eſpecial quand le vent Auſter tire, qui rend la ſaiſon humide. Car ſi la muraille n'eſt moitte quand on la veult veſtir d'eſcaille, ou enduire de ſtuc, on ne ſauroit faire tenir la matiere deſſus, ains ſe va eſclattant, de ſorte qu'il en chet de grandes placques par cy par la, qui rendent le maneuure deſplaiſant & infame. Mais de ces manieres d'incruſtations, ou enduyſemēs de ſtuc, nous en parlerōs plus a plain quand l'opportunité ſy offrira. a ceſte cauſe pour ceſte heu repaſſons a conſiderer diſtinctement ce qui reſte: puiſque nous auons expedié les genres des choſes qui eſtoient a dire: & en premier lieu venons a traicter des ſortes differentes de quoy ſe font les edifices, & de ce qui eſt conuenable a chacune, pour apres mettre en termes leurs ornemens qui donnent bonne grace, & a la fin des vices ou deffaultz qui ſy commettent tant de la part de l'ouurier, que par les iniures du temps: & dire comment il les fault r'accouſtrer, ou les refaire tout a neuf.

Notez le temps pour foſſoyer en terre.

Temps propre a replir les trenchées.

Fin du troiſieme liure.

k iij

QVATRIEME LIVRE DE MESSIRE LEON BAPTISTE ALBERT: EN QVOY
il traicte de l'vniuersalité des ouurages.

Soit que lon diffinisse les bastimens auoir esté faictz pour le besoing de la vie humaine, la commodité des vsages, ou la volupté des saisons: si fault il dire que la principale intention à esté pour y loger les hommes. Parquoy preallablement se doit veoir la diuision de diuerses Republiques en plusieurs nations & prouinces: puis nous deduirons en quoy l'homme au moyen de sa raison & la cognoissance des artz, differe d'auec les bestes brutes: & tout d'vne venue parlerons de la difference laquelle est entre les humains: ensemble de la diuersité des edifices qui peu a peu s'en est ensuyuie.

Chapitre premier.

C'EST vne chose toute notoire que les bastimens ont esté faictz pour l'occasion des humains: & que des le commencement (si nous y prenons garde) ilz se mierent a faire certains ouurages pour preseruer eulx & leur sequelle, de la violence & iniures du Ciel. Apres ilz poursuyuirent a chercher des inuentions non seulement pour ce qui leur estoit necessaire a la santé, mais pour auoir a l'aise la commodité des logiz en tous euenemens & occurrences: en quoy ilz ne voulurent omettre chose aucune. Puis estant amorsez de l'opportunité des choses, leur fantasie se tourna peu a peu a penser aux particularitez concernantes la volupté honneste: & augmenterent leurs inuentions de iour en iour: telement que si quelqu'vn vouloit dire qu'il est des edifices bastiz pour la necessité de la vie, d'autres pour la commodité de l'vsage, & de telz en y à pour le plaisir selon les saisons du temps, par auanture diroit il quelque chose bien a propos: mais quant nous regardons de tous costez la multitude & diuersité des bastimens, nous pouuons facilement entendre qu'ilz ne sont pas tous faictz pour ces affaires ou besoings, ny pour tele ou tele occasion sans plus: ains que de la diuersité des esprits des hommes vient principalement que tant en auons, & tant differens.

Trois raisons de bastimes.

A ceste cause si ie veuil suffisamment traicter les especes des edifices, & les particularitez d'iceulx, comme requiert mon entreprise: il fault que pour mener ceste matiere a la raison, ie commence a deduire par le menu, en quoy different les humains, pour qui premierement les œuures furent faictes, & qui les ont rendues tant diuerses, pour les accommoder a leurs vsages. Ce faisant, toutes choses en seront beaucoup plus entendibles, & plus distinctement traictées.

Intention methodique de l'autheur.

Pour venir donc a mon intetion, il fault icy repeter ce que pour distinguer & partir la
multitude

multitude d'vn peuple, ont faict les premiers legiſlateurs garniz de toute prudéce, & qui ont inſtitué les republiques, ou cómunaultez policiées, dót ilz ſont encores a preſent louez, priſez, & tenuz en honneur, pour auoir ſceu ſi bien & deuement eſtablir les decretz neceſſaires a bien & heureuſemét viure, au moyen de leur ſens, induſtrie, diligence, & labeur, qui les rendent plus qu'immortelz, & admirables a nous & a noſtre poſterité.

Plutarque dict que Theſée diuiſa ſa Republique en deux parties, dont l'vne comprenoit ceulx qui conſtituoient ou declaroient les loix diuines & humaines: & l'autre, les gens qui ſ'adonnoient a l'exercice des meſtiers, que lon appelle autrement mechaniques. *De la Repub. d'Athenes diuiſée par Theſée Roy.*

Solon partit ſes citoyens ſelon qu'il les trouuoit poures ou riches, telement q̃ ceulx qui auoient moins de trois cens ſeptiers de reuenu par an de leurs poſſeſſions chãpeſtres, quaſi n'eſtoient (a ſon iugement) dignes d'eſtre comptez au nombre des bourgeoys. *De la Repub. des Lacedemoniens.*

Les Atheniens vouloient que les premiers & plus honorez en leur Republique, feuſſent les hommes de ſauoir & de doctrine, bien experimentez en l'vſage des negoces du monde, apres les orateurs, & puis les artiſans par ordre. *Encores des Atheniens, du temps de l'Ariſtocratie.*

Romule ſepara de la commune les gens de guerre, & les Patriciens ou Senateurs, eſtans deſcenduz de noble race. *Du commencement des Romains.*

Le Roy Numa diuiſa ſon peuple par meſtiers. *Du ſecond Roy de Rome*

Antiquement en Gaule, le petit populaire n'eſtoit gueres plus eſtimé que les ſerfz ou Eſclaues, mais tout l'hóneur (ainſi que dict Ceſar) eſtoit donné aux Cheualiers & a ceulx qui vacquoient a l'eſtude de ſapience, ou ceremonies de la Religion, qui pour le temps eſtoient nommez Druides. *Des Gaules du temps de Ceſar.*

En la Nation des Panchaiens qui habitent l'Arabie ſablonneuſe, les principaulx eſtoient les Preſtres, les laboureurs ſecondz, & les ſoldatz troyſiemes en degré, parmy leſquels eſtoient comptez les paſteurs ou gardiens de beſtial. *Des Arabes Panchaiens.*

Les Bretons maintenant Anglois, ſe ſouloient auſſi diuiſer en quatre genres. du premier eſtoient les Roys, & qui eſtoient pour le eſtre. du deuxieme, ou preſtres, ou prelatz: du tiers les hommes ſuyuans les armes: & du quart la tourbe populaire. *Des Bretons Anglois.*

Les Egyptiens ont touſiours attribué le premier poinct d'honneur aux preſtres, le ſecód aux Roys & gouuerneurs, puis le troyſieme aux gens de guerre, & a la diuerſe multitude, entre laquelle eſtoient compris les laboureurs, paſteurs de beſtes, artiſans de to' meſtiers, & encores (cóme dit Herodote) les Mercenaires & Mariniers. *Des Egyptiens.*

Lon dict auſſi qu'Hippodame diuiſa ſa Republique en trois parties, c'eſt aſauoir en laboureurs, en ouuriers manuelz, & en ceulx qui defendent la contrée des pillages de leurs voyſins.

Il ſemble qu'Ariſtote n'ait voulu reprouuer ceulx qui ont ſeparé d'auec la trouppe confuſe, les perſonnes ſignes & venerables, qui peuuent ayder de conſeil, & preſider en magiſtratz, & adminiſtrer les offices de iudicature. meſmes qui ont laiſſé le commun peuple party en laboureurs, mechaniques, marchans, gaignedeniers, gens de cheual, pietós, & la troupe ſuyuáte le faict de la Marine. Auſſi, a dire vray, il appert par le teſmoignage de Diodore Sicilien, que la Republique des Indiens n'eſtoit gueres eſloignée de ceſte conſtitution: Car on la ſouloit veoir diſtribuée en preſtres, laboureurs, paſteurs, Artiſans, Soldatz, Ephores, ou ſuperintendants, qui *D'Ariſtote en ſa Repul. Des Indiens*

K iiij

presidoient aux affaires publiques.

Platon a dict qu'vne partie de la Republique est paisible & couuoyteuse de repos, puis l'autre ardante, adonnée a la guerre, suyuant les affectiós & volontez de ceulx qui dominent ou president: & ainsi par les partitions du courage, diuisoit ce philosophe toute la multitude des cytoiens, attribuant l'vne a ceulx qui veulent faire toutes choses par raison & conseil: l'autre aux moins considerans, qui poursuyuent par armes les reparations des tortz qu'ilz estiment leur estre faictz: & la tierce a ceulx qui fournissent les prouisions necessaires pour l'entretenement des hommes de mesnage, & de ces gens de guerre.

I'ay tiré ces petiz sommaires de plusieurs bons autheurs, par lesquelz me semble que ie suis aduerti que i'arreste a mon esprit que celles que i'ay recueilly, ce sont en somme toutes les parties d'vne Republique ou communauté: & qu'a chascune d'icelles appartient vne particuliere façon de bastimens. Mais encores afin que selon mon entreprise ie poursuiue pl' distinctement ce negoce, ie suis d'aduis qu'il ne sera mauuais d'en faire de rechef tel discours qu'il ensuyt.

Bonne demande. Si quelqu'vn vouloit diuiser en parties le nombre des mortelz, dittes moy, ie vous prie, si des le commencement il ne luy tumberoit en la pensée, qu'il ne les fault to' mesurer a vne mesme mesure, les considerant comme habitans d'vn lieu tous ensemble generalement, que si on les venoit a estimer separez & distinguez chacun a part? Incontinent apres, aiant contemplé le naturel d'vn chacun, ne iugeroit il point que par ce en quoy principalement l'vn est different de l'autre: par cela il pourroit prendre les signes par lesquelz il les peust separer bien raisonnablement

En quoy different les hommes d'auec les bestes. Or n'est il rien en quoy les hommes raisonnables different tant l'vn d'auec l'autre, qu'en ce, sans plus, qui les distingue & separe d'auec les bestes brutes, sauoir est en raison, & cognoissance des bons artz. Toutesfois vous y pouez encores adiouster (si bon vous semble) la prosperité de fortune. Mais en tout le nombre des humains il n'y en à sinon bien peu qui soient excellemment douez de tous ces dons ensemblement. De cecy donc nous apparoistra la premiere diuision, asauoir que de toute la confuse multitude nous en trions vn petit nombre de gens dont les vns soient illu-

Excellences d'hommes. stres & renómez pour leur sagesse, cóseil, & bon esprit: les autres esprouuez & bien estimez pour l'vsage ou maniement & cognoissance ou experience des choses & affaires, qu'ilz ont: les autres pour l'abondance de leurs richesses tenuz en grande reputation. Qui me nyera donc que les premieres & principales parties d'vne Republique ne doiuent estre mises es mains de personnages de teles qualitez?

Office ou deuoir des gens de bó conseil. Sans point de doubte il semble que lon feroit grand tort a ceulx qui sont de bon cóseil, si on ne leur commettroit le premier soing & gouuernement des negoces: Car ilz doiuent ordonner les ceremonies pour l'entretenement de la Religion: establir par loix, la regle du droict & de l'equitable: puis móstrer le chemin aux autres pour bien & heureusement viure: mesmes veiller iour & nuyt pour maintenir & accroistre l'auctorité & dignité de leurs concytoyens. Et si par auanture il se presente quelque chose commode, vtile, & necessaire au bien public, & ilz se sentans char-

Office desbós negociateurs gez d'aage aymét mieulx vacquer a la contemplation des occurrences ordinaires, que s'entremettre de l'execution: en ce cas ilz y pourront employer les experimétz es practiques mondaines, & qui sont promptz pour conduire grans affaires, a ce qu'ilz puissent commencer & poursuyure de faire bien a leur pays. Et ceulx la ayás liberalement receu la charge, penseront iour & nuit pendant le loysir qui leur sera

donné de

doné de resider en leurs maisons, cóment & p quele voye ilz pourrót faire le deuoir de leurs charges, & n'en feront pas moins se trouuant sur les champs, ains administreront a chacun bonne & brieue iustice, meneront (s'il en est besoing) des soldatz a la guerre: & finalement eulx ny les leurs ne tiendront iamais (comme l'on dict) leurs mains oysiues, qu'ilz ne facent quelque bon œuure pour le proffit de la communaulté. Mesmes s'ilz cognoissent que pour l'execution d'aucuns negoces, il n'y ait assez de deniers ordinaires, leur discretion en pourra emprunter sur leurs parens, sur les marchans, & autres personnages viuans du reuenu des champs.

Et afin qu'en tout ce que dessus n'y ait aucune faulte de police, tous les autres habitans du pays doiuent obeir a ces chefz principaulx en toutes choses raisonnables.

Si donc teles capitulations ne se treuuēt extrauagātes, ie puis bien dire qu'aucunes sortes d'Edifices conuiennent aux gens de qualité constituez en magistrat, d'autres aux moyens, & d'autres a la tourbe populaire. Puis encores il est requis d'en faire d'vne mode pour iceulx gouuerneurs, lesquelz president a l'administration des affaires ciuilz, d'autres pour les trafficquans sur les champs, & encores d'autres pour ceulx qui entendent a recueillir les fruictz prouenans de la terre, pour en subuenir a chacun au temps de la necessité. Comme il soit ainsi donc qu'vne partie de toute celle congregatió serue a la necessité, & l'autre aux commoditez: il est raisonnable que toutes deux vsent de quelque graciéuseté en mon endroit, voulāt deduire les façons de leurs Edifices: & si chacune de son costé reçoit pou agreable ce mien petit discours de diuisions que i'ay (en passant temps) extraict des rudimēs de la Philosophie, cela me semblera honneste recompense de mes labeurs.

Et afin de rentrer en mon institution principale, ie deduiray auant toute œuure, quele conuenance il y à de l'vne de ces qualitez d'hommes, auec toutes les autres, & comment se doit gouuerner le petit & principal nombre enuers la multitude vniuersele. Mais pour donner commencement a choses de si grande importāce, ou fauldra il du premier coup que ie me fonde? Sera ce parauanture a deduire comment les humains commencerent a se loger, & a descrire en premier lieu la façon de leurs simples retraictes, puis a poursuyure de degré en degré iusques aux Theatres, Thermes ou Baignoeres, Temples & Palais magnifiques?

C'est vne chose manifeste, que les nations diuerses habiterent du commencement par longues années es villes sans se fermer de murailles. Car les historiens tesmoignent que quand le prince Denys (maintenant surnommé Bacchus) alloit cóquerant les Indes, il n'y auoit point de citez emmuraillées. *De Bacchus du filz de Iupiter cōquerāt des Indes.*

Aussi Thucydide racompte que iadis en la Grece il n'en estoit point de nouelles. Mesmes encores du temps de Cesar tous les peuples de la Bourgongne en Gaule ne sauoient que c'estoit de se retraire en villes, ains viuoient simplement en bourgades champestres. *La Grece n'auoit au commencement point de villes fermées. Des peuples de Bourgongne en Gaule*

Ie treuue que la premiere ville qui fut iamais bastie, estoit appellée Biblon, que les Pheniciens habiterent, laquelle Saturne feit clorre de muraille: Ce neantmoins Pómpone Mela tient qu'vne autre dicte Ioppé, auoit este bastie des deuant le Deluge. D'autre part Herodote dict que quand les Ethiopiens eurent conquis l'Egypte, ilz ne faisoient mourir par iustice aucun malfaicteur ou delinquant, mais le cō damnoient a porter de la terre pour fermer les bourgades ou leur plaisir estoit s'habituer. Et voyla d'ou premierement vindrent les villes en icelle prouince. Mais de cecy traicterons vne autre fois. Maintenant combien que l'on dict que nature faict *De Biblon ville de Syrie maintenant dite Gazete. De Ioppé ville de Palestine. Des Ethiopiens qui cōquirēt l'Egypte.*

QVATRIEME LIVRE DE MESSIRE

tousiours ses operations par petiz & legiers principes: toutesfois il me plaist de cómencer par les plus apparens & honorables.

De la contrée, place, & situation commode ou incommode aux villes, partie suyuant la doctrine des anciens, & partie a l'opinion de l'autheur.

Chapitre deuxieme.

A Toutes villes en general, & aux parties d'icelles, appartiennent toutes choses publiques. Parquoy si nous voulons (auec les philosophes) determiner que la forme & cause de bastir vne ville, est afin que les habitans y puissent viure en tranquillité, auec le moins d'incommoditez & molestez que possible sera: il ne fault vne seule fois, mais plusieurs considerer en quel endroit de pays elle doit estre assise, & suyuant quele forme de lignes se doiuent bastir ses murailles. Toutesfois assez d'hommes sont en cela les vns d'vne fantasie, & les autres d'vne autre: comme ie vous feray entendre.

Des Alemans du temps de Cesar. Cesar dict en ses commentaires, que les Alemans ou Germains souloient tourner a grande gloire d'auoir a l'entour de leurs residences grans pays inhabitez & desertz, pource, disoient ilz, que leurs ennemyz ne pourroient faire aucunes courses ou autres entreprises contre eulx sans qu'ilz en feussent de bonne heure aduertiz.

De Sesostris Roy d'Egypte Les historiographes tiennent que Sesostris Roy des Egyptiens se desista d'enuoyer son armée en Ethiopie, pour ce qu'il craignoit la difficulté des passages, & qu'il y eust faulte de viures.

Des Assiriës. Aussi les Assyriens quand ilz sentoient qu'vn Roy estrange leur vouloit faire la guerre, incontinent se retiroyent en lieux desers & marescageux, ou nul homme ne pouoit entrer apres eulx, & par ceste voye n'encouroient perte ny dommage.

Des Arabes. Pareillemét les Arabes pource qu'ilz n'ont comme point d'eau, ny de fruictz de la terre, iamais (ce dict on) ne furent miz en seruitude.

L'occasion q feit premiere mēt entrer les Barbares en l'Italie. Belle sentēce de Crates le philosophe. Pline escrit que le pays d'Italie ne fut oncques assailly des Barbares pour autre cause, qu'afin d'auoir a leur commandement la douleur du Vin & des Figues que sa fertilité produit: & a ce propos disoit Crates le philosophe, que l'abondáce des choses qui prouoquent la volupté, est tousiours dómageable tant aux vieillars, qu'aux ieunes hommes, a raison que cela rend les vns trop arrogans, & les autres effeminez oultre mesure.

De la Regiō d'Amerique nō la nouuel lemēt trouuée Tite Liue dict que la region d'Amerique est merueilleusement fertile, mais qu'elle nourit des hommes trop douilletz & debiles, ainsi que sont communemēt tous pays gras abondans en richesses.

Les Lygiens peuples d'Asie. Au contraire les Lygiens peuples d'Asie, d'autant qu'ilz habitent en vn pays pierreux, ou ilz sont contraindtz de labourer continuelement pour viure, encores le pl⁹ sobrement que lon sauroit penser: sont industrieux & robustes a merueilles.

Contrariete d'opinions. Puis donc que les choses de la nature se gouuernent ainsi, ie croy qu'il se pourra trouuer certains espritz qui ne blameront pas les pays aspres & difficiles pour y edifier des villes: & d'autres qui tiendront le contraire, disans qu'il vault trop mieux que nature se monstre enuers eulx liberale de ses biens, telement que rien ne leur faille, tant de ce qui appartient a l'vsage de la vie ordinaire, qu'a l'accomplissement
de delices

de delices & volupté, que non pas les faire languir apres. Et pour fortifier leur dire, allegueront que nous pouons bien vser en bien des biens sans crainte de reprehension, suyuāt les loix & ordonnances qui ont esté cōstituées par noz predecesseurs. Mesmes subioindront, que les choses necessaires a viure, sont beaucoup plus agreables si nous les auons chez nous a commandement, que si l'les falloit chercher ailleurs a grand' peine & labeur. Encores ceulx la pour estre plus a leur ayse, desirerōt parauanture vn territoire pareil ou autant fertil comme Varro escrit qu'il souloit estre aupres la ville de Mephis, ou le ciel se trouuoit si téperé, que les feuilles de nulz arbres, ne des vignes mesmes n'y tumboient de toute l'année. Ou comme enuiron le mont Toreau aux lieux qui regardent la partie Septentrionale, dōt Strabo dict que les vignes y portent des grappes qui ont deux coudées de long, mesmes q̄ chacun sept produit vne Amphore de Vin, qui vault autāt q̄ demy Muy : & que d'vn seul figuier s'y souloient cueuillir soyxāte & dix mesures antiques appellées par les latins Modii. Ou comme est la region des Indes, & l'Isle Hyperborée en l'Ocean, ou Herodote afferme que lon cueuille les fruitz deux fois l'année. Ou comme en Portugal, ou les laboureurs tirent plusieurs moyssons des semences qui sont tumbées en terre au temps de leur maturité. Ou bien comme Talgé pres le mont Caspien, ou les champs produysent sans main mettre.

Mais a dire le vray, teles terres sont rares, & plustost les peult on desirer, que les auoir. A ceste cause noz bons predecesseurs qui ont escrit ce qu'ilz auoient appris de leurs ancestres, auec leurs propres experiences, veulent qu'vne ville soit situee en pays ou elle se contente de la fertilité des terres d'enuiron, conuenante a ce qui suffit pour l'entretenemēt des habitās, sans qu'elle ayt besoing en pourchasser d'ailleurs : & que ses frontieres soient si bien munyes, que les ennemyz n'y puissent facilement entrer, mais luy soit loisible enuoyer gens sur les voysins toutes & quātesfois que bon luy semblera, malgré toute resistance contraire. Et sans mentir si elle est tele, tousiours gardera sa liberté, & si pourra beaucoup accroistre son domaine. Mais quel exemple ameneray-ie en cest endroit, autre que de Egypte, a qui lon donne la palme de louenge par dessus toutes autres contrées ? pour ce qu'elle est singulierement bien bornée, & presque inaccessible, ayant d'vne part la grand' mer, d'autre les desers inhabitables, puis a mai droitte les mōtaignes haultes a merueilles, & sur gaulche des marescages, p ou a peine sauroit on penetrer : mais le dedās est si fertile qu'on le dict le Gernier du mōde : & souloiēt noz anciens dire, q̄ les dieux s'y en alloiēt aucunesfois a l'esbar, ou pour se mettre a sauluetè quād ilz estoiēt assailliz de mauuais hōmes. Ce nonobstant encores q̄ celle region ayt des particularitez tāt singulieres, Iosephe dict qu'elle ne fut oncques libre. Et pourtāt ceulx qui nous ammonestent que les negoces des mortelz ne sont iamais en asseurance, & feussent ilz au giron de Iupiter, nous donnent bonne instructiō : par quoy il est raisonnable de suyure leur doctrine, mesmement de Platon en ce qu'il respondit a aucuns qui luy demandoient ou se trouueroit vne Cité si biē policiée, comme celle qu'il auoit par escrit establie : C'est, qu'en tout le monde n'estoit point sa semblable, mais qu'il la vouloit ainsi paindre pour monstrer les choses requises a qui en veult arriuer a la perfection : & celle (dict il) qui moins s'esloignera de la mienne, estimez la meilleure que toutes les autres.

Ie donc qui en veuil former vne laquelle soit par les gens doctes estimée commode en tout & par tout, suyuray l'exemple de ce philosophe : toutesfois ie me renge-

QVATRIEME LIVRE DE MESSIRE

Sentence de Socrates. ray tousiours au temps, & a la necessité des occurrences, tenant auec Socrates, que la chose qui est tele de soy, qu'elle sauroit estre changée ou muée sinon en pire, est au degré superlatif de bonté. Et ainsi ie conclu que pour l'auoir a souhait, il faut (auant toute œuure) qu'elle soit exempte de toutes les incommoditez deduittes en mon premier volume, & n'y ait aucune disette des choses qui appartiennent a bien & heureusement viure, lesquelles ie repeteray en bien peu de paroles.

Description d'un bon terroer pour fonder vne ville. C'est que le territoire d'enuiron soit sain, ample, abondant en diuersitez necessaires, plaisant, fertile, fort d'assiette, orné de toutes sortes de fruitz, enrosé de fontaines, mesmes garny de fleuues ou riuieres, & lacz, auec des portz & bras de mer, p lesquelz y on puisse apporter les prouisions couenables, desquelz on a faulte: & em porter ce dont l'on n'a que trop. Plus que pour establir & augmenter les choses qui sont necessaires tant en temps de paix qu'en temps de guerre, rien n'y máque, mais tout y soit a grand foison, afin que par tele abondance la ville en soit aornée, puisse secourir aux siens, donner plaisir & ioye a ses amis, & faire paour aux ennemyz.

Toutesfois encores diray-ie que la ville située en vn tel endroit sera bien tenue a nature, si elle a en sa puissance tant de champs labourables qu'ilz puissent malgré les ennemiz donner a viure aux habitans.

Or la fault il (s'il est possible) asseoir au beau mylieu de son domaine, afin qu'elle puisse veoir tout a l'étour de soy, pour discerner ce qui est a faire, & y mettre ordre de bonne heure, si l'exigence le requiert, mesmes a ce que les laboureurs ayent cómodité d'aller souuent a leur besongne, puis se retirer dedás a peu de chemin, estát chargez de prouisions ordinaires.

Mais il y a bien difference de la situer en plain champ, ou aupres d'vn riuage, ou sur vne montaigne: Car chacune de ses qualitez a quelque chose de bó & de mauuais.

Du prince Denys sarnomé Bacchus. Qu'il soit ainsi, quád Denys Bacch' menoit son armée par le pays des Indes, il voyant mourir de chault ses gensd'armes en la Campagne, leur feit costoyer les montaignes, & par ceste maniere les saulua.

Des fondateurs antiques. Il semble (certes) que les antiques fondateurs des villes choysissoiét tout de gré les montaignes, pensant y estre en plus gráde seurté, qu'en plat pays: mais il y a ce mal, qu'il y a tousiours faulte d'eau.

Incommoditez de plat pays. Si vous bastissez donc en terre plaine, elle vous donnera la commodité du courát des Riuieres: mais l'air y est si tresmal temperé, qu'en esté tout y brule de chault, & en yuer tout y gele de froid: d'auantage la ville y estant assize n'est gueres bien defensable contre l'impetuosité des ennemyz.

Incommoditez de telles maritimes. La situation en riuages de mer est bonne pour la traffique de marchandise: mais on dict communement qu'vne ville marine est la pluspart du temps amusée apres les nouueaultez qu'on y apporte, & a practiquer auec les suruenans, si qu'elle en est comme flottante, & exposée a beaucoup de perilz, principalement d'estre saccagée par les coursaires, qui ne taschent fors a piller, & puis faire voyle auec le vent. A ceste cause mon aduis est, qu'en quelque endroit qu'on la bastisse, il fault (s'il est possible) donner ordre qu'elle soit participante de toutes commoditez, & exempte des inconueniens dangereux. Mesmes ie vouldroye (s'il estoit a mon chois) trouuer vne plaine sur la mótaigne, ou quelque motte en plain terroer pour y bastir vne ville. Toutesfois pource que lon ne peult auoir par tout cela que lon desire, obstant la diuersité des lieux, nous vserós en choses necessaires de ces regles ingenieuses, asauoir q si c'est en platte contrée marine, nostre ville ne soit trop pres du bord de la mer: mais si le pays est montueux, plus sera elle ioi pres du miculx vauldra en toutes qualitez.

Situatio pl' approuuée p l'autheur.

Certainement plusieurs villes font foy que le flot de la mer se change auec le têps. *De la ville* Et qu'il soit ainsi, Baye au Royaume de Naples en fut noyée & demolye, si fut *de Baye au* bien le Phar en Egypte, qui souloit estre enuironné tout d'eau : car il est mainte- *Naples.* nant comme vn Cherronesse, conioinct a la terre ferme : & dict Strabo qu'il en *Du Phar en* print tout ainsi a Tyr, a Clazomene, & au temple de Iupiter Ammon, car ces trois *Egypte.* estoient iadis situez pres de la mer, mais par la loingtaine retraicte qu'elle en *Cherronesse* feit, ilz demourerent en pays Mediterrane. Et voyla pourquoy les Architectes an- *te de terre q̃* tiques nous admonestent, que s'il conuient bastir en regions semblables, ce doit *peu s'e faule* estre ou tout sur le bord, ou bien loing de la. *qu'elle ne soit Isle.*

Toutesfois on voit chacun iour par experience que la vapeur de la marine rend *Tyr est vne* l'air gros, pesant, & salé, si que quand vous approcherez de la greue, par espe- *ville pres du* cial estant le pays plain, vous le trouuerez tout humide, & comme semé de sel son *mont Libã.* du, obfusquant la clairté du ciel, voire moysissant toutes choses, & bien souuent *Clazomene* vous y verrez voller comme des toilles d'Araignée : chose qui faict dire aux Phi- *est vne ville* losophes, qu'il se faict dudict air tout ainsi que de l'eau, laquelle se corrompt ay- *d'Ionie en* sement par mixtion de la salure, en sorte qu'elle en deuient puante. A l'occasiõ *Asie.* dequoy les antiques, & principalement Platon, veulent qu'vne ville soit distante *Incommodi* de la mer pour le moins de dix mille, qui sont cinq lieues françoises. Mais s'il n'est *tez de la va-* possible de l'en mettre si loing, son assiette doit estre tele que les ventz n'y puissent *peur mari-* arriuer sans estre preallablement rompuz, lassez, & purifiez, en sorte que par l'en- *ne.* trecours des montaignes toute la force nuysante des vapeurs soit estaincte & an- *Conseil de* nichilée. Vray est que dessus le riuage, le regard de la mer est plaisant a merueilles : *Platon.* & si en est l'air assez sain, si nous croyons a Aristote, qui dict que les regions conti- nuellement rafraichies du soufflement des ventz, sont bonnes pour ceulx qui les *Opiniõ d'A* habitent. Toutesfois il se fault donner de garde que la mer n'y soit herbue, ne d'vn *ristote.* bord bas & flottant en eau, mais de riuage creux, hault & droict, de roche viue des rompue & ripilleuse, taillé quasi en ligne perpendiculaire, afin que lon n'y puisse ancrer.

Au demourant si la ville est assize sur la superbe croupe d'vne montaigne, cela luy *D'vne ville* donne grande maiesté, la rend delectable tout oultre, & si la faict saine au possible: *assize en mõ* Car de quelque costé qu'vn mont regarde la marine, tousiours le creux en cest en- *taigne.* droit a ualle en grande profondité : & si d'auãture quelzques grosses vapeurs sour- doient de l'eau, elles s'aneantissent en mõtant : mesmes s'il aduenoit que certains en nemiz y voulussent venir, on les voit nauiguer de loing, & a lon tout loysir de se mettre en equipage pour les receuoir ainsi qu'il appartient.

Les antiques dõc tousiours ont faict cas d'vne ville assize sur quelque mote ou col *Diuersité* line, par especial quand elle regarde l'Orient : & ont aussi estimé celle qui estant en *d'opinions.* region chaulde, est battue du vent de bize. si est ce qu'aucuns autres aymẽt mieulx qu'elle soit declinãte deuers l'Occident, a cause (disent ilz) q̃ soubz ce climat de ciel les terres y sont plus fertiles. Toutesfois enuiron la mõtaigne du Taureau (dõt nous auons cy deuant parlé) les parties tournoiantes deuers Aquilon, sont plus saines q̃ les autres, & ce a l'occasiõ pour laq̃lle les historiographes disent q̃lles sont si fertiles. Or s'il fault situer vne ville sur vne montaigne, en premier lieu il est requis de pren- dre garde qu'elle ne soit subgette a ce qui aduiẽt ordinairemẽt en telz endroitz, & principalemẽt quãd l'assiette est enuirõnée de plus haultes accumulatiõs de terre, c'est, qu'il s'y faict la pluspart du temps vne assemblée de nuages, laquelle rẽd le iour

I

obscur & noir,& l'air sombre & froid, de tresdangereuse qualité. D'auantage est
besoing de pouruoir a ce que l'impetueuse rage des ventz n'y tourmente oultre le
deuoir, principalement Boreas, duquel Hesiode dict que sa proprieté est de rédre
toutes gens gourdz, & courbez: mais plus les vieillars que les ieunes.

L'aire donc de la ville sera trop incómode si par dessus elle domine quelque rocher
hault esleué, lequel reiette contre bas les vapeurs attirez & conceuz du soleil, ou
s'il y monte contremont des exhalations ou bouffées infectes sourdantes du fons
des vallées prochaines.

Aucuns veulent que les flans des murailles d'vne ville soient asis ioignant le bord
des precipices ou trenchées profondes, & espouentables au possible. Toutesfois
De Volterre iceulx precipices móstrent bié en maintes places (& entre autres a Volterre en Tu-
en la duché scane) que les bastimens fondez dessus sont aucunement mal asseurez contre les
de Florence. treblemens qui peuuent aduenir, ou bien rauines & orages ordinaires, a raison que
la terre s'esboule auec le téps, & tire auec soy en ruine tout ce qu'on à edifié dessus.
Il fault aussi bien prendre garde a ce qu'il n'y ait quelque montaigne voysine au
dessus de la ville: Car si les ennemiz s'en saisissoient, cela pourroit faire du mal sans
nombre. Et si est besoing de pouruoir a ce qu'il n'y ait aux enuirons quelque plaine
asseurée, si grande, qu'en icelle les aduersaires puissent mettre & fortifier leur camp
pour asieger la ville, ou se renger en bataille pour donner l'assault a leur volonté.

De Dedalus Nous lisons que Dedalus assit la ville d'Agrigente en Sicile, sur vn rocher hault &
l'architecte. difficile a monter, telement que trois hommes pouoient empescher le passage a
gráde multitude qui l'eust voulu forcer. A la verité ceste mode est bié bóne, pour-
ueu qu'il ne faille aussi peu de gens pour defendre l'yssue a ceulx qui en vouldroient
sortir, comme il faict aux autres qui cherchent d'y entrer.

Les gens de guerre bien experimentez en la discipline militaire, prisent fort pour
De la ville beaucoup de raisons, la ville de Cingol, que Labien feit bastir en la marche d'Anco-
dicte Cingol ne, & entre autres pource qu'il n'y peult aduenir ce qui eschet a la pluspart des citez
edifiées sur croupes de mótaignes, c'est, q quand on est monté sur le plain, les assail-
lans y ont autant d'auátage que ceulx qui les en veulent repousser: & la c'est tout le
contraire: car la roche taillée en bizeau ne permet qu'ilz sy puissent renger en ordó-
nance. D'auantage l'ennemy n'a par ou il puisse d'vne course a l'enuiró piller & sac-
cager le pays a son plaisir: & si ne sauroit fermer tous les passages a la fois: ne seure-
ment se retirer a son cáp qu'il aura aupres: ny aller au fourrage, au bois & a l'eau sans
danger: ce que tout au contraire sera permis aux citoyés: car ilz ont deça & dela de
soubz eulx plusieurs collines s'entretenántes, par entre les vallées desquelles ilz pour-
ront incótinent sortir & irriter leurs ennemyz, & a l'impourueu a toute soubdaine
esperance & occasion se ruer sur eulx & les accabler.

De la ville L'on ne faict pas moins de cas de Bissée, qui est au pays des Marsiens, assez pres de
de Bissée. Rome, pour autant que trois fleuues passent a l'entour, & laissent de bien estroictz
passages aux entrées des vallées, lesquelz encores sont renforcez de montaignes as-
pres & inaccessibles, telemét qu'il n'y a lieu ou lon peust mettre cáp pour l'asieger,
& sy ne sauroit l'ennemy garder les bouches des vallées si bien que les habitans ne
puissent estre secouruz de gens & de viures, s'ilz en auoient necessité, & faire des
Pour fonder saillies pour escarmoucher a toutes heures. A tant suffise des assiettes en mótaigne.
vne ville Maintenant si vous voulez fonder quelque ville en pays plat, & faire (suyuant l'or-
en pays dinaire) qu'vne riuiere passe tout a trauers, prenez garde a ce que le courát ne vien-
plat. ne de

ne de deuers Auſter, & pareillemēt qu'il n'y aualle, pource que d'vne partie il vous ameneroit trop grande humeur, & de l'autre trop grand'froidure, choſe qui ſeroit moleſte & dommageable infiniment. Mais ſi ladicte riuiere paſſe au long des murailles, donnez ordre que du coſté par ou le vent pourroit battre, elles ſoyent ſi hault leuées qu'il ne vous puiſſe faire mal: & au demourant ſeruez vous de l'experience des mariniers, qui tiennent que le naturel des ventz eſt de ſuyure le ſoleil, principalement les bouffées Orientales, que les Phyſiciens diſent eſtre pures au matin, & ſur le ſoir huïmides: & au contraire les Occidentales plus eſpoiſſes au leuer dudict ſoleil, & a ſon coucher plus ſubtiles. choſe qui ſi elle eſt ainſi, faict que les fleuues courans deuers Orient ou Occident, ſont plus commodes que tous autres, a raiſon que le vent fraiz venant quant & quant le ſoleil, chaſſe oultre la ville les vapeurs nuyſantes, ſi cas eſt qu'il y en ait: ou ne les augmente que bien peu a ſon venir. Toutesfois pource qu'on ne peult auoir en ces matieres le pays tel qu'on le vouldroit, i'aymeroye mieulx (quant a moy) que le courant des riuieres ou des lacz tiraſt deuers la Bize qu'a l'Auſter, pourueu que la ville ne feuſt ſituée en l'vmbrage de quelque montaigne: Car en ce cas il n'y auroit rien pire. Ie laiſſe en ceſt endroit ce dont nous auons cy deuant parlé: neantmoins encores diray-ie ce mot, que l'on a cogneu par experience, que le ſuſdict vent d'Auſter eſt peſant, faſcheux & melancholique de ſa nature: telement que quand il enfle les voyles ſur la mer, il les emplit ſi fort que quaſi les vaiſſeaux en periſſent, comme ſi c'eſtoit vne charge exceſſiue: mais quand Boreas tire, la mer & les naui-res en vont beaucoup plus viſte. Par ainſi le meilleur que i'y voye, c'eſt qu'il vault mieulx que l'vn & l'autre deſdictes riuieres venant d'Auſter ou y tirant, ſoit bien loing reculée de la ville, que elle y paſſaſt a trauers, ou veinſt a courir & battre au lōg de ſes murailles.

Experience des mariniers.

La nature du vēt Auſter.

Du vent Boreas.

Conſeil de l'autheur.

On blaſme ſpecialement le fleuue qui a les riues haultes & aſpres auec ſon lict profond, vmbrageux & plain de cailloux, tant a raiſon que l'eau n'en eſt pas ſaine a boire, que pource qu'il en ſort vn gros air ſe conuertiſſant en vapeurs non ſalutaires. C'eſt le faict d'hommes prudens & bien entenduz, que de s'habituer loing des Eſtangs & marez qui croupiſſent & ſont limonneux. Ie ne repeteray en ceſt endroit les maladies prouenantes de l'air corrompu au moyen de telz lieux, ſinon qu'en paſſant ie diray que auec ce que de leur naturel ilz produiſent pluſieurs autres maulx peſtilentieux qui ſont couſtumiers en eſté tēps, cōme grant puanteur, force mouſcherons, vers treſinfectz, & ſemblables ordures; en oultre ont ilz ceſt incōueniēt, qu'encores qu'autremēt vous les peſiez treſnetz & purgez, toutesfois iamais n'y default le vice que nous auōs dict naturel aux planures, aſauoir que le ciel y eſt touſiours plus froid en yuer qu'en autre part, & trop plus ardant en eſté.

Des eſtangs & marez.

Aucune cauſe de peſte de generation de vermine.

Finablement encores & de rechef fault il tenir main a ce que ſil y a pres voſtre ville montaigne, roche, lac, mareſcage, fleuue, fontaine, ou quelqu'vne de ces choſes qui puiſſent fortifier l'ennemy contre vous, cela ſoit occupé par les gens de voſtre party, afin qu'il n'en aduienne inconuenient aux bourgeois, & parauanture la ruine de tout le peuple. A tant ſuffiſe de la ſituation des villes.

Tresbon conſeil de l'autheur.

I ij

QVATRIEME LIVRE DE MESSIRE

Du pourpris, espace & amplitude que lon peult donner aux Citez: ensemble de la figure des murailles. Puis de la coustume des antiques en dessignant ou merquant le traict de leur closture, auec aussi les ceremonies & obseruations dont ilz vsoient en ce negoce.

Chapitre troisieme.

NOus entendons assez qu'il est besoing que le circuyt d'vne ville, & la distribution de ses parties, soient changees selon la diuersité des lieux: car on ne sauroit faire sur vne montaigne le traict d'vn pourpris de muraille a son choix ou rond ou quarré, ou de tele forme qui viendroit bien en fantasie, come on faict bien en pays plat. Or donc pour enclorre vne ville, les Architectes antiques ne veu-

Commoditez & incommoditez d'angles en clostures de villes. lent point qu'il y ait des coingz es murailles, pource qu'ilz seruent plus a l'ennemy pour assaillir, qu'ilz ne font pas aux citoyens pour se defendre: & si ne peuuét endurer la grãde batterie des engins ou machines de guerre. Et a la verité ces coingz seruent aucunemét aux assaillãs pour leurs embuscades, & pour enuoyer leurs traicts la ou ilz ont l'aisance de faire leurs saillies & retraictes. Toutesfois en villes de mõ-taigne lesdictz coingz y sont aucunesfois de grande vtilité, principalement quand

De Perouse ville d'Italie. ilz regardent sur le chemin par ou lon peult aller & venir. Qu'il soit ainsi, a Perouse ville assez renommée, la forme de sa closture est faicte quasi comme sur le patron des doigtz d'vne main entr'ouuers, & s'en iettent les arestes parmy des petites val-lées, telement que si les ennemyz veulent venir a l'assault, & sapper la muraille, a grand' peine pourroient ilz soustenir la force du traict qu'on leur lanceroit de tous costez, & les saillies que lon feroit sur eulx. Et voyla pourquoy il ne fault en tous lieux garder vne mesme façon d'enclorre vne ville.

Bon propos des antiques. Les antiques disent aussi qu'il ne fault pas qu'vne Cité & vn nauire soient si amples que les corps puissent chanceller se trouuant vuydes: ny pareillement si petiz qu'ilz ne contiennent à l'aise tout ce que leur est necessaire. Ce nonobstant aucuns autres maintiennent que tant plus on les faict grandes, & mieulx valent, a tout le moins la ville, d'autant qu'elle en est plus seure: suyuant laquelle opinion ie treuue qu'il à esté des peuples lesquelz se promettans bonne esperance de l'aduenir, faisoient leurs ci tez plus spacieuses qu'il estoit possible, taschans par cela de perpetuer leurs noms a

Ceste ville de Thebes estoit en Egypte. l'immortalité. Et qu'ainsi soit, nous lisons dedans les histoires que la ville du Soleil autrement appellée Thebes, dont Busire fut fondateur, auoit cent soixante stades

De Mephu, Babylone, et Ninine. de tour, Memphis cent cinquante, Babylone plus de trois cens cinquante, & Niniue deux cens quatre vingtz. D'auátage il en à esté aucunes qui ont compris si grãd parterre en leur enclos, q̃ lon y pouuoit faire labourer & recueillir la prouision d'v-

Conseil de l'autheur. ne année necessaire a tous les habitãs. Mais quoy qu'il en soit, ie suis d'opinió qu'on suyue le prouerbe disant qu'en toutes choses il n'y doit auoir rié de trop ny de peu. Ce neantmoins s'il fault faillir en l'vne de ces parties, i'aymeroie mieulx quát a moy, que ma ville peust contenir le nombre de ses citoyens quand il viendroit a faug-menter, que si elle estoit trop serrée, sans auoir moyen de les loger. Encores fault il considerer que la cité ne se doit faire seulement pour la necessité & commodité

Ornemẽs & commoditez d'vne ville. des logis, mais aussi doit estre disposée en sorte qu'il y ait de tresplaisantes & ho-nestes places, les vnes desquelles seruent pour les assemblées du peuple a commu-niquer & deuiser ensemble apres auoir chascun donné ordre a ses affaires ciuilz & domestiques: les autres pour y veoir courir a qui mieulx tant les gens que

les

les bestes:autres pour iardinages:autres pour pormenoers:autres pour nager & se baigner, & semblables recreatiós & passetéps. Aucuns bons autheurs antiques, có-me Varró, Plutarque, & autres de tele qualité, recitét q leurs predecesseurs auoient acoustumé de trasser le circuyt de leurs murailles non sans grãde ceremonie, & mer-ueilleuse deuotió: car apres auoir de longue main choysi vn iour heureux, ilz attel-loient soubz le ioug vn Beuf, & vne Vache, & leur faisoient trainer vn Coultre de Charue d'Arain, qui trassoit le premier traict du pourpris. Mais il fault noter que la Vache estoit en dedás, & le Beuf en dehors, & pédát que cela se faisoit, les peres de famille qui se vouloiét habituer en cest endroit, allátz apres la charue, recueilloient les petiz moyteaux de terre espãduz deça & dela, puis les reiettoient dás le sillon, a fin q rien ne s'en p̃dist: & quád ilz estoiét arriuez aux lieux ou deuoiét estre les por-tes, ilz soubzleuoiét de leurs mains la Charue en l'air, afin que l'entrée des portes de-mourast entiere & inuiolée. Parquoy le circuit des murailles, voire l'ouurage tout entier, excepté lesdictes portes, estoit estimé sacré: mais quant aux portes, il n'e-stoit licite tant seulement les nommer sacrées. *Superstition antique.*

Denys de Halicarnasse dict que du temps de Romule, les gens qui vouloient com-mencer vne ville, faisoient premierement vn sacrifice: puis allumoient des feux de-uant leurs pauillons, & menoient la le peuple pour saulter pardessus la flãme, pour estre purgé de leurs faultes commises: Car ilz ne vouloient permettre que person-nes polluës assistassent a ce mystere. Voyla la coustume des Romains. *Autre su-perstition.*

Ie treuue ailleurs q l'on faisoit semer de la pouldre de terre blãche, qu'ilz disoiét estre pure, & p dessus se trassoit le silló cóstituãt le pourpris de la muraille, chose qu'Ale-xãdre voulãt faire en fõdãt sa ville de Phar en Egypte, & luy defaillãt sa pouldre de terre, il acheua le reste auec de la farine: acte q dõna matiere aux deuins de p̃dire les choses a venir, & d'estimer q suyuãt telz p̃sages notez aux iours de la natiuité des vil-les, on a pouoir de dire certains euenemés du téps futur au peuple habitãt en icelles. *Encores au-tre supersti-tion. Alexandre le grand. Friuole fon-dement pour les deuin-neurs.*

Les liures ceremoniaux des Tuscans antiques, apprenoient iadis a cognoistre par la naissance des citez, queles fortunes leurs deuoient succeder, voire sans faire la fi-gure du Ciel, (comme i'ay desia dict en mon second liure) mais seulemét par con-iectures prises sur les occurrences qui se presentoient lors. *Des Tuscãs antiques.*

Censorin dict qu'iceulx Tuscans auoient mis en leurs liures qu'au iour de la mort des enfans venuz au monde le iour de la fondation de leur ville, qui auroient vescu le plus longuemét, se pouoit cópter la fin du premier siecle d'icelle: & d'entre ceulx qui ce iour la seroient en la ville, la mort de celuy qui pareillement viuroit plus lon-guement, la fin du second siecle: & ainsi des tiers, & conseqémment des autres: mes-mes que les dieux enuoyoient certains signes manifestes pour dóner a cognoistre quand vn siecle estoit passé. Au moyen dequoy lesdictz Tuscás auoient bonne co-gnoissance de leurs siecles, si qu'on trouuoit par eulx escrit, q leurs quatre premiers n'auoient duré sinon cét ans, le cinquieme cent vingt & trois, le sixieme six vingtz, le septieme tout autát, le huitieme couroit du temps q regnoient les Cesars, lequel n'estoit encores acheué, & les neuf & dixieme estoient encores a escheoir. En oul-tre ilz estimoient que par ces enseignemens & indices on pourroit facilement co-gnoistre quele seroit la reuolutió des siecles a venir. Aussi cela leur feit predire que Rome deuoit vne fois estre le chef du monde, consyderé qu'vn enfant né en mes-me iour qu'elle fut bastie, en eut la dignité Royale: & ce fut Nume Pompile, duquel Plutarque afferme qu'il nasquit le treziemè iour d'Auril, aussi bien *Opinion des Tuscans an-tiques. Obseruation supsttieuse. En ce xiii. des Calẽdes en May, le so leil entre au signe des iu-meaux.*

F iiii

comme feit sa ville. Mais parlons maintenant d'autre chose.

Des Lacedemoniens peuples de Grece. Les Lacedemoniens se souloient iadis glorifier de ce que leur Cité n'estoit point close de muraille, ains seulement se côfians en la force & armes de leurs hommes, se pensoient assez bien muniz par la bonne constitution de leurs loix.

Des Egyptiés & Perses. Au contraire les Egyptiens & les Perses vouloiét que leurs villes feussent ceinctes de la meilleure closture de muraille qu'il seroit possible edifier : si faisoiét plusieurs autres peuples, & par especialles Niniuites, & Babyloniés, sur lesquelz domina Semiramis qui feit faire son enclos de mur tant espois, q̃ deux chariotz a quatre roues pouoient bien a l'aise estre menez dessus estans a costé l'vn de l'autre: & leur donna haulteur si grande qu'ilz montoient a plus de cent coudées.

Des Niniuites & Babyloniens. De Semiramis Royne. Merueilleuse espaisseur & haulteur de muraille.

La ville de Tyr est en Syrie. Arrien tesmoigne que la ceincture de la ville de Tyr, auoit cent cinquante bons piedz de hault.

Carthage fut ceincte de trois murs. Ie treuue qu'il à esté des peuples, lesquelz ne se sont voulu contéter d'vne seule closture, mais en faisoient faire diuerses, & entre autres les Carthaginiés en eurét trois a leur metropolitaine.

De Dioce Roy de Mede. Herodote racompte que Deioce Roy de Mede, filz de Phraorte, feit fermer sa ville d'Ecbatane, de sept circuitions de muraille, nonobstant qu'elle feust située en montaigne.

Opinion de l'autheur. Nous donc qui entédons q̃ la protection de nostre salut & liberté côsiste en bonne fermeture, s'il aduient qu'vn ennemy nous assaille, qui soit plus fort de gens, & par auâture pl' fauorisé de fortune : n'approuuerôs point ny la façô de faire de ceulx q veulent auoir leur ville toute nue, ny les autres semblablement, q mettent tout leur espoir en la multiplicité des murailles, ains nous contenterons de la raison, suyuant

Sentence de Platon. la sentéce de Platô, qui dict que toute Cité a de nature ceste influéce & mal en elle, qu'elle est a to' momés subiette a estre asseruie soubz puissance d'autruy, & ce pour ce que la Nature n'à point donné de fin limitée a la couuoytise des hommes, tant

D'ou est venue l'insolence des armes. en public, comme en particulier : & que de la est premierement venue toute l'inso lence des armes. Chose que si elle est ainsi, l'on ne sauroit nyer qu'il ne soit bon d'a-

Tresbon conseil de l'autheur. uoir des gardes contre les propres gardiens, & des munitions secrettes pour resister aucunesfois a celles qui sont mises en commun.

La fermeture ronde est la plus capable de toutes. Au demourant ie dy que la ville plus capable de toutes, sera celle qui tendra en rô deur: & la plus seure, celle que l'on verra close de destours de murs tournoians, non

De Hierusalem. pas droitz: comme Tacite escrit que souloit estre Hierosolyme: Car si les enneniz se viennent inconsiderement ietter dedans ses destours, ilz n'y serôt pas sans peril, & d'auantage n'y pourront bien accommoder leurs machines offensiues pour en venir a leur desir.

A ceste heure il nous fault regarder quelles doiuent estre les commoditez que l'on peult auoir dedans le pourpris des murailles, comme il se lit que les antiques ont faict, se rengeans a l'opportunité des lieux, & a la necessité des occurrences.

De la ville d'Antie qui fut la premiere edifiée au pays des Latins. Premierement il est notoire que la ville d'Antie, tresancienne entre les Latines, fut edifiée longue, & en forme d'Arc, pour ambrasser les vaisseaux nauigables, & faire vn port riche & puissant, chose que l'on voit encores au iourdhuy p̃ les reliques de ses ruines.

De Carras. Celle de Carras sur le Nil, estoit aussi de mesme forme.

De Palibotre en Inde. Megasthenes à escrit que Palibotre en Inde, es appartenances d'vn peuple que l'on appelle Grasiens, auoit de longueur quatre vingtz stades sur quinze de large, & estoit

estoit estendue au long du fleuue.
Les murs de Babylone furent edifiez en quarré. — *De Babylone.*
Memphis estoit en la forme d'vn delta, comme ceste figure monstre ♎. — *De Mephis.*
Or quel q̃ soit la façon de closture, Vegece dict que lon y aura bien pourueu selon le deuoir, si les murailles sont si larges q̃ deux hommes armez pour la defense puissent aller & venir p dessus sans empescher l'vn l'autre: & si on les tiẽt si haultes qu'elles soient hors du danger d'eschelle: mesmes si tresbien maßonnée de bonne pierre a chaulx & a sable, q̃ les machines offésiues n'y puissent faire breche desmesurée. — *Opinion de Vegece.*
Icy est a noter qu'il y à deux especes de ces machines, l'vne qui par violẽce de coups ruine & abat les murailles, & l'autre par miner ou sapper, en sorte que les defenses viennent incontinent du hault a bas. A ces deux peult on pouruoir de remede tant par largeur & profondeur de foßez, que par fortifications de rampars. — *Notez de deux especes de machines.*
Ceulx qui entendent ces matieres, ne font cas d'vne muraille si elle n'est de pierre ferme, & si le pied n'en bat iusques a l'eau: mais encores veulent ilz que le foßé de deuant soit large & profod a suffisance, afin que cela puiße empescher la voye aux bastilles mouuantes, & autres telz Engins qui sont pour offenser. D'auantage si les pionniers minans viennent a trouuer l'eau ou la Roche, tout leur effort viẽt a neãt. — *Opinion des gens de guerre du temps de l'autheur qui vinoit du temps de Laurens Medices Duc de Florence.*
Mais il se faict vne question entre les gens de guerre, asauoir lequel vault mieulx auoir, ses foßez pleins d'eau, ou tous vuydes: & la dessus aucuns disent qu'il fault en premier lieu auoir esgard a la santé du peuple, a quoy l'eau corrompue pourroit bien faire mal: ausi qu'il est besoing de purger incontinent le foßé s'il y estoit tumbé quelq̃ cho se dedans par l'impetuosité de la batterie, si que cela ne serue de chausée a l'ennemy pour venir iusques au pied du mur. Quant a moy ie laiße encores ceste question indecise, pource qu'il y à de grandes raisons tant d'vne part q̃ d'autre. — *Moyens pour se garder des mines. Question entre gens de guerre.*

❧ Des murs, defenses ou bouleuertz, tours, couronnes, & portes, ensemble de leurs fermetures.

Chapitre quatrieme.

Ie retourne de rechef a noz murailles: & dy que les antiques donnent les instructions suyuantes pour les faire ainsi qu'il appartient.

Bastißez (disent ilz) deux murailles distantes vingt piedz l'vne de l'autre: puis remplißez leur entredeux de la terre qu'aura esté tirée de vostre foße, & la foulez songneusement a coups de pillons ou battoers: puis faicte que lon y aille en montant doulcement depuis le parterre de la ville iusques aux defenses conuenables: & vo' serez en grand seureté. — *Pour fortifier villes.*

Certains autres disent ainsi, faictes vne douue ou rãpart tout au tour du circuit de vostre ville, & le fourrez de la terre tirée du foßé: apres edifiez vn mur depuis le Canal de ce foßé iusques a nyueau de vostre dicte closture, mais de tele espoißeur qu'il puiße commodement soustenir la charge du rampart: & ce sera bien besongné. Apres bastißez en vn autre plus hault par dedans la ville, distant du premier d'vne espace non estroitte, mais tele que lon y puiße renger les soldatz en bataille, voire y soustenir vn effort d'ennemiz si cas estoit qu'ilz veinsent au combat main a main. Cela faict, si entre ces deux murailles estendues en long vous en faictes des autres trauersantes, bien liées & enclauées, celles la ayderoient a supporter l'affais- — *Beau secret de fortification.*

QVATRIEME LIVRE DE MESSIRE

sement de la terre mise entre deux, & en rendroient la closture beaucoup plus forte: comme la figure cy dessoubz monstre par euidence.

Bō conseil de l'autheur. Au regard de moy ie prise grandement la muraille faicte en tele maniere, que si la violence des machines l'abbat, il y ait derriere vne espace assez ample pour en receuoir les monceaulx, non qu'ilz tumbent dans la fossé, & l'emplissent de leur ruyne.
Opinion de Vitruue. Au demourant ie suis d'auec Vitruue, qui dict que le manœuure d'vn mur se doit faire de tel artifice, que dedans son espoisseur soient entrelardées pres a pres plusieurs boyses d'oliuier flambé, lyées a l'vne & l'autre face tant dedans que dehors, en maniere de ranguillons, qui trauersent depuis la charniere de la chappe iusques sur le bord de la boucle, pource que cela rend vne fermeté presque eterniele.
Platée estoit salu au pays de Beotie, soubz le mōt Cythero. Thucydide racompte que les habitans de Platée, asiegez par les Peloponesiens, leur opposerent vne tele maniere de muraille, consideré qu'ilz entremeslerent du merrien auec la brique, & en feirent vne fortresse merueilleuse.
Antiques murailles des Gaulois. Cesar dict en ses commentaires, que quasi tous les murs de la Gaule estoiēt de son temps faictz en ceste façon, a sauoir de tronches droit assizes, egalement distantes l'vne de l'autre, & fermées a bonnes clefz par dedans œuure, leur entredeux emply de bon blocage, afin qu'icelles tronches ne se peussent entretoucher: & ainsi continuant par lictz de semblable matiere, iusques a ce que les massons estoient peruenuz a la deue haulteur. Cest ouurage (dict il) auoit bien bonne grace, & si estoit singulierement propre a la defense: consideré que la pierre ne pouoit estre bruslée du feu, & le merrien combatoit les impetuositez des Belliers heurtans pour faire
opinion diuerse a la precedente. breche. Toutesfois il est quelzques vns qui n'appreuuent point ces ligatures, & disent que la chaulx auec le merrien ne sauroient lōguement durer, pource que la dicte chaulx brusle par son sel la matiere du boys: & d'auantage que si les machines offensiues viennent a heurter contre, la compaction se desioint, & tumbe tout ensemble en ruyne. Mais pour faire des bonnes murailles cōtre la violēce des engins, on dict qu'il y fault proceder en ceste sorte.
Bōne & seure façon de muraille. Faictes des contreforts, Esperons, ou Espalliers de forme triangulaire, distās par dix coudées l'vn de l'autre, enclauez dedans le corps du mur, & que l'areste du mylieu de chacun, soit exposée aux coups de l'ennemy. entre ces cōtreforts edifiez des Arches rem-

ches, rempliffant leur vuyde par dedans, d'Argille alliée auec de la paille, battant bien celle paſte a coups de pilons ou battoers, ce faiſant la force des tourmens ſera quaſi comme aſſopie par l'obeyſſance de l'Argille: & quand ores il aduiendroit que lon feiſt breche, ce ne ſeroit ſans plus qu'vne feneſtre que lon n'auroit pas gran de peine a reſtouper: & par ce moyen le mur ne pourroit eſtre ſinon bien peu endommagé du continuel heurtement des machines.

Ceſte inuention ſe practiqueroit proprement en Sicile ou il y à grãde abondãce de Ponce: mais en autre pays ou lon n'en peult auoir, ny meſmes de l'Argille a ſon ayſe, on ſe pourra ſeruir de Tuf, de Plaſtre, ou de Croye, qui ne ſont matieres a deſpriſer en ces ouurages. Toutesfois pour garder que la part de ce mur qui ſeroit oppoſée au vent d'Auſter, ou aux humiditez de la nuyt, ne ſe corrõpe de legier, on la peult reueſtir (qui veult) d'vne crouſte de pierre, ou de Briq, & cela ſera de durée.

Du pays de Sicile, abondãt en Põce.

Conſeil de l'autheur.

Il eſt bon de tenir le bord du foſſé par dehors plus hault que le plan de la Campagne d'enuiron, & de faire que ledict bord ſe raualle en bizeau, afin que les coups de traict paſſent par deſſus la ville, & n'endommagent la muraille.

Toutesfois aucuns hommes penſent que la muraille eſt aſſeurée dont l'alignemẽt ſe faict en ſorte de dentz de ſie. Mais (quant a moy) les murs de Rome me plaiſent d'autãt qu'ilz ont vne allée par le mylieu, & ſont percez en lieux biẽ a propos pour endommager l'ennemy a coups de traict, ſi d'auanture il ſ'y venoit promener deuant ſans prendre garde a ſoy.

Mon aduis eſt que de cinquante en cinquante coudées il y fault des tours ſaillantes en dehors comme les contrefors: & eſt requis qu'elles ſoient rondes, plus haultes competemment que la muraille, afin que ſi vn aduerſaire en approchoit, il ſe monſtraſt a deſcouuert contre le traict, & par ce moyen feuſt nauré, ou mis a mort. ce faiſant la muraille ſeroit defendue par le moyen des tours, & l'vne ſeruira a l'autre de defeſe. Toutesfois le bon eſt qu'elles ne ſoiẽt murées, mais ouuertes du coſté de la ville, afin que ſi aucuns ennemiz entroient dedans, ilz ne feuſſent a couuert, ains en plus grand danger qu'a la Campagne.

Opiniõ d'aucuns fortificateurs.

Opinion de l'autheur ſur les murailles de Rome.

Vne coudée c'eſt vn pied & demy.

QVATRIEME LIVRE DE MESSIRE

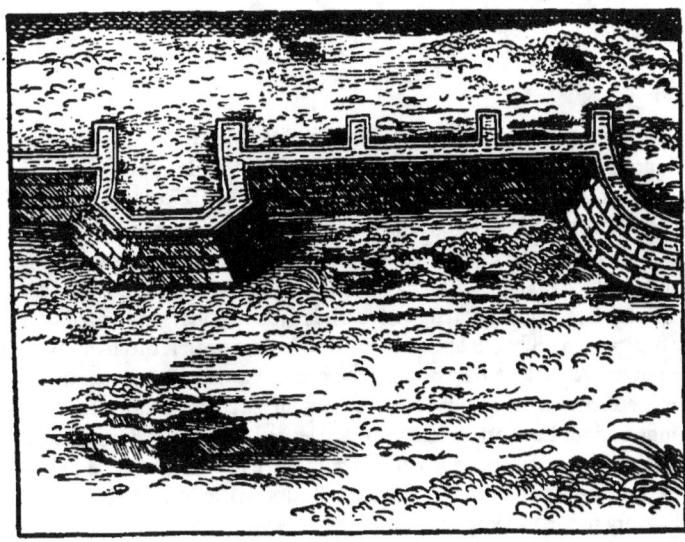

L'vtilité des cornices en tours & en murailles. Certainement les ceinctures de pierre, que les ouuriers nomment Cornices, donnent vne belle apparence & aux tours, & aux murailles, mesmes les rendent plus fortes de beaucoup: voire sont propres a garder qu'on n'y puisse dresser Eschelles.
Potz vollās. Quelz vns veulent qu'au pied de la muraille, & principalemēt a l'endroit des tours, soyent laissées des trenchées profondes par dessus, lesquelles y aiēt des pōtz vollans, qui se puissent oster & mettre selon que lon verra qu'il sera necessaire.
Coustume a tiqueb'en louable. Les antiques auoient accoustumé de faire deux bonnes grosses tours sur les costez des portes, l'vne d'vn costé, & l'autre de l'autre, lesquelles estoient massiues pour la pluspart : & ce pour defendre l'entrée, comme les bras font la poictrine.
Des plāchers qui doiuent estre ās les tours d'vne ville. Il ne fault point que ces Tours par dedans soient vooltées de pierre, mais seulemēt qu'il y ait des plāchers d'aix, que lon puisse facilemēt oster ou bruller a vn besoing. Et si n'est pas licite que ces planchers soient clouez ou cheuillez sur leurs rabatz, afin qu'on les puisse plustost mettre par terre si aduenoit que l'ennemy entrast dedans. Toutesfois il ne fault oublier a y faire des petites logettes bien closes & couuertes, ou ceulx qui feront le guet, se puissent retirer, & estre hors du danger du froid & de la pluye d'yuer, & teles iniures de temps.
Des loges pour les gēs du guet.
L'vtilité des Barbacānes. Au hault des tours il fault des Barbacannes percéesa iour, & regardantes contre bas, par ou lon puisse ietter des pierres, ou du feu artificiel sur l'ennemy, voire de l'eau en abondance pour estaindre l'embrasement de la porte, si d'auanture elle estoit mise en flambe. Et pour garder que cest inconuenient n'aduienne, en couurant ces portes de cuyr ou de lames de fer, elles seront en tresbonne asseurance.

Des passages

LEON BAPTISTE ALBERT. 68

Des passages tant pour les gens de guerre que le commun : ensemble de leur grandeur, forme & occasion.

Chapitre cinquieme.

IL se doit faire autãt de portes a vne ville, cõme il y à de voyes militaires: Car tous chemins ne se peuuẽt appeller ainsi: mais en cest endroit ie ne poursuyurai les disputes des iurisconsultes, qui veulẽt que ce qui est dict Acte de terre, soit le passage des iumens & cheuaulx: & ce que lon nõme chemin, soit pour les hõmes & les femmes, & que la voye cõprenne to⁹ les deux. Or sont les voyes militaires celles par ou no⁹ allons sur les chãps auec l'armée & tout son equipage. A ceste cause il conuient qu'elles soient beaucoup plus larges & amples que ne sont les non militaires: ainsi q̃ i'ay pris garde a celles des antiques, qui les faisoient pour le moins de huit coudées en trauers: & par la loy des douze tables estoit cõmandé, que celles qui alloiẽt tout droit, eussent par tout douze piedz de largeur: & la ou il fauldroit tourner, seize a bonne mesure. Les non militaires sont celles qui sortent des deuãt dictes pour aller a quelque bourgade ou ville, ou bien a vn autre voye militaire, ainsi que sont les actes ou sentiers par les champs, & les destours ou ruelles aux villes.

Il y à d'auantage encores vne autre espece de voyes, laquelle tiẽt du naturel des places, comme sont les deputées a certains vsages, & principalement publiques, par ou lon va a la maistresse Eglise, au lieu des courses, a la court iudiciaire, & a la maison commune, ou Palais.

Le cours des voyes militaires ne doit estre tel parmy les champs, comme il est dãs la ville: Car dehors toutes ces particularitez doiuẽt estre obseruées, asauoir que ces grans chemins soient amples, ouuertz, & deliures de tous empeschemẽs, si que lon puisse veoir deuant, derriere, deça & dela, tant que la veue se peult estẽdre, mesmes sans encombrement d'eaux, ou de ruynes & masures; afin que les brigãs ne s'y puissent cacher, pour faire dommage aux passans. apres il fault qu'ilz tẽdent tout droit a la ville, & par le plus court que lon sauroit aller. Or seront ilz bien assez courtz, si lon est asseuré dessus: Car quant a moy, i'aymeroye mieulx qu'ilz feussent vn peu plus longz, que si la briefueté s'en trouuoit dãgereuse: & n'est pas assez d'aller droit, mais il fault aller seurement.

Aucuns estiment que la voye Priuernate au royaume de Naples, est merueilleusement seure pour le pays, pource qu'elle est entrecoupée de sentiers fort profondz, & doubteux a entrer, incertains a cheminer, mesmes ou il n'y à pas grande fiance, a raison des riuages qui sont des deux costez, ou lon peult facilement faire tresbucher son ennemy. Mais les plus expertz en ces matieres, estiment que la voye est la plus seure, laquelle passe par dessus le dos de quelzques costaulx applaniz egalement. La meilleure apres est celle qui selon la mode anciẽne se faict sur vne chaussée ou leuée atrauers les champs: pour occasion de quoy les antiques la nommerẽt Agger, q̃ signifie monceau de quelque chose que ce soit, approprié pour ainsi s'en seruir. Ceste la estant bien faicte selon le deuoir, donnera des commoditez bien grãdes. & qu'il soit vray, premieremẽt les passans par dessus auront le plaisir de la veue tout au tour: chose qui les desfaschera en partie de leur lasseté. D'auãtage il y a trop a dire a veoir venir vn ennemy de loing, ou ne le choisir que de pres: Car de tant pl⁹ loing on le voit, tant mieulx se peult on appareiller a la defense, ou arrester l'impe-

Differẽce d'acte de terre à chemin.
Voyes militaires.
Largeur des voyes militaires antiques.
La loy des douze tables sur les passages cõmuns.
Voyes non militaires.
Autre espece de voyes.
Bõ conseil de l'autheur.
De la voye Priuernate au Royaume de Naples.
Forme de la plus seure voye qui puisse estre.
De la meilleure apres.
Exposition du mot Agger.
Le plaisir de la veue de tout en partie les passãs.
Grãde cõmodité de voye.

QVATRIEME LIVRE DE MESSIRE

tuosité de sa furie, auec petit nombre de gens : ou se retirer sans aucune perte des siens, si lon voit qu'il soit le plus fort.

De la voye d'Ostie a Rome.
Prudéce des antiques.
En cest endroit vous serue ce que i'ay noté de la voye venāt du port d'Ostie a Rome, c'est qu'a raison qu'il y souloit passer grand nombre d'hommes arriuans d'Egypte, d'Afrique, de Libye, des Espagnes, de Germanie, & des Isles, auec innumerable marchandise, lon feit faire le chemin double, & mettre sur le mylieu vne filiere de pierres leuées de bout a la haulteur d'vn pied, pour seruir comme d'vne borne, a ce que les vns peussent aller d'vn costé, & les autres venir de l'autre, sans se donner empeschement.

A la verité mon aduis est, qu'il fault que la voye militaire se face en tele sorte, qu'elle soit sans empeschement ou encombre, droitte, & la plus seure que possible sera. Mais en venant a approcher la ville, si cas est qu'elle soit illustre, puissante, & riche, la chaussée se conduira toute droitte, auec estendue ample & large, pour presenter plus grande dignité & maiesté de ville: Mais si ce n'est qu'vne Bourgade, ou quelque petite villette, son acces sera tresseur, s'il n'y meine tout droict sans nul empeschemēt iusqs a la porte, mais en tournoiāt a droict & a gauche pres les murailles, & principalement dessoubz les defenses des murs. Mais dedans la ville sera bien seāt qu'aussi le chemin n'y voize tout droict, mais a la mode des riuieres, tournoiant doulcement tantost vers vn costé, tantost vers l'autre, en plusieurs destours : Car oultre ce que la ou ce chemin semblera estre plus long, la sera il estimer la ville plus grande & magnifique : aussi de faict cela donnera bonne grace, mesmes sera trescommode & aisé a l'vsage, & proffitable aux occurrences que le temps & la necessité peuuent apporter. Ie vous prie considerez combien la veue en sera plus contēte, si a chacun pas vous voyez nouuelles formes d'edifices? Certainement l'entrée & l'yssue de chacune maison se presentera tousiours sur le mylieu de la rue : & si bien en quelzques endroitz les fort larges rues ou allées sont laydes & mal saines, la se trouueront elles vtiles & commodes.

L'entrée d'vne ville doit estre tortue.

De Neron qui pensant bien faire feit tresmal.
Corneille Tacite racompte que Neron faisant elargir les ruës de Rome, la rendit beaucoup plus subiette a la chaleur, & plus maladiue qu'au parauant.

Bon conseil de l'auteur.
Proprieté du Soleil.
En aucunes contrées les voyes estroittes engendrent vn air cru, & en esté sont par trop vmbrageuses. A ceste cause ie conseille, qu'il n'y ait maison ou le Soleil ne batte a quelque heure du iour: ce faisant, iamais n'y aura saulte de bon air : Car vienne le vent de quelque costé qu'il voudra, tousiours trouuera il passage pour couler oultre tout a son aise: & par ainsi les habitās n'esprouueront a leur peril, quele est la force du mauuais vét, cōsideré qu'il sera poussé hors par la reuerberatiō des murailles. Adioustez a cecy, que quand les ennemyz entreroient en la ville, ilz ne seroient moins en dāger d'estre naurez de front que des costez & par derriere. Qui est assez parlé des voyes militaires. Mais quant aux autres qui ne le sont point, encores se feront elles selon ceste semblance: & n'y aura seulement a dire, sinon que si on les tire droit au cordeau, pour les rendre accordantes aux coingz des parois, & aux parties des edifices, elles s'en monstreront tant plus belles.

Pourquoy se faisoient antiquemēt les Labyrīthes.
Ie treuue que les antiques se souloient delecter a faire dedans leurs villes certaines voyes difficiles, comme des Labyrinthes & autres sans yssue, afin que si aucuns ennemyz y entroient inconsideremēt, ilz se trouuassent en doubte & defiance d'en pouoir sortir a leur volonté: & s'ilz persistoient en leur oultrecuydance, qu'on les y peust saccager a l'auantage.

Il sera

Il sera bon pareillemẽt qu'il y ait certaines petites ruelles, non pas eſtendues en lon- *Vtilitez des petites ruelles.* gueur, mais aboutiſſantes a la premiere trauerſe, & que celles la ne ſeruẽt de paſſa-ge commun, ains ſoient pluſtoſt pour entrer en quelzques maiſons oppoſites. Ce faiſant leſdictes maiſons en ſeront trop plus claires, & ſi n'auront les ennemyz li-berté de courrir ça & la, quand ilz ſeroient ores entrez dedans la ville.

Quinte Curſe eſcrit que les rues de Babylone eſtoient diſperſes & non cõtinuees: *Faulte qui eſtoit en Ba-*
mais Platon ne veult ſeulemẽt qu'icelles rues ſoient conioinctes, ains (qui plus eſt) *bylone.*
les murailles des maiſons: & diſoit q̃ cela peult ſeruir a la ville de ſeconde cloſture. *Conſeil de Platon.*

❧ *Des pontz tant de bois que de pierre: enſemble de leur commode aſſiette, piles, berceaux, arches, chanfrains, eſtanſonnemens, panneaux de ioinct, clefz, paué, frontiſpice, ou decorations de preſence.*

Chapitre ſizieme.

LE pont eſt l'vne des principales parties de la voye: mais toute place indifferem ment ne luy peult eſtre conuenable, conſideré qu'il ne ſe doit faire en vn coing *Tout endroit* reculé pour ſeruir ſeulement a peu de perſonnes, ains le fault mettre en lieu biẽ *n'eſt pas bon* frequenté, afin que tout le monde y paſſe. *a faire pont.*

Il fault donc certainement le mettre en lieu ou facilement il puiſſe eſtre mis, & pa- *L'autheur* racheué ſans oultrageuſe deſpenſe, meſmes que lon eſpere qu'il ſoit pour y du- *n'approuue* rer vne infinité d'années. *point la deſ-*
penſe exceſ-
Choyſiſſez donc vn Gué non trop profond, trop roide, incertain ou muable: mais *ſiue.* egal, & perpetuel, c'eſt a dire non ſubget a changement: & euitez les vertillons ou *Vraye aſſiet-* l'eau tournoye, les creuaſſes en fons, & les grans gouffres, auec tous ſemblables pe- *te de pont.* rilz qui ſe rencontrent ſouuenteſfois dans les riuieres. Fault auſſi euiter principale-mẽt es deſtours des riuages, les poinctes qui ſont en forme de coude, & ce tãt pour autres raiſons (car en telz endroictz les riues ſont fort ſubgettes a ruine & eſboule-ment, comme lon peult voir) que pource, que toute ſorte de bois, tronches, & ar-bres entiers que les deluges d'eau rauiſſent aux champs, ne peuuent paſſer & cou-ler par ces poinctes ou coudes droictement & a deliure, mais ſe mettent a trauers, & s'y arreſtent & enueloppẽt les vns les autres: & eſtant ainſi aſſemblez en vn mõ-ceau grand outre meſure, viennent a ſe renger contre les piliers des pontz, dont e-ſtant les bouches des arches eſtoupées, tumbent a bas: de ſorte que tout l'ouurage par la force des eaux ſe preſſantz, en eſt demoly & ruiné.

De ces pontz les vns ſont de pierre, & les autres de bois, que ie deſcriray les pre-miers, a cauſe qu'il n'y a pas tant a faire qu'a ceulx de pierre, dont ie parleray am-plement puis apres.

Il eſt beſoing que l'vn & l'autre ſoient les plus fermes que faire ſe pourra: & pour-tant qui veult dreſſer celluy de bois, il y doit employer bien bon nombre de mer-rien, ſuffiſant a ſon entrepriſe.

Quant a la practique, ie croy qu'il ſuffira de ſuiure l'inuention dont Ceſar vſa ſur le Rhin, laquelle ie vous vois compter.

Il feit planter a trauers la riuiere autant d'arboutans doubles que ſon plaiſir eſtoit y *Deſcription* faire d'arches, ces arboutans ayguiſez par vn bout, leur longueur priſe ſur le pro- *du pont de* fond de l'eau, & portãt chacun pied & demy de toute eſquarriſſure. Vray eſt qu'ilz *Ceſar.*

m

estoient a deux piedz de distance l'vn de l'autre, fichez a coups de hie, ou de belier, non pas tous droitz en ligne a plomb, mais en penchant comme piedz de treteau. Apres il en feit mettre de l'autre costé pareil nombre, & en mesme assiette a quarante piedz d'estendue entre deux, pour resister a l'impetuosité du fleuue : & par dessus feit asseoir des sommiers portans deux piedz en diametre, autāt longz comme il estoit requis pour aller d'vne part a l'autre. Ces sommiers estoient ioinctz & attachez par les boutz tant deça que dela contre les arboutans a bonnes grosses bādes & fortes clefz de fer, dont les testes & poinctes estoiēt rabattues dās le boys, ouurage(certes) de si grande fermeté & de tele nature, que tant plus l'eau venoit royde a l'encontre, plus la faisoit elle bien ioindre & renforcer. Vous deuez icy entendre que lesdictz sommiers estoient couchez selon le fil de l'eau, & par dessus estoient mises des soliues en trauers couuertes d'aix, cloyes, & autres choses conuenables, qui seruoient de plancher aux allans & venās. Mais afin que ledict ouurage feust encores plus asseuré, Cesar feit par derriere estansonner ces Arboutans, auec bons appuyz de charpenterie, que les Latins nomment Sublices, & par ce moyen l'assemblage pouoit endurer facilement la furie de l'element barbare. Ce neantmoins, afin que si les ennemyz laissoient aller quelzques vaisseaux, ou Arbres, contre val le courant, pour demolir & abbatre le pont, les premiers arboutans furent armez de certaines pieces de bois plantées vis a vis, en maniere que cela pouoit suffire a rompre toute la violence des heurtz. Mais pource que ceste description n'est de prime face entendible, supposé qu'elle soit bien claire a ceulx qui entendent l'art de charpenterie, ie vous en vois pourtraire cy dessoubz la figure.

Voyez au 4. liure des commentaires, de la guerre Gallique.

Or ne

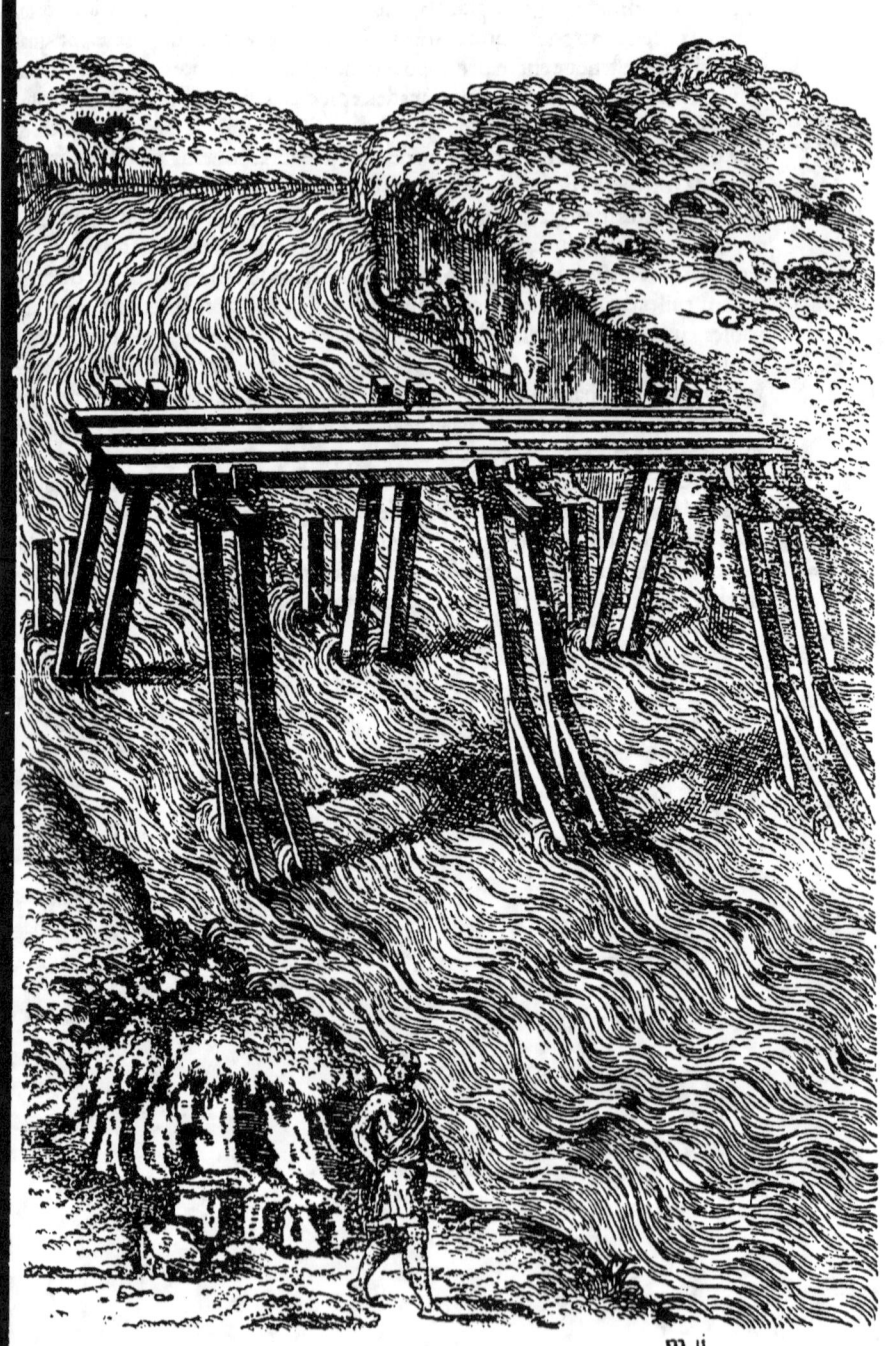

QVATRIEME LIVRE DE MESSIRE

De Verone en Lombardie. Or ne soit maintenant hors de propos le ramenteuoir en ce passage, que les habitās de Verone ont accoustumé d'armer leurs pórz de bonnes barres de fer bié clouées, & principalement sur le chemin par ou passent les cheuaux & charrettes.

Mais entendez a ceste heure la practique pour faire bien & adroit vn pont de pierre, & en retenez ses parties.

Pour faire vn pont de pierre. En premier lieu il y doit auoir bons contrefors ou masses de massonnerie pour contregarder les riuages: apres fault qu'il soit bien estoffé de piles, arches, & pauement.

Difference de masse a pile. Entre lesdictes masses & les piles on y met ceste difference, asauoir que lesdictes masses doiuent estre beaucoup plus fermes & solides, consideré qu'elles n'ont seulement a soustenir vne charge comme d'arches, mais porter le faix de la terre qui s'esboule ordinairement: & si encores conuient il qu'elles appuyent les boutz desdictes arches qui viennent a poser dessus, afin que rien ne se desmente.

Il fault donc, s'il est possible, choisir des riuages reuestuz de rocher de pierre, car ce sont les plus fermes, pour y mettre les deux extremitez du pōt: & en default de ce, les massonner de bonne pierre cymentée.

Du nombre des piles. Quant au nombre des piles, il se fera selon la largeur de la riuiere. Toutesfois l'imparité des arches est tousiours plus delectable qu'autrement, & s'en treuue l'œure plus forte: Car tant moins est le courant de l'eau empesché par les riues, tant plus s'en va il libre & fluant a son ayse. A ceste cause il le fault laisser vague, afin que les piles ne soyent endommagées a la longue par le continuel heurtement que les flotz feront a l'encontre: & est besoing les mettre aux places ou iceulx flotz courēt le plus tardiuement: pour laquelle chose cognoistre, le grauier limonneux & non gueres profond donnera preuue suffisante: ou autrement nous y fauldra gouuer-

Voyez Pline au cinquieme chapitre de son seizieme liure. ner ainsi que feirent aucuns confederez des habitans de la ville de Chio, car ilz leur getterent force fayne par la riuiere, & de ce les nourrirent en la grande famine, dōt ilz estoient molestez par vn siege. C'est qu'enuiron vne lieue plus amont que la ou nous vouldrons bastir, se laisseront flotter sur l'eau quelzques choses qui nagent, & specialement au temps que les fleuues viennent a croistre: puis la ou nous verrons qu'il s'assemblera plus de choses, la iugerons nous le cours estre plus impetueux. Parquoy quand ce viendra a fonder noz piles, nous euiterons ce lieu la, & choysirons les autres, ou ce qui va flottant sur l'eau, ne passe fors par eschappées.

De Mina Roy d'Egypte. Les autheurs disent que le Roy Mina voulant fonder vn pont en sa ville de Memphis, feit par trenchées diuertir le fleuue du Nil, luy dōnant voye par entre des mōtaignes: puis quand son ouurage fut acheué, il le restitua en son propre Canal.

De Nicore royne des Assyriens. Pareillement Nicore royne des Assyriens, apres auoir faict toutes ses preparatiues conuenables pour vn semblable effect, auant que mettre main a l'œuure, comma da a cauer vn grād lac, ou elle iugea qu'il seroit mieulx seant, puis destourna le cours du fleuue, & luy feit emplir celle fosse, si que l'eau s'abbaissa de beaucoup, ou pour mieulx dire, se tarit a l'endroit du lieu ou son plaisir estoit asseoir les piles, parquoy elle y feit besongner a toute diligence, & par ceste voye peruint a l'execution de son entreprise.

Enseignement pour faire vn pōt. Ceulx la sont actes de Roys & Roynes. Mais nous ferons en ceste sorte, asauoir qu'en la saison d'Autonne, que les eaux se treuuent fort basses, nous ietterons les fondemēs de noz piles, & les enclorrons de lices de charpenterie la mieulx ioincte qu'il sera possible. Mais pour en donner la maniere, voicy cōme il s'y fault gouuerner. Soyent fichez en l'eau forcé paulx a deux rengz, dont les testes se puissent veoir

veoir au deſſus de l'eau tant qu'il pourra ſuffire, cóme ſi c'eſtoit pour faire vn fort. Apres ſoient contre leſdictz paulx attachées de bonnes cloyes bien ſerré, & l'entre deux des rengz emply d'Algue (que lon dict leppe) ou autres meſchantes feuilles d'eau, auec du limon, le tout pilé enſemble, ſi que l'eau ne puiſſe plus couler a trauers. Cela faict, ſ'il y à quelzques choſes dedans l'enclos qui nuyſent a la beſongne, ainſi que pourroient faire eaux dormantes, bourbe, ſablon, ou autres telles brouilleries, ſoient incontinent vuydées, & puis le reſte pourſuyui ſelon ce que i'ay deſia dict en mon troiſieme liure : & l'ouurage ſuccedera tresbien. Toutesfois afin de garder les lecteurs de peine, ie le repeteray icy comme en paſſant : C'eſt, quand vous aurez vuydé la place, faictes fouyr la terre iuſques au Tuf s'il y à moyen de le trouuer : ou ſinon, plantez y ioinct & dru, force pieux ayguiſez & bruſlez par vn bout, donnant ordre que le fondement de voſtre pont ſoit continuel, & non de pieces, ſuyuant ce que i'ay veu de pluſieurs Architectes. Ceneātmoins prenez garde a donner cours a l'eau par aucunes ouuertures : Car a dire le vray, vous ne ſauriez empeſcher totalement ſon impetuoſité qu'elle ne paſſe : parquoy ce pendant qu'elle yra par vn coſté, vous contrebaſtirez de l'autre. Faictes donc voz eſcluſes emmy le gué : ou ſinon, pouruoyez y par conduitz de bois aſsiz en pente raiſonnable, afin que le courant puiſſe touſiours aller ſa voye : & par ce moyen vous aurez loiſir de baſtir. Mais ſi cas eſtoit que ne peuſsiez fournir a ſi groſſe deſpenſe, faictes au moins pour chacune des piles fondemens ſimples, telz comme il eſt requis, & leur donnez façon de nauire, aſauoir en pointe par les deux boutz, & engroſſiſſant ſur le mylieu. Toutesfois prenez garde a les aſſeoir en ligne droicte, ſelon le cours de l'eau, a ce qu'ilz la puiſſent trencher & faire eſpartir tant deçà que dela : & ſi fault qu'ayez ſouuenance que les vndes ſont naturelement plus d'encombre aux poupes, ou parties de derriere, qu'aux proues, ou rencontres de deuant. La raiſon eſt, que l'eau vient en plus grande abondance ſur icelluy derriere que contre le deuant : & a cauſe de ſa cheute l'on y voit preſque touſiours des foſſes : mais au contraire ſur le deuant il ſ'y amaſſe du ſablon qui ſert comme d'vn rampart ou armure. Voyla pourquoy en ces grandes maſſes d'ouurage le deuoir veult que toutes les parties ſoient faictes auec prudente curioſité, pour tenir bon a l'encontre des aſſaultz & batteries que l'eau leur donne continuellement : meſmes eſt requis ſur tout que les fondemens ſoient fouillez le plus bas qu'il ſera poſsible, principalemēt ſur le derriere, a ce que ſi parauēture quelque partie ſ'en deſmentoit, pluſieurs autres peuſſent ſuffire a porter la charge des piles deſſus aſsiſes. Il eſt bon doncques de faire ces baſſes vn peu declinantes en pente depuis proe iuſques en poupe, afin que les vagues ne tumbent comme en precipice, mais deſcendent tout doulcement : car le propre de l'eau eſt quād elle chet de hault, d'eſmouuoir le fons ſubget : choſe qui la rend trouble, parce qu'elle emporte la terre eſmeue, & ainſi ſe faict la des foſſes dangereuſes pour l'edifice.

Nous ferons donc les piles de noz arches des plus grandes & maſsiues pierres que nous pourrons trouuer, leſquelles de leur nature reſiſteront a la gelée, ne ſe laiſſeront cauer aux vagues, ne ſeront corrompables par aucuns autres accidens, ny eſclattantes ſoubz le faix. Celles la ſe ioindront le plus induſtrieuſement que faire ſe pourra, par la practique de la regle & du nyueau : meſmes en donnāt ordre que les feuillures ſ'entr'enclauent l'vne dās l'autre, toutesfois non en long, mais en trauers : & ne ſera pas q̄ſtion de rēplir le dedās auec du moylō ou bloccage, ains de bōs gros

Bonne volō- té de l'autheur.

Le naturel de l'eau.

Pierres propres à faire piles.

m iij

quartiers de matiere solide. Encores pour entretenir les pierres en plus durable fermeté, on les peult accoupler a bons harpons de cuyure, mis pres a pres, dont les emboistures soient si bien faictes que les panneaux de ioinct ne s'en treuuent debili-
Cōparaison. tez, comme les corps des animaulx font par vlceres, ou aultres playes, mais plus robustes contre les occurrences.

Quand ce viendra dōc a leuer la besongne, il fauldra que les angles & de proue & de poupe montent beaucoup plus hault que le nyueau du plan des piles, afin que cela puisse rompre la puissance de l'eau alors qu'elle croistra.

Quele espesseur on doit donner aux piles. L'espesseur des susdictes piles en comparaison de la haulteur du pont, soit pour le moins subquadruple, c'est a dire d'vne quarte partie de la ligne perpendiculaire d'icelle.

Il s'est trouué des Architectes qui n'ont pas faict les angles de ces piles en areste, mais bien en demy rond, induitz (ce croy-ie) a ce, par la beaulté du traict. Toutesfois combien que i'aye dict que le cercle à proprieté de forces angulaires, si aymeroy-ie mieulx me seruir du bizeau en cest endroit, que de toute autre mode, pourueu qu'il ne viēne si fort en ayguisant, que tous petiz heurtz de choses dures en puissent abbatre des esclatz, & ainsi le rēdre mal plaisant a la veue. Bien est il vray que la *De la forme ouale en bastiment de piles.* façon de my rond auroit merueilleusement bonne grace, si tant estoit qu'elle feust en ouale: car ceste la peult (oultre sa plaisance) resister a l'impetuosité des vndes.

La sesquialtere est vne mesure & demye. La proportion de chacun des chanfrains sera bien & deuemēt gardée, si elle est de mesure sesquitierce a la pile, c'est a dire si elle à vne mesure & vn tiers de sa haulteur: ou biē vne sesqualtere, s'on la trouue plus belle. Et ce suffise pour la descriptiō des piles.

Conseil de l'autheur. Au demourant si nous ne trouuons les riuages telz qu'on les pourroit bien desirer, renforçons les de tresbons pilotis: puis asseions en plaine terre les premiere & derniere arches de nostre pont, afin que si d'auanture le continuel rongement des vagues, par succession de temps minoit quelque partie des bordz, la voye de monter sur le pont ne soit interditte aux passans.

Des berceaux ou arches du pōt. Les berceaulx & arches du pont doiuent estre de la plus grand force & subtile fermeture qu'il est possible edifier, tant pour plusieurs bonnes raisons, qu'entr' autres pource que sans cesse elles sont esbranlées par le rouage des chariotz & charrettes, qui font esmotion plus grande que lon ne pense: & aduient aucunesfois que lony *Colosses sont signes plus grandes que le naturel,* traine par dessus des Colosses, Obelisques, ou autres teles choses de pesanteur excessiue, au moyen desquelles peult suruenir quelque inconuenient pareil a cestuy *& Obelisques grandes ayguilles de pierre.* la de Scaure, faisant trainer vne pierre de borne. Parquoy fault bien que ceulx qui prennent a pris faict les ouurages publiques, craingnent les dangiers & dommages qui y peuuent aduenir: & donnent telz lineamens aux pōtz, qu'il puissent durer a perdurableté, & tenir fort contre les secousses continueles & fascheuses des chariotz & charrettes.

Aduertissement pour les maistres des œuures. A ceste cause la raison veult qu'on y employe les plus grandes & massiues pierres entieres dont lon pourra finer: & ce qui le nous donne a cognoistre, est l'exemple des enclumes des forgerons: Car si elles sont grandes & grosses a l'aduenant, elles *Cōparaison.* soustiennent bien a l'ayse la pesanteur des gras coups de marteau: mais si elles sont petites, elles en tressaillent, & se desplacent.

I'ay desia dict que les berceaux se font d'arches & remplissage, & que l'arc de demy cercle entier est le plus ferme que lon puisse trouuer: Toutesfois si sur la disposition des piles ledict arc droit se rendoit incommode, pour estre trop hault de cam-

de cambrure, nous en ce cas vserons du traict soubzbaissé, & ietterons ses fondemens sur les contrefors des riues, le plus fermement que faire se pourra.

Et pour dire en peu de paroles, tout arc qui s'asserra sur le front de ceste voulte, doit estre de la plus dure pierre dont lon saura finer, voire d'ausi grãde & massiue, que celle des piles mesmes: & la grosseur de chacun panneau, pour le moins tele qu'elle responde a vne dixieme partie de l'estendue de la corde de l'arc: laquelle ne sera iamais plus lõgue, que six fois la grosseur de la pile: ny pl' courte que la quatrieme. Encores pour mieulx conioindre les panneaux, on les enclauera deux a deux a bõnes ayguilles d'Arain, tant en long que trauers: & celluy du mylieu, que lon appelle clef, sera par son bout d'embas taillé tout egal a l'alignement des autres, mais par celuy d'en hault on le tiendra plus gros que l'espace ou il deura entrer, afin qu'il ne sy puisse mettre sans l'enfoncer a coups d'vne petite hye ou maillet doulcement: par ce moyen il serrera bien estroit tous les autres panneaux de ioinct, qui en demourront plus constans & plus fermes. *Grosseur de panneaux pour les arches de pẽr.* *Façon de clef, & pour serrer arches.*

Le remplissage du dedans des arches se fera de bõnes pierres tresfermes, enclauées l'vne a l'autre, & cimentées industrieusement. Toutesfois si lonn'en sauoit finer de grosses, ie suis d'aduis que lon se serue de moylon ou bloccage, pourueu que le dos de la cambrure sur quoy se doit asseoir le paué, soit d'vne estoffe bien durable. *Du remplisage des arches.*

Apres toutes ces deductions il fault venir a pauer nostre ouurage. & pour bien faire il est besoing d'espessir & endurcir le parterre sur quoy lon deura cheminer: chose que ie dy non seulement des pontz, mais aussi de toutes autres voyes publiques qui sont pour durer. Cela se faict auec de la terre glaire que lon met en telz endroitz iusques a la haulteur d'vne coudée, & par dessus se iette du Sablon de riuiere, ou de marine, tant qu'il suffit, & le sassiet le paué necessaire. Mais en matiere de pontz, lon remplir l'entredeux des Arches de moylon ou bloccage lié a bon mortier, puis met on le plan a l'vny iustemẽt a l'espoisseur de son arc. Quant aux autres particularitez de tous les deux, asauoir chemins publiqs & pontz, s'obseruera vne pareille & semblable façon de faire: car il fault fortifier & border leurs costez d'vn bord le plus ferme que faire se pourra: puis pauer l'entredeux ou mylieu de bonne sorte pierre, non pas trop petite, ny glissante, qui pour petit de heurt contre, s'arrache ou desplace: ne ausi si large que les cheuaulx puissent griller dessus, & tumber tout a plat, auant que le bout de leur pinse puisse trouuer le ioinct qui les en garde. *De la pierre pour pauer pontz.*

Certainemẽt il y a bien a dire entre pierre & pierre pour pauer teles voyes: car qu'estimez vous que puisse faire le continuel petillement des cheuaulx, & l'estonnement du charroy, quand les formiz au long aller encauent sur la Roche le chemin par ou ilz vont & viennent? Les Anciens considerant cela pauoient le mylieu de leurs voyes de bons gros cailloux, ou de gres, comme i'ay veu en plusieurs lieux, & par especial en la voye Tiburtine de Rome: mais les costez estoiẽt couuers de glaite deliée, & ce afin que les Roues ne feissent pas tant de dommage, & que les cheuaulx ne gastassent les cornes de leurs piedz. En aucunes autres places, les costez des pontz tout du long estoiẽt releuez de certaines marches de pierre, larges, plus haultes que le mylieu, a ce que les gens de pied peussent aller nettement hors des fanges: & la voye du Ruisseau reseruée pour les cheuaulx & charrettes. *Cõparaison.* *Curiosité de l'autheur.*

Au demourant iceulx antiques ont tousiours fort estimé le Caillou pour pauer leurs voyes communes: & entre toutes les especes qui s'en treuuẽt, celle qui est cornue ou raboteuse, non pource qu'elle se treuue plus dure que les autres, mais d'au- *Du Caillou pour pauer.*

m iiii

QVATRIEME LIVRE DE MESSIRE

tant qu'elle est moins glissante soubz les piedz. Ce neantmoins en default de ceste
la il nous faudra seruir de la pierre qui se pourra facilemét recouurer, & en telz œu-
ures appliquer la plus dure, par especial en la voye des cheuaulx & charrettes, ainsi
que i'ay par tant de fois cy dessus aduerty.

Diuersité d'opinion d'hommes.
Quele haul-teur doit a-uoir vn pa-né comman.
Aucuns autres veulent que leur pierre soit vnye, ou a peu pres, & ne font compte
de celle qui a pente en bizeau. Mais comment qu'il en aille, quelque estoffe que vo'
mettiez en œuure, tousiours fault il que le lict de paué porte vne coudée de hault,
ou pour le moins vn bon pied de mesure, mesmes que sa superficie soit egale, les
ioinctz bien serrez l'vn a l'autre, en sorte qu'ilz n'entrebaillét point: & qu'il y ait tel-
le pente que les pluyes se puissent escouler.

Trois manie-res de chauf-sées.
Il y à trois façons de faire les chaussées. La premiere, dont la pête se rend au mylieu,
& ceste la se treuue bié cómode pour chemins larges. La seconde est en dos d'Asne
sur le mylieu, & à ses esgoutz sur les costez: p ainsi elle empesche moins le passage.
Puis la tierce va en montant de puis vn bout iusques a l'autre.

Mais les ouuriers font celle qui leur semble plus conuenir a l'opportunité, seló que
les cloaques ou esgoutz se presentent, pour emporter les immundices en mer, en
estang, ou riuiere.

Obseruation des antiques.
Si la chaussée donc va montant en bizeau, il suffira qu'elle ayt vn demy doy de pé-
te. Toutesfois ie me suis apperceu, que les antiques faisans des voyes pour monter
aux montaignes, haulsoyent de trente en trête piedz vn degré portát douze pou
ces de mesure: & qu'en aucuns autres endroitz, comme a l'entrée d'vn pót, de cou
dée en coudée ilz haulsoient d'vn palme: Vray est que ces pas la sont courtz, afin
qu'vn cheual chargé les puisse passer soubdainement a vn seul effort.

*Des cloaques ou esgouts, ensemble de leurs vsages & especes:
puis des fleuues & fosses aquatiques seruantes
au seiour des nauires.*

Chapitre septieme.

Lieux pbres a faire cloa-ques.
LEs Architectes antiques ont tousiours estimé que les cloaques doiuét estre có-
prises au nombre des voyes publiques, & qu'il les conuient faire au dessoubz
d'elles, pource que leur proprieté est de rédre les passages plus commodes a e-
stre bien pauez, plus honestes, & beaucoup moins fangeux: qui est cause que ie ne
passeray pl' oultre sans en toucher quelque mot en cest endroit. Mais que diray ie
Diffinition de cloaque.
que peult estre vne cloaque, sinon vn pont, ou vne voulte longue & large autát có
me il est necessaire? A ceste cause mon aduis est que pour les faire, il conuient entie-
rement obseruer toutes les particularitez ia deduittes en la massonnerie d'vn pót.

Des cloa-ques de Ro-me.
Les vtilitez des cloaqs.
De la cité de Smyrne qui est en Ionie, part d'Asie la mineur.
Sans point de doubte iceulx antiques ont tousiours faict si grád cas desdictes cloa
ques, que iamais on ne leur à veu employer plus d'argét n'y d'industrie en autre ou
urage qu'a la códuitte de cestuy la. Et qu'il soit vray, l'on estime celles de Rome en-
tre les principales Architectures qui y soyent. Ce neantmoins ie ne me veuil amu-
zer en cest endroit a deduire combié de commoditez elles apportent, & de quoy
elles seruent a la beauté d'vne ville, a tenir nettes & honnestes les maisons publi-
ques & particulieres, mesmes a conseruer la purité de l'air.

Lon dict que la cité de Smyrne ou Trebonien se trouuoit asiegé quand Dolobel-
la l'en

la l'en deliura, eſtoit l'vne des plus belles qu'on euſt ſeu veoir en Grece, tant en ſingularitez d'ouurages, qu'en bonne diſpoſition de rues: ce neātmoins a cauſe qu'elle n'auoit point de cloaques pour receuoir les immūdices iettées hors des maiſons, cela offenſoit merueilleuſement les eſtrangiers. Siene auſsi en Italie, encores qu'elle ſoit belle, à ceſte imperfectiō, qu'elle n'à point de cloaques, & de la vient que ſur la nuyt enuiron l'heure que lon ſe va coucher, & au matin quand on ſe lieue, elle eſt ſi puante que lon n'y peult durer, a raiſon des vrines gardées, & autres ordures que lon iette par les feneſtres, & d'auātage cela rēd le parterre humide, plein de bourbe, & tout infect de villenie. *Grande imperfection, De Siene en Italie.*

Il eſt aucunes cloaques, leſquelles ie puis nōmer eſgouts, pource que par la ſe vuydēt les eaux, en la mer, en maraiz, ou en riuiere: & d'autres que lon dict eſſorées, ou les eaux ſe vont ietter, & n'en reſortēt point, ains y ſont beues de la terre qui les reçoit en ſes concauitez. *Des cloaques eſſorées.*

Il fault que celles qui ſeruent d'eſgoutz, ſoient pauées en pente, & leur lyaiz ſolide, bien ioinct, & bien vny, afin que l'ordure puiſſe facilement couler deſſus: meſmes les conuient ſi bien clorre & voulter, que les baſtimens d'enuiron ne moyſiſſent par l'humidité vaporante. Et doit on prendre garde a ce qu'elles ſoiēt aſſez eſlongnées de la riuiere, depeur qu'elles ne ſ'empliſſent de troubles regorgemens, ou feſtoupēt de limon. Et quant aux autres que i'ay dict eſſorées, il ſuffit ſeulement qu'elles ayent la plaine terre a deſcouuert, que les poëtes appellent Cerberus, & les Philoſophes le loup des dieux, a raiſon qu'elle deuore & conſume toutes choſes. Voyla comment les immundices peuuent eſtre conſumées, & s'euaporer en l'air ſans que la ville ſoit infectée de puante & mauuaiſe ſenteur. Ce neantmoins encores ſuis ie d'aduis que la cloaque en laquelle ſe deuront ietter les vrines, ſe face aſſez loing des murailles, a raiſon que durant les grandes chaleurs cela corrompt les ſondemens, & les ronge par pourriture. *Surnoms donnez a la terre par les poëtes & philoſophes.*

Au reſte i'eſtime que les canaulx des fleuues & foſſes aquatiques, ſpecialement qui ſeruent a porter batteaux, ſe doiuent compter entre les voyes ordinaires, d'autant que par la on emporte & rapporte ce qui eſt neceſſaire aux habitās: & qu'il n'y à ame qui vueille nyer que le nauire ne ſe doiue nombrer entre les eſpeces des charrois. Et auſsi pour bien dire que c'eſt que de la Mer, que peult ce eſtre autre choſe ſinon vne voye ample & large? Mais ce n'eſt pas icy le lieu d'en faire autre diſcours, parquoy fault ſeulement dire que ſi entre les particularitez deſſus narrées il y en à quelque vne qui ne s'accommode bien de ſoy a l'vſage des hōmes, on peult amender le deffault par labeur & par art, & la rendre tant ſeruiable que lon ſ'en deura contenter: mais la maniere de ce faire ſera traictée en autre endroit icy apres. *Diffinition de la Mer.*

❧ Du baſtiment des portz ou haures: enſemble de la diuiſion des places neceſſaires pour vne ville.

Chapitre huitieme.

A La verité s'il y a quelque partie en vne ville qui puiſſe conuenir auec celles dōt nous auons icy deuant parlé, ie veuil dire que c'eſt le port, lequel pour eſtre diffini ainſi qu'il appartient, eſt vn lieu propre a commencer voyages, & a les *Diffinition du port.*

QVATRIEME LIVRE DE MESSIRE

finir au retour. Ce neantmoins aucuns le nomment retraicte de nauires, & de tous autres vaisseaux de nauigage. Mais soit cela que l'on vouldra, quant a moy ie coclu que son deuoir est de tenir les nauires en seurté contre les occurrences de fortune, & pourtant fault que ses costez soient bons & haultz, mesmes qu'il ayt grande estendue a ce que les nauires y puissent aborder auec leurs charges, & y seiourner sans peril: choses que si la commodité du lieu apporte d'ellemesme, en n'y sauroit plus desirer. Mais s'il aduenoit qu'il y en eust trois naturelz a l'entour d'vne ville, come Thucydide escrit qu'il souloit auoir en Athenes, on pourroit (parauanture) cheoir en doubte, a sauoir mon lequel seroit meilleur. Mais par ce que i'ay desia dict en mon premier liure, il appert que tous ventz ne sont pas nuysibles en toutes regions, mais seulement aucuns d'entr'eulx. Parquoy nous estimerôs sur tous autres le port duquel euaporeront plus modestes & tranquilles bouffées, & ou l'on pourra entrer & sortir sans longuement attendre que la force du vent soit appaisée.

Les mariniers, & ceulx qui se cognoissent en ceste practique, disent que Boreas est le plus plaisant de tous ventz: & que quand Aquilon a bien troublé la mer par son impetuosité, incontinent qu'il est cheu, la mer se rapaise. mais quand Auster cesse, l'eau demeure encore apres longuement a se battre. Voyla pourquoy il est bô d'eslire vn port le plus commode que l'on peult selon la diuersité des contrées, pour le soulagement & aysance des nauires. Toutesfois il fault qu'il ayt beaucoup de brasses en profondeur tant a son emboucheure, qu'en ses costez, a ce qu'il puisse receuoir les vaisseaux chargez, dont les quilles ne veulét toucher terre de peur d'aggrauer & perir. Le lict ou fons doit estre net d'ordure, & sur tout desgarny d'herbages: nonobstant qu'aucuns veulent dire que les racines des herbes drues tortillées ensemble seruent souuentesfois a affermir les ancres. Mais quant a moy i'aymeroye mieulx la place vuyde, a ce que l'air ne feust contaminé des puantises qui pourroiét sourdre si elle estoit empeschée de quelques brouilleries, comme sont Algue ou leppe & autres teles choses qui corrompent & pourrissent le dessoubz des nauires a raison qu'il s'en engendre des vers qu'on appelle communement Artuysons ou tanellieres, lesquelz percent les planches des vaisseaux, & font du mal inestimable, puis quant ilz retournét en pourriture, l'air en deuient infect & corrompu, de sorte que souuétesfois cela cause la peste: comme aussi font les eaux doulces en se meslant parmy la sallée, par especial si elles tumbent des montaignes apres grosses rauines de pluyes, ou fondure de neiges. Ce neantmoins il est bô qu'assez pres du port y ait quelque fontaine, ou ruysselet d'eau pure, afin qu'on y en puisse predre pour la prouision des nauires.

Ie vouldroye (s'il estoit possible) que le port eust bonnes entrées & yssues, non subiettes a syrtes ou sablons mouuans, deliurées de tous encombres, & asseurées des aguetz que font ordinairement les ennemys, pirates, coursaires, ou escumeurs de mer: pour lesquelz descouurir ie requerroye aussi qu'il y eust certaines eschauguettes sur des haultes montaignes, & cela seruiroit d'adresse aux mariniers nauigans celle part.

Dedans le port fault qu'il y ait vne riue & vn pôt ou les nauires se puissent descharger, & vn canal pour venir a ce pont: chose que les antiques faisoient les vns d'vne sorte, & les autres de l'autre. mais ce n'est pas icy le lieu pour en dire les differences, ains sera beaucoup plus conuenable au chapitre ou ie traicteray de la reparation du dict port, & de la façon pour bien faire le molle.

A l'entour

A l'entour du port il y aura des places commodes a se promener a descouuert, a- *Cõmoditez*
fin d'y exercer la traffique de marchandise, auec vn portique ou gallerie couuerte: *necessaires à*
& vne Eglise tout ioignāt, ou ceulx qui seront arriuez, pourrōt aller rendre graces *vn port.*
a Dieu de leur bonne fortune. Il n'y aura point aussi faulte de colonnes, piliers, an-
neaux de fer, & gros crampons pour y attacher les nauires. D'auantage lon fera sur
la greue force magasins ou boutiques pour retirer les marchandises.
Aux deux costez de la bouche du port sont necessaires deux bonnes grosses tours *Deux tours*
bien munyes, & au dessus aussi leurs eschaugettes, pour veoir & aduertir combiē *sont necessai-*
de voyles peuuent surgir en mer, & que par les feux qu'on y fera de nuyt, les mari- *res a rendre*
niers arriuans sachēt cognoistre leur adresse. Mais pour euiter que les ennemyz ne *vn port bien*
puissent par surprise faire dommage aux nauires estans a l'Ancre, il fault qu'vne *assuré.*
grande chaine de fer s'estende d'vne tour a l'autre: mesmes que la voye militaire *De la chaine*
de la ville dont i'ay cy dessus faict mention, deualle droit au port, & que plusieurs *de fer trauer-*
ruelles s'y rapportent, afin que s'il suruenoit vne armée a despourueu, les habitans *sante d'vne*
puissent accourrir de plusieurs costez pour la repousser en arriere. *tour a l'au-*
Au surplus ie conseille qu'il y ait des Canaulx tirans dedans la ville, ou les nauires *tre.*
se puissent raccoustrer quand il sera besoing. Mais pource que ie ne veuil oublier *La maistres-*
en cest endroit vne chose qui appartient aux portz, ie dy (nonobstant ce qui *se rue d'vne*
est escrit cy dessus) que maintes villes renōmées ont esté & sont plus asseurées pour *ville mzrime*
auoir les entrées de leurs portz incertaines, & muables a toutes heures, voire dan- *doit aboutir*
gereuses le possible a ceulx qui vouloient y entrer, s'ilz ne prenoient des guydes *au port.*
bien sondans le passage.

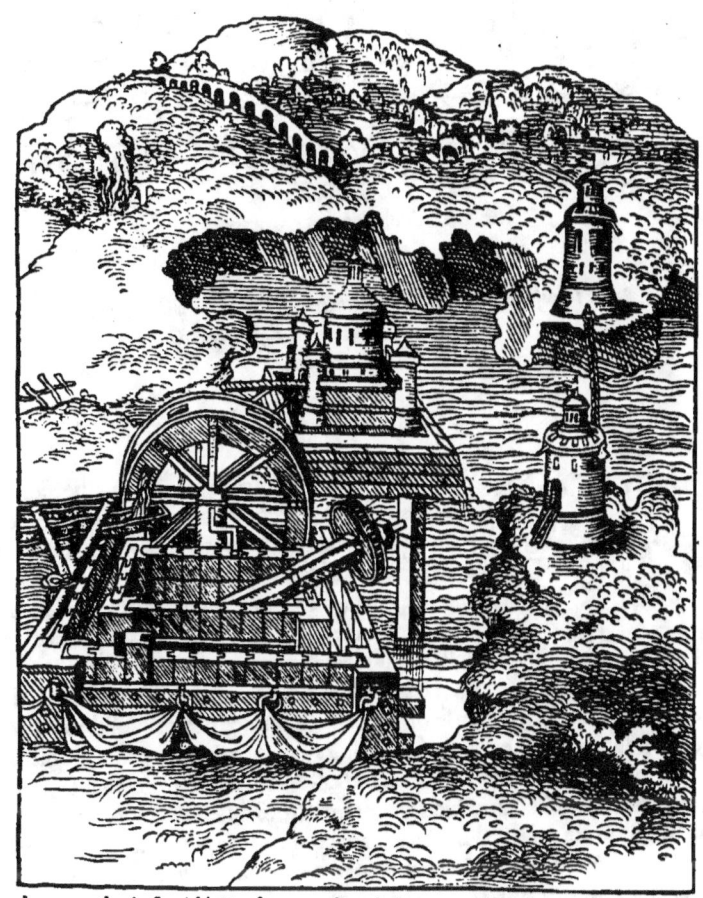

Voyla ce qu'il m'a femblé q̃ ie deuoye dire de l'vniuerfalité des chofes publiques. Toutesfois on y pourroit adioufter, que tout d'vne voye m'eftoit loyfible de parler de la diuifion & ordonnance des places ou les marchandifes fe peuuent retirer en temps de paix, & ou la ieuneffe de la ville fe doit exerciter aux armes & autres agilitez corporelles: mefmes ou l'on puiffe faire prouifion pour le temps de la guerre, de boys, victuailles, munitions, & autres chofes neceffaires a fouftenir vn fiege. Et au regard du Téple, Bafilique ou maifon de ville, Theatre ou lieu d'affemblees populaires, ce font baftimens fi communs qu'ilz feruent a l'vfage de plufieurs, & non a peu de gens, encores que ce feuffent prelatz, officiers, ou gens de iuftice: parquoy i'en parleray quand l'opportunité le requerra.

Fin du quatrieme liure.

Le cinqieme

CINQIEME LIVRE DE MESSIRE
LEON BAPTISTE ALBERT, OV IL TRAICTE
de la particularité des ouurages.

De la distribution ou compartiment des logis tant du bon prince que du Tyran, ensemble de la difference qui doit estre en leurs parties.

Chapitre premier.

'Ay dict en mon liure precedent que la diuersité des manifactures se doit accommoder aux vsages des hommes tant pour les champs que pour la ville: & d'abondant ay faict a suffisance entendre, qu'il est des edifices expressement bastiz pour receuoir l'assemblée de toute vne commune, d'autres pour les grans personnages constituez sur le gouuernement de la police, & outre cela certains autres pour la tourbe du populaire, a chacun selon sa qualité, ayant (ce me semble) absolu ce qui est requis pour le tout. A ceste cause ie deduiray en ce mien cinquieme, l'obseruation qui doit estre gardée en chacune des choses particulieres. Et pource qu'il s'y presentera maintes difficultez bien grandes, mesmes diuerses les vnes aux autres, i'employeray toute mon industrie a les explicquer en termes entendibles, afin (lecteurs) que vous voyez que ie ne veuil rien oublier de ce qui appartient a mon discours, n'y adiouster ausi chose qui soit, plus propre a l'enrichissement du langage, qu'a l'effect de mon entreprise. Mais ie commenceray par les superieurs, & diray auant coup, que les plus apparens d'vne republique sont ceulx qui ont la superintendance de tous affaires, auec plaine puissance de les expedier: & ceulx la sont aucunesfois en certain nombre, mais quelquefois tout consiste en vn seul, qui doit (certainement) estre de grande maiesté, pour dominer a toute vne commune. Maintenant venons a considerer quel bastiment on doit faire pour vn tel personnage. Toutesfois il y à bien a dire & grande importance de queles meurs nous ordonnions a estre cestuy la: ou bien semblable a ceulx qui regnent sur leurs subiectz (de leur gré obeissantz) sainctement & equitablement, & ne sont moins affectionnez aux bien & salut de leurs citoyens, que curieux de leurs propres personnes: Ou au contraire tel comme sont ceulx qui veulent tousiours auoir debat a leurs vassaulx, mesmes les maistriser par viue force: Car la raison ne veult pas qu'on face les bastimens particuliers ny la disposition des villes d'vne mesme façon tant pour les mauuais princes, que l'on appelle communement Tyrans,

Bonne intention de l'autheur.
Quelz sont les grās d'vne republique.
Vn seul gouuerneur de peuple doit estre de g. z. de maiesté.
Difference grande entre prince & prince.
L'office du bon prince.
Coustume de Tyran.

n

que pour ceulx qui auront receue la souueraine puissance comme vn magistrat ou office que lon leur aura donné par l'administrer comme de raison: Car la ville d'vn bon Roy sera plus qu'assez munie, si elle est suffisante pour garder l'ennemy d'approcher, ou bien pour le repousser. Mais quant au Tyran, comme ainsi soit qu'il n'est moins hay des siens, que des estranges: il fault qu'il fortifie sa ville d'vn costé & d'autre, asauoir contre les estranges, & contre les siens: voire de tele sorte, qu'il se puisse aider & seruir du secours tant des siens que des estranges, contre les siens.

Quele sera la retraicte d'vn Tyran.

Or ay-ie monstré au liure precedent la maniere de fortifier vne ville pour estre en asseurance des ennemiz estrangers: regardons maintenant ce qui sera expedient pour s'asseurer contre ceulx du dedans.

Euripide poëte Grec estime que la multitude est de sa nature vn tresfort ennemy: & si elle vient a communiquer sa finesse & tromperie ensemble l'vn auec l'autre tous d'vn accord, est totalement inuincible.

Le grād Cayre d'Egypte. Aduertissement pour les princes.

La ville du Cayre en Egypte si trespeuplée, que quand il n'y mouroit par iour que mille personnes, lon l'estimoit saine, & qu'elle se portoit tresbien, fut par ses Roys tresprudentz & sages telement diuisée par plusieurs trenchées & fossez a eau, que ia plus ne sembloit estre vne ville, mais plusieurs petites villettes quasi ioinctes l'vne a l'autre. Chose qu'ilz feirent voirement (comme ie croy) afin que la commodité & aisance du fleuue du Nil s'espandist par tout deça & dela: toutesfois par ce moyen, ilz gaignerent principalement cela, que les dangereuses mutineries du peuple ne se leuoient pas si tost: & si quelques vnes feussent leuées, soubdainement pourroient estre opprimées & assopies: a l'exemple de ceulx qui font d'vn grand Colosse plusieurs statues maniables a volunté, ou la premiere ne l'estoit qu'a grand' peine.

Bonne comparaison.

Prudēce des Romains.

Les Romains iamais n'enuoierent aucun de leurs Senateurs en Egypte pour Proconsul ou gouuerneur, mais y deputoient certains Cheualiers en diuerses côtrées: afin (comme dict Arrian) que celle prouince tant conuenable a nouuelles entreprises, ne retournast soubz la puissance d'vn seul homme.

Quelzques antiques ont laissé en escrit, que iamais vne ville diuisée par nature, asauoir de riuiere passant a trauers, ou de plusieurs collines qui s'y eslieuent, ou teles choses, n'est sans discorde entre les citoyens. Mais pour y donner bon remede, ceulx la disent que si l'vne des parties est située en plaine, & l'autre en costau, on les doit separer par vne bonne closture de muraille entre deux. Toutesfois ie n'estime point que cela se doiue faire en ligne diametrale, ains comme qui vouldroit enfermer vn cercle dās autre: a cause que les riches qui se delectēt a tenir grans pourpris, sortiront volontiers de la ceincture interieure, pour venir a celle de dehors: & quitteront volontiers le marché & les ouuroers ou boutiques du mylieu de la ville aux viuandiers & poullalliers: & ceste lasche troupe de Gnatho dont Terēce faict mentiō, asauoir bouchers, paticiers, chaircuitiers, cuisiniers, & semblables, apporteront plus d'asseurance & moins de souspeçon, estāt ainsi apar eulx, que si les principaulx manans de la ville n'estoient d'eulx separez.

Opinion de l'autheur.

De Serue Tulle Roy des Romais.

Ie croy qu'il ne sera hors de pprositeur reciter icy ce que i'ay leu en Feste, asauoir q̄ Serue Tulle Roy des Romains ordōna q̄ les nobles & puissans hōmes de sa ville se logeroiēt dās vne rue de tele situatiō, q̄ sils vouloiēt machiner quelq̄ chose, il les peust de sa fortresse q̄ estoit en plus hault lieu facilemēt opprimer. Soit dōc ceste closture interieure

terieure faicte en sorte qu'elle touche & aboutisse a toutes les rues de la ville. Et cõ- *Conseil de* bien qu'il soit necessaire d'auoir les autres murailles de la ville puissantes & fortes, si *l'autheur.* est ce que celle du dedans le doit estre beaucoup plus tant en espesseur, qu'en toute matiere d'artifice: mesmes si haulte, que lon en puisse choisir toutes les maisons vne a vne. D'auantage il sera expedient qu'elle soit munie de creneaux, tours, & bouleuertz, & encores par auanture d'vn grand fossé deça & dela, afin que les soldarz puissent par icelle muraille estre en asseurance, couuertz & defenduz de deux costez. Ces tours dont ie vien de parler, ne soient ouuertes par dedans, ains bien fermées du mur tout en tour, & en disposition tele, qu'on s'en puisse seruir tant contre les siens, que contre les estranges, specialement a l'endroit des rues & clochers des eglises. Mesmes ie vouldroye que lon ne peust entrer en ces tours sinõ par l'allée du mur: vers lequel pareillement n'y eust aucun chemin pour y aller de la forteresse, sinon par ou le prince permettroit.

Au au la ville ne fault laisser ou permettre en nul endroit sus les voyes aucunes ar- *Bon conseil.* ches ou tours, ne saillies de maisons ou terraces, d'ou lon peust a coups de traictz escailler les soldatz courans par les rues ça & la. Finablement soit basty tout l'ouurage des choses susdictes en sorte, que le seigneur seul tienne tous les haultz lieux, & que les siens ayent commodité de courir tout autour de la ville, sans qu'aucun les en puisse garder.

Voyla comment differera la ville d'vn Tyran d'auec celle d'vn seigneur paisible. Toutesfois encores diray-ie ce mot, qu'en ce parauanture different ilz aussi, que la planure est plus commode a vn peuple libre qu'a vn serf, mais le Tyran se tient plus asseuré en montaigne qu'il ne faict en campagne.

<center>n ij</center>

CINQIEME LIVRE DE MESSIRE

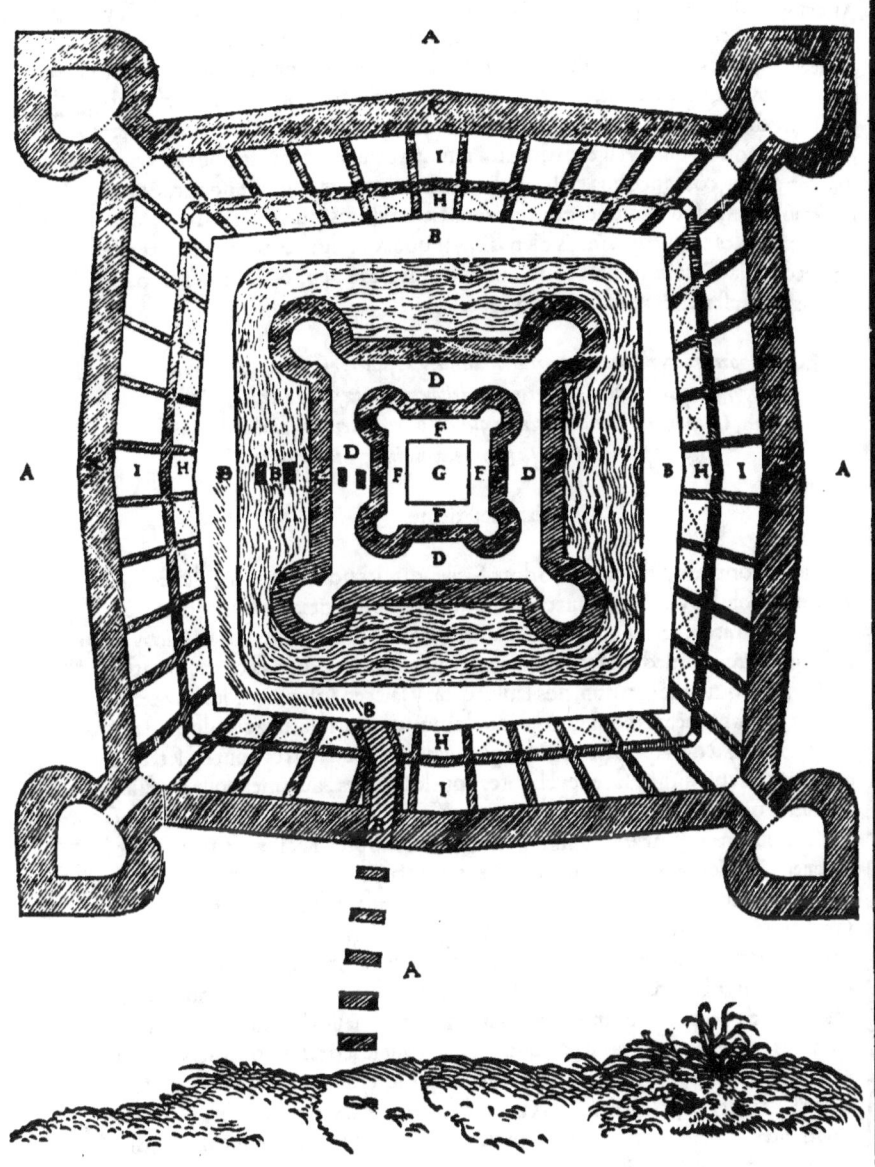

Au demourant cóbien que les autres mébres des habitatiós tát du Roy que du Ty- *Les logis des*
ran cóuiennét en assez de choses, nó seulemét entr'elles, mais aussi auec les logis des *seigneurs cō-*
particuliers, si est ce qu'il y a difference en aucuns cas, que ie specifieray apres auoir *uiennent en*
dict en quoy elles accordent. Ce dont en quoy ilz conuiennent, est, que teles mai- *assez de cho-*
sons sont edifiées pour la necessité, ce neantmoins il y a certaines parties (veritable- *ses auec*
ment commodes) que l'vsage commun à rendu si ordinaires, qu'à peine s'en voul- *ceulx des par-*
droit lon passer, cóme portiqs, galleries, lieux à se pormener, à se faire porter, & au- *ticuliers.*
tres semblables: lesquelles ie ne veuil separer des necessaires, puis que l'ordre & la fa-
çon de bastir les requierent : mais bien diray ie que tout ainsi comme aux citez se
treuuét des places communes à tout le peuple, d'autres à peu, & d'autres aux par-
ticuliers : ainsi est il en ces maisons de princes.

Des portique, vestibule ou portail, auantlogis, salles, escaliers, allées, ouuer-tures, yssues par derriere, cachettes & destours secretz: puis en quoy diffe-rent les maisons tant des princes que des particuliers: ensemble des logis du prince & de sa femme, conioinctz ou separez.

Chapitre deuxieme.

I'Estime (contre l'opinion de Diodore Sicilié) que les portiques ou galleries bas- *L'autheur*
ses, ensemble les vestibules, autrement portaulx, ne furent iadis seulement faictz *contredict à*
pour les seruiteurs attendans leurs maistres, mais aussi bié pour tous les Citoyés: *Diodore Si-*
& d'y en oultre, que dedans l'enclos d'vne maison le promenoir, la court, l'auátlo- *cilien.*
gis, & la salle (qui à tiré son nom des saultz q lon y saict en solennitez des nopces &
báquetz) ne sont mébres communs à tout le monde, ains reseruez aux domestiqs,
mesmes qu'il y à des suppoers pour les psonnes libres, & d'autres pour les serfz ou
esclaues: & si fault qu'il s'y face des chábres pour les dames, aucunes pour les filles,
& d'autres pour les suruenás, lesqlles sont quasi pour chacun à part. De toutes les- *Raisonnable*
quelles diuisions i'ay parlé en termes generaulx en mó premier liure, au traicté des *diuision de*
lineamens, & dict qu'il est besoing les faire en nombre competant, amples, & de si- *logis .*
tuation conuenable, selon que chacune de ces particularitez doit auoir son vsage:
mais maintenant ie deduiray cela plus au long, & par le menu.
Le portail & vestibule sera estimé beau, pour auoir belle entree: & l'entree estimée *Des porti-*
belle, tant pour l'endroit du chemin sur lequel elle sera ouuerte, que pour la ma- *que, & por-*
gnificence de l'ouurage dont elle sera paracheuée. Les salles haultes au dedans, & *tail.*
chambres secrettes, tant pour banqueter, que pour se retirer, seront disposées en
lieux conuenables pour bien à l'aise garder ce que lon y aura mis dedans : de sor- *Pour garder*
te qu'elles aient l'air, le soleil, & les ventz à gré, afin qu'elles se puissent bien accom- *prouision de*
moder aux affaires que lon aura pretendu : & seront distingueés en sorte *se corompre.*
que la communication & hantement des hostes ou suruenans auec les ordinai-
res ou domestiques, ne vienne à diminuer aux vns leur dignité, aisance, ou plai-
sir: & à augmenter aux autres leur insolence & inciuilité. Et tout ainsi qu'en la ville
le marché & les places communes sont volontiers en vn lieu bien à main & bien
ample, tout ainsi es maisons la basse court, la salle, & semblables parties, doiuent e-
stre en lieu non reculé ne caché ou enserré, mais bien adroit, pour s'y venir rendre
tresaisement toutes les autres parties du corps d'hostel.

n iij

La se viendront aboutir les ouuertures des escalliers ou montées & allées, la se feront les salutations & caressemens des conuiez aux banquetz.

En oultre la maison ne doit auoir plusieurs entrées, mais vne seule, afin qu'aucun n'y puisse entrer ou en emporter quelque chose sans le sceu du portier.

Au demourant il fault bien prendre garde a ce que les ouuertures des portes & fenestres ne soyent aysees aux larrons, n'y subiettes a la veue des voysins, qui pourroient troubler, voir, sauoir & entendre tout ce que lon feroit & diroit chez vous, dont quelque fois cela vous desplairoit.

Coustume de bastir en Egypte. Les Egyptiens bastissent de toute antiquité leurs maisons en sorte qu'il n'y à iamais aucune apparence de fenestres par dehors.

D'vne grãd porte pour le charroy. Parauanture quelqu'vn desirera qu'il y ait en son bastiment vne porte sur le derriere, pour receuoir en moyssons & autres temps, les gerbes & prouisions qui s'apportent en charroy, ou sur cheuaulx de bast: & dira que si cela n'y est, l'entrée ordinaire des allans & venans sera souuent fangeuse & mal honneste: mesmes encores y vouldra il auoir vne poterne secrette, par ou il (comme seigneur de la maison) puisse sortir a sa volonté, receuoir & enuoyer messagiers secretz sans que personne de sa maison le sache, selon les occurrences qui se presenteront pour le bien & commodité de ses affaires. A la verité ie n'improuue point tout cela, ains encores me sembleroit il bon, que lon feist dedans le pourpris certaines cachettes & destours secretz a grand peine cogneuz par le propre pere de famille: dedãs lesquelz (aduenant le besoing) il peust sauuer sa personne & ses biens ou les choses qu'il à plus cheres.
D'vne poterne secrette.
Des cachettes en vn logis.

Du sepulcre de Dauid. Iosephe dict qu'on auoit faict dedans le sepulcre de Dauid quelzques mussettes, pour tenir seurement les deniers prouenans du domaine Royal: & que l'artifice en estoit si admirable, qu'aucun ne sachant le secret, ne les eust iamais sceu trouuer.

D'Antiochus cinquiesme Roy de Syrie. Trois mille talés a'or tirez du sepulcre de Dauid par Hircã le pōtife. D'Herode Roy de Iudée. Toutesfois treze cens ans apres la mort du dict Dauid, durant le siege qu'Antiochus Epiphanes tenoit deuant la ville de Ierusalem, Hircan qui pour lors en estoit Pontife, en tira de l'vne des mussettes trois mille talens d'or (chacun vallant six cens escuz couronne) pour deliurer la ville du siege d'Antiochus. Puis quelque certain temps apres, Herode rauit dans vne autre de ces mussettes vne merueilleuse somme d'or, au moyen de laquelle il se feit Roy de Iudée.

Voyla en quoy les maisons des grans seigneurs conuiennent auec celles des particuliers: mais il y à ceste difference, que chacune doit sentir son naturel, & estre faicte selon le personnage: Car la ou il fault que plusieurs hommes couuersent, le bastiment doit estre grand & ample, voire auoir beaucoup de parties: & ou il n'en habite sinon peu, ou seulement vn pere de famille, le logis doit auoir plus de commodité que d'amplitude superflue. Et si fault que les retraictes sentent le naturel du seigneur qui les possede: lequel s'il est grand prince, tousiours se treuue accōpagné d'vne infinité d'hommes, pour lesquelz receuoir selon leurs qualitez il à besoing de plusieurs membres, voire de maintes sortes en tous ses corps d'hostel. Et s'il est homme particulier, aussi bien veult le deuoir que les portions de sa maison soient diuisées deuement, comme celles d'vn Roy, mais la modestie gardée, c'est a dire, q̃ le maistre ayt sa retraicte a part, la dame la sienne, les familiers la leur, & les suruenans en pareil, sans qu'il y ait cōfusion. Mais d'autãt qu'il est difficile, voire presque impossible de renger tout cela dessoubz vn toict, chacũ des corps d'hostel destiné a ce q̃ dessus, aura son aire ou parterre propice, & le toict qui luy conuiendra. Toutesfois ilz seront telement conioinctz par galleries ou allées couuertes, que quãd le sei-

gneur

seigneur vouldra faire appeller ses gens, pour leur dire sa volonté, il ne semble qu'ilz sortent d'vne maison estrange, ains se puissent incontinent trouuer en sa presence pour ouyr son intention.

Quant aux petiz enfans, chambrieres, & toute tele troupe, qui ne faict sinon mener bruit, cela se doit separer d'auec les hommes de negoce, comme aussi font les varletz de cuysine, de panneterie, & de sommellerie, charretiers, mulletiers, pallefreniers, & semblable mesnage. *Pour euiter confusion en vn logis.*

Le Palais du seigneur, principalement sa demeure, soit au lieu plus apparent que lon pourra choisir dans le pourpris: & si la place est eleuée, tant qu'il puisse veoir de ses fenestres, galleries, ou terrasses, la mer, les môtaignes, les boys, & vn beau plain pays au deuant de sa veue, cela donnera grande maiesté a l'aisiette.

Le logis de la dame, sera tout separé de celuy de son mary, excepté seulement d'vne petite allée secrette, par ou ilz se pourront visiter quand bon leur semblera; & n'y aura qu'vne porte entredeux, & vn portier tant pour l'vn que pour l'autre.

Au demourant les autres particularitez en quoy ces bastimens different, appartiennent plus aux personnes priuées, que non aux grans seigneurs: parquoy il en sera traicté ou & quand la commodité nous en sera offerte. Mais ce pendant ie vous diray, qu'vne maison de merque seigneuriale doit auoir son entrée respondante a la voye militaire, par especial sur la marine ou riuiere: & en son vestibule ou auantportail fault qu'il y ait de grandes retraictes, ou la famille des ambassadeurs, & autres grans personnages venans faire la court, se puissent retirer, & mettre apoint leurs cheuaulx, charroy ou semblable equippage.

h iiij

CINQIEME LIVRE DE MESSIRE

A	entrée pour le commun.	e	moulin.
B	portail en voulte.	f	viuier.
C	escuyries.	g	colombier.
D	chambres pour officiers.	h	mallades.
E	cuysine.	i	buanderie ou lauanderie.
F	châbres pour maistre d'hostel & escuyer.	k	appoticairerie.
G	panneterie & sommellerie.	l	barberie, & chirurgerie.
H	galleries sur la grand court.	m	estables & granges.
I	cabinetz.	n	lieu pour exerciter les cheuaulx.
K	grande basse court.	o	et q. logis pour suruenans.
L	auantsalle, oratoire, & salle du seigneur.	p	logis du portier.
M	logis de receueur & secretaire.	r	logis du pouruoyeur.
N	chambres pour le seigneur.	ſ	encores estables & granges.
O	garderobes pour le seigneur.	t	grenetier.
P	galleries sur le iardin du seigneur.	v	charretier.
Q	cabinetz sur le iardin.	x	boulengier.
R	Iardin pour le seigneur.	y	boucher.
S	logis des dames.	z	beufz.
T	galleries pour les dames.	&	iardin du commun.
V	vigne.	♂	moutons.
X	parc.	☉	pourceaux.
Y	ieu de paulme.	♀	pour bestes mallades.
Z	garenne.	♃	porc.
a	pressoer.	♄	fourriere.
b	vendangerie.	=	galleries secrettes pour les maistre d'hostel & escuyer.
c	tonnellerie.		
d	logis du musnier.		

❧ De la commode edification d'vn portique, auantlogis, souppoers, tant d'esté
que d'yuer, eschauguette, & fortresse, tant pour vn prince modeste que
pour vn Tyran.

Chapitre troisieme.

IE suis d'opinion qu'on face des portiques ou galleries, non seulement pour mettre les hômes a couuert, mais aussi les cheuaulx & leur suytte, afin que la pluye ou le Soleil ne les puisse fascher. Sans point de doubte au deuant du portail vn portique ou pareille place propre a s'exerciter, est merueilleusement plaisante. Car la ieunesse (en attendant les hommes de meur aage, qui traictent auec le prince des affaires d'estat) s'y peult ce pédant esbatre, a saulter, iouer a la paulme, tirer la barre, ou a la lutte, comme il luy vient mieulx a plaisir. Mais apres la porte passée, ie suis d'aduis qu'on rencontre vn pourpris, ou les clients attendent leurs patrons ; en se promenant & deuisant de leurs affaires : mesmes ou le prince voulant rendre droit a ses subietz puisse faire mettre son tribunal, ou siege de iustice. Tout ioignant fault qu'il y ait vne ou deux grandes sales, ou les seigneurs & gens de conseil se retirent en attendant pouoir faire la reuerence au prince, & en ces entrefaictes decider

Lieu comme de à exerciter les ieunes gens.

Cecy s'obserue bien en Angleterre.

quelzques causes. L'une de ces sales sera pour l'yuer, & l'autre pour l'esté: Car on doit subuenir en tout & par tout, a l'aage meur de ces anciens peres, donnant ordre qu'ilz ne puissent par incommodité tumber en maladie. & pour y obuier, la raison du temps & des saisons requiert qu'il y ait des places propres a chacune, afin qu'on y puisse debatre & consulter bien a l'aise, sans qu'on y treuue le moindre empeschement du monde.

Ie treuue en Seneque le Philosophe, que Gracque premier entre les Romains (& incontinent Liue Druse apres) commença a bailler audience non pas a tout le monde ensemble en vn lieu, mais a separer la tourbe, & receuoir quelques vns seulz en secret & apart, autres en presence de plusieurs, & aucuns deuant tout le monde pour monstrer par ce moyen quelz estoient ses premiers amyz, quelz les secondz. Laquelle façon de faire si elle est licite, ou bien s'elle plait en semblable estat de fortune, asauoir de prince, il fauldra faire plusieurs diuerses portes, par lesquelles ilz puissent d'une pt & d'autre receuoir, & apres les auoir ouyz enuoyer ceulx qu'il leur plait, & enfermer dehors (sans fierté) ceulx qu'ilz ne vouldront ouyr.

Le commodité d'une eschauguette. Tout au plus hault estage du chasteau doit estre vne petite eschauguette, qui descouure aysement toutes emotions & tumultes du peuple, si que le prince soit certain de quel costé le danger luy suruient.

Voyla en quoy conuiennent les maisons que i'ay dessus specifiées: mais voycy ou elles different.

Situatio du Palais d'un seigneur modeste. Le Palais d'vn Roy ou d'vn bō prince, doit estre assiz au mylieu de la ville, facile a l'aborder de toutes pars, sumptueux & agreable de psence, attrayāt la veue des hōmes, non superbe ou monstrant grand fierté. Mais la retraicte d'vn Tyran doit sentir sa fortresse, & n'estre située toute dans la ville, ny semblablement toute dehors.

Situation de la retraicte d'un seigneur par force. D'auantage pres le Palais du Roy peuuent bien estre mis le Temple, le Theatre, & les maisons des grans seigneurs: mais enuiron le chasteau du Tyran, la place doit auoir large estendue sans presse d'aucunes habitations.

Des escoutes secrettes. Asseurance pour vn prince contre vne emotion soudaine. Qui vouldra donc deuement ordonner vne place tant pour vn bon prince, que pour vn Tyran, raison requiert qu'il la face participante de ces deux specialitez: & encores que ce soit vn logis de Roy, si ne doit il estre tant facile d'entrée, que lon ne puisse garder a vn besoing, les insolens d'y aborder: & aussi n'est pas conuenable que la retraicte d'vn Tyran se monstre tant seuere, qu'on la puisse plustost estimer vne prison qu'autre chose: ains est necessaire qu'elle sente son prince. Or ie ne veuil en cest endroit oublier a dire, que dedās l'espoisseur des murailles d'icelluy Tyran se peuuent (a cautelle) cacher certains tuyaux par lesquelz en mettant l'oreille contre, il puisse entendre a son plaisir, tout ce que diront ses domestiques, ou les suruenuz la dedans. Et si puis bien adiouster pour le Roy, qu'encores que le propre de son logis soit de differer en plusieurs choses aux particularitez d'vne fortresse, si est ce que tout ioignant peult auoir vn chasteau de defense, ou aduenant l'occasion, il puisse retirer sa personne & ses biens, les mettant hors des dāgiers qui aduiennent souuent par seditions esmeues a la chaulde.

non precepte des antiques. Les antiques aussi ont tousiours commandé, que lon face vne place forte dans vne ville, afin que s'il suruenoit quelque sinistre accident, les dames, damoyselles, bourgeoises, & ieunes pucelles, sy puissent retirer a sauueté, auec les reliques & sainctuaires, telement que l'honneur des vnes, & l'excellente dignité des autres, y soit gardée ainsi qu'il appartient.

Feste à

feste a laissé par escrit, qu'anciquement les fortresses estoient sacrées comme Temples, & qu'on les appelloit Augutiales, a raison qu'il s'y faisoit par les Vierges Religieuses vn certain secret sacrifice, du tout incongneu a la tourbe populaire. Et voyla encor pourquoy vous ne trouuerez aucun reste de leurs places fortes, que dedans le pourpris ne puissiez remerquer les parties d'vn Temple: mais depuis les Tyrans ont occupé ces lieux, & conuerty la deuotion en vices tres-enormes, aggrauez de cruauté, de maniere que ce qui souloit estre le refuge des affligez, est maintenant la nourice de toute misere. Mais poursuyuons nostre entreprise. Au tẽps passé, en la ville d'Ammonie, autremẽt Paretoine, le Téple estoit dedãs la fortresse, enuironé de trois ceinctures de muraille: mais depuis les Tyrans meirent leurs munitions en la premiere, leurs femmes & familles en la seconde: & leurs soldatz en la troysieme. Et a la verité ceste façon de faire seroit bonne pour les princes, si ce n'estoit que cela peut plustost attẽdre vn siege que faire force a ses voysins: & comme ie n'estime gueres la vigueur du gendarme, qui ne faict sinon souffrir de son ennemy sans l'offenser, ainsi ne faiz ie pas grand compte d'vn chasteau lequel ne peult faire autre chose fors soustenir vne impetuosité d'assaillãs: Car il fault pour estre accomply, qu'il les puisse rembarrer, voire leur faire plus de dommage qu'ilz ne luy en sauroient porter. A ceste cause pour en venir a bout, la raison veult que l'Architecte y employe si bien son esprit, qu'on le cognoisse auoir cherché iusques a l'extremité, tout ce qui est conuenable en cest endroit. Et certainement s'il sait bien eslire la place, puis ordonner la disposition des murailles comme il fault, l'effect luy en succedera tout a plaisir.

Les fortresses antiquemẽt nommés Augutiales.

De la ville d'Ammonie en Egypte.

Opinion de l'autheur. Cõparaison.

Du deuoir d'vn Architecte.

De la situation & munition d'vne fortresse, soit en lieu maritime, planure, ou Roche montueuse: ensemble de son aire ou plan, rechaussemẽt de murailles, clostures, fossez, pontz, tours, & bastions defensables.

Chapitre quatrieme.

IE voy que plusieurs gens expertz en la discipline militaire sont en debat, asauoir mon si vn chasteau est plus fort d'assiette sur quelque terre, que dedans vne plaine. A dire vray, l'on ne treuue pas en tous lieux des motes de tele nature qu'on ne les puisse bien assieger, voire surprendre auec le temps: & aussi n'est vne place gueres seure en la campagne, si le bastiment ne se faict a l'auantage. Mais quant a moy ie n'en dispute point, ains dy sans plus que tout le neu de la besongne consiste en bien choisir le lieu, & apres y fault employer toutes les particularitez que i'ay deduites en traictant de la ville.
En oultre il est besoing qu'à la fortresse y ait des poternes aysées & secrettes, par ou l'on puisse faire des saillyes sur les ennemyz, ou bien sur ses propres subiectz ou soldatz, si d'auanture ilz esmouuoient vne mutinerie, ou vouloient faire trahison. Mesmes fault que par icelles poternes le prince puisse auoir du secours de ses alliez, ou bien leur en envoyer si mestier est, tant par eau que par terre.
Le desseing donc du chasteau sera bon, qui aura ioinctz a soy ou aboutissans tous

Opinions de gens de guerre.

Resolutiõ de l'autheur.

Des poternes secrettes.

Bõ desseing de chasteau.

CINQIEME LIVRE DE MESSIRE

les murs de la ville, comme si les corbures d'vn grand C veinsent a prendre de leurs
cornes, non pas pour en rond enclorre, vn o, en telle façon:

Perfection d'vn chasteau de defense.

Ou du mylieu duquel la plus part des rayons se
tirent cóme a la circumference. Car en ce faisant,
succedera ce que nous disiós n'agueres, asauoir
que la fortresse ne sera point enclose dans la vil-
le, ny aussi toute separée. Encores qui en voul-
droit faire vne description plus briefue, m'aduis
est que parauáture il ne s'abuseroit en disant que
le chasteau est la poterne de la ville, tresexcellé-
ment munie de toutes parts. Mais soit bien icel-
le fortresse le plus excellét chef d'œuure & neud
ou clef de la ville, menassant, & faisant peur a la

regarder, aspre & roide a aborder, ne craignant les assaultz, imprenable, & tout ain-
si que l'on vouldra: toutesfois elle sera plus asseurée estant petite qu'ample & gran-
de: pource qu'en la petite n'aurons besoing que de la loyauté de peu de gens, la ou
en la grande aurons mestier d'auoir grand nombre de gens qui facét tous leur de-
uoir. Or comme dit quelque personage aux Tragedies d'Euripide poëte Grec
que iamais ne fut grand multitude de gens qui ne fut farcie de mauuais engins &
espritz: ainsi n vne fortresse la loyauté de peu de gés sera moins doubteuse & in-
certaine, que d'vn grand nombre la desloyauté.

De l'auant mur qu'on appelle autrement courtine.

L'auantmur du chasteau se fera le plus solide qu'il sera possible, & des plus grandes
pierres qui se pourront trouuer: mesmes sera son traict cambré par le dehors, afin
que si les ennemyz faisoient effort de l'escheller, leurs eschelles ne tiennent gueres
ferme, par le moyen de la cambrure. D'auantage que les soldatz entreprenans ce
faire, ne puissent euiter les pierres ou autres traictz qu'on leur iettera du dedans: &
afin aussi que leurs machines offensiues ne puissent frapper a plain coup, ains glis-
sent & coulent en trauers.

Du paue-ment de l'ai-re d'vn cha-steau.

L'aire ou parterre du pourpris par dedans se doit pauer de deux ou trois bons lictz
de pierre grande & grosse, massonnez les vns sur les autres, afin d'empescher les yf-
sues des mines qui se pourroient faire secrettement par dessoubz le terroer.

Pour empescher les yssues des mines.
Du mur principal.

Le mur sera fort hault, massif, & bien espois, iusques au bord de dessus, en sorte que
les bouletz d'Artillerie n'y puissent a grád peyne mordre. Fault aussi qu'il soit hors
d'eschelle, & du dangier qui pourroit aduenir par les blocques de terre qu'on leue-
roit deuant, tant qu'à nous sera possible. Au reste le tout se conduira selon ce que
i'ay desia enseigné en la situation de la ville: de laquelle, ensemble du chasteau, pour
conuenablement defendre les murailles, fauldra donner ordre que l'ennemy ne
s'en puisse approcher sans grand peril de sa personne: & cela se fera par fossez lar-

Des moi-neaux ou casemattes.

ges & profondz, auec des moyneaux ou casemattes practiquées dans le fossé, par
ou les gens de traict pourront blesser les aduanturiers ou autres du party contraire
se presentans deuant le mur. A la verité celle maniere de deffense passe toutes les au-
tres qu'on sauroit inuenter: car les soldatz de dedans sont a couuert, en asseurance,
& peuuent endommager leurs ennemyz de pres, sans qu'ilz ayent le moyé de s'en
reuenger, & si ne tirent gueres de coups a faulte, consyderé que si le traict passe des
sus ou par aupres d'aucun des assaillans, si ne fault il a réconter vn autre: & telesfois
aduient qu'il naurera d'vn coup, vn, deux, ou trois des assaillans: mais ce que iette
l'ennemy

l'ennemy contremont, ne peult frapper qu'vne personne a la fois, & encores est ce auanture, a raison que ceulx de dessus le mur, voyent de loing venir le traict, & s'en peuuent sauuer, en se couurant de pauois ou rondelles.

Si le chasteau est basty en la mer, les aduenues se doiuent piloter de bons pieux, & l'entredeux emplir de pierres, afin que lon n'en puisse approcher de trop pres pour y faire batterie a l'ayse. *D'vn chasteau en la mer.*

S'il est en vne plaine, il sera ceinct d'vn bon fossé: mais afin que puātise n'en sorte laquelle puisse corrompre l'air, & engendrer la peste, on le creusera iusques a l'eau viue, & parce moyen iamais n'en viendra mal. *D'vn chasteau en la plaine.*

S'il est en montaigne, lon fera tout a l'entour des trechées creuses & a plomb, pour garder que les ennemys ne s'y puissent renger en bataille. Et si la cōmodité de chacune de ces choses nous est offerte, elles se practiqueront toutes ensemble. Toutesfois encores fault il prendre garde a ce que sur les costez qui pourroient estre battuz par les machines des aduersaires, le mur soit faict en demy rond, ou a byaiz, a celle fin que cela serue de ce que font les proes aux nauires. *D'vn chasteau en mōtaigne.*

Ie n'ignore point en cest endroit l'opinion de quelzques gens de guerre expertz en la discipline militaire qui disent que les murailles fort haultes ne sont pas bonnes a vne place de deffence, cause que si elles sont viuement battues, leurs ruines emplissent le fossé, & donnent passage a l'ennemy pour venir au cōbat main a main. Mais pour y respōdre, ie dy que cela n'aduiēdra iamais si lon obserue tout ce que i'ay dict cy dessus. Et pour rentrer en ma matiere, ie suis d'aduis que dedans le chasteau lon face vn fort dongeon, pour la plus part solide, robuste d'œuure & de matiere, percé bien a propos, & muny de ce qu'il est besoing, mesmes excedāt en haulteur toutes les tours du circuit, qui soit difficile a en approcher, & n'ait fors vne seule entrée par vn petit pont mobile: dont il s'en faict de deux manieres. La premiere est le pōt leuis seruant de fermeture, quand on le lieue amont: & la seconde est le volant, lequel se pousse & retire a plaisir quant les vētz sont trop grās, & cestuy la nous est le plus cōmode. Les tours aussi du chasteau, qui pourroient battre ce dongeon tout a l'entour, n'auront point de murailles par dedās: ou si elles en ont, ie conseille qu'on les tienne si foibles, que facilement elles puyssent ruyner. *Preuoyance de l'autheur. D'vn dongeon. Deux sortes de pontz.*

※ *Comment se doiuent faire en vne fortresse les retraictes de ceulx qui font le guet, ensemble la maniere de leurs toictz ou couuertures, & de quoy on les doit fortifier, puis de toutes les autres particularitez necessaires pour l'asseurance tant du prince, que du Tyran.*

Chapitre cinqieme.

LEs places ou se deura tenir le guet, & lieux ou se deuront manier les defendeurs, se distribuerōt en sorte, q̄ les vns garderont le hault du fort, les autres le bas, & d'autres le mylieu, chacun selon sa charge, & lieu a luy asigné. Et au regard des entrées & yssues, ensemble de toute la partition du lieu, cela sera faict en maniere, & telemēt muny, q̄ ny la desloyaulté de ceulx en qui lon se fie, ny la violēce ou surprise des ennemys, y puisse faire aucū dōmage. Or afin q̄ les couuertures de la fortresse ne puissēt estre fouldroyées p̄ les pierres pesantes que les aduersaires ietterōt *Des logis pour le guet & pour les soldatz. Des entrées & yssues. Asseurāce de couuertures.*

en l'air, on les fera en pignō, ou dos d'asne, ou bien les renforcerez d'ouurage fort
& ferme, comme poultres, soliues, ou autre tele matiere de merrié, par dessus quoy
sera faicte vne crouste garnye de tuyaux ou gargoules, p ou les pluyes se pourrōt
escouler: mais il n'y fault mettre ne chaulx ne mortier de hourdis, ains pour y faire

Pour obuier a fin, & aux fardeaux tūbās de hault.
vn paué cōuenable, on se doit seruir de repous de briq ou de pierre ponce, iusques
a l'espoisseur de deux coudées: & ce faisant les groz fardeaux tumbās dessus, ne les
feux artificielz n'y sauront faire mal. Mais pour faire court, vne fortresse doit estre

La fortresse doit estre v-ne petite ville.
a la similitude d'vne petite ville, & munie de semblable ouurage accompagné de
l'art, si qu'il n'y defaille aucune partie de celles qui sont necessaires: & sur tout qu'il y
ait de l'eau, ensemble des puisiōs d'armes pour les soldatz, des grains, chairs sallées,
vinaigre, & sur tout du bois pour toutes cōmoditez. Et en ceste fortresse le dongeō
duql nous auons ia parlé, tiendra le lieu d'vn petit fort: & n'y aura deffaulte de tou-
tes les munitiōs dessus specifiées & reqses en tel lieu. Il y aura vne cisterne, & autres
lieux pour tenir toutes les necessitez qui sont requises tant a bien se nourir, qu'a bien
se defendre, afin q̄ le seigneur s'en puisse preualoir a son besoing. Encores aura il des
yssues par ou se ferōt a sa volonté des saillies sur ses gēs mesmes, en despit qu'ilz en
ayēt: & p ou aduenant l'occasiō, il puisse mettre dedās tel secours qu'il aura demādé.

La commo-dité & in-commodité des canaulx.
Ie ne veuil oublier a dire en cest endroict, q̄ les fortresses ont souuent eu secours par
la voye souterraine d'aucuns cōduitz a eau, & aussi q̄ plusieurs villes en ont esté pri
ses d'emblée, principalement par les esgoutz. L'vn & l'aultre de ces deux sont bons
pour enuoyer des messagiers secrettemēt, mais il fault prendre garde que ces voyes

La façō des canaulx.
puissent plus aider q̄ nuire. a ceste cause on les doit faire tortues, pfondes, & estroi-
ctes, tellement qu'vn soldat n'y puisse passer armé, ny en eschapper iusques au fort
estant desarmé, s'il n'y est appelé & admis.

Les yssues des voyes sou-terraintes.
Les extremitez donc de ces voyes souterraines termineront s'il est possible au bout
de quelque cloaque ou esgout, ou plustost en vne cāpagne sablōniere deserte & in-
cogneue, ou en quelque petite secrete chapelle d'eglise, ou sepulture. Et puis que
lon doit craindre les accidens qui la pluspart du temps aduiennent, encores sera il
bon que le prince ou Tyran cognoisse vn certain secret par ou il puisse rentrer das
le chasteau, si d'auāture on l'en iettoit dehors, & que ledict secret responde a la plus
secrette partie du dedans. pour ce faire il sera requis que certaine partie de muraille
ne soit point massonnée a chaulx & sable, mais seulement bouchée de croye. Et ce
suffise a present en ceste matiere: Car ie pense auoir dict tout ce qui est requis pour
loger vn homme, qui tout seul a le souuerain gouuernement par dessus tous au-
tres, soit Roy, ou Tyran.

*En quelles choses consiste la repūblique: Puis ou & comment se
doiuent faire les maisons de ceulx qui l'administrent:
Apres des temples grans & petiz: ensem-
ble des reuestiaires & chapelles.*

Chapitre sixieme.

Des gouuer-neurs d'vne republique.
REste maintenant a deduire ce qui appartient a ceulx qui ne gouuernent pas
vniquement & en particulier, mais en pluralité de compagnée. A semblables
personnes la police est commise ou quasi comme vn seul corps de magistrat,
ou bien

ou bien distribuée en parties. Or la republique consiste en solennitez de sacrifices, dont nous honorons les celestes: & a ceulx la president les Pontifes: puis en negoces prophanes, ou layes, au moyen desquelz s'entretiennent la conuersation & le salut des habitans: desquelz ordonnent en la ville les Senateurs & Conseilliers: & dehors les Coronalz des armées tant sur terre que sur mer. pour chacun de ces deux estatz fault qu'il y ait deux sortes de logis, l'vn pour exercer ce q̃ concerne le deuoir de leur office: & l'autre pour luy, & pour sa famille, mais cestuyla sera correspondāt a la maniere de viure de l'homme, soit qu'il veuille imiter vn prince, vn Tyrā, ou vn personnage priué. Toutesfois il y a quelzques particularitez qui sont bien deues a celle sorte de citoyens. Parquoy Vergile en parle proprement la ou il dict:

Apart estoit d'Anchises le bon pere
Le beau manoir, & d'arbres tout couuert. &c.

En quoy cōsiste la republique.

Bien entendant que les maisons des gens d'authorité doiuent estre tant pour eulx que pour leur suytte, séparées de la tourbe populaire, par especial du grand bruit des artisans, cōme charpentiers, menuisiers, forgerōs, & semblables: & ce tant pour autres raisons, comme pour auoir l'aisance d'estre au large, recreatiō des iardins, & autres teles plaisances: qu'a celle fin que la folle & saffre ieunesse d'vne tele famille si grande & si differente entr'elle, qui ne vit chez soy, ne vienne a enrager & se gaster par aller boire & māger chez autruy, & esmeuue plainctes & ialousies des maris. puis en oultre afin que l'importune & eshontée ambition des cliens qui viendroiēt a faire la court a leurs patrons, & les soliciter pour leurs affaires, ne les inquiete oultre ce qui sera de raison.

Certainement i'ay veu que plusieurs sages princes ne se sont seulemēt retirez hors la frequēce du peuple, mais (qui plus est) ont delaissé les villes, afin que nul plebeien ne peust importuner de trop continuelle visitation sans qu'il en feust necessité. Autrement ie vous prie de quoy seruiroient a ces grans seigneurs les richesses en abondance, s'il ne leur estoit par fois loysible de se donner vn petit de bon temps, & prendre repos? Il fault certainement qu'es maisons des gens de tele qualité, y ait des grādes salles faictes expres pour y receuoir les gens qui viendront faire la court au seigneur: & si est requis que les yssues respondantes aux places communes de la ville, ne soient estroittes ou empeschées, de peur que les familiers de sa maison, les petitz cliens & postulās, ses escuyers, & qui s'y amassent pour accroistre, comme le nōbre de gens d'estoffe, ne soiēt en s'efforceant l'accompaigner, troublez en leurs rengz par la presse du peuple.

Or quant aux lieux ou les magistratz se doiuēt retirer pour l'administratiō de leurs charges, ilz sont assez cogneuz des hommes. Car pour le Senat est requise la chambre du parlement, pour le iuge la basilique ou parquet, pour le chef d'armee le cāp ou fort, ou vn nauire admirale, & ainsi des autres. Mais ce qui apparrient au Pontife, n'est seulement la maison de la grande eglise, ains vn cloistre tout a l'entour, ou ses gens se puissent loger ainsi qu'en vn camp clos, consideré que luy & les ministres soubz luy deputez pour administrer les choses sacrées, sont (ou doiuent estre) en perpetuele exercitatiō militaire, voire bien aspre & labourieuse: chose que ie pēse auoir assez amplemēt deduite au liure p̃ moy faict intitulé Pōtife, ou i'ay descrit le grād labeur q̃ doit estre continuelemēt pris pour cōbatre les vices, & exaulcer les vertuz. Toutesfois ie ne veuil oublier a dire qu'entre les temples il y a la grāde eglise, ou le Pontife doit faire en certains iours ses ceremonies & solennelz sacrifices:

L'autheur a faict vn liure de la dignité & deuoir d'vn Pontife.

o ij

CINQIEME LIVRE DE MESSIRE

& s'il y en à d'autres ou president les prelatz inferieurs, du nombre desquelles sont par la ville les parroisses & chapelles & autres places d'oraison : & aux champs le moustier commun, & les secours.

De la situation d'une eglise capitale en bonne ville.
Au regard de la situation d'vne eglise capitale en bonne ville, mon aduis est qu'elle doit estre au beau my lieu, pour la commodité des habitans : mais pour le plus honneste le deuoir veult qu'elle soit separée des maisons bourgeoises & prophanes, mise en lieu hault, s'il est possible, pour luy donner plus grande maiesté : cóbien qu'elle seroit plus seure d'estre bastie en plaine terre, car il n'y a iamais si grand danger du tremblement de terre.

Conclusion, ladicte principale eglise se doit situer en lieu ou elle sera en plus grãde reuerence, & aura plus de maiesté & apparence. A ceste cause il conuient donner ordre que toutes villenies, immundices & messeances en soient le plus loing que faire se pourra, afin que les peres de familles, femmes, filles, & enfans d'aage qui voudrõt aller faire leurs oraisons, ne soient offensez de la senteur mauuaise, ou diuertiz de leur saincte intention.

De Nigrigene l'Architecte autheur m'interiant incogneu.
Ie treuue en Nigrigene l'Architecte qui à faict vn traité des bornes, que les maistres d'œuures antiques estimoiét les téples des dieux estre bien situez, quãd leurs faces principales estoient tournées à l'Occidét : mais ceulx qui vindrent apres, conuertirent ceste façó de faire deuers la partie du ciel qui premierement enlumine la terre : & leur sembla que les dictz téples & les bornes se deuoiét tourner de ce costé la, afin que le soleil incontinét apres l'aube du iour les esclaircist de sa lumiere. Toutesfois ie voy que plusieurs d'iceulx antiques ont voulu par expres que les frõtz des chapelles & oratoires feussent tournez vers ceulx la qui sortiroient de la mer, riuiere, ou voye militaire. Mais quoy qu'il en soit, la raison veult que cela se face en tele sorte & si adextre de tous costez, que les absens en puissent estre attirez a les visiter, & les presens y prennent plaisir, mesmes soient detenuz en admiration par l'excellente rarité de l'ouurage.

Vn téple voulté est tousiours plus asseuré du feu : & le pláché moins dangereux aux tréblemens de terre : mais le premier se treuue plus robuste cõtre les assaultz de vieillesse, & le second a plus de grace & contente mieulx la veue. Qui est pour ceste fois assez dict de ces téples : car beaucoup de choses q estoient encores icy a dire, me semblent plus appartenir a leurs enrichissemens qu'a leur vsage : & de cela feray-ie mention en autre endroit : disant sans plus icy, que les moindres eglises ou chapelles se doiuent faire a l'imitation du téple principal, selon la dignité du lieu, & leur vsage.

Que les cloistres des pontifes sont comme campz cloz : quel est l'office du Pontife : combien il y à d'especes d'iceulx cloistres : & comment on les doit bastir.

Chapitre septieme.

LE fort du Pontife c'est son cloistre, la ou plusieurs gens de bien conuiennent tãt pour exerciter la vertu, que pour suiure la pieté : & ceulx la sont les ministres qui se dedient aux choses sacrées, & qui vouent la chasteté pour amour de Dieu. Les cloistres aussi des Pontifes sont lieux ou les hommes de bon entendement se studient d'acquerir la cognoissance des choses tant diuines qu'humaines. Car s'il'office du pasteur est de guider (en tãt qu'il peult) par bons moyens la vie des humains

à la

à la plus grande perfection qu'il est possible, ie suis bien certain que cela ne se sauroit mieulx faire que par la philosophie: mais comme ainsi soit qu'il y a deux choses en la nature des hommes, asauoir vertu & verite, qui nous peuuent donner l'addresse de ladicte perfection: le propre de la premiere est apaiser & abolir les perturbations de noz pensées: & le moyen de l'autre, est de nous faire cognoistre les œuures & façons de faire de nature: & par ces choses sont purgez l'esprit des tenebres d'ignorāce, & la pensée de la contagion du corps. Voyla qui faict que nous pouōs mener vne tresbonne vie, laquelle quasi nous peult rendre semblables a la diuinité. En oultre c'est le deuoir des gens de bien (telz que veulent, ou deuroient vouloir estre les pontifes tant en effect qu'en reputation) penser, estudier, & mettre en œuure ce qu'ilz entendent que les hommes doiuent par charité les vns aux autres, asauoir secourir aux malades, debiles, poures & desūlez, en les soulageant & aidant de seruice & solicitation, bienfaictz & compassion: car tel est l'office & deuoir auquel le pontife & les siens se doiuent exercer. Parquoy ie veuil deduire ceste chose pour sauoir a qui touche de faire tout ce bien, ou aux grans prelatz, ou aux moindres. Et pour venir a mon entente, ie commenceray par les cloistres.

Loüenge de philosophie. Le propre de verité. Le propre de l'estude.

Il est deux especes de cloistres, l'vne en quoy certains personnages sont cloz telement que iamais n'en sortent, si ce n'est pour aller a l'eglise, ou a quelque procession generale: l'autre n'est pas du tout si tresaustere, car nul n'y est contrainct d'y faire residence a perpetuité. Puis il en y a d'aucuns pour les hommes, d'autres pour les femmes. Pour donques assigner le lieu ou doiuet estre les cloistres des filles ou vierges, sachez que ie n'improuue point qu'ilz soient dans le cueur d'vne ville: & aussi ne treuue pas bon qu'on les en mette totalement dehors. Car combien que la solitude pourra estre cause qu'il y ira tant moins de soliciteurs importuns, toutesfois en contrechange les religieuses y auront plus de loysir & licence d'executer leurs affections humaines, si elles sont tentées, veu qu'il n'y aura point d'arbitres ou controuleurs, comme dedans la ville, ou plusieurs peuuent prendre garde aux indignitez qui se cōmettent, & en dissuader les delinquās. Or donc pour bien faire, il fault sur tout pouruoir a ce qu'en toutes les deux manieres de cloistres les femmes ne pēsen: seulement a corrompre leur veu de chasteté, mais d'abondant qu'elles ne puissent. Et pour venir a cest effect, en premier lieu il est besoing de si bien estoupper les passages, qu'aucun n'y puisse tournoier entour sans se rendre sur le champ suspect de villenie.

De deux especes de cloistres.

Quant est a moy, ie suis d'aduis que lon ne doit pas plus curieusement fermer de fossez & rampars vn fort de quelzques gens de guerre, q̄ de bonnes & haultes murailles les cloistres de ces nonnains: ausquelles ne fault faire aucunes ouuertures, par ou puissent passer ie ne dy pas les expugnateurs de chasteté, mais seulement les regardz ou parolles qui seruent des flabeaux pour enflamber les cueurs & les abatre. La lumiere donc sera receue par dedās, & prouiendra de l'aire descouuerte, a l'entour de laquelle y aura vn portique a promener, le Dortoer, le Refectoer, l'Enfermerie, auec autres membres du logis qui sont necessaires a l'vsage, & dont lon se sert ordinairemēt en autres maisons particulieres: tous lesquelz seront disposez en places propres & conuenables.

Ie ne seroye pas d'aduis qu'il y eust faulte de quelq̄ iardin & petit pré, nō pour seruir de volupté, mais pour recreer les espritz. Et afin que tel enclos se puisse cōmodemēt auoir, il ne sera q̄ bō d'esloigner vn peu ces monasteres hors la pr̄se des citoyēs.

CINQIEME LIVRE DE MESSIRE

Les couuens des hommes sont mieulx aux champs qu'à la ville.

Les couuens & cloistres des hommes seront mieulx aux champs qu'à la ville, a raison que tant moins yra il de peuple, lequel bien souuent ne sert que de troubler la tranquillité des religieux qui se sont banniz du monde pour viure en contemplation, & mener vie solitaire.

Ie conseille donc que lesdictz monasteres, tant d'hómes que de femmes, soient assiz en lieux les plus sains que lon pourra choysir, pour garder que les personnages renduz la dedans, ne soient trop tourmentez de maladies: Car elles les garderoiét d'employer leurs pensées a la meditation des choses sainctes, & pourroient facilement consumer leurs corps affligez de ieusnes, veillées, longues estudes, & oraisons continuelles.

Les bons religieux doiuent estre en lieux sains.

Mais encores vouldroie bien que le lieu d'vn monastere d'hómes, excluz de la ville, feust fort & asseuré de sa nature, afin qu'vne riblerie de volleurs, ou quelque course d'ennemiz, ne peust saccager en peu d'heure les biens de leás. Encores pour y obuier, ce ne seroit sinon bien faict que de le fermer de fossez, bónes murailles & tournelles, selon que la deuotion du lieu permettra.

I'a monastere d'hommes doit estre fort par art & par nature.

La demeure aussi des gens de bien voulans conioindre l'estude des bonnes lettres auec la religion: afin que plus aisémét selon l'estat qu'ilz ont pris, ilz puissent dóner conseil aux gens qui en auront a faire, ne doit estre trop enuelopée du tumulte des artisans, ny trop esloignée de la frequétation des bourgeois: & ce tant a cause qu'ilz sont en gráde nóbre d'eulx mesmes, qu'ausi pource que beaucoup de gés s'y amassent pour les ouir prescher & traicter ou disputer de choses sacrées & sainctes: & a ceste cause est besoing qu'il y ait vn manoir bié ample: & cestuy la sera bié situé pres des hostelleries cómunes, attelliers d'ouurages publiqs, theatres, cirques, & autres places ou la multitude se transporte souuét pour son plaisir: car les freres y pourrót frequéter, & au moyen de leurs bonnes persuasions, retirer maintes gens de vices a vertu, mesmes de grasse & lourde ignorance les euoquer a la cognoissance des choses bonnes & salutaires.

Pour les quatre mediáns.

Oeuure de charité singuliere.

Des palestres, auditoires & escolles publiques, ensemble des lieux ou hospitaux pour retirer aucunes personnes impotentes abatues de maladie, autant les hommes que les femmes.

Chapitre huitieme.

Des palestres antiques.

AV temps antique (principalement entre les Grecz) on auoit accoustumé de faire certains edifices dans les villes, qui se nómoient cómunement palestres, & la s'assembloient les Philosophes pour conferer des bons artz & sciences. Il y auoit en ces logis plusieurs espaces fenestrées pour auoir veue, & sieges disposez par ordre, semblablement s'y trouuoiét des portiques enuironnás vn parterre bien garny d'herbe verde, & reuestu de diuerses fleurettes. A la verité ces lieux conuiennét bien a celle maniere de religieux dont nous auons parlé a la fin de nostre chapitre precedent: & quant a moy ie vouldroye (s'il estoit possible) que ceulx qui se delectent des bonnes lettres, demourassent residémeent auec les professeurs d'icelles, & qu'ilz y feussent en plaisir, sans aucú destoubier, ny se souler trop d'vne chose. a ceste occasió ie dresseray icy vn portique, vne aire, & teles autres particularitez, en sorte que lon ne pourra plus rien desirer pour la commodité d'vne demeure.

Les religieux du tép passé estoient professeurs de bonnes lettres.

En yuer

En yuer donc ces lieux seront batuz de soleil tiede & temperé, & en Esté il y aura force vmbre, rafreschie d'vn petit vent agreable & doulx a souhait. Mais ie traicteray de ces delices plus distinctement en endroit conuenable.

Si bon vous semble de bastir quelzques auditoires publiques ou biē escolles ou les doctes puissent enseigner les ignorans, faictes que cela soit en place franche, egalement opportune a tous les habitans: & prenez garde sur tout que les tumultes des forgerons n'y empeschent: qu'il n'y ait point de mauuaises senteurs, que les lasciuitez des gens oyseux n'y soient admises ny receues, qu'il sente sa solitude, soit estimé digne retraicte d'hommes occupez en choses exquises, rares, & de grande importance: mesmes qu'il y ait trop plus de maiesté que de ioliueté. *Des escolles publiques. Les forgeurs serueñt des estudes. Les mauuaises senteurs nuysent aux bons esprits.*

Finablement a ce que le Pontife puisse exercer les œuures de misericorde enuers les impuissans & desnuez de biens, il est raisonnable d'edifier vn lieu ou il y ait diuersité de membres, & qui soit conduit par vne grand' prudence: Car il fault que les poures sains & les malades soient separez d'ensemble: & requiert le bon ordre, qu'en voulant secourir vn petit nombre de personnes inutiles, cela ne face tumber en inconuenient plusieurs qui peuuent bien seruir. *Des hospitaulx. Les poures sains, les cōmalades doiuēt estre separez de gistes.*

Certainemēt il y à eu par le passé des Princes en Italie, lesquelz auoient ordōné par expres que celle maniere de belistres deschirez tant en leurs mēbres qu'en leurs habillemens, que lon appelle cōmunement quemans vagabōds, n'allassent par les villes pourchasser leur vie de maison en maison: & soudain qu'ilz y estoiēt entrez, on leur faisoit commandement de n'y seiourner plus de trois iours, s'ilz ne vouloient faire quelque labeur de leurs mains. Et disoient iceulx princes qu'il n'y à point de creature humaine tāt meshaignée de son corps soit elle, qui ne puisse faire quelque seruice aux autres hommes, voire que les aueugles mesmes peuuent biē ayder aux Cordiers. Mais s'il y en arriuoit de grieuement malades, les magistratz ayās regard sur les estrangiers, les distribuoient aux prelatz moindres & pasteurs, chacū en son quartier: & par ce moyen telz poures impotens n'alloient importuner les Bourgeois par les rues, & si n'estoit nul offensé de veoir ces spectacles tant horribles. *Bonne louable ordonnance. Les aueugles peuuent seruir de quelque chose. Bonne & saincte façō de faire.*

Lon voit encores en Etrurie, qui est le pays de Tuscane, ou de toute ancienneté à fleury le vray zele de Religion, certains hospitaulx qui ont cousté vn argent incroyable, & en iceulx n'entre homme, soit du pays, ou estrāger, a qui lon ne baille par charité tout ce qui est requis pour le remettre sus. Mais a raison qu'aucuns malades sont infectz de lepre, & autres maladies contagieuses: de peur qu'ilz ne gastent les sains, ou ceulx qui peuuent retourner en conualescence, ie suis d'aduis que leurs retraictes se facent toutes distinctes & separées. *De l'hospital de Florence.*

Les Antiques ne souloient bastir des temples aux Dieux Apollo, Aesculape, Santé, & autres qu'ilz estimoient propices pour conseruer le bon portement des humains, ou le leur rendre quand il estoit perdu, sinon en lieux bien aerez & salutaires, mesmes ou ventz fraiz ne souflassent, & ou n'y eust grande abondance d'eaux pures, & delicates a boire: & ce faisoient ilz afin que les malades y estans apportez s'en trouuassent plustost guariz, non seulement par l'aide de ces dieux, mais aussi p le benefice du pourpris. A ceste cause si nous voulons suyure leur voye, nous choisirons des lieux les plus sains que pourrons trouuer, pour y mettre iceulx malades tant en commun, comme en particulier: & me semble qu'il ne sera que bon de les choisir secz, non humides: pierreux & non fort terrestres: mesmes continuellemēt battuz & essuyez des ventz: non trop bruslez des rayons du Soleil, mais aucune- *Soing des antiques pour les malades. Aduertissement de l'autheur. Lieux sains pour malades.*

q iiij

CINQIEME LIVRE DE MESSIRE

ment temperez d'une tiedeté moderée. Car il n'est rien plus veritable que les humi-
ditez sont le norrissement de pourriture: & voit on ordinairement que nature se
resiouyt en toutes choses d'attrempance moyéne: & aussi la santé n'est autre cho-
se, qu'une complexion assaisonnée de bon temperament: mesmes il n'y à point de
doubte que le moyen contente tousiours plus que ne font le trop ny le peu.
Au demourant les contagieux ne soient seulement tenuz hors la ville, mais (qui
plus est) mis assez loing des voyes & passages publiques: & quant aux autres, on les
peult bien garder dedans la ville.
Les logis des uns & des autres soient compartiz en telle sorte, que ceulx qui recou-
ureront santé, se puissent retirer hors d'auec les malades: & en autre lieu apart se met-
tent les incurables, qu'il fault receuoir plus par charité que pour tascher a les gue-
rir: & la les fault entterenir tant qu'il plaira a Dieu les conseruer en vie: en ce nobre
sont les vieillars trop vsez, & ceulx qui ont perdu l'entendement.
Notez qu'il conuient mettre les hommes & les femmes separément, soit qu'elles
se treuuent malades, ou qu'elles gardent les autres en littiere. Et cóme il y à des ser-
uiteurs en toutes maisons qui se doiuent mieulx loger les uns que les autres: ainsi
fault il que certains personnages en ces hospitaulx soyent logez les uns en com-
mun, & les autres en chambres retirées: chose qui se pourra facilement cognoistre
tant par la raison des cures qui se deuront faire, que pour leurs qualitez & merites
d'auoir places apart. Mais ce n'est mon intention de poursuyure ceste matiere plus
longuement, ains n'en veuil autre chose dire, sinon que toutes ces particularitez
doiuent estre a pur & a plain obseruées, & rendues commo des au possible a l'v-
sage de tous les habitans. qui suffira pour ceste fois, estant besoing que ie pour-
suyue par ordre ce qui reste, & que i'ay proposé de faire.

Diffinition de santé.
Le moyen cō-tēte plus que le trop ne le peu.
Des malades contagieux.
Des incura-bles.
Des vieil-lars, & des insensez.
Cōparaison.

De la court des Senateurs, chambres des iugemens, Temple, Pretoire, & leurs appartenances.

Chapitre neufieme.

NOus auons dict qu'il y à deux parties de Republique, asauoir l'une sacrée, &
l'autre prophane. De la premiere il à esté parlé a suffisance, mesmes de la se-
conde se sont touchez aucuns pointz en passant, au lieu ou nous auons trai-
cté comment l'assemblée du Senat & le iugement se pourroient faire en la maison
du prince: parquoy fault adiouster icy en brief, ce qui peult rester de ceste matiere:
& incontinent apres ie conuertiray mon propos au fort ou Camp d'un chef de
guerre, & puis a l'armée de mer: si que finablement se pourront expedier les cho-
ses qui appartiennent aux particuliers.
Les antiques auoient coustume d'assembler le Senat dedans les Temples, mais le
temps apporta depuis qu'il se tenoit dehors les villes. Toutesfois il fut aduisé que
tant pour la maiesté, que pour mieulx administrer les negoces publiques, lon basti-
roit une maison ppice pour l'assemblée des seigneurs q en seroiēt, lesqlz n'auroiēt
occasiō de se fascher du lōg chemin, contraire a leur aage caduq, & ne retarderoiēt
d'aller au cōseil pour l'incōmodité du lieu, ains s'y trouueroiēt volōtiers afin de cō-
uenir ensemble, & deuiser lōg temps les uns auec les autres. Voyla pourquoy il fut
conclu

conclu que lon feroit la court des Senateurs au mylieu de la ville, & tout d'vne venue la chambre des iugemens, auec le temple, au plus pres qu'ilz en pourroient estre. Ce n'estoit pas (certes) seulement afin que ceulx qui sont detenuz d'ambition, & s'occupent a plaider, eussent plus grande commodité de satisfaire a tous deux sans interrompre leur estude ou practique: mais aussi a ce que les seigneurs du conseil (qui sont pour la pluspart tous enclins a deuotion au moyē de leur aage) apres auoir faict leurs prieres a Dieu, se peussent transporter du Temple a l'administration de leurs offices, sans perdre temps ny heure. D'auantage cela tendoit a ce que si quelque fois vn prince estranger, ou aucuns ambassadeurs vouloient veoir le Senat assemblé, l'honneur de la Republique feust gardé, en ayant vn lieu ou lō peust dignement receuoir ces personnages selon leur qualité, & celle de la ville.

L'autheur taxe les playdeurs ambitieux.
L'aage rend les hommes enclins a deuotion.
Bonne consideration.

Or ne fault il en ces edifices publiqs rien oublier ou mettre en nonchallāce, qui face pour commodement receuoir la multitude des Citoyens, la retenir en toute honnesteté, puis luy donner y ssue facile & opportune. Mais sur tout fault prendre garde a ce qu'il n'y ait nul default a l'endroit des passages, lumieres, espaces, & autres teles choses qui doiuent seruir a l'vsage. singulieremēt au Pretoire (ou plusieurs differens se decident) est il besoing d'auoir grand nombre d'ouuertures, & qui soient plus grandes & plus aisées, que celles de la chambre du conseil, & du Temple. Pareillement il est necessaire que la voye pour aller au conseil, & soit non moins forte & bien munye, qu'honneste & de belle apparence: ce tant pour plusieurs raisons, qu'entre autres pour obuier qu'vne troupe temeraire de gens forcenez du menu peuple seditieux, esmeue par quelque chef mutin, ne puisse a son plaisir faire oultrage aux seigneurs du cōseil, iusques a les tuer parauanture. A ceste cause ie dy qu'il fault faire deuant leur Palais, vn portique, vne basse court, & telz autres membres de logis, ou les seruiteurs & clientz en attendant leurs maistres & patrons, puissent (aduenāt le besoing) soustenir l'impetuosité de ces presumptueux, iusques a ce qu'on y ait mis bon ordre.

Du Pretoire ou parquet ciuil.
De la voye pour aller au conseil.

Ie ne veuil oublier en cest endroit, qu'en tous lieux ou lon veult bien distinctemēt ouyr les paroles des playdans, chantres, disputans, ou faisans de telz actes, les voultes n'y sont aucunement propices, pource qu'elles rabatent la voix: mais les planchers de bois y sont assez commodes, pourautant que leur naturel est d'estre resonnans d'eulx mesmes.

❧ Des trois especes de camp, qui se peuuent dresser en plaine campagne: & comment on les doit fossoyer, suyuant l'opinion de plusieurs.

Chapitre dixieme.

Pour bien asseoir & situer vn Camp, il est besoing de recourir a toutes les particularitez que nous auons deduittes en noz precedens liures, en traictant de l'assiette des villes: Car a la verité iceulx Campz sont comme lieux propres pour y semer ou planter des Villes: & pourra lon trouuer plusieurs d'icelles estre situées aux lieux mesmes ou certains sages conducteurs d'armées auoient autrefois mis leur Camp. Mais pour bien dresser iceulx Campz, les choses que ie vois deduire, sont des plus necessaires.

Le Camp est comme vn lieu propre a planter vne ville.

Premierement il fault entendre a quoy & pourquoy lon les dresse: & la preuue est toute euidente, q̃ qui ne craindroit les soudaines emotions de guerre qui se font p̃ vne grande force d'ennemyz, lon n'auroit que faire d'y employer sa peine: car tout le monde iugeroit que ce seroit vn labeur inutile. A ceste cause il est requis que lon se donne garde des ennemiz, dont les aucuns sont egaulx d'armes & de puissance, & les autres beaucoup plus aspres & robustes. ce que consideré sera que nous or

Du Camp volant. donnerons trois diuerses manieres de Cáp. La premiere volante ou marchante par pays: de laquelle on se sert communement pour aller affronter vne pareille troupe, & donner vne bonne charge, ou aucunesfois pour mettre les soldatz en asseurãce, ou (suyuant d'autres occasions) pour se mieulx loger que du commencement, si que lon puisse executer vne magnanime & louable entreprise.

Du Camp arresté en maniere de siege. La seconde espece de Camp est permanente ou arrestée: & par ceste la se dispose le sage conducteur d'armée, de presser & vaincre son ennemy, s'il le voyt defíiant de ses forces, quand il se sera retiré en quelque lieu fort.

Du Camp ou fort pour attendre vn ennemy. La tierce est celle ou vous pouuez soustenir l'effort de vostre ennemy, s'il vous viẽt assaillir, de sorte que par ennuy de trop long temps tenir le siege, ou la fascherie de plusieurs escarmouches, il est contraint de faire la retraicte.

En toutes ces trois fault premierement donner ordre, qu'a tout soit si bien pourueu de toutes pars, qu'il n'y ait necessité d'aucune chose pour la protection & sauuegarde de voz gens, mesmes pour soustenir & rompre les forces de vostre enne-

Cautelle de guerre. my, aduenãt que vous eussiez auãtage sur luy. Qui plus est, vous deuez tenir main a ce que tant qu'il vous sera possible, vostre ennemy se treuue en indigence de toutes choses, au moyen desquelles il vo' pourroit greuer, ou se maintenir sans dõmage ou danger. A ceste cause il est besoing se saisir auant toute œuure d'vne opportunité de lieu, enuiron lequel on puisse trouuer abondance de viures, & autres munitiõs, ou qu'on y en puisse apporter sans riẽ craindre, mesmes receuoir vn secours s'il estoit enuoyé par voz confederez.

L'eau, les viures, les fourrages, les boys, & teles opportunitez y seront en bonne suffisance, sans les aller querir trop loing: & deura estre la voye si facile, que voz gẽs se puissent retirer en seurté, sans rencontre qui leur soit pernicieuse: mais au contraire qu'ilz ayent le moyen de courir & entrer sur l'ennemy toutes & quantesfois qu'ilz en auront enuie: chose qui luy soit totalement desnyée, & ne le puisse faire qu'a merueilleuse peyne.

Conseil de l'autheur. Ie vouldroye quant a moy qu'vn Camp feust asiz par si bõne industrie, que ceulx de mon party peussent veoir tout le pourpris des ennemys, afin qu'ilz ne s'efforceassent de dresser aucune entreprise qu'elle ne feust incontinent descouuerte.

Donc pour plus grande seureté, le lieu auquel vous camperez, soit muny tout alẽtour de fossez, precipices, ou autres acces difficiles, en maniere qu'vn grand effort ne vous sache surprendre, n'y (qui moins est) vous assaillir, sans grande perte en tous euenemens: & si d'auanture il vous pouoit aborder, que son artillerie ne soit pour faire grand effect, mesmes ne sache demourer en ce lieu sans crainte d'vn inconuenient terrible.

Si le cas est que vous puissiez auoir toutes ces commoditez, ie suis d'aduis que ne les laissiez perdre. Mais si le contraire succede, il fauldra pour le mieulx considerer quelé sorte de Camp vous deurez dresser, & en quel lieu il se pourra mieulx mettre pour faire vne bonne expedition: Car il fault qu'vn Camp qui doit resider longuement

guement en vn lieu, soit beaucoup plus fort & mieulx muny qu'vn volant. & s'il est en platte campagne, il a besoing de beaucoup plus grande industrie pour le fortifier, que s'il estoit en montaigne ou autre lieu difficile d'acces. Mais ie commenceray par le volant, a raison que l'vsage en est plus commun.

Plusieurs gens de guerre estiment que la mutation de Camp de place en autre, est souuentesfois propice a la santé des soldatz. Quoy qu'il en soit, pour bien loger v- *Cõsideratiõ necessaire pour vn cãp.* ne armée, il fault sur tout considerer lequel vault mieulx, ou la mettre sur le pays des ennemyz, ou la tenir dessus sa terre propre.

A la verité Xenophon dict, que pour le changement de lieu voz cõtraires sont mo- *Sentence de Xenophon, en l'institution de Cyrus.* lestez, & voz gens en ont plus d'aisance: parquoy (quant est a moy) ie suis d'opiniõ que le general du Camp a plus de gloire de marcher sur les terres de son ennemy, que de se tenir sur les siennes: mais aussi qu'il est beaucoup plus seur d'attendre ses *Opinion de l'autheur.* aduersaires en son pays, que les aller cõbattre dans le leur: car on se peult, aduenãt vne routte, retirer plus a s'ayse en quelque place forte, que l'on ne feroit pas apres les passages fermez.

Disons donc, qu'vn Camp bien clos en vne region que l'on veult reduire ou tenir *Cõparaison.* en obeyssance, est vne chose presque pareille a vne fortresse dans quelque ville. Aussi fault il que l'vn & l'autre ayent commodité de retour pour sauuer promptement les siens: & faciles yssues ou saillies pour faire des courses sur ses ennemyz.

Or y a il diuerses modes de bien clorre & fermer lesdictz camps. Car les Anglois *Des Anglois.* habitans de la grand' Bretaigne, se fortifient de pieux portans dix piedz de long, bien ayguisez & bruslez par les boutz, dont l'vn est fiché bien auant en terre, & l'autre tourné contre leurs maluueillans pour les arrester court, s'ilz vouloient faire effort.

Cesar dict que les Gaulois s'enfermoient en son temps, du charroy de leur baga- *Des Gaulois, du temps de Cesar, voyez ses commentaires.* ge, & de cela faisoient leur defense, mesmes afferme que les Thraces vserent de celle façon contre Alexandre de Macedoine.

Les Neruiens ou peuples de Tournay, souloient coupper des ieunes Arbres, & en *D'Alexandre, & des Thraces.* entrelasser bien dru les branches pour faire haye, afin de retarder les gens de cheual aduersaires.

Arrien escrit que Nearche Capitaine du dict Alexandre, nauigant sur la mer d'In- *Des Tournisiens.* *De Nearche Capitaine d'Alexãdre.* de, apres auoir mis ces gens en terre, enuironna son Camp d'vne bonne muraille: pour estre plus asseuré de l'assault des Barbares.

Les Romains aussi auoient coustume de preuoir & pouruoir a toutes les occurrences tant du temps que de la fortune, & faire en sorte qu'ilz n'auoient occasion de se repentir apres le coup. A ceste cause ilz n'exercitoient moins leurs soldatz a fortifier leurs logis, qu'a toutes autres particularitez concernantes les ruses de guerre: & ne faisoient si grand cas de deffaire leurs ennemyz, que de bien garder leurs gens. D'auantage ilz se contentoient souuẽt de pouoir soustenir l'impetuosité des aduersaires, rendre leurs entreprises vaines, & les chasser auec le tẽps hors de la place, estimans celle ruse grande partie de la victoire: & pour cest effect entendoient volontiers les opinions de tous hommes, & leurs inuentions s'ilz en auoient aucu- *Louable & vtile coustume des Romains.* nes pourpensées, puis les mettoient en execution, si elles faisoient pour la commodité de leur salut. Mais entre autres choses, s'ilz ne pouoient se camper en lieu hault, fortifié de precipices, ilz faisoient faire de grans fossez profons tout autour de leurs loges, & les ramparoient de la terre qui estoit iettée en dedans, laquelle se

CINQIEME LIVRE DE MESSIRE

mettoit entre des fortes cloyes en maniere de gabions: & de cela ordonnoient leurs clostures.

De la commode assiette des camps terrestres pour y seiourner, ensemble de leur grandeur, forme, & parties.

Chapitre vnzieme.

Nous ensuiurons les façons de faire desdictz Romains en cest endroict, si que camperons en lieu non seulement aisé & propice, mais d'auātage si commode, qu'à grand peine peust on trouuer autre qui le passast: & d'abondant oultre ce que nous auōs racōté, sera bon qu'il soit sec, non fangeux, n'y subiect a regorgemens de riuieres, ains de tele situation, qu'il soit au deliure pour les tiens, & nullement empesché de quelque costé que ce soit: mais ne laisse rien de seur a l'ennemy. Il ne fault point que mauuaise eau dormante en soit trop voysine, ny que la bonne en soit trop esloignée. & quand il y auroit des fontaines dedans l'enclos, la compagnee ne s'en porteroit que mieulx.

Mais si c'estoient ruysseaux, ou fleuues, on les pourroit bien opposer aux aduersaires deuant le siege: & s'il n'est possible d'y auoir l'vn ny l'autre, le general du Camp donnera ordre, que pour le moins il ne faille aller gueres loing pour faire quelque prouision d'eau.

Le pourpris du Camp sera conuenable a la multitude des soldatz, & non si vague ou spacieux qu'estant les sentinelles asizes, il ne puisse estre gardé & defendu par les soldatz changeantz de reng les vns apres les autres, sans se lasser. Aussi ne sera il point si estroit, que les espaces ne soient suffisantes pour les soldatz a se manier selō l'affaire qui suruiendra.

De Lycurgue le gislateur des Lacedemoniens. Lycurgue à tousiours estimé que les angles sont dōmageables en toutes fermetures de Camp, & de faict il se seruoit en cela de formes rondes, si ce n'estoit qu'il eust derriere soy quelque mōtaigne, fleuue, ou bien forte muraille. Ce nonobstāt il s'est trouué plusieurs autres Capitaines a qui la quarrure à bien pleu. Quoy qu'il en soit, nous maintenant accommoderons noz asiettes selon le temps & les occurrences qui se presenteront, nous seruant de la nature des lieux, tant pour assaillir ou escarmoucher noz ennemyz, que pour soustenir leurs effortz, selon q̄ la raison vouldra.

Des fossez ou trēchées pour clorre vn Camp. A l'entour de nostre dict Camp nous ferons des fossez si larges & si profons, qu'à male peyne les puisse lon combler, sans trop grand exces de matiere, & sans y mettre vn bien long temps. Mesmes quand ilz seroient doubles, l'asseurance n'en vauldroit que mieulx.

Superstitiō se coustume des antiques. Les antiques souloient obseruer (soubz espece de religion) de les faire en nombre impair de piedz: & ne leur en donnoient communement que quinze de largeur, sur neuf de profondeur.

Pour bien faire, il fault tailler leurs flancz en ligne perpendiculaire ou à plomb, afin qu'ilz soient aussi larges par bas comme par hault. Mais pour garder que la terre ne s'esboule en quelque endroit, on y pourra donner ordre par vne doūue en glaciz ou en pente, telement que le fons soit vn petit plus estroit que le dessus. Et si cela se faict en plaine Campagne, on les pourra bien remplir d'eau par conduictz cauez iusques au nyueau de la riuiere, ou de la mer si elle est pres: & s'il ne pouoit estre, on les rendra malaysées a l'ennemy par pieux ayguz fichez dedans, chausses

trappes

trappes, broches, & chardons de fer, disposez comme il est requis.

Estant ces tréchées perfectes, l'on fera le rampar si espois qu'il ne puisse estre demoly par violence de machines a traict: & si hault esleué, que non seulement on n'y puisse ietter des crocz de fer pour l'abatre, ains qu'a grand peine puisse l'on de la main tirer par dessus pour naurer ou espouenter les soldatz qui seroient ordonnez a la defense. Et pour venir facilement about de cela, l'on se sert de la terre qui est tirée du fossé. *Du rampar pour fortifier un camp.*

Les anciens ont esprouué en cest ouurage, que les mottes ou gazeaux de pré auec leur herbe naturele, y sont de merueilleuse vtilité. Mais certains autres y couchent entre les gazons des lictz de verges de saules verdz, ou autres teles inuentions, tout au long: car cela rend la closture plus forte: veu qu'elles germent en terre: & par l'entrelassement des filetz de leurs racines affermissent telement l'ouurage, que la terrasse ne se peult esbouler. *Des gazeaux pour fortifier.*

Au long du dedans du bord du fossé, & du dehors de la leuée soient plantées des hayes d'espines entremeslées de picquons de fer, comme broches de herisson, & autres poinctes barbelées, pour empescher que l'ennemy n'y puisse monter & venir au combat main a main.

Encores au dessus de ce rampar il est bon de faire vne ceincture de pieux de chesne doubles, fortifiez de trauersans, & garniz tout autour de cloyes, l'entredeux rempli de terre, ou bien croye pilée a fine force. Et d'auantage il ne seroit point mauuais d'asseoir dessus aucuns fourchons pour faire des taudiz, derriere lesquelz se peussent retirer les defendans. mesmes pour le faire court, l'on n'y obmettra chose qui soit vallable pour garder que les aduersaires ne puissent faire breche, & moins entrer dedans le fort, voyre au moyen de quoy voz gens de guerre soient en plus grande seureté.

Sur les bordz de ces rampars si leueront des tours de cent en cent piedz, ou en moindre espace si mestier est: & principalement es endroictz ou les assaultz se pourront donner, plus drues & plus haultes, afin qu'on en puisse repousser & cullebutter l'ennemy s'esforçant d'entrer dans le camp.

Le Pretoire ou Pauillon du general, dont dessus a esté parlé, ensemble les portes Quintane & Decumane, auec autres qui ont leurs noms selon que l'on vse au camp, seront situées en lieux propres & bien asseurez, tant pour faire saillyes & surprises, que pour aller a la prouision, & recueuillir les soldatz venans de l'escarmouche. *Du Pretoire, & des portes Quintane & Decumane.*

Ces particularitez ainsi deduittes, sont plus necessaires pour vn camp qui veult faire seiour, que pour vn qui marche en pays: mais pource qu'il est raisonnable de pouruoir a toutes occurrences que le temps ou la fortune pourroient apporter, l'on ne fera (par mon conseil) peu de compte des choses que nous auons dict pour l'asseurance d'vn camp volant, pourueu que l'on cognoisse qu'il en soit besoing. & si c'est camp a demourer, principalement pour soustenir vn siege, l'on y fera (s'il est possible) toutes les choses, ou semblables, que nous auons specifiées en la retraicte du Tyran. *La preuoyance est requise en toutes choses.*

La fortresse (a dire le vray) est vne œuure pour tenir contre vn siege: & semble que les Cytoiens luy portent a iamais vne mauuaise affection: au moyen de quoy le guet ordinaire qu'il conuient asseoir iour & nuyt pour la garder, est vne treseströitte espece de tenir camp, d'autant que les mesmes subiectz cherchent tousiours l'occasion de satisfaire a leur appetit de végeance, pour la ruiner & abatre. Parquoy il fault (comme no. auons dict) donner ordre a ce qu'elle soit forte & puissante, appareillée a se de- *Diffinitiõ de fortresse. Grãde subiection de guet. Les qualitez d'vne fortresse.*

P

fendre, & commode a bien repouſſer les furies des aſſaillans, iuſques a rendre leurs effors inutiles, elle demourant en vigueur, non obſtant l'opiniaſtriſe du ſiege.

A faire auſsi dreſſer vn camp pour enclorre ſes aduerſaires, & les preſſer iuſques a l'extremité, il n'y fauldra rien oublier de tout ce qui a eſté mis en termes y deſſus, mais l'obſeruer ſongneuſement de poinct en poinct, a raiſon que pluſieurs hommes de bon iugement diſent que les hazardz de la guerre ſont telz, que bien ſouuent ceulx qui aſiegent, ſe treuuent eulx meſmes aſsiegez, & pourtant eſt requis de ne prendre moins garde a ce qu'il fault faire pour ne ſe laiſſer opprimer, ſoit par l'audace ou induſtrie des ennemyz, ou la negligence de voz gens meſmes: qu'à ce que vous pouuez mettre en execution pour venir au deſſus de voſtre entrepriſe: pour laquelle mener afin, les aſſaultz vigoureux & l'eſtroitte cloſture ſont propices & neceſſaires: comme auſsi ſont pour ſe garder de dommage, la reſiſtence, & la premunition.

Les aſsiegeås ſe treuuent par ſoy aſsie-gez.

Or tout le but des aſſaillans eſt d'entrer par force dedãs voſtre place, ou de gaigner voz munitions: choſes qui peuuent aduenir par diuers moyens, dont ie ne traicteray en ceſt endroit, ny auſsi des eſchelles pour monter amont en deſpit des deffendans, ny des mines, ou baſtilles mouuantes, non des machines offenſiues, ny ſemblablemẽt de tout autre equipage qui ſe dreſſe pour emporter vne place d'aſſault, en iettant feu, eau, & telles choſes que nature nous preſte en abondãce. Car ce n'eſt pas icy le lieu d'en deuiſer: mais i'en parleray plus a plain la ou le propos ſoffrira des tourmẽs & machines belliques. Toutesfois en paſſant ie ne tairay ce petit mot, que contre les impetuoſitez des engins a traict, l'on y peult oppoſer des pieces de merrien, mãtellerz, gabions, cordages, fagotz, ſacz de laine & de paille, ou d'autres matieres amortiſſantes le coup: & de tant feront ces choſes plus grand effect, qu'elles ſeront obeyſſantes, & non fortement attachées. Et pour bien reſiſter au feu, il ne les fault que mouiller de vinaigre, ou les couurir de fange, & puis leur faire vne cotte de brique ou de tuyle par deſſus. Et ſi vous les voulez garder des eaux, qu'elles ne deſtrempent le mortier tenant ladicte cotte, couurez cela de peaulx a tout le poil: leſquelles auſsi afin qu'on ne les rompe, iettez deſſus des contrepoinctes, matteraz, ou loudiers mouillez, & on ne leur fera que peu ou point de mal.

Liſez Vegece & Valture.

Pour reſiſter aux machines de traict.

Pour reſiſter au feu.

Pour garder les contregardes.

Si vous voulez bien aſsieger vne fortreſſe, & la tenir de court, faictes voz approches le plus pres des murailles que poſible ſera, & ce pour pluſieurs cauſes, mais entre autres afin que n'ayez plus a faire grand chemin pour venir a l'aſſault: que voz ſoldatz en ayent tant moins de peine: que n'ayez beſoing de tant d'attirail comme ſi vous en eſtiez loing: qu'il ne faille faire exceſsiue deſpence, & ne ſoyez contrainct de tenir trop grand guet. Toutesfois ie ne veuil pas dire que voſtre ſiege en doiue eſtre ſi pres, que les habitans puiſſent en tirer bute contre vous, & tuer voz gens en faiſant le deuoir de leurs charges. Mais ſi vous pouuez tant faire que la voye des viures & autre ſecours ſoit couppée aux aſsiegez, ie dy que ce ſera merueilleuſement bien beſongné pour peruenir a voſtre entente.

Meſmement ſi vous ſaiſiſſez les paſſages: occupez les pontz, guez, & autres eſchappatoires, les encloyant ou de groz pans de fuſt, ou de quelque puiſſante muraille: encores ſi vous leur oſtez la commodité des eſtangz, maraiz, fleuues, & montaignes, les ceignant de forte & bonne cloſture, vous en aurez marché comme a ſouhait,

souhait, par especial si vous donnez ordre a ce que les eaux regorgent si hault qu'elles couurent le plat pays, & noyët les vallées. Mais il ne fault pas oublier ce qui vous est necessaire pour la resistence, & premunition, ains deuez de vostre costé vous bien fermer de trenchées, rampars, bastions, & autres teles asseurances, tant pour doubte de ceulx que tenez assiegez, que de leurs alliez & confederez, q̃ vous pourroient surprendre en desarroy, & parauanture mettre en route. Et pour bien veoir tout a lentour de vous, il est conuenable de faire dresser en certains lieux propices, quelzques eschauguettes, qui descouuriront s'il y a point d'embusches, pour attraper les soldatz allans au fourrage, auec leurs cheuaulx & charroy. Toutesfois il est a noter que les bandes ne doiuent estre si essloignées l'vne de l'autre, qu'elles ne puissent a vn signe obeyr au mandement du general de l'armée, & combatre quád bon luy semblera: ou s'il se faisoit vne surprise, que l'vne puisse promptement donner ayde & secours a l'autre.

Certainement il me semble qu'en cest endroit ie ne sortiray de propos, en recitant ce qu'Appian Alexandrin à mis en son histoire d'Octauian Auguste, quand il tenoit Luce Antoine son ennemy assiegé a Perouse: C'est, qu'il feit renforcer son camp d'vne trenchée longue de cinquante & six stades, creuse de trente piedz, & s'estendant iusques au Tybre: & encores non content de ce, feit sur le bord leuer vne muraille haulte & massiue tát qu'il estoit requis, & la garnit de bien mille cinq cens tourelles de charpenterie, qui portoient de haulteur soixáte piedz du moins: & tellement feit son ouurage, que les assiegez n'estoient moins enserrez, que forcloz de pouoir faire mal ne dommage a son armée, par quelque costé que ce feust. Qui suffira pour la description des campz terrestres, si ie n'auoye parauanture obmys a dire, qu'il fault tousiours choisir le plus digne & apparent lieu que lon sauroit trouuer, pour y planter les estendars de la republique dont est l'armée, afin qu'ilz y soyent veuz en grande maiesté: & que la se puissent faire en toute solennité & reuerence les ceremonies des diuins sacrifices: & les magistratz & capitaines de guerre s'assembler au parquet & conseil, pour donner ordre a ce qu'il conuient executer. *Voyez Appian en ses guerres ciuiles, & surtout en la vie d'Auguste.*

Des nauires, & leurs parties: ensemble des armées de mer, & de leurs munitions necessaires.

Chapitre douzieme.

IL y aura (parauanture) aucuns qui diront que lon ne peult faire des fortresses ou campz sur la mer, & maintiendront qu'on vse de vaisseaulx comme d'Elephans aquatiques, qui se gouuernent auec leurs freins. Encores pour mieulx corroborer leur opinion, mettront en auant que les portz auroient plustost vsage de fortresses marines, que non lesdictz nauires. Toutesfois ilz en trouueront d'autres soustenans le conttaire, & affermans qu'vn nauire n'est autre chose fors vn chasteau mouuát & cheminát sur l'eau. Mais laissons toutes ces disputes, & disons seulement que cestuy nostre art d'Architecture à deux poinctz principaulx, par lesquelz tant les capitaines de marine, que les soldatz militans dessoubz eulx, sont en esperance de salut, & ont moyen d'obtenir la victoire. L'vn consiste *Preoccupation de l'autheur.* *Louënge d'Architecture.*

CINQIEME LIVRE DE MESSIRE

en bien charpenter & equipper les nauires, & l'autre a bien munir les portz, soit pour aller affronter l'ennemy, ou pour soustenir ses effortz.

Le principal vsage des nauires est, pour porter tant noz corps que noz meubles: & le plus prochain apres, est que nous en puissions seruir en temps de guerre, & remedier aux inconueniens qui pourroient aduenir. Ce neantmoins il peult auoir peril ou du nauire mesme, qu'il n'encoure fortune (car a cela est son corps subget) ou il

Des accidés qui peuuent aduenir aux nauires.
luy en peult sourdre exterieurement, comme par violence de ventz, merueilleux coups de vagues, rochers cachez en l'eau, bancz de sable, & autres telz dangers ordinaires qui se presentent plus souuent qu'on ne vouldroit. ce nonobstant lon y

Vn bô pilote vault beaucoup sur la mer.
peult donner ordre par longue experience du cours de la marine, & par bien cognoistre les ventz auec les terres ou communement on nauigue.

Qu'il les fault estre en vn nauire.
Mais quât a ce qui est a craindre de la part du nauire, c'est que le bois ne soit pas bô, ou que la charpenterie ne soit bien ioincte ny calfrettée ainsi qu'il appartiét: a quoy fault prendre garde le plus songneusement qu'il est possible.

Quel bois est conuenable pour nauires.
Tout merrien est reprouuable qui se treuue esclattant, rompant, trop lourd, & subget a la pourriture. Et quant aux cloux & cheuilles pour l'assemblage, on les iuge meilleurs d'Arain que si elles estoient de fer. Et a la verité au temps que i'escriuoye

C'estoit enuiron l'an mil ii ccc c, quatre xx. et v.
ce liure, lon tira hors du lac de Nemorense, le nauire de l'Empereur Traian, qui auoit demouré soubz l'eau plus de treze cés ans: & lors ie vey que la matiere de Pin & de Cypres auoient tresbien resisté a la corruption, aumoins que les tables qui en

Du nauire de Traian.
estoient faictes, & calfrettées de costé & d'autre, de bonne bray propice a tel vsage, n'estoiét que peu ou point empirées: mais aussi elles estoient (outre ce que dict est)

Pour faire longuement durer vn vaisseau de marine.
recouuertes de lames de plomb, attachées a bons cloux de metal.

Les Architectes antiques prindrent la forme de faire des nauires, sur les poissons q nagent dedans l'eau: mais ce qui est le dos en iceulx animaux, est le ventre aux na-

Les nauires sont faictz en forme de poisson renuersé.
uires. Sur la quille, en lieu de teste, ilz ont la proue: & en lieu de queue la poupe, ou est posé le gouuernail: puis en lieu d'aellerons pour nager, on y applique des rames.

Il est deux sortes de nauires, asauoir vne pour porter grande charge: & l'autre pour aller vistement. Celle qui est la plus longue, se treuue la plus commode, specialement pour faire course droitte. mais celle qui est la plus courte, se gouuerne plus facilement par le Timon.

Au regard de celle qui est pour porter charge, ie vouldroye qu'elle ne feust moins longue que de trois fois sa largeur: & que la legiere n'eust moins de longueur que neuf fois la mesure de son large.

L'autheur a faict vn liure des nauires.
I'ay assez amplemét parlé en mon liure intitulé Nauire, de toutes les particularitez requises a ces vaisseaux: parquoy ie n'en diray icy autre chose, sinon tant qu'il suffira pour accomplir ce qui est commencé.

Les parties d'vn nauire.
Les parties d'vn nauire sont la quille, la poupe, la proue, les flancz tant d'vne part q d'autre, le gouuernail, les cordages, & voyles, qui appartiennent a le faire auancer.

Cōbien peult porter vn nauire.
Le vuyde ou ventre du nauire pourra porter autant de charge, que peseroit l'eau qu'il fauldroit pour l'emplir.

De la quille.
Des courbes.
La quille doit estre toute droitte: & la charpenterie qui s'adiouste dessus, faicte de courbes, comme costes de poisson, & mesmes les aix qui les couurent: & tant plus icelle quille sera large, plus portera le nauire grand pois, mais elle en sera plus tardiue.

La quille estroicte & formée en areste, rendra le vaisseau plus agille. Mais si vous n'y boutter

n'y bouttez du laittage a puissance, il chancellera tousiours puis d'vn costé, puis d'autre.

Le fons ample & large, est bien commode pour nager en eaux basses: mais l'estroit vault mieux & se treuue plus asseuré en haulte mer. *Du fons Large et estroit.*

Le vaisseau qui à les costez & la proe bien releuez, resiste viuement contre l'impetuosité des vagues: mais quand le vent est par trop rude, il est contrainct d'aller à la boulingue, & souuentesfois de puyser.

Tant plus la proe sera faicte en areste, mieulx elle trenchera le flot, si que le nauire en coulera plus legierement: & aussi tant plus sera la poupe restrecie, plus se rendra elle perseuerante pour tenir bon contre le cours de l'eau.

Il fault que le ventre & l'estomach du nauire soient fors & puissans a suffisance, mesmes bien glissans & assez promptz, a ce qu'ilz fendent & repoussent les vagues quand l'impetuosité des voiles & des rames le contraindront a singler vistement: mais apres il est conuenable que cela voyse en adoulcissant deuers la poupe, a ce que le vaisseau comme de soy mesme semble voler sur les vndes marines. *Maxime notable.*

Le nombre des Timons augméte la fermeté du nauire, mais il diminue sa vistesse.

L'arbre ou le mast doit estre aussi long que le corps du vaisseau se cóporte: & quát au reste des menues parcelles qui seruent pour le nauigage, ou d'appareil pour le faict de la guerre, comme sont auirons, ancres, cables, cordages, esperons, chasteaux, pontz, & autres telz vtensibles, ie n'en feray icy aucune mention: mais diray sans plus en passant, que les tronches & autres bois pendans aux costez du nauire, & aussi les esperons que lon met en la proe, seruent de beaucoup a l'encontre des impetuositez contraires, semblablement les arbres qui se dressent pour y mettre des húnes, les vergues, les esquifz renuersez & leuez en l'air pour s'en preualoir comme de pontz de corde, sont de grande & bonne defense, & secourables au besoing. *De la longueur du mast. Plusieurs particularitez pour la guerre de mer.*

Les antiques auoient acoustumé de mettre en la proe de leurs nauires quelzques engins qu'ilz appelloient corbeaux: mais noz mariniers du iourd'huy munissent proes & pouppes de chasteaux communement appellez gaillardz, pour garder le mast de dangier: & les fortifient de mattras, loudiers, & cótrepointes, ou bien de cordages, sacz pleins de choses molles amortissantes les coupz de traict, & autres semblables inuentions, propices a rendre inutiles tous les effortz de l'ennemy. mesmes ont trouué le moyen par vn pont de cordes qu'ilz tendent, d'empescher que lon ne puisse venir a bord: qui est certes vne inuention tresbelle & profitable. *Des engins antiques nómez corbeaux. Des chasteaux gaillardz. Du pont de cordes.*

I'ay descouuert en autre lieu la practique de s'empauoiser en moins de rien quand ce vient au cóbat, pour se garder des fleches & des dardz, en sorte que les assaillans ne se puissent retraire sans dáger de leurs personnes: mesmes ay enseigné au contraire, comment (aduenát le besoing) lon se peult en l'instant contregarder de toute offense: parquoy ie ne le veuil repeter en cest endroit, ains me suffit d'en admonester seulement les gens de bon esprit: & si ay d'auátage trouué l'industrie pour faire que p vn seul coup de maillet, se puisse abbatre le tillac tout a plat, & contraindre ceulx qui seroiét montez dessus, a ruyner dans le fons du nauire, puis le redresser a moins de rié en son premier estat. Encores est ce de mon inuétion le moyé pour faire que toute vne flotte de nauires soit incótinent arse & brouie, telemét q tous ses soldatz, martellotz, & autres psonages meurét de mort tresmiserable, chose q n'est pas bóne a dire en cest endroict, mais (peult estre) m'en deschargeray-ie en autre. & notez ce *Subtilité de l'autheur. Belle inuention de l'autheur.*

p iij

CINQIEME LIVRE DE MESSIRE

pendant qu'il ne fault pas en toutes regions garder vne mesme longueur, haulteur, & amplitude, a bastir les corps des nauires: Car en la mer qu'on dict Pontique, vn grand vaisseau qui ne peult estre gouuerné fors auec grād nombre d'hommes, est dangereux & malaysé, principalement entre les destours des Isles qui s'y treuuent, & quand les ventz soufflent tant soit peu fort. Au contraire dans le destroit des Gades (qui est maintenant Gibraltar) ou la mer est contraincte, vn petit nauire peult estre de legier englouty par les vndes.

De rechef a l'office de la marine appartient encores ou de fortifier & bien munir les portz, ou biē encōbrer & empescher. La premiere chose se faict par vne grosse masse ou moule que lon gette au fons de la mer, par chaussées, par chaines enfermantes les nauires, & autres telles particularitez, dont nous auons parlé au liure precedent. Mais pour garder vn port que plus on n'y aborde, lon fiche des pieux dedās, ou le remplit on de pierres. Et si on veult en fonder vn tout neuf, lon faict faire des formes, cataractes, ou bastardeaux d'aix ou de cloyes, & les remplit on de massonnerie, puis les laisse lon enfondrer, & la dessus s'asiet le bastiment. Mais si la nature du lieu ou la despense trop excessiue ne permettent q cela se face, asauoir si le fons estoit fangeux, ou que l'eau feust trop creuse, en tel cas le remede est de faire ce que ie diray.

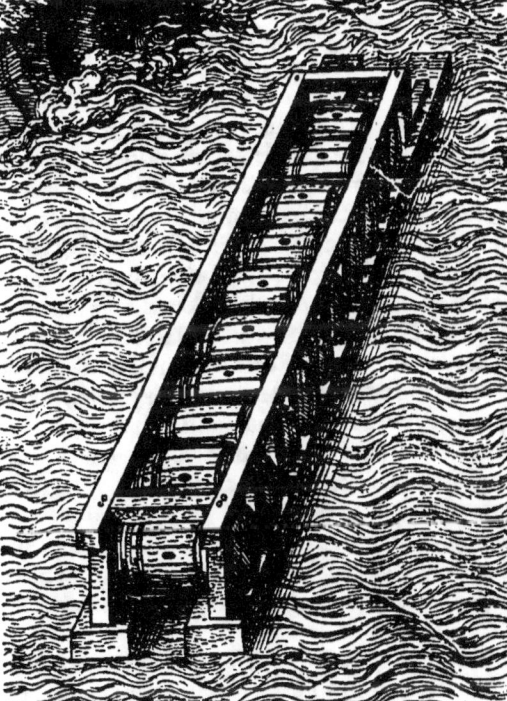

Prenez des muys, ou tonneaux, ou fustailles vuydes, & les arrēgez l'vn sur l'autre, & pres a pres, les attachant a des sommiers de bon bois, tant en long comme en large: & pour mieulx dire, donnez ordre qu'ilz soient entreliez par lictz: toutesfois auant ce faire, emplissez les de matiere surquoy vo9 puissiez asseoir fondement, & vous aurez l'effect de vostre entéte. Mais si vo9 desirez d'en empescher l'arriuée de vostre ennemy, attachez a voz poultres des pieux serrez, mis en poincte contremont, en biays pour la rencontre: ce faisant nul de ses nauires n'osera se mettre au hazard d'aborder, s'il ne vouloit expressement se perdre.

Maintenant pour faire que lon ne puisse brusler voz vaisseaux par feu volant, couurez les d'vne bonne crouste d'argille, & les reuestez de mantelletz de cloyes ainsi hourdez comme dict est, tant par dedans que par dehors. D'auantage dressez
des

des hunnes & chasteaux de deffense, ou vo⁹ verrez qu'il en sera besoing. Ayez aussi grand nombre d'Ancres en lieux propres & conuenables, incongneuz a vostre ennemy, pour dompter le flot & les vagues.

Si vous auez grand suytte de nauires, ordonnez les pour la bataille en forme de croissant ou semicirculaire: & par ce moyen l'equippage en soustiédra trop mieulx l'impetuosité des ventz de la marée, mesmes les autres n'auront pas tant de peine, qui est assez dict de ceste matiere.

Forme de bataillon sur la marine.

※ *Du questeur general d'armée, & Tresorier des guerres: ensemble des Receueurs ordinaires, & autres collecteurs de tailles ou gabelles, & gens de tel estar, qui doyuent prendre garde aux viures, mesmes auoir la superintendance des greniers communs, domaine, & crues extraordinaires, des armes & munitions, foires & marchez, attelliers ou lon bastit nauires, haras, & escuyries du prince. Plus de trois sortes de prison, & de leurs edifices, sans oublier les lieux ou elles doiuent estre, & les façons qu'il conuient leur donner.*

Chapitre tresieme.

Puis que pour faire tant de choses il est besoing d'auoir des viures & autres munitions necessaires en quoy se faict merueilleuse despence: la raison veult que ie parle des magistratz qui doiuent auoir superintendance dessus, & les distribuer ainsi qu'il est requis.

Ceulx la doncques president aux Greniers communs a la monnoye, receptes, redditions de comptes, munitions pour le faict de la guerre, foires, marchez, attelliers pour charpenter nauires, haraz, escuyries ordinaires, & autres teles particularitez, dont il me semble que ie doi peu parler: mais ce q̃ i'en diray, est de grãde importãce. Il est assez notoire a tout le mõde, que les Greniers cõmuns, la Treforerie, & la maison des munitiõs sur le faict de la guerre, doiuẽt auoir leurs places tout au beau my lieu de la ville, & en la partie plus frequentée du populaire, pour estre en plus grande asseurance, & qu'on s'en puisse plus promptement seruir au tẽps de la necessité. Au regard de l'attellier & seiour des nauires, il doit estre esloigné des maisons de tous habitans, pour euiter l'inconuenient du feu: & ne fault oublier a faire ses murailles fortes & entieres depuis le rez de chaussée iusques au hault, mesmes si exaulcées qu'elles surmontent les couuertures des logis de leans, afin que s'il aduenoit quelque feu de meschef, cela puisse empescher la flamme de voler sur les toictz d'enuiron.

Des greniers cõmuns, Thresorerie, & maison des munitions. De l'attellier & seiour des nauires. Pour garder vn Arsenal du feu. Du marché commun ou conuiennent les marchãs forains.

Le lieu des marchez & des foires ou les marchans estrangiers se doiuẽt assembler, doit estre afsiz pres le bord de la marine, ou sur la bouche de quelque grosse riuiere ou bien en carrefour de voye militaire, qui est ce que lon dict communement le grand chemin ferré.

A l'attellier & seiour des nauires on fera (s'il est possible) que grandes eaux s'y viendront rendre: afin qu'aduenant le besoing, on les y puisse facilement mener, tant pour les r'accoustrer, que pour les mettre en flot: & donnera lon ordre a faire que ladicte eau y soit en perpetuel mouuement: Car si elle estoit croupissante, les vaisseaux en seroient plustost pourriz, mesmemẽt par l'humidité du vẽt Auster, lequel vient de Mydi, ou au cõtraire ilz sont cõtregardez par les rayons du Soleil d'Oriẽt.

L'eau croupissante faict pourrir les vaisseaux.

p iiii

CINQIEME LIVRE DE MESSIRE

Les greniers qui se bastissent pour tenir en reserue toutes prouisions, demādent pl' auoir l'air sec, que le moytte ou le pluuieux: chose dequoy no' parlerons plus a plain en traictant des logis conuenables aux hōmes particuliers: car la raison de cela leur appartient expres, aussi bien comme aux greniers a sel, lesquelz vous conduirez en ceste sorte.

Pour faire vn bon grenier a sel.

Gettez sur le plan ou parterre, vn lict de charbon de la haulteur d'vne coudée, & puis du sablon par dessus, meslé auec de bōne argille, iusques a l'espoisseur de trois palmes. Cela faict, mettez bien le tout a l'vny, & puis le pauez de bon quarreau de terre, tant recuit qu'il en soit tout noir, duquel aussi vous reuestirez les murailles par dedans. Mais si d'auanture vous n'auiez assez de ce quarreau, vsez en son lieu de placques de pierre esquarrie, non pas de nature de Tuf, ny suintante ou escaillāte, ains de la plus dure qui se pourra trouuer: & soit la dicte crouste d'vne coudée d'espois par dedans œuure: puis encores la reuestez de bons doubleaux de charpenterie, bien ioinctz & serrez l'vn contre l'autre, mesmes attachez a bons fortz cloux d'arain, ou (qui vauldroit mieulx) a bonnes fiches du mesme bois: & faictes que l'espace d'entre ce reuestement & la muraille, soit remply de Roseaux, Cannes, ou Genestz. Et si vous faisiez preallablement frotter de tous costez icelluy pan de fust, d'argille destrempée de lye ou marc d'huyle, cela y feroit vn grand bien.

Et si fault d'auantage que ces edifices publiques soient muniz de Tours & bonnes defenses, afin de tenir bon (s'il est besoing) contre les ribleries & aguetz tant des pillars ennemyz, que seditions tumultueuses de son propre & mutin populaire.

Maintenant il me semble que i'ay assez a plain traicté des bastimens publiques: & croy qu'il ne deffault a mon discours sinon la description de ce qui appartient aux magistratz, asauoir des lieux & places ou ilz tiennent en seure garde les mal viuans, qui auroient commis aucun crime ou delict requerant punition. Et pour en dire mon aduis, ie treuue que les antiques souloient auoir trois sortes de prisons. L'vne ou les immodestes & mal apris estoient serrez pour certain temps, afin d'estre par nuyt instituez en bonnes meurs & doctrines, de certains professeurs des bons artz & sciences, si que de la en auant leur mauuaise & deshonneste vie se changeast en bonne & vertueuse. L'autre estoit pour les mauuais payeurs, & autres insolens, a ce que par ennuy de longue detention, ilz deuinssent plus sages & mieulx consyderez. Et la tierce se reseruoit pour les criminelz enormes, indignes de veoir le Ciel, & de conuerser entre les gens de bien, mesmes qui deuoient dela a peu de iours estre puniz de mort selon leurs demerites, ou condamnez en chartre & tenebres perpetuelles.

Les antiques auoient trois sortes de prisons.

Les mauuais payeurs estoient antiquement mieulx puniz qu'a ceste heure.

Les criminelz enormes sont indignes de veoir le Ciel.

Pour ceste derniere espece de prison si quelqu'vn faisoit faire vne fosse soubz terre, que lon dict Oubliette, plus semblante a vn sepulcre horrible, qu'a tout ce qui se peult representer: cela seroit plustost pour se venger trop aigrement, que pour execution de loy, ou autre droit ordonné par les hommes: Car supposé que les meschans perduz & deplorez meritent d'endurer toute extremité de peine, si est ce que le vray deuoir d'vn prince, ou d'vne republique biē instituée, est de preferer misericorde a rigueur de iustice. Parquoy c'est assez (ce me semble) q̄ de clorre ces lieux de bōne & puissante muraille, & leur dōner ouuertures cōuenables, mesmes les voulter ainsi qu'il appartiēt, voire de sorte que les prisonniers n'en puissent iamais

La vengeāce est aucunesfois plus rude que l'intētiō de la loy. Misericorde se doit preferer a rigueur de iustice.

iamais eschapper, quelque chose qu'ilz sachẽt faire. Et pour aduenir a ceste fin, vne bonne espoisseur d'estoffe, grande profondité de fondemens, haulteur suffisante de massonnerie, & industrieuse lyaison des pierres dures, non seulement auecques du mortier, mais auec harpons ou de fer ou d'arain, qui font vn effect merueilleux en cecy. Adioustez y (si vous voulez) que les portes doiuent estre de bõs gros doubleaux de merrien, bien ferrées de bandes, cloux, & serrures, puis les fenestres seurement treillissées. Mais quelque chose qu'il y ait, encores aduient il souuentesfois que ceulx qui taschent par toutes manieres a se remettre en liberté, & sont songneux de leur salut, les rompent & desbrisent, au moins si tant est qu'on leur donne loysir d'executer ce que peuuent en cest endroit les forces tant de l'esprit que de la nature. A ceste cause ie suis d'opinion que les personnages disans que l'œuil d'vn gardien ou geollier vigilant, est vne prison de Diamant, nous donnent singulierement bon conseil. Mais poursuyuons au residu les façons de faire des antiques, & leurs institutions de doctrine a ce conuenable. *Pour garder prisonniers de rõpre les prisons.* *L'œuil d'vn vigilãt geollier est vne tresforte prison.*

Il fault qu'il y ait en la prison des aysemens, ou les captifz puissent purger nature: & quelque poisle pour les garder du froid. Toutesfois il ne seroit pas bon que l'vn de ces lieux feust puãt, & que l'autre les gastast de fumée. Et pour le dire en brief, tout le compartiment de la prison, doit estre conduit ainsi que ie vois dire.

Premierement le plan doit estre en vn quartier de la ville asseuré, & frequenté du peuple: la muraille du pourpris bonne & forte, montant en haulteur competente, & non trop affoyblie de diuerses ouuertures, ains deuement munye de tours & galleries. *Pour faire vne seure prison.*

Depuis ce mur, par dedans œuure il fault laisser trois coudées d'espace iusques a la closture des prisonniers, a ce que les varletz du geollier puissent aller la nuyt par la, & escouter les entreprises qui se pourroient faire pour rompre la prison.

L'espace du dedans de ce plan ou parterre, doit estre diuisé apres ainsi comme il s'en suyt, asauoir que sur l'entrée il y ait vne salle non sombre ny melácolique, ou lon de tiẽne les ieunes gens vollages pour receuoir doctrine & discipline. *Prison pour chastier les ieunes gens vollages.*

Ceste salle passée, ensuyra la demeure des gardes, qui peuuent porter armes & bastons de deffense, pour obuier a tous inconueniens de surprise. & doit estre ce logis la bien fortifié de gros barreaux de fer, & autres choses qui sont pour asseurãce. *Du logis des gardes.*

Apres il fault qu'il y ait vn preau, ou quelzques gens se puissent promener a l'air quand l'occasion le permettra: & tout a l'entour des galleries couuertes, assizes sur pilliers ou colonnes: par les entredeux dequoy on pourra veoir a l'aise dedans les chambres des prisonniers, non criminelz, mais seulement debteurs, & qui ne serõt tous ensemble, ains separez selon qu'il est requis. *D'vn preau pour la prison.*

A l'vn des frontz de ce preau, sera faicte vne petite geolle estroicte, ou les moins criminelz pourront estre tenuz: & en la plus seure partie de tout le pourpris se garderont les malfaicteurs qui doiuent receuoir la peyne capitale.

❧ *Des edifices particuliers, & de leurs differences. Puis des metairies aux champs, de leur assiette & maneuure, auec toutes les particularitez requises d'y estre obseruées.*

Chapitre quatorzieme.

IE viendray maintenant aux edifices particuliers, & diray que nous auons ia determiné qu'vne maison n'est autre chose sinon vne petite ville. A ceste cause *Vne maison n'est autre chose qu'vne petite ville.*

quand on la veult baſtir, il fault preallablement conſyderer toutes les choſes qui ſont neceſſaires a l'endroit d'vne cité: & en premier lieu que l'aſiette ſoit ſaine: qu'elle ayt toutes opportunitez pour l'vſage des habitans, en ce qui faict pour bien & heureuſement viure, & par eſpecial en abondance & trāquillité. Toutes leſquelles choſes, ou du moins la plus grāde partie ie penſe auoir deduit en mes liures precedens, meſmes donné bien a entendre queles elles ſont ou doiuent eſtre de leur nature, & comment il en fault vſer. Ce neantmoins prenant icy d'ailleurs noſtre cōmencement, nous recommencerons comme ſ'enſuyt, a rentrer en matiere.

Il fault baſtir vne maiſon particuliere pour la conſeruation & entretenemēt de toute vne famille, & afin qu'elle ſ'y repoſe le plus commodement que faire ſe pourra. Or ne ſera l'aſiette aſſez cōmode, ſi lon ne peult auoir deſſoubz les meſmes toictz tout ce qui eſt requis & neceſſaire pour l'effect de ce que deſſus.

Sās point de doubte il y à en vne famille vn grād nombre de perſonnes, & de choſes, que vous ne ſauriez ordōner a voſtre volonté tout ainſi qu'en vne ville, ou au village. Et qu'il ſoit vray, n'aduient il pas ſouuēt que quand lon baſtit en vne ville, quelque muraille voyſine, vne goutiere, le fons publiq, ou la voye cōmune, & pluſieurs autres occaſiōs ſemblables vous empeſchēt, de maniere que vous ne pouez ſatisfaire a voſtre affection: ce qui ne ſe faict pas aux champs en plaine terre, conſyderé que là toutes choſes y ſont plus libres, & parmy la grāde multitude eſtroittes, ou bien empeſchées. A ceſte cauſe pour beaucoup de raiſons, ſingulieremēt pour ceſte cy eſt il bon de diſtinguer ainſi la choſe, aſauoir que les perſonnes pticulieres ont des maiſons aux champs, & a la ville: & tant en l'vn qu'en l'autre les riches & puiſſans requierent auoir autre apparence, que les moyens & plus petiz, qui meſurent a leur bource la façon de leurs baſtimens, là ou les riches ne ſe peuuent ſaouler de faire touſiours quelque choſe de nouueau, pour venir au contentemēt de leur eſprit. Et pourtant nous expoſerons a ceſte heure tout ce que la modeſtie appreuue eſtre bon, tant pour le riche, que pour le poure: & commencerons aux choſes plus faciles.

Lon est contrainct de baſtir en vne ville autrement qu'en plaine terre.

Les maiſons des riches doiuent auoir autre apparence que des poures.

Les baſtimens champeſtres ſont plus amples & capables, que ne ſont ceulx de la ville: au moyen de quoy les riches ſont plus enclins a y faire deſpenſe. Diſons donc quelque peu de preceptes en brief qui ſoyent bons a conſiderer, auant que lon ſe mette a y baſtir.

Il fault euiter ſur toutes choſes le Ciel ſombre & melancholique, ou qui eſt autrement maleficié. Puis le terroer pourry & infertile. Mais on peult bié maiſonner en belle plaine Campagne contre le pied de quelque montaigne, pourueu que le lieu ſoit garny d'eau, expoſé au ſoleil: & pour le faire court, en region bié ſalutaire, meſmes en la meilleure partie qui ſ'y puiſſe trouuer.

Le Ciel & le terroer ma leficié ſont a euiter.

Ie ſuis d'opinion quant a moy, que le Ciel triſte & maleficié ne cauſe ſeulement les maulx que i'ay deſia deduitz en mō premier liure, mais auec ce que les foreſtz trop peuplées (par eſpecial d'arbres portās la feuille amere) aydent grandemēt a cela, conſyderé que l'air ſ'y engroſſit, par n'y eſtre agité des ventz n'y du ſoleil. & auſſi faict bien a ce meſme, vne terre brehaigne, & maladiue, ou qui ne produit rien que buiſſons & halliers, quelque labeur que lon y puiſſe mettre.

Inconuenient des foreſtz trop peuplées.

La metairie donc ou cenſe champeſtre ſera deuement ſituée, ſi depuis elle iuſques a la maiſon bourgeoyſe ou ſe tient le ſeigneur proprietaire, le chemin eſt droit & ayſé. A ceſte cauſe Xenophon veult que lon puiſſe aller a pied de l'vn a l'autre, tant pour

Bonne ſituation de ceſte opinion de Xenophon.

pour exercice du corps, que recreation de l'esprit. Mais il conseille que le retour soit a cheual. parquoy (suyuāt son dire) icelle metairie ne doit pas estre gueres loing des faulxbourgz, ny le chemin trop penible ou fascheux, ains tant en esté qu'en yuer facile & beau a pied, a cheual, par charroy, en basteau, ou ainsi que bon semblera. Et tant plus la voye sera droitte, prochaine & respondante a la porte de la ville, tant mieulx vauldra, puis qu'on y pourra bien aller sans pompe d'habillemens autre que l'ordinaire, (par ce que lon ne sera point subgect a la veue du peuple, qui se mesle tousiours de contreroller quelque chose,) mesmes y mener femme, enfans, & tel train qu'il vient a plaisir: voire y aller & retourner toutes & quātes fois qu'on en pourroit auoir enuie. *Le peuple se mesle tousiours a la voleí.*

Il me semble qu'il est bien bon d'auoir sa metairie en tele asiette, que les rayons du soleil leuant ne faschent point aux yeulx de ceulx qui vouldront y aller: & aussi que ceulx du vespre ne molestent en rien les retournans a la maison. *Conseil de l'autheur.*

D'auantage il n'est pas besoing qu'elle soit en lieu destitué de toute compagnée, anonchally, trop rustique ou sauuage, & ainsi despourueu de tout esbat: car le meilleur est pour les habitans, qu'ilz y viuent en esperance de recueuillir beaucoup de fruitz, en vsent auec gens de bien, & y demeurent en seurte de voleurs & autre tele canaille. Aussi ne fault il qu'elle soit en lieu trop frequenté, trop voysin de la ville, ou du grand chemin passant, ou (qui pis est) du bord de la riuiere, & singulierement d'vn port ou plusieurs basteaux peuuent arriuer tout ensemble: ains la pourra lon iuger estre bien située, si n'y deffaillant point le plaisir de ces choses, le seigneur n'est chargé de despense trop extraordinaire. par la multitude des allans & venans, qui soubz vmbre de cognoissance entrent bien priuement pour auoir la repeue franche. *Vne maison seule aux champz est mal plaisan te & mal seure. Vne vie en lieu tṛ p frequent. n'apporte point de profit a son maistre.*

Les antiques nous disent & enseignent que les lieux agitez du vent, ne sont gueres subiectz a moysissure: mais que les humides, asiz es vallées entourées de montaignes, rosillans, & qui ne sont comme point essorez, se deulent volontiers des taches de corruption. *Les lieux batuz du vent ne sont subgectz a moysissure.*

Ie ne seray pas tousiours de l'opinion de ceulx qui veulent que l'asiette d'vne metairie (en quelque contrée que ce soit) regarde le costé du Soleil leuant, au temps de l'equinocce: Car ce que nous auons ia dict tant de l'air que des ventz, n'est pas commun a toutes regions, ains se change & varie selon le naturel du climat: qui faict que l'Aquilon n'est pas tousiours subtil & salutaire, ny l'Auster tousiours maladif. Voyla pourquoy Celse le physicien disoit doctement & auec grand' prudence, que les ventz de mer sont plus gros que les autres: & ceulx des pays mediterranes tousiours purgez, & propices aux hommes. *L'Equinocce est enuirō la my mars, & my Septēbre. L'Aquilon n'est pas en tous lieux salutaire, ny l'Auster maladif. Opiniō de Celse medecin.*

Mon aduis est que pour cause des ventz lon doit euiter de bastir enuiron les ouuertures des vallées, a raison qu'ilz y sont ou trop froidz si en trauersant parmy quelques vmbrages: ou trop eschaubouillans d'ardeur, s'ilz passent a trauers certains quartiers trop batuz de la force du Soleil. *Il ne fault bastir enuirō les bouches des vallées.*

❧ *Des doubles habitations qui se doiuent faire aux metairies. Plus de la commode asfiette de toutes leurs parties, tant pour les hommes que pour les bestes, & pour tenir tous vtensiles requis a la vie champestre.*

Chapitre quinzieme.

IL doit auoir des logis en vne maison rustique pour les personnes de plus grande apparence, & d'autres pour les laboureurs: & fault qu'il semble que les vns

CINQIEME LIVRE DE MESSIRE

soient expressemét faictz pour le mesnage, & les autres pour le plaisir. A ceste cause parlons en premier lieu de ceulx qui appartiennent au maneuure.

Les logis des hommes de peine doiuét estre pres du seigneur. La raison commande que les retraictes de ces hommes de bras soient prochaines de celle du seigneur, afin qu'ilz entendent a toutes heures ce que sa volóté sera que chacun face, & ou il fauldra mettre la main.

Opinion à iuger par-gés de bon mesnage. Le propre donc de ladicte partie de maisonnage, est que lon y puisse apporter les fruictz qui se recueuillér des terres labourables, & qu'on les y serre & accoustre ainsi que le besoing requiert. Toutesfois aucuns estiment que le logis du seigneur mesme, (soit des champs ou de la ville) est plus conuenable a reseruer le bien que n'est celuy de ces gens de village.

Ces cueuillettes & apportz de fruictz se font auec grand troupe de manouuriers, grande diuersité d'outilz, & souuerainement par le soing & industrie du metayer.

Quinze personnes necessaires a vn Labeur champestre. Nos antiques ont nombré les personnages necessaires pour vn labeur champestre, a quinze personnes, ou enuiron: pour lesquelles entretenir, fault expres auoir vn lieu ou elles se puissent rechauffer au temps froid, ou se retirera couuert quand la pluye & autres orages les chassent de la besongne: mesmes pour y prendre leur repas, reposer, & mettre en ordre tout ce qui faict mestier pour les iournées ensuyuantes.

Vne cuysine pour les gens de labeur. A ceste cause il est requis de leur edifier expressement vne cuysine ample & spacieuse, non obscure, mais asseurée de tous les inconueniens du feu, garnie d'vn four, foyer, euier, & esgoust pour vuyder les immundices. Ioignant ceste cuysine sera vne chambrette pour coucher les principaulx de la famille, & vn gardemanger ou se retireront le pain, le lard, & les autres viandes necessaires pour la prouision de chacun iour.

Chábre pour vn prureur.

Et quant aux autres seruiteurs, le deuoir veult qu'on les loge de sorte que chacun soit sur la chose qui conuient a sa besongne, si qu'il puisse incontinent auoir ce dont il se doit ayder. Le metayer doit estre sur la porte, afin que nul n'entre ou saille de nuyt a son desceu, & qu'on n'éporte rien hors du logis qu'il ne le voye.

Le metayer doit estre logé sur la porte.

Les bouuiers, bergiers, porchiers, charretiers, & teles autres gens, doiuent coucher en leurs estables, a ce qu'aduenár le besoing, ilz puissent promptement donner ordre aux choses qui sont en leurs charges. Et ce suffise pour les logis des hommes.

Duplicité d'instrumés rustiques. Entre les instrumens rustiques il y en à d'animez, cóme beufz & cheuaulx: & d'autres qui ne le sont point, comme charrettes, charrues, ferremens, & ainsi du reste: pour lesqlz retirer lon fera pres de la cuysine vn toict en maniere de halle, dessoubz lequel se mettront aux heures deues, toutes ces sortes d'vtensiles. Ce toict la regardera droit au Mydi, afin que durant l'yuer la famille s'y puisse retirer aux iours de feste, & s'esbatre au soleil quand il fera beau temps.

D'vn toict en maniere de halle.

Du pressoer. Le pressoer aura son espace bien ample, trescommode, & la plus nette qu'on luy pourra donner.

Du Cellier. Tout aupres sera le Cellier, ou se retireront les vaisseaux necessaires, hottes, paniers, cerceaux, cordages, houes, sarcletz, besches, faucilles, & toutes teles manieres d'instrumens.

Dessus les poultres soustenantes la couuerture de ce toict, lon y mettra des cloyes ou des aix, pour tenir leuiers, perches, oziers, sarment, esbrácheures d'arbres, fourrages pour les beufz, chanure & lin cru, & toutes ces menues choseretes appartenantes au mesnage.

Deux especes de bestes pour mesnage. Il est deux especes de bestes pour mesnage: l'vne de labeur, comme sont beufz, cheuaulx, iumétz: & l'autre portiere, comme truyes, brebyz, cheures, & tous les troupeaux de

peaux de pasture. Mais ie parleray premierement de celles de labeur, pource que lon s'en sert ainsi que d'instrumens: & apres ie diray des portieres, qui sont soubs la charge & industrie du metayer.

Gardez sur toutes choses que les creches des beufz, & les estables des cheuaulx, ne soyent trop froides en yuer. Aussi faictes les rasteliers & mengeores en sorte que ces bestes ne puissent gaster leur fourrage, principalement les cheuaulx, qui doiuent tirer leur foing ou gerbées de hault, afin qu'ils lieuent souuent le museau, & n'en ayent point sans exercice: car cela leur rendra les testes plus seches, & s'en manieront tousiours mieulx sur le deuant. Mais au contraire quand vous leur baillerez l'auoyne ou autre grain pour les repaistre, faictes qu'ils mengent contrebas, & dedans vne mengeore creuse: & par ce moyen ilz ne s'en engorgeront pas si tost, ne seront trop intemperez, & si en mascheront trop mieulx le grain, qui en sera tant moins entier en l'auallant, mesmes s'en trouueront plus fortz & plus robustes de pis ou de poitrine. *Bon conseil.*

Il fault aussi songneusement pouruoir a ce que la muraille du costé de la mengeore, contre laquelle ces cheuaulx ont la plus part du temps leurs frontz, ne soit aucunement humide, a raison que ces bestes on le test tenue, & impatient a supporter trop de froid ou d'humidité.

Gardez aussi que les rayons de la lune ne penetrent par les fenestres iusques a leurs testes: car cela leur engendreroit la maille en l'œuil, auec vne mauuaise toux: & si vne de ces bestes est malade, les rayons de ladicte lune luy sont si dangereux qu'elle pourroit mourir par en estre battue. *Des inconueniens qu'ap- portent les rayons de la lune.*

Pour les beufz, mettez leur a menger bas, afin qu'ilz rongent estant couchez.

Si les cheuaulx voyent la flamme, ilz deuiendront farouches, & leur poil herissé: & si les beufz sont tournez vers les hommes, ilz s'en resiouyssent, voire s'en portent beaucoup mieulx en leur nature. *La flamme est contraire aux cheuaux.*

La mulle ou le mullet tenuz en lieu chauld & tenebreux, deuiennent frenetiques, tant qu'on n'en peult cheuir: & a ceste cause aucuns estiment que si ladicte mulle a seulemēt la teste a couuert soubz vn toict, c'est bien assez, & qu'il n'en peult challoir si toutes les autres parties du corps sont exposées a l'air & a froidure. *Les beufz ayment les hommes. Des mulles & mulletz qui deuiennent freneti- ques. Conseil.*

Faictes pauer les estables des beufz, de pierre de gres ou autre semblable, afin que leurs ongles ne pourrissent par trop d'humidité. Mais pour voz cheuaulx, cauez le parterre d'vn bon pied en profond, puis le recouurez de soliues de chesne, a ce que leurs vrines ne croupissent soubs eulx, & qu'ilz n'en soient trop ramoittiz, mesmes afin que par leur grattement & trepigneures ordinaires ilz ne facent des fosses en terre, & se gastent ainsi les pinses de deuant.

※ Comment l'industrie du metayer se doit estendre tant enuers les animaulx, que la cueillette des fruictz, & des moyssons, qu'il doit bien faire mettre a poinct, puis dresser l'aire pour y batre les gerbes.

Chapitre seizieme.

LE metayer ne s'appliquera pas seulement a recueuillir ce qui sera aux champs, mais d'auantage a penser des cheuaulx, des oyseaulx, & des poissons, dont

ie parleray plus brief qu'il me sera possible.

Des brebis & moutõs. Bastissez les toictz des brebis & autres bestes de pasturage, en lieu sec, & nullement relent, applaniez la terre, & luy donnez quelque pente, afin qu'on la puisse plus facilement nettoyer: & donnez ordre qu'une partie de ce toict soit couuerte, & l'autre descouuerte.

Prenez garde a ce que le vent d'Auster, ou autre humide, ne touche de nuyt vostre bestail, mesmes que les autres ventz ne leur facent trop de nuysance.

Pour conilz & lieures. Pour les connilz, & lieures, faictes une closture de muraille dont les fondementz voysent iusques a l'eau, & semez le parterre de sablon masle, en plusieurs endroitz: & d'auantage preparez leur des mottes de croye, ou terre glaire, afin qu'ilz puissent faire des tutes.

Pour les coqz & gelines. Les gellines ayent un poullaillier en la court, regardant devers le mydi: & soit garny de pouldriere, ou de cendre: & au dessus ordõnez le couuoer, auec une perche pour se iucher la nuyt.

Aucuns veulent que ces vollailles soient tenues dedans certaines cages en un grãd lieu bien clos, regardant le soleil leuant.

La liberté plaist aux vollailles. Toutesfois celles que l'on nourrit pour en auoir des œufz & de l'engeance, se resiouyssent plus de viure en liberté, & si en sont trop plus fertiles: ou au contraire si on les tient a l'umbre, par especial en lieu fermé, elles gastent leurs œufz, & les dissipent par despit.

Du colombier. Le colombier soit aupres d'une eau claire, & moderement esleué, afin que les pigeons en voletant descendent & se resiouyssent en planant par dessus, de sorte qu'ilz semblent prendre plaisir a la toucher du bout des ailles, comme s'ilz se vouloient bagner.

Ceste raison n'est pas impertinente. Aucuns disent que tant plus les masles & femelles ont de peine d'aller loing aux champs chercher le grain qu'ilz doiuent donner a leurs petiz, tant mieulx les en nourrissent ilz, & les font deuenir plus gras. La raison est que les semences apportées par lesdictz pere & mere en leur bec, est a demy cuytte par la longue demeure qu'ilz font a reuenir. A ceste cause assez de mesnagiers font plus de cas d'un colombier fort hault que d'un moyennement esleué: mesmes leur plaist plus qu'il

Encores autre bonne raison. soit loingtain de l'eau que pres, afin (ce croy-ie) qu'ilz ne refroidissent leurs œufz, ayant encores les piedz moyttes.

Opinion des hommes que l'on peult esprouuer sans couist. D'autres disent que si aux coingz du colombier vous emmurez une crecerelle, les espreuiers & autres oyseaux de proye ne sy viendront si souuët paistre comme ilz feroient sans cela. Et que si vous prenes une teste de loup, & la surpouldrez de comin, puis la mettez en un vaisseau de terre percé de petits troux, si que l'odeur en puisse euaporer, & que vous enterrez cela soubs le seuil de la porte, il y viëdra grande abondance de pigeons.

Si les sieges des ancestres sont abandonnez, faictes que le plãcher du colombier se *Les pigeons ayment la sallure.* recouure de croye, par plusieurs fois enrosée d'vrine d'homme, & le nombre des pigeons en augmentera grandement.

Des entablemens des colombier. Au deuant des fenestres fault faire les entablemés de pierre, ou d'aix d'Oliuier, qui ayent une coudée de saillye, ou les pigeons se puissent a l'issue du colombier asseoir & rouer, puis prendre leur vol pour aller aux champs, & apres rentrer en leur nid, quand desir les en semondra.

Si les ieunes pigeonneaux qui ne peuuent encores voller, voyent le ciel &
les

les arbres d'entour eulx, ilz se desplaisent & amaigrissent.

Les nidz & petites logettes de ces oyseaux se facent en lieux tiedes : mais aux autres qui cheminent plus qu'ilz ne vollent, soit leur plan tenu bas, & côtre terre, & pour les autres fault que leurs retraictes soient en hault, bordées de certains bordz côme il est côuenable, tât pour garder de cheoir les œufz que les poulletz. Mais vous deuez noter, qu'a faire lesdictes retraictes, le hourdiz y est meilleur que la chaulx, & teste la y vault pl' que le Plastre, à raison que toute pierre qui autres fois a serui, y est nuysible, qui faict que l'ouurage de poterie peult en cecy estre preferé au Tuf.

Tous les repaires des susdictes vollailles doyuent estre clairs, essorez, & tenuz le pl' nettement qu'il est possible, par especial des pigeons : & si est ainsi de tous autres : Car mesmes les bestes a quatre piedz si elles couchent en lieux sales, deuiendront galleuses, & de peu de seruice. Soient donc faictz leurs gistes voultez, & les parois de leur pourpris enduittes de blanchissement ou il y ait pouldre de marbre, par expres des dessusdictz oyseaux. Et dônez ordre que leurs ouuertures soyêt teles, que chatz, souriz, lezardes, & autres teles bestes nuysâtes ne puissêt faire mal aux œufz, ou aux petiz, ny mesmes gaster la muraille. Fault aussi qu'il y ait des lieux propres tant pour leur mangeaille, que pour leurs eaux : parquoy ioignant la metairie vous ferez vne mare, ou les Oyes, Cannes, Pourceaulx, Beufz, & semblable norriture pourra ou nager, ou veaultrer, voire paistre ou brouter la entour : & afin que tousiours, soit le temps pluuieux ou troublé d'autre orage, ou tresbeau, ces bestes treuuent a menger tout leur saoul en leurs repaires. *Ce qui faict galleuses les bestes a quatre piedz. D'vne mare pres de la cense.*

Pour les petiz oyseaux vous ferez faire des augetz & creusetz, qui seront attachez a la muraille, mais de telle industrie, qu'ilz ne puissent respendre le grain, ny gaster l'eau de leur bruuage : & par dehors y aura des conduitz pour mettre leurs prouisions aux heures deues. Mais tout au mylieu de la place fault qu'il y ait vn beau bagnoer, ou tousiours sourde vne eau bien claire & nette. *Pour les petiz oyseaux. Cecy se peult bien veoir practiqué a Gaillon.*

Au regard des piscines, ou reseruoers a poissons, faictes que le fons soit en terre croyere ou grauelleuse, & si bas fouillé que l'eau ne se puisse trop eschauffer par la violence des rayons du soleil : ou trop refroidir au temps de la gelée : & contre les bordz de toutes pars, donnez ordre qu'il y ait des cauernes, ou le poisson se puisse retirer aduenant quelques emotions soudaines, si qu'il ne meure de trop grande frayeur. Sachez qu'il se norrit de la substance de la terre, & languit en l'eau quand il faict trop grande chaleur, mesmes se meurt par trop aspre gelée, mais on le voit cômunement regaillardir & vireuouster au soleil de mydi. *Des reseruoers de poisson. Le poisson meurt de trop grande frayeur.*

Aucuns estiment qu'il n'est point mauuais de receuoir quelzques fois dans les estangz l'eau de la pluye embourbée & fangeuse. Toutesfois ceulx la ne veulêt tant ne quant des premieres qui tumbent apres les iours caniculaires, pource (disent ilz) qu'elles sentent la chaulx, & font mourir tout le poisson. Encores de ces eaux de pluye on ne les doit pas admettre que peu souuent, a cause qu'elles infectent l'autre d'vne mousse puante, & rendent le poisson trop morne, voire sentâr la bourbe. Mais pour bien faire il fault pouruoir a ce que l'estang coule continuellement, & soit agité de quelque conduit procedant de fontaine, riuiere, lac, ou mer : sur la mention de laquelle noz antiques nous donnent fort bonne instruction, disans quant aux piscines marines, qu'vne region limonneuse nourrit communement le poisson plat, comme la sole, & semblables especes : la grauelleuse *Les premieres pluyes d'apres les iours caniculaires font mourir le poisson. L'eau d'vn estang doit couler continuellement.*

q ij

CINQIEME LIVRE DE MESSIRE

a les moufles & huiftres, cocques, pallourdes, vireliz, & ainfi des autres. La plaine mer produit & entretient bien les dorées, barbues, & infinies fortes diuerfes. Puis les regordz pres des roches ont les tourdz, merles, & autres telz poiffons qui naiffent entre les cailloux.

L'eftang eft bon ou entre le flot de la marine.
L'eftang (ce difent ilz encores) eft tresbon, s'il eft faict de forte que le flot de la mer entre dedans, & ne laiffe croupir la premiere eau dormante, mais la rafraichit a toutes les marées: Car celle qui eft trop dormante, n'eft point fi faine comme la debatue. Et ce fuffife quant a l'induftrie du metayer en plufieurs practiques de mefnage.

De l'aire pour battre les gerbes.
Or difons maintenant ce que le deuoir veult qu'il face aduenant les moyffons, cueuillettes d'autres fruictz, & le temps de les ferrer. Sans point de doubte il fault que pour ceft effect il prepare l'aire pour les gerbes: laquelle foit ample & fpacieufe, mefmes expofée au vent & au foleil, & non loingtaine de la maifon rufticque, dequoy nous venons de parler, afin que s'il furuenoit des pluyes ou autres orages, on puiffe en peu d'heure & a peu de peine retirer les gens & les biens a couuert.

Le Cylindre eft vn boys rond & coulant, tiré par vn cheual, pour applanir vne aire.
Pour bien donques dreffer cefte aire, faictes que le plan ne foit pas du tout a l'vny, mais a peu pres, & mollet: puis percez le ça & la, & y efpandez deffus force marc ou lie d'huile, & luy laiffez boire cela: en apres brifez & efcachez bien les mottes qui y feront, & pour l'applanir paffez y le Cylindre ou bloutroer par deffus, & le battez de petitz coupz de battoer: confequemment r'abbruuez le de rechef de cefte lie d'huile, & le laiffez fecher. Ce faifant, vo'verrez que taulpes, ratz de champs, formiz, &

La croye eft propre a faire vne aire.
autre tele vermine n'y fera iamais mal: voire qui plus eft, ne fondra foubz la pluye, & ny croiftra pas vn brin d'herbe. Mais afin de ne rien oublier, ie vous aduife que la croye eft merueilleufement commode a ceft ouurage. Et ce fuffife pour la retraicte des cenfiers des champs.

❧ *Du logis du Seigneur, & des perfonnes plus ciuiles: enfemble de toutes fes parties, & de leur collocation.*

Chapitre dixfeptieme.

AVcuns difent qu'il fault qu'vn citoyen qui veult auoir maifon aux champs, fa ce faire des habitations tant pour l'efté que pour l'yuer: & veulent d'auantage que les chabres dudict yuer regardent l'Orient de ladicte faifon: & la falle pour menger foit tournée au foleil equinoctial couchant: mais que les demeures d'efté foyent tournées vers le Mydi, le fouppoer a l'Orient d'yuer, & la gallerie ou promenoer a l'equinocce meridien. Quant eft a moy ie fuis d'opinion que felon les lieux ou lon fe treuue, telz logis doiuent eftre faictz, c'eft a dire d'vne forte en l'vn, & d'autre en l'autre: & que lon doit teperer les places froides par les regions du ciel chauldes, & les humides par les feches.

Deuers quelles parties du ciel doiuent eftre tournez les mébres d'vn edifice.

Belles particularitez pour vn logis aux chaps.
Au demourant ie veuil, s'il eft poffible, que les habitations des perfonnes ciuiles n'occupent pas la plus fertile place du lieu: mais autrement la plus honorable, & de tele afsiette, que lon y puiffe auoir la fraicheur du vent, le plaifir du foleil, & la recreation de belle veue tout a l'entour: mefmes qu'il foit facile a y arriuer des champs: & que s'il y vient des gens de congnoiffance, on les y fache deuement recueuillir

lir: qu'il regarde la ville, & pareillement elle luy, auec aussi plusieurs autres burgades, villages, & hameaux d'enuiron, singulierement la marine ou riuiere, la belle & grande plaine descouuerte, les montaignes basses ou haultes, les delices des iardinages, les pescheries attrayātes, les chasses, & les voleries, ensemble tous autres passeteps qui se peuuent imaginer. Puis suyuant ce que nous auōs dict, qu'aucuns mēbres de logis doiuent seruir a la totalité de la famille, d'autres a plusieurs, & encores d'autres a vn chacun par soy, selon le merite des personnes: en ce cas ladicte maison champestre se rengera sur celles des princes, que i'ay par cy deuant descrittes, pour le moins en ce qui concerne les lieux communs a toute la famille: & aura deuant son pourpris des grans espaces vagues, ou les ieunes gens se pourront entr'esprouuer a qui conduira mieulx & plus vistement vn charroy ou vn cheual au combat: tirera mieulx de l'arc ou de la darde, & fera de meilleure grace tous autres exercices de force & industrie corporele. *Beaux & bons exercices champestres.*

En apres dedans le pourpris qui est commū a plusieurs, ne deffauldront lieux propices a se promener, se faire porter, & se baigner: des aires tant vertes que seches, portiques, & parquetz en demy rond, ausquelz les plus anciens se pourront retirer en yuer quand il sera quelque fois beau soleil, pour deuiser & prendre l'air ensemble: mesmes ou le reste des gens de la maison pourra durant l'esté prendre le fraiz a l'vmbre aux iours de feste.

C'est vne chose toute notoire qu'il y a des particularitez en vn logis, lesquelles appartiennent a la famille, & d'autres pour retirer les choses qui sont conuenables a l'vsage des habitans. La dicte famille donc consiste en la personne du maistre, de la dame, enfans, alliez, & toute leur suytte necessaire, comme ministres & varletz de toutes qualitez d'offices: mesmes ne forcloit point les amiz suruenans. A ceste cause il est besoing qu'il y ait pour la famille ce que luy est necessaire pour viure, cōme les prouisions de boire & de menger: auec ce qui est besoing pour son vsage, cōme habillemēs, armes, liures, cheuaulx, harnois, & tout tel eqppage cōuenable. *En quoy consiste vne famille.* *Equippage pour vn logis de plaisir.*

La premiere partie de toutes est la basse court, ou auant logis, s'il vous plaist ainsi l'appeller, mais quant a moy ie suis content de luy donner le nom de sein. Apres ensuyuent les salles pour menger, consequemment les chambres pour chacun selon son degré: & pour la consommation de l'ouurage sont les conclaues ou celliers, ou lon enserme ce qui est duysant a tout le train: puis quant au reste, il se donne assez a cognoistre par soy mesme. *De la basse court.* *Des salles & chābres.* *Des celliers.*

La principale partie doncques d'icelluy sein, sera celle en qui tous les menuz membres du logis auront concurrence, comme quasi au marché de la demeure. Et de là ne fault seulement que les allées soyent trescommodes a toutes les autres parties, mais d'auantage qu'elles ayent grand iour. A ceste cause il est bon a considerer que la spaciosité de tel sein doit estre ample autant qu'il se peult faire, & auec ce bien aerée, d'apparence digne, prompte, & bien facile a l'aborder. *Des allées & de leur iour.*

Aucūs se cōtentēt d'vn seul sein simplemēt, mais certains autres en veulēt auoir plusieurs, & les fermēt de tous costez de murailles haultes, ou en ptie haultes, en ptie basses. Mesmes leur plaist q̄ les aucūs soiēt couuertz, d'autres essorez: d'autres en ptie couuertz, & ptie nō: d'autres ou il y ait vn seul toict cōtre vn mur, d'autres ou lō en voye diuers: & encores d'autres to' enuirōnez de portiqs ou galleries a pmener. Aucūs desirēt aussi q̄ leur plā soit estably en pleine terre, & d'autres aymēt plus qu'il soit creux & voulté. A l'occasion dequoy ie ne m'amuseray decider toutes ces *Du plā d'vne maison.*

q iiij

CINQIEME LIVRE DE MESSIRE

differences, mais seulement diray que l'on se doit en cest endroit seruir de ce qui appartient a la contrée, a l'escheuement des orages, a l'vsage, & toutes autres teles commoditez, de sorte qu'en pays froid l'on s'expose aux tréchées de la bize, rigueur de l'air, & aspreté de la terre: puis si c'est en region chaulde, fault euiter les exces du Soleil, donner ordre que l'on puisse receuoir la doulce alleine des petitz ventz: & que de toutes pars vienne tant de lumiere qu'il y en ait a suffisance: & en oultre l'on tiedra main a ce que le fons de la terre ne soit par trop humide, euaporāt des bouffées dangereuses, mesmes que les eaux en s'escoulant des plus haultz lieux n'y viennent a crouppir, & faire puantise.

De l'entrée du logis. Droit a nyueau du mylieu de ceste basse court y aura vne belle entrée, auec vn auantportail magnifique, non estroit, ny malaysé a l'abborder, mesmes non obscur ou tenebreux: & tout ioignant vne belle chapelle, releuée sur vn plan de digne maiesté, ou les amiz suruenans voysent (auant toute œuure) faire leurs prieres & oraisons a Dieu, pour se reconcilier en sa grace, & ou le pere de famille en reuenant des champs a sa maison, aille prier pour soy, & pour la tranquillité de son train & mesnage. La ira il receuoir amyablement ceulx qui le seront venuz visiter: & s'il fault mettre quelque affaire en conseil, la se reduira il auecques ses amyz pour entendre leurs opinions.

De la chapelle.

La chapelle doit seruir de lieu de conseil.

Des fenestres de la chapelle. En la dicte chapelle & son auantportail basty en forme de portique, il y aura des fenestres moyennes, vitrées de clair verre pour mieulx veoir le pourpris, & ou les hōmes se pourront aller mettre quand bon leur semblera, tant pour se soleiller, que pour prendre le fraiz, selon le temps & la saison.

Sur ce propos dict Martial ce que s'ensuyt.

Les fenestres closes de verre,
Opposées au vent d'yuer,
Du beau soleil recoyuent l'erre,
Et font iour sans torche arriuer.

Du portique & son assiette. Les antiques estoiēt d'aduis que le portique se deuoit tourner au Mydi: pource (disoient ilz) que le Soleil en Esté faisant son plus grand tour, ne peult ietter ses rayōs la dedans: mais en yuer il les y iette. Semblablement ilz nous ont faict entēdre que les regardz des montaignes exposées au Meridien, pource qu'elles sont chargées de brouillars du costé dōt on les regarde, & a raison de la blanche vapeur du Ciel, renduës toutes esblouyssantes, ne se monstrent que tristes s'il y a grand' distance: & au contraire si elles sont trop pres, comme quasi penchantes sur noz testes, cela cause les nuytz excessiuement humides, & les vmbres froydes a desmesure. Mais si elles sont situées moiennent pres, l'on prend grand plaisir a les voir: & pource qu'elles rompent le vent d'Auster, leur defense proffite grandement.

Des montaignes au Septentrion.

L'air est perpetuellement pur & net soubz le Septentrion.

Des montaignes Orientales.

Des Occidentales. Si vne montaigne Septentrionale vous est prochaine, ceste la rabbattant les rayōs du Soleil, ne faict qu'augmenter la vapeur. Mais s'il y a distance suffisante, elle delecte fort la veue, a raison que la pureté de l'air qui est perpetuelemēt trāquille soubz ce climat, & la clairté du dict soleil dont elle est surdorée, la rendent merueillesement luysante & agreable.

Les fleuues & estangz ne sont gueres cōmodes, si trop prend vne maison. Les montaignes Orientales trop voysines, rendent les heures deuant le iour beaucoup plus froides qu'elles ne seroient sans cela: & les Occidentales font a l'Aurore produire la Rosée. Toutesfois les vnes & les autres sont biē recreatiues, si leur espace est moyennement reculée: comme aussi sont fleuues & lacz, qui ne se treuuent gueres

gueres commodes estans trop pres d'vne habitation: ny plaisans silz en sont trop loing. Mais au cótraire la mer en distance moyenne, eschauffée par la force du Soleil, enuoye tousiours des bouffées mal saines: ou si elle est plus pres, nous offense tant moins, poruueu que l'egalité de son air continue. & si elle est vn petit loing du lieu, cela cause enuie de l'aller veoir. Ce neátmoins il y à bien grand interest de partie a partie du Ciel, soubz quoy elle doit estre: Car si elle est descouuerte au Mydi, sa reuerberation brule excessiuement: a l'Orient, elle amoytist bien fort: a l'Occident, il en sort des bruynes: & au Septentrion, elle engendre la bize, qui morfont tant que c'est merueille. *La mer endi stance moyēne gette de miuaises bouffees. La mer du Mydi estouffe. Celle d'Oriēt ramoytist. D'Occidēt en gendre bruy nes. Et septētriō la bīze.*

De nostre sein doncques ou basse court, lon pourra entrer dedans les salles ordinaires, qui seront correspondantes aux saisons de l'année, c'est a dire les vnes pour l'Esté, les autres pour l'yuer: & les deux autres (pour dire ainsi) moytcantes, c'est a dire pour le printemps, & pour l'autonne, qui tiennent du froid & du chauld.

Celles d'esté requierent sur toutes choses commodité d'eau fraiche, & la plaisance des iardins. Les ordonnées pour l'yuer, tiedeté & feu durant les repas. Mais tant les vnes que les autres doiuent estre assez amples: & si fault qu'elles soyent ioyeuses, mesmes commodes a faire bône chere. Et puis que nous sommes tumbez en propos du feu, ie dy qu'il y à plusieurs argumens qui donnét a cognoistre que lon n'en vsoit pas au temps passé entre les antiques, ainsi qu'il se faict a ceste heure, & entre autres Vergile dict: *Lō ne faisoit pas antique ment du feu comme on faict a ceste heure.*

Tout le comble du toict rend vne grand fumée.

Chose qui s'obserue encores de present par toute l'Italie, excepté en Tuscane, & en Gaule: car partout ailleurs il n'y à point de cheminées. Aussi Vitruue traictant de ce propos, à dict: Il n'est point de besoing qu'aux salles de l'yuer les voultes ou planchers soyent enrichiz de sumptueux ouurages, pourtant qu'ilz se corromproient par la fumée du feu, & par la suye qui s'en engendre. A ceste cause nosdictz predecesseurs faisoient noircir la voulte de dessus leurs atres, afin que lon pensast cela auoir esté faict de la fumée du feu. Toutesfois ie treuue en autre endroit, que leur ordinaire estoit d'vser de boys purgez, a ce qu'ilz ne fumassent: & ceulx la estoient appellez cuytz: qui faict que les iurisconsultes soubz l'appellation de bois ne comprennent nullement iceulx cuytz: & pourtant lon peult imaginer qu'ilz se seruoient de foyers portatifz, de fer ou d'arain, selon que l'exigence & dignité des personnes le requeroit. Et peult bien estre que tous les hommes de leur temps pour la plus part adonnez a la guerre, vsoient moins de feu que nous ne faisons: & aussi les Physiciens ne veulent que cótinuelment nous en tenions pres, a raison qu'Aristote tient que la solidité de la charnure en toutes creatures viuantes prouient du froid: & ceulx qui font profession de la cognoissance de teles choses, ont noté q̃ les forgerós lesquelz a toutes heures s'exercitent au feu, sont quasi tous ridez au visage, & au corps, chose qu'ilz afferment p̃uenir de ce que la chaleur continuele faict fondre l'humeur substancieuse dont se forme la chair, & contrainct la matiere congelée a sortir hors de ses vaisseaux en vapeur par les pores. *Sentence de Vitruue. Coustume des antiques. Du boys purgé ou cuyt. Des foyers portatifz. Opinion d'A ristote. Occasion des rides, au corps & au visage.*

En Germanie, en Colchos, & ailleurs, ou il fault necessairement auoir du feu contre la rigueur du froid, les habitans vsent de poisles, desquelz nous parlerós en leur endroit. Mais retournons maintenant au foyer.

Les particularitez en luy requises pour nostre vsage sont qu'il se fault aisé, bien am-

q iiij

CINQIEME LIVRE DE MESSIRE

ple, afin de reschauffer plusieurs personnes a la fois, assez clair, non subgect au vět, & que ce neantmoins la fumée puisse librement saillir par le tuyau: car sans cela elle estoufferoit tout, & ne monteroit iamais en hault. suyuant lesquelles reigles il ne

Vne cheminée ne doit estre en vn coig, ny praćtiquée trop auant dedās l'espoisseur d'vne muraille.
le fault ordonner en vn coing, ny le practiquer trop auant dedans l'espoisseur d'vne muraille, ains le bastir en sorte qu'il n'empesche que le moins que possible sera: & ne doit estre exposé aux ventz des portes & fenestres, de peur des tourbillōs qui se pourroient entonner la dedans. Son manteau ne sorte gueres dehors de la paroy, mais sa gueule soit assez large, montant en bizeau tant a droit comme a gauche. Mais le dossier se face en ligne a plomb, & le goulet si hault qu'il surmonte

Le dossier d'vne cheminée se doit faire en ligne a plomb & le goulet sort hault.
tous autres combles, & ce tant pour la doubte du feu, que pour garder le vent de s'entonner dedans par la reuerberation des obiectz qui seroient plus hault eleuez: chose qui pourroit rabatre la fumée, & la garder de saillir a son ayse, car estāt emue par la chaleur elle s'en va montant de sa nature: mais encores quand la flamme viue ou autre violence de feu la pousse, elle sort beaucoup plus vistement: & quand

Occasions de rendre vne cheminée fumeuse.
elle est ia introduitte dans le tuyau de la cheminée, cela se tourbillōne & remet en nuage: mais suruenant l'impetuosité des flammes qui la suyuēt, force luy est de saillir hors, ne plus ne moins que le son faict d'vne trompette, laquelle se trouuāt trop large deuient sourde, a raison de l'air qui y rentre: & tout ainsi est il de la fumée.

Naturel de la fumée.

Pour garder de fumer.
Le bout d'en hault doncques de son goulet sera couuert de quelques faistieres, pour defendre les pluyes & autres orages d'entrer dedans: toutesfois sur les costez seront laissées certaines ouuertures comme narines, assez distantes les vnes des autres, mais recouuertes en maniere de Lucarnes, afin que l'importunité du vent en soit forclose, & les tourbillons de fumée se puissent euaporer en l'air, sans rētrer dedans le conduit. Mais si cela ne se peult faire, ayez vne conque de fer blanc, creuse comme vn bassin, assize sur vne ayguille de fer: & soit cela si large qu'il couure toute la bouche du goulet: n'oubliant a y mettre vne girouette, dessus laquelle estant agitée des ventz, serue de timon ou gouuernail pour la faire incliner du costé d'ou la bouffée prouiendra: & ainsi le vent ne pourra r'abatre la fumée, car elle aura yssue franche.

Ce seroit bien aussi vne chose commode, que de faire appliquer sur le tour du goulet, le couuercle d'vn alembic de fer blanc, ou de terre cuytte, ample, hault & bien ouuert de nez par le dedans, & plus petit par le bout de dehors, regardant contre bas: car la fumée s'estant mise leans, s'en sortiroit au large, malgré les ventz & leur furie.

La cuysine

La cuysine doit estre aysée *De la cuysi-*
pour ces salles, & aussi bien *ne, despense,*
la despense & le gardemen- *& garde-*
ger pour mettre le demou- *menger.*
rant des viades, & le linge
apres la desserte des repas.
Toutesfois si ne fault il pas
que ces lieux la soient trop
prochaines des salles, n'y
aussi par trop reculléz, afin
que quand l'on apportera
le seruice, il ne se treuue
refroydi ou trop fumant
quãd il sera mis sur la table.
Et me semble que c'est as-
sez si les hommes ne peu-
uent ouyr le bruyt des re-
muementz de mesnage &
autres teles brouilleries q̃
se font par les seruans de
bouche, mesmes si l'on n'ẽ
peult apperceuoir leurs or
dures, ou puantises.
Il est tresnecessaire que les *Des coingz*
deltours & coingz subgetz a immundices, n'empeschent ou faschent a ceulx qui *subiectz aux immundices.*
porteront le seruice, afin que les choses qui doiuent estre honnestes, n'en soient aui
lées & corrompues.
Lon doit aller de ces salles aux chambres. Il appartient a vn honest homme & de- *Propos fa-*
licat, qu'il ne se serue d'vne mesme chambre en esté & en yuer: & me reuiẽt en me- *milier a Lu-*
moire le dire de Luculle, asauoir que l'hõme (creature tant noble) ne doit estre de *culle Romaĩ.*
pire condition, que les Grues ou Arondelles. Mais pour ne m'esloigner par trop *Les Grues*
de mon propos, ie vois commencer a traicter ce que la raison & modestie veu- *& Arondel-*
lent estre obserué en toutes ces particularitez par vn bon entendement. *les ont pays pour l'esté, & pour l'y- uer.*
Il me souuient auoir leu dedãs Emile Probe historien, que les Grecz n'admettoiẽt *Coustume an*
iamais leurs femmes en festins, si ce n'estoit a ceulx qui se faisoient a leurs parens: & *tique des*
en leurs maisons y auoit certains lieux propres pour la residence des femmes, ou ia *Grecz.*
mais homme n'entroit qui ne feust bien de leurs proches parés. A dire vray ie suis
d'aduis que les lieux ou elles se retirẽt, doiuent estre dediez a chasteté, aussi bien que *Les logis des*
les conuentz des Religieuses. Mais raison veult que le pourpris & tous ces accessoi *dames doi-*
res soyent les plus ioyeux & recreatifz que faire se pourra, afin que les filles residen *uent estre pu-*
tes leans y demeurent plus volontiers enfermées, & a moins d'ennuy de leurs ten- *diques, & plaisans au*
dres courages. Toutesfois la chambre de la dame sera (par mon conseil) situé en *possible:*
part d'ou elle pourra veoir & entendre tout ce qui se demeine en la maison. *De la chãbre pour la mai stresse.*
Mais disons maintenant ce qui conuient le mieulx aux coustumes ordinaires de
tous pays.

CINQIEME LIVRE DE MESSIRE

Le seigneur & la dame doiuent auoir chacun sa châbre a part

Le seigneur & la dame doiuent auoir chacun sa châbre a part, non seulement a ce qu'icelle dame estant deuenue enceincte, acouchée, ou autrement malade, pourroit estre moleste a son mary: mais afin que l'vn & l'autre puisse dormir plus a son ayse au temps des grandes chaleurs neantmoins chacū doit auoir sa porte expresse pour entrer deuers sa partie: & entredeux vne petite allée secrette pour s'entretrouuer sans moyen de tierce personne.

Bonne situation.
Pour la mere desia vieille.

Du costé de la chambre de la dame, sera la garderobe: & de celluy du maistre, la librairie, & retraicte de papiers.
Pour la bonne mere desia vieille & caduque, d'autant qu'elle a besoing de paix & de repos, sa chambre sera tiede, bien close, & reculée de tout bruyt que peuuēt faire tant ceulx de la famille, que les suruenans estrangiers: & sur tout y aura grande commodité de chauffage, ensemble de toutes autres necessitez requises a personnes maladiues, tant pour le contentement du corps, que de l'esprit.
De la chambre de ceste cy lon entrera en l'argenterie, dans laquelle se logeront les ieunes enfans masles, & les fillettes en la garderobe: & tout au pres y aura la retraicte des nourrices.

Logis pour l'hoste suruenant.

Quant a l'hoste suruenant nous le logerons au plus pres du portail, afin que ceulx qui auront a negocier a luy, ou seulement luy vouldront faire la reuerence, le puissent plus facilement aborder, sans importuner peu ou point le reste de la famille.

Pour les ieunes adolescēs.

Les ieunes adolescens enfans de la maison de l'aage de seize ou dixsept ans, seront viz a viz du logis de l'hoste suruenu, ou pour le mois peu esloignez, afin qu'ilz puissent de mieulx en mieulx gaigner sa bonne grace & familiarité en luy faisant aux heures deues l'asistance requise.

Du cabinet pour l'hoste estranger.
De l'Armurerie.
Des seruans pour le mesnage, & autres pour le maistre.
Des hommes & femmes de chambre.

Le dict hoste aura vn cabinet, pour retirer ses besongnes plus secrettes & plus cheres, mesmes ou il pourra s'enfermer toutes & quantes fois que bon luy semblera.
Et ces adolescens auront soubz leur logis l'armurerie ou retraicte de tous harnois.
Les maistres d'hostel ministres ou varletz serfz seront telemēt separez des nobles, que chacun aura lieu conuenable selon la qualité de son estat.
Les hommes & femmes de chambre, ne seront logez gueres loing de leurs maistre & maistresse, afin de pouoir entendre quand on les appellera, pour executer incōtinent ce qui leur sera commandé.
Le despensier aura sa chambre entre la bouteillerie & le gardemanger.

La chambre du despensier.
Pour les palefreniers.
Pour garder les grains de dommage.

Ceulx qui auront la charge des cheuaulx, coucheront aupres des estables. Toutes fois les môtures du seigneur separées d'auec celles de bast & de voyture. Et tant les vnes que les autres auront quartier en la maison, tel que les habitans ne puissent estre offensez par la senteur du fien, & par leurs combatz ordinaires. Et sur tout cōuient prendre garde que cela soit hors du danger du feu.
Le froment & tout autre grain se moysit par l'humidité, se ternit par grād chauld, s'amenuise par estre trop tormēté de vētz, & se corrompt par toucher a la chaulx.

Commēt & ou se garde le froment.

Quand vous aurez donques deliberé de le garder, soit en fossez, puys, chambres lambrissées, ou sur la terre nue, prenez garde a ce que la place soit seche, & renouuellée de fraiz.
Iosephe qui a escript des antiquitez Iudaiques, tesmoigne qu'en la ville de Siboli, fut trouué du froment sain & entier, cent ans apres qu'il y auoit esté mis en reserue. Quelzques vns sont d'opinion que les orges tenuz en lieu chauld, ne se corrompent point pour le long d'vne année, mais ilz se gastent bien tost apres. Aussi les
Physiciens

Physiciens afferment que l'humidité prepare les corps a corruption, mais que le chauld en faict l'office.

Si vous prenez dōcques de la terre a hourder, entremeslée d'argile & marc d'huyle, auec des brindelles de Genest, couppé menu, ou de paille picquée, & que de ce vo' enduysiez vostre grenier, les grains s'en trouuerōt plus fermes, & les garderez plus long temps, mesmes les charentons n'y feront point de mal, & n'en pourront les formiz desrober. Mais si vous faictes voz greniers pour garder des semences, ilz seront bons d'estre enduitz de brique crue.

A ces semences, & aux fruictz de reserue, le vent de Boreas est meilleur que l'Auster. Mais si quelque autre que ce soit, venant de lieux humides, penetre iusques a eulx, incontinent ilz se moysissent, & puis engendrent des cussons & des vers. Encores vous veuil ie bien aduertir que toutes grandes bouffees qui durent longuement, rendent les Legumages flestriz, & principalement les feues : pourquoy il est bon d'enduire leurs greniers de cendre destrempée en lye d'huyle.

Quant aux pommes, & autres fruictz de tele sorte, tenez les en lieu froid, mais qui soit curieusement bien fermé, depeur du vent, & autres auantures.

Aristote à esté d'aduis que ces fruictz se gardēt fraischement tout le long de l'année dedans des oyres ou peaux de cheures ou boucs, bien consues & enflées : Car toutes choses se corrompent par l'intemperance de l'Air, singulierement quand il est inconstant. A ceste cause il sera bon de tresbien estouper tous reseruoers de grains, fruictz, & Legumages, afin que vent qui soit ne luy puisse porter nuysance. Lon dict à ce propos que celuy d'Aquilon faict rider les pellures des pommes, & des poyres, chose qui leur oste beaucoup de leur grace naturele.

Ceulx qui s'entendent au mesnage, appreuuent fort que les caues la ou lon doit tenir le vin, soyent profondes en terre, & curieusement bien estouppées. Toutesfois il y à des vins qui languissent en l'vmbre.

Tous ventz qui viennent du quartier d'Orient, Mydi, & Occident, gastent le vin s'il z'y abordent, par especial en yuer, & en printemps : mais au fort de l'esté, durant les iours caniculaires, celuy de Boreas luy nuyt aussi : & s'il est battu des rayons du Soleil, il deuient aigre : & par la lueur de la lune il perd sa force & saueur : si lon le remue, il se trouble, & la lye luy oste son goust.

Ceste liqueur est capable de receuoir les odeurs prochaines, & qu'il soit vray, si vne mauuaise senteur le touche, il deuiēt punaiz & poussé. Il se garde plusieurs années en vn lieu qui est froid & sec, pourueu qu'on ne le brouille. Et sur ce poinct dict Columelle, que tant plus le vin sera en lieu fraiz, plus maintiendra il sa bonté. Et voyla pourquoy ie cōseille qu'on face les caues en lieu qui soit solide, non point subgect à l'esbranlemēt du charroy, & que leurs souspiraulx soient tournez du costé de Subsolan, en tirant deuers Aquilon. Mais il fault sur toutes choses en purger, esloigner & forclorre totalement les puanteurs, mauuaises humiditez, grosses vapeurs, fumées, senteurs d'oingnons, de choulx pourriz, de Figuiers domestiques & sauuages, & pareilles. Pauez aussi leur plan de tuyles ou de briques : & au mylieu faictes y comme vne petite fossette, afin que si par la faulte d'vn muy le vin se respédoit, on le puisse recueuillir, & qu'il n'en y ait que bien peu de perdu. Certainement il y à quelzques hommes qui font des vaisseaux de pierre, ou bien de terre, pour euiter ces inconueniens : mais tant plus on les faict grans & amples, tant plus en est le vin fort & puissant.

CINQIEME LIVRE DE MESSIRE

Des lieux à tenir huyle. La fumée & la suye nuysent aux huyles. L'autheur taxe aucuns ignorans.

Les huyleries ayment les vmbres chauldes, & hayent les ventz froidz: mais la fumée & la suye leur font mal.
Laissons en arriere ces ordures dont aucuns font cas, asauoir qu'il fault auoir des fumiers les vns pour tenir le fien fraiz, les autres pour le vieil: & que ces fumiers se resiouissent d'auoir le temps moytte, & se sechent aux ventz.
Mais ne sera hors de propos dire icy, que les corps ou mēbres d'hostel qui craignēt le feu, comme le foinier: & ceulx qui sont laidz a voir & a flairer, soient reculez & esloignez de la veue & flaireur des habitans: & aussi que nul serpent ne s'engēdrera en fumier enuironné de boys de Rouure.

Les priuez ne doiuent estre auprès des chābres ou salles cōmunes.

Encores ne fault il passer icy ce poinct, que ie m'esbahy d'ou vient ce mal, qu'aux champz nous mettons les fumiers en lieu caché & destourné, de peur que la puantise qui en sort, n'offense la famille rustique: & dedans noz maisons quasi contre le cheuet de noz lictz, voire aux principales demeures ou nous prenōs ordinairemēt le repas & repos, nous y voulons auoir des priuez ou retraictz, comme boutiques de senteurs pestilétes. S'il y à quelque malade, il pourra vser d'vne selle percée auec son bassin: mais quant aux sains, ie n'y voy raison parquoy lō ne doiue chasser toute rele vilenie qui faict mal au cueur, arriere de soy.

Du naturel de l'Arondelle.

Dea lon se peult renger en cest endroit sur beaucoup d'oyseaux, & principalement sur l'Arondelle, qui faict tout son possible pour euiter que le nid de ses petiz ne soit souillé de leurs infections excremēteuses. C'est grand cas de considerer comment nature les incite a cela: car aussi tost que leurs petits ont tant de iours qu'ilz se peuuēt soustenir sur leurs piedz, iamais ilz n'émutissent que hors du nid: & a ce faire leur aydent le pere & la mere, lesquelz afin que iceulx petitz gettent plus loing leur ordure, la reçoyuent en leur bec quand elle tumbe, & la portent bien loing arriere de leur giste. A ceste cause ie conseille de rechef que lō obeysse a nature, laquelle si manifestement nous admonesté de nostre deuoir & honnesteté.

※ Quele difference doit estre entre la maison chāpestre des
plus riches, & celle de la ville: aussi comment les
logis des poures gens se doiuent regler sur
ceulx des riches, au moins entant
que peult porter leur petite
puissance, principale-
ment quand aux
demeures
tant pour l'esté que pour l'yuer.

Chapitre dixhuitieme.

Difference des habitations tant pour l'esté que pour l'yuer. Commoditez de la maison aux champz.

LEs maisons des gens bien aisez, tant pour l'esté que pour l'yuer, different en ce que celles des villages sont ppres & cōmodes pour y viure en la saison chaulde: Mais celles de la ville sont trop meilleures pour y passer tout le temps des froidures. Or (a dire la verité) en vn logis des champs on y prēd beaucoup mieulx a son ayse l'air frais, le petit vent, & tous les plaisirs de la veue: mais en ceulx de la ville on y à plus delicatement qu'au village les doulces aysances du corps, qui se prennent en l'vmbre. Parquoy c'est bien assez si en la ville on à honnestement selō
soy,

foy, & pour viure en santé, les particularitez requises a l'vsage de la ciuilité, au moins tant que le peult permettre la presse des maisons voysines. Mais il fault qu'il y ait de l'air a suffisance, & que la lumiere n'y soit point estouffée, non plus qu'aux champs, pour y demourer en plaisir.

Entre autres choses donc en la maison de ville y aura vn portique ou gallerie a se promener, auec des loges, suppoers, & iardinages pour s'esbatre, voire toutes les doulceurs & ioyeusetez qu'on peult auoir en vn village. Mais si lon est logé tant a l'estroit que cela bonnement ne se peult faire, lon s'accommodera le mieulx qu'il sera possible, en bastissant estage sur estage: & si la nature du lieu le permet, on practiquera des fourrieres en terre, pour y mettre le vin, les huyles, & autres liqueurs, boys, & teles prouisions necessaires a l'vsage de la famille: puis au dessus on leuera les membres & parties plus honorables, iusques a les tripler, s'il est besoing: & tant que lon ayt abondemment pourueu aux commoditez du mesnage, en ordónát les premieres & plus dignes aux vsages premiers & principaulx, & les autres par ordre. *Particularitez requises a vne maison en ville. Des fourrieres en terre.*

En oultre on destinera certains endroitz pour y retirer les moyssons & les fruictz, iusques aux outilz de labeur, & autres telz petiz equippages. Mesmes n'y aura faulte d'vne chapelle pour y ouyr le seruice diuin: des cabinetz pour les ioyaulx des femmes, ensemble de garderobes pour tenir les habitz & acoustremens du seigneur, de la dame, & des enfans, dont ilz se pareront aux dimenches & festes. puis du costé des hommes, retraicte pour les armes, & bastons de defense: & pour les femmes ce qui appartient a leurs ouurages de laine: & certaines salles & chambres seront deputées les vnes a boyre & menger, & les autres a y loger les amiz suruenans. Aussi aucuns membres du logis se reserueront pour y faire les besongnes qui n'aduiennent pas d'ordinaire, & pour mettre en aucuns les prouisions d'vn moys, en d'autres celles de tout l'an, & encores en autres les necessaires iournée par iournée. Et quant a celles qui ne peuuent pas estre soubz la clef, il fault tenir songneusement la main qu'elles soyent bien en veue, d'autant que lon en peult auoir affaire a toutes heures: car ce que lon voit si souuent, n'est pas a beaucoup pres si fort au danger des larrons. *Commoditez requises a vne maison aux champz.*

Les personnages de moyenne condition se logeront (selon leurs facultez) a l'exemple des riches, afin d'auoir le plus de commodité que faire se pourra: toutesfois si se deuront ilz conduire en cest endroit par tele modestie que tousiours ce qui est de profit, soit preferé a ce qui se faict pour le plaisir. *Pour les personnages de moyenne condition.*

Leurs maisons champestres donc ne seront moins propres a retirer le bestail, qu'a loger les femmes, & tout le reste du mesnage. Mesmes sera bon (si faire se peult) qu'il y ait vn Colombier, vn estang, & teles autres aysances, non pour delices ou passetemps, mais pour vtilité. Et fault noter que l'homme de mesnage doit faire sa maison champestre en lieu bien delectable, afin que la mere de famille prenne plaisir a y aller souuent, pour donner ordre aux affaires, qui concernent le proffit de son mary & d'elle. Si est ce toutesfois qu'il n'est pas besoing de tant prendre garde a la lucratiue comme a la santé des habitans.

Et s'il est quelque fois question de changer d'air, Celse le medecin nous admoneste que cela se dit faire plustost en yuer qu'en esté, a raison (dict il) que *Opiniō de Celse medecin cōtrare a l'vsage cōmune.*

noſtre couſtume eſt de mieulx endurer la froydure que la vehemente chaleur.
Ce neantmoins nous nous retirons aux villages pluſtoſt en eſté qu'en autre temps.
A ceſte cauſe il fault pouruoir que la maiſon champeſtre ſoit (comme dict eſt) la
plus ſaine que faire ſe pourra.

Pour vn marchant. Au regard de la maiſon de ville pour vn marchant, i'aymeroye mieulx qu'il y euſt vne bonne boutique bien fournye, qu'vne ſale bien parée, car apres que l'on ſeſt faict riche, il eſt ayſé de prendre ſon plaiſir. Si ceſte maiſon donc eſt en vn quarrefour, la boutique reſpondra ſur vn coing: ſi elle eſt en plein marché, l'eſtallement ſera de front: & ſi elle eſt en la maiſtreſſe rue (que i'ay par cy deuant nommée la voye militaire) icelle boutique ſe mettra, s'il eſt poſsible, en aucun bouge notable, afin qu'on la puiſſe mieulx veoir de tous coſtez, & n'aura le maiſtre plus grand ſoing, que de faire que ſes marchandiſes eſtallées puiſſent amener les marchans.

Des murailles dedans œuure en ville. Quant aux murailles qui ſe font dedans œuure, lon ſe pourra commodement ſeruir de brique, de pans de fuſt, ou de hourdage, lequel ſe faict de clayes enduittes par deſſus de terre paillotée, & recouuertes de plaſtre, ou de chaulx auec ſable: mais par dehors & ſur la rue, pource que l'on ne peult pas touſiours
Des murailles hors œuure en ville. eſtre deffendu contre les iniures du temps par les abriz de ſes voyſins, le bourgeois fera clorre ſa maiſon de la meilleure & plus forte matiere dont il pourra ſiner, tant pour longue durée, que pour eſtre ſeur des larrons : & donnera ordre
Des rues larges. a ſon pouuoir, que les voyes circunuoyſines ſoyent ſi larges, que bien toſt elles puiſſent eſtre eſſuyées par le vent apres la pluye : ou bien qu'elles ſoyent ſi
Des eſtroictes. Des pauez. eſtroictes que les eaux tumbantes des gouttieres tant de ſes voyſins que de luy, s'accueillent toutes en vn ruyſſeau. Les pauez de ces rues ſoyent vn peu en pendant, afin que les eaux ne croupiſſent deuant les maiſons, & que par trop grande abondance elles ne regorgent iuſques dedans les portes, ains s'eſcoulent & auallent le plus viſtement que faire ſe pourra.

Or ay-ie icy repeté en ſommaire toutes les particularitez qui m'ont ſemblé requiſes, auec celles du premier liure. Ce neantmoins encores diray-ie ce mot en paſſant.

Les parties des maiſonnages plus ſubgettes au feu, ſoyent prudemment eſtoffées, auſsi bien que les expoſées au vent & à la pluye: mais quant a celles qui doiuent eſtre cloſes & couuertes, & ou l'on ne veult point de bruyt, ie ſuis d'opinion que l'on les face en voulte, & pareillement tous eſtages en terre, non pas ceulx qui ſont releuez ſur le rez de chauſſée: car ilz vallent mieulx pour la ſanté planchoiez de bois qu'autrement.

Auſsi les lieux ou ſur l'eſcreuer du iour & de la nuyt on a beſoing de chandelle allumée, & ou l'on ſ'entreſalue, meſmes par ou l'on paſſe le plus communement,
Veue de librairie, garderobe, armurerie, & gardemenger. & par expres l'eſtude ou comptoer, doiuent auoir la veue deuers l'equinoctial d'Orient : mais ou l'on retire les choſes qui ſont en danger de vers, de terniſſure, de remugle, & de rouillure, comme liures, habillemens, ar-
La lumiere du Septentrio eſt bonne pour les paintres, eſcriuains, et ſculpteurs. mes, ſemences, & toutes choſes pour menger, doiuent auoir leurs ouuertures deuers le Mydi, ou l'Occident. Mais ou il eſt beſoing d'vne lumiere egale, comme pour vn painctre, pour vn eſcriuain, pour vn ſculpteur, & autres ſemblables perſonnages, ie ſuis d'aduis qu'on tourne leurs feneſtres du coſté
de Septen-

de Septentrion, fin de compte, ie veuil dire que toutes les habitations d'esté se doi-uent tourner a la bize, celles de l'yuer au Mydi, & les autres du printemps & d'Au-tomne veulent regarder l'Orient. Mais pour estuues & souppoers en printemps donnez leur tousiours le soleil couchant. Et si vous ne pouuez faire toutes ces cho-ses a vostre volonté, prenez a tout le moins les plus commodes parties que vous pourrez pour la saison d'esté. car (a mon iugement) tout homme qui veult bastir, doit (s'il a bon esprit) se mieulx accommoder pour l'esté que pour l'yuer, d'autant que pour euiter la froydure, il ne fault sinon se bien fermer, & faire bon feu en sa chambre : mais contre la chaleur, il conuient practiquer beaucoup de choses, & encores ne seruent elles pas tousiours. Pour la saison donc de l'yuer faictes que l'enclos soit petit, le plancher bas, & les ouuertures estroittes : puis pour l'esté tout au contraire, asauoir le dedans œuure grand & large, les planchers haultz, & les fenestres amples, par ou le vent fraiz puisse entrer. Toutesfois gardez vous du soleil, & des bouffées qui viennent de son costé : retenant en memoire que beaucoup d'air encloz en vne grande salle, s'eschauffe plus tard que quand il y en à peu : & de ce prenez exemple sur les eaux, qui ne tiedissent pas si tost sur le feu quand il y en à grande abondance, que quand il n'y en à qu'vn bien petit.

Les demeu-res d'esté se doiuet tour-ner a la bi-ze.
Celles de l'y-uer a Mydi.
Du printëps & d'Au-tonne a l'O-rient.
Pour estuu-es & soup-poers.
Lon se doit mieulx accõ-moder pour l'esté que pour l'yuer.
Pour se bien loger en y-uer.
Cõparaison.

❧ *Fin du cinqieme liure.*

r ij

SIXIEME LIVRE DE MESSIRE
LEON BAPTISTE ALBERT, TRAICTANT
de l'ornement des edifices.

La cause qui à meu l'autheur a suyure cest art d'Architecture, ensemble la difficulté qu'il y à: & par son discours on peult veoir combien il y employa de bonnes années, tant a estudier, mettre la main aux œuvres, qu'a chercher curieusement les industries necessaires, afin de n'escrire son liure a la vollée.

Chapitre premier.

EN mes cinq liures precedens i'ay traicté & deduit auec la diligence q̃ vous auez peu veoir, les traictz des plans, la matiere des œuures, & le deuoir de la manifacture en bastimés publiqs & priuez, tant sacrez que prophanes, autát que i'ay iugé appartenir a ce discours, mesmemét pour les rédre idoines a supporter les oultrages du temps, accómoder chacun a son vsage, selon les saisons & qualitez des personnes, telement qu'a grand'peiney sauriez vous desirer plus de sollicitude que celle que i'y ay monstrée: car le labeur (Dieu m'en soit a tesmoing) à esté parauáture plus grand que ie n'eusse voulu au cómencement de mon entreprise, a raison qu'il me suruenoit plusieurs difficultez en l'explication des choses, en l'inuention des termes propres, & en la deductió du discours, qui m'estónoiét, & reuoquoiét de maditce entreprise: mais d'autre costé la raison qui m'auoit menéa ce poinct de cómencer, me retiroit & enhortoit a la poursuytte: car il me desplaisoit bien fort de veoir perir par l'iniure du téps & la nonchallence des hómes, tant d'excellens escritz des bons autheurs antiques, dont a grand peine s'estoit le seul Vitruue sauué de ce naufrage.

Vray est que ç'a esté vn docte personnage, & merueillesemét bien instruict, mais il est eschappé du fortunal si desrompu & mal mené, qu'en plusieurs endroitz de son œuure beaucoup de choses sont a dire, & en d'autres vous vouldriez bien qu'il en dist d'auantage: consideré qu'il à traicté cest art en vne façon de parler qui n'est

L'opinion de l'autheur touchant de Vitruue.

gueres bien labourée, car il parloit afin d'estre estimé Grec entre les Latins, & comme voulant que les Grecz deuinassent qu'il auoit escrit en Latin, en quoy faisant il à gaigné la reputation de n'estre bon Grec, ny bon Latin, telement qu'autant vauldroit qu'il ne nous eust communiqué sa doctrine, puis qu'ainsi est qu'on ne le peult entendre.

Encores oultre cest autheur, i'ay veu assez de restes d'anticailles en bastimens qui ont autresfois esté temples ou theatres, dequoy lon pouuoit bien apprédre beaucoup

coup de belles choses ainsi que de bons maistres, mais il ne m'estoit pas possible de les regarder sans pitié, consideré que chacun iour ie les voyoie destruire, de mode qu'en lieu de les suyure, les modernes qui bastissoient, prenoient plaisir a des folies teles que tout homme de bon iugement presupposoit qu'en brief ceste partie de la vie & de cognoissance, (s'il la fault ainsi nommer) estoit pour s'abbollir du tout. Reprehensiõ des modernes.

A ceste cause, moy voyant & considerant les occurrences en tel estat, force me fut de penser longuement ce que ie deuoye faire pour escrire en ceste matiere: & en ne ces pensers finablement ie me deliberay de ne taire tant de doctrines bonnes & profitables, voire (a bien dire) necessaires a ceste nostre vie, veu mesmement qu'en esbauchant cest œuure, elles se presentoient a moy quasi de leur bon gré: qui me feit iuger que le deuoir d'vn homme de bien & studieux, estoit d'employer toutes ses forces pour preseruer de totale perdition ceste partie de science, que les sages antiques ont tousiours tenue en si grande reuerence. Et ce pendant i'estoye entre deux doubtes, asauoir si ie deuoye poursuyure mon œuure encommencée, ou si elle deuoit demourer imperfecte: mais la tresbonne affection que ie portoye a mon commencement, & le zele de charité qui me lye enuers les poursuyuans de l'art, feirent que ce que l'entendement ne me pouuoit prester, me fut en fin donné par le moyen du tresardant estude, & de la diligence non croyable que ie fey pour venir a mon intention. Bonne & louable volunté de l'autheur.

Certes il ne se presentoit aucun ouurage antique digne d'estre estimé, autour duquel ie n'employasse curieusement tous mes effortz pour y apprendre quelque chose. Et pour cest effect ne cessoye de considerer, mesurer, & regarder bien attentiuemẽt, tout ce qui appartenoit a mon desir, afin de recueuillir & comprẽdre par les desseingz que i'en faisoye, tout ce qui estoit possible en cest endroit, voulant bien veoir iusques a la racine par quel engin & artifice noz predecesseurs y auoient procedé: qui fut cause que le plaisir auec le grand vouloir que i'auoye d'apprendre, allegerent grandement le labeur de mes escritures. Mais (a dire vray) ie confesse que pour bien recueuillir des choses tant diuerses & differentes, si fort esparses & incogneues tant au peuple qu'aux escriuains, cela meritoit bien vn homme plus docte & plus eloquent que moy, au moins pour les reciter par bon ordre, & les coucher en meilleur stile, afin de rendre a toutes choses les propres raisons concernantes la matiere. Toutesfois ie ne me repens de rien, pourueu que ie puisse gaigner ce poinct, que l'on die de moy que ie suis plustost facile qu'eloquent: car les plus experimentez sçauent mieulx combien la facilité est malaysée, que ne font ceulx qui iamais ne s'en soucierent. Et (si ie ne m'abuze) ie pense auoir escrit en sorte que l'on estimera mon œuure estre Latin, & facile a entendre, chose que m'efforceray de faire en tous mes liures ensuyuans. Les moyens pour peruenir a estre bon Architecte.

Il est bien malaysé d'estre facile en escriture.

Or quant aux trois parties qui appartiennent vniuersellement a l'art de bien bastir: i'en pense auoir traicté les deux, par especial ce qui concerne la commodité de l'vsage, la fermeté perpetuele, la grace, & le contentement de la veue: parquoy maintenant ne me reste sinon la tierce, qui est tresnecessaire, & plus estimable de toutes.

r iiij

SIXIEME LIVRE DE MESSIRE

De la beaulté & decoration, ensemble des particularitez qui en dependent, auec la difference d'entr'elles: & que lon doit edifier par certaine conduitte d'art, non pas a l'auenture. Puis qui est le vray pere & nourissier des ars.

Chapitre deuxieme.

La bonne grace d'un logis ne prouient que de l'ornement.

Tous hommes se delectent a veoir les choses bien faictes.

SAns point de faulte, beaucoup d'hommes estiment que la bonne grace & plaisance d'vn logis ne prouient d'autre chose, que de la beauté & ornemét qu'on luy donne: & se fondét sur ce que lon ne treuue aucun si poure esprit, (tát sombre, tardif, rude, & villageois puisse il estre) qui ne se delecte grandement quand il voit les choses bien faictes: & qui pour en auoir fruition, ne laisse toutes autres: mesmes qui ne soit offensé des laydes & mal accoustrées, iusques a mespriser tout ce que luy semble estre difforme, & (pour le faire court) qui ne sente en soymesme, qu'autant perd vne besongne de sa grace & louëge, cóme il luy default d'ornemét & beaulté. A ceste cause ie suis d'opinió qu'on la doit appeter en toutes sortes, par

La beaulté est desirable en toutes choses.

especial ceulx qui veulent que leurs ouurages ne soyent mal agreables: & suyuant cela noz predecesseurs prudens & sages, nous ont assez donné a cognoistre combien lon y doit trauailler: car il seroit presque impossible de dire en quantes manieres ilz se sont efforcez pour faire que toutes choses entr'eulx, sçauoir est les loix diuines & humaines, discipline militaire, & autres teles appartenáces d'vne republique feussent honnestemét entretenues & gardées. De ma part il me semble qu'en ce faisant, leur intention estoit de signifier que qui auroit osté l'ornement & la pópe de ces choses, sans lesquelle sa biē grand'peine pourroit on viure au móde, chacun les trouueroit peu sauoureuses, & de maigre plaisir. Ausi quand nous venons a regarder le ciel, auec les admirables ouurages qu'il contiét, nous en estimons beaucoup plus le souuerain Dieu qui l'à faict, & plus sentons de contentemét par la vision de ceste beauté, que nous ne sommes satisfaictz p le profit q nous en viét. Mais pourquoy vois-ie consumát le temps en ces discours? Certes c'est bien assez de dire, qu'ó peult voir a toutes heures en infiniz ouurages de nature, & par especial en la diuersi-

La nature est en operation continuelle.

té des fleurs qu'elle colore d'artifice incomprehensible, que iamais elle n'à repos ne cesse de faire des choses belles fort exquises, ains y prend son esbat ausi biē que no? hommes a noz œuures. Si dóc il en est vne qui doiue estre pourueue de ceste beaulté, c'est (a mon iugement) la demeure: que si elle à deffault des particularitez requises a bien & heureusement viure, offense la veue tát des gens expertz que de ceulx qui n'y cognoissent gueres, mais beaucoup plus des vns que des autres. Or dictes moy, pourquoy desdaignós nous de veoir vn grand monceau de pierres sans belle forme & apparence? n'est-ce pas (a vostre aduis) pource que tant plus il est grád, tant plus y à esté l'argent mal employé, chose que nous abominons de nostre naturel? ou si c'est que nous detestons la volonté desraisonnable & inconsiderée, de mettre tant de pierres l'vne sur l'autre qui ne seruét de rien? En bóne foy c'est peu de cas & chose bien facile, que de satisfaire a la necessité: mais i'oze dire que c'est vn desplaisir, que de se loger seulemét pour la cómodité, sans y garder la decoration, veu que ceste la ayde beaucoup a se mettre a son ayse, & si en sont les œuures plus durables. Qu'il soit ainsi, dittes moy (s'il vous plaist) qui sera celuy d'entre vous qui ne se treuue mieulx logé entre des belles murailles, qu'é vn clos de villaines & peu hónestes?

stes? Si vous me respondez q̃ vous faictes ces grosses masses expressemẽt pour plus grande asseurance, ie replicqueray a cela, qu'il n'y à rien de si fort en ce monde, (au moins faict par mains d'hommes) qui ne puisse estre ruyné par la violence des autres, & que contre eulx n'y à rien de trop fort : mais la beaulté est de tele efficace, qu'elle impetre aucunesfois des mortelz ennemyz rappaisement de leur cholere en son endroit, & la laissent en son entier sans luy faire dommage. Et suyuant ce propos i'oze bien maintenir qu'on ne sçauroit mieulx preseruer quelque œuure que ce soit, de l'offense des mains violentes, que par la faire belle & agreable. A ce but dõcques doiuẽt tẽdre tout nostre soing, toute nostre industrie, & toute nostre despése extraordinaire, afin que ce qui demourra de nous, ne soit seulemẽt cõmode & proffitable, mais auec ce beau & bien faict, si que par consequent on y prenne plaisir, & que les suruenans qui le regarderont, disent entre eulx, que les fraiz de ce lieu la sont mieulx employez, que de toutes les autres places qu'ilz veirent oncques. Or entendrons nous (peult estre) mieulx que cest que de beaulté & d'ornement, & en quoy ilz different l'vn de l'autre, en ruminant en noz courages, que ie ne le sauroye expliquer de paroles. Toutesfois pour cause de brieueté ie les diffiniray comme s'ensuyt.

L'efficace de beaulté.

Beaulté est vne certaine conuenance raisonnable gardée en toutes les parties pour l'effect a quoy on les veult appliquer, si bien que l'onn'y sçauroit rien adiouster, diminuer, ou rechanger, sans faire merueilleux tort a l'ouurage. Et a dire le vray c'est vn grand cas, voire venant de la diuinité, que pour accõplir vne chose iusques a la perfection, lon y employe toutes les forces de l'Art & de l'entendement : ce neant moins iamais ou peu souuent aduient que lon y puisse attaindre, non mesmes la propre nature, qui ne peult rien produire sur la terre, qui soit entierement perfect. Combien (ce demande quelcun que Cicero introduyt en quelque passage) y a il en Athenes de ieunes filz de prime barbe, beaulx? Certainemẽt ce personnage qui s'entẽdoit en beaulté, cognoissoit assez qu'en ceulx qui ne luy plaisoient point, y auoit quelque chose a redire, asauoir trop ou peu de ce qui appartient a la perfecte beaulté. Ausquelles defaultes (si ie ne suis deceu) les ornemens que lon y eust peu mettre, eussent faict ce bien, que en fardant & couurant ce qui se monstroit laid, & attisant & pollissant ce qui estoit beau, les laidures en eussent moins offensé, & les beaultez donné plus de plaisir.

Diffinition de beaulté.

La nature ny l'art ne peuuent faire des choses totalement perfectes.

La cause de l'inuention des ornemẽs.

Laquelle chose si ie puis persuader, i'ozeray apres maintenir, que l'ornemẽt est quasi comme vn secours & accomplissement de beaulté : & que sans luy elle ne seroit pas si plaisante. Par les choses donc dessus dictes, il me semble que manifestement appert beaulté estre vne chose nayue espandue partout le corps, & que l'ornemẽt a proprieté de chose sainte & inuentée, plustost que de naturele. Mais ie retourne a mon propos.

Ceulx qui bastissent a l'intention de faire estimer leurs ouurages, (chose qui appartient a toutes gens de bon esprit) doiuent estre esmeuz a cela par certaines bonnes raisons. Et le propre de l'art est de mener les œuures par bien bonne raison.

La proprieté de l'art.

Qui ozera doncques nyer que l'approuué moyen de bien bastir puisse venir d'ailleurs que du vray art?

En bonne foy ceste partie que maintenãt ie traicte, & qui concerne la beaulté auec la decoration, à pour les causes dessus mentionnées merité de tenir le premier lieu, consideré qu'elle est conduitte par certaines fortes raisons, teles que qui les voul-

r iiij

SIXIEME LIVRE DE MESSIRE

Preoccupa- droit contredire, en seroit a bonne cause reputé ignorant. Toutesfois ie pense bié
tio de l'au- que ce mien dire ne plaira pas a tout le monde, ains aucuns soustiendront que par
theur. vne opinion volontaire lon iuge de la beaulté & plaisance de chacun bastiment, &
que leurs formes sont toutes diuerses selon la diuersité des deuiseurs, au moyen de
quoy cela ne peult estre compris soubz regles ou enseignemés d'art. Mais ceulx la
suyuent le commun vice d'ignorâce, veu qu'il ne fault iamais côtrarier a ce a quoy
lon n'entend rien. Et a ceste cause mon aduis est que les hommes se doiuent exem
pter d'vne tele follie. Ce nonobstant ie ne veuil pas conclure que lon soit tenu de
chercher quelz commencemens eurét les artz, par quele voye ilz sont venuz, puis
Le progeni- en quele maniere ilz ont consecutiuemét esté nouriz & accreuz ainsi qu'a present
teur des on les voit: mais bien me semble que ce ne sera hors de ppos de dire, que leur pere
artz, fut vn & progeniteur fut vn fortuit euenemét des choses, & vn aduisemét ou obseruati
fortuit eue- ó. Leur nourissier fut l'vsage auec l'experience: & puis ceulx q̃ les ont códuitz en
nement des
choses. croyssance iusques a la grandeur ou lon les voyt, sont congnoissance, & deuis en-
Le nourissier tre gens de bon sens, que les Latins appellent Ratiocination. Et suyuát cela quelz-
des artz. ques vns veulent dire que la medecine fut en mille ans & par mille hommes mise
Les guides en l'estat ou elle est de present. Tout le pareil dict on du nauigage, & de plusieurs
& gram-
disseurs des autres qui nous seruent, c'est a scauoir qu'ilz sont perceuz par petites additions
artz. ingenieuses.
De la mede-
cine.
De la naui-
gation.

※ Que l'art d'edifier à vsé son adolescence en Asie, la fleur de son aage en
la Grece, & puis est deuenu en perfecte maturité entre les
Latins au pays d'Italie.

Chapitre troisieme.

L A science de bien bastir (a ce que i'en ay peu apprédre par les traditions de noz
maieurs) cómença premierement a follastrer (s'il se doit ainsi) dire dás le pays
d'Asie, puis certain temps apres se meit a fleurir en la Grece, & finablement ac-
questa maturité perfecte en Italie entre les Romains. Et qu'il soit vray qu'elle com
Des Roys mençast en Asie, il est bon a persuader par ce que les Roys du pays se voyans mer
d'Asie. ueilleusement riches, & non embesongnez a autre chose qu'a prendre leur plaisir,
mesmes considerans que leurs personnes, suyttes, meubles, & autres abondances,
qui decorent les maiestez Royales, requeroient plus amples edifices que les com-
muns, & qui feussent fermez de plus braues clostures, incontinent se prindrent a
chercher toutes les particularitez qui seruoient a leur entente, si que pour auoir de
plus grans & plus beaux Palais, ilz feirent faire, (comme l'occasió se presenta) leurs
couuertures de grosses & longues pieces de charpenterie, assizes sur murailles de
pierre plus exquise que celles de leurs vassaulx & subgectz: chose qui rendit leur
ouurage admirable, & de plaisir a tous les regardans. parquoy ces Roys sen-
tans que les sumptueux edifices estoient fort estimez, incontinent leur entra en fan
tasie que c'estoit entreprise Royale de faire plus grandes fabriques, & de pl° excel-
siue despense, que ne peuuent faire les particuliers, si que se delectás en teles manie
res d'ouurages, ilz a l'enuy l'vn de l'autre, se perforcerent de surmonter chacun son
Des pyrami- compagnon, iusques a dresser les Pyramydes a qui mieulx mieulx, pour mon-
des en Asie. strer leur magnificence: dont ie croy que l'vsage ayant donné l'occasion d'edifier,
feit que

feit que ces Roys par succession de temps veindrent a considerer la differéce qu'il y à entre vn bastiment conduit par art, ou les nombres sont bien gardez auec l'ordre, & la deue assiette des parties, mesmes qui est de belle merque: & vn autre qui ne l'est point. Et me semble que pour mieulx cognoistre tout cela, ilz meirent diuers ouuriers en besongne, dont en voyant les vns plus expertz que les autres, ilz suiuirent les meilleures façons de faire, & mespriserent les pl' lourdes. A ces Roys succeda la Grece, laquelle se voyant bien peuplée de bons & industrieux entendemens, desirante a se parer de toutes choses louables & exquises, en premier lieu meit son estude a bien edifier les Temples: & pour en venir a son but, se print a diligemment contempler les ouurages des Assyriens, & des Egyptiens. en quoy si bien s'exercita, que finablement elle cogneut qu'en ces choses sont plus prisées les inuentions & bonnes mains des excellens ouuriers, que les superflues prodigalitez Royales, par ce que pouuoir faire de grans amas de pierre ou d'autres matieres en bastimens, c'est le propre des seigneurs qui ont la faueur de fortune: mais de faire vn ouurage qui ne soit point blasmé par les expertz, cela est seulement donné a ceulx qui meritent louenge pour leur bonne industrie. A ceste cause la Grece print ce parti pour elle, afin qu'aumoins elle surmontast par viuacité d'esprit, ceulx a qui elle ne se pourroit egaller en richesses: & pour ce faire, commencea de chercher ceste noble science, (aussi bien que tous autres artz) dedans le giron de nature, d'ou elle la tira: puis la cogneut & traicta songneusement, auec sage & prudente industrie, examinant les differences qui peuuent estre entre les edifices approuuez, & ceulx là qui ne le sont point. en laquelle inquisition ne delaissa chose qui feust requise, ains feit du tout bonnes experiences, suyuant les trasses de nature, & conferant les choses pareilles aux impareilles, les droittes aux courbes, les apparentes & aisees aux obscures & difficiles: puis adioustant le tout ensemble ou & quand elle cognoissoit en estre le besoing, sa discretion fut si grande qu'elle preuoyoit bien que de son industrie & des dons de nature il en pourroit naistre quelque tiers, comme faict vn enfant de masle & de femelle, & que ce tiers profiteroit a l'esperance de sa haulte entreprise. Mais ce pendant elle ne perdoit heure ny minute sans considerer plusieurs foys l'vne apres l'autre, toutes les particularitez qui se pouoient presenter aux occurrences plus menues, & par especial comment se doiuent accorder les costez droictz auec les gauches, les choses gisantes aux releuées, les proches aux loingtaines, & aisi des autres. puis pour mieulx approcher de la perfectió, elle aucunesfois adioustoit, diminuoit, ou souuent egaloit les grandes aux petites, les semblables aux differentes, & les premieres aux dernieres, iusques a ce qu'elle trouua qu'aucunes choses sont louables aux edifices qui se font pour combatre longuemét la vieillesse, & d'autres en ceulx qui se dressent tant seulement pour beaulté & plaisir. Voyla comme feirent les Grecz. Mais quant a l'Italie, ses habitans qui n'estoient lors prodigues, ains bós mesnagiers par nature, iugerent qu'vn edifice ne doit estre autrement disposé que la fabrique du corps d'vn animal, comme vous pourriez dire d'vn cheual, la figure des membres du quel ilz estimoient commode a certains vsages: & peu souuent aduient (ce disoient ilz) que ce bel animal ne soit ydoine a estre employé aux vsages que ses lineamentz promettent. toutesfois encores leur sembloit il bié que iamais la grace qu'apporte la beaulté, ne pouoit estre separee de la commodité requise. ce nonobstant depuis qu'ilz eurent obtenu l'Empire, la ville de Rome, qui se trou-

De la Grece.
Des beaux temples prémierement edifiez en Grece.
Des Assyriens & Egyptiens.
Les bonnes inuentions sont plus prisees que les richesses.
La Grece a cherché tous les bós artz & sciences dās le giron de nature.
Louange de la Grece.
De l'Italie.
De la ville de Rome en son triumphe.

SIXIEME LIVRE DE MESSIRE

uoit le chef du monde) n'ayant moindre vouloir de s'embellir qu'é auoit eu la Grece, feit en sorte que la plus belle maison qui eust esté trente ans au parauant en son pourpris, ne se pouuoit acomparer a aucune de cent qui soudain furét faictes neuues: & pource qu'elle estoit abondante en multitude incroyable de bons entendemens qui tous les iours y venoient habiter, ie treuue que pour vne fois y fleurissoiét

Sept cés Architectes à Rome en mesme temps. bien sept cens Architectes, les œuures desquelz (a grand peyne) sçaurions nous suffisamment louer, veu leurs merites. Depuis donc que les forces de l'Empire furent telement accrues, qu'elles pouoient fournir a faire toutes entreprises admirables,
Des Thermes ou baignoers premierement faictes a Hostie. lon dict qu'vn certain Tatius a ses propres coustz & despés feist bastir a Hostie des Thermes (autrement Baingz publiques) enrichiz de cent haultes colónes de marbre Numidien. & en ce poinct estât les choses, le bon plaisir de ces seigneurs Romains fut d'vser en bon mesnage de la richesse des Roys trespuissans par eulx conquis: toutesfois ilz ne vouloient point que cela retrenchast vne seule partie de l'vtilité, n'y que cesta perdonnast a la despense des richesses: & pourtant ilz ioignirét ensemble tout ce que lon pouoit penser estre propice a faire que leurs ouurages feussent plaisans & gracieux a l'œuil: en quoy faisant, mesmes p ne cesser iamais de bastir auec curieuse solicitude, cela rendit l'art si perfect, qu'il n'y auoit rien tant caché, qui ne feust lors mis en lumiere, permettant la grace diuine, & l'art a ce ne repugnant. Car a raison que de long temps il auoit sa demeure en Italie, principale-

Des Ethruriens ou Florentins. ment parmy les Ethruriés (qui sont maintenant Florétins) lesquelz outre les choses admirables qui se lisent de leurs Roys, triumphoient en edification de Labyrinthes, Sepultures, & Temples, dont les antiques de ce pays vsoient, c'est art (dy-ie) ayant faict de si longue main sa residence en Italie, comme entédant que lon le desiroit, employa toutes ses forces a faire que le siege de l'Empire (ia honoré par tous les autres artz) feust rendu beaucoup plus magnifique p ses decoratiós & parures. A ceste cause ie puis dire qu'il se dóna lors tout a plain a cognoistre, par ce qu'il eust estimé chose indigne & mal conuenante, que le chef de toutes nations & prouinces eust esté esgalé en gloire par ceulx qu'il auoit surmótez en toutes autres manieres de vertu. Qu'est il doncques besoing que ie racompte icy les Portiques, les Té-

Ouurage de geás est celuy qui surmóte la commune puissance des hommes. ples, les Portz, les Theatres, & les Thermes (ouurages ce peult on dire des Geans) lesquelz ont engendré tant d'admiratió de leur manifacture, qu'encores qu'on les veist en pied, si est ce que les plus excellens Architectes des payz estranges nyoiét a toute force, qu'ilz se peussent faire par main d'homme. Que diroys-ie aussi des
Des cloaques ou esgoutz de Rome. cloaques, en quoy ilz n'ont obmis de mettre la beaulté, tant ilz se sont delectez en ornemens & pompes. Certainement il semble a veoir que pour ceste seule occasió il leur a pleu d'employer toutes les richesses de l'empire, afin (sans plus) qu'ilz eussent vn subget pour y appliquer les decorations prouenues de l'industrie. Par les exemples donc de ces predecesseurs, & suyuant les doctrines des expertz, aussi par l'vsage admirable de faire continuellement des œuures, nous en auós pour le iour d'huy perfecte congnoissance: & de ceste la sont yssuz des preceptes, que doiuent bien rememorer ceulx qui ne veulent acquerir en bastissant reputatió de grossiers: chose que nous deuons euiter au possible. A ceste cause pour bié fournir mon entreprise, il fault que ie face vn recueuil de ces preceptes, & que ie les réde faciles, au tant comme il sera permis a mon entendement.

Aucuns d'iceulx preceptes concernent en general l'vniuerselle beaulté, & les ornemens qui s'appliquent en toutes manieres d'edifices, & les autres les vont distribuant

buant par le menu, selon chacune des parties.
Les premiers sont tirez du vray cueur de Philosophie, & appropriez a cest art, pour le bien façonner & dextrement conduire : mais les secondz viennent de cognoissance, qui s'est si bien rabottée & polie (s'il fault ainsi parler) soubz la regle des Philosophes, que finablement l'art s'en est accomply. Ie parleray doncques en premier lieu de ceulx qui sentēt plus leur industrie : & puis des autres qui comprennēt la generalité, i'en vseray par forme d'Epilogue, ou bien brieue conclusion.

Les preceptes d'Architecture sont tirez de Philosophie.

Que la decoration & ornement se dōne a toutes choses ou par l'esprit d'vn bon ouurier, ou par sa main sage & subtile. Plus de la region, & de l'aire, auec certaines loix des antiques, ordonnées sur le faict des temples : ensemble de plusieurs autres choses dignes d'estre notées, & de grande admiration, mais merueilleusement difficiles a croire.

Chapitre quatrieme.

LEs choses qui plaisent en ouurages ornez & delicatz, viénent ou du bon esprit de l'inuenteur, ou de la main experte de l'ouurier, ou bien des singularitez que la nature produit es choses. Or ce qui appartient a l'esprit, est l'election, la distribution, la collocation, & autres teles particularitez, qui apportent maiesté a la besongne. Apres l'office de la main est l'amas des matieres, s'assemblage, la couppe, la rongneure, le polissement, & telz autres qui donnent grace a cela que l'ō faict. Puis quant a ce qui prouient de nature, c'est pesanteur, legiereté, espoisseur, purité, vertu de resister a la vieillesse, & autres choses pareilles qui donnent aux ouurages admiration. Ces trois poinctz que ie vien de dire, doiuent estre accommodez a chacune des parties selon sa qualité, & qu'il est requis pour son vsage. Mais il y à beaucoup de considerations pour bien sçauoir diuiser les parties : toutesfois pour ceste heure nous partirons vn edifice en ceste sorte, asauoir ou p ce en quoy eux tous conuiennent ensemble, ou par ce en quoy ilz sont differens & contraires.

Le propre de l'esprit d'vn Architecte. L'office ou deuoir de sa main. Proprietés des choses de nature.

Methode de l'autheur.

Au discours de mon premier liure ie vous ay faict entendre qu'en tout edifice cōuient (auant toute œuure) choysir la region, trasser l'aire, faire le compartiment, leuer les murailles, asseoir le toict dessus, & ordonner les ouuertures. Sans point de faulte tous ont conuenance en cela : mais ilz sont differens en ce que les aucuns se dedient aux ceremonies sacrées, autres sont prophanes : certains publiques, & le plus grand nombre particuliers. Commençons doncques maintenant a toucher les poinctz en quoy ilz conuiennent.

Quatre especes d'edifices.

A peine pourroit on assez specifier quele grace ou dignité donnent l'entendemēt ou la main de l'ouurier a vne region, s'il ce n'estoit que nous voulussions imiter ceulx que lon lict auoir excogité mons & merueilles d'ouurages : lesquelz toutesfois ne sont pas totalemēt regettez ny blamez p les sages s'ilz se sont employez a faire des œuures commodes : mais s'il n'en estoit necessité, iceulx noz sages les reprouuent & condamnent, qui n'est (a mon aduis) sans bonne cause. Car qui vouldroit ouyr celuy (quelconque il ait esté, ou Staficrates selon que le nomme Plutarque, ou Dinocrates selon Vitruue) qui promettoit former le mont Athos en la figure d'Alexandre, qui eust soustenu sur sa main vne Cité capable de dix mille habitās?

D. Alexandre, du mont Athos, & Dinocrate l'Architecte.

SIXIEME LIVRE DE MESSIRE

De la Royne Nitocre. Mais nul ne blamera la Royne Nitocre de ce qu'elle contraignit au moyen de tren-
chées tresgrandes & longues le fleuue Euphrate venir par vn grād circuit en trois
destours se rendre a vn mesme bourg d'Assyriens : veu que par cela elle rendit le
pays beaucoup plus fort, au moyen de la profondeur des tréchées : & si le feit trop
plus fertile, a cause de l'enrosement des eaux.

Ce que peu-uent les Roys & grans seigneurs. Mais (quand tout est dict) ce sont ouurages de Roys & grans seigneurs, ausquels
ie laisse (pourueu que bon leur semble) conioindre les mers l'vne a l'autre, en tren-
cheāt les espaces d'entre deux, razer les montaignes, & les egaller aux vallées, faire
des Isles toutes neuues, & celles qui le sont de nature, les adiouster a terre ferme,
voire s'exerciter de sorte qu'ilz ne laissent rien aux autres, en quoy ilz puissent imi-
ter leur puissance, & ce pour & afin sans plus, qu'ilz en ayent louenge de la po-
sterité. Ce nonobstant ie veuil bien dire que tant plus leurs œuures seront profita-
bles & necessaires, tant plus seront ilz estimez par le monde.

Coustume des antiques. Les antiques auoient accoustumé de donner dignité tant a leurs places & forestz
qu'a toute la region & contrée, par la religion, les ayant en reuerence cōme sacrez
Sicile souloit estre dediée a Ceres. & dediez a quelques dieux. Qu'il soit ainsi, nous lisons q̄ toute Sicile souloit estre
dediée a Ceres. Mais passons maintenant ce propos, pour dire que ce sera chose
tresagreable, si la region est pourueue de quelque singularité bien rare, & par ce
moyen là exquise, mesmes admirable en vertu, & excellente en son endroit, com-
me si elle auoit sur toutes autres le Ciel serain, & permanant en incroyable egalité,
Meroe est Isle du Nil, en l'Ethiopie. ainsi qu'on dict qu'il est en l'Isle de Meroe, ou les hommes viuent autant que bon
leur semble. ou si elle porte quelque chose q̄ ne se puisse trouuer ailleurs, q̄ soit de-
sirable & salutaire, comme celle qui produit l'Ambre, la Cinnamome, & le Bas-
Euboée est au commen-cement de la Grece. me, ou (qui mieulx vault) s'il y à quelque vertu diuine, ainsi qu'en l'Isle Euboée
(maintenant dicte Nigrepont) laquelle on tient pour exempte de toute chose qui
pourroit nuire.

Pour venir doncques a nostre aire ou parterre, ie veuil (s'il est possible) que toutes
les particularitez qui font honneur a la contrée dont elle est portion, luy en facent
pareillement. Mais la nature donne tousiours plus de commoditez pour redre v-
ne aire memorable, que non pas toute la contrée : Car il se treuue en maintz en-
Singulari-tez de pays. droitz aucunes singularitez qui d'elles mesmes se font bien estimer, comme Pro-
montoires, Rochers, mottes, Tertres, lacz, grottes ou cauernes, Fontaines, & au-
tres semblables, aupres desquelles vault mieulx bastir qu'ailleurs, afin que l'edifice
en soit digne de plus grande admiration, par especial s'il est garny de quelques re-
stes d'antiquité, agreables pour le present, & qui donnent plaisir aux hommes, par
rafraichissement de memoire tant des choses qui ont esté, que de qualitez de gens.
Toutesfois ie ne veuil pas dire que ces places doyuent ordinairement estre autant
Des champz Leuctriques. D'Epamino-das & des Lacedemo-niens. insignes que la campagne ou iadis Troie fut bastie : ne les chāpz Leuctriques qui
furent tous baignez du sang des Lacedemoniens, vaincuz par Epaminondas de
Thebes, lequel en feit vn si grand meurdre, qu'ōcques de puis ne se peurēt ressou-
dre : ny semblablement comme la plaine enuiron le lac Thrasimene, ou Annibal
desconfit le Consul Flamine auec vn nombre infiny de Romains : ny comme bien
mille autres, de qui la renommée sera perpetuele.

Mais quant au regard du bon esprit de l'inuenteur, & la main de l'artisan, ie ne sau-
roye pas facilement dire combien ilz peuuent donner de reputation a vn logis : ie
laisse toutexpres les choses qui sont communes, pour dire qu'en l'Isle de Diome-
de furent

de furent au temps passé amenez par la mer plusieurs & diuers Planes, tant seulement pour curiosité d'embellir le parterre. Plus il s'est trouué que beaucoup de grans personnages ont faict dresser quelzques obelisques, ou colonnes, ou faict planter des arbres longuement durables, afin que la posterité les honorast en souuenance d'eulx.

De ces arbres il y en souloit auoir vn dedans la fortresse d'Athenes, asauoir vn Oliuier, lequel on disoit y auoir esté plãté par Neptune & Minerue. Aussi ne me veuil ie amuzer a vous faire entẽdre, que maintes choses ont esté p̃ bien long temps & de main en main gardées par les predecesseurs, pour les laisser a la posterité, cõme en Chebron vn Terebinthe, lequel on maintiẽt auoir duré depuis le cõmencemẽt du mõde, iusques au tẽps de Ioseph l'historiographe. Mais pour biẽ faire estimer vne chose, on pourra finemẽt & soubz quelque couleur suyure les antiques Romains, qui par ordõnance expresse deffendirẽt qu'aucun masle n'entrast dedãs le tẽple de la Bõne deesse, p̃ les aucuns estimée Fauna fille du Roy Picus, & seur & femme de Faune, qui domina sur les Latins: ny dedans celluy de Diane au portique patricié: ou comme les autres feirẽt a Tanagre en Beotie, ou nulle femme n'entroit dedans la touffe de bois consacrée a Eunoste. & pareillement dedans le temple de Hierusalem: mesmes qu'aucũ fil n'estoit prestre, ne feust si hardy se lauer de la fontaine pres Panthos, encores pour sacrifier. En cas pareil il estoit decreté a Rome sur certaines grans peines, qu'aucun ne feust si ozé de cracher dedans la Cloaque maieur, a raison que les os du Roy Numa y estoient reposans.

De l'oliuier estant en la fortresse de Athenes.

Du temple de Diane a Rome.
De Tanagre en Beotie.
Du temple de Hierusalem.
De la fontaine pres Panthos.
Des ossemẽs du Roy Numa.

Plus en ie ne sçay quantes eglises à esté deffendu par tiltre expres, qu'aucune femme dissolue n'y entrast.

Au temple de Diane en Crete, n'estoit loysible d'y entrer sinon piedz nudz.
En celluy de Matute ne pouoit estre admise aucune femme de condition serue.
A Rhodes au temple d'Orodion n'entroit aucun crieur publique.
A Tenede semblablement s'obseruoit la coustume que dedans celluy de Tenes quelque trompette que ce feust, n'y auoit point d'acces.
Il n'estoit permis de sortir hors cestuy la de Iupiter Alphiste sans preallablement auoir sacrifié.
A Athenes en l'oratoire de Pallas, & a Thebes en celluy de Venus, n'estoit licite d'y porter tant soit peu de lyerre.
En celluy de Fauna ne failloit seulement nommer le vin, tant s'en fault qu'on osast y en porter.

Du temple de Matute.

Aussi instituerẽt les antiques Romains que iamais la porte Ianuale de leur ville ne se fermiast sinon en temps de guerre: & au contraire que le temple de Ianus ne s'ouurist sinon durant le tumulte des armes. En oultre ce fut leur plaisir que le temple d'Hora deesse de Ieunesse, demourast perpetuelement ouuert.

De la porte Ianuale a Rome.
Du temple de Ianus.
Du temple de Hora.

Sans point de doubte si nous voulons imiter aucune de ces choses, peult estre ne trouuera lon mauuais de deffendre qu'aucune femme n'entre dedans les temples des Martyrs, & en pareil que nul homme voyse en ceulx des sainctes vierges.
D'auãtage ce seroit vne chose tresdigne que par art humain lon peult faire ce que i'ay autresfois leu, & qu'a grand peine pourrois-ie croyre, si lon ne voyoit encores a present des choses semblables en certains endroitz, c'est qu'a Bizance (autrement Constantinople) les serpens n'y blessent personne, mesmes que l'espece des Iays ne vollent iamais par dessus les murailles.

De Bizance maintenãt Constantinople.

SIXIEME LIVRE DE MESSIRE

Du territoi- qu'au territoire de Naples lon n'y entend iamais criqueter les Cigales.
re enuiron
Naples. En l'isle de Candie ne se produit vne seule Noctue, que nous appellons vn Hybou.
De Candie Qu'au temple d'Achilles en l'isle Borysthene, aucun oyseau n'y faict iamais ennuy.
maintenant Qu'à Rome au marché des Beufz, dedans le temple d'Hercules, il n'y entre ne
Crete. chien ne mousche.
De l'isle Ba-
rysthene au Mais que deuons nous dire de ce qui se voit encores auiourdhuy a Venise, asauoir
pays de Pol. qu'aucune espece de mousches n'entre iamais dans les logis publiques ou les Cen-
Du temple seurs administrent la iustice ordinaire? & qu'a Tollede a la grand boucherie lon n'y
d'Hercules à
Rome. voit en toute l'année fors vne seule mousche, encores est elle si blanche qu'il y a
De Venise. plaisir a la regarder.
De Tollede
en Castille. Il est (certes) assez de teles choses, qu'on peult lire en diuers autheurs, mais ie les lais-
se a escient, pour suyure brieueté: car ie ne puis imaginer si elles se font par art, ou par
nature, parquoy ie m'en deporte. Ausi qui seroit l'entendement lequel pouuroit
Du sepul- comprendre si cela qui s'est faict au sepulchre du Roy Bebrie en la region de Pont
chre du Roy
Bebrie en la pres Bithynie, estoit par industrie, ou par nature, asauoir que si lon arrachoit des
regio de Pó- feuilles ou branches d'vn Laurier qui l'vmbrageoit, & qu'on portast cela en vn nauire
, iamais le debat ne cessoit entre les nauiguans, iusques a ce qu'on l'en eust mis
dehors?

Paphos est N'est-ce pas ausi chose merueilleuse de dire qu'il ne pleut iamais au temple de Ve-
vne ville en
Cypre. nus en Paphos? & qu'a Troade pres la statue de Minerue, la chair des bestes sacri-
Troade est fiées n'y pouuoit nullement pourrir?
Phrygie la
mineur. Plus que si lon rompoit quelque petite chose du tumbeau d'Antheus, incontinét
Du túbeau venoient des pluyes & tempestes, qui iamais n'auoient cesse iusques a tant que ce-
d'Antheus. la feust remis en son lieu propre.

Ie sçay bien qu'il est certains hommes lesquelz afferment que tous ces grans mira-
cles se peuuét faire par le moyé de certains characteres formez soubz constellatiós
expresses, chose dont se ventent encores quelzques Astrologues supsticieux: mais
quant a moy i'estime que la science en soit perdue, ou pour le moins tant rare, qu'el
D'Apollo- le n'est comme plus en vsage. Toutesfois Philostrate qui a escrit la vie d'Apollone
ne de Tya-
ne. de Tyane le grand magicien, à laissé par memoire, qu'en Babylone, sur la couuertu-
De Babylon. re de la maison du Roy, aucuns sages auoient posé quatre oyseaux d'or, qu'ilz nom-
De quatre
oyseaux d'or moient les langues des dieux, & que ces figures auoyent force de concilier les affe-
faitz par ctions de la multitude en l'amour & obeyssance du prince.
magicque.
Voyez Iose- Iosephe ausi qui est vn autheur graue, afferme auoir veu vn certain Eleazar, qui en
phe. la presence de Vespasien & de ses filz meit vn anneau contre le nez d'vn maniaque
Des vers de
Salomon qui (c'est a dire enragé) par la vertu duquel il fut incontinent remis en son bon sens: &
guerissoient dict encores ce mesme autheur, que Salomon Roy de Iudée laissa quelzques
les maladies vers en escrit, au moyen desquelz maintes douleurs de grieues maladies peuuent
tout en l'instant estre appaisées.

Plus Eusebe Pamphile dict que Serapis Roy des Egyptiens, nommé Pluton par
les Latins, ordonna des symboles (c'est a dire mysteres de secrete doctrine) parles-
quelz estoient les mauuais espritz dechassez: & enseigna la maniere pour faire qui-
ceulx espritz, apres auoir pris figure d'animaulx, peussent nuyre aux personnes
contre lesquelles on les inciteroit.

Pareillement Serue tesmoigne qu'aucuns hommes estoient appris a se munir de
certaines consecrations contre les aduersitez de Fortune, & ne pouuoient
trespasser

trespasser ou mourir sans estre preallablement despouillez de leurs charmes.
En bonne foy si ces choses sont vrayes, ie seray facilemét induit a croire ce que i'ay *Histoire e-* autresfois leu en Plutarq̄, asauoir qu'il y auoit iadis en vn téple de Pelenée certain *scrite dans* simulachre, lequel estāt osté de son lieu p le prestre, causoit tele frayeur a tous ceulx *Plutarque.* qui le regardoiét, de quelq̄ costé que ce feust, & les mettoit en si horrible perturba- *Merueille* tion d'entédement, qu'aucun (tāt feust il asseuré) ne l'eust ozé veoir a plains yeulx. *d'vne idole.*
Or soit tout le dessus narré pour maniere de passetemps: Mais quant a ce qui reste pour decorer vne aire ou parterre de maisonnage, comme sont l'espace, la closture, mettre le parterre a l'vny, le rendre seur & ferme contre les tremblemens inopinez, & autres teles choses requises, pource que i'en ay assez amplement parlé en mes premier & troysieme liures pcedens, ie m'en deporteray en cest endroit, pource qu'il suffira que vous les y voyez. Ce neantmoins encores vous veul-ie bien repeter que ce sera chose tresbonne & profitable, que vostre dicte aire soit seche de soymesme, bien applaniée, & non facile a s'esbouler, mesmes la plus cómode qu'il sera possible pour les vsages a quoy ou vouldra l'appliquer: & seroit beaucoup le meilleur pour gés q̄ auroiét le moyen d'en faire la despése, si elle estoit armée d'vne crouste, dōt ie parleray cy apres en traictāt des murailles. Aussi sera il bon de prédre garde a ce que cóseille Platō, lequel est d'aduis que l'authorité d'vn lieu en pourra estre *Le beau nom* beaucoup plus grāde a l'aduenir, si on luy dōne quelque nom magnifique, ainsi q̄ *donne autho-* souloit faire l'Empereur Adriā, auquel cela plaisoit sur toutes choses ainsi qu'en ren- *rité a vne* dent foy ceulx qu'il appella Lycus, Canopée, Academie, Tempé, & autres de tele *place.* grace, qu'il assigna aux places de sa maison en la contrée Tiburtine, maintenant Ti- *De l'Empe-* uoli, hors la ville de Rome. *reur Adriā.*

Brieue repetition du compartiment conuenable, ensemble de l'ornement des parois, & du toict: plus comme il fault songneusement garder bon ordre en la composition des membres d'vn logis.

Chapitre cinqieme.

Encores qu'en mon prémier liure i'aye assez au long traicté de la raison du compartiment des logis, si est-ce que de rechef ie la repeteray, mais en peu de paroles, & diray que le premier & principal ornement de tous ouurages, est de faire qu'il n'y treuue mauuaise coüenance. A ceste cause la partition bonne & bien requise sera de n'estre interrōpue, cófuse, troublée, dissolue, ny cóposée de choses ayant difformité, cóme seroit trop ou trop peu de mébres, trop grās, trop petiz, ou trop vagues: car cela se monstreroit desplaisant, & quasi cóme distraict de la masse principale. Il fault donc q̄ toutes ces parties suyuér le naturel, le proffit, & la cómodité des affaires qui se deuront ordinairemét practiquer en la maison: & ce par ordre, nóbre, amplitude, collocation, forme & deue maniere, de sorte qu'il n'y ait rié de faict sans besoing, vtilité, & agreable coüenáce de toutes les pties l'vne auec l'autre. & si cela succede, la beaulté des ornemens en sera bien plus a priser, voire s'en monstrerá beaucoup mieulx enrichie. Mais si c'est au contraire, il n'est possible d'y garder aucune dignité.

Il fault dóc pour bien faire, q̄ toute l'application des mébres soit deuemét códuitte, & approcháte le plus pres de la pfection q̄ faire se pourra, sans ōmettre ce q̄ con-

S ij

cerne la necesſité & la commodité. Toutesfois ie ne veuil pas dire que cela doyue
tant plaire en quelque endroit, qu'on en delaiſſe a decorer vne ou autre partie: Car
il ne ſuffit pas que la ſituation, la correſpondance, la diſpoſition, & la formation du
corps, ſoient notablement ordonnées, ains conuient que tout ſ'entreſuyue par con
uenable ſymmetrie, ſi qu'il n'y ait rien a redire.

Pour orner doncques les parois, & le toict, il y à pluſieurs particularitez requiſes, &
eſt beſoing que la ou deffaillent, ou bien ſont rares les graces de nature, l'induſtrie
de l'art, la diligence ou curioſité des ouuriers, & la viuacité du bon eſprit de l'Archi
tecte, le monſtrent, & ſatisfacent au deffault.

Oſiris fat
R... A
ch...e, qui có
gnoiſta l'E-
gypte.
Si d'auanture donc l'occaſion ſe preſentoit qu'vn homme peuſt imiter Oſiris l'an-
tique, lequel on maintient auoir edifié deux temples d'or, l'vn dedié a Iupiter cele-
De Semira-
mis Royne
de Babylone.
ſte, & l'autre a Iupiter Roial: ou bien qu'il feuſt loyſible d'eriger vn Obeliſque grád
a merueilles pardeſſus l'opinion des hommes, tel que l'on dict que feit Semiramis,
l'ayát tiré des mótaignes d'Arabie, lequel portoit vingt coudées de large en chacu-
ne des faces de ſa quarrure, & cét cinquáte de lógueur: Ou bien qu'il ſe trouuaſt des
pierres ſi tresgrandes, que l'on peuſt d'vne toute ſeule faire quelque pan tout entier
Du temple
de Latone en
Egypte.
de la beſongne, ainſi qu'on tient qu'il fut faict en Egypte en vn téple de Latone, ou
il y auoit vn oratoire large en front de quaráte coudées, mais muré d'vne ſeule pier-
re, & auſſi tout couuert d'vne autre: il n'y à point de doubte q̃ cela mettroit en terri
ble admiratió les regardás, & dóneroit grád grace a l'edifice, par eſpecial ſi ces pier
res eſtoiét apportées de loing, & par voye aſſez malayſée, comme Herodote eſcrit
qu'ó en apporta vne de vingt iournées entieres en la ville d'Elepháte, q̃ de tous ſens
portoit plus de vingt coudées de large, & n'en auoit que quinze de haulteur.

Ce ſera bié auſſi pour decorer vn œuure, ſi l'on y met vne pierre digne d'admiratió
en quelque lieu inſigne, comme il fut faict a Chémis Iſle d'Egypte, ou il y auoit vn
certain petit téple non tát memorable en ſoy, de ce qu'il eſtoit couuert d'vne ſeule
pierre, que pour y auoir eſté leuée vne pierre de tant de coudées ſur des murailles
ſi treshaultes.

Il eſt certain que la ſingularité des pierres pourra eſtre auſſi cauſe de bien grand or
nemét, par eſpecial ſi elles ſont de l'eſpece du marbre dót l'on dict que l'Empereur
Voyez Sue-
tone en la
vie de Neró.
Neró feit faire le téple de fortune en ſa maiſon d'orée, c'eſt aſçauoir tát blác & tráſ-
parét, q̃ ſans le moyé des ouuertures il ſembloit q̃ la lumiere feuſt la dedás eſparſe.

Toutes les choſes deſſudictes ſeruiront de beaucoup a noſtre propos: mais quelles
qu'on les puiſſe auoir, ſi n'auront elles point de grace ſi l'on ne prend bien garde a
deuement ordonner & partir la beſongne: Car il conuient que tout voiſe par nom
bre & diſpoſition requiſe, afin que les membres pareilz correſpondent a leurs ſem
blables, les droitz aux gauches, & ceulx de bas a ceulx d'enhault. meſmes n'y fault
rien entremeſler qui puiſſe cauſer vn deſordre, ains toutes particularitez doiuét té-
dre a certains angles, & ſ'entr'accorder p lignes bié menées. Et q̃ ſera ainſi, ne meri
tera blaſme, ains pluſtoſt reputation d'homme ſage & expert. Et qu'il ſoit vray, l'ó
Voyez Thu-
cydide a ce
propos.
Grand dó-
mage pour
la poſterné.
Opinion de
l'autheur.
peult veoir en beaucoup d'édroitz qu'vne matiere de peu d'eſtime códuicte & me-
née par bó art, apporte pl⁹ de grace qu'vne autre ſinguliere appliquée cófuſemét.
A ce propos, qui priſera le pá de mur tumultuairemét & a la haſte edifié en la ville
d'Athenes (ſelon q̃ Thucydide no⁹ racópte) de ce qu'il fut farcy cóme d'vne deſcó
ſiture de ſtatues que l'ó auoit rauy des ſepultures & monumés antiques? Sás point
de doubte au cótraire de ceſtuy là, il faict plus beau veoir vn baſtimét a la mode ru-
ſtique

stique ancienne, proprement faict de pierre incertaine, petite, ou caillou blanc & noir, pourueu que l'ordre y soit gardé egalemét & les couleurs si bien parties, qu'il n'y deffaille rié selon sa qualité. Mais il me semble que ceste façon de maßonner est plus couenable a l'incrustatió ou placcage, que nó pas a leuer vne muraille entiere. Toutes ces choses donc serót si bien códuittes, que rien ne soit encómencé sans art & iugemét discret, rien poursuyui sinon suiuát le cómencement, ny rien laißé pour tout perfect, fors ce qui sera curieusement acheué par grand labeur & industrie. Quant au premier & principal ornement des parois & du toict, par especial du voulté, ce sera l'incrustation apres l'assiette des colónes, qui doit tousiours aller de uant: & la dicte incrustation (autrement ouurage de stuc) se faict en beaucoup de manieres, ascauoir blanche & pure, painte a fraiz, ou enrichie d'autres ouurages, marquetée a la Musaique, reuestue de verre, ou d'aucunes de celles la tout ensemble, de quoy ie parleray par cy apres, & diray comment on les faict.

L'ornement du toict voulté.
L'assiette des colonnes tiét le premier lieu en bastimens.
Des effectes d'incrustature, autremét ouurage de stuc.

Par quele raison & engin les tresgrandes masses de pierre pesantes a merueilles, peuuent estre facilement menées de lieu a autre, ou bien esleuées en hault.

Chapitre sixieme.

Mais pource que nous auós cy deuant plé du mouuemét des grosses pierres, cela m'induit & admoneste a dire en cest endroit, cóment on doit tirer de si pesantes masses, & p qle voye on les peult mettre en des asiettes malaysées. Plutarque dict qu'Archimede traina d'vne seule main, & d'vne simple corde tout a trauers le marché de Syracuse vn grand nauire tout chargé, comme si c'eust esté vne iument que lon mene par le licol. c'estoit (certes) le faict d'vn esprit bien expert en la Mathematique. Or nous ne poursuyurons cela, ains seulement dirons ce qui peult seruir a noz vsages, & apres expliquerons quelzques poinctz au moyen de quoy les hommes doctes & de bon entendement pourrót par eulx mesmes & sans difficulté entendre le neu de la besongne.

D'Archimede qui traina seul vn nauire fretté.

Ie treuue en Pline qu'vn certain Obelisque fut apporté a Thebes p vn canal faict de puis Phenice iusques au Nil, ou il fut mis sur des nauires pleins de briq, lesquelz puis aps estás deschargez de leur pmier faix enleuerét & porterét aysemét le secód. Ammiá Marcellin historiographe dict aussi, qu'il en fut amené vn autre par le Nil, & de la mis en mer, sur vn nauire de trois ordres de remes, iusques a trois milles de Rome, puis que lon le coucha sur des rouleaux, qui fut moyé de le códuire par la porte d'Hostie dás le grád Cirque de la ville: ou pour le mettre en pied plusieurs milliers d'hommes y eurent bien affaire, nonobstant que tout le pourpris dudict Cirque feust remply de machines de puissant merrien, & de cordes grosses & longues oultre l'accoustumé.

Lib. 35. cap. 9 Industrie pour charger vn pesant faix sur des nauires.
De l'obelisq. que mis dés le grand cerque a Rome.

Aussi ay-ie leu dans Vitruue qu'vn ouurier nommé Ctesiphon, pere de Metagene, feit en son temps porter en la ville d'Ephese, des colónes & epistyles (que nous disons maintenát Architraues) par vne façon inuetée sur le roulemét des cylindres ou bloutroers seruás d'applanier la terre: c'est qu'il feit mettre a chacú bout de colóne & architraue, de grádes ayguilles de fer, arrestées auec du plób fódu, lesqlles passoiét cóme aysseaux p dedás les moyeux des roues, merueilleusement grandes en

f iij

SIXIEME LIVRE DE MESSIRE

circumference, de maniere que ces pierres pendoient ainsi en l'air, & adonc par le mouuement des roues, il les faisoit porter iusques a leur place ordonnée.

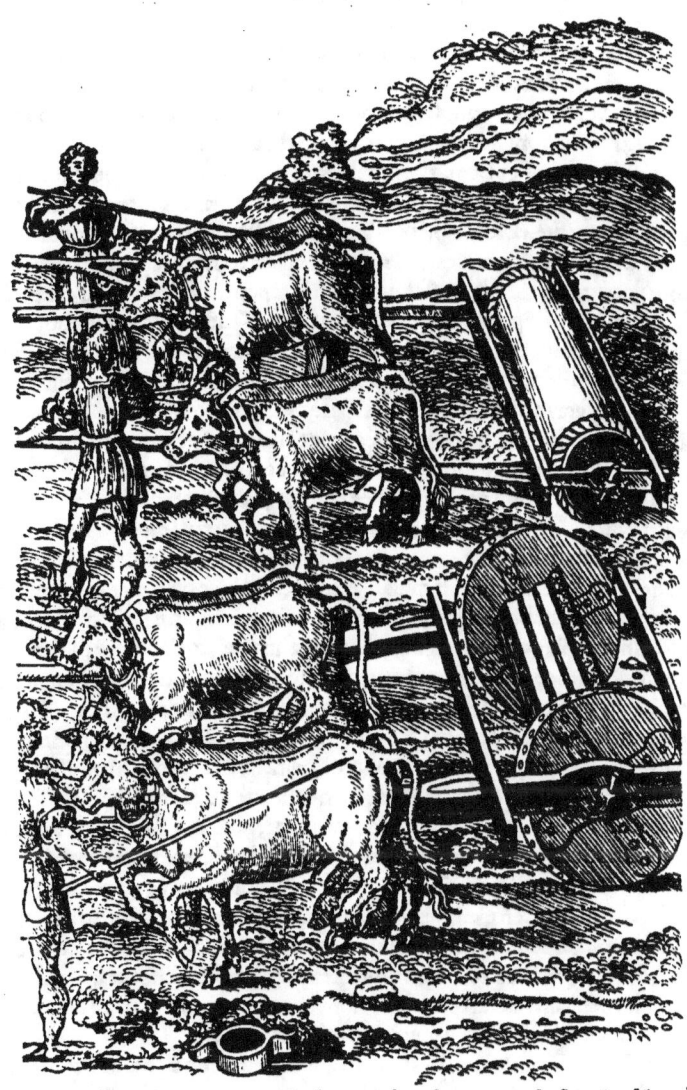

Voyez Hero-
dote au se-
cond liure.
Merueilleuse
haulteur de
pyramide.
Bonne & in-
dustrieuse in-
uention.

I'ay trouué ailleurs qu'vn certain Architecte de Chemmis (isle flottāte dās vn lac d'Egypte, nonobstant le grand temple d'Apollo, qui est basty en elle, & les grandz boys ou forestz qu'elle porte) voulant faire vne pyramide arriuante a la haulteur de six stades & plus, qui sont pour le moins sept cens cinquante pas, a cent vingt cinq pour chacun stade) ordonna tout a l'entour des allées de terre en façon de chaussée : & par ceste practique feit que ses manouuriers eurent moyen d'y apporter de merueilleuses pierres.

Herodote

Herodote racompte, que Cheops filz de Rhampsinite en faisant la pyramide a la- *Liu.y.*
quelle il employa plusieurs années le labeur de bien cent mil hommes, laissa des de
grez par dehors, a celle fin que les grandes pierres peussent estre leuées iusques sus
leurs tas, par petites pieces de charpenterie, & engins propres a ce faire.
Les antiques autheurs ont aussi laissé par escrit que des Architraues de pierre d'ad
mirable grandeur & grosseur, ont esté mis sur des haultes colonnes par la maniere
qui s'ensuyt. C'est asauoir que les ouuriers les garnissoient de moufles respondan-
tes l'vne a l'autre, dont ilz vsoient tant seulement de celles d'vn bout a la fois, iusques
a ce qu'ilz l'eussent assez leué en l'air: puis le milieu bien affermy de quelque enfour
chement, ilz attachoient au susdict bout leué des corbeilles pleines de terre ou au-
tre matiere pesante, & se seruoient de l'autre moufle pour en leuer le bout d'embas
amont, a l'ayde des corbeilles qu'ilz tiroient vers la terre, en façon de baccule: & ce
faisant ilz contraignoient la masse lourde a monter petit a petit quasi par elle mesme.
Mais ie laisse pour le present a reciter plus a plain en autre endroit ces choses, que
i'ay en sommaire tirées des autheurs: & pour r'entrer en mon propos, veuil repeter
icy en bien peu de paroles, des poinctz qui sont grandement necessaires: toutesfois
ie ne m'amuseray a dire que tout pois est de tele nature qu'il tire tousiours contre *Du naturel*
bas, & obstinement resiste a estre leué amont, mesmes que iamais ne se desplace, si *des pois.*
ce n'est par vne aultre plus grande pesanteur que la sienne, ou par vne force violen-
te, qui contraigne comme victorieuse a faire ce qu'elle pretend.
Aussi ne diray-ie point que les mouuemens sont diuers, asçauoir de centre a cen- *Des mouue-*
tre, ou enuiron le centre: & que certains fardeaux se veulent porter, d'autres tirer, *mens diuers.*
d'autres pousser, & ainsi des semblables: car de ces choses i'en parleray ailleurs assez
prolixement. Mais pour ceste fois retenez que iamais les pois ne se meuuent auec
plus grande facilité qu'en descendant: & au contraire iamais ne sont plus malaysez
que quand il les conuiet faire monter, a raison que leur naturel y repugne. Tou-
tesfois il y a vn mouuement troisieme, lequel est participant de ces deux, & qui tient *Du mouue-*
quelque chose de leur propre, vray est qu'il ne s'esbransle pas de soy mesme, mais *ment de bac*
aussi n'y resiste il pas, comme vous pourriez dire quand on tire ou pousse quelque *cule.*
fardeau dessus vn plan non raboteux: & quant aux autres mouuemens tant plus
s'approchent ilz du descendant, ou du montant, plus sont ilz aisez ou difficiles.
Ce neantmoins il semble que nature ayt monstré l'industrie pour faire que les gros
ses masses puissent estre esbralées: Car on peult veoir a l'œil que les choses leuées
dessus vne colonne en pied, peuuent sans grande force estre mises du hault en bas:
pareillement on peult apparceuoir que ces mesmes colonnes deuement arondyes,
tours de rouages, & autres teles volubilitez, sont assez tost esmeues, & qu'a grand
peyne les peult on retenir quand elles sont en mouuement: mais qui les vouldroit
trainer sans les faire couler, il n'auroit pas petite peyne.
Aussi est ce chose comune q les grans nauires, pleins de pesante charge, sont auec *Des nauires.*
peu de force agitez ça ou la dessus les eaux dormates, au moins pourueu que lon
continue a les pousser. Mais qui les vouldroit faire aller par heurtz (quelzques gras
& violens qu'ilz feussent) on ne les sçauroit desplacer tout soudain: & au contraire
par vn autre coup soubdain & d'vne impetuosité mouuante, certaines choses vont
& viennent, qui autrement ne se bougeroient sans vne merueilleuse force de contre
pois. Qu'il soit vray, sur la glace maintz grans fardeaux suyuent legierement & sans
resistance ceulx qui les trainent. Plus nous voyons que les choses attachées & pen

dantes a vne longue corde mise en l'air, sont promptes a mouuoir tant que dure certain espace. Et certes qui considerera bien attentiuemét ces raisons & imitera, elles luy feront grand proffit: parquoy ie les veuil traicter en peu de parolles.

La Carenne sur rouleaux, autrement asiette d'vn fardeau, doit par necesité estre solide & bien vnye: mais tant plus elle sera large, tant moins enfonsera le terroer de dessoubz: & plus sera estroitte, plus la trouuera lon prompte a passer chemin: mais elle creusera la terre, & y sera maintesfois agrauée: & s'il y a des dentelures en chacun de ses costez, elle s'en seruira ainsi q̃ d'ongles pour aggripper son soustenemét, & empescher que le faix ne recule. Plus si le plan du terroer est glissant, bien ferme, egal, non declinant en pente, non raboteux, nó fondant soubz la charge, ny regettant de soy empeschement aucun qui puisse retarder l'allure, ie dy pour verité que

Le naturel du pont. les pois ne trouuera rien contre quoy se côbatre, ou qui le face refuser d'obeyr, si ce n'est que de sa nature il est amateur de repos, & par consequent paresseux ou retif.

D'Archimede de Syracuse. Parauanture qu'Archimede considerant pareilles choses, ensemble la force de celles que nous venons de dire, veint iusques a ce poinct de se venter que qui luy bailleroit vne autre base ou fódemét propice a supporter le globe de la terre, il le pourroit r'enuerser le dessus dessoubz.

Pour doncques bien preparer la Carenne, & le plan par ou elle doit passer, nous peruiendrons facilement a nostre entente, en faisant ce que s'ensuyt: C'est qu'on ar-

Bõ enseignement pour trainer ou pousser pesans fardeaux. me le parterre d'vn nombre cópetent de bons gros aix de boys, puissans pour soustenir la pesanteur du faix, bien ioincz, fermement serrez, egaulx ou vniz au possible, non raboteux ny entrebaillans ça ou la: puis entre la Caréne & le dict plá, y au-

Choses propres a faire glisser. ra quelque chose pour rendre la voye glissante, comme sauon noir, suif, ou sein, lye d'huyle, ou glacis de glaire a destrempe, & par ce moyen tout succedera bien.

Incommodité des rouleaux. Encores y a il vne autre mode pour faire couller vn fardeau, c'est p rouleaux que lon met dessoubz en trauers. Or si ceulx la sont en grand nombre, a malepeyne les pourra lon dresser en lignes equidistantes, pour leur faire tenir le chemin ordonné & toutesfois il est force qu'ainsi se face, si lon ne veult qu'ilz troublent les maneures, ou esgratignent l'ouurage chargé sur eulx, ou bien qu'ilz ne le portent ou lon ne vouldroit pas: pour a quoy obuier, il fault que tous d'vn accord facent leur office, & s'entresuyuent par mesure. Apres s'ilz sont en petit nombre, aucunesfois ilz fondront soubz le pois, & demourront comme embourbez, voire feront (parauáture) dóner a leur charge d'vn des costez a terre, & tourner l'autre côtremont, telement qu'il y aura merueilleuse peyne a tirer tout de la.

Raison de Mathematique. Il fault que ces rouleaux soyent garniz de plusieurs viroles entretenátes & mouuátes ensemble, a raison q̃ les Mathematiciens afferment qu'vn cercle ne sauroit toucher sin on d'vn poinct vne ligne droicte: & de la vient que nous appellons trasse la ligne seule estant pressée par la pesanteur du fardeau. A ces rouleaux donques sera mis ordre par les faire d'vne matiere bien ferme, & par les conduire egalement en lignes droittes, si qu'ilz ne tordent ça ne la.

Des

Des roues, moufles, rouleaux, leuiers, & poulyes, ensemble de leur grandeur, forme & figure.

Chapitre septieme.

Vltre les choses dessus dictes, il y en à beaucoup qui peuuent ordinairement seruir a noz vsages, cóme sont roues, moufles, viz, escroues, leuiers, piedz de cheure, tinelz, & autres telz engins, dót ie me delibere parler en cest endroit tant qu'il deura suffire.

A la verité les rouages ont en plusieurs particularitez grande conuenance auec les rouleaux ou cylindres (que i'ay nommez bloutroers): car tant l'vn comme l'autre pressent tousiours la supficie de la terre en enfonsant dedäs. Toutesfois il y à ceste difference, que les rouleaux estant posez ainsi qu'il appartient, sont plus expediés, araisonque les roues ne peuuent aller si rondement, pour estre empeschées par le froyer de leurs ayffeaux. Mais preallablemét pour diffinir ces roues, ie dy qu'elles ont trois parties principales, asçauoir circonference, moyeu & chambre atrauers de laquelle passe l'aisseau. Ie pense bien qu'aucuns vouldroient appeler cela Pole: Mais pource qu'en quelzques machines il tient ferme, & en d'autres à mouuement, ie le nomme en Latin Axecle. *Affinité des roues aux rouleaux.* *Diffinition de roues.*

Si donc la roue tourne autour d'vn gros ayffeau, elle en yra plus a grand peyne: & si elst delyé, il ne pourra supporter grosse charge. Plus si leur circonference est petite, elle est tousiours en danger de s'aggrauer en terre molle (comme nous auons desia dict des rouleaux) & si elle est grande, c'est pour chanceller ça & la: mesmes quád il fauldra tourner a droit ou a gauche, ce ne sera sans merueilleuse peyne. Pareillement si la chambre de leur moyeu est trop large d'ouuerture, l'ayffeau peult sortir dehors en roulät: & s'elle est trop estroitte, c'est chose malaisée a faire charier. Pourtant il conuient que les parois de la chambre autour de quoy fraye l'aisseau, soyent bien gressées ou sauonnées, a raison que l'vne de ces pties represente le lieu du plan, & l'autre l'asiette de la charge. *Considerations qu'on doit auoir pour bié faire les roues.*

Les rouleaux & les quartiers des roues se doiuent faire d'Orme, ou de cueur de Subier, qui est l'arbre portant le Liege, dur a merueilles soubz l'escorce. Les aisseaux seront de Houx, ou Cornouillier, ou encores (qui vauldra mieulx) de bon fer bien massif. *De quoy se doiuent faire les roules aux & courbes de roues.*

La meilleure chambre qu'on sçauroit faire en vn Moyeu, c'est de cuyure, parmy lequel soit meslée vne tierce partie d'estain.

Ce que les Latins appellent Cycleocles, nous les nommons poulyons. *Des poulyős.*

Le leuier, tinel, pinse, ou pied de cheure, sont de la nature des rayons de la roue. Mais quelles que soyét toutes ces particularitez, tant en petites que grandes roues, dedans quoy aucuns manouuriers se mettent pour les faire tourner, ou soit encores par singes ou par viz, a quoy le leuier ou la pinse peuuent beaucoup seruir, comme aussi faict l'escroue, & toutes machines semblables, asseurez vous que leurs inuentions ont du commencement esté comprises sur les balances.

Or veult on dire que Mercure fut principalement reputé diuin, pource qu'il donnoit si tresbien a entendre ses paroles sans faire aucun signe des mains, que tous les auditeurs en demouroient contens. Et (a dire le vray) nonobstant que ie pense ne pouuoir en ces matieres paruenir a ce poinct, si est ce que ie m'en mettray en peyne. *Pourquoy Mercure fut estimé dieu d'eloquen... Louable volonté de l'autheur.*

ne, & y feray tous mes efforts, combien que ie n'aye entrepris de faire l'office de Mathematicien, mais sans plus d'Architecte, qui ne veult traicter autre chose sinõ cela qu'il ne doit taire.

Cõparaison. Pour donner donc exemple des mouuemens que i'ay dessus narrez, prenez le cas qu'vn homme tiéne vn dard en sa main, & que ce dard soit diuisé en trois poinctz, imaginez les deux extremitez qui sont le fer, & les empennons, & le troysieme le mylieu, auquel est attachée la boucle pour le getter au loing. Les espaces d'entre le dict milieu & les extremitez, ie les nomme rayons, toutesfois ie ne dispute point s'il les fault ainsi appeller ou non, mais ie dy bien que si la boucle est posée droit au milieu du dard, & que le pois des empennons corresponde a cestuyla du fer, il n'y à point de doubte que ces deux boutz seront en egale balance: & si d'auanture la partie du fer se treuue plus pesante, les empennons seront lors emportez: ce neantmoins il y aura en ce dard vn certain lieu prochain du plus pesant bout, auquel si vous mettez la boucle, incontinét les pois seront egaulx, & cestuy la sera le poinct qui faict que le plus grand rayon surmonte d'autant le moindre, que ce moindre se treuue plus legier.

Or est il que ceulx qui ont cherché ces choses, ont trouué par experience, que les rayons non pareilz en pesanteur, se peuuent egaler a ceulx qui les surmontent, par faire que le nóbre des pties colligé tát du rayon que du pois, & posé a main droite, corresponde a ses contraires estans deuers la gauche, comme vous pourriez dire, si le fer monte a trois, & les empennons a deux, c'est chose bien certaine qu'il fault par necessité que le rayon s'estendant depuis la boucle iusques au fer, en vaille deux aussi: & que l'autre rayon depuis icelle boucle iusques aux empennons, tiéne le lieu de trois: & par ce moyen le nombre de cinq, egalé aux autres cinq, sera tout pareil, ce me semble, au moins pourueu que les rayós & les pois des deux costez ne puissent emporter l'vn l'autre, ains demeurent en iuste balance. Mais si les nombres ne s'entrecorrespondent, il n'y à rien si vray que le costé plus fort l'emportera tousiours, voire d'autant qu'il excedera le plus foyble.

Ie ne veuil pas omettre a dire en cest endroit, que si les rayons depuis la boucle s'estendoyent egalement autant l'vn comme l'autre, & que leurs boutz feussent tournez en l'air: ceulx la seruans de centre, seroient des cercles bien pareilz: mais s'ilz ne sont d'vne mesme grandeur, les rondz aussi ne seront pas de pareille proportion. Or ay-ie dict que les roues sont contenues en circunferences, chose qui à esté deduitte pour monstrer que si deux d'entr'elles trauersées d'vn mesme aysseau, font leur mouuement tout ensemble, si que l'vne roulant, l'autre ne se repose, ou bien que l'vne reposant l'autre ne se remue: nous congnoistrons facilement par l'estendue des rayons de chacune, quele force il y peult auoir.

L'on doit bié trauailler pour entédre cecy. Il fault doncques noter la longueur du rayon, depuis le poinct qui est au droit my lieu de l'aisseau interieur. Et si ces choses peuuent estre entendues, tout le secret & la raison de ces machines sont mis en euidence, par especial a l'endroit des rouages & du leuier. Mais quant est des poulyes, il y à quelque peu de cas d'auantage, qu'il fault que nous considerions: car la corde entortillée a l'entour de leurs canaulx ou renures, & les circumuolutions qu'elle faict, tiennent lieu de plan ou parterre, auquel y à quelque moyen mouuement, non trop aysé, ny difficile, (comme nous auons ia dict) a raison qu'il ne descend ny móte, ains persiste en son cétre egalemét.

Afin donc que vous entendez le neu de la besongne, prenez vne statue du pois de mille

mille liures: puis la pendez a vn arbre, auec vne bonne corde simple: cela faict vous serez bié asseuré que ceste corde soustiendra mille liures pesant: apres ayez vne poulye pour y pendre celle statue, & faictes que la corde simple a quoy elle pendoit, passe p la renure de la poulye: puis derechef reprenez l'arbre, c'est a dire q̃ la corde soit double qui seule au parauant soustenoit la statue:& ce faict, il n'y à rien pl' vray qu'icelle statue pendra a double corde, & que la poulye en portera iustement la moytié, aussi bien comme l'arbre. Apres rattachez encores vne autre poulye a la tige de l'arbre, & faictes passer par dessus la corde qui est ia doubléc. cela ainsi expediée ie vous demande cõbien chacune partie de la corde soustiendra de pesanteur? trois cens trente trois liures & vn tiers, me direz vous. n'entendez vous doncques point que lon ne sçauroit donner plus grãd pois a la seconde poulie, qu'en porte la premiere? Certes il ne fault point faire de difficulté en cest endroit, parquoy ie ne passeray oultre, car ie pense auoir assez ouuertement monstré iusques icy, comme la pesanteur d'vn faiz se peult diuiser par poulyes, & que les grans pois se meuuent par les moindres. Mais encores veuil ie bien dire qu'autant qu'il y aura de doublemens de corde, en autant de parties sera diuisée la pesanteur. Et par tele voye peult on conclure, que tãt plus on met de poulyes sur vne masse, plus est le pois diminué ou rendu legier a chacune, si qu'on le peult manier plus a l'aise.

L'autheur se garde sagement de trop parler. Maxime.

⁂ De la viz & ses anneaux ou cercles (que les aucuns nomment bouloers) puis la maniere de tirer les grans faix, les porter ou pousser auant, auecques la description de la force, que les ouuriers Francois appellent louue, & des coingz propres a la serrer.

Chapitre huitieme.

Nous auons (a mon iugement) assez parlé de roues, de poulies, & des leuiers: parquoy a ceste heure ie veuil que vous entendez que la viz consiste en anneaux ou cercles, le propre de chacun desquelz est de soustenir le pois dont on le charge: & si lesdictz anneaux estoient entiers, & nõ en telle sorte taillez, que la fin de l'vn arriuast au commencement de l'autre, sans point de doubte ilz ne seroient monter n'y deualler la charge, ains ne feroit seulement que rouer par vn chemin egal tout autour de l'escroue: mais par la vigueur de la branche du leuier ou tinel (qui est le vray bras de la viz) la charge est contraincte de circuir les tournoyemens des anneaux: qui silz auoient bié petite rondeur ou (comme vous pourriez dire) fort voysine du centre, le fardeau en seroit facilement monté ou deuallé par moindre branche, voire auec beaucoup moins de peyne. parquoy puis que ie suis tumbé en ce propos, ie ne vous celleray ce que ie ne pensoye pas dire.

La vïs menue est bien hastiue, mais elle n'est pas forte.

C'est que si vous mettez la chose en tel estar, q̃ l'asiette du pois ne soit pas plus grãde qu'vn poinct, & q̃ son plan se treuue assez ferme, de maniere qu'en se mouuant il ne face aucuns traictz en fons, i'oze bien affermer, s'il est possible que la main de l'ouurier & l'industrie de son art puissent peruenir a cela, que vous pourrez trainer vn nauire aussi grand qu'estoit cestuy la d'Archimede, & (peult estre) ferez encores tout ce qu'il vous plaira en cest endroit. Mais nous en parlerons vne autre fois plus amplement.

L'autheur ne vouloit descouurir le secret des ouuriers. Entende qui pourra, car c'est bien assez dict.

Or chacune des choses dont ie vous ay faict mention, est effectueuse de soy pour

SIXIEME LIVRE DE MESSIRE

mouuoir vn bien grand fardeau : a ceste cause si vous les adioustiez toutes en vne, croyez que ce seroit merueille.

Raison pour prouuer son dire. Chose mal-aysee a croire a ceulx qui ne l'ont veu.
Car en la Germanie on peult veoir en beaucoup de lieux, q̃ la ieunesse adónée a se batre, s'amuze souuent a glisser sur la glace, pourquoy faire, elle préd des galoches ou patins de boys, garniz par le dessoubz d'vn fer a bizeau bien poly, & auec cela peur assez peu d'escousse, elle va si tretost sur le coulant, qu'a grãd' peyne pourroit vn oyseau voller plus viste.

Trois façõs de mouuoir fardeaux.
Mais pour retourner aux fardeaux, puis qu'ainsi est qu'on les tire, pousse, ou porte, ce ne sera mal faict de les diffinir en ceste sorte, asçauoir que ceulx que lon tire, c'est par le moyen du cordage: ceulx que lon pousse, vont par leuiers, pinses, tinelz, piedz de cheure, ou autres semblables outilz: & ceulx la que lon porte, c'est par

Entende encores qui pourra. Icy se descouure le secret.
roues, rouleaux, & autres teles inuentions: pour desquelles vser toutes ensemble, la voie est bien aysee, mais il fault preallablement qu'il y ait vn certain ie ne sçay quoy de ferme, lequel demourant immobile, face que tous les engins mennent: c'est a dire que si lon veult tirer vn faix, toutes les longes des machines soyent appliquées a vn arrest plus pesant. & qui ne le pourroit trouuer, le remede est de ficher en terre ferme vne puissante ayguille de fer, longue de trois coudées. & bien rendre ses enuirons massifz, ou par poultres de bois trauersantes par dedans la teste de l'ayguille, surmontant le terroer, ou par autre maniere. apres il fault attacher là voz cordes, soyt de moufles a poulyons, ou de cinge, instrumẽt commun. & si la terre est sable menuse, vous l'armerez de grosses & longues poultres pour y affermir leur rage. cela faict, ie vous appren vne chose que (parauãture) les ignorans ne croirõt

De deux fardeaux pareilz l'vn aide l'autre. Practique des ouuriers.
pas, s'ilz n'entendent tout le mystere: C'est, que deux fardeaux sont plus facilemẽt tirez tout a vn coup dessus le plan, que n'est pas vn tout seul, acte lequel se faict suyuant ceste practique. Quand le premier sera iusques au bout du plancher accoustré de boys glissant, ie veuil qu'on l'enuironne a bons gros coingz de toutes pars, afin qu'il ne puisse bouger : puis que la machine laquelle doit tirer le second, soit fermement attachée a ce premier: ainsi faisant il sera cause que son pareil viẽdra incontinent: & tousiours fault ainsi poursuyure iusques a ce qu'on soit arriué a son but, pourautant que l'vn force l'autre en l'attirant a soy, par le moyen des engins & cordages.

C'est instrumẽt se practique souuent a Rome.
Mais s'il conuient leuer vn faix amont, nous vserons commodement d'vne seule estaperche, ou mast de nauire assez fort, dont le pied soit posé en vn trou ferme, si qu'il ne puisse cheoir, mais obeir deça & dela au plaisir des ouuriers, ou p̃ quelque autre maniere que ce soit. Au bout d'enhault de ladicte estaperche seront attachez trois gros chables, l'vn pour estre estendu a droit, l'autre a gaulche, & le tiers pendant contrebas tout au long de son fust. cela faict, a quelque certaine distance du pied s'attachera vne moufle, ou vn cinge, bien fermement assiz en terre, & par engins ou par tous deux (l'vn de ces deux si vous voulez) passera la corde qui deura leuer le faix, & il n'y aura point de faulte qu'il ne la suyue en perdant terre, d'au

Cõparaison.
tant que l'estaperche releuera son chef, lequel nous ferons incliner en quelque part que bon nous semblera, par le moyen des deux chables costiers, quasi ne plus ne moins que lon contourne vn cheual par les resnes, si que la charge se mettra aysement sur le tas ou les ouuriers auront destiné de la mettre.

Or quant

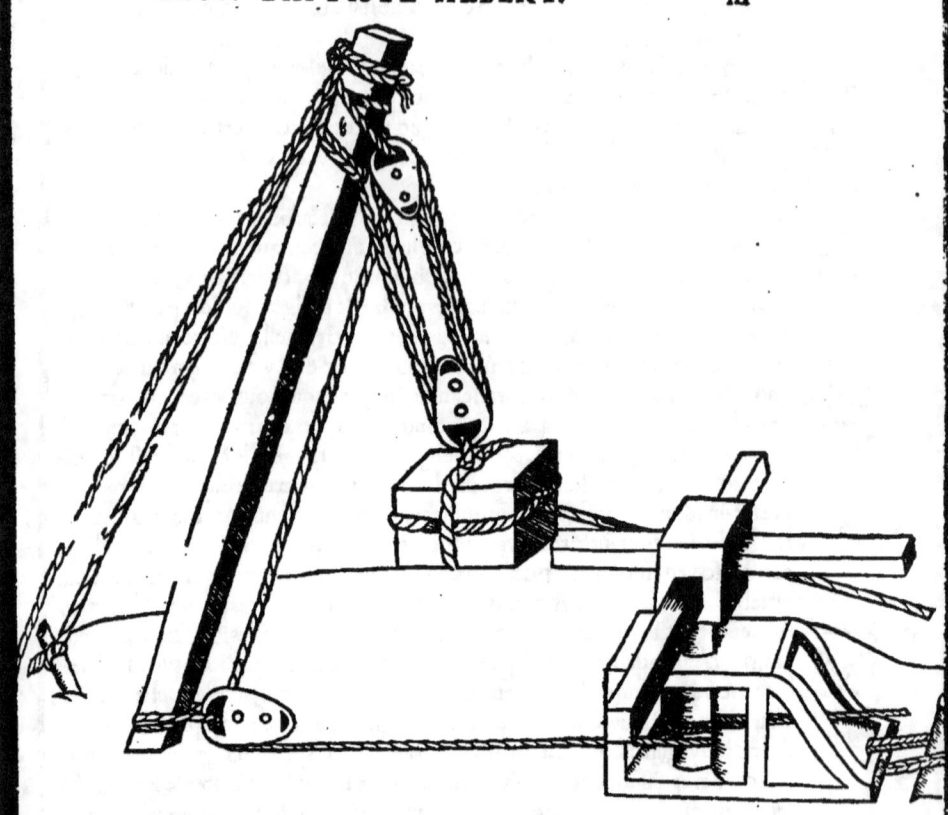

Or quant a ces chables costiers, s'il n'y à point d'autre plus grand pois pour les te- *Moyen pour* nir, on les asseurera en ceste sorte, C'est que lon cauera vne profonde fosse en quar- *asseurer les chables.* ré, & sera en son fons vne tronche couchée, a laquelle vn de ces chables sera bien at taché, & ainsi sera faict de l'autre. Mais il est a noter que leurs boutz doiuent ressor tir en dehors, afin que lon s'en puisse seruir quand l'occasion s'y offrira. Par dessus ce ste tronche seront encores mises quelques sablieres en trauers, & puis la fosse tou te réplie de terre bien batue & resserrée a coupz de hie, pilons, ou battoers: mesmes qui l'éroseroit d'eau en ce faisant, son labeur ne s'en porteroit que mieulx; car la ter ren'en seroit que plus pesante: & au regard de faire tous les autres preparatifz, on y procedera comme nous auons dict en parlant de la façon propre a rendre vn plan bien ferme. Apres mettrez au hault de l'estamperche vne bonne mouffle d'a rain: & entre son pied & le fardeau, vne mollette ou cinge, ou autre chose aiant tele puissance, par dessus quoy la corde passera pour l'aller querir. Et en toutes ces choses ne sera que bon d'obseruer les particularitez ia deduittes, pour le proffit de l'œuure. Puis quant au mouuement des grans fardeaux s'on y employe *Pour le mou* les moyens qui s'ensuyuent, on trouuera qu'ilz seront profitables. C'est, que *uement des* le cordage ne soit trop menu, trop foyble, ny trop court, mesmes que tout *grans far-* engin dont nous voudrons vser pour mouuoir vne lourde masse, soit conuena- *deaux.* blemēt fort & massif. Mais pour retourner a la corde, entédez que toute longeur

t

SIXIEME LIVRE DE MESSIRE

Notez pour les cordages.
Notez encores des poulies.
De la grosseur des broches pour poulies.

se monstre menue de sa nature, & au contraire toute petite estédue nous apparoist plus grosse. Si donc voz cordes sont menues, faictes les passer par diuerses poulies: & si elles sont vn peu grosses, donnez ordre que les poulies soient competemment grandes, afin qu'elles ne s'entrecouppent, pour estre la circunference trop petite : & quant est de leurs broches, forgez les d'bon fer, ne leur donnant moins de grosseur que la sixieme partie de leur demy Diametre, ny plus aussi que la huitieme.

Des proprietez de la corde ramoitie.

La corde ramoitie n'est pas en si grand dangier de se brusler par l'eschauffure du froyemét, qu'elle seroit estant bien seche: & d'auátage il y à ce biế, qu'encores faict elle mieulx tourner toutes poulies, & tient beaucoup plus ferme dedans leurs encochures: toutesfois il est a noter que le ramoitissemét est meilleur de vinaigre que d'eau simple, & en deffault dudict vinaigre l'eau de marine est preferée a celle de riuiere & de fontaine, pourautant que la doulce faict moisir les cordes, quand vn grand soleil vient a les essuier.

Les tortillemens du cordage a l'entour de quelque chose ferme sont beaucoup pl' asseurez que les neux. mais le principal poinct & a quoy lon doit prédre le plus de garde, est qu'vn cordon iamais ne froie a l'autre.

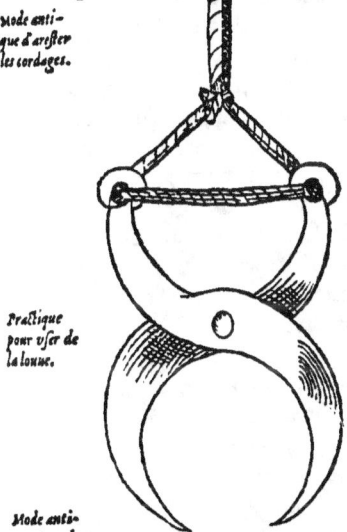

Mode antique d'arrester les cordages.

Pratique pour vser de la louue.

Mode antique pour leuer colonnes.

Les antiques vsoient d'vn grád harpon de fer, pour y arrester les cordages tant des engins q̃ des poulies: & quand il estoit question d'enleuer vn fardeau de pierre, ilz vsoient d'vne louue de fer s'ouuráte & fermáte ainsi qu'vne tenaille faicte en maniere d'vn X capital, dont les pinses de dessoubz estoient croches & tournées en dedás, par lesquelles peussent happer ou mordre le fardeau ne plus ne moins qu'vne escreuice estraict les choses auec ses piedz fourchuz. Les branches de dessus auoient deux fortes boucles ou anneaux, par ou passoient les cordes esmouuáres, & quand elles se venoiét a ioindre, soudain faisoiét serrer les pinses de dessoubz.

Quant a moy i'ay veu en plusieurs grandes pierres p especial des colónes, qu'au milieu de leur supficie p tout mise ailleurs a l'vny, estoiét laissez des tenós saillans dehors, ausqlz les cordes se pouuoient attacher ainsi (ou a peu pres) cóme des anses, afin qu'elles ne peussent eschapper. mais en matiere de corónes (autremét cornices) ilz vsoiét d'impleoles que disent les Latins, & noz ouuriers François les appellent mortaises: lesquelles se creusent dedans la pierre selon sa grandeur, en façon de bourse vuide, plus estroitte par l'ouuerture que par le fons. Et (sans point de doubte) i'en ay veu de teles qui portoient vn bon pied d'encaueure. Quand ces louues doncques estoient la dedans, on remplissoit les costez de la mortaise par coingz de fer en la maniere d'vn delta lettre Grecque, qui se figure ainsi ∆ : & l'entrebaillement de ceste louue, c'est a dire le vuide qui estoit en la mortaise, se farcissoit de pieces de brique, ou autre bon moylon, & puis le coing destiné au milieu pour serrer tout, venoit a estre pressé par les deux boutz d'enhault de ce delta ∆, sortans hors de la pierre, forez ou percez comme il appartenoit, & atrauers

leurs

leurs troux passoit vne cheuille de fer industrieusement riuée. cela faict on y appliquoit vn croc tourné en forme de S, pour y attacher le guindage. Mais quãt a moy en matiere d'enlacer ou lier colonnes, piedz droitz, linteaux, claueaux ou frontz de portes, & autres teles choses qui sont de pesant faix, ie les ay tousiours enlacez comme ie vous vois dire. Premierement ie faisoye faire vn engin fort & puissant de bõ bois ou de fer, couenable a la pesanteur de la charge q̃ c'estoit, duquel cẽdoye ma colonne, (ou autre faix) par l'endroit qui me sembloit le plus cõmode, & la equippoye & affirmissoye auec des coingz longs & menuz, enfonsez a petiz coupz de mailler: puis ie luy appliquoye les brayes (cõme lon dict) des cordages: si que par tel moyen ie n'ay iamais endommagé les pierres auec creusement de mortaises, ny gasté leurs arestes ou moulures par les froissemẽs des chables, ains venoit le tout sur le tas aussi entier qu'on l'eust sceu desirer, & encores y a ce bien a ceste façon de liage, que c'est la plus propice, & la plus seure q̃ se treuue entre toutes. Quant a beaucoup d'autres choses qui appartiennent a telz affaires, i'en parleray ailleurs plus au long: & ne diray pour le present, sinon que les machines ou engins tiennent comme le lieu d'animaulx trespuissans de mains, mesmes qu'elles ne leuent les pois amont sinon en se mouuant a la façon de nous. & pour ceste raison tous personnages qui veulent p̃ le moyen de ces machines tirer, pousser, ou autrement mouuoir vn faix, se doiuent renger sur la consideration des mẽbres, nerfz, & cõpactions humaines. D'auãtage il me plaist d'admonester en cest endroit, que le mieulx que lõ pourroit faire pour mouuoir tous pesans fardeaux, c'est d'aller petit a petit, cautemẽt & auec prudence, afin d'euiter les diuers incertains & irrecouurables dangiers qui peuuẽt a toutes heures aduenir en ce negoce, contre l'opinion non seulement du populaire, mais (qui plus est) des ouuriers plus expertz. Et a la verité iamais homme n'acquerra si grande louenge & approbation d'esprit en faisant vn ouurage se confiant en son esprit, encores que toutes choses luy succedẽt a souhait, cõme il pourra gaigner de haine, reproche, & reputation de temeraire, s'il ne peult aduenir a ce qu'il vouldroit bien. Mais ie garde le reste a dire en autre temps, & retourne a ceste heure a parler des incrustations ou placquemens sur les murailles.

Pratique de l'autheur pour leuer grans fardeaux.

Bõ aduertissement.

Que pour bien faire les incrustations, il y fault pour le moins trois crepissures de placage l'vne sur l'autre: dequoy elles seruent: & de quele matiere elles doiuent estre. Plus des diuerses especes de cest ouurage. La maniere de preparer sa chaulx, & des façons que lon y peult donner, tant en demy-bosse, comme en platte painčture.

Chapitre neufieme.

A Toutes incrustations il y fault pour le moins trois crepissures de mortier, dõt le propre de la premiere est delier tresfermemẽt la superficie de la muraille, & quãt & quãt de faire fons aux autres croustes que lon mettra dessus, l'office de l'exterieure est de repsenter les beaultez de la matiere, des couleurs, & des lineamẽs de bõne grace. Mais le deuoir de celle du mylieu est, de defendre ou emẽder les faultes tãt de l'vne cõme de l'autre. Et ces faultes q̃ peuuẽt aduenir, sont, que si la dernie re ou la premiere se treuuẽt aspres ou rongneuses (s'il fault ainsi parler) comme sans

Dequoy seruent les trois crepissures de mortier. De la premiere en fõs dessus. De celle de dessus. De la moyẽne.

t ij

point de doubteil est besoing que la plus basse soit, sa ridure s'elle est trop forte, sera occasion de faire faire tout plein de petites creuasses en sechât. & si l'exterieure, autremēt du dessus, est vn peu trop mollette (chose qui appartient a ceste la du fons) elle ne pourra pas viuement s'attacher a la moyenne, ains tūbera toute par escailles. A ceste cause ie dy que tāt pl' on dōnera de croustes a quelque pan de mur, mieulx se poūrra polir la subgette a la veue, & si s'en trouuera beaucoup plus ferme pour tenir cōtre la vieillesse. Certainement i'ay veu aux maisonnages des antiques, qu'aucuns de leurs ouuriers ont faict iusques a neuf croustes: & qui les vouldroit suyure en cela, necessairement cōuiendroit qu'il plaquat les premieres de gros mortier & aspre, meslé de sable de fossé, & de repous de testz de pot grossement cōcassez ou mis en pouldre grauelleuse, iusques a l'espoysseur de trois bons doitz, ou d'vn palme, qui en vault plus de quatre. Apres pour la crouste ensuyuāte, ie dy que le sable pour son mortier, est meilleur de riuiere q d'autre endroit, pource qu'il faict moins creuasser: toutesfois il est expedient que le crepissage en soit vn petit rude: car s'il estoit foible & vny, les autres mains de mortier que lon mettroit dessus, ne s'y pourroient bien attacher. puis la derniere crouste sera polye comme marbre, chose qui se fera par destremper auec la chaulx en lieu de sable, de la farine de pierre la plus blanche dont lon pourra finer. & suffira que ceste derniere crouste porte seulemēt demy doy d'espoisseur, a raison que si on la faict plus grosse, a grand peine peult elle secher. De ma part i'ay veu qu'aucuns hōmes pour employer moins de deniers, ont faict plaquer ceste derniere crouste non plus espoisse que le cuyr d'vn soulier. Mais pour reuenir a celle du mylieu, mon aduis est qu'on la doit moderer selō que requiert la proximité de chacunes de ses voysines.

Aucūs antiques ont faict neuf croustes de placcages.

Pour le second placcage.

De la crouste derniere ou du dessus.

Il se treuue dans les montaignes pierreuses, quelzques veines semblables a transparent Albastre, qui ne sont ne Marbre ny Plastre, mais participent de tous les deux, & sont molles de leur nature, si qu'elles se peuuent facilement broyer : & si on les met auec de la chaulx en lieu de sable, la crouste qui en sera faicte, approchera bien fort de la nayueté du marbre blanc.

Cela se nomme Talk q aucuns Al chymistes.

On voit en plusieurs lieux que les ouuriers fichent force cloux de fer dans les murailles, seulement afin de retenir les croustes: mais le temps & l'vsage nous ont apris que ceulx d'Arain y sont meilleurs. Toutesfois encores me plairoit il pl' qu'en lieu de ces cloux lon cōgnast d'vn petit maillet de bois entre les ioinctz des renges ou lictz de massonnerie, certaines piccettes de caillou, ayans saillye cōuenable pour deuemēt retenir le placcage. Et ne veuil oublier a dire en cest endroit, que tāt plus la muraille sera fraichement faicte, & de raboteuse matiere, mieulx s'y pourront les croustes allyer. A ceste cause, si durant que lon bastira, & que l'ouurage sera encores moytte, vous luy donnez vne main de crepissage, pour minse qu'elle soit, pourueu que le mortier soit rude (comme dict est) les autres incrustations en tiendront bien plus ferme.

Conseil de l'autheur.

Incontinent apres l'yuer lon pourra commodement besongner a toutes œuures de placcage: & si lon y met la main pendant que le Boreas souffle, ou quand la saison est trop froyde, ou trop chaulde, par vne intemperance d'air, specialement si lon couche la derniere crouste, du moins elle se fronsera, ou pourra faire des creualses, & tumber par escailles.

Aucunes de ces incrustatures sont enduyttes sus le mur (comme i'ay dict) & les autres sur quelque fons, puis attachées aux murailles: & quant a celles qui

Des especes d'incrustatures.

qui s'enduysent, il fault que ce soit ou de chaulx ou de Plastre. mais ce plastre n'est point vtile sinon en lieu souuerainement sec. Et encores vous fais-je entendre, que l'humidité prouenante de quelque vieille muraille, est contraire au possible a toutes manieres d'incrustations.

Aduertissemēt de l'autheur.

Quant est des autres qui s'attachent, elles sont de pierre, ou de verre, ou de teles matieres. mais voyci les especes de celles qui s'enduisent ou placquent, asauoir blanche platte, a demy bosse, ou paincte a fraiz. Et des autres qui s'attachent contre le mur, elles sont mises ou sur aix de bardeau, ou faictes de menuyserie, ou de Marqueterie. Toutesfois ie parleray en premier lieu de celles qui se placquent. Et pour y commencer, escoutez la maniere de preparer la chaulx.

Trois manieres de placquage.
Trois sortes d'incrustations qui s'attachent aux murailles.

Faictes faire en terre vne fosse quarrée de conuenable profondeur, puis mettez vostre chaulx dedans, & l'enrosez d'eau froide tant & si souuent qu'elle se destaigne & delaye: apres couurez la de sable, & pestrissez bien tout ensemble: cela faict permettez qu'elle se confise ainsi longuement: & quand vous vouldrez sauoir si elle sera assez confite, faictes la trencher de tous costez a grans coups de congnée: & s'il ne s'y treuue point de petites pierretes qui gastent le taillant, ce sera signe que le mortier est bon. Mais ie vous veuil bien aduertir que les bons maistres tiennent que ceste matiere n'est assez confitte deuant trois moys passez: car il fault qu'elle se monstre mollette, & gommeuse comme cire, auant qu'ilz la veuillent approuuer. Et si le fer de la congnée ou doloere sort de la masse sans en estre empasté, c'est tesmoignage qu'elle n'est point tenante, & qu'il y à eu faulte d'eau: & adonc si vous meslez quelque chose parmy, soit sable ou autre matiere pilée, vous la deuez bien longuement faire pestrir auec, iusques a ce que quasi elle s'enfle comme paste garnye de leuain. Les antiques pour la derniere crouste faisoient broyer leur masse en vn mortier, & la temperoient de telesorte, que la paste ne tenoit plus a la truelle quand on l'enduysoit sus la muraille. Mais ie vous aduise que quand vous aurez faict vne face de placcage, & vous verrez qu'elle approchera de secher, toutesfois qu'il y aura encores de la moyteur, puis en aurez mis vne autre par dessus, qu'alors deurez vous tenir main a ce qu'elles sechent l'vne quant & l'autre, apres auoir preallablement esté battues a coups de battoer, afin de les rendre plus fermes. Et si c'est la derniere escaille, au moins pourueu que ce soit de la finement blanche, asseurez vous qu'en la pollissant curieusement comme il fault, qu'elle acquestera si beau lustre, qu'on se pourra mirer dedans. Et d'auantage quand ceste la mesme sera presque seche, si vous luy donnez p dessus vne main de cire, de mastic, & vn peu d'huile, fonduz & incorporez ensemble, puis que vous chauffez bien la muraille ainsi oincte auec vne pelle de fer toute embrazée, ou bien auec vn basin plein de braise viue, a ce que ceste oincture entre dedans la masse, croyez certainemēt que vostre ouurage surpassera le marbre en blancheur & en grace: mesmement il y a ce bien que i'ay veu par experiéce, que iamais teles incrustatures ne sont subgettes a s'esclatter, au moins si ce pendant qu'on les enduyt, & il se monstre des apparences de creuasses, on les raccoustre auec des brindelles de Genest ou de maulues toutes crues.

Du temps requis a confire mortier pour le placquage.

Aduertissement.

Secret pour polir & cōner lustre au stuc.

Pour resarcir creuasses.

Or s'il aduient que vous veuillez besongner de ceste maniere d'ouurage durant les iours caniculaires, ou en quelque lieu subgect a trop grād chauld, prenez de vieux bouts de corde, & les couppez menu, puis les pilez en vn mortier auec vostre matiere, & cela tiēdra si tresfort, que vous aurez tout moyē de le polir a vostre mode, p especial si vo enrosez de fois a autre vostre labeur d'vn peu d'eau tiede en quoy

Pour bie faire tenir placquage.

soit destrempé du pain de sauon blanc. Mais notez que par trop oindre la muraille de ceste composition, vous la rendriez plustost terne que reluysante.

Pour polir figures. Au regard des figures, qui en vouldra placquer sur cest ouurage, il sera bon de les mousler de plastre bien gasché, en vn mousle bien net: puis quand elles seront presque seches, si on les frotte de la composition que ie vous vien de dire, elles se trouueront semblables a marbre songneusement poly.

Des figures qui se mettet dans les niches. Des autres qui se mettent aux voulets. Il y à deux especes de ces figures, asçauoir l'vne toute de relief, & l'autre seulemét de demytaille: dont la premiere se met auec grand' grace dedans les niches creusez en la paroy, ou bien en la superficie, & quant aux autres: elles sont propres pour enrichir les planchers faictz en voulte: car si celles de plein relief estoient ainsi pendantes, facilement a cause de leur pois elles se departiroiét de la lyaison, & pourroient faire dommage a quelqu'vn des passans.

Ceulx la me semblent gens de bien, qui conseillent que lon ne mette moulures de cornices, ny statues de bosse, ains seulement de demytaille, aux lieux ou se peult engendrer beaucoup de pouldre, afin qu'on les en puisse plus aisé nettoyer.

Des couleurs bonnes pour paindre a frais en lieux humides. Quãt est de la painéture a frais, aucũs en font en lieux humides, & d'autres en lieu sec. or si c'est en humides, toutes couleurs nayues de pierre de terre, de minieres, & semblables, y sont propices: mais toutes autres tainctures sophistiquées, & principalement qui se changent au feu, ayment les places seches, & hayent la chaulx, les rayons de la lune, & le vent d'Auster.

Proprieté de l'huyle de lin. C'est vne inuention nouuelle que de broyer les couleurs auec huyle de lin, pour faire qu'elles demourent a perpetuité inuiolables côtre toutes les iniures tant du Ciel que de l'air, aumoins pourueu que la muraille surquoy lon vouldra paindre, soit seche, & non humide. Toutesfois ie treuue que les paintres antiques vsoient de cire *Les paintres antiques vsoient de cire de couleur.* fõdue, & colorée pour enrichir les pouppes des nauires: & si ay veu aux ruines des Romains, certaines couleurs mises sur les murailles, qui resembloient propremét *De l'aubin d'œuf seché.* a pierres precieuses: chose qui se faisoit (a mõ aduis) de cire, ou d'aulbin d'œuf, qui tellement s'estoient endurciz par vieillesse, qu'a grand peyne les pouuoit on delayer ne par eau ne par feu, & eust on dict a les veoir, que c'estoit verre bien recuyt. *De la fleur de chaulx.* Plus i'en ay veu encores d'autres, qui par fine fleur de chaulx faisoient sur vne muraille quand elle estoit encores moytte, vne paste qui sembloit proprement verre coloré. Qui est assez de ceste matiere pour ceste heure.

❦ *Comment & par quel art on doit syer le marbre: quel sablon est le meilleur pour ce faire. Puis des marbres marquettez, ou picquez de menu ouurage: ensemble de leur conuenance ou difference, & finablement de la preparation du mortier sur lequel on veult paindre a fraiz.*

Chapitre dixieme.

IE vous ay parlé cy dessus de certaines incrustatures qui s'enchassent aux superficies des murailles, dont les aucunes sont lames toutes plaines, & les autres ouurées en demytaille: mais comment qu'on les face, tousiours n'est ce que pour vn seul effect.

Curiosité des antiques. On ne se peult assez esmerueiller de la peine & sollicitude que prenoient les antiques a syer les lames de marbre, & a leur donner beau lustre: Car i'en ay veu qui
auoient

auoient plus de quatre coudées de long, & deux de large, lesquelles toutesfois ne portoient (a grand peine) pas demy poulce d'espoisseur, & si estoient ioinctes les vnes contre les autres par lignes vndoyantes, pour mieulx abuzer les yeux des regardans.

Pline escrit que lesdictz antiques approuuoient sur tous sables, celuy d'Ethiopie, pour bien syer les marbres, & cestuy la d'Indie apres: mesmes disoient que celuy d'Egypte estoit plus mol qu'il ne falloit: & que ce nonobstant encores valloit il mieulx que les nostres de pdeça. Si est ce que les vieux Romains en faulte de ceulx de ces loingtains payz se seruoient assez commodemét d'vn qui estoit pris en certain destroit de la mer Adriatique: & quant a nous qui sommes a ceste heure, celuy de Poussol ne nous est pas (certes) le pire que lon sçauroit trouuer pour tel effect. D'auantage il y à ce bien, que lon se peult aider quant a cecy, de tout sable pointelé, ou pour mieulx dire, a grain de plusieurs faces, pris & fouillé en des torrens. Mais ie dy bien, que tant plus la grenaille est grossette, plus s'en font les syeures larges: & plus elle est menue, plus est la table preste d'estre polye par ce costé la, d'autant qu'elle s'en treuue moins raboteuse.

Voyez Pline au vi. chap. de 1o xxxvi liure.

Lon commence a polir depuis les extremitez des bordz tousiours retirant en dedans: mais quand on vient deuers la fin, cela se lisse plustost qu'il ne se menge.

Le sable du pays de Thebes est fort estimé entre les ouuriers, tāt pour applanir que polir: si sont pareillemét les queues ou affiloeres sur quoy lon ayguise les outilz: & encores plus la pouldre d'Esmery, car il n'y a rien si perfect. vray est que pour l'addoulcissement des bretures ou rayes, il ne se treuue rien si propre que la Ponce, puis l'estaing calciné (que lon appelle communemét potée) la ceruse, le tripoli, la croye & toutes choses semblables font le dernier polissemēt, pourueu que le tout soit pilé si menu qu'il ne soit possible de plus, d'autant qu'il à vne force mordante, non ia propre a esgratigner, mais a donner lustre.

Les affiloeres seruent a polir. De la pouldre d'Esmery. De la pierre ponce, potée, Ceruse ou blāc de plōb tripoly, & croye.

Pour faire donc bien tenir ces lames, si elles sont espoisses, le moyen est de les attacher a crápons de quelque matiere propre, industrieusement posez, ou laisser des tenons sortans hors la muraille, pour les conioindre, soustenir, & lyer ensemble. Mais si elles sont tenues ou debiles, voycy la practique pour en vser. Apres la secō de main d'incrustation, vous metterez en lieu de mortier delayé, cire, poix cómune, Rasine, Mastic, & toutes gommes, confusement fondues & messées en masse. puis voulant faire bien tenir la lame a la muraille, vous la chaufferez doulcement, & petit a petit, afin que la trop grande violence du feu ne la face esclatter. par ceste voye en la pressant a l'encontre de ce mordant, elle tiēdra si fort, que lon n'en pourra veoir le bout. Mais quant a leur assortissement conuenable, ce sera honneur a l'architecte, s'il donne ordre qu'elles se r'encontrent si bien les vnes auec les autres, mesmes que la decoration y soit telement gardée, que la veue des hommes s'en cōtente. & pour ce faire, fault que les veynes ou madrures se rapportēt a leurs semblables, & les couleurs pareillement, afin que l'vne donne grace a l'autre.

Pour faire tenir contre les murailles des lames tēnes & delyées. De l'assortissement des incrustations.

Sans point de doubte la ruze des antiques me plaist bien fort en ce qu'ilz faisoient les choses prochaines a l'œuil, les plus nettes & les mieulx labourées qu'il estoit possible: mais ilz ne prenoient a beaucoup pres tant de peyne a celles qui en deuoyent estre grandement eslongnées ou mises hault, ains tant s'en failloit, qu'a grand peyne les faisoient ilz qu'esbaucher, & ce pource que les bons cognoisseurs n'en eussent sceu tant seulement iuger.

t iiii

De la me-　La menuyserie & la marqueterie conuiennent en cecy, que tant par l'vne que par
nuyserie & 　l'autre nous pouuons representer la painćture, au moyen des pierres, verres, coc-
marqueterie.　quilles marines, & autres teles matieres de diuerses couleurs, que dextremét y sça-
uons appliquer. On veult dire quant a ces coquilles que le premier qui oncques in-
uenta de les faire tailler pour enrichir les murailles, fut Neron l'Empereur, toutes-
fois ces deux ouurages different en ce, que si on veult le menuysé, nous y mettons
les plus grandes tables dont nous pouuons finer: & si c'est marqueterie, les plus pe-
tites piecettes nous y sont les meilleures, pource que tant moins elles tiennent de
place, de tant plus sont elles brillantes ou esclattantes a la veue: a cause de leurs su-
perficies qui regettent en diuerses partz la lumiere qu'elles reçoiuent. Dauantage
encores sont differentes ces deux modes, en ce que pour faire tenir les grádes plac-
ques, le mordant faiét de gommes (ainsi que dessus a esté diét) vault mieulx que
chose que l'on sçauroit mettre: mais si c'est pour marqueterie, il n'y fault sinon du
mortier de chaulx & de pierre Tyburtine, reduitte en la pl' menue pouldriere que
faire se peult. Vray est qu'aucuns ouuriers veulét que le mortier soit par deux fois
destrempé d'eau bien chaulde, a ce (disent ilz) que venát a estre desseché par les ar-
deurs du Soleil, il en soit tousiours plus mol & plus tenant.

Les pierres　I'ay veu en quelz que slieux, que les pierres dures destinées pour estre mises en be-
dures se po-　songne Mulaique (laquelle i'ay tant de fois nommée: Marqueterie) estoient polyes
lissent sur la　sur la Meule.
Meule.

Deux se-　L'on peult taindre le verre en or, auec la chaulx de plomb: & encores y a ce bien,
crets sur le　qu'on ne le sçauroit d'aucune autre drogue rendre si coulant que de ceste la.
verre.

Des pauez.　Or toutes les particularitez que nous auons ia dittes incrustations, se rapportent
La matiere　aussi aux pauez, dont nous auons promis de faire mention: & n'y a seulement a di-
dont on faiét　re sinon qu'il n'est pas besoing d'y employer tant d'industrie de painćture ne d'en-
les cimentz,　richissement, comme il est aux murailles droittes. Ce neantmoins ie veuil bien ad-
pour pauer,　uertir que la matiere dont on faiét ces pauez, peult receuoir toutes couleurs, &
peult rece-　qu'on la peult fondre a l'imitation de painćture, puis l'enchasser entre certains có-
uoir toutes　partimens de marbre desseigné z a plaisir, pour luy donner plus grande grace.
couleurs.

En l'expli-　On la faiét d'Ocre bruslée ou Vermilló, auec bricque pillée, caillou bien broyé, &
re Latin il y　escume de fer, & semblables: puis quád ce paué est bié sec, il se met a l'vny par ceste
a pódo quin-　voye. Les manouuriers apres auoir dressé leur parterre au cordeau, puis bien cou-
que qui si-　uert de sable a gros grain, ramoyti d'eau, font rouler par dessus vne bóne pierre du-
gnifie cinq li-　re, ou plustost vn plomb du pois de soixante liures, aiant la superficie de dessoubz
ures: que l'on　bien vnie & platte: & tant le tirent & retirent a tout des cordellettes çà & la, que les
interprete à-　quarreaux ne surmontent en rien l'vn l'autre. Mais si leurs ioinćtz n'estoient con-
lien a trèssí-　formes ainsi qu'il appartient, iamais ne seroit possible qu'ilz se peussent applanier.
té, di cin que　Si c'est vne terrasse de cyment composé ainsi que nous auons diét cy dessus, en l'ab-
pesi. Mau-　breuuant tresbien d'huyle, & specialement de lin, elle prendra vn lustre presque re-
pour ce que　luisant comme verre. Il ne seroit aussi que bon de la surfondre de lie d'huyle apres
tel pois me　auoir esté preallablement ramoytie, & par diuerses fois d'eau en quoy de la chaulx
semble pe-　auroit esté estainćte.
en cest en-
droit se pèse　En toutes façons de pauer fauldra bien prendre garde a ne mettre deux couleurs
q̃ l'autheur　pareilles l'vne contre l'autre, ny deux formes semblables, a raison que cela pourroit
a pris pondo　troubler les ordres. Aussi conuiendra il tenir main a ce que les ioinćtures ne soyent
pour le pois　entrebaillantes, ains si tresbien serrées qu'a gråd peyne y puisse l'on mettre la poin-
de xij. liures
ainsi q̃ Perot
l'anciennne-
mét interpre-
té, & puy plu-
sieurs l'ont
ensuiuy.

ćte

&c d'vn cousteau, afin que toutes les particularitez du bastiment se monstrent & facent iuger egalement perfectes.

Des planchers ou trauonaisons qui sont desſoubz le toict, enſemble des voultes & incruſtatures qui doiuent demourer a deſcouuert.

Chapitre vnsieme.

Le toict ou couuerture auſsi bien que les autres membres du logis a ſes ornemés & delices, en trauonaiſons ou planchers, voultes de pluſieurs ſortes, & incruſtations qui doiuent demourer au vent & a la pluye. Sans point de doubte il ſe voit encores auiourd'huy au portique d'Agrippe (qui eſt le portail de la Rotonde a Rome) des ſoliueaux de cuyure doré, portans quarante piedz de long, œuure tele qu'a grand peyne ſçait on lequel ſe doit plus eſtimer, ou la deſpenſe, ou l'artifice. *Du pantheō, maintenant la Rotonde a Rome.*

Il me ſouuient d'auoir dict cy deuāt, que le plancher du temple de Diane en Epheſe, dura par vn merueilleux nombre d'années. & dy plus a ceſte heure que Pline racompte, que Salauces Roy de Colchos apres auoir vaincu Seſoſtris Roy d'Egypte, feit faire en ſon palais des planchers tous d'or & d'argent. *Du temple de Diane en Epheſe. Voyez Pline au iiij. chapitre de ſon xxxiiij. liure.*

L'on voit auſsi des temples, dont les ouuertures ſont de lames de marbre, teles que l'on eſcrit qu'il y en ſouloit iadis auoir au temple de Hieruſalem, ſi tresblanches, & ſi reluiſantes, que ceulx qui les voyent de loing, penſoyent que ce feuſt vne montaigne couuerte de nege. *La couuerture du temple de Hieruſalē.*

Catule fut le premier inuenteur de faire dorer les tuyles du Capitole a Rome: mais du depuis ie treuue que le temple dict Pātheon, en icelle meſme ville, fut tout couuert de lames de cuyure doré. *Du Capitole de Rome. Encores du Pantheon.*

Le pape Honoré qui regnoit du temps que Mahomet infecta de ſa fauſſe doctrine tous les pays d'Egypte & de Libye, auoit faict entierement couurir l'Egliſe de ſainct pierre a Rome de lames de cuyure eſpuré.

La plus part des maiſons de Germanie eſt couuerte de tuyles plombees, qui reluyſſent merueilleuſement au Soleil. *Des maiſons de Germanie.*

Vray eſt que nous vſons communement de plomb, a cauſe qu'il eſt durable a perpetuité, & ſi n'eſt pas d'exceſsiue deſpenſe: toutesfois il a ces incommoditez, que ſi on le met ſur vne muraille de pierre, telement ioinct, qu'entre deux ne puiſſe paſſer vent ny haleine, & le ſoleil en ſa grand force le vient a toucher viuement, il n'y a point de doubte que les pierres de deſſoubz eſchauffées le feront fondre, comme ſi l'eſtoit en vn fourneau bien allumé. *Comment le plomb ſe ſōd au ſoleil.*

L'on peult veoir par experiéce, que ſi vn vaiſſeau de ce metal eſt plein d'eau, il ne ſodera point au feu: mais qui getteroit (ſans plus) quelque pierrette dedans, incontinent il ſe perceroit par le lieu ou elle viendroit a toucher.

D'auantage ſil n'eſt appliqué en endroitz qui ayent bonne priſe, & ou il ſe puiſſe fermement attacher, l'impetuoſité des ventz le deſcloue facilement, qui eſt pour gaſter la charpenterie.

Il eſt auſsi bien toſt corrompu & mengé par le ſel qui ſort de la chaulx: au moyé de quoy ie n'eſtime point trop bon d'en couurir le merrien, ſi ce n'eſt pour la crainte du feu: & ſi oze bien dire que les cloux de fer ne luy ſont gueres propices,

a raison qu'ilz se schauffent au Soleil beaucoup plus fort que les pierres dont ie vié n'agueres de parler, & encores oultre cela cueuillent de la rouillure, qui le va rongeant peu a peu.

Aduertisse- Il fault donc pour bien faire, que les cloux de quoy lon attachera ceste plomberie,
ment. se facent de la mesme matiere, & qu'ilz soyent souldez proprement. Mesmes ne seroit que bon de couurir tout le toict d'vne petite crouste de cendre de Saule bien lauée & meslée auec de la croye la plus blāche & glaireuse que lō sçauroit trouuer. Ie m'estoye oublié a dire que les cloux d'arain ne s'eschauffent pas si fort que ceulx de fer, mesmes que leur rouillure n'est pas si corrosiue.

L'emutisse- Sachez aussi que le plomb se corrompt par l'emutissement des oyseaux, & pour-
ment des oy- tant est besoing de dōner ordre qu'ilz ne puissent nicher sus vne plomberie: ou biē
seaux cor- fault pouruoir que la corrosiueté de ceste ordure ne la puisse de long temps pene-
rompt le trer. A ce propos Eusebe racompte que sur la couuerture du temple de Salomon
plomb a la les ouuriers auoyent tendu certaines chaisnes, ou pendoient pour le moins quatre
longue. cens vaisseaux d'arain, branslans au vent, & gettans son cōme clochettes, a fin sans
Du tēple plus que les oyseaux en eussent peur, & qu'ilz ne feissent leur ordure la dessus.
de Salomon.
Les autres parties de l'ornement d'vn toict, sont les faistes, gargoules, & les extremitez qui declinent en pente: pour lesquelz enrichir, on met dessus des pōmeaux a fleurons, des statues, des representations de chariotz, & autres teles choses de quoy ie parleray particulierement en leur endroit: mais pour ceste heure ie pense auoir tant dict de toutes ces especes d'ornemens, qu'il ne reste sinō d'aduertir qu'ō les se doiuent mettre en lieux biē conuenables, afin de dōner grace a la besongne.

Que les ornemens des ouuertures apportent beaucoup de plaisir: mais que ceulx la ont plusieurs & diuerses difficultez & incommoditez. Plus qu'il est deux manieres d'ouurages sainctz: & ce qui est requis tant a l'vne qu'a l'autre.

Chapitre douzieme.

Il n'y a point de doubte que les enrichissemēs des ouuertures apportent beaucoup de plaisir & de maiesté a vn ouurage, mais teles parures ont des difficultez estranges, qui ne sont pas petites, a quoy lon ne sauroit pouruoir sans bien grande industrie, & employer de bien grans fraiz. Qu'il soit ainsi, la nature d'iceulx ornemens requiert de grandes pierres, entieres, sortables, exquises, & rares: choses q ne se treuuent pas bien aysement: mesmes si on les a trouuées, on ne les peult pas manier comme lon veult, tant pour les amener, que tailler, & asseoir en leurs places.

Opiniō d'au- Cicero nous a tesmoigné que certains architectes disoient qu'on ne sauroit plan-
cuns architec- ter des colonnes en ligne a plomb: & toutesfois cela est totalemēt necessaire a l'en-
tes antiqs. droit des ouuertures, tant pour cause de fermeté, que pour le contentement de la veue.

Il se presente assez d'autres necessitez, a quoy ie chercheray de donner les remedes tant que la force de mon esprit se saura & pourra estendre.

Toute ouuerture est de son naturel comme vn passage, mais aucunesfois on reuest vn mur d'vne paro cōiointe, cōme s'applique vne fourrure a quelque robe. Lon fainct aussi tele fois est vne maniere d'ouuerture assez ample: ce neantmoins elle

elle est fermée par vn côtremur opposite: & quand cela se faict, mon aduis est qu'il se peult a bon droit appeller vne muse. Ceste maniere d'ornement aussi bien que toutes les autres, à premierement esté inuentée par les charpentiers tant pour fortifier l'ouurage, que pour espargner la despense : mais depuis les tailleurs de pierre l'ayât imitée, ont donné grâde grace a leurs ouurages. Quelque chose donc qu'il y ait, chacun de ses ornemens sera tousiours plus beau, s'il à ses ossemés entiers, faictz de semblable pierre, & si les ioinctz sont si bien faictz qu'on ne les puisse bonnemêt trouuer qu'a grand peine.

Les antiques souloient aussi bien planter de grandes colonnes ou autres ossemens quand il estoit question de faire ces faincttes ouuertures, que quand c'estoit a bon escient: & y mettoient plus les bases auant qu'ilz commençassent a leuer la muraille: qui n'estoit pas sans bon conseil: car par ce moyen l'vsage des machines ou engins venoit a en estre beaucoup plus commode, & si en ordonnoit on les lignes perpendiculaires plus aisément. *Practique pour biê plãter colonnes.*

Or pour planter vne colonne à plomb, il y fault proceder par ceste voye. Premierement cherchez le centre de la base, ensemble de l'empiettement ou asiette de la tige, & de son bout d'en haut, sur quoy se met le chapiteau: puis dans celuy de la base, fichez y vne bonne grosse & forte broche de fer, bien souldée de plomb, apres percez le centre de l'empiettement de la colonne, tant & si auant qu'il puisse receuoir en soy toute ceste broche. A donc quand vous aurez par vostre engin leué en l'air le corps de la colonne si hault qu'elle pourra descendre sur sa base, vous ferez en sorte que la broche fichée en elle, entre dedans ce corps: & cela faict, il ne vous sera pas malaisé de dresser l'asiette du chapiteau si droit que son centre dont i'ay parlé, respondra iustement aux deux inferieurs: & par ceste practique vous ne sçauriez faillir.

Quant a moy i'ay apris en contemplant les ouurages des antiques, que les tendres marbres se peuuent applanier auec les mesmes ferremés dequoy on rabote le bois: & si ay encores obserué, q̃ pour mettre les pierres bruttes en œuure, ilz ne faisoyent esquarrir que les faces qui se deuoyent ioindre les vnes contre les autres, puis quãd cela estoit bien lié de mortier, ilz venoient a tailler le dehors: & croy a mon iugement, que ce n'estoit a autre fin que pour espargner la despense, d'autant que quãd le bois des eschauffaulx ou des engins que lon dresse côtre la muraille, vient a froyer côtre les faces ouurées, il les gaste & difforme, parquoy vault mieulx les accoustrer apres qu'elles sont asizes & liées qu'autrement.

D'auantage ces antiques consideroient auec grande prudence les temps & les saisons, pource qu'il est aucunesfois bô de massonner, autres de reuestir ou placquer les murailles, & autres pour tailler les ouurages de la façon qu'on les desire auoir. Or est il deux especes d'œuures fainctes ou affichées, dont la premiere est telemêt côioincte a la paroy, qu'vne moytié ou partie d'elle sort dehors, & l'autre demeure dedans pour liaison. la seconde est, q̃ s'il y à des colônes, elles sont toutes destachées hors du corps de la muraille, en maniere qu'il sembleroit a les veoir, qu'ô en auroit voulu faire vn portique. & se peuuent ces deux nommer entre les gens de l'art, l'vne saillante, & l'autre expediée. *Deux especes d'œuures fainctes.*

SIXIEME LIVRE DE MESSIRE

Demy dia- En la faillante doncques les colonnes y feront rōdes ou pilaſtres quarrez: & pour
metre de fail- les rondes, ne fauldra de faillie hors le corps de la muraille, plus que leur demy
le pour les
colonnes rō- diametre.
des.

Plan de l'entredeux fainct ou affiché du bas relief, auec vne moytié de colomne.

& pour

LEON BAPTISTE ALBERT.

& pour les pilastres quarrez, sinon que la quarte partie de leur face, ny moins aussi qu'vne sixieme.

SIXIEME LIVRE DE MESSIRE

Si c'est l'expediée, les colonnes n'auront de saillye plus que la largeur de leur base auec vn quart.

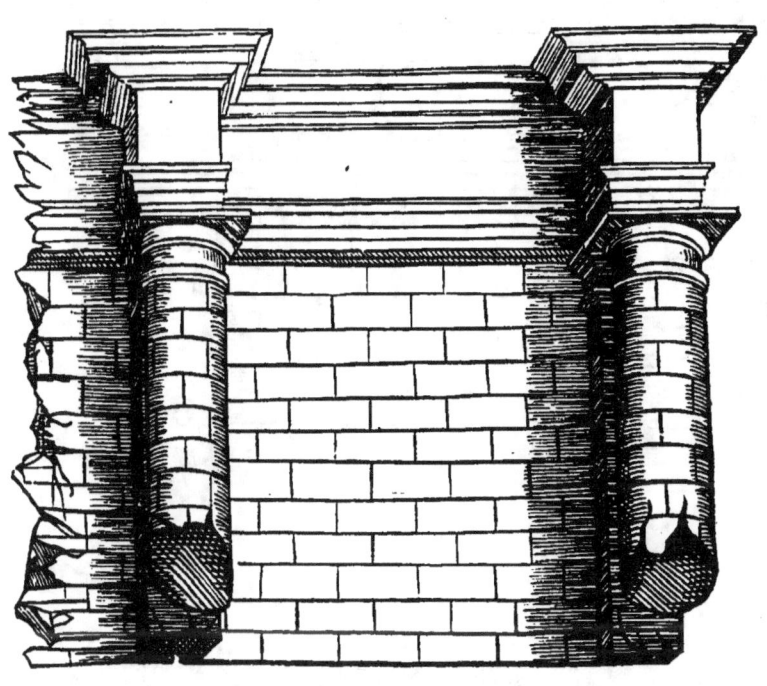

ny iamais moins que le diametre tout entier:& si c'est de la base auec le quart, les pilastres quarrez y deuront correspondre au nyueau.

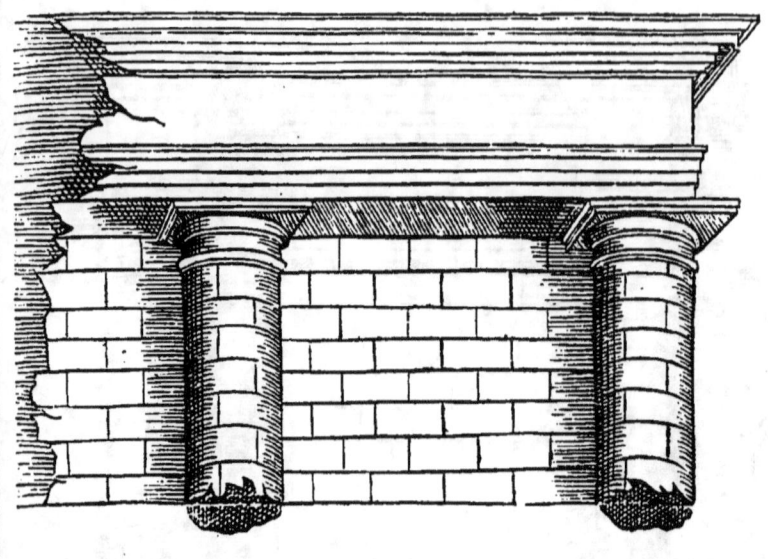

SIXIEME LIVRE DE MESSIRE

Pour aucuns Architraues. En cest ouurage expedié, vous ne ferez regner vn Architraue cõtinué tout au long de la muraille, mais le coupperez d'angles pareilz a la regle, & ferez que les boutz des sommiers ou cheurons sortans, viennent a empongner les chapiteaux.

LEON BAPTISTE ALBERT. 119

Quant aux cornices qui recouurét ceſt Architraue, vous tiendrez main a ce qu'el- *Pour des cor*
les reueſtent ces boutz de ſommiers empongnant les chapiteaux. Et ſi c'eſt de la *nices.*
mode que ie nomme ſaillante, il vous ſera loyſible de faire l'Architraue tout d'v-
ne venue, ou autrement briſé ainſi comme i'ay dict.

v iiij

SIXIEME LIVRE DE MESSIRE

I'ay (ce me semble) assez parlé des ornemens qui appartiennent a ces particularitez d'edifices en quoy tous conuiennét ensemble: maintenant il fault que ie traicte en mon septieme liure de ceulx qui n'ont point de conuenance: car cestuy cy est asse grand: toutesfois, a raison que i'ay entrepris de ne laisser rien a dire qui soit requis a ces parties d'ornemens, acheuons en cest endroit tout ce qui peult dependre de nostre matiere.

Des colonnes & de leurs parures: puis que signifient ces termes plan, aysseau, finiteur, saillye, rapetissemens, ventre ou renflure, bozel, ou membre rond, liziere, ou petit quarré.

Chapitre treizieme.

EN tout l'art de massonnerie le premier & principal ornement consiste en planter les colonnes. Et qu'ainsi soit, plusieurs d'icelles estant mises ensemble peuuent representer vn portique, ou face de muraille, ou toutes manieres d'ouuertures. D'auantage quand vne est toute seule, en telz endroitz la peult on mettre, encores n'à elle point mauuaise grace, a raison que lon en repare carrefours, theatres, & autres places cōmunes, mesmes on met dessus les trophées, ou despouilles d'ennemiz qui tesmoignét vne victoire, on attache ou escrit encontre les choses dignes de memoire: telement (a dire le vray) que leur effect est cause de grande maiesté: ce que cognoissant les antiques, ilz n'espargnoiét d'y employer tele despese, qu'a grād peine la pourroit on estimer: car les aucuns ne se voulans seulement contenter des especes de marbre Parien, Numidien, Albastre, & autres fort exquises, mettoient toute la solicitude qui leur estoit possible, pour faire que leurs colonnes feussent taillées par excellens ouuriers: & leur plaisoit les enrichir d'Imagerie, aussi bien que celles du temple de Diane en Ephese, qui estoient en nombre plus de six vingtz. D'autres leur ont aucunesfois donné des bases & des chapiteaux de cuyure doré: & en pouuoit on veoir iadis au double portique de Rome, lequel fut faict en l'honneur d'Octauian Auguste, quand il triumpha des Persans. D'autres aussi en souloient faire totalement de cuyure fin, & d'autres les couurir d'argent. Mais passons oultre sans plus nous amuser, & pour r'entrer en nostre matiere, disons qu'il fault que les colonnes soyent droittes, & aussi proprement arrondies, que si elles auoient esté tournées sur le tour.

Certainement i'ay trouué par escrit que deux compagnons Architectes nommez l'vn Theodore, & l'autre Thole, habitans en l'isle de Lemnos, dresserent en leur attelier vn tour de si bonne industrie, que quand ilz y auoient applique ou pendu des colonnes, vn seul enfant les pouuoit faire tourner. mais c'est histoire grecque.

Pour venir donc au poinct, sachez que les plus longz traictz qui soyent en noz colonnes, sont l'aisseau ou ligne a plomb, trauersant depuis le centre d'enhault iusques a celluy d'embas: & le finiteur, autrement contour ou circunference: & les plus courtes lignes sont celles de leurs diametres, lesquelz trauersent le large de la colonne en plusieurs endroitz.

Entre les cercles qui la forment, les plus cogneuz sont, la superficie platte du bout d'enhault, & celle de l'empietemét au bout d'embas. Puis (ainsi que i'ay desia dict) l'aisseau est la ligne perpendiculaire tumbante depuis le centre du rond d'enhault,

hault, iusques a cestuy la d'embas: & sur ceste la se font tous les centres des rodz qui se peuuent trouuer en la colonne. Le finiteur est vne ligne que lon imagine en la circunference depuis le bout d'enhault iusques a cestuy la de bas: & ne faict pas par tout vn si grand diametre que celuy de l'empietement: & suyuant ce finiteur se peuuét terminer tous les Diametres passans atrauers l'espoisseur de la colonne. a ce ste cause il n'est pas tousiours egal, ainsi que la ligne de l'aisseau, mais est composé de plusieurs tant droittes que courbes, comme ie vous feray entendre cy apres.

Il y à en cinq endroitz de la colonne des Diametres pour en former les cercles conuenables, & les noms de ces endroitz sont, forgetture, raperissement, ou amortissement, & vetre, que les ouuriers François appellét r'enslemét. Ceste forgetture est double, a sçauoir au bout d'enhault, & à celluy d'embas: & est vne moulure ainsi nommée pource qu'elle se regette ou faict saillye oultre toutes les lignes du corps de la colonne. Il y à aussi des coleriz ou amortissemens tant aux boutz d'enhault q̃ d'embas, & sont ainsi proprement appellez, pource que par eulx les forgettures se rengent tant a la gorge de la colonne, qu'a son empietement. Le Diametre du ventre se prent tousiours enuiron la moytié de la colonne: & est ainsi nommé pource qu'il semble qu'elle s'enfle par la. D'auantage les forgettures sont differentes entre elles: car celle de l'empietemét consiste, en vne liziere, ou plattebande, & en vn coleris qui remonte depuis l'areste de ceste liziere iusques au nu de la colonne: & celle du bout d'enhault, oultre le quarré & son coleris à encores vn petit membre rond, que lon peult appeler collier, ou gorgerin.

Vous sçauez bien que i'ay promis de parler si clairement en ce discours, que (s'il est en ma puissance) ie pourray estre entendu: mais si ie veuil peruenir a ce poinct, il conuient necessairement que ie faigne ou inuente des termes tous nouueaux, au moins si ceulx qui sont en vsage, ne suffisent: & si ie le fay, ie prendray mes similitudes sur des choses non fortes a entendre ou eslongnées de congnoissance, mais approchátes de ce que ie diray.

La liziere dont i'ay parlé, est cóme vn ruben plat, de quoy les femmes accoustrent leurs cheueulx: & pourtant qu'elle faict comme vne ceincture enuiron l'empietement de la colonne, ie luy ay doné ce nom de liziere.

Exposition ẽ similitudes des particularitez d'vne colonne.

Le membre ród qui est au bout d'enhault, oultre le petit quarré auec le petit coleris deuant nommez, appellons le (si bon vous semble) carquá, collier ou gorgerin, pource qu'il ceinct la gorge ou nu de la colonne, comme vn carquan faict vn col, ou vn anneau le doi.

Le finiteur est vne ligne laquelle se trasse sur vn plan ou autre lieu vny en la paroy, lequel ie nomme tableau ou carton. ceste la doit estre aussi large que la mesure dont vous vouldrez que la colonne soit taillée par les ouuriers en la roche ou carriere.

Mais prenons garde a n'oublier l'aysseau, lequel se doit diuiser en certaines parties selon la diuersité des colonnes, que ie deduiray cy apres. Adonc suyuant ceste partition il fault faire le diametre du plan, lequel nous diuiserons en vingt & quatre parties, dont nous donnerons l'vne a la liziere enuironnant l'empietement, & marquerons ceste haulteur sur le carton. Cela faict nous prendrons encores trois de ces vingt & quatre parties, & en nous reglant sur l'aisseau (dict autrement ligne perpendiculaire, trauersante du hault en bas par le mylieu de la colóne) nous mettrons le centre du coleris regnant dessus s'allant amortir contre le nu de la tige: puis ce centre cóstitué, nous ferons des angles pareilz. Ceste ligne seruira de Diametre

Sur le diametre du plá se distribuēt les mesures de la colone.

v iiij

SIXIEME LIVRE DE MESSIRE

Pour faire le coleris de l'epietemēt de la colōne.
pour l'amortiſſement d'embas, & ſera moindre d'vne ſeptieme partie, que la liziere du pied de la colonne. Quand donc ces deux lignes ſeront merquées, ſçauoir eſt le Diametre du coleris & la liziere, nous pour faire ce coleris, mettrons le pied du cōpas ſur le centre conſtitué, & l'autre ſur la haulte extremité de la liziere: puis tournerons iuſques au traict du nu de la colonne (comme dict à eſté) & ainſi nous ferons vne quarte partie de cercle la plus nayue que poſsible ſera: & quand le dict cercle ſeroit tout entier, ſi ne fault il point que ſon demy Diametre ſoit en rié plus grād que la haulteur de la liziere.

Apres cela nous partirons toute la longeur de l'aiſſeau ou ligne a plomb, en diuiſions bien iuſtes, & les merquerons de poincts bien apparens, & au quatrieme d'ēhault commençant a compter des le plan du pied en amont ſe cherchera l'endroit du renflemēt, & la deſſus ferons ſon Diametre, autant eſtendu que l'amortiſſemēt du coleris par embas: & pour venir a celuy du bout d'enhault, enſemble a ſon gorgerin ou forgetture, nous les ferons comme il ſenſuyt.

Pour faire le coleris du bout d'enhault de la colōne.
Priſe que ſera la haulteur de la colonne, de chacune eſpece deſquelles nous parlerons en propres lieux, le Diametre de ſa circunference ſe tirera de ceſtuy la du plā, lequel ſera traſſé ſur la ſommité de l'aiſſeau par vne ligne occulte (c'eſt a dire que lō peult effacer) puis nouſ ptirons ce Diametre en douze portiōs egales, dōt l'vne ſera donnée toute entiere au coleris & a ſa liziere de deſſus: mais ledict coleris n'aura ſinon deux tiers d'vne de ces douziemes, & la liziere occupera le demourant. Apres pour faire le ramortiſſement, & former a droit le coleris, ſon cētre ſera diſtāt de celluy du plus hault cercle de la forgetture tant de fois ſpecifiée, d'vne douzieme ptie & demye de ces diuiſiōs dont ie vous ay plé, & ſera le Diametre du rappetiſſemēt moindre d'vne neufieme que le grand d'icelle forgetture ou ſaillye, & ſuyuāt cela ſe fera la dicte moulure ainſi cōme nous auons dict de l'autre du bout d'embas, lequel ſe vient amortir ſur le nu de la colōne. Et quād toutes ces choſes ſerōt traſſées ſur le carton, aſauoir forgettures, amortiſſemens, coleris, ou cambrures des deux boutz, auec le diametre du ventre de la colōne, vous tirerez vne ligne droitte depuis le bout du ramortiſſement d'enhault, & auſsi bien vne autre depuis celluy d'ē bas iuſques a celuy du Diametre qui doit faire le vētre: & en ce faiſant ſera faict de tous coſtez le traict que ie voꝰ nomme finiteur, ſur lequel, & a ſon exemple ſe dreſſera vn modelle d'aix de boys, aſſez delyé, que les ouuriers de taille mettrōt ſur les pierres pour les ordonner par meſure, & faire iuſtement les circunferēces de la colonne, auec toutes les autres particularitez. Et ſi la ſuperficie du bout d'embas ſe cōduyt cōme il fault, elle ſ'eſgalera touſiours de tous coſtez, & en angles pareilz a la ligne perpendiculaire du mylieu, pourueu qu'elle ſoit bien tournée: & ira trouuer le rayō partant du cētre conducteur du cōtour de l'extreme ſuꝑficie de la colōne. Ie n'ay point trouué cecy eſcrit dans les autheurs antiques, mais ie l'ay ainſi obſerué & compris par ſoing & curioſité extremes, en examinant les œuures des bons maiſtres. Et ce que ie diray en mon liure ſuyuant, appartiēdra pour la pluſpart aux raiſons de ces lignes: au moyen de quoy ie penſe vous faire participans de choſes aſſez dignes d'eſtre entendues, & qui ſeront fort conuenables pour les beautez de la painture.

Fin du ſixieme liure.

SEPTIEME LIVRE DE MESSIRE
LEON BAPTISTE ALBERT, TRAICTANT DE
la decoration des places sainctes & sacrées.

Que les murailles, temples, & basiliques sont dediées aux dieux: puis de la region & assiette d'vne ville, ensemble des beaultez principales.

Chapitre premier.

IE vous ay dict cy dessus que toute la practique de bien edifier, consiste en certaines regularitez, aucunes desquelles conuiennent a toutes sortes de bastimens, de quelque qualité qu'ilz puissent estre, comme le plan ou parterre, la couuerture, & leurs semblables: Mais aussi en est il d'autres qui rendent les edifices differens, dont i'ay traicté iusques icy de leurs parures conuenables, autant qu'il m'a semblé estre besoing: parquoy en mõ discours suyuant ie parleray de ce qui reste a dire pour continuer mon propos: lequel apportera tant de proffit a ceulx qui le liront, par especial aux

Promesse de l'autheur aux paintres Paintres, curieux imitateurs de la beaulté, qu'ilz iugeront eulx mesmes qu'aucun d'entr'eulx ne doit estre desgarny de ceste partie, consideré que la matiere s'en trouuera tant recreatiue, que nul ne se repentira d'en auoir faict lecture. Toutesfois auant commencer, ie veuil bien requerir toutes personnes de discretion, qu'ilz ne desprisent mon labeur, pourtant si i'explique ma fantasie par nouueaux commencemens, & fins pareilles: Car ie le fay a raison que les principes de tous artz se declairent assez par diuision, desseing, & annotation des parties dequoy depend toute le subget. Et comme a faire vne statue d'or, d'argent, & de Cuyure, qu'on veult mesler ensemble, l'vn des entrepreneurs s'applicque au faict de la temperature des metaulx, & l'autre a donner grace a l'œuure, par accommoder artistement les traictz: ainsi ie pense quant a moy auoir desia telement distribué les particularitez de ceste sciéce, qu'il y a ordre suffisant pour acheuer le reste du discours. A ceste cause ie traicteray plustost en cest endroit la partie concernáte a l'embellissement des edifices, qu'a la fermeté de la grosse massonnerie. Mais si diray-ie auant la main que toutes ces louenges conuiennent telement entr'elles, que si lon desire quelque chose en aucune, le demourant en ceste la ne se peult gueres bien trouuer.

Des edifices publiques & particuliers. Il est doncques certains edifices qui sont publiques, & les autres particuliers, mais tous en general sont sacrez ou profanes: parquoy ie traicteray preallablement des publiques.

Les antiques faisoient au temps passé leurs murailles ou clostures de villes auec grã
de &

de & deuote ceremonie, les dediant a quelque Dieu, a ce qu'il les preint en sa prote- *Les affaires*
ction & sauuegarde: Car ilz n'estimoient pas que par aucune prudéce humaine les *mondains se gouuernent*
affaires des mortelz se peussent assez bien gouuerner, a raison que discorde & vio- *par les puis-*
lement d'amytié conuersent ordinairement entr'eulx, qui faict ou que par la non- *sances supe-rieures.*
challance des propres citoyens, ou par l'ambitieuse enuie des voysins, vne ville est *Discorde &*
tousiours en peril cóme vn nauire sur la mer, c'est asauoir exposée aux dangiers, & *violement d'amitie*
prochaine de ruyner. Au moyen dequoy ie coniecture qu'iceulx antiques disoiét *sont ordinai-*
entre leurs fictions que Saturne voulant pouruoir aux negoces du monde, consti- *rement entre les hommes.*
tuoit sur le gouuernemét des republiqs, certains psonnages heroiques ou demy-
dieux, par la conduitte & magnanimité desquelz les peuples feussent defédüz des
incursions de leurs ennemyz. voulans par la nous faire entendre qu'il ne suffit pas
d'auoir des clostures de muraille pour nous tenir en asseurance, ains que nous auós
pour cest effect grand besoing de l'ayde & confort des nobles hommes.

Et pour mieulx approuuer leur dire, ilz mettent en faict que Saturne faisoit ces di-
stributions ainsi, pource qu'on ne baille pas a vne beste l'administration d'vn trou-
peau, ains a quelque pasteur entendát bien sa charge, & que tout ainsi failloit il pre-
poser sur les peuples vne autre certaine espece d'hommes laquelle excedast les có-
muns en toute vertu & prudéce. Voyla pourquoy les murs & les fortresses estoiét
iadis consacrées aux dieux. Toutesfois aucuns autres maintiennent que cela fust
estably p la prouidence de Dieu tout puissant & tout bon, qui voulut qu'ainsi que
les volontez des particuliers ont leurs inclinations fatales de luy, pareillement les
eussent tous peuples de citez.

Ce n'est doncques pas de merueille si les murailles dans lesquelles s'assemblent &
entredeffendent les humains, furent iadis có sacrées aux dieux: & si quand les grás
Capitaines auoiét assiegé quelque ville, faisans leur effort de la prédre, pour n'estre
veuz rien perpetrer contre le deu de la religion, ilz auec certains carmes ou inuoca-
tions sacrées euoquoyét les dieux tutelaires, autremét ptecteurs de la cómunaul-
té, a ce que sans les offenser, ilz entrassent a main armée oultre les clostures estant có-
mises en leur protection & sauuegarde. Mais qui vouldroit doubter qu'vn temple *Les temples*
ne soit sainct & sacré, tant pour plusieurs raisons, que singulierement pource que *sont sainctz*
l'on y adore deuotement le createur qui faict innumerables biens au genre humain? *& sacrez.*
pieté (certes) laquelle est des principales parties de iustice: si que l'ó ne sçauroit nyer *Adorer*
que ce ne soit vn don diuin. Mais vne autre partie de la dicte iustice est encores pro- *Dieu est vne des principa-*
chaine a ceste cy, voire (a dire le vray) plus excellente, mesmes plus agreable au sei- *les parties*
gneur tout puissant, qui faict qu'elle est plus q̃ sacrée c'est ceste la dont nous vsons *de iustice.*
enuers les autres hommes quand il est question de paix & de tranquillité, ou quád
nous voulons que retribution soit faicte a chacun selon ses merites ou demerites.

A ceste cause en quelque lieu que soit edifiée vne basilique, nous l'adiugerons
tousiours a l'effect de religion. N'est ce rien (a vostre aduis) que la garde de choses
sainctes & dignes lesquelles sont dediées a l'eternité, & recommandées a ceulx qui
viennent apres nous? Cela (si ie ne suis deceu) concerne entierement l'equité & la
religion. Au moyen dequoy ie veuil parler des clostures de muraille, des temples,
de la Basilique, & des monumens qu'on y met. Toutesfois il me semble que ce ne
sera mal faict de dire preallablemét & en brief quelques choses qui ne sont a met-
tre en oubly touchant la structure des villes.

La grande abondance des maisons distribuées & colloquées en lieux commodes

SEPTIEME LIVRE DE MESSIRE

embellit grandement la region & pourpris de la ville.

Decret de Platon sur une partitiõ de villes. Platon vouloit que ce pourpris contenu au champ de la situation, feust diuisé en douze ordres, en chacune desquelles il desiroit vn Temple: & moy ie veuil par desfus sa constitution qu'on y adiouste des carrefours aysez, des sieges a playder pour iuges subalternes, lieux a tenir munitions, places assez spacieuses pour exerciter la ieunesse, mesmes ou l'on puisse iouer des ieux, & teles autres cõmoditez requises, pourueu que suyuãt le decret de ce philosophe, le pourpris des murailles soit bien de tous costez par abondance d'edifices.

Or est ce qu'il y à des villes dont les vnes sont grandes, & les autres petites, comme chastellenies ou bourgades: & de celles la l'opinion des vieux escriuains estoit, que les situées en plat pays ne se iugeoient gueres antiques, & a ceste cause n'auoient pas grande renommée: chose qui venoit (disoient ilz) pour auoir esté basties long temps apres le Deluge. Ce nonobstãt ie suis d'aduis que les situatiõs en plaines cãpagnes & ouuertes, sont plus ppices qu'autremẽt, mais pour les chasteaux ou fortresses, les plans aspres & difficiles sont trop plus conuenables, voire leur donnent grace & plus de maiesté.

Pour assiette de villes. Quant est a moy, ie requerroys en ce qui concerne les villes, que leurs plaines asietes s'esleuassent doulcement en bizeau, afin d'estre plus nettes: & quant est des chasteaux, ie vouldroye que leur pourpris & le parterre d'enuiron, feust aplanyé par la nature, tant pour la facilité des allées & venues, que pour la commodité des edifices.

Des assiettes de Capoa & de Rome. A ce propos il semble que Cicero ait voulu preposer l'assierte de Capoa ville du Royaume de Naples, a celle là de Rome, a raison qu'icelle Capoa n'est aucunemẽt empeschée de montaignes n'y de vallées, ains toute vnye & bien ouuerte aux allans & venans.

Pharo fut vne Isle du Nilen Egypte, laquelle souloit faire le port d'Alexandrie. Alexandre le grand laissa de bastir vne ville en l'Isle de Pharo, combien que ce fust vn lieu bien muny de nature, seulement pource qu'il cõgneut que ladicte ville n'y eust peu auoir grande estendue. Et a mon iugement i'estime que la plus excellente beaulté qui sauroit estre en vne ville, est le grand nombre des habitations.

Tigrane fut Roy d'Armenie. I'ay leu que Tigrane voulant edifier sa ville de Tigranocerta, feit conuoquer vne grande multitude d'hommes venerables & riches, afin d'y faire transporter leurs personnes & biens, & a ces fins ordonna par edict, que de tous ceulx qui n'y vouldroient conduire leurs fortunes, elles estant ailleurs trouuées seroient confisquées a l'vny.

Pour bien peupler vne ville. Quand les commoditez dessus specifiées se treuuent en vne ville, les voysins s'y viẽnent d'eulx mesmes tresvolontiers habituer, comme aussi font ceulx de loingtain pays, par especial quand ilz estiment y auoir abondamment & a bon marché toutes les necessitez de la vie, auec la frequentation de gens de bien. Mais le principal ornement de la ville sera, que les chemins soyẽt bien aisez, les places des marchez amples & spacieuses, la situation bonne de tous les edifices tant publiques que particuliers, au long des rues & ruelles, mesmes le tout faict si conformement & par si bõne disposition que l'on n'y treuue peu ou point a redire, si que chacun ayt son vsage, dignité, & commodité au moyen de la bonne distribution, & artifice des ouurages. Car (a la verité) si tout n'y va par ordre, il n'y aura rien qui se monstre aisé, agreable, ny digne d'estre seulement regardé.

Platon à dict en autre endroit, qu'en vne Republique bien constituée & gouuernée il

née il fault par edict & par loy donner ordre que les delices ou voluptez des gens circumuoisins, ne soient apportées entre les citoyens, & qu'aucun d'eulx au dessoubz de l'aage de quarante ans, ne voyage en autre côtrée : mesmes que s'il y vient des estrangiers pour apprendre la vertu, quâd ilz seront auec le téps assez instruictz de bonnes disciplines, qu'on les renuoye en leur pays. Et cela disoit il a cause que par la contagion des suruenans, les bourgeois oublient de iour en iour la parcimonie, autrement bon mesnage de leurs predecesseurs, & commencent a hayr les meurs antiques : qui faict (certes) que les villes en deuiennent vicieuses, & remplies de toute mauuaistié. *L'aage de xl. ans est assigné a la pruden̄ce.*

Plutarque aussi racompte que les gouuerneurs d'Epidaure cognoissans que leurs citadins se deprauoient par la frequentation des Illyriens, & que par les mauuaises meurs les nouueautez desordonnées s'excitent dans les villes, pour remedier a cela, ilz faisoient eslire chacun an parmy toute la multitude populaire, vn citoyen homme de bien & graue, lequel s'en alloit en Illyrie, pour y traffiquer ce que chacun des siens vouloit. *Acte digne de louenge des Epidauriens, peuples de Peloponesse, maintenāt la morée.*

Quoy qu'il en soit, tous les hommes sages & entenduz sont en opinion, qu'on doit sur toutes choses prendre garde a ce que la cité ne se puisse corrompre par la meslange des modes estrangeres. Toutesfois ie ne suis pas d'aduis qu'on suyue le conseil de ceulx qui n'admettent aucune maniere de suruenans.

Au temps passé regnoit entre les Grecz vne vieille coustume, qui estoit que si d'auanture aucun peuple non confederé, mais qui ne feust point ennemy, suruenoit a main armée en leurs terres, ilz ne le receuoiēt point en la ville, ny aussi par inhospitalité le côtraignoiēt de passer oultre, ains assez pres de leurs murailles faisoiēt dresser vne grāde estappe ou marché de toutes choses vendables, a ce q̃ les estrāgiers en peussent auoir pour leur argent, s'ilz en auoient besoing, & par ce moyen les bourgeois estoient hors de suspicion que ces passans leur peussent faire desplaisir. *Coustume antique entre les Grecz*

Ie prise fort la façon dont vsoient les Carthaginiens, lesquelz ne rebouttoient du tout les suruenans qui vouloient entrer en leur ville, & aussi ne permettoient pas que toutes choses leur y feussent communes ainsi qu'aux habitans, ains auoient sans plus loy d'aller & venir au marché, mais d'entrer aux secrettes parties de la ville, comme au lieu des nauires, & autres equippages pour la guerre, il leur estoit defendu de seulement y regarder. A l'occasion de quoy nous admonnestez de ces choses, partirons comme s'ensuyt, l'aire ou parterre d'vne ville, c'est asauoir que les suruenans n'y auront sans plus leurs retraictes separées, non pourtant incommodes aux citadins, mais ferons que ceulx la mesmes pourront habiter parmy les autres commodement selon l'estat & vacation d'vn chacun. Et pour dire du bien le bien, il me semble que pour donner plus de grace a la ville, on ne sçauroit mieulx faire que de distribuer diuerses boutiques d'artisans en diuerses rues, pour ueu que ce soit en lieux propices, ainsi qu'enuiron le marché, ou il y aura des changeurs, des paintres, des orfeures, des espiciers, des cousturiers, & autres plus louables entre gens mechaniques : mais aux rues destournées, & ou l'on ne hante gueres, il y fauldra loger les mestiers plus puants, comme tanneurs, couroyeurs, & semblables, aupres desquelz on pourra getter les fumiers, principalement sur le costé de Septentrion ; a raison qu'il en vient peu de ventz en la ville : ou s'il en vient, ilz sont si vehemens, que plustost ilz dessechent, que d'apporter mauuais air. *Coustume des Carthaginiens. Pour bien partir vne ville. Fault distribuer les artisans en diuerses rues. La bonté du vent de Septentrion.*

Ie croy que plusieurs trouueroient fort bon que les personnes nobles feussent

x

totalement separées d'auec la tourbe populaire, & que d'autres vouldroient que tous les quartiers de la ville feussent tant bien accommodez, qu'on trouuast en chacun toutes les choses qui sont necessaires a l'vsage, mesmes qu'il y eust entre les maisons des plus gros quelzques tauernes, boulengeries, rostisseries, pastisseries, & semblables entremeslées: mais nous disputerons vne autre fois ceste matiere, & sans plus diray pour ce coup, qu'vne chose est deue a l'vtilité, & vne autre a la dignité, afin de suiure ce que i'ay commencé.

De quele & combien grande pierre lon doit faire les murailles de ville, & par quelz hommes au commencement furent edifiez les temples.

Chapitre deuxieme.

Ethrurie est maintenant le pays des Florentins.
LEs antiques, & par especial les peuples d'Ethrurie, estimoient fort pour murailles de ville, la grosse pierre de taille esquarrie, chose aussi que souloient faire les Atheniens, qui en construirent le port de Pyrée par la suasion de Themistocles. Et a la verité on voit encores des bourgades anciennes tant en Ethrurie, Vilumbrie, que Hernie aux Itales, lesquelles sont basties de pierres merueilleusement grandes: ouurage (certes) qui me plaist a merueilles, a raison que c'est vne marque de grand cueur, dequoy se decoroit l'antiquité seuere, & cela donne encores grand ornement aux villes.

La muraille de grande pierre donne grand ornement aux villes.
Ie vouldroye s'il estoit possible que la closture de muraille feust tele, que l'ennemy eust horreur seulement de la regarder, en sorte que se deffiant de la pouuoir prendre par force, iamais ne s'amusast a y mettre le siege: & si elle est enuironnée d'vn fossé large & profond, croyez que cela luy causera vne maiesté bien grande, singulierement si le bord est taillé en glacis ou bizeau, si qu'on ne puisse passer dessus.

La closture de Babylone.
Tel estoit (a ce que l'on dict) celluy de Babylone, qui auoit de largeur cinquante coudées royales, & de profondeur plus de cent.

La haulteur & espoisseur de la muraille augmentera de beaucoup la singularité de l'oeuure. Teles a ce que i'en ay leu, les bastirent Ninus, Semiramis, Tigranes, & plusieurs autres qui ont eu les courages adonnez a magnificence.

Des antiques murailles de Rome.
I'ay veu dedans les tours, & sur les allées des antiques murailles de Rome, certain paué painct a belles figures, mesmes les parois encroustées d'vn bien plaisant ouurage: mais toutes choses ne conuiennent pas a toutes villes. Et a dire le vray, les delicatesses des Cornices & des Incrustatures, ne sont pas propres aux fortresses, ains en lieu d'icelles Cornices on y peult bien mettre des grans pierres vn peu plus mignonnemét pollies que les autres, assizes a la regle & au nyueau, & se regettantes vn petit en dehors : puis quant au reste de la face, en lieu de crouste enduitte pardessus, encores que son apparence soit & doiue demourér rude, & quasi comme rigoureuse, ou mehassante les ennemys, si vouldroy-ie bien que les panneaux feussent tant proprement ioinctz sur les costez, & si bien se rapportantes a la ligne & au plomb, que lon n'y sceust apperceuoir creuasse: & cela ferons

nous

LEON BAPTISTE ALBERT.

nous facilement par le moyen de la regle Dorique, de laquelle Aristote disoit qu'il failloit que la loy feust pareille, à raison qu'elle estoit de plomb, & ployante : chose que les Doriens inuenterent, pource qu'ayãs en leur pays des pierres dures & tres-difficiles a tailler, afin d'espargner la despense & la peyne, ilz ne s'amuzoient a les esquarrir toutes d'vne mesure, ains les mettoiẽt par ordre tantost grandes, tãtost petites, ainsi comme chacune pouuoit trouuer sa place : iugeãs que c'eust esté trop grand labeur d'essayer l'assiette puis ça puis la des pierres esquarries. Cela leur feit inuenter ceste regle, qu'ilz appliquoient sur vn ou plusieurs costez de pierre crue, pour en oster le superflu, & apres s'entoient ou ioignoient dans vn trou entre deux autres, accommodans a cela regle ployante en lieu de ferme, au moyen de quoy iamais ne failloient a remplir les lieux vuides, ains sçauoient comment il failloit cõioindre leur matiere pour luy donner bonne solidité. *Practique de la regle de plomb.*

Ie vouldroye aussi pour plus grand grace de l'ouurage, qu'il y eust par dedans œuure, depuis la muraille iusques aux maisons de la ville, & pareillement deuant les murailles par dehors, vne voye assez ample, dediée a la liberté publique, laquelle homme, quel qu'il feust, n'empeschast de fosse, paroy, haye, iardin, vergier, ou autres vsurpations semblables, sans estre puny : afin que tout chacun s'y peust aller esbatre. Et maintenant ie vien aux temples. *D'vne allée ou passage entre la muraille de la ville & les maisons.*

Ie treuue qu'entre les premiers fondateurs de Temples, le bon pere Ianus fut le premier en Italie, & que a ceste cause les antiques auoient accoustumé en leurs sacrifices de luy faire ordinairement prefaces comme a Dieu. Toutesfois il en est d'autres qui tiennent que Iupiter le premier commencea les temples en Crete, maintenant Candie : & que pour ceste occasion il fut estimé le premier entre les dieux qu'ilz adorerent.

Aucuns disent qu'au pays des Pheniciens, vn nommé Vson, feit auant tous, les simulacres du feu & du vent, qu'il commanda auoir en grand honneur en certains temples ordonnez par expres. Encores en est il qui asseurent que Denis surnommé Bacchus, en allant par les Indes, ou pour lors n'y auoit aucunes villes, y en feit faire, & les orna de temples, ou il institua certaines ceremonies de Religion. D'autres disent que ce fut Cecrops, lequel en institua premierement en Achaie a la deesse Opis. Aucuns que les Arcadiens en edifierent auant tous autres a Iupiter. Mais quelzques autheurs tesmoignent que la deesse Isis, qu'ilz nomment inuenteresse de loix, pourautant qu'elle estant de la generation des Dieux, feit la premiere viure les humains soubz certaines loix qu'elle leur establit, bastit vn temple a Iupiter & a Iuno ses progeniteurs, & y meit aucuns prestres pour y faire les sacrifices. *Denis surnõmé Bacchus. Arcadiens peuples de Grece, en la Morée.*

Quoy qu'il en soit de tous ces opinions, il n'appert point de quele forme estoient les temples au temps des premiers fondateurs : mais ie me persuade qu'ilz furent comme celuy du chasteau d'Athenes, ou comme a Rome dedans le Capitole, c'est a sçauoir couuertz de paille ou chaulme : car tel estoit encores celuy de Rome durant qu'elle estoit florissante : a quoy lon cognoist le bon mesnage de ces predecesseurs. Mais quand la richesse des Roys & autres Citoyens eut persuadé a chacun de magnifier soy & sa ville par ampliation de beaux ouurages, lon ne trouua honneste que les maisons des dieux ne surmontassent en beauté & louenge celles des fragiles mortelz : chose qui feit qu'en peu de temps cela monta en tele consequence, qu'en Rome mesme pour lors petite despensiere, le *Les temples d'Athenes & de Rome furẽt premierement couuertz de paille.*

x ij

SIXIEME LIVRE DE MESSIRE

Roy Numa Pompile employa seulement aux fondemens d'vn temple quatre mille liures d'argent: acte (certes) que ie loue grandement en ce prince, consideré que non seulement il ne feit honneur a la ville, mais aux dieux, a qui nous deuons toutes choses.

De Xerxes qui brusla beaucoup de temples en Grece. Ie sçay bien qu'aucuns hommes qui ont esté reputez sages parmy certaines nations, furent d'aduis qu'on ne deuoit bastir des temples aux Dieux, & que cela fut cause que Xerxes en brusla beaucoup en la Grece, soubz couleur de dire que les hommes vouloient clorre entre des murailles les Dieux a qui toutes choses doiuent estre ouuertes, & ausquelz tout le monde sert de temple. Mais ie retourne a mon propos.

De quele industrie, soing, & diligence, vn temple doit estre edifié, puis enrichy de singularitez plaisantes, a quelz Dieux, & ou lon en doit faire, & puis de la diuerse maniere des sacrifices.

Chapitre troisieme.

EN tout l'art de bastir il n'y à chose ou soit requis plus d'esprit, de soing, d'industrie, & diligence, qu'a bien conduire & decorer vn temple, consideré que ce lieu là bien ordonné, puis embelly ainsi qu'il est requis, apporte le premier & principal ornement a la ville: & die qui vouldra le contraire: car quant a moy ie maintien qu'vn temple est la maison des Dieux.

Vn temple est le principal ornement de la ville. A ceste cause si nous faisons aux roys & autres grans personnages de beaux palais pour leur demeure, & les decorons de toutes singularitez exquises, que ferons nous aux immortelz qui assistent a noz sacrifices, & que nous desirons receuoir agreablement noz prieres? Or soit qu'ilz ne facent estime des choses fragiles & perissables construittes par la main des hommes, & qui coustent beaucoup, encores fault il que ces contredisans confessent qu'il n'est rien plus beau que purité, ny qui plus esmeuue a la veneration des Dieux.

Vn temple incite a deuotion. Sans point de doubte vn temple qui delecte la veue des regardans, & qui rauit leurs courages, pour la merueille de sa manifacture, ayant bien bonne grace, incite fort a la deuotion. A ceste cause les antiques disoient que les dieux estoient honorez lors qu'on frequentoit en leurs temples. Et de ma part ie vouldroye qu'il y eust tant de beauté en la massonnerie, qu'on n'y en sceust desirer d'auantage: mesmes seroye content qu'il feust si bien paré de tous costez, que ceulx qui entreroient dedans, veinssent a fremir d'estonnement par veoir des choses tant dignes & bien faictes, si qu'a grand peine se peussent ilz tenir non seulement de dire, mais de crier tout hault, que le lieu qu'ilz contemplent, est digne de l'habitation des Dieux.

Les Milesiens sont peuples d'Ionie a la Grece. Samos est vne isle en la mer Ionienne. Strabo tesmoigne que les Milesiens feirent iadis vn temple, lequel pour son excessiue grandeur demoura sans estre couuert. Moy ie n'appreuue point cela.

Les Samiens aussi se glorifioient d'auoir le plus grand temple en leur ville, que lon eust sceu trouuer ailleurs. Et ie n'improuue point que lon les face telz, qu'a grand peine se puissent ilz augmenter: consideré que la decoration est vne chose infinie, & tousiours trouue lon aux temples pour petitz qu'ilz soyent, que lon y peult & doit adiouster quelque chose. Les plus perfectz (a mon aduis)

aduis) sont ceulx qu'on ne sauroit desirer plus grans a l'equipollent du pourpris de la ville: mais si leurs couuertures sont excessiues, pour certain me desplaisent. Et ce que ie desire le plus en leurs structures, est que toutes choses qui se presentent a la veue, y soient de si bonne grace, qu'on puisse malaisement iuger qui merite plus de louenge, ou l'industrie & les mains des ouuriers, ou la curiosité des citoyens a chercher & fournir les choses rares & singulieres, ou faire en sorte qu'on ne sache si elles tendent plus a decoration, qu'a fermeté long temps durable.

Quelz temples sont les plus ytilz.

Certainement en toutes œuures tant publiques que particulieres, & par especial aux temples, il fault bien prendre garde que ces poinctz y soient obseruez au doy & a l'œuil (comme lon dict) & est bien requis que la matiere soit bonne, vallable & bien conduitte, afin que par sinistres accidens tant de despense ne perisse en vn rien, car l'antiquité n'apporte moins de maiesté aux temples, que l'ornement de dignité.

Les antiques suiuant la discipline des Ethruriens, estoient d'opinion que lon ne deuoit en toutes places bastir indifferemment des temples a tous dieux, ains disoient que ceulx qui president a la paix, a la chasteté, & aux bons artz, se deuoient loger dans le corps de la ville: mais les autres qui nous induisent a voluptez, debatz, & bouttemens de feu, comme Venus, Mars, & Vulcan, veulent estre hors des murailles. Quant a Vesta, Iupiter, & Minerue (que Plato disoit estre protecteurs de la cité) ilz les mettoient tousiours dans le cueur de la ville en la principale fortresse. Pallas estoit au mylieu des ouuriers, Mercure & Isis au marché parmy les marchans, qui leur sacrifioient solemnellement au mois de May. Neptune au riuage de la mer, & Ianus sur les haultes montaignes. A Esculapius les Romains luy feirent vn temple en l'isle du Tybre, a raison qu'ilz estimoient les malades (principalement de fieures chaulde) auoir plus besoing d'eau que d'autre chose. Toutesfois Plutarque dict qu'aux autres villes la coustume estoit d'edifier les maisons sacrées a ce dieu, hors la ceincture des murailles, pour autant que l'air y est plus sain: & disoient iceulx antiques, qu'a ces dieux en particulier conuenoit faire diuersité de temples. Car le Soleil & Bacchus vouloient la forme ronde: Iupiter (selon Varro) le sien tout descouuert, en consideration de ce qu'il ouure les semences de toutes choses. Vesta (qu'ilz prenoient pour la terre) desiroit aussi sa maison ronde en forme ouale: & tous les autres dieux celestes leur temples releuez plus hault que la superficie de la terre: les infernaulx en des cauernes, & les terrestres sur le plain. Au moyé dequoy ie presuppose que de la veint l'inuention des diuers sacrifices, & qu'aucuns enrosoient les autelz de sang, les autres offroient du vin & gasteau, & ainsi du reste: car vn chacun se delecta de faire tous les iours choses nouuelles. Mais il fut vne loy a Rome faicte par le Roy Numa Pompile, publiee apres son deces, par laquelle defendoit qu'on ne gettast du vin au feu ou lon brusloit les corps des trespassez: & cela estoit cause que les antiques ne sacrifioient du vin, mais de laict.

Faulse partition de la diuinité par les antiques.

Opinion des Romains touchant les fieures chauldes.

Teples tôt au soleil & a Bacchus.

Temple descouuert a Iupiter.

Voyez Pline au xii chap. de son xiiij. liure.

En l'isle Hyperborée dans l'ocean ou la grand mer, ou lon dict que Latone fut née, la maistresse ville estoit cósacrée au dieu Apollo, a raison dequoy tous les citoyens sauoient sonner de la harpe, d'autant qu'il failloit tous les iours faire musique deuant sa remembrance.

L'isle Hyperborée est en Scythie, maintenant Polonie ou Tartarie.

Ie treuue en Theophraste le sophiste, que les habitans de l'Isthme souloient sa-

x iij

SEPTIEME LIVRE DE MESSIRE

crifier vn formy a Neptune & au soleil: & qu'il n'estoit loisible entre les Egyptiens de presenter aux dieux, dedās les villes autre chose que des prieres: & pource qu'il falloit immoler des brebis ou moutons a Saturne & a Serapis, leurs temples estoiē en la campagne.

Les Basiliques susurpent pour les sacrifices. Les gens de nostre Europe ont partout vsurpé les Basiliques pour l'vsage des sacrifices, a cause mesmement que des leur premiere institution la coustume fut de sy assembler, & que deuant le tribunal de chacune y auoit vn autel de grande reuerēce, a l'entour duquel pouuoient estre les grans attentifz aux ceremonies, & le menu peuple soubz le portique dans les galleries a se promener, ou faire ses deuotiōs, comme bon luy sembloit, ioinct ausi que la voix du Pontife ou Euesque preschāt

Pour biē faire entendre la voix d'vn predicateur. estoit mieulx entendue dessoubz vn lambris resonnant, que soubz vne voulte de temple. Mais de cecy i'en parleray en autre endroit.

Or n'est pas impertinēt en cest endroict ce qu'aucuns architectes disent, qu'il fault pour Venꝰ, pour Diane, pour les Muses, pour les Nymphes, & pour les plus doulces deesses, faire des temples imitans leur forme feminine, & sentans aucunement la delicatesse de ieune aage: mais a Hercules, a Mars, & aux grans dieux robustes, leurs maisons doiuent estre basties de sorte quoy y ait plus de reuerēce par la grauité de l'ouurage, qu'elles n'auront de grace par l'acquisition de vieillesse.

Or en quelque lieu qu'vn temple s'edifie, la raison veult qu'il soit celebre, illustre, & superbe (comme lon dict) voire hors la cōtagion des psonnes prophanes. pour

Ceste place s'appelle en François vn paruis. laquelle chose faire, luy conuient donner deuant son front, vne belle grand' place digne de soy en maniere de parquet, close d'vne courtine de basse muraille, & pauée de la plus belle pierre que trouuer se pourra: & quand cela regneroit tout alētour, ce ne seroit que le deuoir, car il fault que de toutes pars il y ait apparēce de dignité.

Des parties du temple, de sa forme & figure, ensemble des chapelles qui y seruent pour tribunaulx, ou sieges & parquetz iudiciaulx, & de leur conuenable assiette.

Chapitre quatrieme.

Voyez Sebastian Serlio en son liure des temples. LEs parties d'vn temple sont le Portique, & la nef interieure, qui different beaucoup entr'elles: Car il se voit des temples rondz, des quarrez, & d'autres a plusieurs faces. Or voit on par les choses qu'ordinairement nous produit la nature, qu'elle se delecte sur tout de la forme ronde. Et qu'ainsi soit voyez le globe de la terre, les Estoilles & planettes, les Arbres, les Animaulx, leurs repaires, & autres tes particularitez: toutes ont esté faictes rondes pour son plaisir. Encores voyons

Figure hexagone. nous ausi qu'elle se resiouit de la figure hexagone ou a six faces, & cela par les mousches a miel, p̄ les freslons & toutes autres bestioles de leur espece: car iamais on ne leur veit faire leurs petites cellules ou retraictes sinon en maniere sexangulaire.

Aire ronde Quarrée. Nous ferons donc vne aire ronde par la practique du compas ou cordeau: & si elle doit estre quadrangulaire, nous suyurons l'vsage des antiques, aucuns desquelz la faisoient pour tous temples vne fois & demye plus longue que large. mais d'autres se contentoient d'vne tierce partie: & quelzvns vouloient q̄ la longueur feust deux fois ausi grande que la largeur.

En ces

En ces aires quarrées il y aura merueilleuse difformité, si tous les angles ne se rappor-
tent egalement les vns aux autres.

Les anciens ouuriers donnoient par fois aux *Des edifices* plans de leur besongne six, huit, ou dix an- *de plusieurs* gles, comme bon leur sembloit : mais quád ilz *Pour bien* font ainsi, force est que la massonnerie tiéne de *dresser des* la forme ronde. Et a vray dire, quand on faict *Pour l'aire* premierement vn grád cercle, tous ces angles *de douze* ou faces en viennent mieulx a leur proportion: *pans.* Car son demy diametre diuise iustement en six le traict de la circumference. Et si vous tirez des lignes adressantes a ces partitions en passant p dessus le cétre, incontinent se monstrera la mo-
de pour bié conduire vne aire a douze faces: &
la dessus encores pourrez vous trouuer la voye pour en faire vne de quatre ou bien
de huit, nonobstant qu'il y à vne autre raison assez commode pour designer ceste
huittieme.

 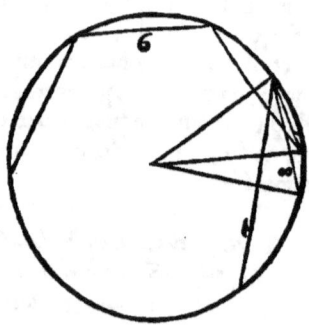

C'est que quand vous aurez trassé vn quarré equilateral d'angles tous droitz, vous *Pour l'aire* le diuisiez par deux lignes diagonales, puis mettez l'vne des poinctes du com- *a huit pas.* pas sur l'vn des angles du quarré, estendant l'autre iusques au centre ou les lignes
diagonales s'entrecroisent : lors tournez ceste iambe, comme pour en faire vne
quarte partie de cercle, & ainsi faictes des trois angles restans: & la distance qui sera
entre deux lignes courbes, sera iustement l'vne des faces de l'octogone, cóme vous
pouuez veoir figuré cy dessoubz.

x iiij

SEPTIEME LIVRE DE MESSIRE

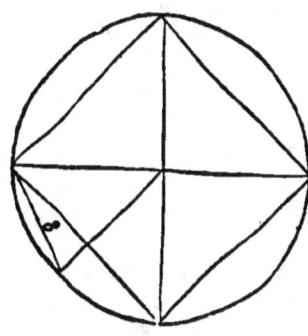

Nous ferons aussi l'aire ou plan de dix faces par la voye du rond: dont voici la practique. Diuisez le par deux diametres croysans, & apres partissez en deux lequel des deux que bon vous semblera, puis de ce poinct tirez vne ligne biaisante iusques au bout d'enhault du prochain diametre: & de celle susdicte ligne si vous en ostez autant que vault vne quarte partie de tout le diametre, ce qui en demourra, sera iustement la mesure pour faire les dix pans tout a l'entour de la circuference, comme ce pourtraict le tesmoigne.

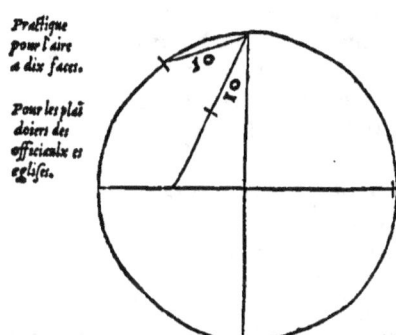

Practique pour l'aire à dix faces.

Pour les plaidoiers des officiaulx et eglises.

Lon faict dauantage dedans ces temples des Tribunaux (ou parquetz & sieges iudiciaux pour les plaidoiers) a aucuns peu, & aux autres assez. Qu'ainsi soit, aux quadrangulaires l'on n'y en met gueres plus d'vn: encores cestuy la, au maistre chef par dedans œuure: chose que lon faict afin qu'il se presente aux suruenans incontinent qu'ilz entreront dedans la porte.

Mais si cas est qu'on en veuille poser sur les costez de la croysée, cela n'aura point mauuaise grace dessus les plans quadrangulaires, pourueu qu'ilz soient deux fois aussi longz comme larges. toutesfois par mon conseil il n'y en aura qu'vn de chacun costé: neatmoins qui vouldroit en faire d'auantage, il fauldroit que ce feust en nombre impair.

Pour decorer les voûtes aires.

Aux rondes aires, ou de plusieurs faces, lon y accommode merueilleusement bien tel nombre de tribunaux que lon veult, c'est asauoir vn en chacune face, ou l'vne d'elles vuide entre deux pleines: & si parauanture la forme est toute ronde, on la peult bien orner ou de six, ou de huit.

Quant aux aires de plusieurs pans, il fault sur toutes choses prendre garde que les vns ne soient plus grans que les autres, mais tous egaulx, & gardans conformité raisonnable.

Au regard aussi du Tribunal, ou il sera rectangulaire, c'est a dire quarré faict d'angles droitz: ou bien en demy rod. Et si cas est qu'il soit vnique au maistre chef du temple, la plus grand' grace qu'on luy pourroit donner, sera de le faire en hemi cycle, autrement en arrondissant: & le plus beau d'apres est le quadragulaire. Mais quand on en veult plusieurs en vn bastiment, les rondz & les quarrez entremeslez par ordre l'vn apres l'autre, donnent vn singulier contentement a la veue, pourueu qu'ilz n'aiét point plus de saillie les vns que les autres. leurs ouuertures pour entrer & sortir, se feront en ceste maniere. Si lon en faict seulemét vn sur vne aire de quatre faces, il fauldra diuiser la largeur du temple en quatre pars egales, & en donner les deux a la dicte ouuerture: mais si lon se delecte d'auoir plus grand' espace, il fauldra partir la largeur du temple en six, & en bailler les quatres a icelle ouuerture. Ce faisant, les ornemens des colonnes, les fenestrages & autres teles particularitez se

Pour faire auec raison les ouuertures des chapelles.

pourront

pourront bien & a droit appliquer en leurs places. Et si d'auanture autour de l'aire on y vouloit plusieurs tribunaulx, il sera loysible de faire ceulx des costez de mesme largeur que le principal. Toutesfois si cela estoit en ma disposition, i'aimeroye mieulx (pour donner plus de maiesté a l'ouurage) iceluy principal estre d'une douzieme partie plus grand que les autres.

Il y a encor ce different es aires quarrees, que si l'on y bastit le grand tribunal de tous ses flans egaulx l'vn a l'autre, il ne sera que bon: mais quât aux autres formes de plâs il fauldra que les lignes tireés de droit a gauche, aient double lôgueur a celles qui retournent en dedans.

La partie solide des murailles, c'est adire les ossemens de l'edifice, qui separét les ouuertures des plusieurs tribunaulx, iamais ne doit auoir moîs de largeur que la cinquieme partie du vuide: & aussi n'exceder la tierce, au moins qui ne vouldroit les tribunaux petiz, car en ce cas on luy pourroit bien donner la moytié.

Sur les plans rôs si le nombre des tribunaux est de six, il fauldra faire que les entredeux asauoir les ossemés & le solide de la paroy, portent de large la moitié de l'ouuerture. Mais s'il est de huit, specialement aux grans temples, leur mesure sera autant plain comme vuide. Et quand le nombre des tribunaux passeroit plus en la, iceluy entredeux de muraille sera bien proportionné d'une tierce partie.

Aucuns peuples suyuâs encores l'antique façon de faire de noz Ethruriés, ne veulent en leur temple des tribunaux sur les costez, ains seulement de petites cellules ou oratoires: & qui les vouldra faire, voyci le moyen d'y proceder.

Ilz prenoient vne aire dont ilz diuisoyent la lôgueur en six, laquelle excedoit sa largeur seulemét d'vne de celles la: puis de ces six bailloiét les deux a la largeur du portique ou auátportail du têple: & cela faict, encores diuisoiét ilz le reste en trois, dôt chacune estoit donnée a la largeur d'vne cellule. D'auantage ilz repartissoient de rechef la largeur de ce temple en dix, & en donnoient trois aux chapelles de main droitte, puis autât a celles de gauche, & a la voye du mylieu ilz luy en laissoiét quatre. Au chef dû têple ilz faisoient vn tribunal, & pareillement entre les cellules des costez, tant d'vne part que d'autre. Apres leurs entredeux portoient vne cinquieme du vuide ou dedans œuure des cellules. & ainsi alloit leur ouurage.

L'antique façon de faire des flores tins en bastimens de temples.

SEPTIEME LIVRE DE MESSIRE

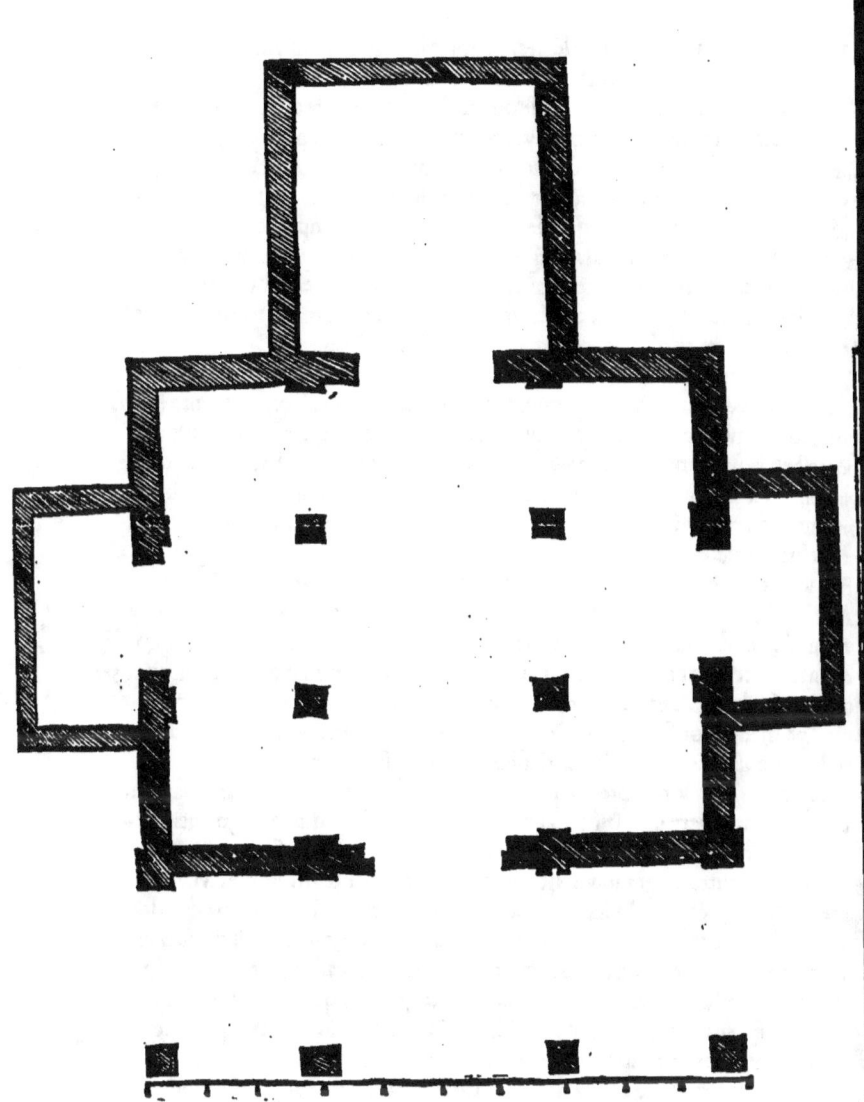

Des portiques deuant les temples, de leurs entrées, ou acces: ensemble des degrez, ouuertures, & interualles, autrement espaces d'iceulx portiques.

Chapitre cinqieme.

Vsques icy nous auons assez parlé des aires ou plans de dedans sur quoy se doiuent bastir les temples: & a ceste heure nous viendrons aux portiques. Pour vn temple quarré le portique se pourra bié accómoder au front, & au fons ausi oultre le mur razé, ou bien on luy sera enuironner tout le pourpris, comme a vn cloistre. Mais si cas est que lon y face vn tribunal hors œuure, le dict portique n'y seruira de front de ce costé la: & iamais ne sera le portique en ces temples a quatre faces, de plus courte mesure que de toute la largeur du temple, n'y aussi moins large que d'vne tierce partie de la longueur. Or es portiques qui seront aux flancz des temples, les colonnes se tireront hors la muraille de la chapelle d'autant que se stendra la distance d'entre deux d'elles. mais en fons il sera de toute tele mode que bon vous semblera choisir de celles que nous auons ia dittes.

Quant est des temples rons en perfection, ou nous les enuironnerons entieremét d'aucun portique, ou bien nous le mettrons seulement en son front: & tanta l'vn qu'a lautre, la mesure de la largeur se prendra sur les temples quarrez. Mais si le portique est en front, iamais ne se fera sinon quadrangulaire: & touchant sa longueur elle comprendra autant que toute la largeur de l'aire du dedans, ou sera moindre seulement d'vne huitieme part, ou bien d'vne quatrieme: Car iamais elle ne se doit tenir plus courte.

En la loy des Hebrieux il estoit commandé au peuple ce que ie vous vois dire. Ayez vostre principale & sacrée Cité en lieu opportun & commode. Là edifiez y vn temple vnique, auec vn seul autel, le tout de pierre non taillée par main d'homme, mais recueuillie comme lon aura peu, & qu'elle soit la plus blanche & plus nette que possible sera. L'entrée du temple ne soit par des degrez, a raison qu'vne nation d'vn mesme consentement, & adonnée a la profession d'vne religion, pourra bien estre assez contregardée & deffendue par vn seul Dieu.

Commandemens au peuple iuif anti que.

Au regard de moy ie n'appreuue point ne l'vne ne l'autre de ces façons de faire: a cause que la premiere est maintenant contre l'vsage & la commodité, principalement des personnes qui visitent souuent les temples, comme sont vieilles gens, & debiles. & l'autre est grandement contraire a la maiesté d'vn temple. Mais touchant ce que i'ay veu en d'aucuns lieux des temples bastyz du temps de noz derniers predecesseurs, qui auoient vn perron deuant la porte, ou il failloit monter par certain nombre de degrez, & puis quand on estoit sur le plan, encores failloit il par autant de marches deualler en l'Eglise: ie ne veuil pas dire que cela feust mauuais: mais ie sçay pourquoy ilz le vouloiét ainsi. De ma ptie desireroye que l'aire du portique, mesmes de tout le temple, feust releué en motte plus hault assez que le plan de la ville, a raison que cela dóne bien gráde maiesté: & tout ainsi comme en creatures viuantes, la teste, le pied, & les autres membres se rapportét a la masse du corps, tout ainsi en vn edifice, (p especial en vn temple) toutes & chacunes les pties se doiuent conformer, voire tenir tele correspondance, que l'vne mesurée laquelle qu'on voudra, toutes autres le puissent facilement estre sur ceste la.

Vn temple doit estre releué plus hault que le plan de la ville.

Le Lutrin est un lieu releué la ou se chante l'Euangile.

Veritablement i'ay trouué que la pluspart des bons Architectes antiques ont touſiours pris la haulteur du Lutrin, ſur la largeur du temple, qu'ilz diuiſoient en ſix parties, & en donnoient l'vne a la haulteur d'iceluy Lutrin. Mais es plus grans temples ilz luy bailloient vne ſeptieme, & en treſgrans le releuoient d'vne neufieme.

Du portique.

Le portique de ſon naturel doit auoir ſa muraille entiere & continuelle d'vn coſté, & de tous les autres fault qu'il ſoit percé a iour, de ſorte que lon y puiſſe entrer & ſaillir ainſi que lon vouldra. Mais la deſſus fault bien conſiderer de quele maniere

De trois differetes aſſiettes de colonnes.

d'ouuertures vous le deuez garnir: Car il y á certaine aſſiette de colonnes, laquelle requiert eſtre aſſez claire, c'eſt a dire porter grande eſpace entre les deux: & vne autre qui ſe veult monſtrer plus eſpoiſſe ou preſſée. Mais en ces deux encores y a de l'adire, conſideré qu'en la plus rare, ſi vous vſez d'vn linteau, claueau, ou froteau, par deſſus les tailloers des chapiteaux, il ſera en danger de ſe rompre, a cauſe de la trop grande eſtédue d'entre les deux ſupportz. & ſi vous y faictes des Arches, mal aiſément ſe pourront elles aſſeoir ſur les colonnes. D'autre part ſi elles ſont trop eſpoiſſes, les paſſages, le plaiſir de la veue, & la lumiere ſ'en trouueront trop empeſchez: au moyen de quoy lon a trouué vne tierce façon moyenne, belle, & ſingulierement profitable, veu qu'elle remedie aux faultes de ces deux, meſmes eſt propre a la commodité, qui la faict eſtimer ſur toutes autres.

Il me ſemble (ſauf meilleur iugement) que nous pouuions eſtre contés de ces trois

Encores deux nouuelles aſſiettes de colonnes.

modes: mais l'induſtrie des ouuriers en a encores inué té deux nouuelles, choſe que ie penſe venue de ce que ie voys declairer.

C'eſt que (parauanture) ces excellens eſpritz voians que pour la grandeur d'vne aire le nóbre des colónes qu'ilz auoiét, ne pouuoit pas ſuffire, force leur fut de chāger la mediocrité, pour ſe retraire a la voie des plus rares. Lors cógnoiſſans qu'ilz en auoiét p̄ trop, bó leur ſembla de les aſſeoir pl⁹ ſerrées: & de la ſont ven⁹ (ce croy-ie) ces cinq géres d'étrecolónemés, q̄ nous pourrós nómer, ſi bó no⁹ ſemble, large, eſtroit, elegant ou de bonne grace, moyennement large, & moyennement eſtroit.

D'auantage encores penſe-ie qu'il leur aduint, que ne trouuant touſiours des pier-

Des colonnes plus petites que le deuoir.

Inuentiō des piedeſtalz.

res aſſez longues pour leur affaire, les Architectes furent contrainctz de mettre en leurs ouurages des colonnes plus petites que le deuoir. Mais voyans que cela n'auoit la grace qu'ilz euſſent bien voulu, raiſon leur aprint a mettre des piedeſtalz deſſoubz, afin de les conduire a la haulteur requiſe, & (certes) par auoir ſongneuſement contemplé, & pris garde aux ouurages, ilz trouuerent euidemment que les colonnes n'eſtoient gueres plaiſantes es portiques ſi on ne les leuoit a certaine haulteur, & qu'elles ne feuſſent de meſure conuenable. Or voyci dequoy ilz nous admoneſtent appartenant a ces raiſons. Faictes (diſent ilz) les entrecolonnes en nombre impair, & voz colonnes ſoient pareilles en nombre. Auſſi tenez l'ouuerture du mylieu reſpondante a la porte oppoſite, aucunement plus large que les autres: & quand il fauldra que les entrecolonnemens ſoient eſtroitz, faictes d'autant les colonnes plus menues: & au contraire quand il y deura auoir grand' eſpace entredeux, lors ſeruez vous de plus groſſes tiges: & ce faiſant, les groſſeurs ſerōt

L'entrecolonnement ne doit porter moins d'vn diametre & demy, ny pl⁹ de trou auec vn tiers.

priſes ſur les interualles, & ceulx la moderez ſuyuāt les diametres des empietemés. Toutesfois notez que la ou il ſera beſoing d'appliquer des colonnes preſſées, les interualles ou eſpaces d'entredeux ne doiuent eſtre moins eſtroitz que d'vn diametre & demy par embas: & ou il les fault tenir larges, ilz n'en auront point plus de trois & vn tiers meſuré ſur la tige partie en huyt.

Si c'eſt

Si c'est en l'ouurage elegant ou de bonne grace, l'entrecolonnement aura deux diametres, & la quartie d'vn d'eulx. Au moienneme͂t estroit, vous en donnerez deux: & au moienneme͂t large trois entiers: & quant aux interualles du milieu respo͂dans aux huisseries (comme dict à esté) & gardant leurs ordres, ilz seront plus larges que les autres d'vne quarte partie d'eulx mesmes. Voyla en somme qu'en disent noz Architectes. Mais quant a moy i'ay trouué en mesurant les bastimens antiques, que ces ouuertures du mylieu ne sont en tous endroitz faictes par vne mesme raison. Et qu'ainsi soit, aux colonnations larges, iamais aucun des bons ouuriers ne feit ceste ouuerture d'vne quarte partie de plus que l'entrecolonne, ains plusieurs ne luy ont donné qu'vne douzieme par bon & bien prudent aduis, d'autant que la filiere ou Architraue regnant dessus a peine se pourroit garder de cambrer, ou de rompre, s'il y auoit vn si grand vuide. D'autres aussi n'ont donné a ceste ouuerture du mylieu en autres ordres qu'vne sixieme, & assez vne douzieme, principalement en l'ouurage qui se nomme elegant, ou de bonne grace. *Des ouuertures au mylieu d'vn portique.*

❧ Des parties d'vne colonne, ensemble des chapiteaux, & de leurs genres.

Chapitre sixieme.

QVand on à mesuré les interualles, il fault dessus y asseoir les colonnes qui doiuét soustenir la couuerture. Et (certes) il y à gra͂d differe͂ce entre colonnes & pilastres, mesmes encores aux ouuertures, asauoir si elles sont pardessus recouuertes d'Arches ou d'Architraues: Car sans point de doubte lesdictes Arches & pilastres sont propres aux theatres: & pareillement aux Basiliques icelles Arches ne sont pas hors d'estime. Mais en tous les excellens ouurages de temples, on n'y à point veu iusques a present portiques autres que trauonnez ou planchez. Maintenant donc ie veuil parler des parties de la colonne. *Difference entre colo͂nes & pilastres.*
Premierement il y à le plinthe d'embas, surquoy s'assiet la base, dedans laquelle se met la tige: apres le chapiteau, plus l'Architraue, en qui viennent a poser les boutz des soliueaux armez d'vne liziere ou bande platte de moulure: & encores par dessus tout cela gist la cornice, que les aucuns nomment coronne. Or ie vois commencer par la deduction des chapiteaux, a cause q͂ ce sont ceulx qui fo͂t le plus varier les colonnes. Toutesfois auant la main ie prie tous ceulx qui transcriront ce mien liure, qu'ilz mettent tout au long les nombres dont en cest endroit ie feray mention, & ne veuillent rien abbreger par figures ou characteres, ains ne leur soit moleste d'escrire, douze, vingt, quarante, & ainsi des autres, non pas xij. xx. xl. ou semblables. *Notez bien tout cecy.*
La necessité aprint aux anciens a mettre des chapiteaux sur les colo͂nes, afin que les tresches des Architraues ou sommiers peussent poser dessus, & s'y conioindre. Mais au co͂mencement c'estoit vn billot de bois quarré, difforme, & de mauuaise grace. Que (si nous voulo͂s croire aux Grecz) les Doriés premiers inuétere͂t de faire quelque ouurage a l'entour pour vn petit adoulcir ce billot, afin que cela eust apparence d'vn vase aro͂dissant couuert d'vn couuercle quarré. Et pource que de prime face il leur sembla vn peu trop court, ilz luy feirent le col plus long. Tost apres les Ioniens ayant veu les ouurages Doriques, approuuerent bien ces vases pour chapiteaux. *L'inuention des chapiteaux. Inuention des Doriens. Inuention des Ioniens.*

y

Mais non leur nudité, ny ceste adionction de col : ains en leur place y meirent vne
escorce d'Arbre, laquelle pendoit tant d'vne part que d'autre, & se retournoit
comme vne Anse, pour enrichir les costez de leur vase. Consequémment les Corin-
thiens succederent, au moins vn ouurier d'entr'eulx nommé Callimaque, lequel
ne feit comme les precedens des vaisseaux euasez, mais se seruit d'vn esgayé & de
bonne haulteur, reuestu de feuilles tout entour, pourautant que cela luy pleust,
l'ayant ainsi veu sur le sepulcre d'vne ieune fille, ou d'auäture estoit perceue vne her
be ditte Acäthe, autremét Bráqueursine, laqlle reuestoit tout le corps du vaisseau.
Trois sortes donc de chapiteaux furent en ce poinct inuentées, & receues en vsa-
ge par les bons ouuriers de ce temps la. Ce nonobstant ie treuue que le Dorique a-
uoit esté long temps au parauant practiqué entre noz Ethrusques : mais ie ne m'ar-
resteray a si petit de chose, ains sans plus deduiray ces trois, asauoir le Dorique, l'Io-
nique, & le Corinthien.

Des volutes au chapi-teau Ionic Calimaque fut inuëteur des chapi-teaux Corin-thiens.

R s in de l'inuentio du chapiteau Corinthien.

Or d'ou pourriez vous estimer que soit procedé le grand nombre des autres chapi
teaux de formes differentes qui se voiét tous les iours en plusieurs ouurages? Quát
a moy ie suis d'aduis qu'il n'est venu sinó des bós espritz qui se sont trauaillez pour
inuéter des nouueaultez. toutesfois quoy qu'ilz aiét sceu faire, encores ne s'est trou
uée aucune mode que lon puisse a bon droit estimer autãt que celles la, si ce n'est v-
ne que i'oze bien nommer Italienne, afin que lon ne pense q toute la louenge d'in-
uention soit deue aux estrangiers. Sans point de doubte celle mode à meslé auec la
ioliueté Corinthienne, les delices Ioniques : & en lieu des anses pendantes à mis des
volutes ou cartoches, telement qu'il s'en est faict vn œuure singulierement agrea-
ble, & bien approué entre tous.

Cest ordre est nommé composé.

Mais maintenãt pour venir aux colónes, ie dy que pour leur donner grace, les Ar-
chitectes ont voulu q soubz les chapiteaux Doriqs feussent mises des tiges portá-
tes en leur empiettement vne septieme partie de toute leur lógueur, les Ioniques eus
sent vne neufieme, & les Corinthiennes leur huitieme en diametre par embas.

Soubz toutes ces colónes leur plaisir fut mettre des bases egales en haulteur, tou-
tesfois differétes en moulures. Que vous diray-ie plus? tous ces inuenteurs ont esté
dissemblables en ce qui cócerne les lineamés des pties : mais quát a la proportió des
colónes, ilz sont pour la pluspart cóuenuz ensemble : car tãt les Doriens, Ioniens, q
Corinthiens, approuuerent les traictz de colonnes dont nous auons faict mention
au liure pcedét cestuy ci : & en ce pareillemét se sont ilz accordez ensemble, (en en-
suyuãt la nature) q les trócz des colónez feussent tenuz pl' menuz p hault q p bas.

De l'egalité des bases.

D'autres, pource qu'ilz entédoiét q les choses veues de loing, & (par maniere de di
re) quasi cóme d'vn œuil lassé, se mostrét moindres qu'elles ne sont, ordonneret
par meure deliberation q les colónes haultes ne feussent pas si menues p hault q les
plus courtes : & a ceste cause fut faict q le diametre de l'épietement, (si la tige doit a-
uoir quinze piedz de lógueur) seroit pty en douze diuisions egales, dót il en fault
dóner les vnze au bout d'ẽhault, & non point d'auantage. Mais si elle est de quinze
a vingt piedz, il cóuient partir le diametre de bas en treze, & en dóner les douze au
hault. Pl' si elle porte de vingt a tréte piedz, ce diametre de l'épietement doit auoir
xvij pties, & le bout d'amót seze. Apres si elle est de tréte a quaráte piedz, il fauldra
diuiser le diametre en quinze, & en bailler les treze au bout d'ẽhault. Oultre si elle
móte de quaráte a cinquãte, le diametre d'ẽbas sera party en huit modules, dont le
bout d'ẽhault en aura sept : & ainsi des autres : Car il se fault réger a ce q tãt pl' la co-
lonne

Pour cecy a esté inuenté la perspectiue.

lonne est longue, plus doit elle estre grosse par en hault. Et certes tous les Architectes se sont accordez a cela: toutesfois en mesurant les bastimés antiques, i'ay trouué que ces regles n'ont pas tousiours esté iustement obseruées.

Des lineamens des colonnes en toutes leurs parties, ensemble des bases, auec leurs moulures, bozelz, armilles ou anneaux, frises ou latastres, petitz quarrez, tailloers, membres rondz, filetz ou petitz quarrez, nasselles, goules droittes & goules renuersees, que lon dict en vn mot doulcines.

Chapitre septieme.

Ie recommenceray en cest endroit a parler des lineamens des colonnes, & diray quasi ce que i'en ay dict au liure precedét: mais ce ne sera pas tout vn, ains ma raison se trouuera plus estendue, & plus profitable aux ouuriers.
Ie prendray entre les sortes de colonnes, celle dont les antiques se souloient plus communement seruir en bastimens publiques, & ceste la sera moyenne entre les plus grandes, & plus petites, c'est asauoir de trente piedz de hault, dont ie diuiseray le diametre du bout d'embas en neuf parties toutes egales, & en dóneray huit a celuy du bout d'enhault: ainsi sera la proportion gardée cóme de huit a neuf, que lon nóme sesquioctaue: puis ie feray par egale proportion, que le diametre du rapetissemét par enhault, se rapportera a celluy de bas, qui est (comme dict a esté) de huit a neuf, car autant en a la plante. Derechef i'accorderay ce diametre du bout d'enhault auec celluy auquel la tige se commence a diminuer, & en feray vne sesquiseptieme: puis ie viendray aux autres lineamens des parties, pour dire en quoy & comment ilz different. *Pour vne colonne de trẽte piedz de hault.*

Les moulures de la base sont, le plinthe, le bozel, & la nasselle. Icelluy plinthe est vne platine quarrée mise en la partie de bas, cóme pour soustenir le faix, laquelle ie nóme latastre, a raison que de tous costez elle s'estend en largeur. Les bozelz sont ainsi que gros anneaux de chaine, sur l'vn desquelz s'assiet ou plante la tige de la colóne, & l'autre pose sur le plinthe. La nasselle est vn canal creux mis entre ces bozelz, cóme seroit la concauité d'vne poulie. *Des moulures pour vne base.*

Maintenant entendez que toute la raison de mesurer les parties, a esté prise sur le diametre de l'empietement de la colonne, & ainsi l'instituerent les Doriques. Leur plaisir fut de donner de hault a toute la base, la iuste moytié du diametre bas de la colonne. En ceste base ilz voulurent le latastre ou plinthe large en quarré, de mesure telle qu'il portast vn diametre & demy tout entier de l'empietement, ou pour le moins vn diametre & vn tiers. Apres ilz diuiserent la haulteur de la base en trois parties, & en donnerent l'vne a l'espoisseur de ce latastre ou plinthe, & par ainsi toute la haulteur d'icelle base fut triple a l'equippollent du latastre, la haulteur duquel pareillement se rendit triple au respect de toute la base. Apres ilz diuiserent le reste de la base en quatre, & en donnerent vne au bozel de dessus: puis encores partirent ilz en deux ce qui demouroit entre icelluy bozel, & le latastre, autrement plinthe: & en baillerent l'vne au bozel de bas, & le residu a la nasselle constituee entre deux. Ceste nasselle à en ses extremitez deux petitz quarrez comme lizieres, a chacun desquelz fut donné vne septieme partie de la largeur a elle assignée, le demourant est encaué. *La haulteur d'vne base. Practique pour faire vne base.*

y ij

SEPTIEME LIVRE DE MESSIRE

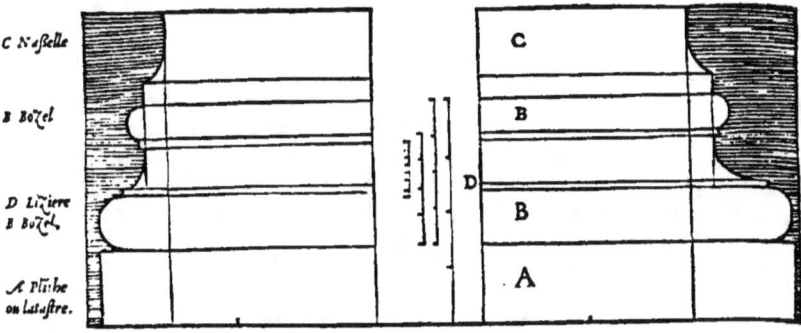

R̃ien ne doit porter à faulx.

Or ay-ie dict qu'en tout bastiment quel qu'il soit, lon doit songneusement prendre garde a ce que iamais rien ne porte a faulx, ains que tout ce qu'on met l'vn sur l'autre, ayt correspondance au massif. Et certes il y aura du faulx, si le cordeau a plombet mis contre la face de quelque moulure, treuue en pendant du vuide entre luy & les autres choses qui seront au dessoubz. Cela fait que les ouuriers antiques voulans cauer ce creux de la nasselle, n'allerent iamais plus en profond que la ou deuoit correspondre le massif de la charge.

Pour bien creuser vne nasselle de moulure.
D: la saillie des bozelz.

Les bozelz auront de saillie vne moytie auec la huitieme partie de leur espois: & quant a celuy de dessoubz, sa circumference ou rondeur s'estendra des quatre costez sur les viues arestes du larastre le supportant.

Pour la base Ionique.

Voyla comment les Doriques se gouuernerent en cest endroit: chose que les Ioniens approuuerent: mais leur volonté fut de doubler les nasselles: & entredeux meirent des astragales ou anneaux: par ainsi donc leurs bases eurent de haulteur le demy diametre de l'empiettement de la colonne: & diuiserent ceste haulteur en quatre, dont ilz en donnerent vne a l'espois du larastre, & de large vnze quartes en tous sens: au moyen de quoy lon peult veoir que toute la haulteur de leur susdicte base portoit quatre, & la largeur vnze. Le reste de ceste haulteur, nõ comprise le larastre, ilz le diuiserent en sept parties, & en donnerent les deux a l'espoisseur du bozel de bas, puis encores mesurerẽt le demourant de la baze en trois: dequoy la tierce de hault fut baillée au bozel de dessus, & les deux au dessoubz distribuées tãt aux nasselles que astragales, qu'ilz feirent par ceste raison: asauoir que l'espace d'entre iceulx bozelz seroit diuisé en sept parties, desquelles on en donneroit vne a chacun des anneaux, & le reste s'appliqueroit par egales portions aux deux nasselles. puis quant aux saillies des membres rõdz, ces Ioniens les obseruerent ne plus ne moins que les Doriques: mesmes en creusant ces nasselles, iamais ne les feirẽt aller plus en pfond que la ligne perpendiculaire des pties posant dessus. Vray est qu'aux petitz quarrez ilz donnerẽt a chacũ vne huitieme partie de la largeur de la nasselle. Toutesfois encores se trouua il des ouuriers entr'eulx, lesquelz diuiserẽt la haulteur de la baze en seze, non cõpris en cele le larastre: & en donnerent quatre au bozel de bas, & trois a celuy de dessus, a la nasselle inferieure trois & demye, & autant a la superieure. le residu estoit pour les petitz quarrez. Voyla certes comment les Ioniens se gouuernerent en cest endroit.

Mesure des petitz quarrez.

Puis les

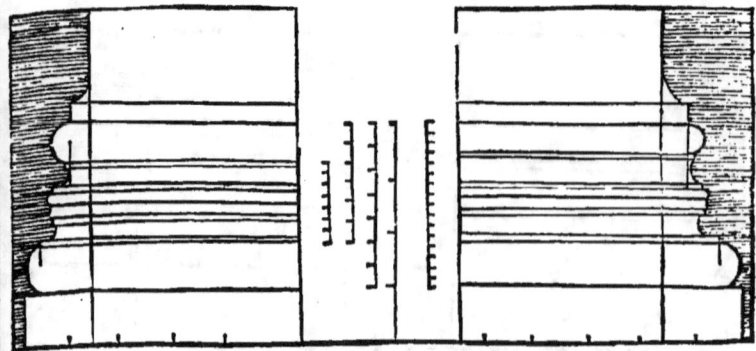

Puis les Corinthiens approuuerent l'vne & l'autre de ces bases, asauoir la Dorique & l'Ionique, mesmes en vserent ordinairement en leurs ouurages: voire, qui plus est, en toutes les particularitez des colonnes, ilz n'y changerent sinon le chapiteau. Aucuns disent que les Ethruriens ne faisoient en leurs bases le lataftre ou plinthe quarré, mais tout rond. Ce nonobstãt ie n'en trouuay iamais parmy les œuures des antiques: bien est il qu'aux temples rondz, principalement aux portiques ou promencers qui les enuironnoient, iceulx noz peres auoiẽt accoustumé de faire leurs bases de sorte que les plinthes continuoient a vn mesme nyueau, comme s'ilz eussent voulu donner a entẽdre que cestuy la deuoit estre vn perpetuel subgect pour tenir les colonnes en leur haulteur egale. Chose que (a mon aduis) ilz feirent pourcequ'il leur sembloit que les membrures quarrées ne conuenoient pas bien auec les rondes. *Du plinthe rond.*

I'ay veu aussi qu'aucuns ont faict les lignes des couuertures ou tailloers de leurs chapiteaux s'adresser droit au centre estant au cueur du temple: & (a la verité) qui en feroit ainsi des bases, parauanture ne seroit il repris: mais cela n'est encores en vsage. *Notez cecy pour bonne symmetrie.*

Ce ne sera sinon bien faict de traicter vn peu de la grace conuenable a toutes ces moulures, dequoy les ornemens particuliers se font. Elles se nomment en premier lieu, la couronne, le tailloer ou tuyleau, le bozel ou membre rond, le filet ou petit quarré, la naselle ou canal, la goule droitte, & la goule renuersée, que l'on dict en vn mot douleine. Or chacune de ces moulures est vn lineament de tele nature qu'il se gette aucunement en dehors, mais par diuerses façons de faire. & qu'ainsi soit, le traict de la couronne represente la lettre latine L, & n'est point d'autre sorte que le petit quarré, sinon qu'elle est plus large. Le tailloer se regette beaucoup plus en dehors qu'icelle platte bande. *Particularitez de moulures.*

Quant au bozel i'ay esté en doubte si ie le deuoye nommer lyerre, a raison qu'il s'attache en faisant sa saillie, & est la figure de son forget ne plus ne moins qu'vn C mis au dessoubz la lettre, comme vo' pouuez voir Ļ. Le petit quarré aussi est pareil a vne estroitte liziere, & quand ce C se met a rebours dessoubz la lettre L, ainsi que pouuez voir figuré Ļ, il faict vn canal ou naselle. mais s'il aduient que soubz ceste L on y applique vne S en la mode que ie vous monstre Ļ cela se peult dire goule

y iij

SEPTIEME LIVRE DE MESSIRE

droitte, & goule renuersée, autrement gozier, consideré qu'il à toute la façon d'vn gozier d'homme. Mais si on la met dessoubz L gisante a l'enuers en ceste sorte, L, cela pour la semblance du ployement s'appellera vnde ou doulcine. D'auantage les particularitez de ces membrures sont ou toutes plaines, ou taillées a demy bosse: Car sus la cornice platte on y met des coquilles, des oyseaux, ou des lettres, suyuant le plaisir du seigneur de l'ouurage. Aussi on y faict des dentilles, la raison desquelles est que leur largeur porte iustemét la moytié de leur haulteur, & le vuyde d'entredeux air deux mesures de la largeur ptie en trois. Le rudent ou bozel se faict a ouales, ou bien se recoure de feuilles. Et si c'est a ouales, aucunesfois sont les œufz tous entiers, & aucunesfois coupez par le bout d'enhault. Sur la liziere ou platte bande au dessoubz on y met des billettes ou colanes comme de perles enfilées. Mais quant a la doulcine du tailloer ou couuercle, iamais ne se reuest sinon de feuilles: mais le petit quarré se faict tousiours tout plain. Voyla certes quele est la raison pour conioindre & approprier ces moulures ensemble. Et fault necessairement que celles qui sont dessus, ayent tousiours plus de saillie que les autres debas. Aussi est a noter que lesdictz petitz quarrez separent ces membrures les vnes d'auec les autres: & a bien dire, leur seruent de ligne viue, qui est la forme superieure de chacune particularité. Mesmes aussi quand on les voit de front, ilz adoulcissent & distinguent les entretaillures des ouurages: parquoy raisonnablement leur est donné en largeur la sixieme partie du membre a qui on les adioinct, voire feussent dentilles ou ouales: mais si c'est en doulcine, on leur baille volontiers sa troisieme partie.

Ornemés de cornice.
Ornemens du bizel.
Ornemens de la plate bande.
Saillies de moulures.

❧ Des chapiteaux Dorique, Ionique, Corinthe, & Italique.

Chapitre huitieme.

IE retourne maintenant aux chapiteaux, & dy que les Doriens feirent le leur aussi hault seulement que la base, laquelle haulteur ilz diuiserent en trois parties, dont la premiere fut donnée au tailloer, la seconde au vase ou balancier, & la tierce a la frise ou gorgerin du chapiteau estant soubz le dict vase. La largeur de ce tailloer eut d'estendue en son quarré, le diametre tout entier auec vne sixieme partie du demy diametre de l'empietement de la colonne. Les membrures de ce tailloer sont, la cymaise, autrement doulcine, & sa platte bande, ou lataftre. Ceste cymaise comprend en soy la moulure qui se faict d'vne goule droitte, & d'vne renuersée, & à de hault deux parties de cinq, en quoy le tailloer est mesuré. Le fons du vase ioinct au lignes extremes de son couuertoer, & au bas de ce vase, il y à trois petitz anneaux platz, que lon appelle armilles ou carquás: dessoubz lesquelz aucūs ouuriers meirēt pour ornemēt vn petit coleriz, amortissant contre la frize ou bien gorge du chapiteau. Ceste moulure pour bien faire ne doit auoir plus de haulteur que la tierce partie de son vase, & se doit amortir au diametre de la gorge ou encollure du chapiteau, (ie dy par ou il ioinct au nu de la colonne) mesmes ne passer l'estendue de ce nu par en hault, car ordinairement cela s'obserue en toutes manieres de colonnes.

En verité parce que i'ay peu cognoistre en recherchant les traictz des bastimens antiques, aucuns ouuriers entre autres donnerent de haulteur au chapiteau dorique, le demy diametre de sa colóne par embas, auec vne quarte partie d'auantage,

Le chapiteau dorique party en trois.
Estendue du tailloer dorique.
Moulures de tailloer dorique.
Haulteur de tailloer dorique.
Mesure des armilles.

laquelle

laquelle haulteur apres ilz diuiserent en vnze egalitez, dont ilz en baillerēt les qua- *Menues pa-*
tre au tailloer ou couuercle, autant au vase, & trois a l'encollure: puis encores par- *ticularitez*
tirent ilz ce dict couuercle en deux, pour faire de l'vne la cymaise ou douleine, & *du chapi-*
de l'autre le plinthe de dessus. Consequemment ilz veindrent a diuiser le vase aus- *teau Dori-*
si en deux parties, dont la base fut pour les carquans & colleriz enuironnans le fōs: *que.*
& en cestuy la quelzques vns taillerent des Rosaces, & les autres des feuilles a plai-
sir. Voyla comment ouurerent les Doriques.

Or venons maintenant au chapiteau Ionien. Sa haulteur se doit faire egale au de- *Haulteur*
my diametre de la colonne par embas, puis vous la partirez en dix & neuf parties *du chapi-*
desquelles vous en donnerez trois au couuertoer, quatre a l'escorce ou platte ban- *teau Ioni-*
de d'ou procede la volute, six au vaisseau, & puis les six restantes au contourne- *que.*
ment de la volute qui se retourne contremont. La largeur de ce couuertoer soit en *Partition en*
tous sens pareille au diametre de l'empietement de la colonne. La largeur aussi de *dixneuf.*
l'escorce ou plattebande qui prend depuis le front du chapiteau iusques au derrie-
re, sera egale a celle du couuercle: & sa longeur pendra sur les costez, ou elle se tor-
tillera en forme de limasse: le nombril ou centre de laquelle estāt au costé droit, se-
ra distāt du gauche son pareil par vingt & deux modules, mesmes sera ce nombril *Notez La di-*
iustement entre treze d'iceulx a compter depuis le plat fons du couuercle iusques *stance de vo-*
au dernier poinct. Et pour faire ceste limasse ou volute, vous y procederez en ce- *lute a volu-*
ste sorte. *te.*

Dessus la ligne a plomb, enuiron le milieu faictes y vn petit rond, duquel le demy *Notez icy q̄*
diametre comprenne vn module d'estendue: apres merquez vn poinct dessoubz, *cest Modu-*
autant dessus, & encores deux entredeux. Cela faict mettez le pied ferme de vo- *le, & la pra-*
stre compas sur celuy qui est plus hault que le centre, & l'autre pied mouuant ius- *tique de fai-*
ques soubz le fons du couuercle, puis tournez contrebas tant que vous arriuiez au *re la volute.*
dernier poinct des treze, pour faire vn demy cercle iustement, qui responde au
nyueau du centre.

Adōc restraignez le compas, & en appliquez le pied ferme droit sur le petit poinct
merqué en fons de l'œil, & le mobile prenne au bout de la ligne ou le grād demy
cercle se sera terminé, puis le tournez en contremont, & ce faisant par deux demiz
rons impareilz vous aurez formé vn chantournement de lymasse, adonc conti-
nuez ainsi iusques a ce que vous retrouuiez la circunference du petit rond faict au
mylieu, & vous aurez par bon art ordonné la volute, comme vous pourrez plai-
nement veoir en ceste figure suyuante.

y iiij

SEPTIEME LIVRE DE MESSIRE

Aux lecteurs.

Meſſeigneurs i'ay corrigé en ceſt endroit auſſi bien qu'en pluſieurs autres, le texte de l'autheur qui eſtoit depraué & corrompu, meſmes par le iugement de monſeigneur Philāder, lequel a commenté Vitruue, dōt il merite grād louenge & remerciemēt des ſtudieux d'Architecture. & qui voul dra faire ceſte volute ainſi que ie l'eſſeigne, iamais plus ne pourra faillir, & ſi en auroit auſſi toſt faict quatre qu'vne par autre voye, voire ſans point ſe departir de ſa ligne perpendiculaire. qui eſt vne bien grande aiſance, cōme chacun par ſoy pourra congnoiſtre en practiquāt ceſte mienne figure. La diĉte ligne perpendiculaire ſe part en treze, & au ſeptieme poinct ſe met le centre du compas pour faire l'œil.

Le bord du vaſe s'accouſtre de maniere que depuis l'eſcorce il ſe regette en dehors gardant rōdeur, & ait de ſaillie deux modules ſans plus. Mais adviſez que l'amortiſſement ſe rapporte bien droit au vif de la colonne par en hault. Les ceinctures ou doublemens des volutes qui ſe viennent conioindre aux parties de deuant ſur les coſtez du chapiteau, feront touſiours plus groſſes au commencement, qu'au mylieu & a la fin. L'eſpoiſſeur du premier demycercle ſe prendra ſur le bord du vaiſſeau, y adiouſtant vn ſeul demy module. Pour l'ornement du couuercle on luy fera vne Cymaiſe ou doulcine, aiant ſa goule d'vn module & demy, & ſera encauée en forme de canal, iuſques en profondeur d'vn ſeul demy module: & la largeur du petit quarré l'enuironnant ſera d'vne quarte partie de ce canal: puis au mylieu du front, & deſſoubz la naſſelle, feront taillez des feuillages & fruictz. Aux parties du vaſe regnantes ſur les frontz, y aura des Oualles, & ſoubz celle la des billettes. Les rouleaux des coſtez ſeront bien reueſtuz d'eſcailles ou de feuilles. Voyla comme il fault faire le chapiteau Ionique.

Mais pour

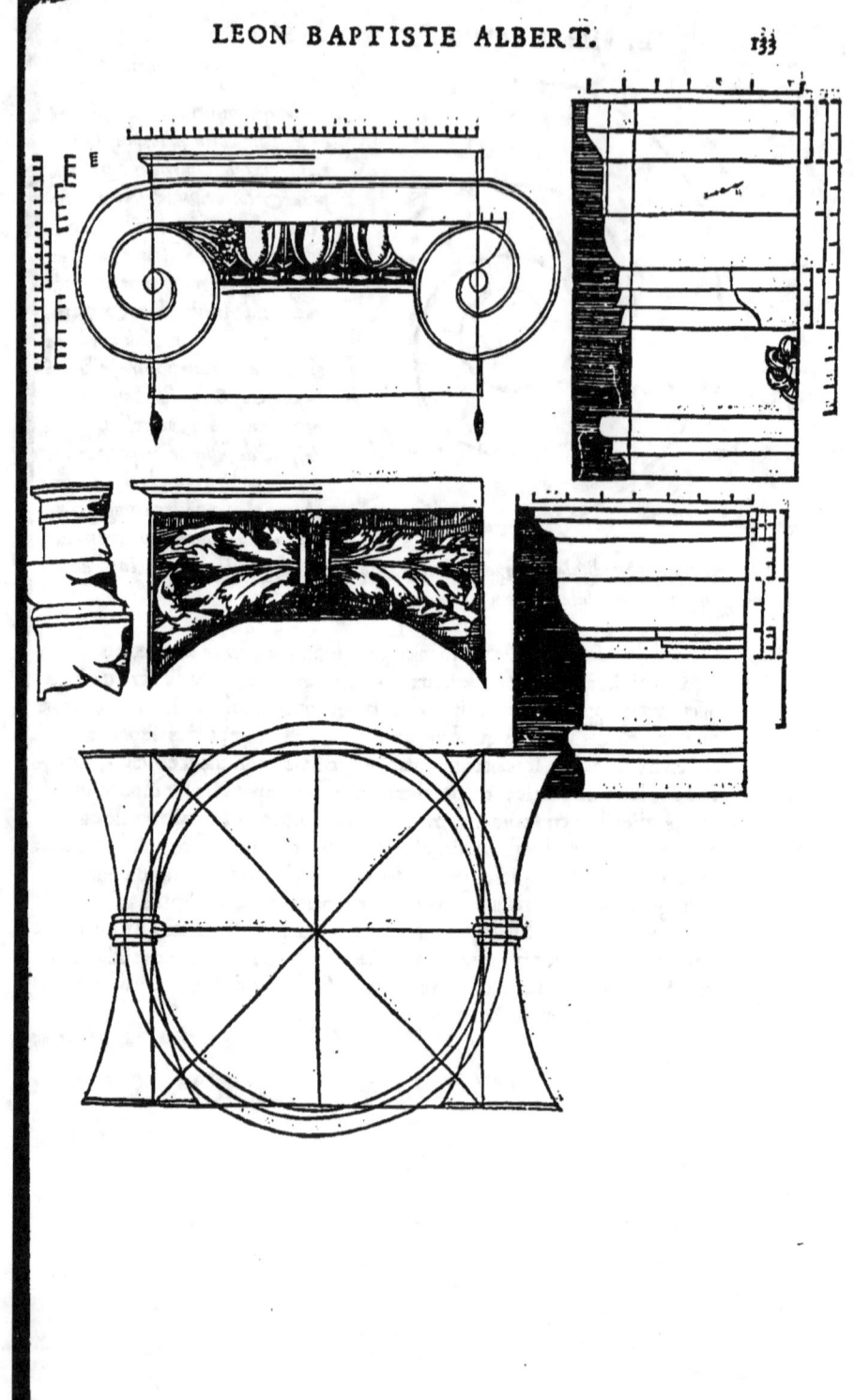

SEPTIEME LIVRE DE MESSIRE

Pour faire le chapiteau de Corinthe. Mais pour venir a celuy de Corinthe, sa haulteur comprend le diametre tout entier du bout d'embas de la colonne : & la fault diuiser en sept parties egales, dont l'vne se doit donner a l'espoisseur du tailloer ou la tastre, & les autres six restantes au vaisseau, le fons duquel se rapportera iustement au nu de la colonne par enhault, non compris en ce le gorgerin, qui doit auoir tant de saillie que son extremité se raporte a la grosseur de la colonne par embas. La largeur du tailloer doit auoir dix modules d'estendue, dont il fault tailler en biais les cornes de tous les quatre coingz, seulement d'vn demy module : qui n'est pas ainsi qu'aux tailloers des autres chapiteaux, car ceulx la sont formez entierement de lignes droittes : mais lesdictz de Corinthe, dont nous traictons presentement, se cabrent en dedans, de sorte que leur concauité se reduit au bord du vaisseau, qui doit poser sur le nu de la colonne. La cymaise de ce tailloer emporte seulement vne tierce partie de son espoisseur : & ses moulures sont semblables a celles du gorgerin que nous mettons au bout d'enhault d'vne colonne. La plattebande & le petit quarré ceignent le vaisseau qui est a deux haulteurs de feuillage, en chacun desquelz y a huit feuilles, dont celles du premier sont de deux modules en haulteur, & autant portent les secondes. le reste de la mesure est donné aux vrilles qui sortent hors les gousses de ces feuilles, & montent contremont iusques au bord du vase au dessoubz du tailloer. Le nombre de ces vrilles est seze, asçauoir quatre de chacun costé ou face du chapiteau, ou elles s'entortillent de bonne grace deux a droit, & deux a gauche, mesmes se gettent en dehors en façon de volute ou limasse, huit soubz les cornes du tailloer, & huit soubz les rosaces. Mais celles la se ioignent, & sont ainsi qu'vne Cartoche double. Ces rosaces dont ie vien de parler, semblent sortir du vase, & n'excedent iamais l'espoisseur du tailloer, ains les y voit on de front iustement contre les mylieux, comme s'elles y estoient placquées. Le bord du vase qui represente vne liziere ou plattebande, se voit tout a l'entour du rond, si ce n'est ou les vrilles le cachent. Toutesfois il fault estimer que ce bord est compris en la mesure. Les crespelures des feuillages doiuent auoir cinq ou sept dois de distance de l'vn a l'autre : & leurs contournemens d'enhault se doiuent regetter en dehors, & pendre contre bas d'vne demie partie de module. En verité c'est vne belle chose, & digne d'estre obseruée, tant en la resente des feuilles de ce chapiteau Corinthien, qu'en toutes autres entretaillures, que les traictz soient cauez bien en profond. Et voyla comment se doit conduire l'ouurage de Corinthe.

Quint est

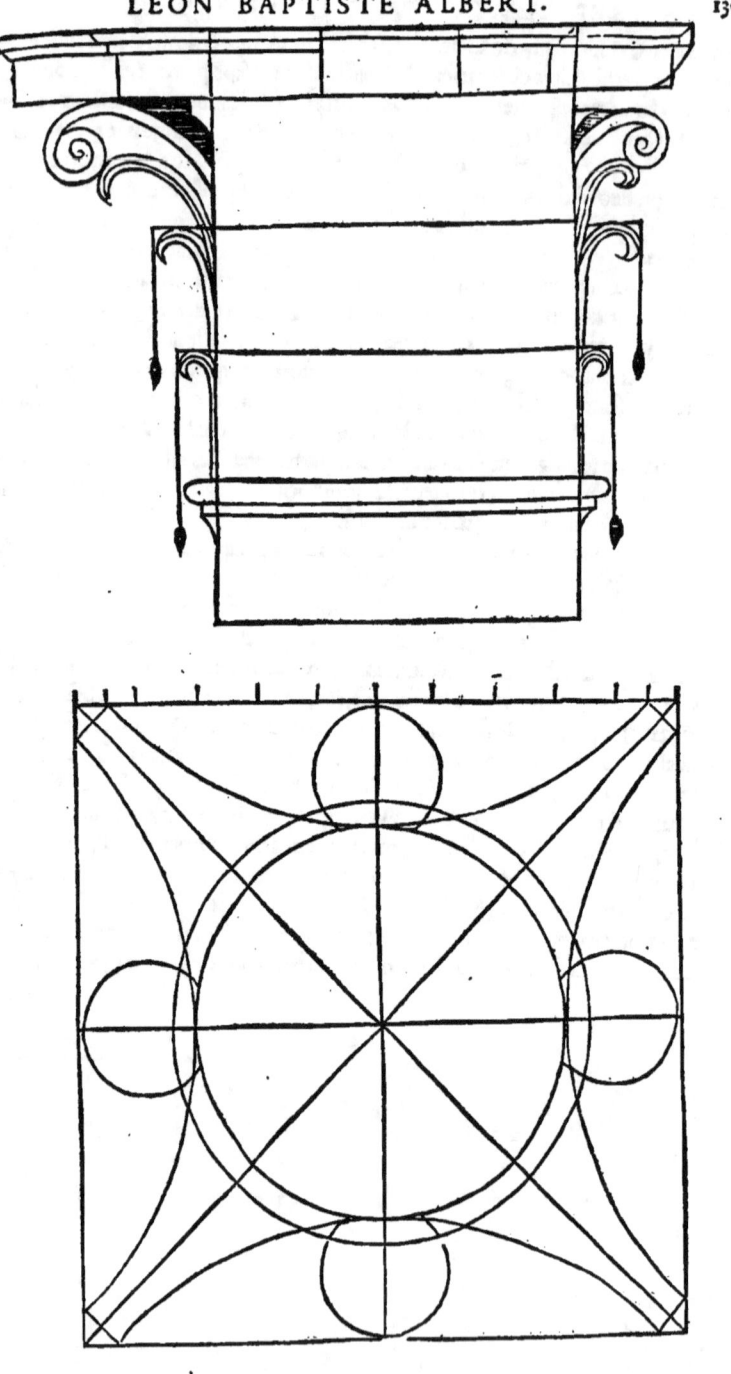

SEPTIEME LIVRE DE MESSIRE

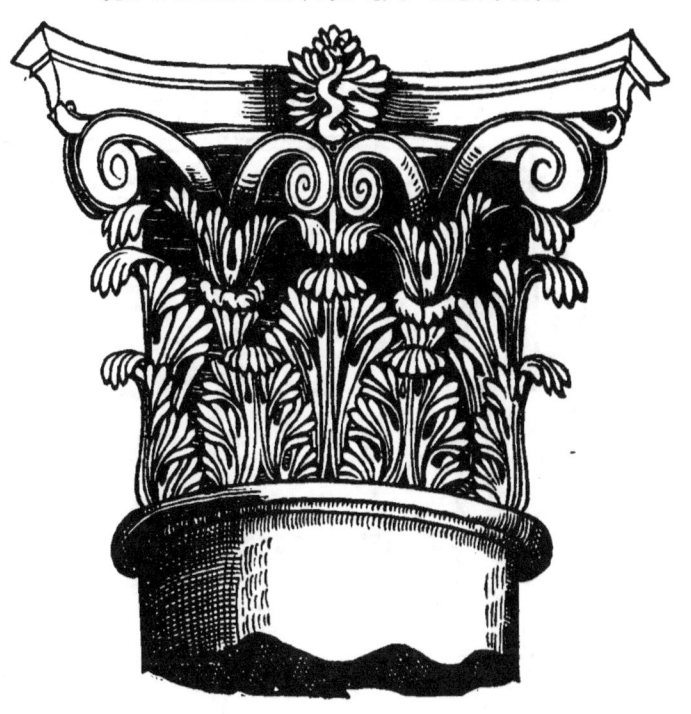

Pour faire le chapiteau composé.
Quant est de noz Italiens, ie dy qu'ilz ont assemblé en leurs chapiteaux, tous les ornemens qui se treuuent aux autres, & que la raison de les faire n'est en rien dissemblable a celle de Corinthe, tant en vase, tailloer, feuillages, que rosaces. mais seulement en lieu des vrilles ilz mirent soubz les quatre cornes du tailloer, des anses aiant de saillie deux modules entierement: & au bord du vase qui est nu en la mode Corinthienne, ilz y appliquerent ornement Ionique, duquel sortent des gousses qui entrent & se vont mesler parmy le contournement des vrilles, & à la liziere d'icelluy vase, faicte a oualles, ne plus ne moins qu'vne coupe goderonnée, & des billettes en son petit quarré au dessoubz.

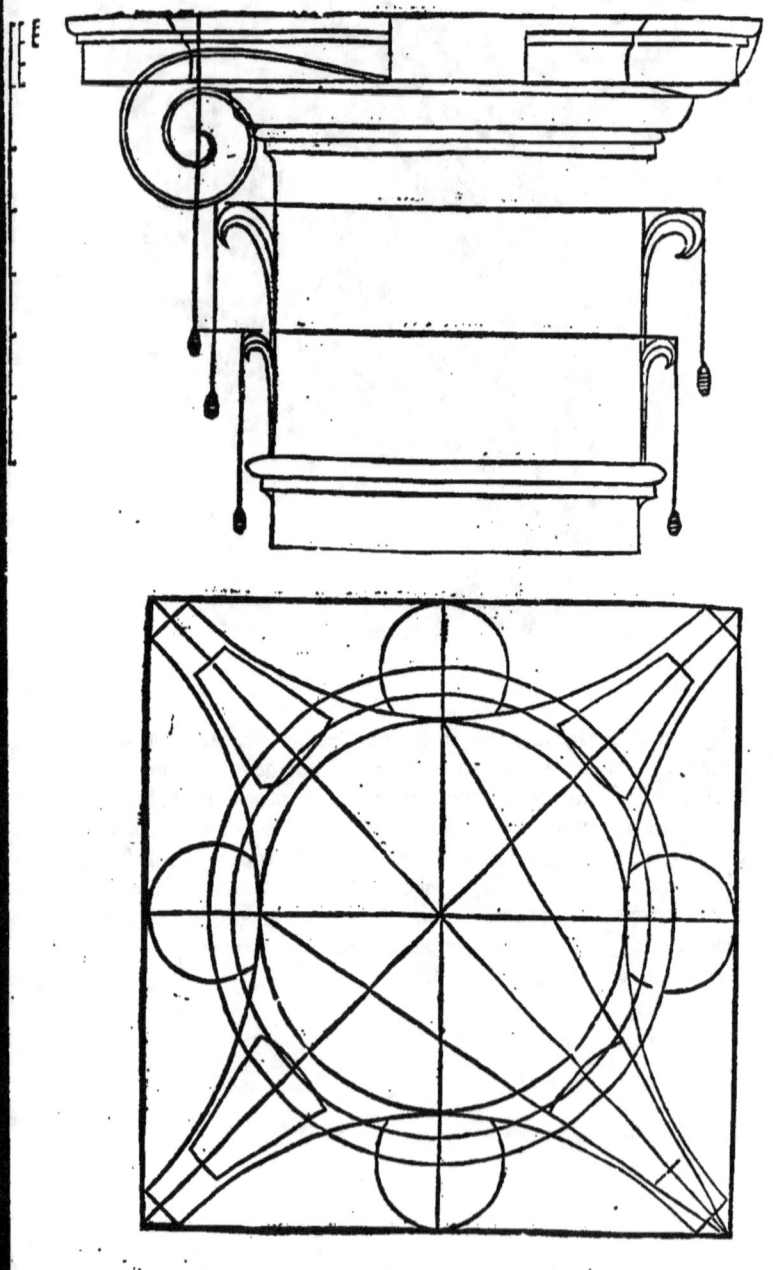

SEPTIEME LIVRE DE MESSIRE

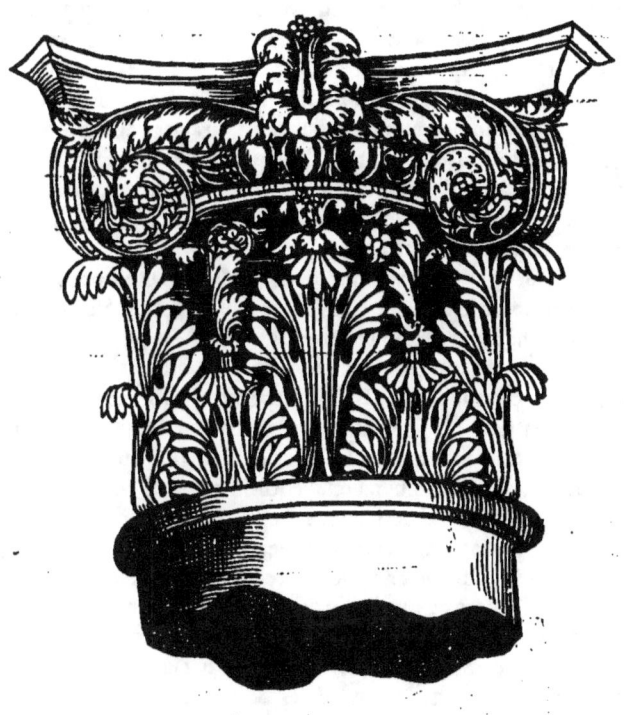

Ie suis bien asseuré que l'on veoit beaucoup d'autres sortes de chapiteaux qui sont meslez des lineamés de ces trois pricipaulx, & dót les particularitez sont augmétées ou diminuées, mais ceulx la ne sont point receuz entre les bós Architectes. Voyla qui peult suffire pour apprédre a former ces chapiteaux: si d'auáture ie n'auoye oublié a vous aduertir, q c'est l'ordinaire de mettre sur le tailloer de chacũ chapiteau, vne platine quarrée, laqlle ne se móstre & ne se faict seulemét sinó pour soustenir le faiz du sommier ou Architraué posant dessus, chose qui se faict afin que le dict chapiteau ait moyé de respirer, sans estre tát pressé de si pesante charge: mesmes pour obuier qu'en bastissant les plus belles & plus delicates parties de la massonnerie ne soyent en si grand peril d'esclatter, comme quand ladicte platine n'y seroit point.

De plusieurs sortes de chapteaux non receuz.

De l'Architraue qui se met sur les chapiteaux: ensemble des soliues, aix, tringles, modillons, tuiles plattes, faistieres, canellures, & autres particularitez qui s'appliquent sur les colonnes.

Chapitre neufieme.

Estans les chapiteaux posez sur les colónes, on met l'Architraue dessus, puis les soliues, les aix, & autres teles choses conuenantes a faire couuerture. Mais en toutes ces particularitez les nations sont bien fort differentes, specialement

les Ioniens d'auec les Doriens, & ce neantmoins ilz conuiennent en aucunes parties. Car quant a l'Architraue, ilz le font de forte que iamais son esquarrissure d'embas ne passe le diametre d'enhault de la colonne, mais bien donnent ilz a sa superficie au tant de large comme en porte l'empietement de ladicte colonne.

Pour les Architraues Dorique & Ionique.

Nous appellons cornices les parties d'amont qui ont saillie au dessus de l'Architraue: & en celles la le plaisir des ouuriers antiques fut, qu'autãt que chacune membrure seroit haulte, autant eust elle de forget. Dauantage ilz voulurent faire ces cornices penchantes en deuant d'vne douzieme partie de leur mesure, a raison qu'ilz auoient trouué par experience que si on les tiẽt toutes droittes, il semble a la veue affoyblie qu'elles se regettent en arriere.

Pour toutes saillies de moulures.

Or ie requier encor vn coup a ceulx qui copierõt ce mien liure, voire les en supplie autant qu'il m'est possible, qu'ilz escriuent les nombres tout au long, & non par abbreuiatures, afin que moins de faultes en ensuyuent.

Les Doriens donc feirent leur Architraue de non moindre haulteur que la moytié du diametre de la colonne par embas, & le partirent en trois faces, la plus basse desquelles ilz ornerent de certaines petites tringles, chacune aiant soubz soy six fiches pour mieulx arrester les soliues, dont les tenons entrans par mortaises iusques oultre la plus haulte partie de l'Architraue, se venoient renger a l'encõtre d'icelles tringles, & ce faisoient ilz afin que ces soliues ne peussent rentrer en dedans. Et est a noter que les ouuriers compartirent premierement toute ceste haulteur d'Architraue en douze modules, sur quoy deuoient estre prises toutes les autres mesures ensuyuantes. A la premiere ou plus basse partie ilz luy donnerent quatre modules, six a ceste la du mylieu, & deux a la plus haulte, puis de ces six de celle du mylieu, la valleur d'vn estoit donnée a la tringle, & vn autre aux fiches de dessoubz. La longueur de ces tringles portoit douze modules, & l'espace estant entre deux d'entr'elles en comprenoit seulement dixhuit.

Haulteur de l'architraue Dorique.

Haulteur & compartissement d'Architraue.

Sur les Architraues s'assyoient les soliues, dont les frontz couppez en ligne perpendiculaire ou a plomb se gettoient en dehors d'vn demy module en saillie. Leur largeur estoit correspondante a la haulteur du sommier sur quoy elles posoient, & auoient de hault vne moytié toute entiere plus que ledict sommier, si que cela mõtoit a dixhuit modules. Au front ou face de ces soliues se merquoient en ligne perpendiculaire trois entaillures egalement distantes, & traffées a l'esquierre, dont l'ouuerture comprenoit vn module: & depuis leurs viues arestes retournant en dedans, cela estoit rabaissé en bizeau iusques a demy module de chacun costé. L'espace concaué entre deux de ces soliues, (s'il falloit faire l'ouurage riche) se remplissoit de tables egalement larges, & le mylieu de ces soliues respondoient iustement aux centres des colonnes a elles supposées. Mais (comme nous auons desia dict) les boutz d'icelles soliues passoient oultre la face de muraille d'vn demy module seulement, & lesdictes tables placquées entre deux respondoient a la viue areste de la moulure du sommier qui les soustenoit.

Des haultz de soliues faillans.

Ces trois entaillures les fõt nommer Triglyphes.

En ces tables estoient taillées des testes de beuf, des bassins, ou teles autres fantasies: & sur les boutz d'enhault des soliues, mesmes sur icelles tables, se mettoiẽt des tringles larges de deux modules, pour seruir des cymaises. puis cela despeché, s'appliquoit pdessus vne liziere large de deux modules, en quoy estoit taillée vne doulcine. a l'opposite par dedans œuure se mettoit le paué, iusques a la haulteur de trois modules, dont vne des parties est faicte a oualles, pour representer (a mon aduis)

z ii

SEPTIEME LIVRE DE MESSIRE

les cailloux du paué, qui esboulent aucunesfois par trop grande redondance de mortier.

Des modillōs & leurs sail lies. Encores pardessus tout cela y mettroiét ilz des modillós, aussi larges que les soliues, & aussi haultz que le paué, mesmes respondans piece pour piece en ligne a plomb de chacune soliue: mais ilz auoient douze modules de saillie, & estoiét leurs frōts entaillez en lignes perpendiculaires, garniz de cymaises & goules droittes ou canaulx, chacune desquelles goules portoit vne moytié & vn quart de son modillō. Dedans les platzfons qui se monstroient pendans sur iceulx modillons, les ouuriers y faisoient des rosaces, ou des feuilles de Branque vrsine, & autres enrichissemens a leur plaisir.

Du linteau recouurant les Modillōs. Par dessus lesdiétz modillons se posoit le linteau contenāt quatre modules, composé d'vne plattebande, d'vne cymaise, & d'vne doulcine, laquelle auoit pour sa pe vn module & demy. Puis sil falloit y mettre vn frōtispice, il s'accordoit auec la cornice, par especial sur les angles, ou toutes les moulures se rapportoiét les vnes auec les autres, si bien qu'il n'y auoit a redire. Toutesfois encores differoit ce frontispice *Du frōtispice Difference du frontispice a la cornice.* d'auec les cornices, que iamais on ne mettoit de larmier en sa haulte mēbrure, ains n'y faisoit on seulement en ouurages Doriques fois vne cymaise ou doulcine portant quatre modules d'espoisseur. Mais en cornices qui ne deuoient estre couuertes de frontispices, on y mettoit bien ce larmier: & de ces frontispices i'en traicteray tantost. Voyla comment les Doriens en feirent.

A goule

A goule droitte, canal, ou doulcine
B linteau ou platte bande
C frontispice
D modillons
E vase, ou ouale
F linteau ou platte bande
G bande ou liziere
H soliues
I tringles
K fiches
L bande ou liziere
M tables.

O cest espace est de grandeur pour mettre les cornices qui pendent en derriere, & aussi lon le verra en l'autre cornice suiuante.

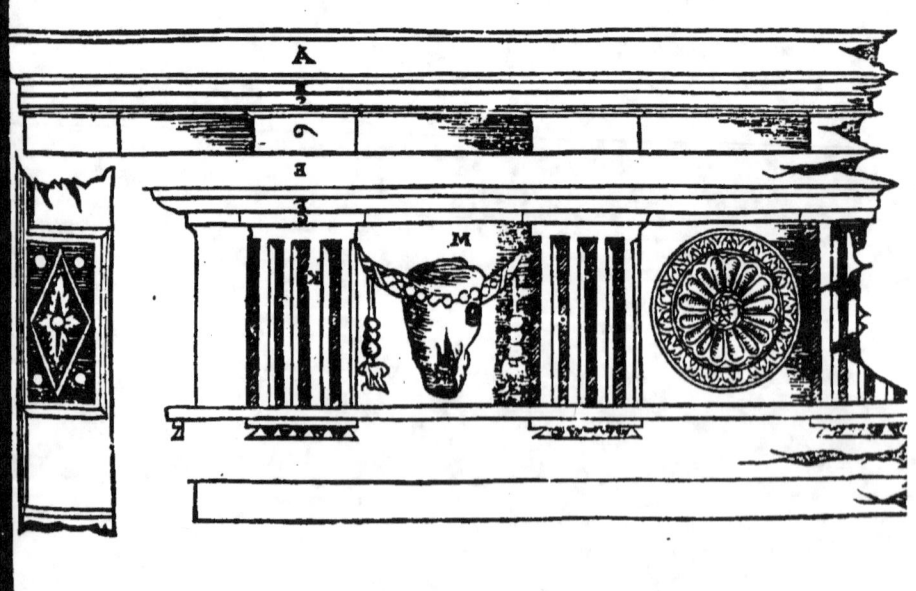

SEPTIEME LIVRE DE MESSIRE

Archi- Quant aux Ioniens, ie suis d'aduis que par bonne raison ilz ordonnerent que sur
traue Ioni- haultes colonnes l'Architraue seroit de plus grande espoisseur, mais qui le vouldra
que. faire de la forme dorique, ce ne sera sinon bien faict. Toutesfois voicy qu'ilz en cō-
cluent. Si les colonnes surquoy il poseroit, deuoient porter vingt piedz de haulr
Haulteur il falloit partir ceste haulteur en treze, & luy en dōner l'vne. S'ilz en deuoient auoir
de l'Archi- iusques a vingt & cinq, il leur en conuenoit vne douzieme. si trente, vne vnzieme,
traue Ioni- & ainsi consequemment.
que.

Or cest Architraue Ionique doit estre de trois pieces, non compris la cymaise, &
celles la se doiuent diuiser en neuf, dont ladicte cymaise en doit emporter deux:&
Ceste façō de pour moulure aura vne doulcine. Apres ilz diuiserent encores en douze ce qui e-
faire est vrai- stoit soubz la cymaise, & en donnerent trois mesures a la partie de bas, quatre a cel-
ment. le du mylieu, & cinq a la plus haulte, amortissant soubz icelle cymaise.

Si est ce pourtant qu'aucuns d'entr'eulx n'y voulurent point de cymaise dessus
leur Architraue: mais d'autres en voulurent bien quelzques vns aussi se contente-
rent d'vne goule droitte, portant sans plus vne cinqieme partie de sa platte-bande,
& les autres d'vn petit quarré n'aiant qu'vne septieme. au moyē dequoy vous trou-
uerez parmy les œuures des antiques, ces moulures changées ou meslées, suyuant
les raisons de diuerses manifactures, lesquelles ne sont a blasmer: ce neātmoins en-
De l'Archi- tre toutes les autres, il semble que tousiours aient plus estimé l'Architraue de deux
traue a deux bandes que de trois: & de ma part ie le tien pour Dorique, pourueu qu'on en oste
bandes. les tringles & les fiches. Et voycy comme ilz le faisoient.

Toute sa haulteur estoit par eulx partie en neuf modules, dont ilz donnoient vne
a la cymaise auec deux tiers de ce module.

La plattebande moyenne en auoit trois, auec semblablement sa tierce, puis la plus
basse emportoit le reste. Celle cymaise auoit pour ses moulures vn canal ou nasel-
le, comprenant la moytié de son espace, & estoit d'vn costé garnie d'vn petit quar-
ré, & d'vn bozel ou membre rond de l'autre.

Plus en la plattebande du mylieu se mettoit dessoubz le bozel, vn filet en lieu de cy-
maise, lequel portoit la huittieme partie de toute la susdicte plattebande : & a celle
de dessoubz, estoit faicte vne goule droitte, portāt la troisieme partie de sa largeur.
Dessus cest Architraue ilz posoient leurs soliues, mais les boutz ne s'en monstroiēt
point ainsi qu'en l'ouurage Dorique, ains les couppoient dans le massif, puis les
recouuroient d'vne table continuele, que ie nomme bande royale, laquelle fu-
Ceste bande nissoit a niueau de la face exterieure de la muraille, & portoit autant de haulteur
royale est ce que tout le corps de l'Architraue estant soubz elle. En sa superficie ilz y tailloient
que nous ap- des vases, ou autres choses appartenantes a sacrifice, mais par especial des testes de
pellons frise. beuf disposées par interualles, dont les cornes estoiēt chargées de festons a fruitz &
a feuilles qui pendoient d'vn costé & d'autre. Au dessus de ceste bande royale ilz
y mettoient vne cymaise, qui n'auoit que la largeur d'vne doulcine portant quatre
Des aix sup- modules pour le plus, & trois pour tout le moins. Apres ilz asseoyent les aix pour
portans le pa- porter le paué, lesquelz auoient de saillie vn degré comprenāt quatre modules d'e-
ué, & de poisseur: & sur iceulx aucuns ouuriers formerent des bretures, en guise de planches
leur façon. faictes a la sye: mais d'autres les voulurent tous vniz comme passez soubz le rabot.
Puis sur ces aix poserent le paué, ou des soliues en trauers, dont les modillons a-
uoient conuenable saillie, & portoit chacun trois modules d'espoisseur. Les vuy-
des ou entre deux desquelz estoient ornez d'ouales. La plattebande regnant des-
sus,

sus, & seruant de fronteau, auoir quatre modules de haulteur : & l'autre encores estant plus hault couurant & gardant de la pluye les boutz d'iceulx modillons, comprenoit de largeur six modules & demy. Les moulures qui les paroient, & sur quoy s'escouloit la pluye, auoient deux modules en haulteur : & n'estoient composées fors que d'vne goule ou bozel. Pour l'accomplissement de tout, il y auoit vne doulcine de trois modules ou quatre pour le plus, en laquelle tant les Ioniens que les Doriques appliquoient des testes de lyon, pour seruir de gargoules a getter les eaux. Mais ilz prenoient garde sur tout a ce que lesdictes eaux coullant a bas ne mouillussent les hommes entrans au temple ou en sortans, ou qu'elles ne retournassent en dedans : & a ces fins estouppoient les gargoules dont ce feust peu ensuiure tele incommodité. *Des testes de lyon pour seruir de gargoules.*

z iiij

SEPTIEME LIVRE DE MESSIRE

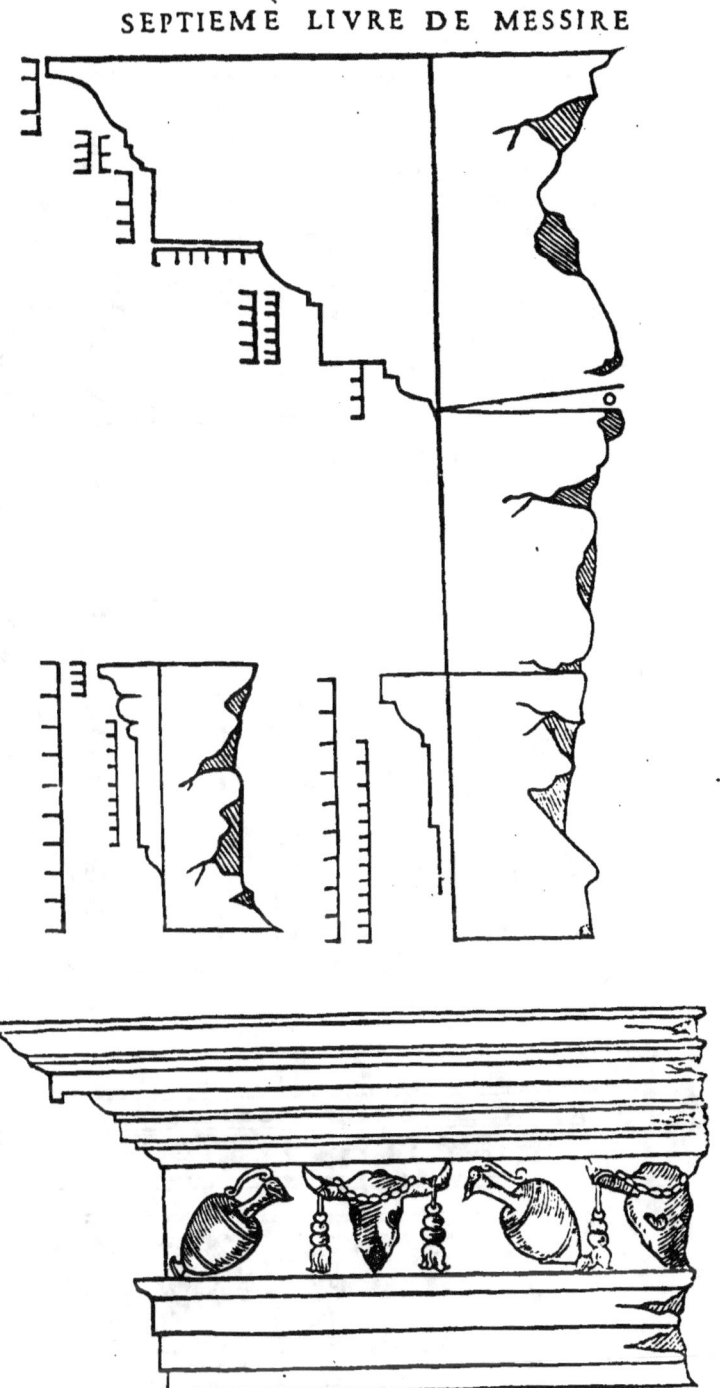

LEON BAPTISTE ALBERT. 139

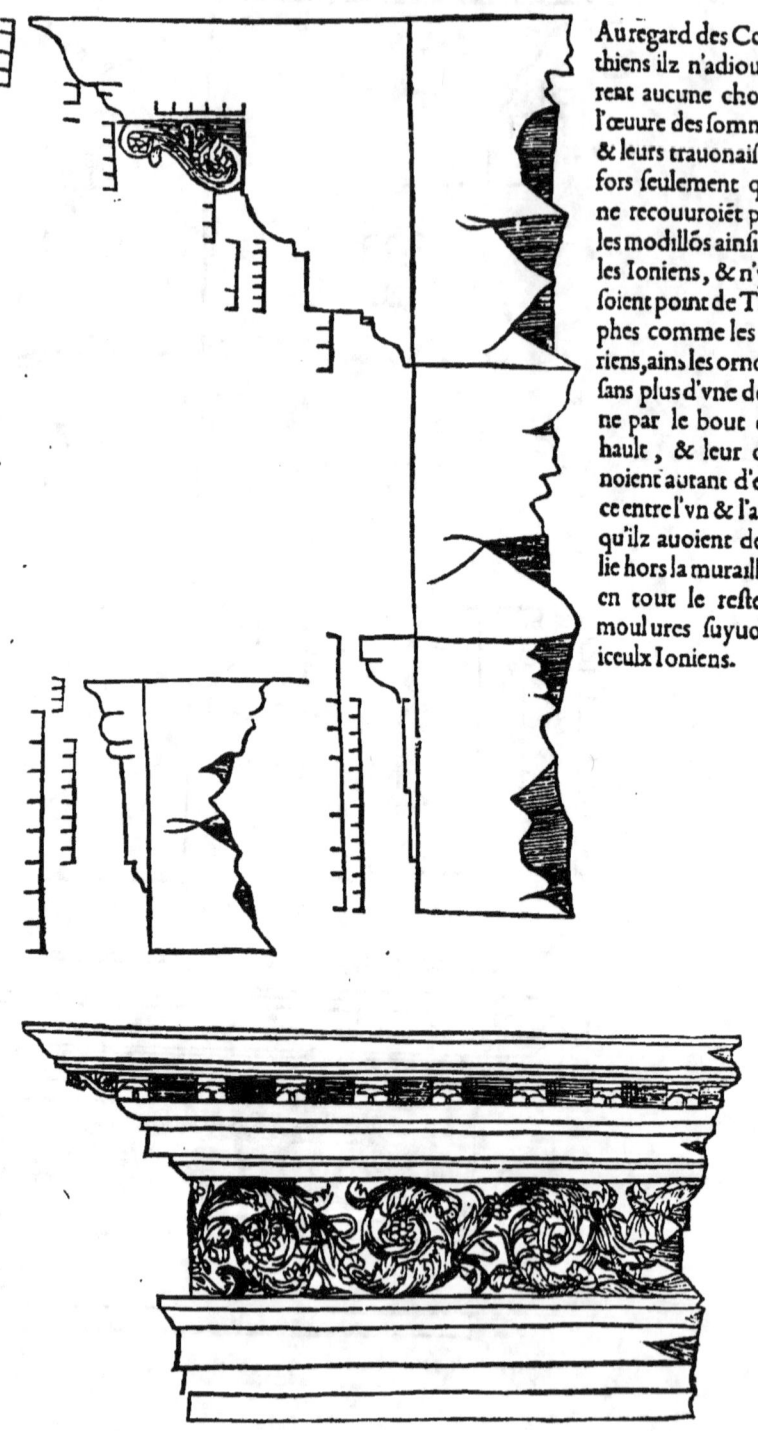

Au regard des Corin-
thiens ilz n'adiouste-
rent aucune chose à
l'œuure des sommiers
& leurs trauonaisons
fors seulement qu'ilz
ne recouuroiẽt point
les modillõs ainsi que
les Ioniens, & n'y fai-
soient point de Trigli-
phes comme les Do-
riens, ains les ornoient
sans plus d'vne douci-
ne par le bout d'en
hault, & leur don-
noient autant d'espa-
ce entre l'vn & l'autre
qu'ilz auoient de sail-
lie hors la muraille : &
en tout le reste des
moulures suyuoient
iceulx Ioniens.

SEPTIEME LIVRE DE MESSIRE

Or c'est assez parlé (a mon aduis) des genres de colónes recouuertes de lacunaires, ou autrement planchers vniz: parquoy traicteray prochainemét de celles qui supportent des Berceaux, Arches, ou autres teles voultures, en descriuant la basilique. & en cecy vous orrez vn discours de quelzqs choses assez dignes de memoire touchant ce qui concerne les colonnations, dequoy ie diray en passant, que les tiges er posées a l'air ouuert, se móstrent beaucoup plus menues que celles qui sont en lieu sombre: & plus sont elles canelées, plus se rédent elles grosses a la veue. A ceste cause faictes celles des coingz. tousiours plus massiues ou plus canelées que les autres, puis qu'ainsi est qu'elles sont pl' subgettes a la lumiere. Ces canelures se fôt ou tout

Des canelures, & cõment elles se fôt.
du long de la colonne, ou en tournant ainsi qu'vne limasse. mais les Doriés les font volontiers en montant droit amont: & celles la entre les Architectes se nomment coustumierement stries. Vray est qu'iceulx Doriens n'en mettoient iamais plus de vingt sur vn corps de colonne: mais toutes les autres nations y vouloyent vingt & quatre, combien qu'aucunes distinguoient ces canelures par vne liziere ou quaré

Mesure de la platte bande entre deux canelures.
entredeux, laquelle ne portoit moins d'vne tierce partie, ny plus d'vne quarte en largeur du vuide d'vne des canelures qui se cauoient tousiours en demy rond. & quant aux Doriens, ilz n'y faisoient point de liziere, ains les menoiét a viue areste & le plussouuét toutes plaines: & s'il aduenoit qu'ilz les creusassent, c'estoit sans pl'

Profondeur de canelures doriques.
de la quarte partie d'vn cercle, encores les arestes s'entretouchoient. Aucuns aussi emplissoient de rudentures la tierce partie des stries, respondant deuers l'empietement de la colonne, & ce pour donner ordre que les arestes interposées ne s'enrópissent pas si tost, ains feussent moins subgettes a tous heurtz.

Certainement la canelure qui est menée tout au lóg de la colonne depuis le basiusques au hault, faict que la tige s'en móstre beaucoup plus grosse. Mais celle qui tout ne en limasse, contrainct la veue a varier: toutesfois tant plus sera sa façó approchāte de la ligne perpendiculaire, plus en apparoistra la colonne massiue.

Iamais ouuriers ne feirent plus de trois entortillemens de canelures sur vne tige, ny moins q̃ d'vne toute entiere. Or quelles qu'elles soient, ou droittes ou torues, tousiours les fault il mener egales depuis le pied iusques au coleris, a ce qu'il n'y ait

Pour creuser canelures.
point de difformité. Et pour aprédre a les creuser, il ne se fault seruir que du ioinct de l'esquierre.

Mathematicien pour geometriens.
Ie sçay bié qu'entre les Mathematiciés il se treuue vne ligne laquelle estãt menée de quelq poinct assis ou l'õ vouldra, sur la cãbrure d'vn demy cercle, iusques aux chefz du diametre, elle faict iustement l'angle droit de l'esquierre, & voyez en cy la figure.

Quand vous aurez dõques trassé les demy rõdz des canelures, il les fault creuser si auant q̃ le ioinct de lesquierre touche au fons, & les brãches aux deux costez. Encores vous veuil-ie bié faire entendre, qu'estans les deux boutz de la colonne trassez ainsi qu'il appartiét, vous deuez laisser tant hault q̃ bas espace raisonnable, a ce que les concauitez des canelures soient separées des membres qui orneront tant l'empietement que le gorgerin. Et de ce vous suffise.

Aucuns

LEON BAPTISTE ALBERT. 140

SEPTIEME LIVRE DE MESSIRE

Memphis e- Aucuns maintiennent qu'autour du temple de Memphis il y auoit douze coloſſes
ſtoit la ſecon- tenans lieu de colonnes.
de ville d'E-
gypte. Certains ouuriers auſsi meirent en leurs ouurages des colonnes mobiles toutes reueſtues de pampre, autremẽt feuilles de vigne apres le naturel, & de petiz oyſeaux en l'air. Mais pour la maieſté d'vn temple les colonnes toutes plaines ſont plus honeſtes que d'aucune autre ſorte.

Vray eſt que l'on peult colliger certaines dimenſiõs qui aidẽt beaucoup, & preſtẽt
Cecy eſt l'vn vne grande facilité aux ouuriers pour mettre leurs colonnes en œuure : C'eſt que
des princi- l'on compte combien il y en doit auoir, puis de ce nombre ſe tire la raiſon pour les
paulx poin-
ctz en matie- aſſeoir où il eſt conuenable. Mais pour commencer aux Doriques, ſ'il y en doit a-
re de colones. uoir quatre de front, l'aire ſe partira en vingt & ſept parties. qui en veult ſix, le plan
Pour l'aſsiet-
te de colones ſoit diuiſé en quarante & vne. ſi l'on y en met huit, le parterre ſe meſure en cinquan-
Doriques. te & ſix, de chacune deſquelles diuiſions deux ſoyent données à l'eſpoiſſeur de la
colonne.

Et en

LEON BAPTISTE ALBERT. 141

Et en ouurages Ioniques, quand il y doit auoir quatre colonnes de front, l'aire soit diuisée en vnze parties & demie: s'il y en fault six, ladicte aire soit compartie en dix & huit: & si lon y veult huit colonnes, le parterre se mesure en vingt & quatre portions & demye, puis l'vne en soit donnée a la grosseur de la colonne.

SEPTIEME LIVRE DE MESSIRE

Du paué d'vn temple, des espaces interieures, ou dedans œuure, du lieu de l'aire, des murailles, & de leurs ornemens.

Chapitre dixieme.

LEs bons ouuriers estiment que si lon monte quelzques degrez iusques au rez de chaussée, d'vn temple pour entrer en sa nef, qu'il en est tousiours de plus grã- de maiesté: & sur toutes choses desirent que la place du maistre Autel soit rele-

Du grand Autel. uée si qu'on le puisse veoir de toutes pars. & quant aux entrées des chapelles desti- nées sur les costez, aucuns les ont laissées totalement ouuertes, sans aucune clostu- re de muraille: mais certains autres y ont mis deux colónes sur les costez, lesquelles

Colonnes pri- ses sur les or- nemens du portique. ilz formoient sur la raison de l'Architraue, & autres ornemens du portique dont nous venons prochainement de parler: puis le reste du vuide surmontant ces coló- nes estoit reserué pour les statues, & pour les cãdelabres. D'autres aussi faisoiét clor- re ces chapelles de muraille, ordónée tant d'vne part que d'autre pour empescher qu'on n'y peust entrer sans sa clef.

Quant aux fermetures du tẽple ceulx la sont abusez qui pensent qu'ó les doit tenir grosses pour leur dóner plus grãde maiesté. Car qui ne blasmeroit vn corps dót les mẽbres sont enflez oultre mesure? Sãs point de doubte la cómodité du iour est em- peschée par trop grosse espoisseur des murailles: ce q̃ cognoissant le tresingenieux Architecte qui eut charge du Pantheó, & toutesfois iugeãt qu'il estoit besoing d'y

Le Pantheon est la Roton- de a Rome. Du hourda- ge en rempliss- ge de grosse muraille. auoir grosse muraille, il se seruit seulement de hourdis, & regetta tout autre rẽpliss- ge: puis aux espaces que les ignorans eussent comblées, il y feit des niches & ouuer- tures: au moyen dequoy la despense fut espargnée, la trop grande charge euitée, & si en acquit l'œuure plus de grace.

La grosseur de ladicte muraille donc doit estre prise suyuant la raison des colónes: & fault que sa haulteur corrésponde a la grosseur, cõme il se faict en icelles colonnes.

Curiosité de l'autheur. I'ay trouué (certes) que les antiques auoient accoustumé de compartir l'aire d'vn temple en douze, a commencer par le costé de la maistresse entrée: & s'il falloit que l'ouurage feust fort robuste, ilz la mettoient en neuf tant seulement, dont ilz en donnoient l'vne a l'espoisseur de la muraille : & quand il estoit question de faire le temple rond, iamais ouurier ne feit la muraille moindre que de la moy- tié du demy diametre par dedans œuure. Toutesfois plusieurs luy ont donné de trois pars les deux, & d'autres trois d'iceluy demy diametre party en qua- tre, pour la leuer iusques a l'arrachement de la voulte. Mais les mieulx entenduz ont tousiours diuisé le contour du plan rond en quatre portions egales, dont il`s estendoiẽt l'vne en ligne droitte, suyuãt la longeur de laquelle estoit leuée en hault la muraille par dedans œuure, si que cela tenoit proportion d'vnze a quatre: chose que plusieurs ont aussi ensuiuie aux ouurages quarrez, feussent temples, ou autres edifices: au moins ou il falloit gaigner tant deça que dela des bouges en l'espoisseur du mur: qui sont cause de faire sembler a la vẽue le vuide bien plus large: & souuen- tesfois aucuns ont mené la haulteur de la muraille autant que se pouuoit monter l'estendue de tout le diametre. Mais en ouurages rondz icelle haulteur de muraille ne sera pas semblable tant dedans œuure que dehors, ains la haulteur interieure donnera commencement a la cambrure de la voulte: & l'exterieure yra montant

Mesure de la cambrure d'vne voul- te. iusques a l'asiette de la couuerture. La cambrure d'icelle voulte aura de trois pars l'vne a compter depuis son arrachement, iusques au rez de la chaussee, au moins

si la

si la couuerture est cõduitte par degrez. Mais si elle doit estre faicte de lignes droit-
tes en maniere de pyramide, ou dos d'Asne, en ce cas la paroy par dehors recouuri
ra la moytié de la haulteur de la voulte.

La muraille plus commode qu'õ sçauroit faire en temples, est de brique ou de tuy-
le cuitte: mais il la fault reuestir d'autres parures, dequoy plusieurs ouuriers ont eu
des opinions diuerses.

En Cizyque ville de Bithynie, il y eut des ouuriers qui ornerent les parois du tem-
ple, de tables de pierre bien polyes, & enduirent les ioinctures de fin or.

Plus en Elide ville d'Arcadie, le frere de Phidias statuaire feit l'incrustature du tem
ple de Minerue de chaulx broyée auec du Safran & du laict.

Aussi le monument du Roy Simande, ou les amyes de Iupiter furẽt enterrées, les *Du monu-*
Roys d'Egypte le feirent ceindre d'vn cercle d'or, portant d'espois vne coudée *ment des a-*
toute entiere, sur trois cens soixante & cinq de tour, a chacune desquelles estoit vn *myes de Iupi*
iour de l'an marqué. *ter.*

Voyla comment feirent les vns. mais certains autres s'y gouuernerent tout au
contraire. Et qu'il soit vray, Cicero suiuant la doctrine de Platon, fut d'auis qu'on *Opinion de*
admonestast les peuples par decret de la loy, a faire les temples tous blancz par de- *Platon & de*
dans, sans s'amuzer a diuersité de couleurs, & autres mignotises distrayantes les *Cicero tou-*
hommes de leur deuotion: toutesfois il veult bien que l'ouurage en soit beau. *ples.*

Quant est a moy, lon me pourroit persuader assez facilement, que la simple cou-
leur, & la purité de la vie, sont tresagreables aux Dieux: & ne conuient qu'il y
ait dans les temples choses qui par leurs plaisantes manifactures puissent diuertir
les courages de requerir la grace diuine. Mesmes suis en opinion qu'en ouurages
publiques, & par especial en bastimens sacrez, lon ne doit en nulle maniere se de-
partir de grauité: voire dy que celuy sera louable, qui mettra entierement son e-
stude a faire que les parois, la couuerture, & le paué sentent leur art auec delicates- *La beauté*
se, pourueu qu'il tienne aussi la main a les rendre durables autant comme il sera *sans bõté est*
possible. Et pour y aduenir, sera singulierement commode faire par dedans œu- *peu de chose.*
ure, soubz le couuert, vne crouste de Marbre auec du verre pilez & alliez ensem- *Pour vne bel*
ble: de laquelle composition seront formées des tables plattes & quarrées comme *le incrusta-*
Ardoyse, ou d'autre sorte, ainsi que de marqueterie. & pour le bas ou parterre, *ture.*
on pourra (suyuant la mode antique) faire vne semblable crouste enduyt-
te de chaulx viue, & moulée a compartimens de bonne grace. Mais tant a l'vn,
qu'a l'autre, l'Architecte donnera ordre aux lieux & places conuenables pour y
former ou asseoir les beaux ouurages: principalement au Portique, ou les gestes *Pour mettre*
des choses dignes de memoire seront mises en euidence en tableaux de platte *conuenable-*
painture. Dedans le temple i'aymeroye mieulx quant a moy d'iceulx tableaux *ses dignes de*
attachez contre les murailles, que si on paignoit dessus elles: & encores m'y sem- *memoire.*
bleroit plus excellent le labeur de relief ainsi qu'a demytaille, si d'auanture l'art du
paintre & le couchement de couleurs n'auoient esté si tresbien entenduz, qu'il n'y *Louenge de*
eust que redire, comme aux deux tableaux que Cesar le dictateur achetta pour de- *l'art du pain*
corer le temple de sa mere Venus, & en paya quatre vingtz & dix talans d'or, aual *ture.*
luez en monnoye de France a la somme de cinquante quatre mille escuz. A la veri *Des tableaux*
té ie pren bien aussi grand plaisir a contempler vne bonne painture, qu'a lire vne *que Iule Ce-*
belle histoire; mais si l'ouurage n'est bien faict, on ne le doit pas appeller paintu- *sar achetta.*
re, ains plustost brouillerie. Car labourer de la plume, ou du pinseau, ce n'est si- *De la pain-*
ture & de
l'histoire
escritte.

A ij

non que paindre: & sont ces deux artz la communs en ce, que l'vn painct de paroles, & l'autre de ses lignes. Et tant en l'vn qu'en l'autre sont requis, tresbon entendement, & vne diligence & soing incredible. Aussi vouldroy-ie que dans le temple, tant contre ses parois que dessus le paué, l'on n'y feist rien qui ne sentist sa saincte philosophie.

Les loix Romaines escrittes en tables de cuyure. Voyez Sueto-né en la vie de Vespasiá. Ie treuue que iadis a Rome dedans le Capitole il y auoit des tables de cuyure en quoy les loix estoient escrittes, suyuant lesquelles tout l'Empire se gouuernoit: & apres qu'il eust esté bruslé, Vespasian les feit refaire iusques au nombre de trois mille.

Pareillement a l'entrée du temple d'Apollo en Delos, se lisoient certains vers, enseignans aux hommes de quele composition d'herbes ilz deuroient vser contre tous empoysonnemens.

Mais quant a nous, ie suis d'opinion qu'on mette en noz eglises des exhortations si bonnes que le peuple en puisse deuenir plus equitable, plus modeste, moins excessif, plus orné de toute vertu, & plus agreable enuers Dieu, comme sont celles qui disent: Soys tel que tu veulx qu'on t'estime. Ayme, si tu veulx estre aymé. & ainsi des autres.

Mais quant au paué, ie le vouldroye enrichy de lignes & figures appartenantes a la Musique, & a la Geometrie, afin d'exciter en tout & par tout les courages a suyure la vertu pour delaisser le vice.

Les antiques auoient accoustumé de mettre pour ornement en leurs temples & Portiques, les choses plus rares qu'ilz pouuoient recouurer, comme en celuy *Voyez Pline au ch. xix. de son xij. li-ure. Racine de Cinamome. Voyez Polybe en son cinquiesme des histoires.* d'Hercules des Cornes de formiz apportées des Indes: & des chapeaux de Cinnamome ou Canelle que Vespasian feit mettre au Capitole. Plus comme la tresgrande racine de Cinnamome, que l'emperiere Auguste meit au principal temple du mont Palatin, plantée dans vn vase d'or. Aussi a la ville de Therme en Aetolie, que Philippe de Macedone ruyna, l'on dict que dans les portiques du temple y auoit plus de quinze mille armures complettes, & plus de deux mille statues, seulement pour beauté: mais a ce que dict Polybe, ce Roy victorieux les feit toutes briser, excepté celles qui portoient tiltre ou representations de Dieux: & n'estoit, peult estre, plus a estimer le nombre de ces choses, que la diuersité des œuures.

Solin racompte aussi qu'il se trouua des hommes en Sicile, lesquelz formerent des images de sel, & Pline dict qu'vn autre en feit de verre.

Sans point de doubte ces choses ainsi rares sont bien esmerueillables, tant pour le subget de nature, que pour l'industrie des ouuriers. mais nous parlerons en autre endroit des statues ou images.

Differéte de colones pour temples & pour portiqs. L'on met les colonnes contre les parois, & semblablement aux ouuertures, mais leur raison n'est pas tele dedans les temples, comme pour les portiques.

Certainement i'ay obserué qu'aux plus grans & plus vagues edifices pour n'estre (a l'auanture) icelles colonnes correspondantes a ouurage tant excessif, aucuns Architectes feirent les cornes des cambrures ou arceaux de voulte, en maniere que la sagette excedoit d'vne tierce partie son demy diametre, chose qui se trouua bien belle: & d'auantage tant plus vne voulte se relieue, plus est elle (s'il fault dire ainsi) agile & legiere a supporter. Mais ie ne veul omettre a ramenteuoir, qu'il fault en matiere de voultes, faire les boutz

plus

plus longz que le demy diametre, d'autant que les saillies des cornices peuuent empescher la veue des regardans, qui ne sçauroient iuger de leur assiette, se trouuans au mylieu du temple.

❧ Pourquoy il fault que les couuertures des temples soyent voultées.

Chapitre vnzieme.

MOn opinion seroit que lon feist les temples voultez tant pour plus grande maiesté, que pour en estre plus durables. Et a dire vray, ie ne sçay par quel desastre est aduenu qu'on n'en sçauroit trouuer vn memorable qui n'ayt esté par feu reduyt en cendre. I'ay leu que Cambyse brusla entierement tous ceulx qui estoient en Egypte: & porta en Persepoli tout l'or & tous les ornemens qu'il y trouua. *Les temples memorables ont esté tous bruslez. De Cambyse Roy de Perse.*
Aussi Eusebe nous racompte que l'oracle de Delphi fut trois foys bruslé par les Thraces. Mais ie treuue en Herodote qu'Amasis Roy d'Egypte le restitua, encor apres qu'il eut esté ars & brouy par vn feu de meschef. Semblablement i'ay veu en quelq́ endroit, qu'enuiron le temps que Phenix trouua certains characteres de lettres pour son peuple, il fut bruslé par Phlegias: & de rechef durãt le regne de Cyrus peu d'années auant la mort de Serue Tulle Roy des Romains encores, fut il gasté par feu: mesmes appert qu'il fut reduit en flambe au temps que nasquirent ces lumieres d'esprit & de doctrine, Catulle, Saluste, & Varron. *De l'oracle d'Apollo en Delphi q́ est cité de Beotie pres le mont Parnase.*

Au regard du temple d'Ephese, les Amazones le bruslerent a lors que Syluę Posthumien regnoit: puis qu'encores le veit on ardre au tẽps que Socrates beut la poyson en la ville d'Athenes. *Ephese estoit vne ville en Asie. La poyson q́ beut Socrates estoit ius de cigue.*

I'ay leu aussi que le temple de la ville d'Arges perit par feu l'année que Platon nasquit en Athenes, qui fut durant le regne du Roy Tarquin a Rome.

Mais que diray-ie des Portiques sacrez de Hierusalem, de ceulx de Minerue a Milete, du temple de Serapis en Alexãdrie, du Pantheon a Rome, de celuy de Vesta, & de celuy d'Apollo ou lon dict que les vers de la Sibylle furent bruslez? Certainemẽt lon tient que quasi tous autres temples ont esté sugectz a semblable calamité. Toutesfois Diodore escrit que celuy seul d'Eryce, dedié a Venus, auoit tousiours demouré iusques a son temps, entier, & sans aucun dommage. *Les vers de la Sibylle en mane furent bruslez. Du temple de Venus en Eryce.*

Cesar disoit qu'Alexandrie auoit esté preseruée du feu de ses soldatz pẽdant qu'il y tenoit le siege, a raison qu'elle estoit voultée. Et a la verité la voulte doit aussi auoir ses ornemens: chose que considerant les antiques, ilz faisoient par leurs Architectes transferer en leurs voultes spheriques ou rondes, pour les orner, toutes les graces que les orfeures mettoient aux vases des sacrifices: mais quant aux arches & cambrures, ilz suiuoient les façons qui ordinairement se donnent aux paremens de lict. & pour ceste cause voit on en ces manieres de voultes des diuersitez d'ouurages a quarrez perfectz, a huit faces, & ainsi des autres, façonnées d'angles pareilz, & en lignes egales, entremesſées de plusieurs traictz, cercles & mignotises, de sorte qu'on ne leur sçauroit donner plus grande grace. *Les voultes resistent au feu. Ornemẽt des voultes rondes.*

Neantmoins puis que nous sommes en ce propos, ie veuil bien dire que ceulx qui

A iij

SEPTIEME LIVRE DE MESSIRE

Les antiques n'ont point escrit de l'ornement des voultes.

Les antiques ont faict les exquis ornemens des voultes du Pantheon, & d'ailleurs, dont on voit les formes encauées & de relief, n'ont point mis par escrit la façon de les faire: parquoy les voulant ensuiuir, ie peruins a mon intention a peu de fraiz & de labeur, par la voye suiuante.

Premieremēt ie traſſay les lignes des formes futures, deſſus vne table quarrée, a six ou a huit faces, ainſi que meilleur me ſembla: puis tāt que ie vouloye encauer les ꝑties de la voulte, ie tein les briques ou eſpoiſſes ou tenves: & cela faict, par deſſus les ceintroers qui ſouſtenoient la voulte, placquay vn lict de terre crue, enduitte auec Argille, en lieu de chaulx & ſable: puis par deſſus le dos ioigny ces briques d'vnciment reforcé de tuile pilée, incorporée de chaulx: & pris garde le mieulx qu'il me fut poſſible, a faire que les formes tenves ou ſubtiles cōuinſent auec les plus eſpoiſſes: & quand cela fut bien lié enſemble, i'en oſtay entieremēt iceulx ceintroers de voulte, & apres nettoyez les creux de la terre qui eſtoit entrée dedans les encaueures, ainſi les formes ſuccederent a mon intention.

D'vne voulte belle & induſtrieuſe.

Mais pour r'entrer en ma matiere, ce que Varrō a eſcrit d'vne voulte, me plaiſt bié grādemēt, c'eſt qu'elle fut paincte en la façon du Ciel, & dedās y auoit vne eſtoille mouuante, garnie d'vne aiguille qui demōſtroit l'heure du iour, & en oultre le vēt leql ſouffloit hors le pourpris. Et certes cela eſt cōmode, & louable en vne maiſon.

Merueilleuſe haulteur de baſtimens.

Auſſi ont les antiques affermé que les faiſtes ou combles apportent tant de dignité a vn ouurage, qu'encores que lon feiſt les temples de Iupiter ſi hault eſleuez en la regiō de l'air, qu'ilz ne feuſſent ſubgetz a la pluye, ſi eſt ce que pour garder la decoration, ilz leur en faiſoient mettre de beaux & ſinguliers. Mais voicy comment on en vſe.

Pour faire iuſtement la haulteur d'vn cōble.

On prend vne partie, non paſſant vne quarte, ny moins d'vne cinqieme de la largeur du mur deſſus quoy poſe la cornice, & faict on auſſi haulte l'extremité du cōble: mais en ſes quatre coingz & a la poincte on y aſſiet des acroteres ou petiz piedeſtalz quarrez, pour planter des images deſſus, & pour faire iceulx acroteres, la haulteur de ceulx qui deuront eſtre aux quatre coingz, ſe tiendra auſſi grande que la largeur de toute la cornice, hors mis la liziere Royale. Mais celle du mylieu les paſſera d'vne huitieme part de ſa meſure.

Haulteurs d'acroteries ou piedeſtalz quarrez.

Aucuns maintiennent que Buccide fut le premier qui pour beauté trouua l'inuention de mettre des ſtatues de terre cuytte aux quatre coingz d'vn cōble: mais depuis on s'accouſtuma d'y en boutter de marbre, au moins en belles couuertures.

※ Des ouuertures conuenables aux temples, aſauoir feneſtrages, portes,
& huiſſeries, enſemble de leurs particularitez & orne-
mens pour bonnne grace.

Chapitre douzieme.

IL appartient que dans les temples les feneſtrages ſoyent moyens, & hault percez, ſi qu'on n'en puiſſe veoir ſinon le Ciel ſans plus, afin que tant les preſtres qui feront le ſeruice, que ceulx qui ſeront la pour y faire prieres, ne puiſſent par aucū obiect auoir leurs penſées diſtraictes des contēplations diuines. Certes l'horreur qui vient de l'vmbre, augmente de ſon naturel la deuotion des courages, a raiſon que l'auſterité eſt en grāde partie conioincte auec la maieſté. D'auantage eſtimez

En lieu ſombre eſmeut a deuotion.

que

que les lumieres deues aux temples,(& dont il n'y a rien de plus diuin pour l'orne-
mēt de la religiō) se mōstrēt languissantes en trop grāde clarté. Aussi pour ceste cau
se les antiques estoient le plus souuent contés de la seule ouuerture de l'entrée, la-
quelle quant a moy i'estimeray cōmode, si on la faict plainemēt claire: & si la place
a se promener dedans œuure, ne se mōstre melancolique. Mais ie veuil que le lieu *Du grand*
approprié au grād Autel, represente singuliere maiesté, plustost que grād beauté. *Autel.*
Or ie reuien a l'ouuerture des fenestres. & pour continuer mō discours, remem- *Particularí-*
rez que i'ay desia predict, que cela consiste en son vuide, en ses flās ou costez, & en *tez de portes*
son superliminaire, autremēt linteau ou frontail, mesmes que les antiques ne sei- *& fenestres.*
rent oncq en leurs ouurages portes n'y fenestrages autrement que quarrées. Mais ie
diray premierement des portes.

Tous les bons Architectes, tant Ioniques, Doriens que de Corinthe, auoient ac- *Des ouuertu-*
coustumé de tenir leurs ouuertures par hault plus estroittes d'vne quatorzieme p *res restreiētes*
tie que par le bas: & au linteau donnoient l'espoisseur du bout d'enhault d'vn des *par hault.*
piedroictz, voire faisoiēt en ces trois membres, leurs moulures pareilles, & qui s'as *Espoisseur du*
sembloiēt a onglet, mesmes egaloiēt la cornice de ce linteau a la haulteur des cha- *linteau ou*
piteaux posez sur les colonnes des portiques, & en cela conuindrent tous ensem- *claueau.*
ble: mais en autres particularitez ilz furent differens: Car les Doriques diuiserent *Des moulu-*
toute celle haulteur en seze, dōt ilz en donnerēt les dix au vuide d'icelle ouuerture, *res.*
& nōmerēt cela lumiere. a la largeur ilz en bailletēt cīq, & a chacū des piedroictz v- *Mesure de*
ne. Mais les Ioniens partirēt ceste premiere haulteur en dixneuf parties, dōt ilz en *l'ouuerture*
donnerent les douze a la haulteur du vuide, six a la largeur, & vne a chacune stan- *Dorique.*
chere. Puis les Corinthiens la compartirēt aussi en dixneuf mesures, de quoy ilz en *Mesure Ioni-*
baillerent sept a la largeur du vuide, quatorze a la haulteur de la lumiere, & a chacū *que.*
des costez de la porte vne septieme de la largeur de l'ouuerture, lesquelz costez e- *Mesure Co-*
stoient continuations d'Architraue. Et si ie ne m'abuze, les Ioniēs se delecterēt du *rinthienne.*
leur enrichy de trois bandes. Les Doriens en semblable, mais ilz n'y voulurent ne
moulures ne fiches. toutesfois chacune de ces natiōs meit pour beauté au claueau
regnant sur la porte, les enrichissemens de ses cornices, combien que lesdictz Do-
riens ne mettent en leur Architraue les apparēces des boutz de soliueaux enrichiz
de triglyphes, mais en leur lieu se seruent de la plattebande Royale, aussi large que
la face du piedroit, lequel est au rencontre de la porte. & a celle dicte plattebāde ad
ioustēt la cymaise, ensemble la petite goule droitte, & par dessus le degré pluteal au
cunesfois tout pur, & d'autres decoré de ses ouales. puis tout soudain suiuent
les modillōs garniz de leur cymaise, & au dernier lieu la douleine. parquoy qui les
vouldra ensuiure, fauldra qu'il prenne ces dimēsiōs ou mesures sur ce que i'ay dict
en parlant des trauonaisons Doriques.

<div style="text-align: right;">A iiij</div>

SEPTIEME LIVRE DE MESSIRE

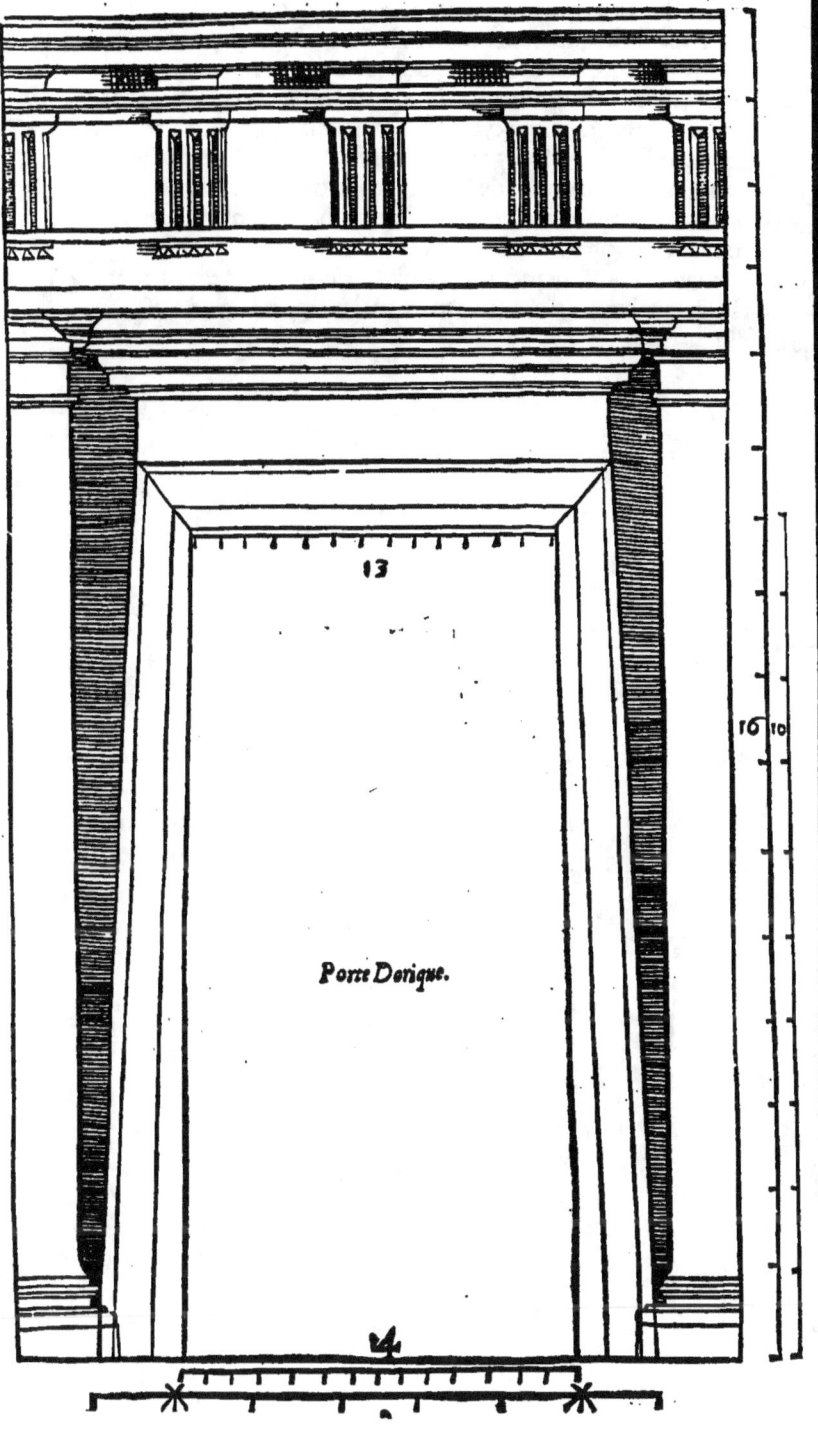

LEON BAPTISTE ALBERT. 145

Les Ioniens au contraire n'y mettent point la platteband Royale, dont ilz se sont seruiz en leurs trauonaisons, mais en lieu d'elle y logent vn feston de fruictz & feuillages, tortillé d'vn ruban, & aussi large que le dict architraue hors mis vne tierce partie, & pardessus colloquent la cymaise, dentilles, oualles, le grand degré des modillons recouuers de leur bande, auec la cymaise du front, & la doulcine haulte: d'auantage a chacun des costez soubz le large degré des susdictz modillons ilz appliquent des pendans ainsi que oreilles de Limier, dont le traict est semblable a vne grande S oblongue, se venāt a poser du bout d'embas sur la circunference des voutes, en la maniere icy representée, a l'autre costé.

La largeur des susdictz pendans par enhault, doit estre semblable a celle du feston: mais par le bas ilz se restreciront d'vne quarte partie: & leur largeur arriuera iusqu'au nyueau de l'ouuerture. *Mesure de la cartoche/ou que pendāt.*

SEPTIEME LIVRE DE MESSIRE

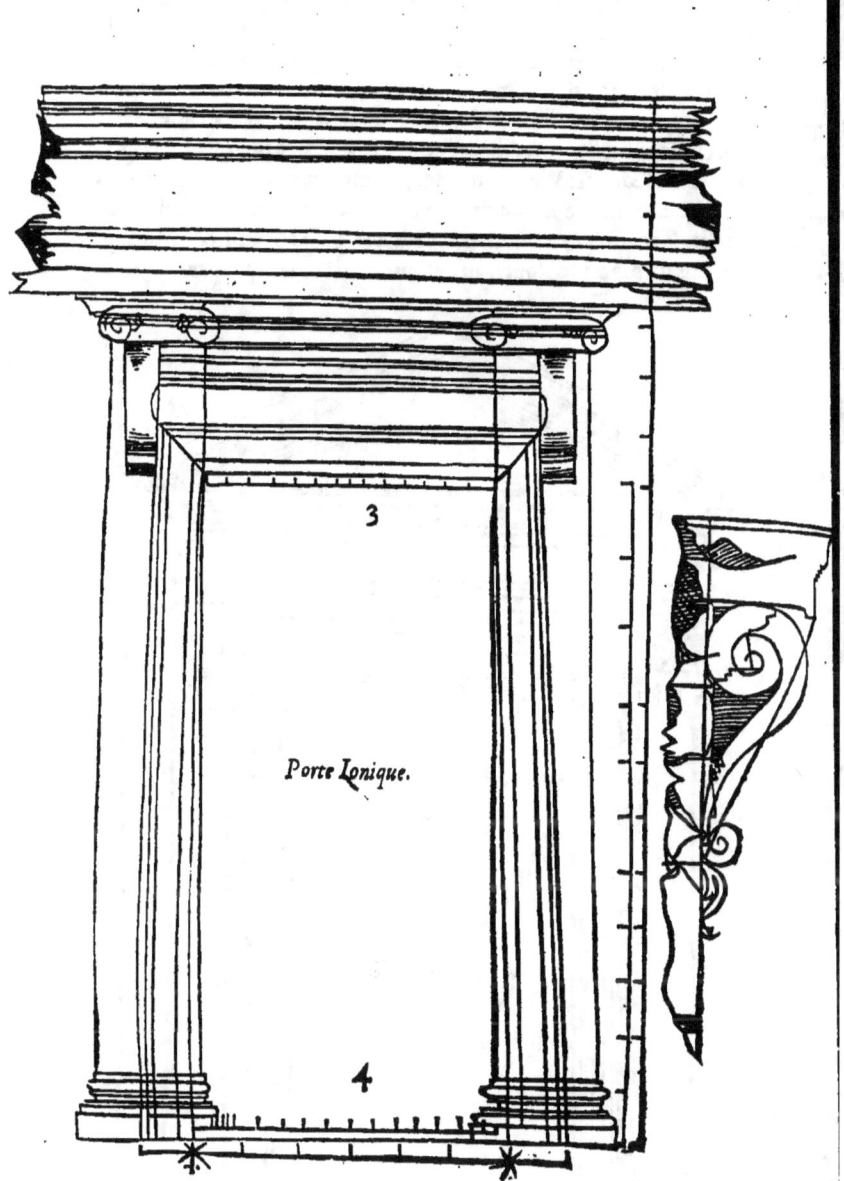

Porte Ionique.

LEON BAPTISTE ALBERT. 146

Quant aux Corinthiens, ilz se sont entierement seruiz en leurs portes & huisseries *Façō de por-* de l'ouurage appliqué aux colōnes de leurs portiqs, mais principalement en celles *te Corinthiē-* qui estoient exposées a la veue des passans, chose que ie dy a ceste heure pour ne la *ne.* repeter ailleurs: & si faisoient leursdictes portes en la façō que ie voys reciter. C'est qu'ayāt planté les costez, & assis le linteau dessus, ilz mettoiēt d'vne part & d'autre vne colonne platte, ou aucunesfois ronde, ayant conuenable saillie: mais les bases de ces colōnes estoient si distantes entr'elles, qu'en leur espace pouoit estre cōpris l'entier ouurage des piedroitz: & leur longueur, cōptant les chapiteaux, aussi gran de q̄ depuis l'angle extreme de la base droitte iusques a l'autre extreme de la gauche, & dessus elles se mettoit l'Architraue, la plattebande, la cornice, & le frontispice, selon les raisons du portique, dont nous auons ia parlé en lieu propre.

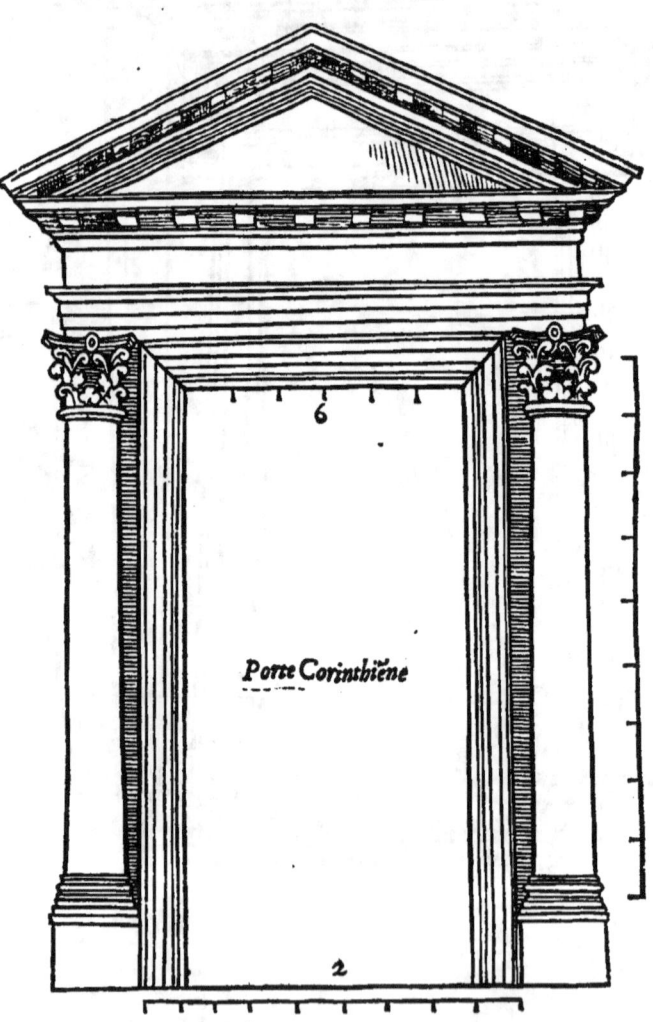

Porte Corinthiëne

Toutesfois il s'est iadis trouué aucūs ouuriers qui aux costez des huysseries ont en lieu de piedroit vny, mis des ornemens de cornice, & par ce poinct faict le vuide bien large: mais cela est plus conuenable aux delices d'vn logis particulier, specialement à l'endroit de ses fenestres, que non pas a la maieste d'vn temple.

Des Eglises qui n'ont lumiere que de la porte.
Or aux grandes Eglises, mesmes en celles qui n'ont point d'ouuerture sinō que de la porte, la haulteur du vuide se diuise en trois pars, dont la superieure se destine à seruir de fenestre, & se garnit de quelque beau treilliz: puis Jeux qui demeurē,

Des huisseries pour fermer portes.
se donnent au passage: mais les huys qui le ferment, ont leurs raisons expresses, entre lesquelles la premiere est le gond, qui se faict en deux sortes: l'vne ou qui s'attache a l'vn des costez de la porte, & s'enclaue dans la virole faicte au bout d'vne bande de fer: ou bien se faict d'vn coing de mesme boys en maniere de piuot, & sur ce dict piuot se tourne la closture, autant comme il est necessaire.

Des huisseries de cuyure.
Les huisseries des temples pour demourer durables a perpetuité, se font d'Arain, & de grand pois, & se tournent plus seurement sur le piuot, qu'elles ne seroient sur les gons.

Ie ne veuil icy m'amuzer a dire que i'ay leu dedans les poetes & historiographes, de certaines portes reuestues d'or, d'yuoire, & de figures, qui estoient si pesantes que pour les clorre falloit auoir grand' nombre de personnes, & menoient si grand bruit en les poussant, que c'estoit vne horreur. Car quant a moy ie prise beaucoup plus l'aysance d'ouurir & de fermer. Mais pour y peruenir,

Pour faire tourner aiseement vne pesante porte.
Dessoubz la pointe du piuot par embas, mettez y vn quarreau de cuyure entremeslé d'estaing, renfondré au mylieu d'vne concauité a demy ronde, dans laquelle le bout dudict piuot aussi concaué par dessoubz se puisse iustement emboyster, si qu'entre les deux encaueures voyse iouant vne boule de fer bien ronde & bien polye: & a celuy d'enhault, faictes y mettre vne femelle d'Arain, enchassée dans le cadreau, ou puisse entrer ledict piuot, garny d'vne virole de fer bien brunye de toutes pars: & par ce moyen vous ferez que vostre closture ne sera point rebelle, ains en poussant tant soit petit, obeyra a vostre volonté.

Espoisseur de fortes huysseries.
Mesures & enrichissemens de portes.
A toutes portes y aura deux fermetures doubles, dont l'vne s'ouurira d'vn costé, & l'autre d'autre, l'espoisseur de chacune desquelles se fera d'vne douzieme partie de sa largeur: & pour leur ornement seront des plattesbandes assizes aux quatre costez, simples, doubles, triples, ou autant comme lon vouldra. Mais si on les faict doubles, estendues l'vne sur l'autre, ainsi que deux degrez, toutes les deux ne contiendront en large plus d'vn quart de leur huysserie, ny moins d'vne sixieme: & sera la premiere supereminente plus large d'vne cinquieme que celle de dessoubz. Mais si on les faict triples, il conuiendra tirer leurs lignes selon l'Architraue Ionique. Toutesfois qui les vouldra simples, on les tiendra d'vne cinquieme, iusques a la septieme, de la largeur de l'huys seruant a clorre. La moulure du dedans sera vne doulcine. Puis la longueur de l'huysserie se partira en plattesbandes trauersantes, si que les espaces d'enhault tiendront vne cinquieme de toute la haulteur, & le platfons deux fois autant.

Des fenestres d'vn tēple.
Les fenestres des temples s'enrichissent comme les portes: Mais a raison que leurs vuidures occupent la plus haulte partie de la muraille surquoy pose la voulte, voire & que de leurs angles elles touchent a la cambrure, pour ceste cause dessoubz l'arc on les tient contraires aux portes, c'est a dire deux fois plus larges que haultes: & se garnit ceste largeur de deux petiz pilastres pour montans formez a
la mode

la mode de colonnes du portique.

Quant aux lineamens des Scaphes en quoy se mettent les tableaux ou images, on les prend sur les moulures des huysseries: & de haulteur se montent a vne tierce partie de leur muraille. *Scaphes ce sont niches.*

Les Antiques mettoient aux fenestres des téples, aucunes tables bien subtiles d'albastre transparent pour receuoir le iour, preseruer de la pluye & molesté des vetz, ou quelque beau treillis d'arain, ou autrement de Marbre: & l'ouuerture estant entre les branches, n'estouppoient de verre fragile, mais de pierre speculaire de Segobie en Espagne, ou de Boulongne sur la mer au Royaume de France. Bien est vray que la lame n'excede pas souuét vn pied de large en toute quarrure, & est de plastre fort luysant par aucuns nommé talk, & trespur de nature, qui luy à donné tant de grace qu'il n'est point subget a vieillesse. *Des verrieres antiques.*

Proprieté du talk, dequoy se faict le plastre.

De l'Autel, de la Communion, des Candelabres, & lumieres.

Chapitre treziemc.

Puis que nous sommes sur le propos des temples, il appartient de parler de l'Autel. Parquoy au regard de celuy sur quoy lon sacrifie, mó aduis est que lon le mette au lieu plus apparent, asauoir droittement deuant le Tribunal. Les antiques le souloient faire en haulteur de six piedz, dessus douze de large, & là plantoient le signe de la Croix. Or s'il en fault accommoder plusieurs parmy vn temple pour y faire des sacrifices, ie le laisse au iugement des autres: Mais noz predecesseurs gens de bien au commencement de nostre loy & religion s'assembloient en la Communion de la cene, non pour s'y remplir de viádes, mais afin de s'appriuoizer & estre plus amiables les vns auec les autres par tele cómunicatió de boire & manger ensemble, si qu'ayant leurs espritz rassasiez de tressaincte doctrine, ilz peussent retourner en leurs maisons plus couuoyteux des vertuz qu'ilz auoient veues les vns aux autres. *Du grand Autel. Façon de faire entre les Chrestiens antiques.*

Ayant donques plustost comme gousté la viande qui là estoit appareillée, que s'en estre emplíz (comme dict est) on y faisoit lecture & sermon des mysteres diuins : de maniere que les affections estoient ardantes au salut l'vn de l'autre, & a suyure la bonne voye. Apres chacun offroit selon sa qualité ainsi comme vne rente ordonnée a l'aumosne : puis tout cela se distribuoit par l'Euesque a ceulx qui en auoient plus de besoing. Ces choses se faisoient entr'eulx ainsi comme entre freres & bons amys: & auoient leurs biens en commun. Mais apres ce temps la, quand les princes permirent de s'assembler sans crainéte publiquement, les hommes ne changerent pas beaucoup de la vieille façon de faire, ains pource qu'il y suruenoit plus grande affluence de peuple, lon y administroit moins de refection. Et quant est des sermons treselegans que faisoient alors les Prelatz a l'assemblée, on les peult veoir encores dans les liures des peres. Bien puy-ie tesmoigner qu'il n'y auoit adonc qu'vn seul Autel, ou les gens s'assembloient, & ne s'y faisoit tous les iours fors vn seul sacrifice. Depuis succederent les temps qu'on voit auiourd'huy, que ie vouldroye (sauf la reuerence des Pontifes)

B

SEPTIEME LIVRE DE MESSIRE

Les pasteurs antiques e- stoient doctes & fort élégans.
que quelque homme de graue authorité estimast reformables: veu que côme ainsi soit que eulx soubz vmbre de cóseruer leur dignité, a peine se laissent ilz veoir au peuple vne seule fois le iour de l'an, ilz ont telement remply les Eglises d'Autelz, & aucunesfois, ie n'en dy plus: mais i'oze bien affermer qu'entre tous les humains ne se treuue chose plus digne que le sainct sacrifice, & ne pense point qu'il y ait homme de sain entendemét lequel vouluft que les diuins mysteres deueinsent viles, par les auoir trop a main.

Des ornemés non sta bles pour parer vne Eglise.
Or y à il aussi quelzques autres especes de paremens non stables, dont est orné le sacrifice: & d'autres dont les temples sont renduz plus honnestes, la façon & ordre desquelz doit dependre de l'Architecte.

Lon faict vne demáde, qui peut estre entre toutes choses la plus plaisante, ou vn carrefour ou autre lieu passant bien garny de ieunes gens qui s'y esbattent, ou veoir la mer couuerte de vaisseaux qui flottent en bonasse, ou bien vn camp peuplé de gés armez & d'enseignes victorieuses, ou vne court iudiciaire bien reparée de venerables hommes vestuz de leurs robes d'honneur, & semblables, ou vn temple bien alumé de lumieres sacrées? Certainement ceste question est difficile a souldre: mais *Pour les lumieres d'vn temple.* quant a moy ie requerroye que les lumieres en vn temple y eussent maiesté, toute autre qu'elle n'a aux petiz flambelotz dont lon vse auiourd'huy. Toutesfois encores en auroient elles, si on les appliquoit en quelque bonne grace, & si les lápes formoient en lignes agreables ainsi que de couronnes.

A dire vray, les anciens me plaisent qui sur leurs Candelabres mettoient de grádes conques, pleines de flambes de tresbonnes odeurs. Premierement ilz diuisoient *Pour cóper- tir vn Candelabre.* la longeur de leur Candelabre en sept parties, dont ilz donnoient deux a la base, laquelle estoit triangulaire, & plus basse que large d'vne tierce partie, voire plus large a son espattement que par enhault de cinq contre vne, comme ceste figure le vous monstre.

La tige dudict Candelabre doit estre enrichie de petiz vases pour receuoir les gouttes d'huyle, & appliquez les vns dessoubz les autres : mais tout au plus hault bout iceulx antiques auoient accoustumé d'y poser vne conque garnie de gommes & bois aromatiques.

B ij

SEPTIEME LIVRE DE MESSIRE

Les autheurs ont mis par escrit combien de Basme commandoiét les Empereurs qu'on print sur les tributz publiques, pour faire brusler tous les iours solemnelz dedans les grandes Basiliques a Rome. Et a la verité ie treuue que cela se montoit a bien cinq cens octante liures. Mais pour ceste fois soit assez parlé des Candelabres, pour venir au demourant des beautez dequoy l'on peut bien decorer vn temple.

Gyges fut vn Roy de Lydie.

I'ay leu que Gyges donna iadis au Dieu Apollo Pythien, six couppes d'or massif iusques au pois de trete mille liures. Et qu'en Delphi auoit des vases solides d'or & d'argét, chacun desquelz contenoit six Amphores, dont la moindre pouuoit porter cent & huit liures de mesure en matiere liquide. Toutesfois aucuns estimerét plus l'artifice manuel, & l'inuention de l'ouurier, que l'or ny que l'argent.

Samos est vne Isl: en la mer Icariéne.

Lon dict que dans Samos au temple de Iuno, il y auoit ainsi qu'vn grãd bassin, recouuert d'ouurages de fer, que les Lacedemoniens presenterent au Roy Cresus, a raison de sa grande capacité, qui contenoit trois cens Amphores.

Admirable capacité de vase.

Plus i'ay trouué que lesdictz Samiens enuoyerent en don au temple de Delphi vne grande chaudiere de fer, en laquelle estoient exprimées par tressingulier artifice plusieurs testes de bestions, & estoit soustenue par des colosses a genoulx chacũ de sept coudées en haulteur.

Mais c'est chose plus merueilleuse du temple que feit faire Psammetique Roy d'Egypte a son grand Dieu Apis. Car il estoit decoré au possible de colonnes & belles images, & au dedans y auoit la representatiõ du Dieu Apis qui se tournoit sans cesser tousiours a regarder le soleil.

Cela estoit à la vertu des pierres d'Aïement.

Encor est ce plus grãd merueille d'vn traict de Cupido, lequel estoit au temple de Diane en Ephese, tousiours pendant en l'air sans estre soustenu d'aucun lien. Quant a ces singularitez, ie ne veuil dire sinon qu'on les doit mettre en lieu propice & apparent, afin qu'elles se puissent voir en admiration, a cause de leur rareté.

❧ *Du commencement des Basiliques, des parties de leurs portiques, ensemble de leur edification, & en quoy elles different d'auec les temples.*

Chapitre quatorzieme.

C'Est chose manifeste que du commencement la Basilique estoit vn lieu soubz toict, ou les princes coue noient pour rédre raison de iustice a leurs subgectz.

Du Tribunal en la Basilique.

Mais du depuis, pour plus de maiesté lon y adiousta le Tribunal: & par succession de temps, voyant que la commodité n'y estoit tele comme il estoit requis, on l'enuironna par dedans de portiques bien amples, simples du premier coup, mais qui furent doublez tantost apres. & encor y eut il des hommes lesquelz y adiousterent aupres du Tribunal, vne allée trauersante que nous appellons Causidique, ou

De la causi- dique ou par- quet a plai- der.

parquet a vuider les causes, a raison que la tourbe des Aduocatz & celle des playdeurs y conuiennent ensemble. mesmement iceulx peuples ioignirent lesdictes deux parties en la maniere de ceste lettre T. Puis a raison des seruiteurs lon tient qu'y furent faictes les galleries par dehors.

La Basilique donc contient vn parquet & des portiques. mais pource qu'elle tient de la façon du temple, on luy pourra donner vne bonne partie des ornemens qui luy sont cõuenables: toutesfois ce sera en sorte, que l'on iuge plustost qu'elle veuille imiter

imiter lesdictz temples, que s'y accomparager.

On la leuera donc dessus vne terrasse a la mode des téples, mais on la tiendra moindre d'vne huittieme part que celle desdictz temples, afin qu'elle semble ceder & porter honneur au plus digne. Auec ce tous ses ornemens n'auront la maiesté de ceulx qui seront pour les temples. D'auantaige la difference d'entre elle & ledict temple est, qu'a raison de la grand' foulle des playdeurs allans & venans, mesmes pour cause qu'il y fault recognoistre les escritures, ou souuent les faire soubzscrire, il fault qu'elle soit bien accommodée de passages pour aller & venir, voire de force fenestrages pour donner suffisante lumiere : car ce faisant plus en sera l'ouurage de chacun estimé, si elle est faicte en sorte que quand vne partie plaidáre yra chercher son aduocat ou procureur, promptement elle puisse apperceuoir s'il y sera ou non. Pour ceste cause il fault que les colonnes d'icelle basilique ne soient point empeschantes : & aussi qu'elle soit voultée. Toutesfois qui la plancheroit, il n'y auroit pas grand inconuenient, mais quant a moy ie la veuil ainsi diffinir, asauoir que ce soit vn pourpris bien ample, & fort commode pour aller & venir, enuironné soubz toict de Portiques interieurs. Car cestuy la qui n'en a point, semble plus vn lieu de Conseil, ou le Senat se peult assembler pour choses d'importance, qu'il ne faict vne basilique. Et de cela i'en diray en son lieu.

Il fault que l'aire des basiliques soit de tele proportion que la longueur de leur parterre contienne deux fois leur largeur. Et aussi est il conuenable que le promenoer du mylieu & le parquet aux causes soient de facile acces a tous les suruenians. Mais s'il fault que ledict parquet ait garniture de portiques simples tant d'vne part que d'autre, il se fera en ceste sorte. La largeur de son aire se diuisera en neuf parties, dequoy l'on en donnera cinq au pourpris du mylieu, & deux a chacun des portiques : puis la longueur se partira aussi en neuf, dont on baillera l'vne a la rondeur du Tribunal, & deux a sa face ou rencontre.

Tous beaux bastimens se reseruent de terre.

Difference du temple & la basilique.

Diffinition de la basilique ou pa-lais royal.

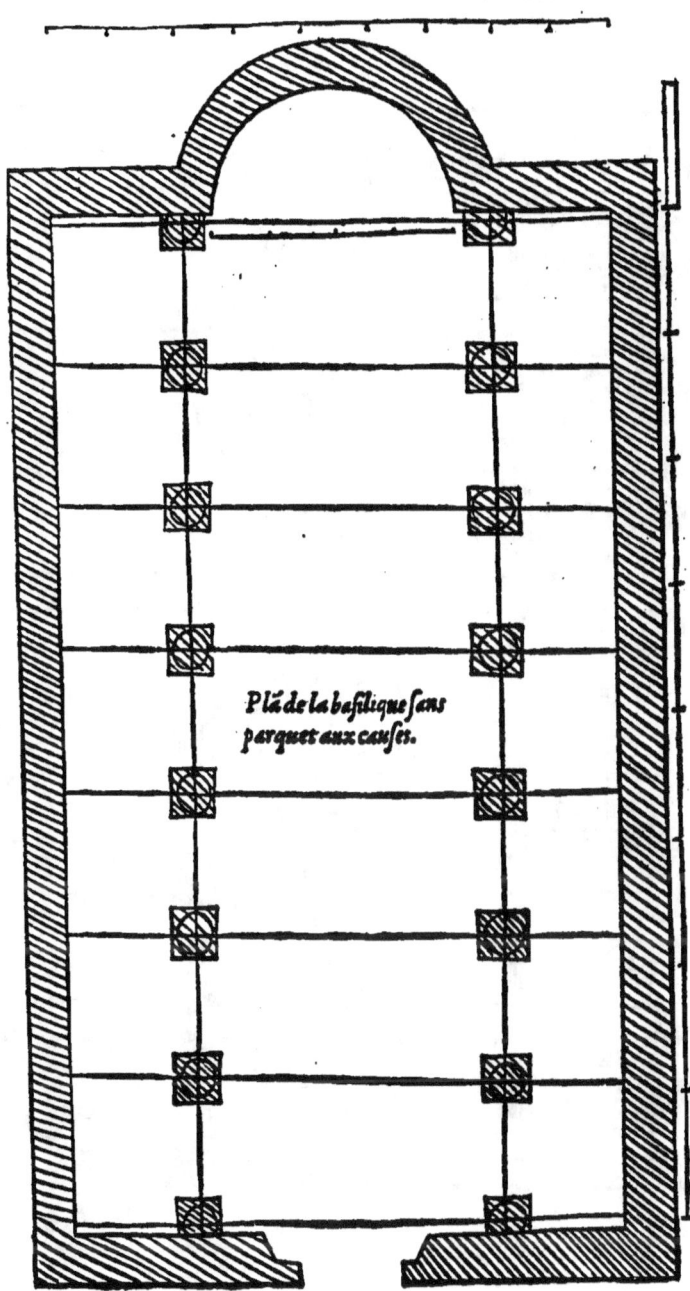

B iiij

SEPTIEME LIVRE DE MESSIRE

Mais s'il conuient oultre le portique y adioindre vn parquet aux causes, la largeur d'icelle aire se partira en quatre portions, de quoy les deux seront donnees a l'espace du mylieu, & les autres restâtes a chacun des portiques: Puis la longueur se partira ainsi: l'espoisseur du mur rond d'icelluy Tribunal, aura vne douzieme partie de sa circumference, & les ouuertures deux fois ceste douzieme auec vne demie. La largeur du parquet aux causes, aura pour soy vne sixieme de la longueur de l'aire.

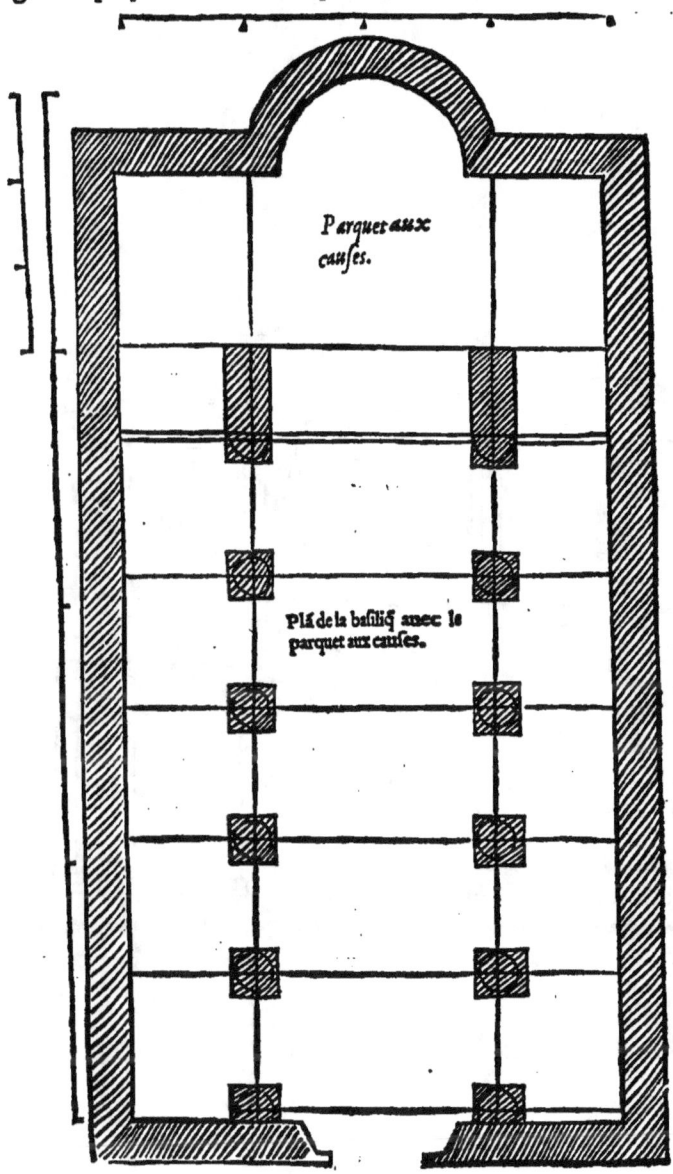

Parquet aux causes.

Plá de la basiliq; auec le parquet aux causes.

Face du dedans de la basilique auec le parquet aux causes.

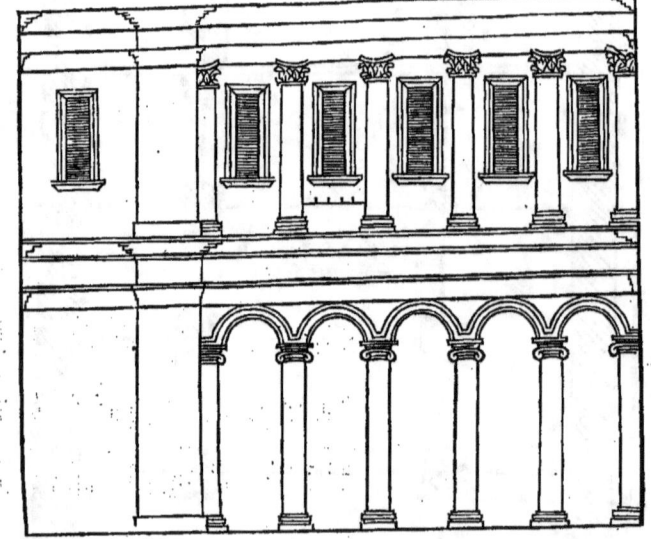

Mais s'il fault qu'il ayt & le parquet aux causes, & deux portiqs, ceste largeur se partira en dix, dõt fauldra dõner quatre pars au passage du mylieu: puis trois a droiɾ̃, & trois a gauche, seront pour les portiqs, lesquelz departirõt entr'eulx les espaces

Lõgueur du parquet a playder. p moytié. Cela faiɾ̃, la longueur se diuisera en vingt, dequoy lon dõnera portion & demye tout au plus a la muraille cambre du Tribunal, & a ses ouuertures trois, auecques vne tierce. Quant au parquet aux causes, il ne cõprẽdra point plus hault de trois parties.

Au regard des parois d'icelles Basiliques, elles ne seront pas si espoisses que celles la des temples, consideré qu'elles ne sont pour soustenir grans faix de voultes, mais

L'espoisseur d'vne muraille de la vingtieme partie de sa haulteur. seulemẽt trauonaisons & couuertures pour esgoutter les eaux. On les fera doncques massiues d'vne vingtieme partie de leur haulteur, laquelle au front de l'edifice ne sera iamais plus esleuée que d'vne moytié de sa largeur.

Contre les coingz des promenoers seront mises des piles, qui ne se getterõt en dehors oultre l'alignement des colonnes, & n'occuperont moins de deux ny plus de trois des espoisseurs de la muraille. Toutesfois il est des ouuriers qui appliquent di celles piles au mylieu de la ligne longue en l'ordre des colonnes, chose qu'ilz sont

Quele largeur on doit donner aux piles. pour fermeté. Mais la largeur de chacune de ces piles n'a point plus d'estendue que trois fois la grosseur de l'vne des colonnes, ou quatre tout au plus. & quãt a icelles colonnes, elles ne doiuent auoir là autant de grauité comme celles des temples. A ceste cause, & par especial si nous vsons de colonnation seulemẽt trauonnée, nous ensuyuerons ceste practique. C'est que si les colonnes doiuent estre Corinthiẽnes, nous osterõs de leur grosseur vne douzieme: si on les veult Ioniques, vne dixieme: & si Doriques, vne neufieme. Mais quant au residu, tant en chapiteaux, architraues, frizes, & cornices, comme autres ornemens, on se pourra renger sur ceulx des temples.

Des colon-

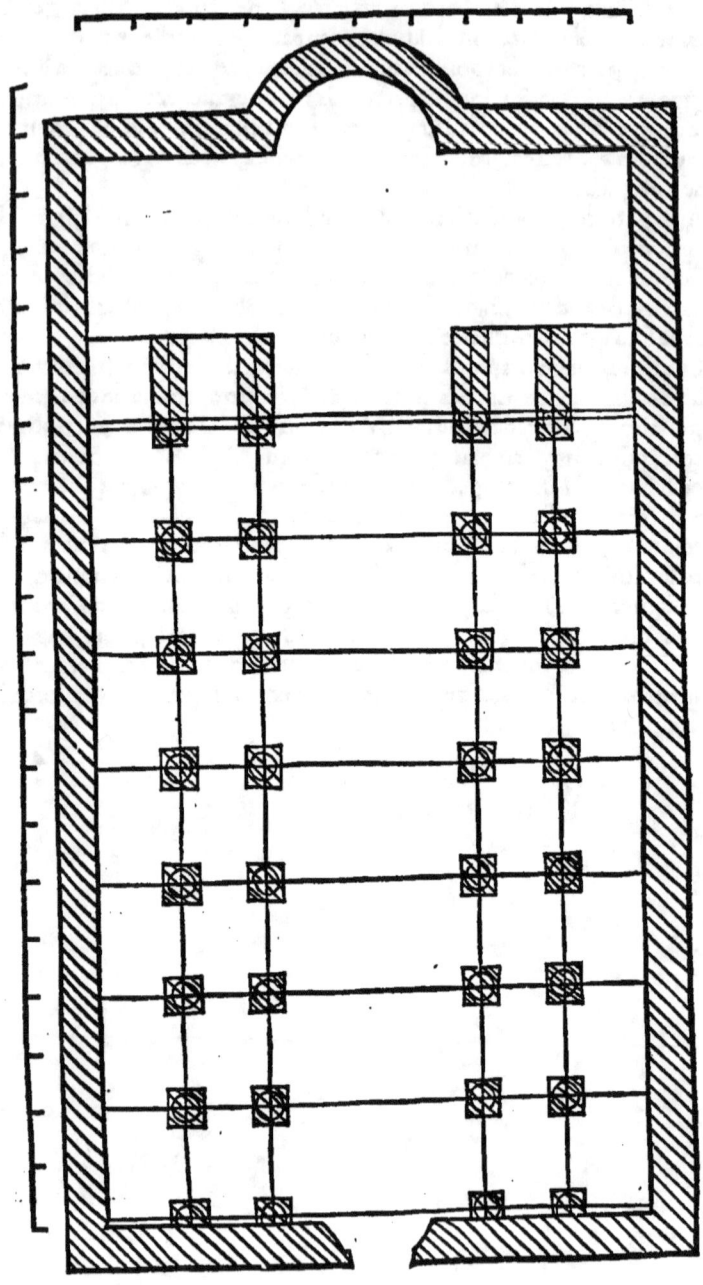

SEPTIEME LIVRE DE MESSIRE

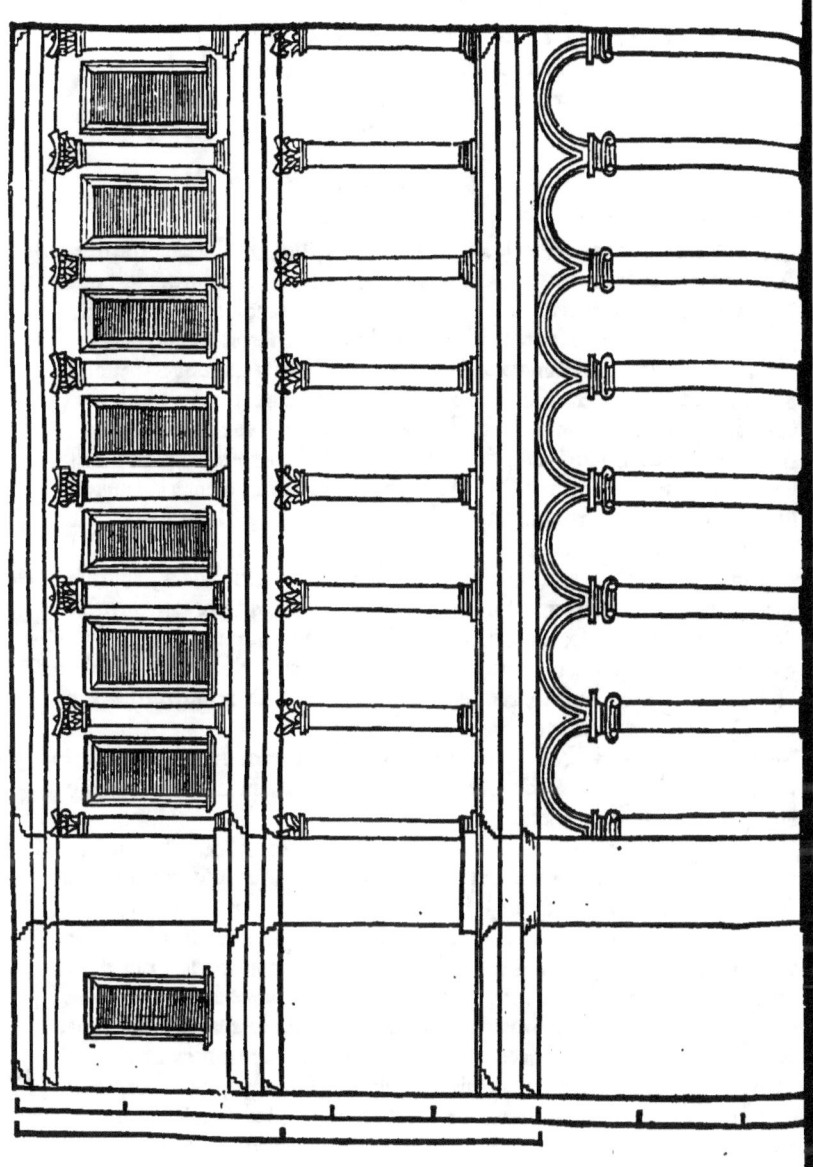

*Des colonnations trauonnées, & voultées. Puis queles doiuent
estre celles des basiliques, ensemble des cornices, & leurs assiet-
tes, d'auantage de la haulteur, largeur, & treillissemens
des fenestres. Item des planchers d'icelles ba-
siliques, plus de leurs huisseries, & de la
raison pour les faire.*

Chapitre quinzieme.

SI dessus les colonnes on veult asseoir des arches, il les fauldra tenir quarrées, pource que selles estoient rondes, l'ouurage seroit faulx, a raison que les boutz d'icelles arches ne poseroient a plein sur le massif de la colonne, ains penderoient autant en l'air, que le quarré de celle archure excederoit le rond dessoubz soy contenu. Mais pour donner ordre a cela, les industrieux antiques mettoient dessus les chapiteaux vn lataftre ou plinthe quarré, portant aucunesfois de hault vne quarte partie du diametre de sa colonne, & d'autresfois vne cinqieme: & a l'alignement de la doulcine du susdict plinthe, la largeur d'vn costé s'egalloit a la plus grande estendue du chapiteau:& les saillies d'enhault respondoient a la haulteur: si que par tel moyen les frontz & angles de l'archure en auoient leurs asiettes plus aisées, & plus fermes beaucoup.

Quant aux colonnes enarchées elles sont differentes en leurs modes, aussi bien *Quele haul-*
queles trauonnées: Car les vnes sont pressées, les autres au large, & ainsi du reste. *teur on doit*
Pour les pressées la haulteur du vuyde de l'ouuerture comprendra sept fois vne *donner aux*
archures sur
moytié de sa largeur. Aux estendues, ceste haulteur aura cinq fois vne tierce de la *des colonnes*
largeur. Pour les moyennes d'estendue, ceste largeur sera d'vne moytié de sa longueur, & aux moyennement pressées elle se fera d'vne tierce.

Nous auons dict par cy deuant que l'arc est vn sommier cambré, parquoy qui le vouldra orner, il y appliquera des paremens conuenables aux architraues, silz estoient mis dessus teles colonnes.

Mais qui vouldroit que les ouurages fuessent parez iusques au bout, il faudroit mener des lignes ou moulures droittes tout au long de la paroy iusques à la fleur du dos de l'arc: & former l'architraue, la frize, & la cornice, comme lon sçait qu'ilz doiuent estre, suiuāt la haulteur des colónes. Mais a raison qu'aucunes basiliques sont circuyes d'vn portique, & les autres de deux: l'asiette des cornices sera diuerse par dessus les colonnes: Car en celles qui n'en ont qu'vn, la montée de ces cornices prédra cíq fois vne neufiéme, ou quatrefois vne septieme de toute la haulteur du pan de la muraille: & aux autres qui en ont deux, ces cornices ne monteront moins de vne tierce part, ny plus que de trois fois vne huitieme. D'auantage pour ornement *Bel enri-*
& mesmes pour vtilité, lon mettra contre la paroy dessus les premieres cornices, *chissement*
pour vne fa-
d'autres colonnes esquarries, dont les centres correspondront en ligne perpendi- *ce de mu-*
culaire a celles de dessoubz. Et (certes) cela sert beaucoup: consideré qu'estant gar- *raille.*
dée la fermeté des ossemens, & la magnificence de l'ouurage augmentée, la pesanteur de la muraille en est fort allegée, & auec cela despense espargnée. Encores par dessus ces colonnes secondes, on y mettra des cornices saillantes, ainsi que la raison de la massonnerie cognoist qu'il est requis.

C

Mais en ces Basiliques ou le portique est double, il y aura trois ordres de colonnes les vnes sur les autres, depuis le bas iusques au hault, & en celles qui n'en ont que vn, suffira bien de deux. Or la ou vous mettrez trois des susdictes ordres, s'estenduz de la muraille qui va montant oultre les premieres colonnes, iusques a la hauteur du toict, se deura diuiser en deux parties: & la sera le lieu des secondes cornices, entre lesquelles & les premieres se gardera le mur tout plein, ou tout vny, & puis s'enrichira d'ouurages de beau stuc. apres l'autre montant des secondes iusques aux tierces, se percera en fenestrages, pour donner iour a l'edifice: & entre les espaces des plus haultes colonnes, la se feront les fenestres pareilles, correspondantes l'vne a l'autre: mais leur largeur ne sera si petite qu'elle ne comprenne trois quartes de toute l'estendue d'entre deux des colonnes: & la hauteur commodement en aura deux pour sa vraye mesure. Le surcil ou linteau des susdictes fenestres s'egallera aux haultz boutz des colonnes, non compris en ce le chapiteau, si elles sont quadrangulaires: mais si elles sont enarchées, il sera loysible a l'ouurier d'exaulcer le dos de leur arc iusques encontre l'architraue: & s'il le veult soubaisser, faire le pourra, pourueu qu'il ne surmonte l'allignement des colonnes superieures.

Soubz les fenestres se mettra l'accoudoer garny pour ses moulures d'vne cymaise a goule droitte, enrichie d'ouales.

Les vuydes des fenestres se doiuent treillisser, & non pas estoupper de lames de pierre transparente, que i'ay par cy deuant nommée talk, ains seulement les fault garnir de quelque chose pour rompre l'impetuosité des ventz & de la pluye, si que les assistans au seruice diuin n'en endurent moleste: toutesfois il conuient que d'vn autre costé aucunes ouuertures aspirent l'air & respirent sans cesse, afin que la poussiere esmeue par le frayement des piedz, ne nuyse aux poulmons, ou aux yeulx.

Aucunes ouuertures doiuet tousiours demourer ouuertes.

A ceste cause i'appreuue grandement qu'on y mette des lames tenues, ou de cuyure ou de plomb, percées a iour d'infiniz petiz trous, suyuant quelque plaisant desseing, par ou la lumiere penetre, & les espritz s'espurent, par l'esuentement de l'air esmeu.

Belle forme pour vn lambris ou sal-mure.

Quant au plancher il sera excellent, si le ciel par dedans se faict de lambris tout vny, d'vne menuyserie assemblée a onglet, & comparty a beaux grans cercles entremeslez de figures angulaires, dont les parquetz soient distinguez par les moulures prises sur aucunes particularitez de cornices, specialement de la goule & ouales, ensemble de festons a feuillages & fruit: puis leurs extremitez garnies de lizieres semées de pierres precieuses nayuement bien contrefaictes, & de telle proportion qu'on les voye briller depuis le bas iusques en hault au grand plaisir de l'œil, entre les fleurs & feuillages d'Acanthe, autrement Branqueursine, renfondrées par le derriere, si que cela semble estre de relief. Le dedans des susdictz parquetz painct a Rosaces, & Arabesques en la plus grand' beauté que les entendemens des painctres sauront imaginer.

Pline dict que l'on souloit coller ou asseoir l'or sur ouurage de bois auec vne certaine paste que l'on nommoit Leucophorum, c'est a dire colle d'or, qui auoit bien fort bonne grace. La dicte paste se faisoit de demy liure de Sinope du pays de Pont en Asie (qui est de couleur vermeille) & de deux liures de Sil luysant ou

transparent

transparent (qui est de la couleur d'ocre) le tout meslé & broyé auec deux parties de Melin Grecié (qui est vne espece de couleur reluisant entre le rouge & le blanc, & se treuue en l'isle de Melos) & ne se mettroit ceste paste en ouurage plustost que douze iours apres qu'elle estoit bien pestrie.

Aussi le Mastic liquide meslé d'huyle de lin, & de Sinope Helbique bien bruslée, faict vne colle presque eternelle.

La haulteur de la porte es Basiliques sera respondante au portique, lequel s'il est mis par dehors pour auantpromenoer, aura autant de haulteur & largeur que celuy du dedans.

Le vuyde, les costez, & la raison des portaulx, & autres teles choses se prendront sur les temples, mais on n'estimera la Basilique digne d'auoir portes de bronze, parquoy on les fera de boys, soit Cypres, Cedre, ou semblable, & les pourra lon enrichir de beaux bouillons de cuyure, mesmes r'enforcer tout l'ouurage pour durer a perpetuité, plustost que seruir a la beauté. Encores n'y sauldra il mettre des menues merqueteries pour contrefaire la painture, mais plustost des figures a demy bosse, qui soyent de belle monstre, & se puissent contregarder. Ie sçay qu'aucuns ouuriers ont faict des Basiliques rondes, en quoy la haulteur du pourpris du mylieu estoit aussi grande que toute la largeur de l'edifice : mais quant a leurs portiques, colonnes, portes, & fenestres, tout cela se faisoit par les mesmes raisons que celles des quarrées. Parquoy soit assez dict de ce propos.

※ *Des monumens ou merques publiques en tesmoignage des beaux gestes tant pour vne expedition ou voyage de guerre, qu'apres la victoire gaignée, faictz & dressez tant par les Romains que par les Grecz.*

Chapitre seziesme.

Ie vien aux monumens des choses : mais pour vn peu me resiouyr, ie veul estre plus gay que ie n'ay esté cependant que tout mon discours s'est occupé au denombremét des commensurations : (c'est a dire proportiós de mesures des membres de bastimens les vns auec les autres) toutesfois ie m'y monstreray brief & succinct a mon possible.

Quand noz predecesseurs alloyent a force d'armes estendant les limites de leurs seigneuries, apres auoir vaincu les ennemiz, ilz ordonnoient aucuns signes & marques comme statues & bornes pour demonstrer le cours de leurs victoires, & rendre distingué le camp conquis, d'auec celuy des plus proches voysins. & de la sont venues les buttes, les colonnes, & teles notes propres pour discerner les choses vnes des autres. *D'ou sont premierement venuz les termes.*

Apres cela gratifians aux Dieux, ilz leur offroyent partie de la proye, voulans par le moyen de la religion rendre recommandables leurs lyesses publiques. Et de la procederent les autelz, les chapelles, & bastimens semblables, correspondans a leur affection. Puis d'auantage voulurent donner ordre a immortalizer leurs noms enuers la posterité : mesmes leur pleut qu'on veist les lineamens de leurs visages, afin qu'on preschast leurs louenges parmy les nations du monde. *Des principes de la religion.*

C ij

SEPTIEME LIVRE DE MESSIRE

Et de la fin'en uenterent les defpouilles, les statues, les tiltres, & trophées, qui fõt pour celebrer la bonne renommée.

Or aucuns succeffeurs de ces ancestres, non seulement qui auoient faict quelque bien au pays, mais aussi ceulx qui estoient abondans en richesses, les ont ensuyuis tant que pour monstrer leur richesses leur a esté possible. Mais pour venir a cest effect, vne chose plaisoit aux vns, & aux autres vne autre. Qu'il soit ainsi, les bornes que Bacchus meit sur les fins de son voyage faict au pays des Indes, furent des pierres disposées par plusieurs interualles, & des grans arbres dont les houppiers estoient recouuers de lyerre.

A Lysimachie estoit vn grand autel, que les Argonautes y dresserent en allant faire leur conqueste.

Pausanie fut vn capitaine de Lacedemoniens. Voyez Herodote en son iiij. Liure.
Pausanie meit sur le bord du grand fleuue Hypanis en la region de Pont, vne tasse d'Arain espoisse de six doys, qui pouuoit bien tenir six cens amphores.

Alexandre establit sur le fleuue d'Alceste par dela l'Ocean, douze autelz de pierre esquarrie d'vne merueilleuse mesure: & pres du Tanais, autant d'espace que son camp auoit occupé, il le feit ceindre de muraille, & comprint cest ouurage soixante stades de mesure.

Othrisie estoit ville de Theffalie la principale des Lapates.
Darius ayant planté son camp deuant la ville d'Othrisie sur la riuiere d'Artesroé, commanda a tous les soldatz que chacun gettast vne pierre en quelque place qu'il monstra pour en faire monceau, afin que les posterieurs s'esmerueillassent de leur nombre, & du grand circuit que cela comprenoit.

Sesostris menant son armée, s'il rencontroit des peuples qui valureusement luy resistassent, les honoroit de colonnes qu'il faisoit eriger en leur memoire, & leur mettoit dessus des tiltres magnifiques. Mais a ceulx la qui luy cedoient sans mettre main aux armes, il leur faisoit es monumens de pierres bailler pour enseignes les parties honteuses de femmes.

Parmenion fut l'vn des Capitaines d'Alexãdre.
Iason faisoit bastir des temples par tout ou il passoit, mais du depuis Parmenion les feit tous demolir, afin qu'en ces pays il n'y eust autre nom celebré que celuy d'Alexandre.

Voyla que feirent ces antiques durant leurs expeditions. Mais ayant obtenu victoire, & rendu les choses paysibles, ilz en vsoient ainsi que ie voys dire.

Dedans le temple de Pallas Sotere (c'est a dire sauueresse) furent pendues les entraues dont les Lacedemoniens vaincuz eurent les piedz liez.

Les Enians ne conseruerent seulement en leur temple la pierre dont le Roy Phymien tua celluy des Machiens, mais qui plus est, l'adorerent comme chose diuine.

D'Auguste Cesar.
De Domitiã.
De Iule Cesar.
Les Eginetes dedierent en leur temple les esperons des nauires prises dessus leurs ennemyz: & Auguste Cesar les voulant imiter: car apres auoir conquis l'Egypte, il feit faire quatre grans pilliers des rostres de nauires venuz en sa puissance: mais du depuis Domitian les colloqua dedans le Capitole. Toutesfois parauant Iule Cesar en auoit faict deux autres, apres auoir en bataille nauale vaincu les Carthaginiens, dont l'vne fut plantée aux rostres, & l'autre au deuant de la court.

Mais pourquoy feray-ie icy mention des tours, temples, obelisques, Pyramides, labyrinthes, & teles autres excellences que les historiens ont mises en memoire? Certainement la curiosité de se perpetuer par semblables ouurages, monta
iusques

iusques a tant, que ces antiques edifierent des villes en leurs noms, & de ceulx qu'ilz aymoient, pour les ramenteuoir a la posterité. Et qu'ainsi soit, Alexandre le grand (afin de ne parler des autres) en bastit vne en mémoire de son cheual, & luy donna le nom de Bucephale. Mais (a mon iugement) ce que Pompée feit, se doit trouuer de plus grande raison. C'est quand il eust chassé Mithridates, au propre lieu de la bataille il fonda vne ville, & l'appella Nicopolie, laquelle est située en Armenie la mineur. Ce neantmoins Seleuque les passa de beaucoup : Car il bastit trois Apamies pour sa femme, cinq Laodicies pour sa mere, pour luy neuf Seleucies, & pour son pere dix Antiochies.

Nicopolis signifie ville de victoire. Seleuqua fut vn des princes d'Alexandre.

Mais d'autres n'ont pas tant cherché le fruit d'honneur enuers la posterité par exces de despense, comme ilz ont faict par quelques nouuelles inuentions.

Cesar feit semer vn boccage des grains de la branche de Laurier qu'il auoit porté en triumphe, & puis le dedia aux triumphes futurs.

De Cesar.

Pres du lac d'Ascale en Syrie, il y auoit vn temple insigne, dedans lequel estoit le simulacre de Dercete, portant visage & tout le buste de femme, le demourant comme vn poisson, pource que la dedans Dercete s'y noya, & eust esté reputé sacrilege le Syrien qui eust mengé du poisson de celle eau.

Les Modenois aupres du lac Fucin, feirent vne Medée en forme de serpent, a raison que par son moyen ilz furent deliurez de l'ennuy de tele vermine.

Le Lac Fucin est au pres d'Albe en Italie.

A celle chose sont semblables l'Hydre d'Hercules combatue aux paluz de Lerne, Io muée en vache, & toutes les fictions des poetes antiques, lesquelles me plaisent assez pourueu que leur fin tende a aucune vertu, comme feit le tableau mis au sepulchre du Simandé Roy qui la estoit representé en iuge, & a l'entour de luy vne troupe de princes, vestuz d'habitz sacrez, portans chacun au col l'image de verité, pendant iusques sur la poictrine, faisant comme signe de la teste, a yeulx fermez : & au mylieu y auoit vn monceau de liures, dessus lequel estoit escrit. CE SONT LES VRAIS MEDICAMENS DE L'AME.

Mais (si ie ne m'abuze) l'vsance des statues a mieulx valu que toute autre chose, consideré que lon en pare les bastimens sacrez & profanes, publiques & particuliers, & mesmement qu'elles nous donnent merueilleuse memoire tant des hommes que de leurs actes.

Pour la conseruation des images.

En verité quiconque les inuenta, fut de gentil esprit, & est a croire que la religion en vint premierement.

Aucuns maintiennent que ce furent les Thuscans, & des autres les attribuent aux Telchiniens ou Curetes de Rodes, disant qu'ilz furent les premiers qui onques tirét des statues a leurs dieux, lesquelles au moyen de certains charmes & secretz de magique, faisoient aucunesfois tumber des nues, pluies, & autres choses admirables, iusques a faire veoir des animaux inusitez a l'inuocatió & selon le desir des sacrificateurs, voire changer les corps en des formes nouuelles.

Cadmus Roy des Pheniciens filz d'Agenor, fut (ce disent aucuns) tout le premier qui consacra aux temples les images des dieux. Toutesfois i'ay leu en Aristote que les premiers furent mises dans le marché d'Athenes, pour Harmodie & Aristogiton, lesquelz auoient deliuré le pays de la puissance du Tyran Pisistrate.

Cadmus.

C iij

SEPTIEME LIVRE DE MESSIRE

Xerxes fut Roy de Perse. Et Arrian en son histoire afferme, que Xerxe les emporta en sa ville de Suse, mais que du depuis Alexandre les rendit a iceulx Atheniens.

Lon dict qu'a Rome il y souloit auoir tel nombre de statues, qu'on les disoit communement estre vn autre peuple de pierre.

Rapsinate qui a esté des plus antiques Roys d'Egypte, feit faire au dieu Vulcan des statues de pierre haultes de vingt cinq coudées. Puis Sesostris en eut pour luy & pour sa femme, qui arriuoient a trente deux.

Deuant est Amasis y auoit deux trou cens trente Roys en Egypte. Dioddore Sicilien en son second liure. Amasis a Menphi, en feit vne couchée, dont l'estendue estoit de quarante sept piedz: & a la base y en auoit deux autres, chacune de vingt piedz en haulteur. Ioignant la sepulture de Simande Roy d'Egypte y auoit trois figures de Iupiter, taillées en vne seule pierre, ouurage de Memnon, merueilleux: desquelles l'vne assize estoit si grande que son pied surpassoit sept coudées: & oultre l'artifice de l'ouurier, & la desmesurée grandeur de la pierre, il n'y auoit en ceste lourde masse nulle fente ou creuasse, ny tache: qui est chose tresadmirable. Mais du depuis les successeurs voyant que les pierres ne pouuoient suffire aux grandes entreprises conceues en leurs courages, feirent fondre des statues d'Arain, arriuantes a cent cou-

Grande presumption de femme. dées. Ce neantmoins Semiramis par dessus tous les autres, voyant que pierre luy failloit, & qu'elle desiroit quelque chose de si grand que l'Arain mesme ny pourroit pas suffire, commanda que son effigie ou semblance feust taillée en vne pierre de dix & sept grans stades, ioignant la montaigne Bagistan, au pays de Medi. & voulut que cent hommes de la mesme matiere luy feissent des presens en toute humilité & reuerence.

Encores quant a ces statues, n'est a oublier ce que i'ay leu en Diodore, asauoir que les imagiers d'Egypte estoient si rusez en leur art, & de si bon entendement, que *De la ruse des imagiers Egyptiens antiques. De l'effigie d'Apollo Pythien, & ses ouuriers.* de diuerses pierres taillées & mises en diuers lieux, ilz en faisoient vn corps dont les parties se rapportoient si iustement que lon eut dict le tout estre party d'vn attellier, & d'vne mesme main: voire & dict on que l'effigie d'Apollo Pythien qui estoit en Samos, fut faicte par celle maniere, & qu'vne des moytiez apparteinoit a vn nommé Telese, & l'autre a Theodore qui la feit en Ephese.

Or soient ces choses dictes ainsi que pour plaisir, lesquelles combien qu'elles facent grandement a propos, si veul-ie qu'on les prenne icy comme empruntées du liure prochainement suyuant par expres du chapitre, auquel nous traicterons des monumens des personnes priuées, ou elles sont deues principalement: car ne souffrans les particuliers & priuez que les princes les passassent en fraiz & despence, bruslans aussi bien qu'eulx de couuoitise de gloire, & desirans grandement par quelque maniere que ce feust, acquerir bruyt & renommée: pour ce faire, n'ont en rien espargné le coust, tant que leur cheuance s'est peu estendre: & quant a ce qui gisoit en la puissance des ouuriers, & pouuoit estre occupé & preuenu par viuacité de l'esprit, cela ont ilz premiers vsurpé & practiqué en tout soing & diligence: si que par les desseingz & beaux ouurages qui en sont ensuyuiz, ceulx la en contendant de parité auec les susdictz princes, sont (a mon iugement) venuz iusques au poinct de ne leur estre inferieurs, au moins de gueres. Parquoy soit reserué le reste pour mon liure prochain, duquel i'ose promettre qu'en le lisant on y prendra plaisir. Mais cependant venons a la fin pretendue de cestuy cy.

Asauoir

A sçauoir si les statues se doiuent mettre aux temples: & quele matiere est la plus commode pour les faire.

Chapitre dixseptieme.

Lest des gens qui ne veulent point que l'on mette des statues dans les Eglises, & disent que le Roy Numa le defendit, suyuāt la discipline des Pythagoristes. Aussi Seneque s'en gaudit soy mesme, & ses concitoyens, disant: Nous nous iouons des poupees comme petiz enfans.

Plus ceulx qui sont instituez par noz predecesseurs, amenant leurs raisons, parlent ainsi des Dieux: Qui sera le sot qui n'entende que la diuinité se doit imaginer par l'entendement, non pas diffinir soubz des choses subgettes a la veue? Il est plus que certain, qu'on ne sauroit dōner formes ou lineamēs qui peussent imiter ou contrefaire vne chose si grāde, non seulement sa minime partie. Et pensent iceulx qu'il seroit bon en fin, qu'il n'y en eut nulles faictes de main d'hōme, afin que par cela lon peust venir a ce poinct, que vn chascū en son cueur cōceust & imaginast du souuerain prince & excreateur de toutes choses, & aussi des creatures spirituelles & celestes comme les Anges, teles conceptions & fantasies qui feussent propices & accommodées a la portée & force de son entendement: car en ce faisant l'on porteroit plꝰ de reuerence a la maiesté de la diuinité.

D'autres maintiennent au contraire, que par tresbon & tressage conseil les especes humaines ont esté formées en Dieux, a ce que plus facilement les ignorans & simples gens se conuertissent de leur mauuaise vie, & allant veoir des simulacres, ilz estimassent aller deuers les Dieux. *Autre opinion pour les images.*

Encores d'autres ont voulu que les effigies des gens de bien lesquelz ont faict proffit aux Republiques, & de qui la memoire à esté consacrée au nombre des haultz Dieux, feussent mises en lieux sacrez, pour estre veuz du monde, a ce que ceulx de la posterité en leur faisant honneur, soient par appetit de gloire espris de suyure la voye de vertu. Quoy qu'il en soit, il y à bien a faire a dōner forme deue aux statues, principalement qui se mettent aux temples, a cognoistre les lieux qu'elles meritēt, & ou elles doiuent estre frequentes, & de quele matiere on les doit façonner.

Certainement il ne les y fault pas ridicules, comme celle du Dieu que l'on met aux iardins pour espouentail des oyseaux: ny comme celles qui parent les portiques en contenance de soldatz furieux: & semblables. Et n'est pas bon aussi qu'on les loge en vn coing, ou en lieu trop serré ou peu voyant. Mais auant passer oultre, ie parleray de leur matiere, & puis nous poursuyurons le reste. *Ce Dieu est Priapus.*

Les anciens (a ce que dict Plutarque) faisoient leurs images de matiere de boys, cōme fut celle d'Apollo en Delos: & le simulacre de Iupiter qu'on feit de vigne en la ville de Populonie, maintenant Piombino, ou l'on dict qu'il dura par plusieurs siecles sans estre endommagé. Semblablement la statuë de Diane en Ephese estoit d'Ebene, comme plusieurs tesmoignent, mais Mutian le dict de vigne. *L'effigie d'Apollo en Delos. Le bois de vigne est presque eternele.*

Peras qui feit bastir le temple de Iuno en Arges, & qui en feit sa fille Abbesse, voulut que Iupiter feust d'vn tronc de Poyrier.

Aucuns peuples ne permettoient qu'on feit des Dieux de pierre, pource que c'est matiere trop dure, & trop rebelle. Aussi refusoient ilz l'or & l'argent en cest endroit a raison qu'ilz viennēt de terre infertile ou brehaigne, & que leur couleur est sem- *Le poyrier est bien net pour faire image rie.*

G iiij

SEPTIEME LIVRE DE MESSIRE

blable a celle des malades. Mais comme dict le Poete,

Iupiter estoit en son temple
Bien magnifique, & non pas ample,
Tenant son triple fouldre entier
D'vn bon ouurage de potier.

Entre les Egyptiens il y a eu des hommes lesquelz ont estimé Dieu estre feu tout pur, & sa demeure en la region Etherée, mais que les sens de l'homme ne le peuuent comprendre : & à ceste cause pour le representer, ils enfermoient du feu du Crystal.

secret qui n'est cogneu qu'a peu de gens.

D'autres ont estimé que lon pouuoit conuenablement representer les Dieux en pierre noire, pour autant que celle couleur est incomprehensible. Toutesfois il en a esté qui les aymoient mieulx d'or, pource qu'il semble que les estoilles soyent dorées. Quant est à moy ie suis encor en doubte de quele matiere on les doit faire : car il fault qu'elle soit singulierement noble pour vne tele essence : or est ce que la rarité approche de la dignité. Ce neantmoins ie ne suis pas celuy qui veult qu'on les face de sel, comme Solin tesmoigne que souloient iadis faire les Siciliens : ny de verre, ainsi que dict Pline qu'aucuns les feirent. Pareillement ie ne suis pas d'aduis qu'on les forge d'or ou d'argent, non que ce soit pour la raison des dessus mentionnez, lesquelz improuuent ces metaulx pour auoir esté pris en terre sterile, & qu'ilz ont couleur de malades, ains i'ay plusieurs autres raisons : entre lesquelles est la prochaine que ie me persuade appartenir a la Religion, asçauoir que les simulacres mis pour estre honorez en memoire des Dieux, doiuent approcher le plus qu'il est possible de leur eternité, au moins en tant que les mortelz peuuent trouuer des matieres semblables.

Mais que diray-ie estre la cause pourquoy lon donne tant d'authorité a l'opinion procedée de noz ancestres, qui maintenoient que l'effigie de Dieu mise en certaine place, & vne autre de mesme asize en autre endroit, n'exaulcent tant les oraisons, & ne font pas tant de miracles l'vne que l'autre? En verité si lon transporte celles que le populaire adore coustumierement, & où il a deuotion, a peyne pourroit lon trouuer qui par apres y adresse ses vœux : parquoy il fault que leurs sieges soyent stables, proprement dediez, & de si grande maiesté que lon les ait en toute reuerence.

Lon dict qu'on n'a point veu (pour le moins d'aage d'homme) chef d'œuure exquis auoit esté faict d'or, comme si le Roy des Metaulx se dedaignoit d'estre fardé par humain artifice. Certainement s'il est ainsi, il n'est pas bon d'en faire les images des Dieux, puis que nous le desirons approcher de la perfection : & d'auantage il se pourroit trouuer des gens lesquelz esmeuz de couuoytise, les feroient aussitost fondre qu'ilz leur auroient razé la barbe.

Le cuyure & le marbre plaisoient a l'autheur

A ceste cause ie seroye d'aduis qu'on les feist de beau cuyure, ou bien de Marbre blanc.

pour en faire des images.

Mais en ce cuyure il y a quelque chose qui tient plus de l'eternité, & les en peult on faire telz, qu'on auroit plus de cause d'abominer le malefice d'vn larron s'il les auoit destruiz, que de dire qu'il y eust eu aucun grand profit, c'est de les

de les faire a coupz de marteau ou a la fonte si tenves, que leur lame ne soit sinon comme vne peau.

Ie treuue aux escritures qu'on feit iadis vne image d'yuoire de si grande haulteur qu'a peine pouuoit elle estre mise soubz le couuert du temple, chose que ie n'approuue point, consyderé qu'il fault que la forme soit conuenable en grandeur, en façon, & en correspondance de parties. *Superfluité vituperable.*

Aussi ne faict il pas beau veoir de representations des Dieux barbuz & furieux en regard, ioignant des figures de Vierges simples & delicates. Mais la rarité (cóme il me semble) cause l'honneur q̃ lon leur faict, parquoy sur vn autel on en pourra mettre deux seulemẽt, ou trois au plus: puis si le nombre faisoit presser les sieges, on les pourra loger dedans des niches, ou ilz auront cómodement leurs places. Et vouldroy bien quant a ma part, que chacune de ces statues demonstrast en geste & en habit vne grace heroique, mesmement que s'il estoit possible, l'ouurier exprimast en sculpture la vie & les meurs du p̃sonnage au nom de qui sa figure sera: & ne me plaist qu'il leur donne le geste de ioueurs d'espée ou de farces, encores que cela luy semble beau: mais que tant au visage qu'au demourant du corps, l'image porte maiesté digne d'vn Dieu, si qu'il semble aux entratis dedãs le temple, que tant des yeux comme des mains cela leur face signe de les receuoir agreablemẽt, & de gratifier a leurs prieres. Voyla queles ie veuil que soyent les statues qu'on mettra dans les temples. Mais si elles sont d'autre sorte, ie conseille qu'on en decore les theatres, ou autres bastimens publiques. *Erreur en quoy faillẽt plusieurs imagiers.*

❧ *Fin du septieme liure.*

HUITIEME LIVRE DE MESSIRE LEON BAPTISTE ALBERT, QUI S'INTITULE ornement du public prophane.

Des ornemens des voyes militaires ou grans chemins passans, tant aux champz qu'a la ville, & ou se deuoient enterrer ou estre bruslez les corps des trespassez.

Chapitre premier.

Ous auons dit n'agueres que les ornemens ou parures qui se mettent aux bastimens, y donnent vn grand auantage. Toutesfois il est bien notoire que lesdictz ornemens ne doiuent pas estre semblables en tous les edifices, ains fault que les sacrez, singulierement publiques, soyent le mieulx enrichiz qu'il est possible, tant comme l'art & l'industrie des ouuriers se saura & pourra estendre, consyderé qu'on les bastit en reuerence de Dieu ou de ses sainctz: & les prophanes pour les hommes particuliers: au moyen dequoy la raison veult que les moins dignes cedent a ceulx qui le sont plus. nonobstãt il est question de parer ces prophanes ainsi que le deuoir le veult. Or quant a ces sacrez, nous auons dict au liure precedent, commẽt ilz doiuent estre: parquoy maintenant doit ensuyure le propos des prophanes. & conuient que ie specifie tout ce qu'on doit donner a chacune partie pour l'aorner.

La chose que i'estime estre la plus cõmune, c'est le chemin passant, lequel est ordonné tant pour la commodité des habitans du pays, que pour les estrangers qui vont & viennent: mais d'autant que les vns voyagẽt par terre, & les autres par eau, il fault traicter de toutes les deux voyes. A ceste cause ie veuil en cest endroit q̃ vo' rememoriez, si bon vous semble, ce que nous auons dict par cy deuant, asçauoir qu'il est vne voye militaire, & vne autre q̃ ne l'est pas: mesmes qu'il fault que le chemin soit autre dans la ville, que par les chãpz. Au regard donc du militaire qui s'en va trauersant pays, la campagne luy peult donner beaucoup de reputatiõ, s'elle est bien labourée, garnie d'arbres fruyttiers & autres, peuplée de villes, bourgades, & hostelleries, ou lon puisse en prenant plaisir trouuer abondance de toutes choses, & aucunesfois la mer, quelque fois des montaignes, tantost vn lacq coulant, ou quelque fontaine, tantost vn pays sec & quelque Rocher, puis vne belle plaine, apres vn petit boys, & puis vne vallée. Certainemẽt ces choses feront estimer le chemin tresbeau: mais aussi quant a soy, il fault qu'il ne soit trop grillant, trop difficile ou roide, & non fangeux, ains pour bien dire, delectable, egal, & large a suffisance. Pour toutes lesquelles commoditez auoir, en quel effort & deuoir ne se sont mis noz ancestres? Ie ne me veuil point amuzer a dire que les Romains ont iadis faict

Description d'vn bon & beau pays.

pauer

pauer des chemins de bône pierre dure, & releuez leurs chauſſées de tresgroſſes pier- *Cent mille*
res bien iuſques a cent mille de long. Et qu'ainſi ſoit, le paué que feit faire Appius *vaillent cin-*
ſurnómé Claudi°, dure depuis Rome iuſques a Brunduſe, maintenāt Brindiſe. Et *quāte lieues.*
voit on encores auiourd'huy en pluſieurs lieux tout au long des voyes militaires, *Brunduſe eſt*
aucunes roches de pierre deſcouppées, des mōtaignes errenées des coſtaulx peez, *une ville en*
& quelques vallées emplyes, par vne deſpenſe incroyable, auec labeur quaſi mi- *Calabre.*
raculeux, leſquelles choſes concernent le proffit du commun, & ſi ſont grande- *Merueilleux*
ment a la beauté, dont encores ont elles d'auantage, quand les paſſans y treuuent *labeur d'hō-*
beaucoup d'occaſiōs pour les faire entrer en propos de choſes dignes de memoire, *mes.*
ſuyuāt ce que diſoit Labere, qu'vn cōpagnon bien emparlé ſert de littiere ou cha- *Labere fut*
riot en voyage. Et a dire vray, le deuiſer ſoulage fort la peyne qu'on prend a chemi- *un poete du*
ner. A ceſte cauſe, encores qu'en beaucoup d'autres inſtitutions des antiques i'aye *temps de Iu*
touſiours eſtimé leur prudence, certainement ie les loue bien grandemēt auſſi en *le Ceſar.*
cela: combien qu'ilz euſſent eſgard a choſes de plus grande importance en ceſte in- *Prudence*
uention, (dequoy nous parlerons tantoſt) que a complaire aux voyageurs. *& bonté*
La loy des douze tables diſoit en l'vn de ſes articles, *des antiques*
N'ENSEVELISSEZ NY BRVSLEZ DANS LA VIL- *Article de*
LE AVCVN DES TRESPASSEZ. *la loy des*
douze tables
Et ſuyuant cela, il eſtoit defendu par vn vieil Senatuſconſulte, de ne mettre aucun
mort dedās l'encloz des murailles de la Cité, reſerué l'Empereur, & les Vierges Ve- *Priuilege des*
ſtales, qui ne ſont point ſubgettes a la loy. *Empereurs*
Plutarque dit qu'il eſtoit loyſible aux Valeres, & aux Fabrices, d'enterrer en plain *& des vier*
marché par honneur les mortz de leur lignée: mais que ceulx qui en deſcendirent, *ges Veſtales.*
apres auoir la mis leurs treſpaſſez, & la torche deſſoubz, les emportoiēt incontinēt *Honneur a*
ailleurs, pour donner a entendre qu'il leur eſtoit loyſible, mais qu'ilz n'en vouloiēt *deux lignées*
point vſer. Le peuple donc de ce temps là mettoit ſes ſepultures par les champz en *Romaines.*
des lieux conuenables, & bien en veue, des paſſans: meſmes chacun ſelon ſa puiſ- *Grande mo-*
ſance donnoit ordre que le monument de ſa parenté eſtoit par la main des ou- *deſtie.*
uriers enrichy au poſſible des choſes artiſtement faictes, ſi que les façons de la pluſ- *D'ou ſont*
part ſe monſtroient excellentes a merueilles, & n'y auoit point faulte de colonnes: *venuz pluſ-*
puis les incruſtatures en reluyſoient bien fort, comme auſſi le faiſoient toutes ima- *ſieurs excel-*
ges, fantaſies, & tableaux de beau marbre ou de bronze, dont la manifacture en *lēs ouurages*
eſtoit ſinguliere, principalement des viſages qui reſſembloient tresbien le naturel. *Viſages ap-*
Mais il n'eſt pas beſoing que ie m'amuze a deſchiffrer au long l'honneur & le prof- *prochans du*
fit que ces gens de bien feirent a la Republique par ceſt eſtabliſſement la, ains ſeu- *naturel.*
lement diray ce qui ſert a noſtre matiere. Car quel plaiſir penſez vous que ce feuſt
aux voyageurs de trouuer en paſſant par la voye Appie ou autre grād chemin mi-
litaire, vn nōbre infiny de ſepultures ainſi perfectemēt bien decorées? Certes cela
n'euſt ſceu que cōtenter grandement leurs eſpritz, d'en veoir puis l'vn, puis l'autre
deça & dela, excellens en manifactures, & qui (ce peult on dire) faiſoient tout leur
effort de s'entreſurmonter en induſtrie: meſmes ou par les epitaphes & viſages
exquiſement repreſentez, ſe refraichiſſoit la memoire des hommes vertueux, que
lon auoit la mis expreſſemēt. A dire vray, voiant ces belles merques de venerable
antiquité, ce n'eſtoit petite occaſion aux paſſans de recorder les geſtes de ces mi-
roers de noſtre vie humaine: & oultre le ſoulagement que ces propoz donnoient
au labeur du chemin, cela faiſoit plus eſtimer la ville, qui auoit ſceu produire de ſi

HVITIEME LIVRE DE MESSIRE

bons psonnages. Mais cecy n'estoit q̃ le moindre profit q̃ en venoit: cest autre fruit qui en procedoit, estoit bien a priser, asauoir que par le moyen de telz monumens estoit tresbien pourueu au profit & salut tant du pays en general, que de ses toyens en particulier. Car quant il fut question de la loy Agraire, par laquelle Grac que vouloit que les territoires feussent partiz entre les grans & le menu peuple: ce la principalement (comme Appian tesmoigne) la feit refuser par les riches, qu'ilz estimoient chose illicite que les monumens de leurs predecesseurs tumbassent en la possession des estranges. Quelz & combien grans patrimoines donc pouuons nous estimer estre peruenuz aux arrierenepueux par ceste seule reuerence & obseruation ou de charité, ou de pieté, ou de religion, qui autremẽt eussent esté par gaudisseurs & mauuais mesnagers tous dissipez en yurongneries, ieux de detz & paillardises? D'auantage cela n'estoit sans plus l'ornement des familles & celuy de la Repub. par lequel se conseruoit leur nõ & memoire a ceulx de la posterité, pour les ayguillõner de rechef a aymer trop mieulx suyure les actes vertueux des illustres, que s'adõner a l'infamie des vices: mais aussi si la fortune eust permis que l'énemy fust venu a piller & demolir insolémẽt icelles sepultures, de quelz yeulx eust on sceure garder tel meschef? Qui est l'home si lasche, & de si peu de courage, qui n'eust soudain pris les armes en main pour en faire vẽgeance, tant pour l'honeur de sõ pays que pour celuy de sa propre lignée? Or pensez (ie vous prie) cõbien de force & de cueur eust donné aux vengeurs, celle si grãde indignité, ou pitié, ou iuste douleur A ceste cause il fault bien dire q̃ ces antiques sont louables: mais ie n'ozeny ne voudroye vituperer les gens de nostre temps, qui enseuelissent leurs mortz es villes en des cemetieres sacrez, mesmement dedans les Eglises, voire iusques au cueur a raison que les peres de famille, les seigneurs & magistratz & aussi le menu peuple y conuiennent pour asisterau seruice diuin, & là par vn accord priẽt Dieu pour les trespassez, & au moyen de la presence des monumens qui là se presentent, se souuenans d'eulx les recommandent par especial a la clemence diuine pour les tirer hors des peines de purgatoire, si cas est qu'ilz y feussent. Combié que d'autres ont institué que lon bruslast les corps des trespassez, afin que nulle pourriture ou mauuaise senteur n'en ensuyuist.

Voyez le cõmencement d'Appian Alexãdrin en ses guerres ciuiles. Dequoy seruent les sepultures.

Des sepulcres, & de diuerses modes d'enseuelir.
Chapitre deuxieme.

IL ne seroit bõ (ce me semble) de passer icy en silence, la raison des susdictes sepultures, au moins tant que i'en deuray dire. Car on les doit tenir pour ouurages publiques, mais qui sont dediez a la religion. Et qu'ainsi soit, la loy commande que le lieu soit sacré ou lon enterrera les trespassez: & nous disons aussi suyuant ce la, que le droit des sepulcres appartient proprement a la religion, laquelle pource que c'est son deu d'estre preferée a toutes autres choses, ie veuil auant passer aux publiques prophanes, dire ma fantasie des monumens sacrez, combien que par droit hereditaire ilz appartiennent aux gens particuliers.

Le droit des sepulcres appartient a la religion.

Iamais presque n'y eut en aucune region de la terre, nation si brutale, qui n'ait iugé que lon deuoit auoir esgard aux sepultures, excepté seulemẽt quelzques Ichthyophages, ou mengeurs de poysson, de extreme barbarie des Indes, que lon dict qu'ilz souloyent getter leurs mortz dans la mer, affermans qu'il n'y a point grand difference si la terre l'eau ou le feu les consumoient.

Ichthyophages.

Aussi

Aussi les Albanois ont iadis estimé que c'estoit mal faict d'auoir soing des corps mortz. Pareillement les Sabeans ne souloient faire plus de compte d'vn trespassé que d'vn fumier, mesmes a ceste cause gettoient leurs Roys defunctz en quelque tas de fien.

Les Troglodytes lyoient vn mort par les piedz & par le col: puis soubdainement l'emportoient enterrer auecq passetemps & risées, & le mettoient en terre sans faire aucune election de lieu: bien est vray que contre sa teste ilz mettoiēt vne corne de cheure. Mais il n'est plus de peuple au monde (au moins sentant son humanité) qui approuue teles façons de faire: mais plustost sont mis en compte les Egyptiens & les Grecz, qui non seulement ne faisoiēt des monumēs aux corps de leurs amis, ains a leurs noms aussi: la bonne affection desquelz nul ne se treuue qui ne la loue. Et de ma part i'estime que ceulx d'entre les Indiens qui ont estimé que les plus nobles monumens de tous sont ceulx qui en la memoire des hōmes se conseruoiēt a la posterité: ou qui faisant les funerailles des plus gens de bien, n'y faisoient autre chose que ramēteuoir leurs louenges & prouesses: sont sur tous dignes d'estre ouiz. Ce nonobstant ie trouue bon que pour les suruiuans on ayt aussi esgard au corps: car pour la souuenāce du nom, il est tout cler que les sepulcres y seruent beaucoup. Noz predecesseurs auoient accoustumé de donner des statues aux gens de bien, ou leur bastir des sepultures aux despēs du commun, pourueu qu'ilz l'eussent meri té enuers la republique, tant par pris de leur sang, que de la propre vie: & ce faisoiēt ilz pour deux raisons: l'vne pour rendre graces aux biēfaicteurs, & l'autre pour ayguillonner les citoiens a pareil honneur, par vertueux merites. Mais ie treuue qu'ilz ont dōné des statues a plusieurs, & des sepulcres a biē peu, pource qu'ilz entēdoient que lesdictes statues perissent par vieillesse, & par les iniures du temps, mais la saincteté des sepulcres (comme dict Cicero) demeure dans la terre, qui ne peult par aucun accident estre abolie ny destruitte. Car tout ainsi que toutes autres choses s'abolissent par vieillesse, ainsi les sepulcres se rendent de plus en plus recommandables p grande antiquité. Et voyla pourquoy (a mon iugement) les sepulchres ont esté dediez a la religiō, asauoir a ceste fin (si ie ne m'abuze) que le memoire du personnage que lon auroit mis en vn bastiment de sepulcre, & comme donné en garde a la fermeté de la terre, feust en seureté par la crainte des dieux & la religion, de sorte que homme n'y ozast mettre la main.

Et de la vint l'article contenu en la loy des douze Tables, lequel disoit n'estre licite qu'aucun vsurpast ou prescrist l'entrée ou acces a vn sepulcre. Plus il y auoit vne loy laquelle menassoit de grieue peine tout hōme qui yroit oultrager le reseruoir d'vn corps bruslé, ou qui abbateroit vne colonne de quelque monument, ou la rompeoit. Somme, toutes natiōs bien moriginées ont tousiours reueré la dignité des sepultures, par expres les Atheniens: Car ilz en ont eu si grād soing, que si vn de leurs Capitaines negligeoit de faire honnestement sepulturer ses gens mortz en bataille, ilz luy faisoient trencher la teste. Et quant est aux Hebrieux, il estoit commandé par leur loy de ne laisser mesmement leurs propres ennemyz sans sepulture. Brief lon dict beaucoup de negoces concernās les obseques & manieres de sepultures, qui ne sont a nostre propos, comme des Scythes qui mēgent par hōneur les corps des trespassez en leurs festins & solennelz cōuiues: puis d'autres peuples qui nourissent des chiens expressemēt pour faire deuorer les corps des trespassez. Mais soit assez dict de cecy pour ceste heure.

D

Tous les peuples qui ont voulu que leur Republique feuſt bien conſtituée & regie
par loix, ont en premier lieu ordonné que les pompes funebres & les ſepulcres ne
feuſſent pas de grand deſpens. Auſsi eſtoit il defendu par la loy de Pittaque que
lon ne meiſt ſur le monceau de terre couurant vn mort, fors vne petite colonne
de trois coudées pour le plus en haulteur: & limita ceſte meſure pour gens de tou-
te qualité, eſtimant n'eſtre conuenable puis que la nature eſt commune a tous
en ceſt endroit, de faire difference de l'vn a l'autre a l'occaſion des richeſſes ou
tiltres de maieſté, & pour cela (ſuyuant la couſtume ancienne) lon ne couuroit
les corps mortz que de gazon tout pur, & penſoit on bien faire, conſyderé que
pour eſtre la maſſe humaine de matiere terreſtre, les bonnes gens diſoient qu'il
conuenoit rendre a la terre ce qui luy appartient, & le luy remettre en ſon ven-
tre. Et encores a ceſte cauſe defendirent ilz qu'aucun n'euſt a baſtir tant pour ſoy
que les ſiens, monument que dix hommes ne peuſſent acheuer en trois journées.
Ce nonobſtant le peuple qui à deuant tous curieuſement leué des ſepultures, a e-
ſté ceſtuy la d'Egypte, lequel diſoit que la communauté humaine failloit touſiours
grandemēt de ſe baſtir pour ſi petit de tēps que dure noſtre vie, des maiſons d'ex-
cellence, & ne faiſoit compte des ſepulcres ou il conuient eſtre ſi longuement. Or
(à la verité) ie treuue que les Getes au cōmencement de leur vieille antiquité, ayā
mis vn corps en terre, poſoient vne pierre deſſus pour ſeruir de marque memora-
tiue, ou plantoient vn arbre a l'encontre, choſe bien approuuée par Plato en ſon li-
ure des loix: puis par apres ſe meirent a edifier quelque choſe enuiron, afin que les
beſtes en fouillant ou grattant ne feiſſent oultrage au corps mort: & le bout de l'an
accōply, cōme la face de la terre ſe voit (poſez le cas) ou fleurie ou chargée de moiſ-
ſon, ainſi qu'elle eſtoit pour lors que leurs amyz ſe mouroient, non ſans cauſe les
regretz de ceulx qu'ilz auoient perduz, ſe ſmouuoient en leurs cueurs, & en re-
memorant leurs dictz & faictz, alloient reuiſiter leurs ſepultures, & honoroient
leur ſouuenance de toutes les choſes conuenables dont ilz ſe pouuoient aduiſer.
Et dela (ce croy-ie) eſt venu, que toutes autres nations, mais ſingulieremēt la Gre-
que, ont appris d'aller faire des anniuerſaires ſur les tumbeaux des treſpaſſez qu'ile
meritent, & a ces fins (comme teſmoigne Thucydide) les parens & amys conue-
noient tous enſemble, accouſtrez de robbes de deuil, & y portoient les primices
ou eſtrenes des fruytz: choſe qu'ilz eſtimoient treſpieteuſe, & ſouuerainement ap-
partenante a la religion, voire de ſorte que cela eſt venu en public vſage: tellement
que par cela ie puis conjecturer, que pour raiſon d'icelles ſepultures on n'à ſeule-
ment leué des tumbes hauſſées ny des petitz pilliers pour ſeruir de couuerture ou
merque, mais (qui plus eſt) baſty des tabernacles pour auoir lieux a y faire digne-
ment les obſeques. Meſmes leſdictz antiques donnerent principalemēt ordre que
ces temples feuſſent commodes, & bien ornez en toutes leurs parties. toutesfois
les lieux furent diuers ou ilz mettoient les corps en terre. Auſsi par la loy Pontifica-
le il eſtoit defēdu de ne mettre vn ſepulcre en place ou le peuple s'aſſemble, & Pla-
ton à touſiours eſté d'aduis ḡ l'hōme ſe doit gouuerner en ſorte qu'il n'offēſe ne vif
ne mort la cōmunaulté des autres. & pource vouloit il qu'on ne feiſt les ſepulcres
ailleurs ḡ hors la ville, encores en vn chāp ſterile: en quoy pluſieurs ſuiuirēt ſon pre
cepte, mettāt leurs treſpaſſez a l'air, & en part ſeparée hors la frequentation des hō-
mes: choſe que ie treuue louable. Mais d'autres faiſoiēt au cōtraire. Car ilz mettoiēt
leurs defunctz en du plaſtre, ou en du ſel, & ainſi les gardoient en leurs maiſons.

Mycerin

LEON BAPTISTE ALBERT.

Mycerin Roy d'Egypte feist mettre sa fille morte dedans vn beuf de boys, & la tenoit en son palais, ou il commanda que les prestres ayant la charge des mysteres sacrez, luy feissent tous les iours des obseques auec grandes ceremonies.

Pareillement Serue a escrit qu'aucuns antiques souloient enseuelir leurs enfans nobles & vertueux, sur des haultes montaignes bien exposées a la veue.

Les Alexandriens aussi du temps de Strabo, auoiēt des clos & iardinages propres pour y mettre leurs trespassez.

Mais en l'aage prochainement precedent celuy de noz Ancestres, on commēça de faire des chapelles contre la muraille des tēples, seulemēt pour seruir a enterrer aucunes rasses ou lignées, & encores voit on p̄ tout le pays des Latins, infiniz bustuaires ou tūbeaux familiers bastiz en terre a coffres distinguez, pour mettre les cēdres des corps aps auoir esté bruslez, & se treuuēt sur les couuercles de petiz epitaphes, pour vn boulēger, pour vn barbier, pour vn cuysinier, pour vn oigtier, pour vn chirurgiē, & autres gēs mechaniques du corps d'vne famille. Mais quand on enterroit des enfans en bas aage (qui souloient estre le passetēps des meres) leur figure de plastre estoit mise dans l'vrne: & pour les gens de bon esprit, leur effigie estoit de marbre. Voyla comment les susdictz s'y gouuernoient.

Quant a nous donc, nous n'improuuerons point les hōmes qui enterreront leurs mortz en quelq̄ lieu que ce puisse estre, pourueu qu'il soit sacré, & qu'on mette dessus vne souuenance du nom. Mais quant est a ce qui agrée en ceste matiere de monumēs, c'est la manifacture, artiste & l'epitaphe bien couché. Mais pour dire quele façō de massonnerie les antiqs ont le plus estimé, cela n'est pas en ma puissance, toutesfois ie pourray bien aduertir que le sepulcre d'Auguste a Rome fut faict de gros quartiers de Marbre, & qu'il estoit couuert de belles branches d'Arbres gardās verdeur perpetuele, puis que dessus la sommité posoit son effigie apres le naturel.

En l'Isle nommée Tyrine, laquelle n'est pas loing de Carmanie, fut le grand sepulcre du Roy Erythre planté tout autour de palmes sauuages.

Cestuy la de la Royne Zarine qui regna sur les Saces peuples de Scythie, estoit vne pyramide a trois pans: & au coupeau vn grand colosse d'or.

A Artachees lieutenant de Xerxes, fut apres sa mort faict vn grād tumbeau de terre par tous les soldatz qu'il auoit soubz sa charge.

Mais toutes nations cherchoient en premier lieu, de faire que leurs ordōnances en sepultures feussent differentes des autres, non que par cela elles blasmassent les œuures d'autruy, ains afin qu'on les allast veoir pour leur inuention nouuelle, si qu'au moyen de tant de sortes estranges & diuerses, le monde veint a tant qu'on ne pouuoit plus rien inuenter de nouueau. qui me faict dire que lon doit approuuer toutes ces dictes particularitez. Toutesfois i'ay pris garde qu'en la multitude vniuerselle aucuns ne donnoient ordre sinon a decorer ce qui deuoit cōtenir le corps mort, & d'autres ne cherchoient rien tant qu'a bastir quelque chose de magnifique, pour y poser en dignité vn epitaphe contenant les beaux gestes, afin que le renom en feust perpetuel. Les vns doncques se contentoient seulement d'vn cercueil de marbre, ou faisoient tout aupres quelque chapelle, selon que la commodité du lieu & le deuoir de la religion le permettoient. Puis des autres leuoient dessus la sepulture quelque colonne, Pyramide, mole, ou teles grandes œutures, non tant pour garder le corps, que pour la memoire du nom enuers tous ceulx de la posterité.

Mycerin fut Roy d'Egypte sils de Cheops.

Serue a icy expositeur de Virgile.

Les cimetieres du peuple d'Alexandrie.

Des chapelles particulieres.

Cecy se peult encores veoir à Rome. Souuentesfois se treuuent de ces figures en Rome.

Voyez Suetone en la vie d'Auguste.

Voyez Strabo au liure xvi.

Zarine Royne de Scythie.

D ij

HVITIEME LIVRE DE MESSIRE

De la pierre dicte Sarcophage. Ie pense auoir ia dict qu'a Ason en Troade, se treuue vne espece de pierre nómée Sarcophage (c'est a dire mengeant la chair) laquelle dedans peu de temps rend vn corps consumé, & qu'en la terre bien liée & songneusemét espierrée, l'humeur ty desseche assez tost, parquoy ie ne m'amuseray a poursuyure plus oultre ces particularitez curieuses.

Des oratoires qu'on faict pres des sepulcres, ensemble des Pyramides, colonnes, autelz, moles, & semblables matieres.

Chapitre troisieme.

Maintenant puis que lon faict cas des sepultures anciennes, & que i'ay veu pour icelles en aucuns lieux des chapelles sacrées, mises en d'autres des pyramides, des colonnes ailleurs, & des moles ou grans masses en autre endroit, & semblables: il me semble que ce ne sera sinon bien faict de traicter de toutes ces choses chacune a part. Et premierement des chapelles. Ie les veuil doncques façonnées en maniere de petiz temples, & ne trouueray point mauuais que leurs ouuriers les enrichissent de lineamés diuers, pris sur toutes les sortes d'edifices que bō leur semblera, pourueu qu'ilz facent a la grace, & a l'eternite. Mais (certes) encores n'est il pas decidé de quele matiere ou precieuse ou simple on doit bastir ces monumens, pour les rendre durables, & ce pour le tort que leur font ceulx qui en emportent les pieces: toutesfois l'ornement contente, & resiouyt: & ny à rien (cóme nous auons dict p cy deuant) qui soit plus propre a cóseruer les choses, pour en dóner memoire a la posterité: ce neātmois des sepultures de Caie caligule, & de Claude son successeur, lesquelles furent sans point de doubte singulieres, cóme pour si grans princes qu'ilz estoient, nous n'en trouuons plus rien en ce teps cy, fors de chacune vn fragmét esquarry de deux coudées en haulteur & largeur, ou leurs noms sont escritz: & si ie ne m'abuze, le cours des choses me faict dire q si on eut escrit ces noms sur des pierres plu riches, il y a ia grād piece qu'on les eust emportées auec les autres ornemés. Mais on voit bien ailleurs des haultz sepulcres fort antiques, lesqlz n'ōt encores esté violez de personne, pource que la manifacture en est d'œuure rustique, & de pierre commune, inutile a autres vsages: chose qui les à preseruez de la rapine des mains couuoiteuses: parquoy i'admoneste les presens, & ceulx qui viédrōt apres nous, que s'ilz veulét perpetuer leurs sepultures, la pierre n'en doit estre molle, ny aussi trop sumptueuse, afin que l'on ne la desire au premier regard d'œil, & qu'on ne la puisse emporter aussi facilement que lon vouldroit. D'auantage mon aduis est qu'il fault garder mesure & moyé en ces choses, selon la qualité de chacū pionnage. & ne prise point quant a moy la pdigue insolence en fraiz que les Roys font en cest endroit, mesmes deteste les monstrueux ouurages & desplaisans aux dieux que les princes Egyptiens souloient bastir pour leurs personnes: voire de tāt plus les desprise, que piece d'eulx ne fut onc inhumé en si superbes sepultures. Il peult estre qu'aucunes gens priseront noz Ethruriens, de ce qu'ilz n'ōt gueres cedé aux Egyptiens en magnificéce de semblables ouurages, & entre tous les autres mettront en auant Porsene, lequel aupres de la ville de Cluse se feit faire vn sepulcre de pierre de taille, en la base duquel, qui estoit haulte de cinquante piedz, il y auoit vn Labyrinthe dont homme ne pouuoit sortir, & par dessus se releuoiēt cinq grandes Pyramides, asauoir quatre aux quatre coingz, & vne au beau mylieu

Detestable sacrilege d'aucūs trop curieux de l'antiquité.

De ces deux voyez Suetone aux vies des Cesars. A peine se pourroiēt maintenant trouuer ces pierres.

Vice de curiosité.

Detestation des pyramides d'Egypte.

Porsene fut Roy des Thuscans.

Merueilleuse façon de sepulture.

lieu, la largeur desquelles par bas estoit de septante cinq piedz. & en leur bout d'en hault y auoit vn globe d'arain, ou pendoiët a des chaines plusieurs cymbales, qui estant agitées du vent se faisoient ouyr de bien loing. Et sur ce mesme ouurage se releuoient encores quatre autres Pyramides, portāt cent piedz de hault, lesquelles derechef en supportoient des autres, non seulement incroyables en grādeur, mais en artifice de formes. Or a la verité, ie ne puis approuuer ces choses prodigieuses, & qui ne sont accommodées a aucūs bons vsages: ains dy que lon doit approuuer ce que feit Cyrus le Roy de Perse, pour autant que la modestie en estoit beaucoup plus estimable, que la superbe de toutes grādes œuures. C'est qu'en la ville de Pasa garde il y auoit vne petite loge voultée, faicte de pierre esquarrie sans plus, dōt l'ou uerture pour entrer a grand' peyne portoit deux piedz de hault. Là pour la dignité Royale gisoit le corps d'iceluy Roy Cyrus, dedās vn vase d'or: puis tout autour de ceste loge y auoit vn pourpris d'vn boscage planté de toutes sortes d'arbres fruitiers, & d'vn pré tousiours verd a cause des ruysseaux qui l'enrosoient autant qu'il en estoit besoing, là ne defailloient Roses, & autres fleurs en abondance, de singuliere odeur, recreatiues & delicieuses a merueilles: & a cela correspondoit vn Epita phe escrit dessus la porte, disant.

Louenge de Cyrus Roy de Perse, & de sa sepulture.

 Homme curieux ie t'aduise,
 Que Cyre suis, filz de Cambyse,
 Qui establit par son bon sens
 La monarchie des Persans:
 Et pource enuier ne me doys
 Ce petit giste ou tu me vois.

Mais ie retourne maintenant aux Pyramides, qu'aucuns ouuriers du temps passé feirent triāgulaires, & les autres quarrées. Certainement ce fut leur fantasie d'en fai re la haulteur aussi grande que la largeur: Mais entre les autres est singulierement estimé celuy qui en trassa les lignes par si bon artifice, que quand le Soleil venoit a luyre dessus, elles ne rendoient point d'vmbre. Or le cas est que la plus part se faisoient de pierre esquarrie, & les autres de brique. Aussi au regard des colonnes, il y en auoit de teles qui seruoient pour les maisonnages, & les autres si grandes qu'on ne les trouuoit point commodes en bastimens de ville, ains les auoit on inuentées pour seulement rememorer les choses dignes de memoire, & pour en faire souuenance a la posterité: a raison dequoy ie me delibere d'en traicter a ceste heure, & desia voicy leurs parties. En lieu de haulses ou soubassemens, il y auoit certains degrez commenceans a monter des le rez de chaussée, & sur leur aire vn piedestal quarré, dessus lequel s'en releuoit aussi vn autre de non moin dre haulteur, tiercement la base de la colonne, apres la tige, son chapiteau dessus, & pour la fin vne statue plantée dessus le tailloer. Vray est qu'aucuns d'iceulx ouuriers antiques meirent entre le premier piedestal & le second, comme vn plintheou latastre, afin que leur ouurage s'en monstrast plus orné. Qui en vouldra dōc faire cy apres, il en prendra les traicts sur cela que i'ay dict au chapitre des temples, & les mesures sur le diametre de l'empietement de la colonne. Mais quant est de la base, quand il sera question de si tresgrans ouurages, elle n'aura seulemēt qu'vn bozel, & non plusieurs ainsi que les autres colonnes. Sa haulteur donc se partira en cinq, dequoy les deux seront pour le bozel, & les trois autres pour le plinthe, qui portera de large de tous costez cinq fois la moytié de la moytié du diametre de la

Des pyrami des qui ne rē doient point d'vmbre aux rayons du Soleil.

Differētes de Colonnes.

Particulari tez des plus grandes co lonnes.

La base d'v ne grāde co lōne ne doit auoir qu'vn bozel sur son plinthe.

D iij

colonne, & les piedeſtalz ſurquoy poſera la dicte baſe, auront les parties ſuyuātes.
En premier lieu regnera la cymaiſe, ainſi qu'il eſt requis en toutes eſpeces de maſ-
ſonnerie: & au bas ſera mis le plinthe que ie nóme ſoulier, comme pour vne ſimi-
litude, a raiſon qu'il l'auance, ou par degrez, ou par vne doulcine, ou par vne naſ-
ſelle, autrement gorge droitte, ou ſemblables moulures, & auſſi qu'il eſt conuena-
ble qu'en chacune partie il y ait vne baſe. Mais maintenāt ie veuil vn peu parler des
piedeſtalz, & reciter en ceſt endroit des choſes que i'ay expreſſemēt laiſſées en mō
ſeptieme liure, pour les deduire en ceſtuy cy.

Les piede-
ſtalz pour
vne grand
colonne.

I'ay dict qu'il eſt maintesfois aduenu que les ouuriers planterent leurs colónes ſur
des piedeſtalz continuelz, puisque voulant entredeux les paſſages commodes, ilz
y faiſoient des breches: & ſeulement laiſſoient en œuure ce qui les ſouſtenoit, & de
la vient que ie le nóme piedeſtal. A ceſtuy la pour ornement il y auoit au hault vne
cymaiſe, ou vne goule droitte, q̄ nous diſons naſſelle, vne vnde autrement doulci-
ne, en moulure ſemblable. Apres embas correſpódoit vn ſoulier ou plithe pareil:
& de ces deux paremens la decoroiētilz leur piedeſtal. Mais pour faire la dicte cy-
maiſe, leur plaiſir fut de luy dóner de hault vne cinquieme ou ſixieme ptie du quar-
ré, lequel iamais ilz ne feirent moindre que la baſe de la colonne, afin de ne poſer
a faulx. Encores certains autres pour plus de fermeté adiouſterent a la largeur de
cedict piedeſtal vne huitieme partie du plinthe de deſſoubz, & au demourant ſa
haulteur (non compris la cymaiſe ny le ſoubaſſemēt) eſtoit par l'ordinaire pareille
a ſa largeur, ou le paſſoit ſans plus d'vne cinquieme. Voyla cómēt i'ay trouué queſ̄ſ
ſoient les bons ouuriers du tēps antique. Or ie retourne a la colóne ſoubz la baſe de
laquelle (cóme ie vien de dire) doit eſtre mis ce piedeſtal correſpondāt en ſymme-
trie par dimenſions conuenables, dont la cymaiſe ſerue entieremēt de cornice, par
eſpecial de la mode Ionique: dont les moulures ſont ainſi que ie vois dire. Au plus
bas eſt la goule que nous diſons doulcine, en apres le petit quarré, & la naſſelle par
deſſus recouuerte de ſon bozel accópagné de ſes petiz quarrez. En celle la de hault
il y a le quarré ou ſe pourroient mettre les dentelures, mais pourtant il eſt tout v-
ny, deſſus regne le membre a demy rond, faict comme vn balacier, accompagné
ainſi que l'autre de ſes petiz quarrez, & oultre tout cela vn plinthe recouuert d'vn
tailloer, tout au contraire de moulure de l'empietement. En pareil l'autre piede-
ſtal poſant deſſoubz, s'accouſtre de ſemblables moulures. mais bien fault prendre
garde qu'il n'y ait choſe portante a faulx, ains que des le rez de chauſſée, pour ſou-
baſſement ſe lieuent trois ou cinq degrez, differés toutesfois en haulteurs & retrai-
ctes: & ſi ne conuient point qu'ilz paſſent plus d'vne quarte, ny moins d'vne ſixie-
me du plus hault piedeſtal, dedans le corps duquel aura vne huiſſerie parée d'orne-
mens Doriques, ou Ioniques, telz comme ie les ay deſcriptz au chapitre des tem-
ples: & en ceſtuy la de deſſoubz on doit eſcrire l'epitaphe, enrichy tout autour de
trophées & deſpouilles a demy boſſe. Mais ſi ló vouloit mettre quelque choſe en-
tredeux, il conuiendra qu'elle ait vne troiſieme du quarré de l'vn des piedeſtalz ſuſ-
dictz. & la ſeront formées des figures en demy taille comme Nymphes dāſantes,
Victoires, Gloires, Renommées, Abondances, ou leurs ſemblables.

Des ornemēs
du piedeſtal.

Proportion
de la cymai-
ſe d'vn pie-
deſtal.

Des moulu-
res du piede-
ſtal Ionique.

Ie ſçay bien que certains ouuriers ont iadis recouuert le plus hault piedeſtal de
de bronze bien doré. Mais puis que maintenant les voyla deſpeſchez, & la baſe en
pareil, venons a deuiſer du corps de la colóne. Sa haulteur doit auoir ſept fois ſon
diametre: & ſi elle eſt fort haulte, de cela il ne la fault rappetiſſer par hault que d'v-
ne dixieme

Proportion
d'vne gran-
de colonne.

ne dixieme partie de son empietement, mais en toutes les autres de plus petit ou-
urage, nous ensuyurons ce qui a esté dict au liure precedent.

Il s'est trouué d'autres ouuriers qui ont mené la tige de la colonne iusques a cent *Colonne de* piedz de haulteur, & reuestu tout autour de figures côtinuantes vne histoire, mes- *cêt piedz en* mes ont faict des degrez par dedans en maniere de viz rompante, pour donner *haulteur* moyen de môter iusques à la sommité, & la dessus asis vn chapiteau Dorique qui *que lon dict* n'auoit que le balla... r goderonné, & son gros plinthe par dessus: Car tout le de- *la Traiane* mourant en estoit hors. Mais en matiere de petites colónes, on faict tousiours re- *a Rome.* gner dessus vn Architraue, vne frize, & vne cornice, auec tous les ornemés requis & ou il est question de ces grâdes cela se laisse expres, pource qu'on ne sauroit trou uer des pierres qui peussent seruir de telz membres, & qu'a grand peine quand il s'en trouueroit, les pourroit on leuer dessus. Or tât en grandes que petites le deuoir veult que quelque chose soit asize sur le bout d'ênhault, laquelle serue de base, pour *D'vn plin-* soustenir vne statue ou ce que lon aduisera, & si d'auâture c'estoit vn tailloer quar- *the rond &* ré, ses angles ne passeront point le massif du piedestal ou bien si c'est vn plinthe *sa mesure.* ród, sa circunference ne s'estendra plus oultre que pourroient faire les lignes de ce *De la haul-* quarré, & la haulteur de la statue pourra porter vne tierce partie de la colône. Qui *teur d'vne* est assez dict de cecy. *statue sur v-*
ne grand co
lonne.

D iiij

HVITIEME LIVRE DE MESSIRE

Pour faire vn mole noz antiques souloient vser des traictz suyuans. Premieremẽt ilz trassoient vn quarré, ainsi que pour le plan d'vn temple: & la dessus leuoient les pans de mur non moins haultz que la sixieme partie, ny surmontans la quarte de la longueur de l'aire: & ne faisoiẽt ornemés en ces murailles, sinon au bas, au hault, & sur les angles. vray est qu'aucunesfois ilz les reuestoiẽt de colonnes. Mais s'ilz en appliquoient seulement sur les coingz, en ce cas toute la haulteur de la paroy estoit partie en quatre, non compris les soubassemens qui la releuoient sur le rez de chaussée: & de ces quatre pars les trois estoient données a chacune colonne, y comprenant ses base & chapiteau: puis la partie surmontãt se reseruoit pour les autres enrichissemens, qui sont l'architraue, la frize, & la cornice. Et pour les bien mener ceste la se compassoit en seze, dont les cinq se donnoient au susdict Architraue, autãt a la frize, & les six de reste a la cornice auecqs sa doulcine. Puis cela qui estoit soubz le dict Architraue, iusques au soubassement mis pour relief sur le rez de chaussée, se recompartissoit en vingt cinq, dont les trois se donnoiẽt a la haulteur des chapiteaux, deux aux bases, & le reste aux corps de colonnes, qui se faisoiẽt tousiours quarrées sur les angles susdictz. Quant a la base, elle se contentoit d'vn bozel seulement qui emporte la moytié de sa haulteur: & le reste estoit pour le plinthe. Mais la colonne au bas de la liziere qui sert d'empietemẽt, auoit les moulures de sa saillie semblables a celles de son bout d'enhault: & en ces œuures la le diametre se faisoit d'vne quarte de leur longueur. Mais si les faces de muraille estoiẽt parées d'vn ordre de colonnes, adonc les quarrées des coingz auoiẽt de large vne sixieme seulement de leur tige: & toutes les autres a demy rondes enchassées dans œuure, auec leurs ornemens, se faisoient suyuant les moulures conuenables au temple. Toutesfois entre icelles & les superieures il y a ceste difference, que d'vn des coingz iusques a l'autre des plus basses, mesmes tout a l'étour de la muraille, tant a la base comme au hault, regne vn bozel & vne plattebãde: chose qui ne se faict ou plusieurs tiges saillent toutes hors l'espoisseur du mur, nonobstãt qu'il se soit trouué aucuns ouuriers antiques qui ont voulu continuer les lineamens de la base pour tout l'ouurage, ne plus ne moins qu'aux temples.

Or entre ces quatre murailles se releuoit vne masse ronde fort bien en veue de tous costez, & montant contremont, non moins du demy diametre de l'estendue du grand quarré, ny plus que deux fois vne tierce: & la largeur d'iceluy rond n'emportoit moins d'vne moytié du diametre de l'aire, ny plus de cinq fois sa sixieme. Ce neantmoins plusieurs luy ont iadis donné trois fois vne cinqieme: & sur ce rõd re mettoient vn quarré, puis vn autre rond par dessus: & ainsi d'estage en estage, iusques a quatre l'vn sur l'autre, suyuant les raisons que i'ay dictes: & les ornoient de parures commodes.

Mais

LEON BAPTISTE ALBERT. 146

Mais il est a noter qu'a ces moles ne defailloient des môtées propices pour arriuer a des chapelles basties sur le massif, ensemble des statues mises entre les colonnes, auec force epitaphes disposez en lieux a propos.

Des epitaphes en sepulcres, puis de leurs notes ou characteres, & des sculptures ou tailles dont ilz estoient ornez.

Chapitre quatrieme.

OR ie vien a ces epitaphes, dont l'vsance a iadis esté fort commune, & merueilleusement diuerse: Car(a la verité) on ne les appliquoit sans plus aux sepultures, ains aussi bien aux temples, & aux maisons priuées: & qu'ainsi soit, Symmaque dict qu'aux faistes des Eglises on escriuoit les noms des dieux a qui elles estoient sacrées: & que les Grecz aussi souloient mettre aux chapelles, a qui & en q-le année elles auoient esté dediées, chose qui me plaist grandemét. Et pour en dire vne exéple a propos : Sachez que quand Crates le philosophe arriua en Cyzique, voyant que sur toutes les faces des maisons particulieres estoient escriz ces vers,

Symmaque fut vn orateur Romain enuiron le temps de Theodosieu Empereur de Constantinople.

Crates fut vn philosophe de Thebes.

HVITIEME LIVRE DE MESSIRE

 Le puissant Hercules filz du souuerain Dieu
 Fut & encores est habitant de ce lieu:
 Parquoy rien de mauuais ne passe oultre la porte
 Que la punition n'ensuyue prompte & forte.

Il se print a soubzrire, & s'en mocquer, disant, que les bourgeois deuoient plustost mettre, Icy habite poureté, & que sans point de doubte cestela peult chasser beaucoup plustost & plus robustement toutes sortes de monstres, que ne feroit Hercules, s'il reuiuoit encores. Or lesdictz epitaphes, autrement epigrammes, estoient escriz de lettres lisables & entendibles, ou bien de characteres & figures estranges, mais Platon ne vouloit qu'on meist sur vn tumbeau point plus de quatre lignes parquoy Ouide ensuiuant sa sentence a dict:

Bon opinion du philosophe Crates.

 Grauez moy sur vne colonne
 Brief qui mes faitz puisse tenir,
 Si qu'en courant toute personne
 Le puisse lire & retenir.

Et à dire le vray, trop de longueur est ennuyeuse en toutes choses, mais par especial en cestela. Toutesfois si le cas requiert qu'on l'escriue vn peu prolixement, il conuient que la diction soit elegante au possible, & qu'elle ayt ie ne sçay quele grace en soy, qui puisse emouuoir les courages a deuotion, misericorde, & a plaisir, si qu'on ne se repente de l'auoir leu & mis en sa memoire, ains que lon se delecte de le redire a d'autres, comme cestuy la d'Omenee disant,

 Si la cruelle destinee
 Permettoit, o belle Omenee,
 Que corps pour corps on peust bailler,
 Pour vous le mien vouldrois tailler.
 Mais d'orenauant pour mon mieux
 Ie fuyray le iour & les dieux,
 Afin de suiure au regne sombre
 Par mort auancee vostre vmbre.

Ou comme celluy d'Ennius le poëte, disant,

 Citoyens Romains regardez
 De vostre Ennius le tumbeau,
 Qui par ses escriptz a gardez
 De voz ancestres le nom beau
 Nul de larmes ne me decore,
 Ny mes obseques face en plainctz
 Pource que vif ie volle encore
 Es bouches par montz & par plains.

Thermopyles sont montaignes si estendues par le mylieu de la Grece ou il y a des bains d'eau chaulde.

Aussi sur les sepulcres des soldatz qui moururent aux Thermopyles, les Lacedemoniens escriuirent.

 Passant va dire au peuple de Lacedemone, que nous gisons icy pour auoir vertueusement obey a ce qui nous fut commandé.

Pareillement ie trouueroye bon s'il y auoit quelque traict de gaillard, comme estoit cestuy cy.

 O viateur, la femme & le mary ne tensent plus icy. Quoy? tu demandes qui nous sommes?

LEON BAPTISTE ALBERT.

sommes?Quant a ma part ie ne le diray point. Or sus doncques ce sera moy. Ce Belbien le begue, me souloit appeller Brebia la Peppie. O ma femme riottez vous encores que vous soyez morte?

Certainement ces ioliuetez la ont quelque grace qui contente fort les lecteurs. Au regard des lettres communes, noz antiques les faisoient faire grandes & d'arain doré, & puis placquer contre les marbres: mais quant est aux Egyptiens, ilz vsoient de figure en la mode que ie diray: c'est pour signifier Dieu, leur charactere estoit vn œuil: pour nature, vn Vaultour: pour vn Roy, vne mousche a miel: pour le temps, vn cercle: pour la paix, vn beuf, & ainsi des semblables: & si disoient que toutes nations auoient des signes propres, vsitez & cogneuz entr'elles: mais qu'il viendroit vn temps que la congnoissance en periroit. *Signification de lettres hieroglyphiques. Prophetie des Egyptiens.*

Et certes ainsi en est il pris a nous Ethruriens, pour laquelle chose prouuer, I'ay moymesme veu en plusieurs ruines de villes & de sepulcres, maintz epitaphes tirez hors de la terre, escritz selon l'opinion des doctes, en lettres Ethruriennes antiques, fort approchantes des characteres Grecz, ensemble des Latins, mais il ne se trouuoit homme qui entendist ce qu'elles vouloient dire: qui faict coniecturer qu'ainsi en auiendra il a toutes autres nations. *Lettres ethrusques antiques.*

Or est il que la façon d'escrire dont vsoient les Egyptiens, estoit entendue par tout le monde seulement des hommes sages & sauans, a qui les choses dignes doiuent estre communiquées: & ceulx la les pouuoiét facilement interpreter, au moyen de quoy plusieurs s'en voulans faire honneur, figurerent diuerses choses dessus les sepultures, ainsi qu'en celle de Diogene le Cynique, ou vne colóne estoit dressée de marbre Parian, qui portoit vn chien entaillé. *Cyniq̃ mordant comme vn chien.*

Cicero se glorifioit d'auoir luy mesme retrouué a Syracuse le sepulcre d'Archimede, qui p̃ vieillesse auoit esté mis en oubly, tout couuert de buyssons, & incogneu a ses citoyens propres, & ce par la seule coniecture d'vn Cylindre, & d'vne Sphere qu'il vei: grauées contre vne apparente colonne. *Archimede Mathematicien.*

Contre le tumbeau de Symande Roy des Egyptiens, estoit taillée de relief la figure de sa mere, d'vne pierre de vingt coudées en haulteur, & portoit sur sa teste trois enseignes Royales, pour dire qu'elle auoit esté fille, femme, & mere de Roy. *Signifiance de trois couronnes.*

A celuy de Sardanapale Roy des Assyriens, on y meit la sa figure, laquelle faisoit contenance de vouloir par ioye frapper ses mains l'vne contre l'autre, & dessoubz ses piedz estoit escrit, *Sardanapale fut tué p̃ Aribatte Capitaine des Mediés.*

> I'ay basty Tarse & Archilee
> En moins d'vne seule iournee.
> Toy donc o passant menge & boy,
> Et au monde resiouy toy:
> Car tous autres actes en somme
> Ne sont pas bien dignes de l'homme.

C'est a dire, tout ce que lon faict en ceste vie sans plaisir, ne conuient a la creature raisonnable.

Voyla donc comme les Egyptiens antiques vsoient de leurs notes & figures, mais noz Latins prenoient plaisir de donner a entendre les gestes des personnes illustres, par histoires bien exprimées: & de la sont venues les colonnes historiées,

E

HVITIEME LIVRE DE MESSIRE

les arcz triumphaulx, & les portiques painctz ou taillez a demy bosse.
Mais qui m'en vouldra croire, on ne fera ces œuures sinon pour garder la memoi-
re des choses graues, & qui bien le meritent. Donc soit assez dict pour ceste heure.
Quant aux passages d'eau, on les pourra orner de mesmes decorations que les
voyes terrestres: mais a raison que sur les maritimes, & pareillement sur les terre-
stres se doiuent bastir des eschauguettes, il est requis maintenant que i'en parle.

Des eschauguettes ou lanternes, & de leurs ornemens.

Chapitre cinqieme.

LEs eschauguettes donnēt grand ornement a vne ville, pourueu qu'elles soyent
situées en lieux commodes, & releuees sur des traictz conuenables. Encores
quand il y en auroit plusieurs a distance raisonnable l'vne de l'autre, elles se fe-
roient veoir de loing en grande maiesté. Toutesfois n'entendez pas que ie veuille
en ce mien discours hault louer les maistres massons qui viuoiēt il y a enuiron deux
cens ans, lesquelz auoient entre eulx vne commune frenaisie de bastir des tournel-
les, voire iusques aux simples bourgades, si qu'il sembloit qu'aucun pere de famil-
le ne s'en feust sceu passer, & a ceste cause on voyoit quasi en toutes places ainsi
qu'vne forest de ces tournelles. Mais ie regette ceste faulte sur la planette qui re-
gnoit en tel temps, suyuant l'opinion d'aucuns qui tiennent que les constellations
diuersifient les courages des hommes. Et a la verité, depuis trois cens ans en ça ius-
ques a quatre cens ans en comptant a rebours, si grande ardeur de religion estoit au
monde, qu'il sembloit que tous les humains ne feussent nez pour autre effect que
pour bastir seulement des temples: mais ie m'en passeray a tant, apres auoir dict
que i'ay veu de mon aage a Rome plus de deux mil cinq cens Eglises, dont tou-
tesfois plus de la moytié estoit ruinée. Aussi que pourroit ce estre a dire que l'on
veoit ordinairement renouueller toute Italie? Combien de villes y ay-ie veu en ma
ieunesse toutes de boys, qui sont a ceste heure de pierre? Mais ie retourne aux es-
chauguettes, & ne me veuil amuser a vous dire ce que i'ay leu en Herodote, asa-
uoir que iadis en Babylone au beau mylieu du temple il y en souloit auoir vne,
de qui le fondement auoit de tous costez la longueur d'vn arpent de terre, & aus-
si auoit elle huit estages l'vn sur l'autre: chose que de ma partie veuil biē approuuer
a l'endroit de ces eschauguettes, a raison que les bastimēs releuez par tele maniere,
ont bonne grace, & grande fermeté, au moins pourueu que leurs voultures soient
si tresbien lyées, que les murailles faictes sur leur massif, puissent estre durables ain-
si que la raison le veult.

Toute eschauguette donc sera ronde ou quarrée: mais il fault aduiser que la haul-
teur responde a la largeur en deue symmetrie. Or s'il s'en faict vne quarrée qui
doiue demourer estroicte, on luy donnera pour le moins de large vn sixieme de
sa haulteur: & si on la veult ronde, elle aura de montée quatre fois son plein dia-
metre. Mais si elle doit estre large en perfecte quarrure, son parterre n'aura
point plus d'vne quarte partie de sa haulteur, & ronde trois fois son diametre.
A l'espoisseur de la muraille si elle doit porter quarante coudées de hault, vous
ne luy donnerez pas moins de quatre piedz, & de cinq selle arriue a cinquan-
te

Reprehensio des massons qui viuoient il y a deux cens ans.

L'autheur appreuue au cunemēt les influēces des planettes.

Herodote est vn historiē Grec.

te:puis soubz soixante, elle aura six, & ainsi du surplus: Car a dire le vray ces proportions la sont deues aux simples eschauguettes. Mais il y à bien esté des hommes qui ont faict faire vn portique ou gallene a colonnes au mylieu de la haulteur des susdictz edifices, & d'autres qui l'ont voulu en leur ouurage montant en lymasson, ou en courbe rampant: puis encores des autres lesquelz ont circuy de portiques percez a iour toutes leurs eschauguettes depuis le bas iusques au hault, en façon de Couronnes: & oultre tout cela d'autres qui les ont faict recouurir toutes de bestions & animaulx a demytaille. Mais cóment qu'on en veuille faire, la raison de leurs colonnes suiura de poinct en poinct celle des ouurages publiques : neantmoins il sera loysible d'esgayer toute la manifacture, pourueu que le massif de la massonnerie garde le pois & la mesure qui luy sont conuenables. *Diuersité d'ornemens d'eschauguettes.*

Qui vouldra donc vne eschauguette assez puissante pour resister a la violence des orages, & auec ce bien plaisante a la veue, dessus les estages quarrez on face asseoir des rondz continuant de main en main, & menant sa fabrique en sorte qu'elle saille esgayant, selon la raison des colonnes.

Encores en veuil-ie descrire vne mode qui me semble a mon iugement bien pertinente.

Premierement sur le rez de chaussée se releuera vn perron quarré a bancz en forme d'escallier, qui n'aura de haulteur qu'vn dixieme de l'edifice que lon vouldra poser dessus, a mesurer depuis le plan iusques au comble : & la largeur dudict perron sera vne quarte de la haulteur. Quant aux colonnes qui deuront reparer les quatre faces de muraille, il y en aura pour chacune deux au mylieu, & deux sur les deux coingz, auec leurs ornemens propices, telz que nous auons dict au chapitre des sepultures. apres sur le mylieu de ce fondement là se bastira comme vne petite chapelle quarrée, non point plus large que deux fois la haulteur du banc surquoy sera son plan, ny aussi plus haulte que large : & de tous les quatre costez se reuestira de colonnes par dehors, comme nous auons dict au chapitre des temples : puis dessus se releueront iusques a cinq estages. Mais il est a noter que le deuxieme sera rond, le tiers quarré, le quatrieme rond, le cinqieme quarré, & le sixieme rond. Et ces rondz la ie les appelle neudz, pource qu'ilz ensuyuent la forme des neudz d'vne canne ou roseau: la haulteur de chacun desquelz sera pareille a sa largeur, sinon qu'il luy fauldra donner vne douzieme d'auantage, laquelle seruira de fondement. Mais quant a la largeur elle se prendra sur le bas estage quarré, en la maniere qui s'ensuyt: C'est que l'vne de ses faces ou pans se partira en douze, dont on en donra l'vne au rond ou neu prochain, duquel aussi on reduira le diametre en douze: & les vnze de celles la seront données a l'estage au dessus, & ainsi du tiers & du quart, iusques a l'accomplissement de l'ouurage. ce faisant l'ouurier paruiendra a ce que plusieurs sauans antiques ont approuué a l'endroit des colonnes, a sauoir que l'empietement doit tousiours estre d'vne quarte plus large que le bout d'enhault : mais enuiron ces neuz ne seront les colonnes auec leurs ornemens plus larges que d'vne huitieme, ny moindres que d'vne sixieme : puis a chacun d'iceulx rondz & quarrez se feront les fenestres & niches aux lieux plus conuenables, auec les ornemens qui seront necessaires : & pour iuste ouuerture de chacune fenestre, ce sera bié assez de luy donner la moytie de l'estrecolóne. *Maxime pour les colónes.*

Proportió de fenestrages.

E ij

Au regard du sixieme estage en la dicte eschauguette, il se fera quarré : mais pour sa largeur & haulteur il n'aura q̃ deux tiers au plus du diametre du dernier neuf luy seruant de soubassement : & pour sa decoration seront les colonnes quarrées adossée contre les piles sur quoy la voulte posera. Toutesfois on les pourra bié enrichir de chapiteaux, architraue, & semblables ornemens, mais ses parois seront percées a iour. Puis au septieme & dernier estage on fera vn portique rond de colônes bien esgaiées, de simple ouurage pareillemét percé a iour de to' costez : & leur lôgueur y comprenant bases & chapiteaux, sera de l'estendue du diametre du plan, quiaura trois fois vne quarte de l'estage quarré luy seruant de soubassement : & dessus lesdites colonnes posera la couuerture en forme de demye sphere : mais aux estages quarrez & faictz en ligne droitte, il y aura comme des Crestes sur les coingz, dont la grandeur sera semblable a la Cornice estant soubz elles, qui aura pareillement sa plattebande aussi large que celle du fons de l'Architraue. Le p̃mier & plus bas estage quadrangulaire se releuant sur le Perron, pource qu'au mylieu du banc ou marche commençant a monter des le rez de chaussée, il y aura vne ouuerture pour monter aux estages : ledict premier quarré prendra de toute l'estendue exterieure, cinq fois vne huitieme.

Certainement entre les manieres des antiques, celle du Roy Ptolemée me plaist, lequel commanda mettre au plus hault de l'eschauguette qu'il auoit faict faire en l'Isle du Phar pour adresser les mariniers qui nauiguoient par nuyt, des flambeaux ou tortiz pendans en l'air & tournoyans continuellement, afin que ceulx qui les verroient de loing, ne les iugeassent pour estoilles.

Admonition de l'autheur. Aussi qui vouldra faire en pareilz edifices des statues mouuantes pour enseigner d'ou vient le vent, ou en quele partie du Ciel est le soleil, voire combié il aura faict du iour, cela seroit vtile & magnifique, mesmes feroit grand plaisir a plusieurs. Mais soit assez de ce propos.

<div style="text-align:right">Des princ-</div>

HVITIEME LIVRE DE MESSIRE

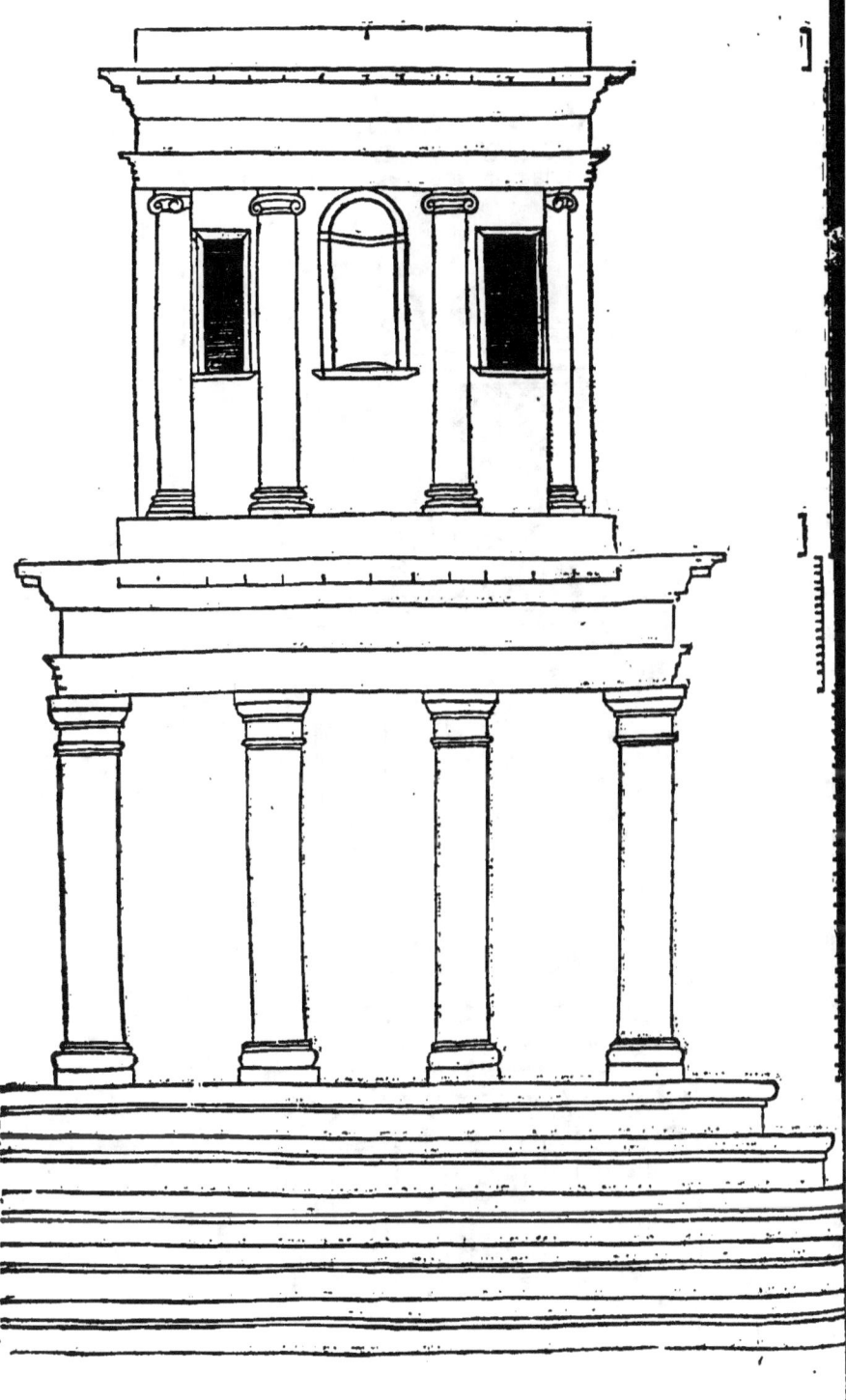

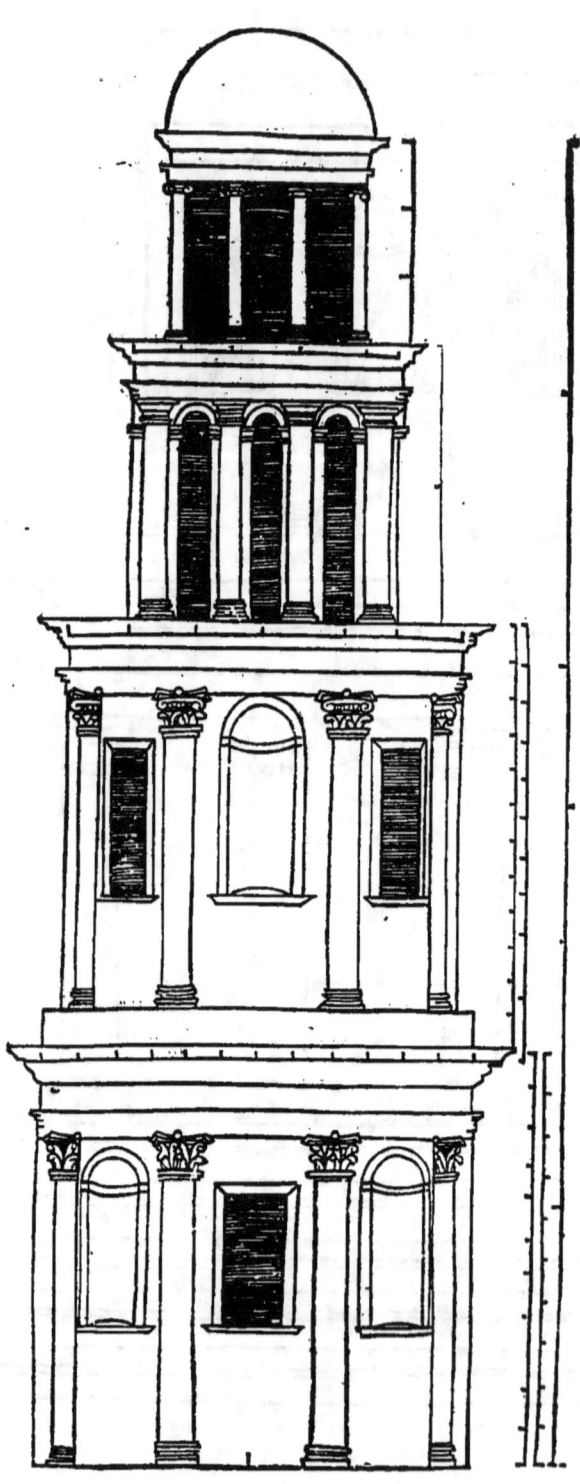

HVITIEME LIVRE DE MESSIRE

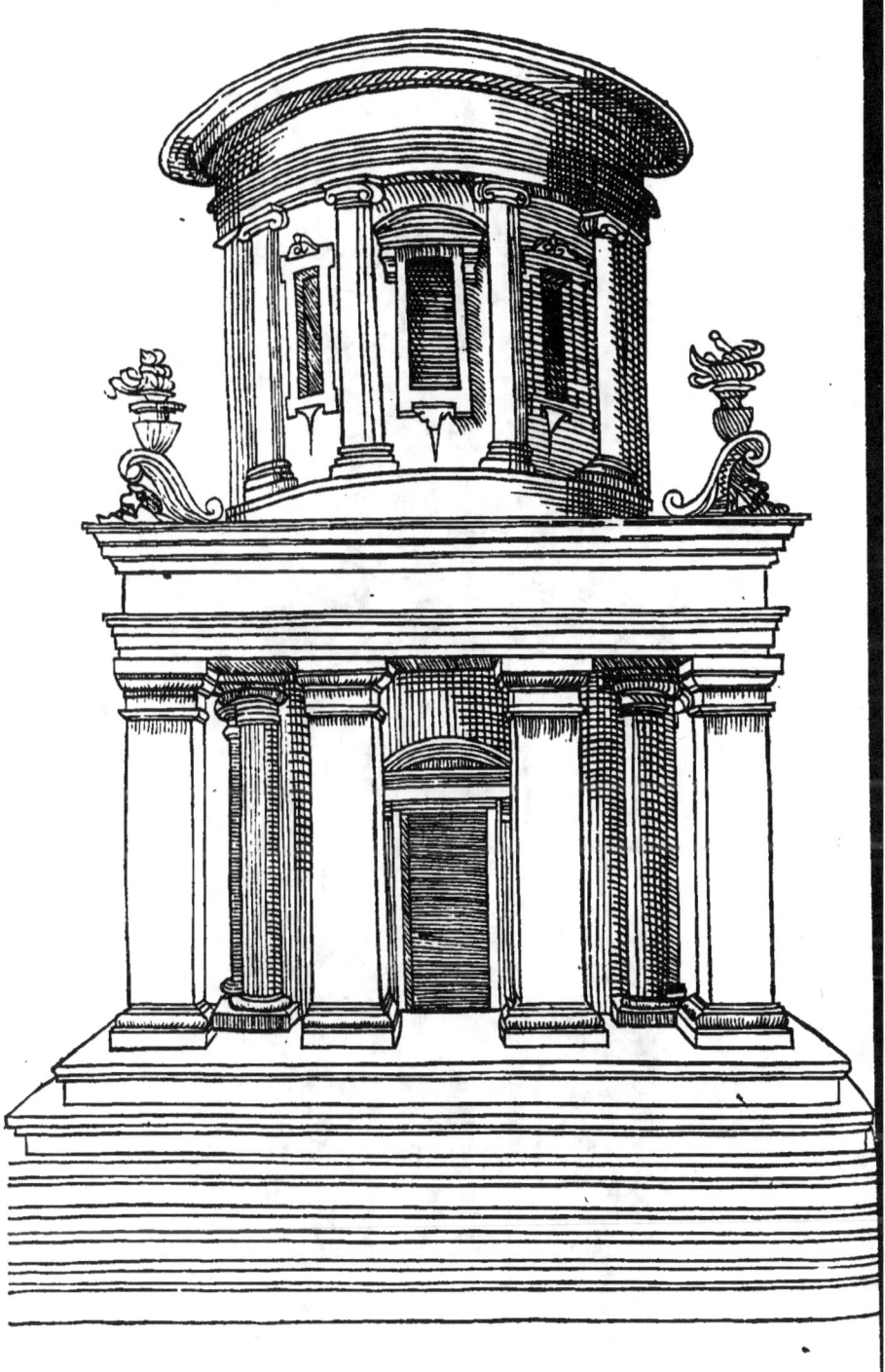

LEON BAPTISTE ALBERT.

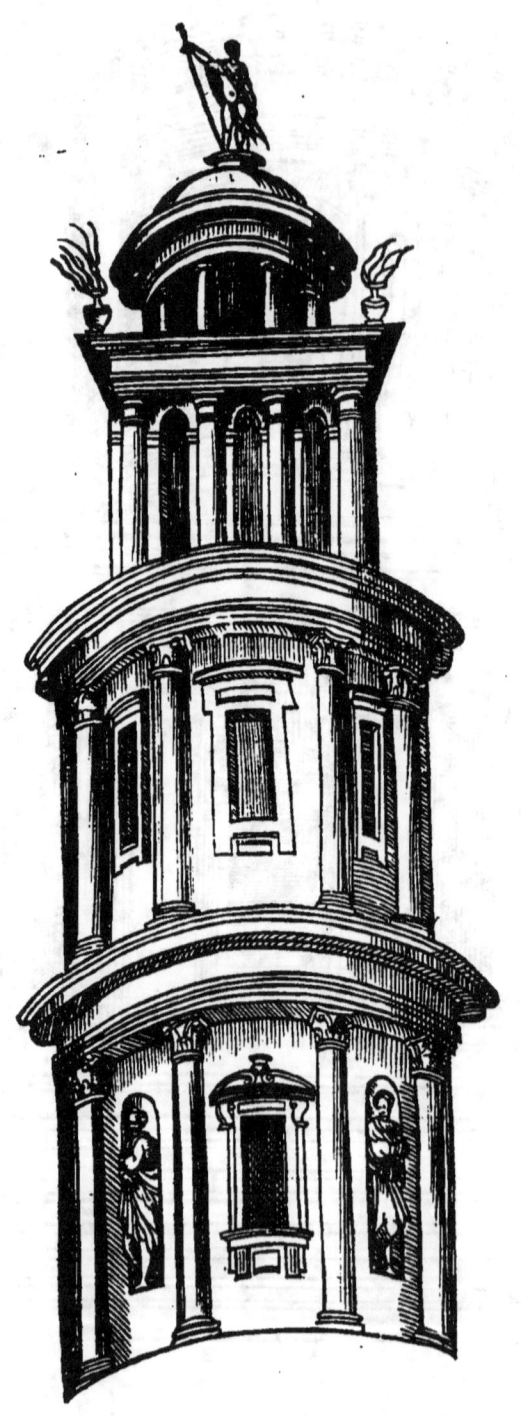

HVITIEME LIVRE DE MESSIRE

℟ *Des principales voyes d'vne ville, & pour faire que les portes, portz, pontz, arches, quarrefours, & marché, soient ornez comme il appartient.*

Chapitre sixieme.

LA raison veult a ceste heure que nous entrions sur les particularitez d'vne ville. Et pour dire ce que i'en pense, mon aduis est en premier lieu, qu'il y à des passages les vns plus dignes que les autres, qui de leur naturel peuuent estre aussi bien dedans la ville que dehors, comme sont ceulx qui conduisent au temple, a la Basilique, ou maison Royale, au lieu commun pour les spectacles, & leurs semblables. A ceste cause i'en parleray auant toute œuure, & en diray ce que s'ensuyt.

Voyez Lampride en la vie de Heliogabale.
Nous lisons que Heliogabale feit pauer de marbre Lacedemonien (qui est de couleur verdgay) & de Porphyre (qui est de couleur rouge meslé de grains blancs) les voyes larges & principales du mont Palatin.

Cy, le Bubaste souloit estre dediée a Diane.
Aussi font les historiens bien grande estime de la voye qui estoit en Bubaste ville d'Egypte, adressante au grand temple, & ce pourtant qu'elle passoit atrauers le marché, & estoit bien pauée de pierres singulieres, mesmes que sa largeur comprenoit assez de place pour quatre chariotz: & si auoit des deux costez de grans arbres qui la couuroient de branches verdoyantes.

Aristée fut vn poete du temps de Cresus & de Cyre.
Pareillement Aristée racompte qu'il y souloit iadis auoir en Hierusalem des haultz passages magnifiques par ou passoient les prestres & seigneurs de la ville, afin que ceulx qui porteroient les choses consacrées, ne deuinssent polluz par l'attouchement des prophanes.

Gnose estoit vne ville en Crete maintenant Candie.
D'auantage Platon racompte d'vne voye bien frequétée toute bordée de Cyprès, laquelle alloit depuis Gnose iusques a la cauerne estant dedans le temple du tresgrand Iupiter.

Voyez le Blond en sa Rome triumphante.
Mais quant a moy ie treuue que dans Rome souloit auoir entre les autres voyes, deux excellentes & dignes d'admiration, asauoir vne depuis la porte iusques a la Basilique sainct Paul, contenant enuiron cinq stades, & l'autre allant depuis le pont iusques a l'Eglise sainct Pierre, de la longueur de deux mil cinq cens piedz, enuironnée d'vn portique a colonnes du marbre, & recouuert d'vn toict plombé. Sans point de doubte les belles choses conuiennent meruicilleusement bien en ces lieux la. Mais ie retourne aux voyes militaires.

En verité pour les passages qui sont tant hors la ville que dedans, il y a tousiours certain but, asauoir la porte pour celles la de terre, & le port pour les aquatiqs, au moins qui n'en vouldroit bastir a la façon des mines, comme l'on dict qu'il y en souloit a-

La ville de Thebes souloit auoir cent portes. Preneste estoit le teple de fortune, qui rendoit des oracles. Marius fut sept fois consul à Rome.
uoir a Thebes en Egypte, par ou les Roys enuoyoient leurs armées aux champs, sans que piece des habitans s'en peust apperceuoir. Ie treuue aussi qu'vn bon nombre de teles en auoit a Preneste, au pays des Latins: & que par vn grand artifice elles estoient cauées depuis la sommité du mont iusques en la planure, & en vne de celles la on dict que Marius mourut, luy estant asiegé.

I'ay leu semblablement en celuy la qui à escrit la vie d'Apollone, d'vne voye digne de memoire, & voicy la teneur de ses paroles. Vne femme de Mede feit faire en Babylone certain passage bien basty de pierre & de cyment, large & ample, par dessoubz le canal du Nil, & par la pouuoit on aller a pied sec depuis le palais Royal iusques a vne autre maison assize viz a viz de l'autre pt du fleuue. toutesfois il ne fault

croire

pas croire tout ce que disent les historiens Grecz. Et pour retourner en matiere, ie dy que les portes des villes deueront estre ornées aussi songneusemét que les arcz triumphans dont ie parleray cy apres.

Le port aussi sera paré tout au long de ses flancz de portiques ou promenoers larges & spacieux pour l'aisance des hommes, ensemble d'vne belle Eglise, haultemét esleuée, & celebre de nom, deuant laquelle sera la grande place du marché: & contre son portail se verront des colosses, comme il en a esté en diuers lieux, singulierement a Rhodes, ou les escriuains dient qu'Herode en feit esleuer trois. *Herode fut declairé Roy des Iuifz la dixieme d'Auguste. Samee est vne isle en la mer Ionique.*

Les historiens font grand cas du mole edifié sur le port de Samos, disant qu'il auoit vingt Orgyes en haulteur, vallant chacune six piedz ou vne toise, & deux bons stades d'estendue en la mer. Sans point de doubte ces particularitez la enrichissent beaucoup vn port, si cas est qu'elles soyent faictes par main de maistre, & d'vne estoffe non commune.

Quant est a la maistresse rue de la ville, il fault (qui veult bien faire) qu'elle soit proprement situee, nette au possible, accompagnée de portiques, a façon toute egale, & que toutes maisons des deux costez ne saillent oultre l'vne l'autre, ains tiennent reng tout du long, suiuant la regle & le cordeau. Les parties d'icelle rue qui meritent le plus auoir beaux ornemés, sont celles cy. Le pont, le quarrefour, le spectacle, ou theatre, qui n'est quant a luy autre chose qu'vne place commune ceincte de grans degrez pour l'aysance du peuple en regardant les ieux. Mais ie veuil a ceste heure commencer a descrire le pont, qui est la principale part de nostre voye.

Ses membres sont les piles, les arches, & le pauement pardessus, ou est comprise l'allée du mylieu pour les cheuaulx & autres bestes de passage, aux deux costez de laquelle y à des aires ou paelliers pour le chemin des gens a pied: & en plusieurs endroitz cela est a couuert, comme iadis a Rome le pont surnommé d'Adrian, plus excellent que tous les autres, ouurage (certes) bien digne de memoire, & dont i'ay maintesfois contemplé les reliques en grande veneration. Car anciennement il y souloit auoir vne bien belle couuerture pardessus, posante sur quarante deux colonnes de marbre, d'ouurage singulier, recouuertes de beau laton doré, & d'vn ornement admirable. *Les parties d'vn pont. Le pont S. Adria l'empereur est maintenat le pont sainct Ange.*

Or nous ferons le pont tout aussi large que la rue: & quant aux piles, elles seront pareilles en nombre & en grosseur, qui aura pour sa part vne tierce partie de l'ouuerture des arches. Mais pour mieulx resister a la violence des eaux, lon y fera des proes a dos d'asne, reboursantes contremont autant que porte la demye largeur du pont, & si hault releuées qu'elles surmontent les regorgemens quand le fleuue desbordera. La pouppe en cas pareil doit aller aual l'eau, autant que la susdicte proe: mais il n'y aura point de mal a ne la faire si aygue, ains vn petit raccamusée: & troueroye bon si lon mettoit soubz icelles proes & pouppes, de bons soubassemens pour plus de fermeté, mesmes afin de mieulx soustenir les deux costez du pont: la saillie desquelz ne doit auoir que deux fois vne tierce de celle de la pile. Et au regard des arches, leurs piedroitz se releuerót entierement hors de l'eau sur les piles: & seront leurs moulures Doriques ou Ioniques, grosses en grás pontz nó moins que la quinzieme partie de toute l'ouuerture. *Les piles doiuent estre en partie aübre. Grosseur pour piles. Ces proes sont dictes sperons. Moulures appartenantes à Arches de pontz.*

Aux deux costez du pont pour plus grande asseurance se feront a regle & nyueau des accoudoers de bonne estoffe, dessus lesquelz (si bon vous semble) vous ferez leuer des colonnes pour soustenir la couuerture: & la haulteur des susdictz *Des accoudoers d'vn pont.*

HVITIEME LIVRE DE MESSIRE

accoudoers, compris la platte bãde auecques sa cymaise, sera de quatre piedz: puis les espaces entre les piedestalz supportans les colonnes, se rempliront d'vn mur razé, lequel aura pour cymaise vne goule peille aux piedestalz susdictz, & le rehaussement sera semblable a icelle cymaise. Les passages pour hõmes & femmes a pied se releueront de deux marches plus hault que la voye pour les charrettes, qui sera pauée de gres. La haulteur des colonnes auec leurs ornemens se pourra bien estendre autant que la largeur du pont.

Des piedestalz d'vn pont.
Haulteur de colonnes pour vn põt.

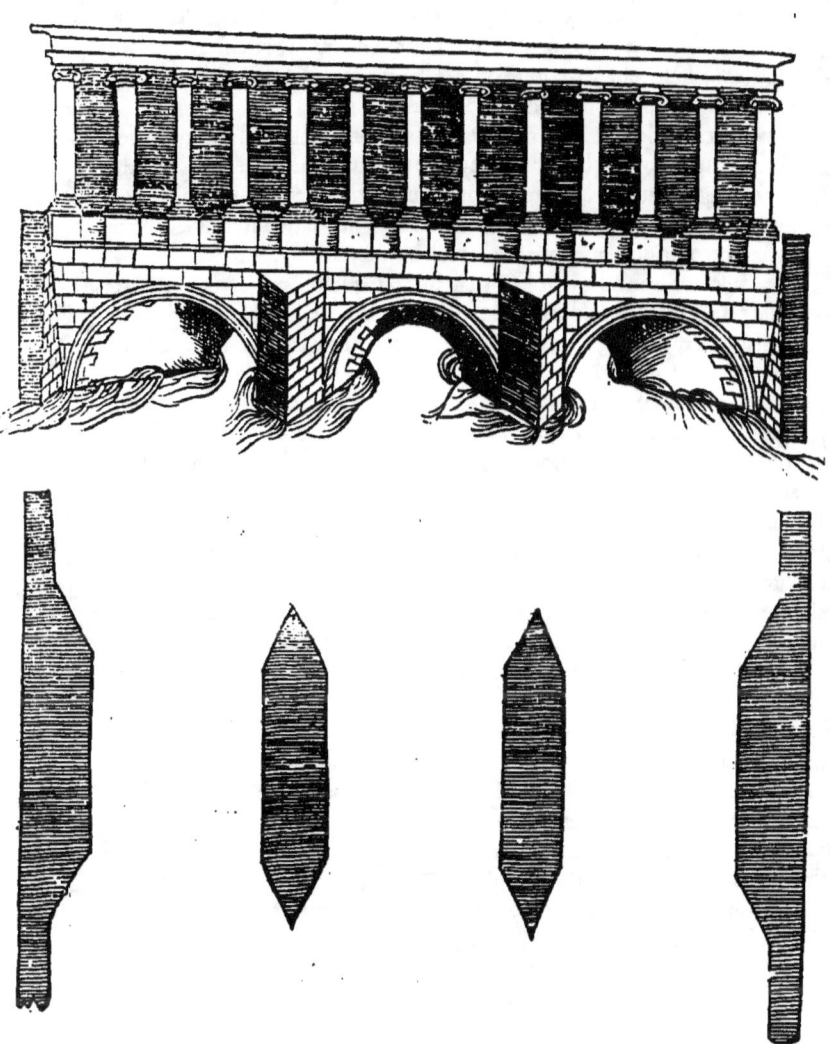

Mais au regard du quarrefour & du marché, ilz different sans plus en estendue: & qu'ainsi soit, icelluy quarrefour n'est qu'vne petite voye commune, ou Platon ordonnoit qu'on y feist des espaces, si que les nourices y peussent mener esbatre

sbatre leurs enfans, chose que ie croy qu'il faisoit afin qu'iceulx enfans deuinsent plus robustes par l'vsage de l'air, & pareillement que les nourrices par couuoytise de gloire feussent plus appres & plus nettes, mesmes faillissent moins a leur deuoir, pour estre exposées a la veue d'vne infinité de contrerouleuses.

Certainement ce sera bien vne grande parure pour les quarrefours & le marché, si en l'vn & en l'autre il y à quelque beau portique, ou les voysins se puissent assembler apres mydi, pour prendre vn peu de passetemps, ou bien pour conuenir ensemble de leurs negoces : & d'auantage il en viendra ce bien que la tendre ieunesse estant emmy la place pour iouer, se contiendra modestement pour la presence des vieillars, qui luy sera en tele reuerence, que toute la licéce effrenée de l'aage impetueux & prompt a mal, n'y auront point de lieu pour lors. *Commodité d'vn portique au marché & au quarrefour.*

Quant aux marchez il est besoing que l'vn soit pour les orfeures, l'autre pour les maraischeres, l'autre pour les bouchers, l'autre pour les vendeurs de bois, & ainsi des autres besongnes: ausquelz marchez sont deuz certains lieux en vne ville, & a chacun d'iceulx ses peculiers ornemens. Mais il fault que par dessus tous les autres cestuy la de l'argenterie ou orfeuerie soit le plus honnorable. *Diuersité de places marchandes.*

Les Grecz faisoient antiquement leur marché tout quarré, ceinct de portiques grans & larges a double reng, decorez de colonnes, & beaux Architraues de pierre, dessus lesquelz regnoit encores vn estage seruant a promener. Mais entre noz Italiens la largeur du marché auoit deux fois vne troisieme de son long: & a raison que suyuant l'ordonnance des antiques, les esbatz des gladiateurs ou escrimeurs sy exerçoient, a raison dequoy il y auoit peu de colonnes au portique, vray est qu'a l'enuiron se trouuoient les boutiques d'orfeurerie, puis dessus la trauonaison se faisoient les loges saillantes que lon louoit pour le proffit publique. Voyla comment ilz sen accoustroient. Pour en bien faire doncques, si le cas le requiert, i'appreuue plus celluy dont l'aire comprendra deux quarrez tous perfectz, & qui auront leurs ceinctures de portiques, correspondantes par certaine mesure au grand parterre descouuert, afin qu'il ne se monstre excessif en grandeur, si les maisons d'alentour sont petites: ou trop petit, si elles sont fort grandes. La haulteur du toict sera commode, qui se fera d'vne troisieme de la largeur dudict marché, ou de nó moins que deux fois la douzieme. *De l'ætique marché des Grecz. Aire de deux quarrez perfectz. Haulteur de toict pour vn marché.*

Quant aux portiques ie veuil qu'on les relieue d'vne cinqieme de leur largeur, qui sera iustement aussi grande que la haulteur de ses colonnes, dont les moulures se prendront sur cela que i'ay dict en traictant de la basilique: toutesfois il fault qu'on entende que l'architraue, la frize, & la corniche, auront ensemblement vne cinqieme part de l'vne des colonnes: & si lon veult sur ce premier estage en rebastir des autres, les colonnes du second seront plus graisles & plus courtes d'vne quatrieme que celles du premier: mais elles poseront sur vn soubassement de qui la haulteur montera sans plus a la moytié de celluy du parterre. *Mesure de colones pour vn second estage. Du piedestal pour vn second estage.*

HVITIEME LIVRE DE MESSIRE

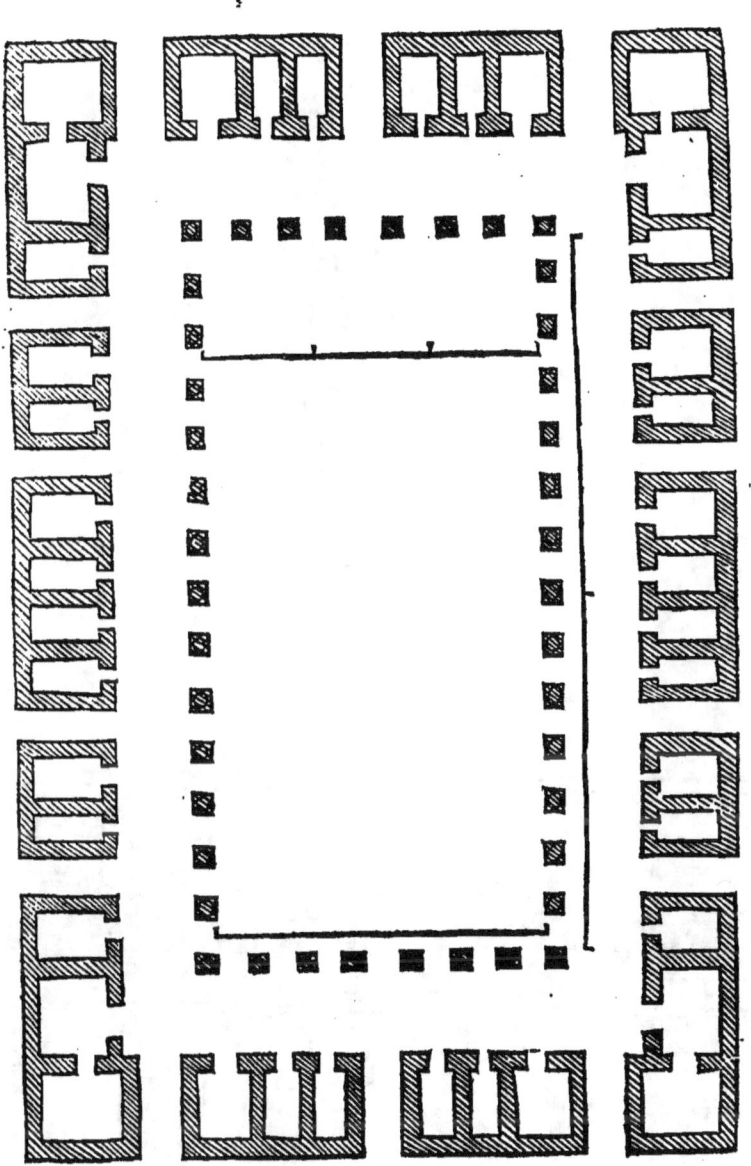

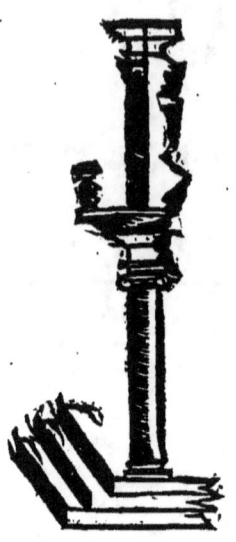
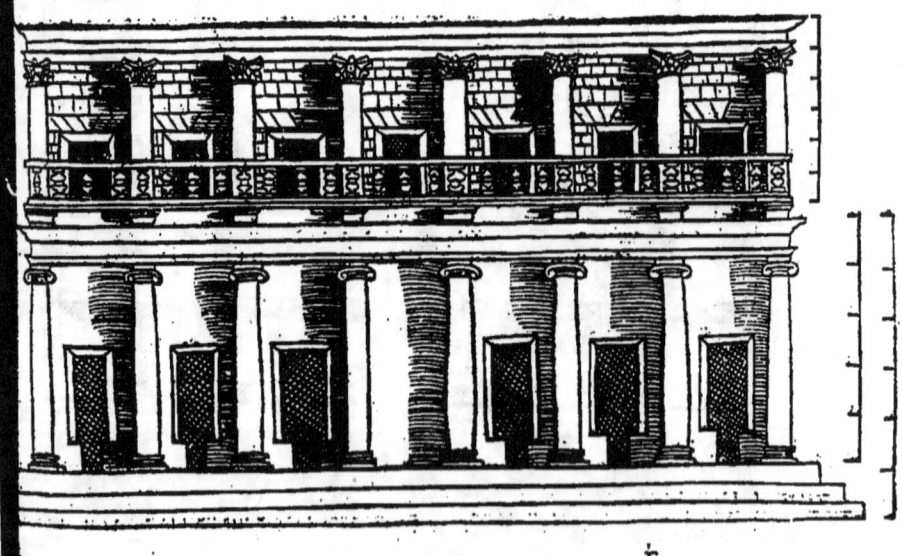

Pour tout certain ce qui decore pour le plus les marchez & les quarrefourz, sont les archades mises a l'embouchure des plus commus passages, & n'est l'archade autre chose qu'vne porte tousiours ouuerte: & a mon iugement cela fut premieremẽt inuenté par ceulx qui aggrandirent les territoires de l'Empire, car (a ce que dict Tatian) ilz augmentoient aussi, suyuant la mode antique, le contour des murailles, ainsi que feit l'Empereur Claude. mais en aggrandissant la ville, les vieilles portes n'estoiét point abbatues, ains reseruées pour plus de seureté: & entre autres raisons, afin que le cas aduenant elles seruissent d'arrester vne furie d'ennemiz. Ainsi pource que ladicte Archade estoit assise en lieu celebre, lon tailloit a l'encontre les despouilles prises en guerre, & les enseignes de victoire: puis peu a peu lon commença de le plus enrichit par adioustement d'Epitaphes, statues de relief, & histoires de basse taille. Nous doncques asserrons commodement vne Archade au but par ou la rue entre au marché, singulierement la royale, qui est (a mon aduis) la plus commune & honorable de la ville: & n'aura celle archade moins de trois ouuertures, aussi bien que le pont: dont celle du mylieu sera pour les soldatz quand ilz rentreront triumphans: & les deux autres par ou leurs meres, parens & alliez, voire tout le reste du peuple, passeront, conduisant l'armée victorieuse au temple souuerain, pour la rendre graces aux dieux, & en y allant chanteront, mesmes feront tous les signes de biénvenue dequoy ilz se pourront aduiser. Au lieu ou ladicte Archade sera edifiée, il fauldra mesurer le trauers de la rue, & luy donner iustement la moytié de la ligne: mais la masse doit estre mise tout au mylieu, afin que lon puisse passer des deux costez tant a droit comme a gauche, sans comprendre ses ouuertures. Et fault noter que la susdicte ligne trauersante ne doit auoir (s'il est possible) moins de cinquante coudées en longueur. A la verité cest ouurage est merueilleusement conforme aux pontz, toutesfois il n'a sinon quatre piles, & trois ouuertures. La plus courte ligne du plan, c'est a dire celle qui doit aller selon la longueur de la rue, aura vne huittieme de la face regardant le marché: & semblable mesure sera laissée entre les deux extremitez de l'archade & les maisons. Apres la grande ligne du trauers se partira en huit modules, dequoy les deux se donneront a l'ouuerture du mylieu, puis vn a chacune des piles, & aux ouuertures collaterales autant.

Quant aux costez ou faces du dedans de ces piles, qui sont en ligne perpendiculaire, pour soustenir les assiettes de l'arche principale, ilz se feront de deux modules & vn tiers en haulteur: & s'obserueta le semblable pour les deux autres collaterales: mais leurs voultures seront en demy rond. La moulure du hault d'icelles piles, sur quoy deuront poser les assiettes de la grande arche, tiendront de la façon du chapiteau Dorique, excepté qu'en lieu de balancier & de tailloer, elles auront des membrures saillantes d'œuure Corinthienne ou Ionique: puis auec icelle coronne vne plattebande regnante en façon de gorgerin ou carquan, qui sera faict d'vn filet rond enuironnant vne plattebande quarrée: & tous ces ornemens adionctz ensemble auront vne neufieme part de la haulteur de la pile, laquelle neufieme se diuisera en autre neuf, dont les cinq se donneront a la coronne de dessoubz, trois a la plattebande, & vne au filet rond. L'architraue cambre ou bien archure qui tourne en rond, n'aura point plus d'vne douzieme de son ouuert, ny moins d'vne dixieme. Sur le mylieu des faces de ces piles, se mettront des colonnes legitimes bien esgayées, dequoy le bout d'enhault s'esgalera au doz de la cambrure principale: & seront distantes l'vne de l'autre autant que porte de largeur l'ouuerture du mylieu.

Soubz

Soubz chacune colonne se mettra vne baze dessus son piedestal, & en amont le chapiteau Corinthien ou composé, sur quoy regnera l'architraue auec la Frize & la Cornice Ionique, ou bien Corinthienne: & toutes ces particularitez se ferōt de lineamens propres & conuenables comme i'ay enseigné par cy deuant.

Oultre ces colonnations se lieueront des faces de muraille a qui le dessus de la Cornice seruira de plan : & se monteront aussi hault que la moytié de l'œuure estant soubz elle: puis les susdictes faces se partiront en vnze, dont la plus haulte part sera donnée a la pure couronne, qui n'aura dessoubz elle plattebande ny Architraue.

En apres pour l'empietement vne part & demie sera donée au plinthe qui aura pour son ornement vne doulcine renuersée, comprenant vne tierce de toute sa haulteur.

Au regard des images que lon mettra dessus les petitz piedestalz quarrées, autrement Acroteres, venans a plomb des colonnes, il les fauldra poser par bonne symmetrie, & mettre vn tailloer soubz leurs piedz, tout aussi large comme est le nu de la colonne par embas: puis leur haulteur, y comprenant celle du soubassemēt, aura des vnze partz les huit de la muraille releuée. finablemēt au plus hault de l'ouurage, & par especial deuers cele partie qui regardera le marché, se mettront les chars triūphans, les plus grandes statues, les animaulx, & pareilz simulacres. Mais pour soubassement on leur fera aussi des Acroteres trois fois pour le moins aussi haultz que la couronne regnante dessoubz eulx. Or la haulteur de ces statues que lon mettra au susdict plus hault lieu, ne sera point plus grande que les posantes a plomb des colonnes, fors seulemēt d'vne sixieme part, ny moins q̄ de deux fois vne neufieme.

Contre le front des murailles de l'Archade se placqueront en lieux conuenables des epitaphes & histoires a demitaille: mais en espaces compartiz de rondz & de quarrez, pareillement soubz la grande archure du mylieu iusques a demy mur sou stenāt les asieres de la voulte, se pourrōt mettre des histoires: mais depuis là en bas elles n'y seroiēt biē seātes, a raison du iallissemēt des fanges qui les pourroiēt gaster.

Aux piles pour soubassement se fera vn degré nō plus hault que d'vne coudée & demie, afin que les aisseaux des roues de charrette ne puissent rien gaster du bō ouurage en frayant a l'encontre: & en son bout d'enhault aura vne doulcine comme vne goule renuersée, dont la haulteur prēdra vne quatrieme dudict soubassemēt. Et ce suffise pour ceste fois quant a la manifacture des Archades.

F ij

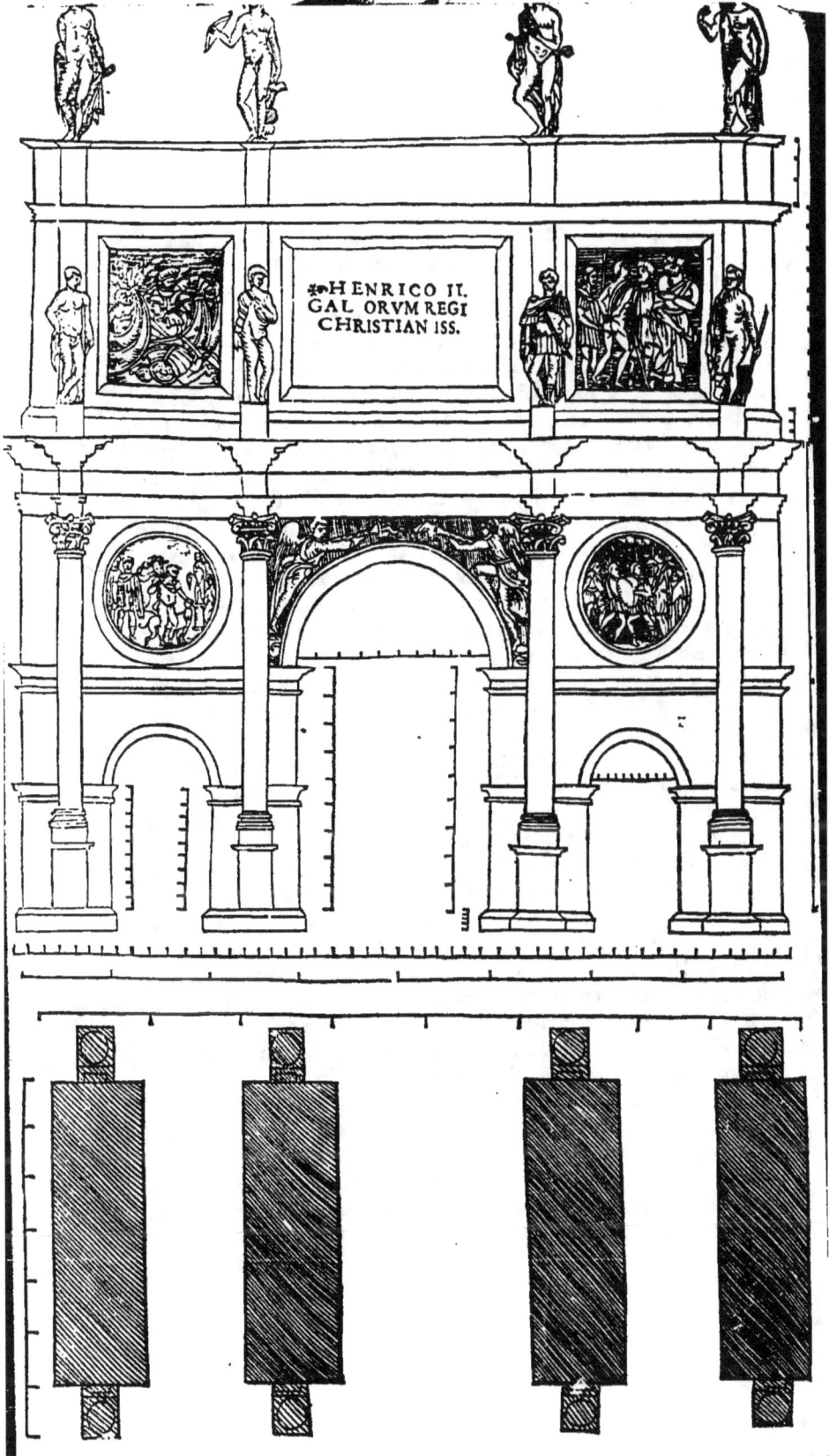

LEON BAPTISTE ALBERT.

*La maniere de bien orner les Spectacles, Theatres, & Portiques,
ensemble des vtilitez qui en prouiennent.*

Chapitre septieme.

IE vien maintenant aux spectacles. Lon dict qu'Epimenide qui dormit cinquan
te sept ans dedans vne cauerne, voyant a son reueil que les Atheniens bastis-
soient vne place pour les ieux, les reprint grandement, disant: Vous ignorez de
cóbien d'horribles meurdres ce lieu doit estre cause a l'aduenir: que si vous le sauiez
plustost le rompriez vous a belles dentz. Et en verité ie n'oseroye improuuer sur ce
poinct noz Pontifes & maistres des meurs, de ce qu'ilz ont par leur authorité defen-
du l'vsage des spectacles: toutesfois on loue Moyse a raison qu'il institua que tout
son peuple conuiendroit aux iours solennelz en vn seul temple, & a certaines festes
feroient des banquetz en commun. Mais que diray-ie voyant cela, sinon qu'il pre-
tendoit a ciuilizer ses hommes par cómuniquer & faire bonne chere ensemble, voi-
re a les rendre plus enclins a vser du fruit prouenant d'amytié honneste? Et pour ce
rece que i'en pense, mon aduis est que noz predecesseurs n'instituerét onc en leurs
citez les spectacles que pour plaisir conioinct a grande vtilité. Et si nous y prenons
bien garde, plusieurs choses se presenteront (o lecteurs curieux des bónes choses)
qui vous feront assez de fois marriz de ce qu'vne si noble & profitable coustume à
tant de temps esté anonchallie: car s'il est ainsi qu'aucunes sortes de spectacles ont
esté inuentées pour recreation du peuple en temps de paix & de repos, & d'autres
pour s'exerciter aux guerres, & negoces publiques: lon ne sauroit dire sinó que par
les premiers s'ayguillonnent & excitent la force & la vigueur du sens: & au regard
des autres, qu'elles nourissent les forces du corps & du courage, mesmes augmen-
tent grandement la robuste valeur des hommes: & qu'en toutes les deux se treuue
vne certaine & cóstáte voye qui faict beaucoup a la psperité & hóneur d'vn pays.
Lon dict que les Arcadiens se cognoissans par laps de téps trop austeres en coustu-
mes, inuenterent les ieux publiques pour adoulcir les fantasies de leurs hómes: &
dict Polybe a ce propos qu'apres ce qu'ilz eurét laissé ceste façon de faire, ilz deuin
drent si rudes & tant incompatibles, que tout le reste de la Grece les abhorroit ain-
si que gens barbares. Ce neantmoins la memoire des ieux est plus vieille que lon
ne pense, & leur assigne lon des inuenteurs diuers. Qu'il soit ainsi, aucuns main-
tiennent que Denis surnommé Bacchus, les inuenta auec les danses. Ie treuue aus-
si qu'Hercules dressa tout le premier les combatz a plaisir, puis que l'Agone fut
inuenté en Olympe, par les Etoliens & Epeyens a leur retour de Troye.
Aucuns affermét que Denis de Lemnos fut le premier lequel trouua les personna-
ges tragiques, & qui premierement feit mettre des sieges aux lieux des spectacles.
I'ay leu que Luce Mumme fut le premier lequel a son triumphe feit iouer dedans
Rome des ieux en plain Theatre, & y feit venir les ioueurs du pays d'Ethrurie,
bien deux cens ans au parauant que Neron teint l'Empire.
Quant est du cóbat des cheuaulx, il est venu des Tyriens: puis tout le reste de la di-
uersité passa d'Asie en Italie. Mais ie croy quant a moy que tous les ieux que feit a-
presiouer celle bonne posterité laquelle auoit Ianus pour merque en sa monnoye
d'Arain, se regardoient soubz l'vmbrage d'vn fau, ou de quelque grand Orme.
Car de ce dict Ouide:

*Epimenide
fut de Crete,
du téps de Py
thagore, dót
Apulee en
son scóñ d'es
Florides e-
scrit qu'il
dormit soi-
xante &
quinze ans.
La ciuilité
vient de la
frequentatió
de diuers hó
mes.*

*De la seueri
té des Arca
diés peuples
de Grece.
Polybe fut
Arcadien,
& precep-
teur de Sci
pion l'Afri
cain.
Luce Mum
me fut celuy
qui ruina
Corinthe, &
pilla tout le
pays d'A-
chaye.
Ianus fut
vn antique
Roy d'Italie
qu'on figura
depuis a
deux visa-
ges, pource
qu'il regar-
doit les cho-
ses passées,
& celles a
venir.*

F iij

HVITIEME LIVRE DE MESSIRE

Romule premier en ton aage
Tu feiz les ieux de bel arroy,
Quand ton oſt veuf & ſans meſnage,
Sabines print en deſarroy.
Et ſi n'eſtoit encores point
Le theatre couuert de voyles,
Ny le poulpite mü a poinct
De couleurs en bois ou en toiles:
Ains ſoubz loges de maint feuillart
Que bois ramez auoient produit,
Se prenoit le repas ſans art
Par le peuple aſſis en deduit,
Sur degrez d'herbette amaſſee,
Chacun en teſte le chappeau
De quelque branche entrelaſſee
Pour du ſoleil garder ſa peau.

Oſt ſignifie vn cap d'hōmes armez.

Iolae fut cōpagnō d'Hercules.

Toutesfois on veult dire qu'Iolae filz d'Iphicle, fut le premier qui en Sardaigne ordōna que les ſieges par degrez feuſſent mis dans les Scenes, apres qu'il eut receu d'Hercules ſon ſeigneur vne part de ceſte iſle donnée aux Theſpiades. Antiquement ces theatres ſe feirent en premier lieu de bois: & qu'ainſi ſoit, on taxa bien Pompée de ce qu'il auoit faict faire les ſieges du ſien de marches permanētes, non comme ſes predeceſſeurs. Si eſt ce qu'à la fin les Romains veindrent à cela, qu'ilz auoient en la ville trois grans theatres, auec pluſieurs amphitheatres, & entre autres celluy qui pouuoit contenir deux cens mille perſonnes, ſans y comprendre le grand Cirque plus ſpacieux que tous ces edifices, qui eſtoient faictz de pierres eſquarries, & enrichiz de colonnes de marbre. Encores non contens de ce ilz en ſirent faire ſeulement pour vne paſſée, aucuns de beau marbre & de verre, voire

Voyez Suetone en la vie d'Auguſte.

tous ornez de figures, en ſi grāde abondance qu'à peine le pourroit on croire, & le plus capable de tous ceulx q oncques auoiēt eſté, fut bruſlé à Plaiſance ville de Gaule, durant la guerre d'Octauien cōtre Marc Antoine. Mais ſoit aſſez de ce propos.

Duplicité de Theatres.

Aucuns d'iceulx ſpectacles ſe font pour repoſer à l'ayſe, & d'autres pour ſ'exerciter. Or en ceulx de plaiſir ſ'eſbattent les poetes, muſiciēs, & hiſtrions, ou batteleurs & farſeurs: mais en ceulx qui conuiennent aux ruſes de la guerre, ſe font les luttes, les combatz pugillaires, autrement coupz de main armée: les ceſtes, ou coupz d'eſ-

Ordonnance de Platon.

courgées garnies de boules de plomb, les traictz de dard, les courſes de cheuaulx, & ſemblables actes de guerre, cōmandez par Platō d'eſtre faictz tous les ans pour le bien & vtilité de la choſe publique, meſmes pour l'honneur d'vne ville. Et à tous en particulier ſont requis diuers ouurages, voire qui ſe doiuent nommer par des noms differens: car conſideré qu'il en eſt en quoy les poetes, comiques, tragiques, ſatyriques, & ſemblables, recitent leurs inuentions, nous pour cauſe de dignité appellerons ceulx la Theatres, & les autres ou ſ'exercize la ieuneſſe vigoureuſe à courſes en chars à deux roues, & à quatre pareillement, nous les nommerons Cirques. Puis encores les autres ou ſe doiuent faire les chaſſes de beſtes ſauuages enfermées, ſeront dictz Amphitheatres.

Or quaſi toutes ſortes de ſpectacles ſe font à la ſemblance d'vn bataillon dreſſé
pour

pour affronter vn ennemy, & tousiours au mylieu est vne place vuide, en quoy lon voit exerciter les pugillaires, farseurs & autres gens de recreation: puis a l'entour sont les degrez pour asseoir l'assistence. Mais les parterres de ces places different en maniere de pourpris, veu que les aucūs sont en forme de Lune en decours, & ceulx la se disent theatres. puis quand les cornes s'estendent en long, on appelle cela des Cirques a raison que les charrettes & chariotz y vont circuyssant les buttes a qui se ra le mieulx. En ceulx la faisoit on pour le temps des antiques des batailles sur l'eau, que l'on y auoit attiré ou de la riuiere ou de l'aqueducte: & treuue l'on des autheurs qui escriuēt que les susdictz antiques se souloient exercer a telz esbattemens entre les glaiues & riuieres, si que pour tele occasion leurs ieux estoient nommez Circenses: I'ay leu en qu~lque endroit, qu'vn certain Monague, en fut le premier inuenteur a Elide en Achaie. *Forme de theatres. Forme de Cirques. A quoy souloient seruir les Cirques. Pource que circun signifie enuiron, & en sis glaiues.*

Le parterre pour les susdictz spectacles qui se faisoient comme de deux theatres ioinctz par leurs frontz ensemble, on le nōmoit pour le temps vne caue: & la montée du bastiment, Amphitheatre. *Caue. Amphitheatre.*

Pour donc bien faire les edifices de telz spectacles, on doit auāt toute œuure choisir les lieux plus salutaires, ou les ventz, le Soleil, & les autres offenses dont nous auons parlé au premier liure, ne puissent nuire aux regardās, par especial au theatre, pource que durant le moys d'Aoust que le peuple se delecte a ouyr les Poetes, & va cherchant les vmbres auec autres delices conuenables a la saison, il est necessité que le lieu ou il se retire, soit tourné contre le Soleil, & preserué du battement de ses rayons: car autrement leur force vigoureuse enserré: dans le pourpris du bastimēt rostiroient presque les personnes, qui tumberoient legierement en maladies au moyen des humeurs excessiuement eschauffées. *Occasion de plusieurs maladies.*

Il est pareillement requis que le lieu soit bien resonnāt, & non sourd, mesmes qu'il ayt des portiques prochains ou cōioinctz a l'ouurage, dessoubz lesquelz le peuple se puisse retirer aduenant vne grosse pluye, ou autre impetuosité d'orage.

Platon vouloit que le lieu du theatre se feist dedans la ville: & ceulx a courir les cheuaulx, au dehors des murailles. Or voicy maintenāt les particularitez de ce theatre. *Conseil de Platon.*

Premierement l'Aire ou parterre du mylieu estant a descouuert, doit estre bien cōmode, & a l'entour fault faire la chemise de muraille pour adosser les marches ou degrez: puis a l'embouchement de celle place conuient releuer le poulpite, ou ne doiuent mancquer toutes les choses necessaires au recit d'vne fable.

Au dessus du plus hault degré doit auoir vn portique, recouuert de son toict, afin que la voyx espandue se puisse aucunement rabbatre, & deuenir plus resonnante.

Les theatres des Grecz estoient differés de ceulx la des Latins, pource que lesdictz Grecz voulans auoir tous leurs ioueurs & danseurs en la place, n'auoient besoing que d'vn petit poulpite: mais les nostres a raison que leurs fables s'y recitoient entierement, & s'y faisoient tous actes conuenables, le desiroient plus grād. Quoy qu'il en soit, les vns & les autres ont cōuenu en ce, qu'vn demy cercle se faisoit sur la terre pour conduire l'ouurage, puis on tiroit ses cornes en lignes les aucunes droittes & les autres cambrées. Ceulx qui vsoient de droittes, les produisoient equidistantes, iusques a ce qu'ilz eussent adiousté aux cornes de l'hemicycle vne quarte ptie du diametre: & les autres les menans courbes, faisoient premieremēt le cercle tout entier: puis ostoient vne quarte de toute la circonference, & gardoient le surplus pour faire le theatre. Apres estant mierquées les limites de l'aire, ilz leuoient la mu- *Difference des theatres Grecz & Latins.*

F iiij

taille pour adosser iceulx degrez ou se deuoit asseoir le peuple, mais parauāt ilz ordonnoient la haulteur de ces marches, & suyuant ceste la diffinissoiēt combien d'estendue de plan ilz leur deuoient donner.

Plusieurs faisoient les murs de leurs theatres tous ausi haultz que l'aire du mylieu estoit longue, pourautant qu'ilz auoient trouué qu'en ceulx la qui furent plus bas, les voix y estoient foibles, & se perdoient en l'air: mais qu'en ces exaulsez elles sy rēdoient fortes: & si la matiere estoit dure, elle les faisoit resonner d'auantage. Toutesfois aucuns bons Architectes donnerent quatrefois vne quinte partie a la haulteur de leur closture, dont iamais les degrez n'en eurent moins de la moytié, ny pl' de deux fois vne tierce. Au plan de ces degrez quelzques ouuriers donnerēt deux fois la quinte: Mais pour en dire mon aduis, ie descriray comme il me semble que cest ouurage se doit conduire pour le rendre en perfection.

En premier lieu le fondemēt des murs a quoy les sieges se deuront allier, se fera ausi loing du centre de l'hemicycle, que le demy diametre de l'aire auec vne troisieme d'auantage: & les premieres marches pour monter, ne commenceront pas dès le rez de chaussée, ains dans les grans theatres se bastira vn pan de mur iusques a la neufieme part du demy diametre de l'aire du mylieu, & la commenceront iceulx degrez a se leuer: mais dans les moyens & petiz, ce pan de mur ne se fera moindre de sept piedz en haulteur. Et quant ausdictz degrez, chacun d'entreulx aura pied & demy de hault, dessus deux & demy de large. Puis sur iceulx se ferōt des allées pareilles recouuertes de voulte, les vnes adressantes leur embouchure a l'aire du mylieu, & les autres pour monter aux sieges, iusques au plus hault. Ces allées se ront en nombre tel que la grandeur du theatre le pourra desirer. Toutesfois il y en aura sept principales, qui s'adresseront vers le centre, & bien aisées au possible, mesmes distantes par espaces egales: mais il fauldra que celle du mylieu soit plus large que les autres: ausi a ceste occasion ie la nomme Royale, pource que droitement elle regarde a la maistresse rue. Des autres six, il y en aura deux, l'vne au bout droit du diametre, & l'autre au gauche: puis les quatre de reste deux deça, & deux dela, asizes selon le deuoir, suyuant le traict du demy cercle. Encores entre celles la il y aura certains passages, autant & telz que la circūference le pourra supporter.

Les antiques souloiēt partir en leurs plus grans theatres, les sieges en trois partz, & en chacune de ces diuisiōs faisoient faire vne aire ou paellier deux fois pl' large que les autres degrez: & ces aysances la separoient les marches inferieures d'auec les superieures. puis pour monter par ordre en tous estages, il y auoit (comme i'ay dict) des escailliers en voulte. Mais entre autres cas i'ay pris garde en aucūs theatres, que les bons Architectes & fondez en raison, auoient faict en maniere qu'a toutes les principales allées se venoient rencōtrer tāt d'vne part que d'autre certaines viz secrettes, practiquées dans l'espoisseur de la muraille, par ou les ieunes gens curieux de monter en hault, se pourroient vistement aller pouruoir de places a leur choix: & afin, qui plus est, que par les escailliers aisez a maint reposoer les vieillars & les femmes peussent monter tout doulcement en reprenant aleine. Voyla que i'ay bien voulu dire touchant le faict de ces montées.

Au demourant deuant le front dudict theatre s'accommodoient certaines loges ou retraictes, assez amples, ou les personnages du ieu s'habilioient pour iouer: & portoit la coustume que les seigneurs ou magistratz auoient vn certain lieu apart, conuenable a leurs qualitez, ou ilz estoient asiz hors la presse du peuple. Icelle place estoit

ce estoit en l'aire mesme du mylieu, & y auoit de beaux sieges bien parez de tapisserie pour ces personnages d'authorité: & droittement a l'opposite se faisoit le poulpite, si ample que les ioueurs, les musiciens, & les balleurs ne le desiroient point pl' grand. L'aire de ce poulpite s'estendoit iusques au centre de l'hemicycle, & ne se releuoit plus de cinq piedz en haulteur, afin que les Senateurs gouuernans la Republique peussent veoir sur ce plan bien a leur ayse tous les actes de ces ioueurs.

Mais quant aux autres nations qui n'auoient pas accoustumé de faire asseoir les seigneurs en celle aire, ains de la laisser toute entiere aux ioueurs, voltigeurs, & chantres, le plan de leur poulpite se faisoit plus petit, mais aussi se releuoit il aucunesfois iusques a six coudées: & se paroit celle partie des ioueurs tãt pour les Grecz que les Latins, de colonnes & trauaisons releuées les vnes sur les autres, en semblance de maisonnages. mesmes en certains lieux commodes y auoit des portes assizes, & especial au mylieu vne Royale, ornée comme pour vn temple, & d'autres deça & dela, par ou les personnes du ieu pouuoient sortir & rentrer ainsi que requeroit le subgect de la fable.

Or pource que dans le theatre souloiẽt iouer trois sortes de poetes, asauoir les Tragiques qui recitoient les malheurs des tyrans, les Comiques qui descouuroient les peines & solicitudes des peres de famille, & les Satyriques chantans les plaisirs de la vie champestre, ensemble les amours des Bergers, il n'y auoit deffault d'vn engin bien subtil qui tout en vn instant representoit ou vn Palais, ou vne maison de ville, ou quelque paisage, selon (comme i'ay dict) le subgect de la matiere. *Subgect des poetes tragiques. Subgect des Comiques. Subgect des satyriques.*

Voyla certainement la façõ de ces aires, ensemble des sieges & poulpites. Mais l'vne des principales parties du theatre, pour faire bien entendre les paroles & sons, mesmes de les renforcir au besoing, c'estoit le portique ou gallerie que nous auons dict auoir esté inuentée pour cest effect.

Ceste la estoit mise sur la plus haulte marche, & l'ouuerture de ces entrecolonnes regardoit l'aire du theatre, parquoy i'en veuil traicter auant passer plus oultre.

Les ouuriers auoient apris des philosophes naturelz, q̃ le battemẽt des voix & fraction des sons, se meut en lignes rondes, qu'aucuns appellent orbes, ainsi que faict l'eau calme quãd on y gette quelque chose dedans. Et si entendoient bien qu'ainsi comme dans les vallées, par especial pleines d'arbres, vn son ou vne voix s'y rend beaucoup plus entendible, quand les mouuemens de ces orbes enflez (s'il se peult ainsi dire) rencontrent quelque chose qui les rabbat deuers le centre d'ou ilz sont procedez, ne plus ne moins qu'vne muraille faict l'esteuf quand on le gette encontre, si que de ce rabbattement les orbes s'espoississent, & se rendent plus fermes: Cela (en verité) leur feit des le cõmencement bastir leurs theatres en rond: & pour garder que la voix n'offensast, si elle ne pouuoit libremẽt arriuer iusques en hault, ilz feirent les degrez cõme i'ay deuisé, de sorte qu'en montant elle pouoit toucher leurs arestes en ligne biaisante: puis estant au plus hault, afin qu'elle se rabbatist, ilz feirent vn portique regardant (cõme i'ay dict) vers le plã du theatre, & bien garny de colonnes a claire voie, asises sur vn piedestal continuel, afin que les orbes des voix venans a frapper la encõtre, se meslassent les vns parmy les autres, & puis que venans a trouuer l'air espoissy dans ce portique, il les receust mollettement, non pour les regetter entiers tout de plaine arriuée, ains pour vn peu les raffermir. Encores pour faire de l'vmbre, & pour mieulx rabbatre ces voix, ilz estendirent par dessus l'aire descouuerte, vn beau voyle paré d'estoilles, qui se pouuoit mettre & *Cecy est de Vitruue.*

oster aduenant le besoing.

Le portique de hault dont ie vien de parler, estoit fait par bonne industrie, Car pour le soustenir, il y en auoit d'autres enrichiz de colonnes, mais regardans le dehors du theatre, & en grans edifices ceulx la se faisoient doubles: afin que si d'auanture la pluye estoit poussée par vne impetuosité de vent, les personnages se promenans la au long, se peussent retirer soubz le couuert.

Les ouuertures & colonnations de ces portiques, n'estoient pas faictes a la façon des temples, ou Basiliques, ains d'ouurage solide & matiere bien ferme, voire & en estoient les desseingz pris sur ceulx la des arcz triumphans. A ceste cause ie suis d'opinion que ce ne sera sinon bien faict de parler a ceste heure de leurs particularitez. La raison des ouuertures en teles manieres de portiques est, qu'a tout les chemins tendans au theatre, il y en ait pour chacun vne, respondante a l'embouchement, & chacun de ceulx la soit accompagné d'autres par bon ordre qui aiét leur largeur & haulteur conuenables, mesmes toutes moulures & ornemens requis, si bié qu'il n'y ait que redire. Aussi fault il que l'ouuerture de l'allée soit tout de son long aussi large q̃ l'espace d'entre deux piles, qui doiuent estre de bône estoffe, & chacune ausi large q̃ la moytié dudict espace, chose a quoy l'architecte doit bien tenir la main, pour ce que c'est de son deuoir. Mais encores veuil ie bien dire qu'il ne fault pas que les colonnes soient en cest endroit là toutes saillātes hors du mur, comme aux arcz triumphans ains enclauées en la masse, & dessoubz leurs empietemens doiuent estre des piedestalz portans vne sixieme de la tige, puis le reste de leurs parures a la façon des temples.

La haulteur donc de ces colonnes auec leurs ornemens, & la Cornice qui regnera dessus, se fera d'vne moytié de la ligne a plomb des marches mises dedans œuure, & par dehors y doit auoir deux rengz de ces colonnes, dont la voulte seconde se galera bien iustement a la haulteur de la derniere marche: & a ce nyueau fault assoir le paué du portique lequel regardera sur l'aire du theatre, faicte en faço d'vn vray fer de cheual. Puis dessus tout soit leué le plus hault portique, dequoy le frōt & les colonnes ne doiuent pas sembler a celuy qui le soustient, comme i'ay desia dict, lequel reçoit lumiere par dehors, ains conuient qu'il regarde vers l'aire du theatre, chose qui se faict expressement afin que les voix ne se perdent, mais treuuent du rencontre, & soient faictes plus esclattantes: a raison dequoy ie nommeray cest œuure la ceincture: dont la haulteur aura trois fois vne moytié de la premiere colonnation exterieure, & seront ses parties teles que ie diray. Le petit mur qui portera l'asiette des colonnes, se peult nommer entre les Architectes piedestal continué: & luy fauldra donner en grans theatres, non point plus d'vne tierce de toute l'estendue, montant depuis la plus haulte & derniere marche iusques aux filieres qui soustiendront le toict: & en petiz theatres non moins d'vne quatrieme. Les colonnes de cest estage auec leurs bases & chapiteaux auront de long vne moytié de la haulteur de ladicte ceincture: & dessus s'asserront les ornemés cōmodes: puis oultre tout cela, encores s'y releuera vne aelle de muraille, ainsi qu'ō faict aux Basiliqs: & ceste la pour sa mesure n'aura qu'vne sixieme en haulteur du montant de la ceincture. La ces colónes serōt bien esgaiées, & leurs lineamens tirez de la façō des Basiliqs, mais en nōbre s'accorderōt a celles du portiq exterieur, voire sur mesmes plās. Apres au petit mur ou piedestal cōtinué de la ceīcture soustenāt les colónes, se ferōt des ouuertures respōdātes a plomb aux basses allées du

theatre

theatre:& en lieux conuenables equidistās se formeront des niches dedās lesquelz (si on le trouue bon) serōt pendus certains vaisseaux d'arain, les gueules contrebas, afin que quand les voix viendront a les frapper, elles s'en rendent plus fort retentissantes.

Ie ne deduiray point icy ce qu'en escrit Vitruue, & qu'il tira des partitiōs de musique, selon les raisons de laqlle son plaisir estoit que lon mist iceulx vaisseaux dās les theatres, afin de rabbatre les voix & consonances principales, moyénes, & haultaines. chose qui est facile a dire. mais ceulx qui en ont faict espreuue, sauent assez cōment cela se treuue. Toutesfois ie ne regetteray l'opinion d'Aristote disant que to⁹ vaisseaux vuides, voire iusques aux puys, seruēt a faire plus resonner la voix. Mais ie retourne a mon portique autrement dict ceincture, pour dire que sa muraille de derriere doit estre bien massiue, afin de garder que les voix montants iusques là, ne s'espartent en l'air, & qu'a sa face regardant sur les rues, fault mettre des colonnes correspondantes en nombre, en ornemens, en haulteur, & en assiettes, a celles de dessoubz:& par ce que ie vien de dire, on peult cognoistre en quoy les grans theatres different des petis: si est ce que pour le donner encores mieulx a entendre, il fault noter qu'en iceulx grans theatres les portiques de bas sont doubles, & simples aux petiz. Plus en ces grans il n'y a sinon le second exterieur qui se relieue: mais aux petiz, c'est le troisieme. D'auantage encores ont ilz celle difference entr'eulx, qu'en aucuns des petiz ne se faict point de portique interieur, ains par seule muraille garnie de cornices se bastit la ceincture, afin qu'elle ait puissance de renforcer les voix, ainsi que le portique en grans theatres, en aucuns desquelz ledict estage se faict double.

Opinion d'Aristote.

Finablement en tous theatres le hault du mur, & le paué a descouuert se doiuent faire de terre cuytte bien plombée, en conuenable pente, afin q̄ les eaux de la pluye ne s'arrestent point sur les marches, ains s'aillent perdre en des canaulx mis vers les coingz de l'edifice, pour de la s'aualler aux esgoutz de la ville.

Au susdict bout d'enhault de la muraille par dehors, y doit auoir des modillons comme pierre d'attente, ou quand il sera question de decorer les ieux publiques, on puisse planter de grandes perches resemblātes mastz de nauires, garnies de cordages pour soustenir les voiles, & de liēs pour les bien attacher: mais puis qu'il fault leuer si grande masse d'edifice iusques a la deue haulteur, raison requiert que ie par le vn petit de l'espoisseur de la muraille qui soustiendra le faix. A ceste cause ie dy q̄ sur le rez de chaussée ceste la doit auoir vne quinzieme partie de toute la haulteur qu'on vouldra dōner a l'ouurage: puis celle du second estage entre les deux portiques, & qui separera l'vn d'auec l'autre, au moins qui les y vouldra faire, sera d'vne cinqieme moindre que la premiere. Consequemment toutes les autres qui s'assertont sur la dicte secōde, seront d'vne douzieme part moindres q̄ leurs inferieures:

Espoisseur de muraille pour vn grād edifice.

HVITIEME LIVRE DE MESSIRE

LEON BAPTISTE ALBERT. 177

G

HVITIEME LIVRE DE MESSIRE

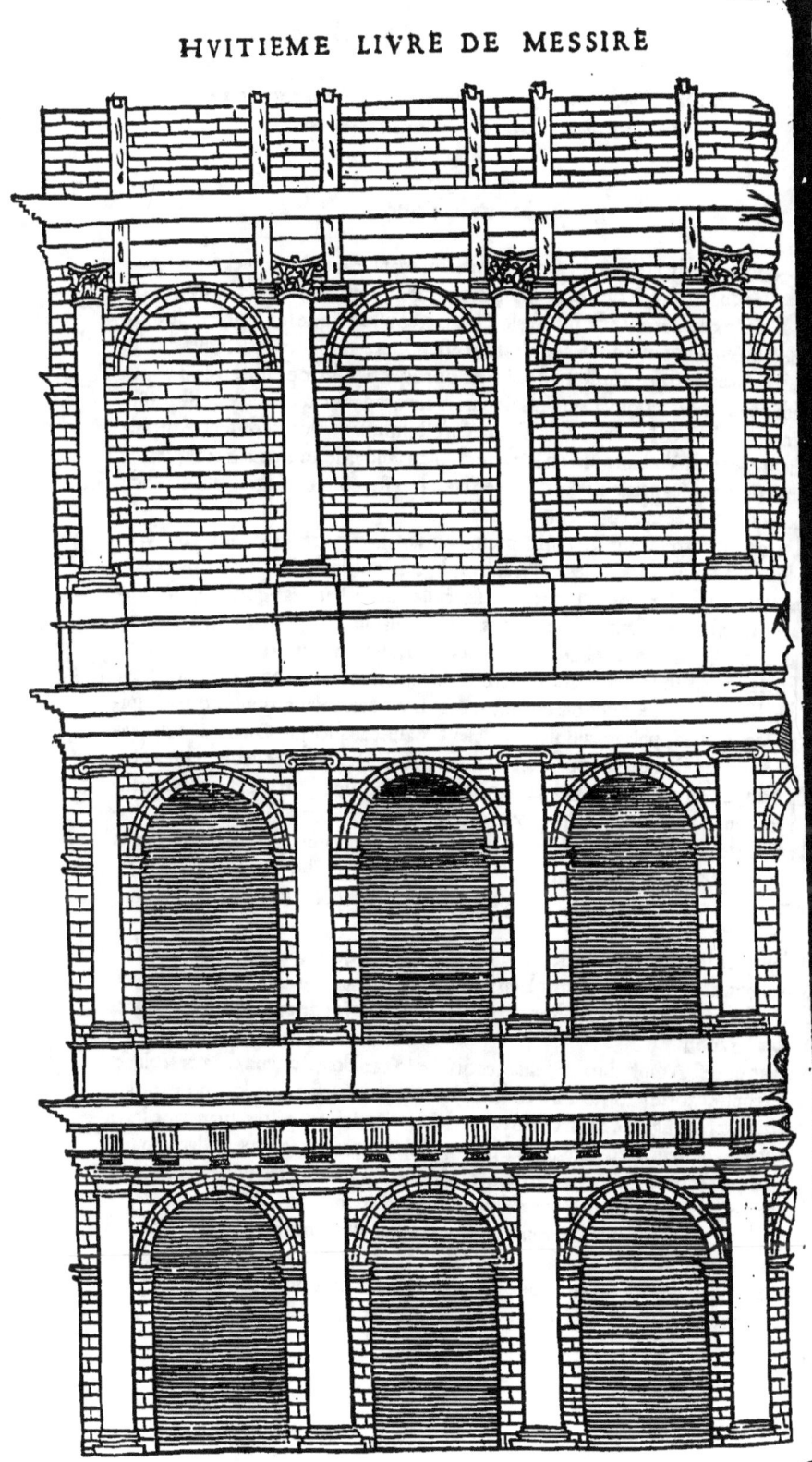

De l'Amphitheatre, Cirque, promenoers, stations & Portiques, ou courtz de iuges subalternes, ensemble de leurs ornemens.

Chapitre huitieme.

C'Est assez dict de ces theatres: mais maintenant ensuyt le poinct pour deuiser du Cirque, & de l'Amphitheatre: pour a quoy commencer, ie dy que ces deux edifices ont esté pris sur le Theatre, consideré que le Cirque n'est autre chose qu'vn Theatre dont les cornes sont estendues en longueur par lignes equidistantes: mais de son naturel il n'à point de portiques: & l'Amphitheatre est composé de deux Theatres ioinctz ensemble par les cornes des marches: & y à ceste difference entre l'vn & l'autre, que le Theatre n'est sinon vne moytié dudict Amphitheatre, lequel n'à point aussi en son aire ou plan vuide, de poulpites Sceniques, ny autres semblables particularitez, mais en tout le reste, comme degrez ou marches, portiques & allées, ilz conuiennent assez.

L'Amphitheatre (a mon aduis) fut premierement faict pour l'esbat de la chasse, & pleut aux Architectes de les bastir en rond, afin que les bestes la dedans enfermées ne trouuassent des coingz pour s'acculler quand on les poursuyuroit, ains que plustost se meissent en deffense contre les assaillans, qui par adresses & rules merueilleuses les combatoient: & a ces fins les vns s'aydoient de sa ultz en l'air, faictz en se soubzleuant sur le fust de leur iaueline, pour euiter la fureur d'vn Toreau qui leur venoit encontre: les autres s'armoient tout le corps d'espines fort aygues, puis se laissoient a escient manier a quelque Ours. D'autres auec vne cage de bois de puissante matiere percée en plusieurs lieux, tant a propos qu'ilz s'en pouuoient aider, ozoient eschauffer vn Lyon: & d'autres se fians a vne cappe a l'entour du bras, & a vne hache en leur poing, se mettoient au hazard de le combatre corps a corps. Et pour le faire court, si quelzques gens aduantureux se sentoient ou force ou finesse pour assaillir ces bestes, les seigneurs & le peuple en auoient le plaisir, seulement soubz vne esperance d'honneur ou de sallaire. *Esbatemens des Amphitheatres.*

I'ay leu dedans les bons autheurs, que les princes antiques auoient accoustumé de faire getter sur le peuple assemblé en l'Arene du Theatre ou Amphitheatre quelques fruittages ou petiz oysillons, pour veoir le passetéps de ceulx qui se battroient pour les auoir. *Voyez Suetone.*

L'aire de cest Amphitheatre, encores qu'elle soit enclose de deux theatres ioinctz l'vn contre l'autre (comme il à esté dict) ne se fera pourtant ouale, chose qui aduiendroit si les lignes de leurs demyz cercles estoient tirées droittes auant que les cabrures se veinsent a toucher. Mais pour y donner ordre, sa ligne de largeur sera menée par certaine raison, ensuyuant la longueur. Ie sçay bien qu'aucuns des antiques donnerent a icelle largeur sept fois vne huitieme de la dicte longueur, & que d'autres luy en baillerent quatre fois vne tierce, puis continuerent le reste ainsi comme aux theatres, luy faisant vn portique exterieur, & au dessus de la plus haulte marche pour y asseoir le peuple, encores vn autre portique, comme celluy que i'ay nommé ceincture. Mais maintenant il fault parler du Cirque.

G ij

HVITIEME LIVRE DE MESSIRE

D'on est pri-
se la façō du
Cirque.

Lon dict que cestuy la fut faict dessus la semblāce du Ciel, & que comme il y à douze maisons de signes, les inuenteurs donnerent douze portes a leur ouurage: puis afin de representer les sept planettes, ilz feirent au dedās sept bornes, ensemble des commencemens & fins de course de l'Orient en l'Occident, ou d'Occidēt en Orient, distantes par assez grande estendue, a ce que les charrettes a deux & quatre roues allassent courāt par leans a l'enui, comme le soleil & la lune font suyuāt le zodiaque, lesquelles courses deuoient estre vingt & quatre en nombre, autāt qu'il y à d'heures en vn iour naturel.

Les couleurs
de liurées
des cōbatās
aux Cirq̄s.

Aussi les combatans y estoient separez en quatre bendes, chacune ornée de sa propre couleur, c'est a sauoir de verd denotant le printemps: de vermeil rosé, representant l'esté: & de iaune pour designer l'Automne, en qui toutes herbes pallissent: & de noir enfumé, pour exprimer l'hiuer.

Dedans ces Cirques le plan ou bien parterre a descouuert n'y estoit pas tout vuide, ainsi que dans l'Amphitheatre, ny pareillement occupé de poulpitres, comme dās les theatres, ains ensuyuant la ligne de longueur qui partoit en deux courses, c'est a dire moytiez, la largeur de celle aire, estoient en lieux commodes plāees les susdictes bornes que les contendans enuironnoient a pied ou a cheual, mais il y en auoit trois principales, dont celle du mylieu estoit la maistresse, faicte en forme quadrangulaire, plus haulte que les autres, & contremont tendante en poincte, chose qui la faisoit appeller Obelisque, & les deux autres subsequentes estoient colosses, ou petiz murs de pierre crenelez qui montoient en haulteur selon le plaisir des ouuriers, & comme ilz leur vouloient donner ou grace ou maiesté: puis entre iceulx colosses ou pans de mur tant deçà que delà, y auoit deux colonnes, autremēt plus petites bornes.

Vn stade cō-
tient cent
vingt &
cinq pas de
longueur.
Voyez que
faict le tēps.

I'ay trouué en lisant les Historiographes, que le grand Cirque a Rome estoit long de trois stades, sur vn de large: mais a present il est tout ruiné, voire de sorte qu'il ne s'en treuue rien sur quoy lon puisse asseoir la moindre coniecture pour dire cōme il estoit faict: Ce neantmoins entre les mesures des ouurages antiques on voit ce qu'i en vois deduire, que les gens de ce temps auoient accoustumé de faire le parterre de leur cirque non moins large de soixante coudées, & si long d'estēdue qu'il comprenoit sept fois ceste largeur, laquelle se mypartissoit en deux moytiez egales: mais sur la ligne longue les bornes se mettoient comme il s'ensuyt. Premierement ilz la partoient en sept, dont l'vne estoit pour le destour par ou deuoient tourner les contendans, au partir de main droitte pour entrer a la gauche, afin d'aller a la borne derniere. Toutes les autres estoient egalement distantes, & emportoient de toute la longueur cinq fois vne septieme. Mais il est a noter qu'on les plātoit dessus vn banc de pierre ne portant moins de six piedz de montée: au moyen dequoy les deux espaces de ce rond venoient a estre separées en sorte, que feust a cheuaulx attellez ou seul a seul que se feist le combat, ilz n'auoient point d'eschappatoire pour se sauuer ou d'vne part ou d'autre.

Sur les costez d'iceluy Cirque se releuoient des marches, dont le plan n'estoit poīt plus grād qu'vne cinqieme du large du parterre, ny moindre que d'vne sixieme, & cōmençoiēt non du rez de chaussée, mais de dessus vn lict de mur, comme dās les Amphitheatres, & ce pour obuier q̄ les spectateurs ne feussent blessés p les bestes.

Entre les

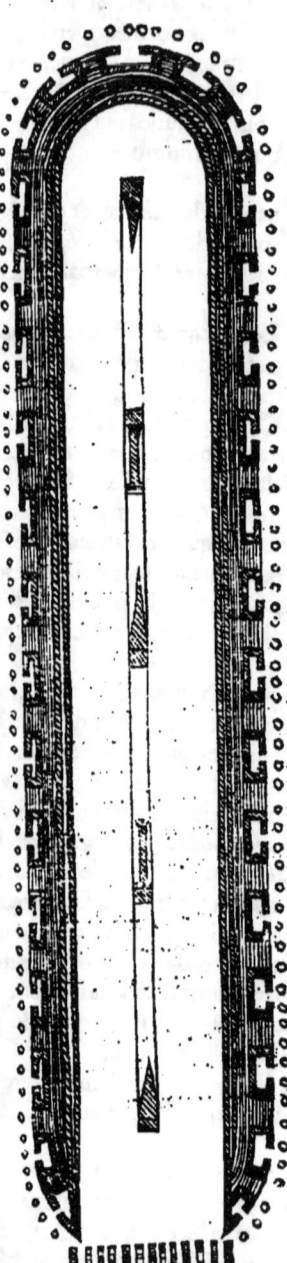

Entre les ouurages publiques sont aussi bié comptez les promenoers ou places vuides, en quoy les ieunes gens s'esbattent a la balle, a saulter, & manier les armes, & ou les hommes de bon aage se vont quelque fois promener, ou s'il aduient qu'ilz soient malades, s'y sont porter pour prendre du plaisir.

Celse le Physicien dict que nous nous exercitons plus sainement a l'air qu'en l'vmbre. *Opinion de Cornelie Celse medecin.* Ce nonobstant afin qu'iceulx antiques se peussent mieulx recréer en ces places, l'on y adioustoit des portiques, lesquelz enuironnoient tout le parterre, aucunesfois paué de Marbre ou de marqueterie, & aucunesfois laissé verd, encourtiné de Myrtes, de Geneures, de Citronniers, de Cypres, & semblables.

Les portiques dont i'ay parlé, estoient simples de trois costez, & amples a merueille, de maniere qu'ilz excedoient ceulx du marché deux fois d'vne neufiesme : mais sur le quart costé regardant au mydi, le portique y estoit beaucoup plus spacieux, & double, mesmes auoit de front des colonnes Doriques aussi haultes qu'il estoit large. Toutesfois les ouuriers de ce temps la vouloiét que les colonnes separantes l'vn de l'autre, fussent d'vne cinqieme plus haultes que celles du deuant & du derriere, pour supporter les pieces de la charpenterie, & donner pente au toict seruant de couuerture : & a ceste raison les faisoient Ioniques, pource que de leur naturel elles surmontent ces Doriques.

G iij

Mais quant a moy ie ne voy point qui les mouuoit, ny pourquoy le plancher regnant sur ces colonnes, ne se faisoit vny, si est ce que i'oze bien dire qu'il eust eu plus de grace. Pour retourner donc en matiere, en iceulx ordres de colones, la grosseur des tiges se donnoit suyuant ceste mesure, asauoir qu'en Doriques l'empietement auoit deux fois vne quinzieme de toute la haulteur, y comprenant la baze auec le chapiteau: & en Ioniques ou Corinthiennes leur assiette par bas estoit vne partie de huit & demie données a la haulteur de chacune des tiges: puis tout le reste se faisoit côme i'ay dict au chapitre des teples. Mais d'auantage au plus profond portique se faisoient de belles retraictes, ou les gens de iustice portans leurs robbes longues d'honneur ou bien les philosophes pouuoient tout en se promenât parler des choses d'importance. Et si est a noter que d'icelles retraictes les aucunes estoient pour l'yuer, & les autres pour l'esté. Car celles la qui receuoiét les soufflemens de Boreas ou Aquilon, estoiét pour le téps chault, & celles de la saison froide pouuoient bien auoir le soleil, sans estre subgettes aux vêtz. & pour venir a tel effect, celles la estoiét murées de bonne massonnerie: mais les autres pour le téps chault ouuertes de tous costez: & suffisoit sans plus que la muraille peust soustenir le toict, car les fenestres estoient grandes pour receuoir les soufflemens de la bise, ou bien elle se receuoit par les entrecolonnes a vuide, regardantes vers la marine, vers les môtaignes, vers vn lac ou riuiere, & autres teles veues de plaisir. Pareillement ilz faisoient des portiques tant a droit comme a gauche de la dicte grâd place, ausquelz ainsi qu'aux desusdictz, y auoit des retraictes, non exposées aux ventz exterieurs, ains au Soleil du matin & d'apres mydi: mais d'icelles retraictes les façons en estoient diuerses, consideré que les vnes se faisoient en demy rond, & les autres quarrées, toutesfois bien correspondantes par proportions a la grand place, & aux portiques.

La largeur de toute celle œuure emportoit la moytié de sa longueur, & se diuisoit en huit partz, dont les six estoient données au parterre a descouuert, puis chacune des deux restantes a chacun des portiques: mais quand on faisoit ces retraictes en forme demy ronde, adonc leur diametre auoit deux fois vne cinqieme du parterre susdict. Bien est il qu' au mur du fons d'iceulx portiques se faisoient des ouuertures pour entrer ausdictes retraictes, dont la haulteur du demy rond en grâs ouurages correspondoit a la largeur: mais en petiz elle auoit vne quarte, & iamais moins d'vne cinqieme.

Sur le toict du portique au frôt de la retraicte en demy cercle, y auoit des fenestres pour receuoir les rayôs du Soleil, & luy donner suffisante lumiere. Mais si on la tenoit quarrée, adonc on leur donnoit deux fois autant de large qu'au portique, & pareillement a la longueur deux fois l'estendue du large.

Notez que i'appelle longueur en cest endroit ce qui fauale au long de son portique : & pour mieulx le donner a entendre, c'est depuis le bout droit iusques au gauche de muraille a muraille, a ceulx qui entrent en icelles retraictes.

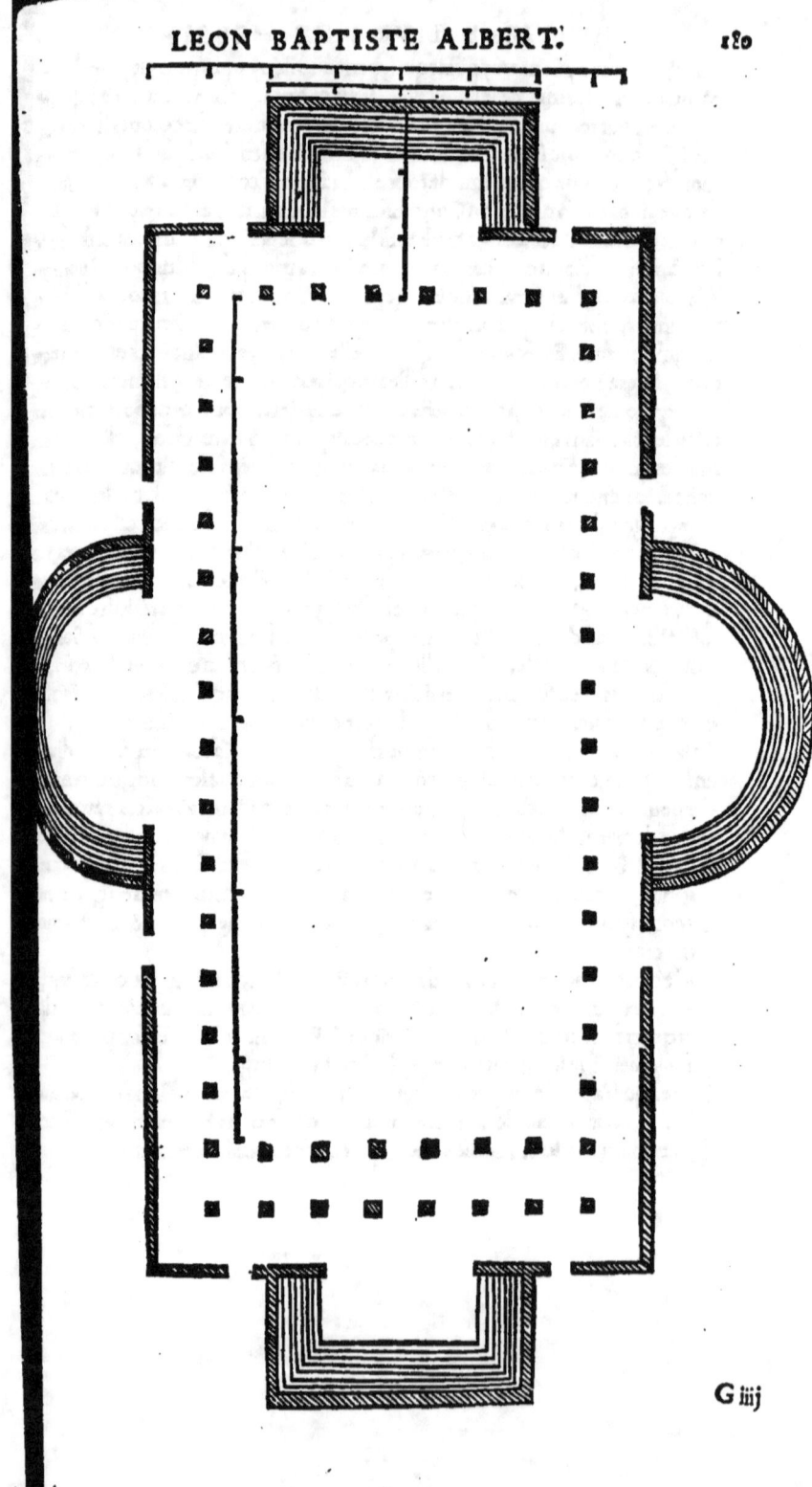

HVITIEME LIVRE DE MESSIRE

Encores est cōpris entre les ouurages publiques le portique a plaider des iuges subalternes, que les ouuriers de ce temps la feirent comme il s'ensuyt.

Du portiqu a plaider. Premierement son pourpris se faisoit selon la dignité du bourg & de la ville, & leās estoiét par bon ordre mis des sieges touchās l'vn l'autre, ou les auditeurs asiz pouuoient diffinir des negoces proposez deuant eulx.

Or tout ce que i'ay dict iusques icy, appartient (ce me semble) aux bastimens publiques, pourautant que les nobles & le peuple y peuuent aller franchement. Mais encores en est il d'autres qui n'appartiennent qu'aux principaulx bourgeois ayans la charge des negoces communs, comme la chambre des Comices, c'est a dire ou lon cree les magistratz: & celle du Senat: parquoy i'en veuil prochainemēt parler.

⁂ De la maniere comment il fault orner les chambres des Comices, & du Senat: Puis aussi pour parer les villes de petiz boys sacrez, ensemble de nageoeres ou viuiers, liures, librairies, escolles, estables, stations de naures, & instrumens de Mathematique.

Chapitre neufieme.

Ceraunie est in maintenant dicte Alba ne, d'ou vienent les soldatz Ceradiotz. PLaton vouloit que les Comices feussent tenuz dedās le temple, mais a Rome il y auoit lieu propre pour cest effect. Vray est qu'en Ceraunie c'estoit vne touche de boys, dediée au grand Iupiter, & la conuenoient les Achayens pour cōsulter des affaires publiques. Ce nonobstāt plusieurs autres citez faisoiēt telz actes soubz la halle au mylieu du marché: mais quant est des Romains, il ne leur estoit pas loisible d'assembler le Senat en lieu qui n'eust esté iugé propice apres l'augure, a ceste cause la pluspart du temps ilz entroiēt dans les temples, mais du depuis ilz eurent de grans salles expressement basties.

Varrō est an anti que au theatre mais estimé le plus docte de tous les nobles. Or dict Varrō qu'il y a deux manieres de logis pour assembler la court, asauoir l'vne en quoy les prestres doiuét tenir la main aux choses diuines, & l'autre ou le Senat manie les affaires hūmains. Quant est a moy ie ne sauroye bien certainement dire en quoy ilz doiuét differer, fors que par coniecture mō aduis est que l'vn doit approcher de la forme d'vn temple, & l'autre d'vne Basilique.

La court d'Eglise donc sera voultée, & la laye aura son plancher a platfons. Mais pource qu'en l'vne & en l'autre les aduocatz doiuent plaider, nous donnerons icy *Les voix se esperdent soubz la voulte.* moyé pour aider a leurs voix, disant en premier lieu qu'il fault garder qu'elles ne s'y esperdent, par especial soubz la voulte, ou qu'elle ne réuoye les paroles trop dures a l'oreille. Et pour y dóner ordre, lon mettra des cornices aux parois dedans œuure nō seulement pour la beauté, mais (qui plus est) pour le proffit.

I'ay obserué en recherchant les ouurages antiques, que leurs auditoires estoient faictz en quarré: & qu'en ceulx qui portoient la voulte, le mur estoit aussi hault esleué comme le front de l'edifice, moins vne septieme partie, & leur couuerture voultée en façon d'arc. Vis a vis de la porte se monstroit aux entrans le tribunal du *Pour vne arche de porte. Bōne ouuerture de porte.* iuge, dont la sagette portoit vne troisieme de la corde, & la largeur d'icelle porte auoit en ouuerture vne septieme de son pan de muraille: enuiron la moytié de la haulteur duquel, par dedans œuure (comme dict est) auec vne huitieme d'auantage, regnoit la susdicte Cornice, garnie de frize & Architraue sur les colonnes soustenantes, qu'aucuns ouuriers mettoient drues en œuure, & les autres bien clair semées

LEON BAPTISTE ALBERT.

...ées, comme chacun se delectoit de beaucoup, ou de peu, & leur façon estoit pri-... sur la façon du portique des temples.

...udessus d'icelle Cornice tant a droit comme a gauche posoient en niches practi... ...uez dedans la paroy, des statues conuenantes a la religion. & au rencontre du de... ...nt, en mesme haulteur que ces niches, estoit vne fenestre deux fois aussi largehaulte, mais garnie en son vuide de deux petiz pilliers, pour soustenir sonortail ou linteau. Voyla comme il fault faire la dicte court d'Eglise. Maintenant ...vois dire comme se doit dresser la Senatoriale, ou du iuge lay.

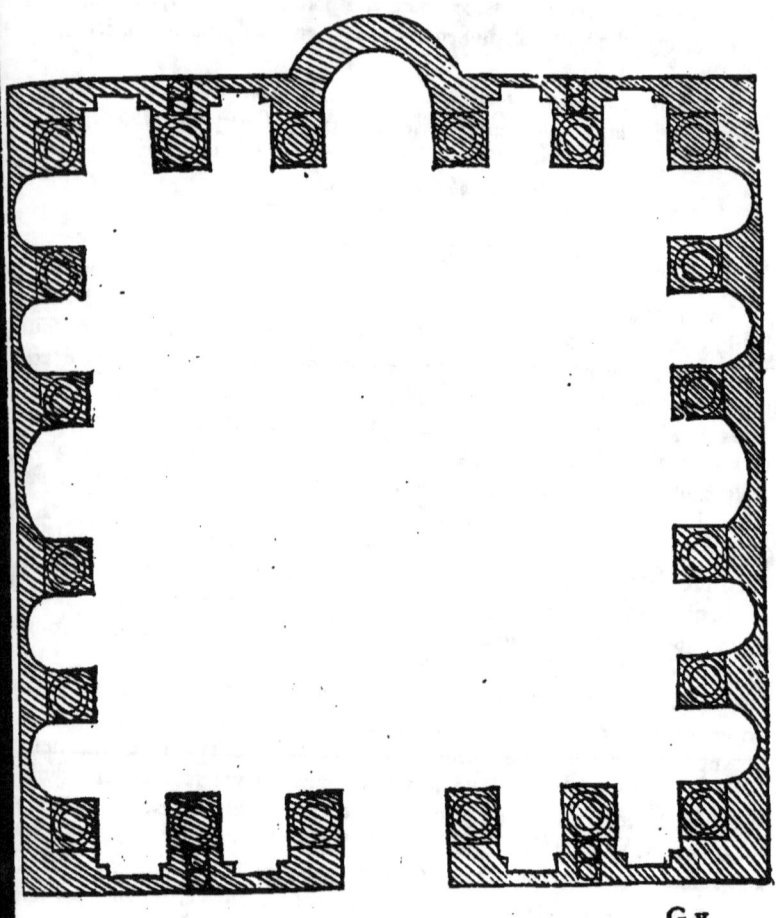

G v

HVITIEME LIVRE DE MESSIRE

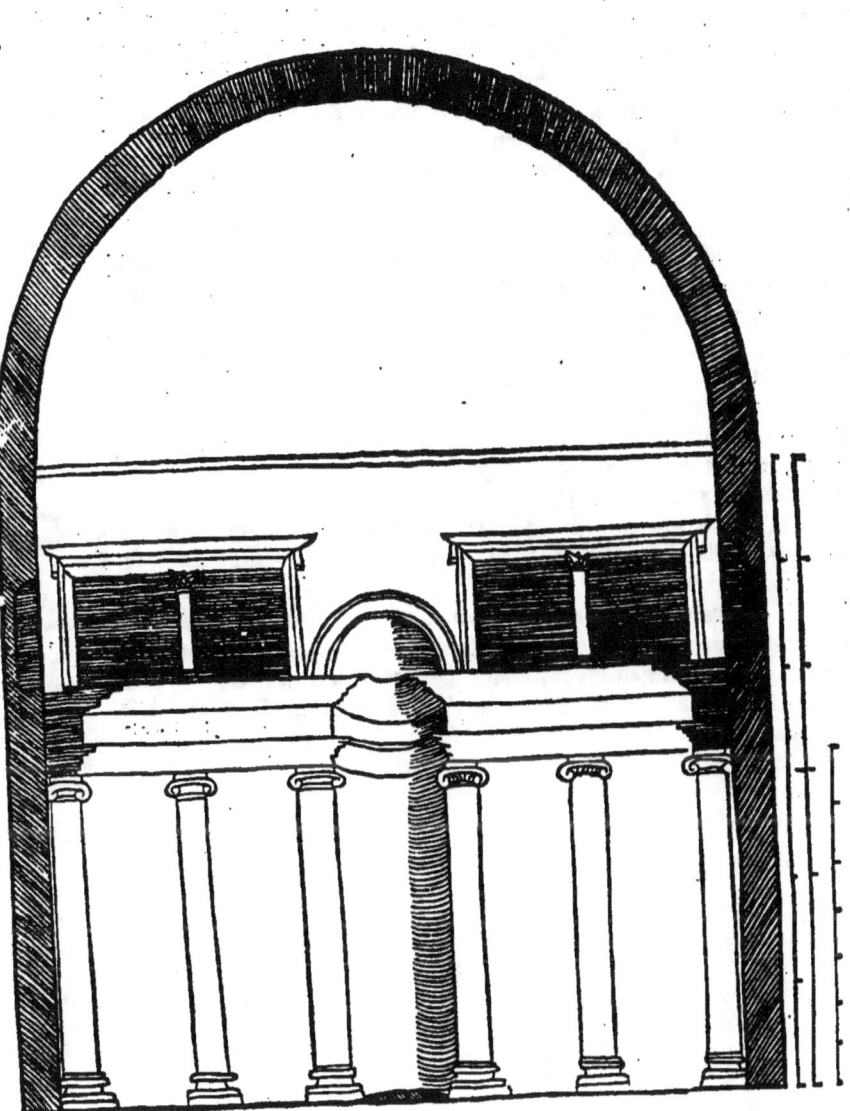

La largeur

La largeur de son plan ou aire aura deux fois vne tierce de sa longueur, & la haul- *De la court*
teur iusques aux poultres du toict sera pareille a la largeur de l'aire, excepté vne *des Sena-*
quarte qu'on luy donnera d'auantage. Apres tout a l'entour de sa muraille par de- *teurs,ou iu-*
dans œuure, sera mise la cornice a la maniere que i'ay ia dict. La haulteur depuis le *gulay z.*
plancher iusques au rez de chaussée se partira en neuf, dōt vne part sera pour le sou
bassement solide sur lequel poseront les colonnes, & contre cestuy la seront les sie
ges adossez. Apres le demourant se repartira encores en sept, dont quatre pars en-
tieres se donneront aux premieres colonnes, qui soustiendront les autres chargées
du sommier Royal: & si auront tant ces premieres que secondes colonnes leurs ba
ses, chapiteaulx, & Cornices, auec tous ornemens que nous auons assignez aux
Basiliques: mais leurs espaces d'entre deux, tant au mur droit qu'au gauche, se ferōt
en nombre impair, toutesfois par egal, & ces espaces bien semblables. Puis aux
frontz principaulx il n'y aura sinon trois ouuertures, dont celle du mylieu sera d'v
ne quarte partie plus large que les autres. Consequemmēt a tous les interualles de
colonnes qui seront audessus des cornices du mylieu, se feront des fenestres souste
nues de consolateurs, comme nous auons dict traictār des Basiliques, a raison qu'il
est necessaire que teles courtz soyent claires au possible.

Mais les ornemens de ces fenestres, qui doiuent estre en la muraille faisant le frōt de
l'edifice, ne passeront point oultre les chapiteaux des colōnes prochaines: & la haul
teur de l'ouuerture des suidictes fenestres se partira en vnze, dequoy les sept se dō- *Proportion*
neront au large. Mais si en lieu de chapiteaux l'ouurier se veult aider de modillons, *pour fene-*
il vsera en ce cas là des moulures dont on se sert es portes Ioniques, & fera des rou- *strages.*
leaux ou cartoches pendantes, selon ce que ie luy diray: la largeur desquelles sera *Largeur de*
pour le moins aussi grande qu'eust esté le bout d'enhault ou bien nu des colonnes, *cartoches.*
non compris en ce la saillie du coleris auec son membre rond: & pendront autant
contrebas cōme vn chapiteau de Corinthe auroit de hault sans son tailloer: & leur
saillie ne passera point oultre la cymaise ou doulcine du sommier Royal, & cela se-
ra bien ainsi.

HVITIEME LIVRE DE MESSIRE

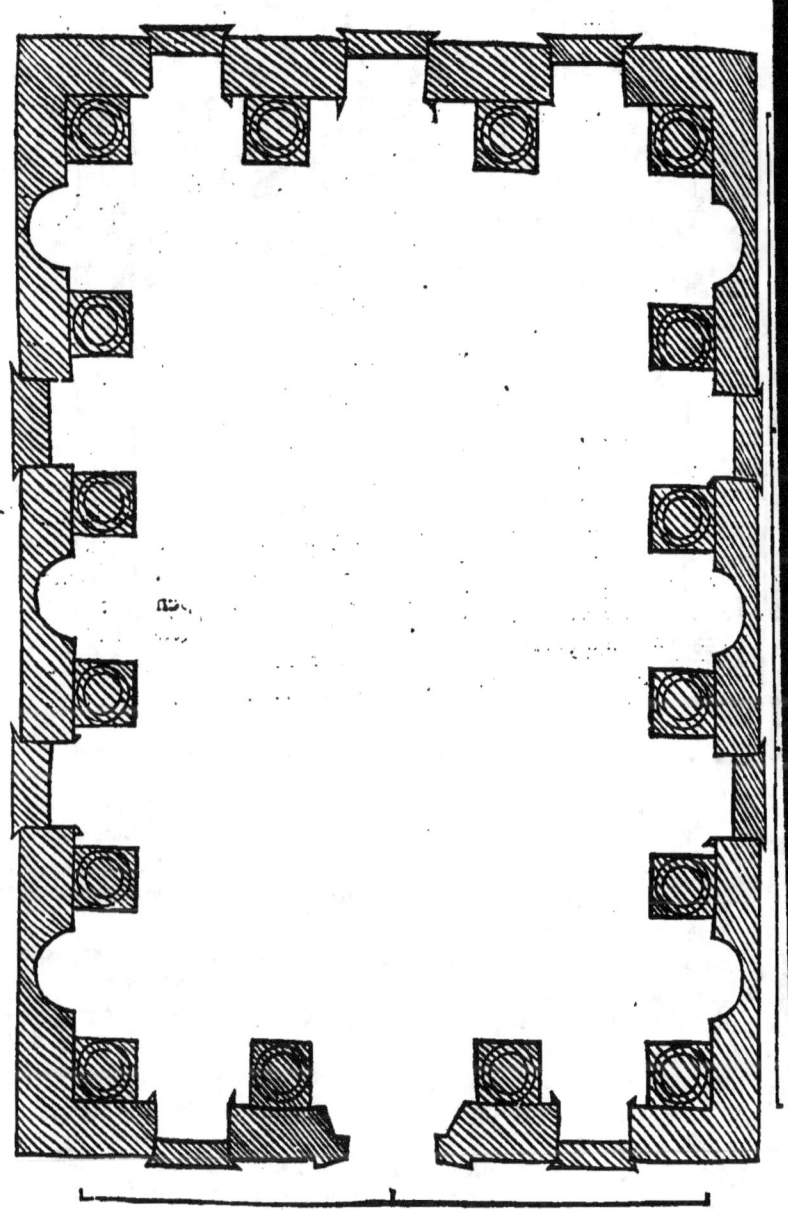

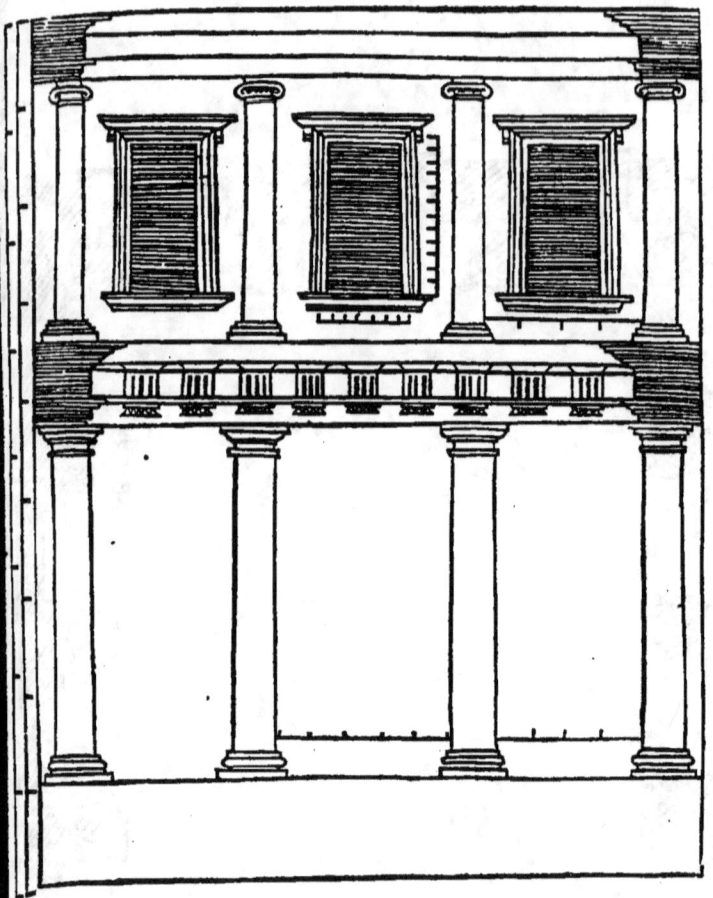

Les antiques ont eu en plusieurs lieux tant pour besoing que pour plaisir, beaucoup de choses seruantes d'ornemens, qui rendoient les villes plus honorables.
Entre autres on dict qu'en l'Academie d'Athenes le petit boccage sacré aux dieux estoit merueilleusement beau : mais Sylla commanda l'abbatre pour en faire vn rampar contre la mesme ville. *Academie c'est le lieu des estudes.*

Alexandre Seuere feit planter aupres de ses thermes ou estuues vn beau petit boccage, & ioignant les Antonianes voulut auoir des nageoeres excellentes. *Les orgues de ces thermes Antonianes se voyent encores à Rome.*

Pareillement les Agrigentins peuple de Sicile, de l'argent conquis à la victoire obtenue contre Zelon de Carthage, feirét faire vne nageoere de sept stades, qui auoit vingt coudées en profond : qui puis apres leur rendoit grans deniers par an.

Il me souuient auoir leu qu'à Tyburce, maintenant Tiuoli, souloit auoir vne librairie excellente, publique.

Le premier qui meit onc des liures en public dans la ville d'Athenes, fut Pisistrate le tyran : mais Xerxes du depuis les feit porter en Perse, d'ou Seleuque les rapporta.

HVITIEME LIVRE DE MESSIRE

Les Ptolemées Roys d'Egypte, auoient en leur maistresse ville vne bibliotheque ou reseruoir de liures, de bien sept cens mille volumes. Mais qui nous feroit esbahir d'vne chose publiq, veu qu'en vne seule maison particuliere des Gordians a Rome, il s'y en trouuoit plus de soixante deux mille?

Les Gordians par succession de temps paruindrent a l'Empire.

A Laodicée en Asie dedans le temple de Nemese anciennement florissoit vne memorable escole de Medecine, fondée par vn Zeusis. & Appian tesmoigne qu'en Carthage se trouuoient trois cens estables pour y loger des Elephans, quatre cens pour cheuaulx, auec deux cés vingt chambres de nauires, vne armurerie publique & des greniers communs pour tenir ordinairement la prouision de leurs armées.

Ordre singulier en Carthage.

A Thebes (que lō dict la ville du Soleil) y auoit cét estables de si grande longueur qu'en chacune pouuoient loger soubz toict deux cens cheuaulx a l'aise.

Ceste isle est en Asie.

L'isle de Cyzique, en Propōtide, estoit garnie de deux portz, au milieu desquelz se trouuoit des Arsenalz qui pouuoient tenir a couuert deux cens nauires de voiage.

Ce port de Pirée estoit au pieds d'Athenes.

Au port de Pirée y auoit vne armurerie faicte par l'ordonnance de Philon, (ourage certes memorable) auec aussi vne station pour tenir quatre cens nauires bien a l'aise.

Philon fut prince de l'Academie.

Denis le tyran feit bastir au port de Syracuse cent soixante edifices separez, desoubz chacun desquelz pouuoient demourer deux nauires, & ioignant vne armurerie ou il feit mettre en peu de iours six vingt mille pauois ou targues, auec vn nombre incroyable d'espées.

Lacedemone fut iadis le Royaume de Menelac mary de la belle Helene.

En Sithique de Lacedemone fut faict vn arsenal contenant de lōgueur plus de cet & soixante stades.

Voyla (certainement) de beaux & singuliers ouurages que ie treuue auoir decoré plusieurs peuples, mais tous differens l'vn de l'autre. Or de vous dire comment ilz doiuent estre, ie n'en ay rien de principal, sinon que ce qui doit en eulx seruir d'vsage, se doit prendre sur les edifices des particuliers: & ce qui va pour l'ornement, sur les manifactures des publiques. Toutesfois ie n'oublieray a vous faire entédre que la chose plus honnorable qui sçauroit estre en vne librairie, est grande abondance de liures exquis & rares, singulierement des antiques doctes & approuuez. Aussi sont bien tous instrumens de Mathematique, par especial ceulx qu'on tiét que Posidoine feit, ausquelz on pouuoit veoir le cours des sept planettes en leur mouuemens propres: & comme ceulx la d'Aristarque, lequel auoit sur vne planche de fer la description de toutes les prouinces de la terre par vn artifice admirable: D'auantage comme Tybere l'Empereur qui feit mettre en son estude les images des Poetes antiques.

L'honneur d'vne librairie.

Epilogue ou briefue repetition.

Or ay-ie dict (comme il me semble) tout ce qui appartient a enrichir les ouurages publiques, sans oublier les sacrez, ny les prophanes: Car i'ay deduit la maniere des Temples, des Portiques, des Basiliques, des Monumens, des voyes ou passages, des Portz, des Quarrefours, des Marchez, des Pontz, des Arcz triumphaulx, des Theatres, des Cirques a exerciter la ieunesse, des Courtz iudiciaires, des Retraictes, des Promenoers, & teles autres particularitez, si qu'il ne reste (a mon aduis) fors a parler des Thermes, ou Estuues: parquoy ie m'en vois acquiter au chapitre prochain.

Des

Des thermes, ensemble de leur commodité & ornement.

Chapitre dixieme.

Il s'est trouué des hommes qui ont blamé les thermes, estimans que cela rendoit les corps effeminez : mais certains autres en ont faict si grand cas, qu'ilz se lauoient sept fois par chacun iour : & noz antiques medecins voulans guerir par lauemens des maladies bien diuerses, feirent edifier dans Rome vn grand nombre de thermes d'vne despense inestimable. mesmement Heliogabale entre autres en feit faire en plusieurs endroitz, ausquelz pourtant ne se daigna lauer qu'vne fois en chacun, puis pour garder qu'ilz ne seruissent a l'vsage publique, il les faisoit incontinent abattre. *Coustume antique mal tenuë abolie, & a bon droit. Voyez Pline en troisieme chapitre de son XXV. liure. Heliogabale fut Empereur de Rome Destestable superbe a bon esciét.*

Or (a la verité) ie ne sçay pas s'il fault compter ce bastiment entre les particuliers ou publiques : Car (a ce que ie puis comprendre) il est meslé tant de l'vn que de l'autre consyderé qu'on y voit plusieurs choses tirées des maisons bourgeoyses, & assez d'autres des communes. Mais a raison que lesdictz thermes requierét grand pourpris, on ne les fera point dans le cueur de la ville, n'aussi es lieux trop a l'escart, puis que les peres de famille & les dames honnestes y doiuent quelque fois aller pour le nettoyement de leurs personnes.

Tout a l'entour du bastiment il y aura de grandes places vuides, encloses toutesfois d'vne haulte muraille, aiant ses ouuertures en certais lieux commodes par ou lon puisse entrer dedans ces places : & enuiró le centre ou mylieu du pourpris doit estre le corps de l'edifice ample & de belle merque ou les gens s'iront nettoier : & se feront ces chambres de retraicte sur les lineamens du temple que nous auons nommé Thuscan : & pourra lon entrer en ce corps de logis par vn premier auátportail tourné vers le mydi : & les entrans leans yront deuers Septentrion. Mais premier que d'entrer dans le corps du logis, fauldra passer par vne allée estroicte fermée d'vne bonne porte. Au fons de ce logis deuers ledict Septentrion, y aura vne grande yssue pour aller en ces places a descouuert dont i'ay dessus parlé : au costé droit de l'vne desquelles & au gauche pareillement, y aura des portiques amples & spacieux, garniz en leur derriere de beaux lauoers d'eau fraische. *Description des thermes.*

Mais rentrons a ceste heure au grand corps de logis. Au bout droit de cestuy la, tourné vers Orient, doit auoir vne allée voultée longue & large au possible, garnie de demy douzaine de cellules ou retraictes, trois de chacun costé, respondantes vis a vis l'vne de l'autre, & p la fault entrer en vne grande place a descouuert que ie veuil nommer Xyste, ou pourpris a s'exerciter, enuironnée de portiques, dont celuy qui respond deuant l'embouchure de la susdicte allée, doit auoir vne assez grande retraicte derriere soy : & l'autre receuant le Soleil de mydi, a le lauoer d'eau fraische que i'ay dict cy dessus. a l'autre portique est conioinct le lieu auquel on se despouille : & en celuy qui respond vis a vis, sont les lauoers d'eau tiede, dont les fenestres estant ouuertes reçoyuent le Soleil de mydi. Apres en lieux commodes sont les Xystes, qui se presentent sur les coingz a ceulx qui passent par les petites portes, & veullent aller en la grand place enuironnante le corps du bastiment.

Voyla certes comme doit estre le chef deuers main droitte, & le gauche sembla-

blement qu'il fault garnir d'allée a trois retraictes de chacun costé, respondantes l'vne a l'autre, ensemble d'aire a descouuert de Xystes, de Portiques, & vestibules sur les conigz. Mais ie retourne encor vn coup au premier & plus grand par ou est la maistresse entrée, tourné deuers mydy, comme il à esté dict. A la dextre de cestuy la se treuuent sur la ligne tendante a l'Orient, trois maisonnettes pour les hommes, & autant a la gauche pour les femmes : a la premiere desquelles maisonnettes on laissoit les habillemés : a la secóde on se faisoit frotter le corps d'huyles bien odorantes, & a la tierce on se lauoit. Vray est qu'aucuns y feirent adiouster des quatriemes, pour monstrer plus grande apparence, ou bié (parauanture) pour receuoir les seruiteurs & personnes de compagnée qui ne se vouldroient despouiller. Aux lieux donc ou lon se bagnoit, donnoit le soleil de mydi par fenestres bien amples : & entre ces maisons & les celluies que nous auons assizes sur les costez des allées interieures, tendantes du corps de logis en l'aire du Xyste garnie de portiques, se laissoit vne espace a descouuert pour dóner iour au costé de mydi des susdictes cellules : & comme i'ay cy deuant dict, tout ce logis estoit enuironné de grá des places vuides, qui pouuoient bien suffire a faire des ieux circulaires. Car en certains endroitz propices il y auoit des bornes faictes expressemét. puis en celle vers le mydi deuát le maistre auát portail, se trouuoit vne aisance opposée au soleil, & hiée en demyród, ceincte de marches ainsi cóme vn theatre, & défédue d'vne haulte muraille pour obuier aux grás chaleurs du iour, oultre laquelle en y auoit encores vne autre qui fermoit tout, cóme si c'eust esté l'enclos de quelq̃ ville. & cótre icelle fermeture on trouuoit de belles retraictes, les aucunes en demyrond, & les autres quarrées, qui regardoient vers le logis des thermes: & là les Citoyens (quand bon leur sembloit) s'alloient mettre au soleil, ou bien prendre le fraiz, feust au matin, ou au vespre, cóme les heures s'adónoient. Encores au dela de ladicte ceincture, principalement du costé de Septentrion, il y auoit des lieux a descouuert de moyenne haulteur, en forme oblongue, & faicte en arc vn peu cábré, qu'vn portique de mesme mode enuironnoit, dont le fós estoit faict a murrazé, & n'y pouuoit on veoir qu'vn petit de clairté, pource qu'entre celle closture de muraille, & ce portique ainsi cambré, y auoit vne petite retraicte pour l'esté : au moyen dequoy pour estre l'aire fort estroicte, & les doubles murailles haultes, a grand peine y pouuoit le Soleil penetrer, encores qu'il feust au tropique de l'escreuice. Contre les angles de celle grand closture, estoient des vestibules & petiz oratoires, ausquelz (comme aucuns disent) les dames alloient prier Dieu apres auoir esté purgées. Voyla entierement les membres dont iceulx thermes estoient bastiz au temps antique.

Les traictz des susdictz membres se prenoient sur ce que nous auons ia dict, & que nous dirons cy apres, au moins entant qu'ilz pouuoiét conuenir aux bastimés ou priuez ou publiques, & comprenoit l'aire de tout l'ouurage en plusieurs thermes, ou en tous, plus de mille piedz en quarrure.

C'est au mois de Iuin.

Fin du huitieme liure de messire Leon Baptiste.

HVITIEME LIVRE DE MESSIRE

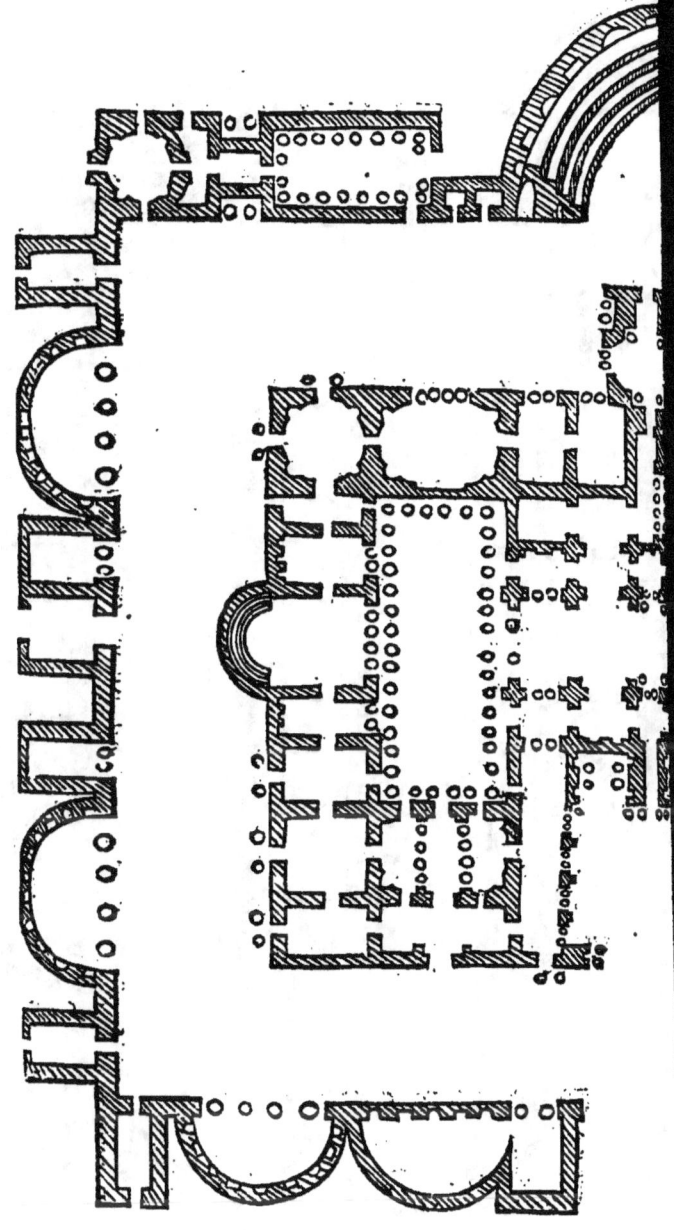

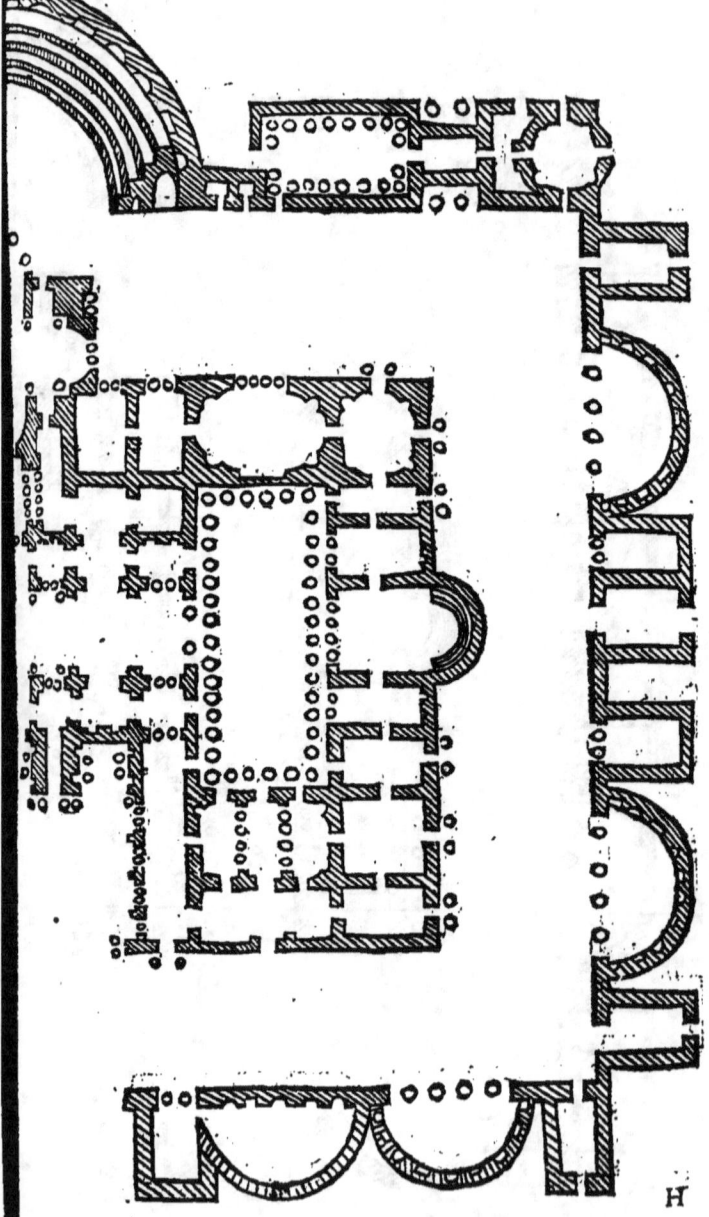

NEVFIEME LIVRE DE MESSIRE
LEON BAPTISTE ALBERT, QVI S'INTITVLE
parement des bastimens particuliers.

Qu'il fault en toutes choses publiques & priuees suyure la moyéne despése, principalemét en architecture: puis des parures des maisons Royales, Senatoriales, et Cósulaires.

Chapitre premier.

IL fault entendre qu'entre les edifices pticuliers, aucuns sont pour la ville, & autres pour les chāps: mesmes que les vns ont des maistres puissās & bié aisez, & les autres, minces. Or maintenant ie veuil parler de l'ornement de tous ceulx la, sans oublier auāt la main certaines choses necessaires a ce propos.

Ie treuue qu'entre noz antiques tousiours à pleu aux hōmes sages de faire moyēs fraiz en toutes occurréces tant publiques que priuées, & p̄ especial en bastissant: voire que ceulx qui ont eu l'administratio des Republiques, ont sur tout dōné ordre a refrener la p̄digalité des citoyés, par admonitions, establissemés, ordonnāces, & toutes autres manieres d'industrie qu'ilz ont peu inuenter. Aussi Platon estime fort les p̄sonnages dont nous auōs ailleurs parlé, q̄ defendirét qu'aucun n'apportast a leurs hōmes de plus belles painctures que celles la que leurs ancestres auoiét faict mettre aux tēples des grās dieux. Et si vouloit ce Philosophe que lesdictz tēples ne s'ornassent d'autre paincture que de celle qu'vn paīctre pourroit faire en vn iour sans pl': mesmes que les images ne feussent d'autre chose que de bois ou de pierre, & qu'on laissast le fer & l'arain pour en forger des instrumens requis au temps de guerre. Pareillement l'orateur Demosthene approuuoit plus les meurs des antiques Atheniens que celles de son temps, pource (disoit il) qu'ilz auoient laissé des bastimés publiques, & par especial des temples, en si grand nombre, si magnifiques, & si brauement ornez, qu'il n'y auoit moyen de les surmōter en cela: mais au regard des particuliers, ilz s'y estoient conduitz en tele modestie, que les maisons des plus nobles hommes & plus riches n'estoient que bien peu differentes a celles des moyens: chose qui leur à faict acquerir tāt de gloire entre tous les humains, que l'enuie en est surmontée. Toutesfois que les Lacedemoniens ia pour cela ne les estimoiét dignes de louenge, si d'auāture ilz enrichissoiét mieulx leur ville d'ouurages de bōs ouuriers, que de gloire des faictz de prouesse: puis que c'estoient eux (asauoir Lacedemoniens) qui deuoient estre prisez, de ce qu'ilz auoiét leur cité plus ornée de vertu que de belle structure. Aussi par vne loy de Lycurgue leur Roy & legislateur, il ne leur estoit permis d'acoustrer & mingnotter les toictz de leurs maisons que a la congnée, & les huys a la sie. Parquoy Agesilaus leur Roy voyant en Asie

Les fraiz doiuent par especial estre moyés en bastimēs.

Queles deuoient estre les painctures des temples selon Platō.

Magnificēce des Atheniēs en leurs bastimens.

H

NEVFIEME LIVRE DE MESSIRE

Belle demeure de s. Roy Agesilaus touchant les bastimēs d'i-ssit. les poustres & cheurons des maisons esquarries, se print a rire, & demanda si les arbres y croissoient quarrez? & cōme il luy fut respōdu que non, mais que des arbres rondz, ilz par art en faisoient des quarrez: demāda de rechef, si les arbres y naissoiēt quarrez, asauoir si se arondiroiēt: Et ce voirement a bon droict: car selō l'ancienne modestie de son peuple, il estimoit que la maison priuee deuoit estre bastie pour la necesité & exigence de l'vsage auquel on sen veult seruir, non pas pour beauté ou plaisance & delices.

Bastimens d'Alemagne simples. Or du temps de Iules Cesar il estoit defendu en toute l'Allemaigne qu'on ne bastit qu'en toute modestie, par especial sur les champz, afin qu'il ne s'esmeust dissension entre les hommes par couuoytise des biens d'autruy.

Modestie de Luce Valere Publicola. Luce Valere surnommé Publicola, l'vn des deux premiers consulz de Rome, ayāt illec vne maison treshaulte asise sur le mont d'Exquilies, maintenant dict Cauallo, la feit abbatre pour euiter l'enuie, puis alla rebastir au bas a la plaine.

Sans point de doubte icelle bōne & louable posterité des Romains suiuit ceste modestie tant en public qu'en particulier, iusques a ce que les honnestes meurs se veindrent a corrōpre: mais quand l'Empire fut accreu, la ṗdigalité de bastir creut si fort *La modestie d'Auguste Octauian en bastimens.* quasi en tous les seigneurs Romains, reserué en Auguste (a qui despleurent tant les edifices curieux, qu'il feit vne fois demolir vne sienne maison aux chāpz, laquelle luy sembloit trop braue) creut ce dy-ie tāt icelle ṗdigalité & superfluité de bastir en la ville de Rome, qu'il me souuient auoir leu quelque part, qu'vn de la rasse des *La superfluité de quelques Gordiās a Rome en bastimens.* Gordiās, sans specifier les autres, bastit sur le chemin de Preneste, vne maison ou il y auoit biē deux cens colonnes de mesme grādeur & grosseur, dont les cinquāte estoiēt de Marbre Numidique (cest a dire Africā) cinquāte de Claudiā (qui fut premierement tainct durāt le regne de Claude l'Empereur) cinquāte de Simian, (qui viēt d'vne isle entre Rhodes & Crete) & cinquāte de Titiā, (ainsi nommé pour vn fleuue d'Istrie, maintenāt Esclauonie, pres duquel on le treuue.) Mais quoy? n'a pas *Lucrece.* dict Lucrece a ce ṗpos, parlant de quelque festin, qu'il y auoit des simulacres d'orfi gurans ieunes hōmes, lesquelz tenoient des flambeaux en leurs mains pour esclairer dans les maisons ce pendāt que lon y souppoit? Or a quoy sert relater tout cecy? A *Les bastimēs se doiuent faire selō la qualité des gens qui les sont faire.* celle fin, que par tele cōparaison de bastimēs les vns auecques les autres, ie preuue & arreste estre bon ce que i'ay dict ailleurs, q̃ les bastimens qui se reglent selon la dignité & portee de leurs maistres, sont plaisans & agreables: & que, si lon me veult croire, il vauldroit mieulx que les plus magnifiques hōmes trouuassent es bastimens priuez faulte de quelque chose qui appartiēdroit a l'enrichissemēt: que les plus modestes & escartz y peussent en aucune sorte reprēdre trop de boban ou superfluité. Mais puis q̃ tous peuples accordēt en ce poīct, qu'il fault laisser a la posterité aucūs indices de prudēce & puissance, & q̃ pour ce faire (cōme dict Thucydide) nous faisons des grās bastimēs, afin que nous semblions aux successeurs auoir esté magnifiqs & puissans, & que meismes tant pour la decoratiō du pays & de nostre lignee, que pour magnificence & gaillardise nous aōrnōs & enrichissons noz ouurages qui est le propre deuoir de toutes gens de bien: celuy nō sans cause sera a louer, qui rendra belles & de grande apparence en ses bastimens, les parties qui serōt plus en veue, & *Parties des bastimēs qui sont plus a orner.* deurōt cōme faire bonne chere aux hostes suruenās, comme sont les frontz des logis respondans sur la rue, le portail, & semblables. Et cōbien que ie iuge estre a blasmer ceulx qui passent les bornes de raison, toutesfois ceulx me semblent de plus grande reprehension dignes, qui a grans fraiz auroient basty en tele sorte que leurs

ouurages

ouurages ne sauroient estre aornez, que ceulx qui a semblables despens auroient tasché a enrichir les leurs, & l'auroient obtenu.

Pour a quoy donner ordre, ie dy que qui vouldra bien y prēdre garde, cognoistra que l'enrichissement & la beaulté d'vn bastiment, ne gist pas en excessiue despense, mais sur tout en bon esprit & bon entendement: car en cela gist tout le neu. Et ne troy point qu'vn homme sage veuille en son edifice particulier trop differer des autres, ains se gardera bien (comme i'estime) de se conciter des enuies par sumptuosité & ostentation. Aussi au contraire ne vouldra il donner auātage a nul de ses voysins de le surmonter en chois d'artiste manuel, ny en auoir sceu mettre auāt la main les choses en conseil, pour en tirer bon iugement, consideré que la ptition & la conuenance des lignes, est ce que lon appreuue, voire l'espece d'ornement principale, & plus necessaire. Mais ie vois entrer en matiere. *Bon entendēmēt & esprit requis en bastimēts. Eō comportimens & denues aux bastimēt, est le principal ornemēt & en richissemēt d'iceulx.*

La maison royale, ou bien de celuy qui sera en vne ville franche Senateur estably en auctorité de Preteur ou Consul, doit estre la plus belle & apparente de toutes, & fault decorer la partie d'icelle qui tiendra du public, selon ce que i'ay dict icy dessus. *Quele doit estre la maisō du Roy.*

Or venons a ceste heure a l'ornement des parties d'icelle qui ne seruent qu'aux vsages priuez.

Le Vestibule ou bien auantportail doit estre en premier lieu honeste & magnifique, selon la qualité du personnage a qui est la maison: puis a cela fault que succede d'vn portique tresclair, ou l'on se puisse promener: auec aussi d'autres espaces de grandeur conuenable: apres on pourra faire a l'imitation des bastimens publiques, les membres de logis, au moins en ce que le deuoir le permettra pour l'ornement & dignité de l'œuure, mais auec telle modestie, que lon cognoisse que le maistre aura plustost voulu choisir la simplicité belle, que la superbe pomposité. Pour autant comme i'ay dict en mon precedent liure, qu'entre les bastimens publiques, les prophanes ou non sacrez ont cedé & quitté le premier lieu quant a la dignité, aux sacrez, cōme la raison le veult: tout ainsi fault il en cest endroit que le bastimēt d'vn personnage priué se permette exceder par le commun en toute beaulté & abondance d'ornemens, afin que lon ne luy reproche ce qu'on feit iadis a Camille en ses accusations, asauoir qu'il auoit faict faire en sa maison des portes d'Arain, & d'Yuoire. D'auantage pour ne tumber en plus grande follie, le citoyen priué n'aura point ses planchers resplendissans d'or bruny, & de verre exquisement tainct, ny se ne seront ses murailles toutes basties de Marbre pris au mont Hymette pres Athenes, ou de cestuy la de Paros, q est vne isle des Cyclades: car cela n'appartiēt qu'aux teples: ains se seruira seulemēt de choses mediocres gaillardemēt, & des gaillardes moderement: & se contentera de Cypres, Larice ou Melze, non subget a brusler, Buys, & autres semblables. Pareillement les croustes ou superficies de ses murailles ne seront que de stuc, painctes de legiere paincture, & les cornices de pierre Lunense ou plustost Tiburtine. Toutesfois ie ne veuil pas dire qu'il doiue du tout regetter les parures exquises, mais bien les appliquer modestement aux plus apparens lieux, comme de pierres precieuses autour d'vne couronne. Et s'il fault dire tout en peu de motz, ie suis d'aduis que les choses sacrées se preparent de sorte, que lon n'y puisse par apres rien adiouster de cela qui concerne la maiesté, la beauté, & l'admiration: & quant est des particuliers, il les fault mener par tel art que ceulx qui les verront, estiment que lonn'en sçauroit rien oster, au moins *Auantportail de la maisō Royalle. Bastimēs publics prophanes cedans aux bastimens sacrez en dignité: & lō priuēz aux publics en beaulté & richesse. Parement des plāchers es maisons priuēes. Crepissures des murailles es maisōs priuēes & painctures d'icelles.*

H ij

qui ne vouldroit leur faire tort, en corrompant leur dignité. Puis au regard des pro
phanes publiques, la raison veult qu'elles tiennent moyen entre ces deux. L'homme
donc qui vouldra baſtir, ſe maintiendra ſeuerement en negoces particulieres: tou-
tesfois en pluſieurs il pourra bien vſer de quelque liberté, aſſauoir que s'il à parauan-
ture des colonnes plus menues que ne veult le deuoir, ou plus enflées qu'il ne fault
en baſtimens publiques, cela ne luy ſera point imputé à vice, pourueu qu'il n'y ait
rien de trop difforme ou depraué. ains ce qu'en ouurages publiques n'eſt permis,
c'eſt aſſauoir de paſſer aucunement la grauité & treſcertaine loy & rigle des aligne-
mens du portraict: cela en ouurages priuez ne ſera que plus gay & plaiſant. Qu'il ſoit
ainſi, l'on ne trouuoit que bon ce que ſouloient faire aucuns facetieux ouuriers du
temps paſſé, leſquelz aux portes des ſalles à méger, mettoient pour ſeruir de iamba-
ges certaines grans figures de varletz, portans le linteau ſur leurs teſtes: & quelque

Quelles doi-
uent eſtre les
colonnes ou
pilliers des
iardins.

fois dans les portiques des iardins planterent des colonnes faictes en forme d'arbres
à branches couppées, ou de faiſſeaux de bois lyez d'vne retorte, ou de tiges entoril-
lées de feuilles & fleurs de Lizeron, ou reſembláces à Palmiers rudes par leurs eſcail-
les & creuaſſes, ſurquoy ſe pouuoient voir de petiz oyſillons, ſaignans le naturel, &
pluſieurs ruiſſelletz d'eau. Mais ſi le ſeigneur du logis vouloit que ſon ouurage feuſt
robuſte, iceulx ouuriers faiſoient des pilaſtres quarrez, garniz pour contreforts
deçà que delà de demies colonnes rondes, ſaillantes hors des faces plattes: & pour
chapiteaux leur donnoient des panniers pleins de grappes de raiſin & autres fruitz
diuers, pendans en contrebas, de bien fort bonne grace, ou des chefz de Palmier co-
mençans à regetter feuilles, ou de monceaux de ſerpens tortillez par eſtranges ma-
nieres, ou des aygles à aelles eſtendues, ou trógnes gorgoniénes à cheueux de cou-
leuures s'entremordantes furieuſement, ou teles autres fantaſies, qui ſeroient trop
longues à dire. Parquoy noſtre Architecte en fera tout à ſon plaiſir, pourueu qu'il
n'oublie à bien contregarder les dignes formes des parties, ains produyſe par art ſes
lignes & ſes angles, en les appropriant aux fins qu'il eſt requis, de maniere qu'on
voye qu'il n'aura voulu frauder l'œuure de la deue proportion des membres, ains
reſiouir tous ceulx qui le verront, par la beauté & bonne grace de ſes inuentions.
Or puis qu'il eſt des ſalles à bancqueter, des allées pour ſe pormener, & des reſer-
uoirs des beſongnes, & autres membres de logis, les aucuns populaires, & les au-
tres ſecretz, où iamais ne va que le maiſtre & les plus familiers: l'ouurier aux vns
ſe ſeruira de maieſté publique, auec vne pompe de ville, toutesfois non tant que
l'on ſ'en faſche: & aux autres plus retirez, il y pourra bien faire le plaiſir du ſei-
gneur, & ſe donner vn petit de licence.

De l'ornement des edifices tant de la ville que des champs.

Chapitre deuxieme.

PVis que des maiſons particulieres les vnes ſont de ville, & les autres champe-
ſtres, conſiderons les ornemens qui leur ſont conuenables.
Oultre ce que i'ay dict en mes precedens liures, il y à tele difference entre la mai
ſon bourgeoiſe & la ruſtique, qu'il fault que les ornemés de la premiere monſtrét
vne

vne grauité grande, & ceulx de la seconde toute ioye & plaisir. D'auantage il est necessaire qu'en la ville on se rengea la commodité de ses voysins, mais aux champz on y est plus libre: & se fault bien garder de faire en vne ville plus superbe le bastiment & plus eleué que ne requierent les prochains edifices: mesmes conuient moderer l'estendue des portiques selon les murailles conionctes. *Differentes entre les maisons de ville & maisons des champs.*

Antiquement a Rome l'espoisseur & haulteur des murs ne se faisoient au plaisir des bourgeois: car la vieille loy deffendoit qu'on ne les teinst plus espois que d'vn pied & demy. Aussi Iules Cesar pour euiter le peril des ruynes, ordonna qu'en la ville on ne leueroit les parois plus hault d'vn estage: mais aux champz on faict comme on veult. *Loy de bastir a Rome. Voyez Pline au xiiij cha. de so xxxv. liure.*

Aucuns ont loué les habitans de Babylone, de ce qu'ilz habitoient en des maisons de quatre estages: & suyuant cela Ælian Aristide l'orateur voulant par harangue tout a propos exaulcer Rome, alla dire en pleine assemblée de peuple que ce poinct estast a s'en esmerueiller a Rome, qu'il y auoit de tresgrandes maisons assises les vnes sur les autres, flatterie voiremēt agreable, mais toutesfois par laquelle il monstroit plustost la merueilleuse abōdance du peuple, qu'il n'approuuast les façōs des bastimēs. *Maisons de quatre estage: en Babylone. Ælia Aristide.*

Lon dict que la ville de Tyrus souloit exceder Rome en haulteur de maisons, mais aussi que peu s'en fallut que par ce moyen tout ne veinst a bas par tremblemens de terre. *Tyrꝰ pour la haulteur des bastimēs quasi toute ruinée par tremblements de terre.*

Or ce sera la grace & la commodité d'vn bastiment, s'il n'a ses descētes & montées plus mal aysées qu'il conuient: & dy que ceulx qui admonestent que ces montées & escailliers sont le trouble & empeschement des logis, ne faillent point a bien iuger, chose dont les antiques se sont gardez a leur pouuoir. Mais aux champs on n'est point contrainct de renger estage sur autre, car on peult tant prendre d'espace que les membres de l'edifice soyent pour s'entr'ayder reciproquement l'vn a l'autre, laquelle chose (certes) me plairoit bien fort aussi dās vne ville, au moins qui auroit le moyen de ce faire a son vouloir. *Les montees et escailliers pertroublēt les maisons.*

Il est vne certaine espece de bastimēt particulier, qui participe de la dignité d'vne maison bourgeoyse, & de la plaisance champestre: dequoy ie n'ay voulu traicter en mes precedens liures, pour le reseruer en ce lieu, & ceste la se doit faire aux faulx bourgz: ou (a mon iugement) fault bien tenir la main. Et a raison que ce discours faict pour la brieueté que i'ayme grandement, ie deduiray icy tout ce qui appartient aux maisonnages de la ville & des champs: mais auant commencer ie diray du Courtil ou iardin choses qui ne sont a omettre. *Maisons & iardins des faulx bourgz.*

Les antiques qui disoient que celluy qui achette vne possession aux champs, doit vendre sa maison de ville: & que l'homme a qui plaist la bourgeoisie, n'a que faire de cense: ont (peult estre) voulu donner a entendre par cela qu'il falloit auoir aux faulx bourgz vn Courtil de mesnage, participant des deux commoditez.

Aussi les Physiciens ou Medecins nous admonestent de viure soubz l'air le plus libre & le plus pur qu'il est possible de trouuer. Certainement ie ne vueil pas nier que vne cense champestre assize en vn hault lieu reculé, ne peust donner cela: mais d'autre part la raison des affaires que l'on peult auoir a la ville, requiert qu'vn pere de famille se treuue souuent au marché, a la court, & aux temples: chose a quoy la maison de ville est bien commode: ce neantmoins elle est contraire a la santé, & l'autre au maniement des negoces d'entre les hommes. *Cōmoditez & incōmoditez des maisons de ville & des champs.*

H iij

D'ou est venue la coustume des changemens de camp en guerre.

Les bons capitaines de guerre tenans camp, sont coustumierement remuer les logis, afin que la puantise des ordures ne leur cause la pestilence. Que deuons nous donc iuger de la ville, ou incessammēt seuapore vne infinité de punaises amassées & couuées de longue main? Sans point de doubte puis qu'il en est ainsi, ie suis d'opinion que la principale & plus salutaire chose que lon sauroit bastir pour la commodité de nostre vsage, est le Courtil, qui ne destourbe point de negocier en la ville, & si n'est despourueu d'vn air purifié. Toutesfois Cicero vouloit qu'Attique son amy luy feist faire vn iardin en lieu bien frequenté: mais quant a moy ie ne le vouldroy pas en place tant hâtée du monde, qu'il ne me feust aucunesfois loysible d'estre a mon huys sans robe de parade: bien y desireroy-ie auoir la cōmodité dont cestuy la se ventoit en Terence, disant, que iamais ne l'importunité de la ville luy desplaisoit, ny la solitude des champs: surquoy Martial faict vn plaisant epigramme, dont la teneur s'ensuyt:

Les passetēps aux champs.

Que ie fay estant au village?
Ie te respon, & ne men point.
I'y desgoyse en mon chant ramage,
I'y boy, i'y menge, & ioue a poinct:
Ie souppe, ie dors, i'estudie,
Ie resue en barbouillant des vers:
Et s'il fault qu'en brief ie le die,
I'y prens tous passetemps diuers.

Liberté des maisons des champs.

Ainsi voyla comment les courtilz voysins de la ville, & ou lon peult facilement se retirer, sont cause de grand bien, veu que lon y à liberté de tout faire a sa fantasie.

Que faict qu'vne maison des champs soit plaisante.

Et quant est de la frequentation & hantise de compagnie, cella leur est donné par estre assez pres de la ville, par le chemin clair & net, & par la plaisance du paysage du lieu. Puis au regard d'vn tel bastiment, il contentera fort la veue, si des que lon sortira des portes de la ville, il se monstre totalement ioyeux, & d'vne grace telle comme pour attirer le monde, & l'attendre. A ceste cause ie le vouldroy sur quelque petit costau ou tertre, mais en chemin si doulx que les voyageurs ne sentissent la peine de monter, ny ne pensassent l'auoir faict, sinon en regardant la plaine a l'entour d'eulx plus basse que leurs piedz. Encores auec ce ie luy desire les beaux prez verdoyans, les terres labourables a descouuert, le bois pour y prédre l'vmbrage fraiz, les ruisselletz & fontaines claires comme argent, lieux ou lon puisse nager, & se baigner au besoing. Brief toutes choses que i'ay dictes conuenir aux maisons champestres, n'y doiuent defaillir, au moins qui en vouldra tirer le plaisir & proffit. Mais quant est de tout le corps du logis, ie veuil au reste que ce qui principalement en toute maniere de bastimens les rend agreables & plaisans, s'y treuue, asçauoir que toute la face & abord du logis soit illustre & transparent, si qu'on le puisse

Les maisons des champs doiuent estre claires, & exposées à bons vens.

si bien veoir de toutes pars, & que chose du monde ne l'empesche, ayant le ciel de tous costez ouuert, afin que le beau iour & le soleil auec le doulx vent sain & frais s'y donnent a souhait: en oultre qu'il n'y ait rien a l'enuiron qui mescontēte l'œuil, ains tout face mine de rire & de ioye a ceulx qui entreront leans: & si tost qu'ilz auront mis le pied a la porte, facent doubte, s'ilz aymerōt mieulx là s'arrester ou ilz sont, ou tirer plus oultre a contempler le demourant qui les prouoque par sa gayeté & splendeur. Mais pour venir a cest effect, ie vueil qu'on puisse entrer d'aires quarrées en des rondes, & de celles la en des autres qui soyent d'autres

tres

tres sortes a angles artistement faictz : puis que quand on sera au cueur de la maison, il ne faille monter ny deualler, ains par vn mesme plā aller iusques au fons sans trauerses fors que de seuilz de facile eniambée.

Que les membres des edifices different tant en nature qu'en espece, a raison dequoy on les doit diuersement orner de lignes.

Chapitre troisieme.

ET puis qu'il est ainsi que les membres des bastimens entr'eulx different beaucoup en nature & en espece, mon aduis est qu'on doit considerer cela que i'ay parcy deuant obmis exprés pour le dire en ce lieu : Car il y a des choses qui soyent ou rondes ou quarrées, il n'en peult gueres challoir, pourueu qu'elles puissent assez seruir a nostre vsage : mais de leur nōbre, & en quelz lieux on les doit mettre, il y a bien du chois. Aussi sans point de doubte il fault que les aucunes soyent grandes, comme la court a promener : & les autres petites, comme les chambres, ou retraictes : puis des moyennes, comme les salles a menger, & pareillement vestibule, que nous disons auantportail. *Parties des maisons grādes. Petites. Moyennes.*

Or auons nous dict cy dessus quele disposition conuiét a chacun mēbre, parquoy n'est ia besoing que ie repete en quoy leurs plans different, ains seulement que plusieurs aires se font a volonté, & d'autres qui se changent selon la diuersite de viure des personnes pour qui on les bastit.

Les antiques souloient coustumierement faire vn portique ou bien quelque retraicte a l'entrée de la maison, mais non tousiours en lignes droittes, ains demy rondes en façon de theatre : & presque tous au dos de ce portique mettoient leur vestibule rōd : lequel passé succedoit vne allée pour entrer en la court, & puis les autres mēbres dont i'ay faict mention, desquelz si ie vouloye maintenant rememorer les traictz, cela seroit trop long a discourir. A ceste cause ie diray seulement ce qui conuienta ce propos.

Si l'aire est ronde, on conduira l'ouurage sur les lineamés des temples : mais ses murailles de closture deurōt estre plus haultes que es temples : & la raison pourquoy, ie la vois diray tātost. Que si elle est quarrée, encores differera elle suyuāt ce que i'ay dict des publiques prophanes aux sacrez. Mais on luy pourra biē donner quelque chose correspondante a l'auditoire du Senat ou court laye.

Selon la coustume vulgaire doncques de noz antiques, la premiere salle que l'on trouue entrant dans la maison, sera large deux fois autant que portera vne tierce de sa longueur, laquelle aussi aura cinq fois la tierce de ladicte largeur, ou sept fois vne quinte de ceste latitude. A ces aires iceulx antiques auoient (ce me semble) ordonné qu'on feroit leurs murailles si haultes qu'elles auroient quatre fois vne tierce de leur propre longueur : & quant a moy, en mesurant leurs œuures, i'y ay trouué qu'en ces aires quarrées il fault toute vne autre haulteur aux murailles qu'on veult voulter, qu'a celles sur qui on veult asseoir des planchers ou trauonaisons, mesmes encores prendre garde si l'edifice doit estre grand, moyē, ou petit : Car pareille proportiō d'interualles ne doit pas estre depuis le poinct centrique iusques au bout du rayon regardant les extremes haulteurs. Mais de cecy dirons nous autre part. *Quele doit estre la premiere salle basse de la maison des champs.*

Il conuient faire les grandeurs de ces aires selon que le toict peult couurir : & celle

H iiij

de ce toict selon la longitude des poustres qui seront couurir. Or ie diray le toict estre moyen, pour lequel supporter suffira vn moyen arbre ou me...rien. Mais oultre les mesures dont i'ay deuant parlé, il y a plusieurs belles descriptiõs, & correspõdãces de lignes, lesquelles ie m'efforceray de donner a entendre en bien peu de paroles, & le plus clairement qu'il me sera possible.

Si la longueur de l'aire est double a la largeur, en ce cas on fera le plancher aussi hault que ladicte aire sera large, & vne moytié d'auantage: mais s'il fault faire voulte, vous donnerez de hault a la muraille oultre cela vne tierce de la largeur, & ce en moyens edifices: mais en grans (s'on les doit voulter) l'estendue de la muraille depuis le pied iusques au hault, aura cinq fois vne quarte de la largeur. & qui la vouldra planchoyer, on luy donra sept fois vne cinqieme. Puis si la dicte longueur d'aire se faict triple a la largeur, c'est a dire trois fois aussi longue que large: adonc qui entendra trauonner la muraille, deura luy donner de haulteur trois fois vne quatrieme de la longueur susdicte. & s'on la veult voultée, ce sera bien assez de la monter vne fois & demie autant que l'aire aura de large. Encores si celle longueur doit estre quadruple, qui la vouldra voulter, ne donnera de hault a la muraille que la moytié de ladicte mesure. & s'il la fault plancher, on diuisera (pour bien faire) ceste largeur en quatre, dont sept seront données a icelle haulteur. Et si l'aire est quintuple, la haulteur des murailles sera semblable a la quadruple, sinon qu'il y aura vne sixieme part de plus. Mais s'on la faict sextuple, on se gouuernera ainsi qu'en la prochaine, y adioustant vne cinqieme. Puis si l'aire est de costez tous egaulx, la haulteur des murailles qui deuront porter voulte, excedera comme en la triple. & s'on la veult trauonizer, elles seront aussi haultes que larges. Pareillement en de plus grãdes aires l'ouurier aura licence de rabaisser les parois du contour iusques a ce que la largeur surmõte la haulteur d'vne quarte partie. Mais ou la longueur passera d'vne neufieme, il tiendra main aussi que la haulteur soit surmontée de son large d'vne neufieme part: & de cela n'vsons nous point fors en ce que l'on veult plancher. Apres quand la longueur aura quatre fois vne tierce de la haulteur, vous releuerez la muraille autant que le parterre aura de large. Mais s'il ne la fault que plancher, vous luy donnerez de montée, vne sixieme d'auantage: & qui la vouldroit faire en voulte, oultre la largeur toute entiere deuroit encores luy donner vne sixieme partie de la longueur. Aussi quand on fera vne aire de longueur qui emporte trois fois sa demie largeur, adonc si c'est pour contignations, ou planchemens, la haulteur passera le large d'vne septieme: mais en voultes, vous adioindrez vne septieme de la ligne plus longue qui enuironne le parterre: lequel s'il a teles conionctions de traictz qu'vn des costez ait cinq modules, & l'autre sept, ou l'vn trois, l'autre cinq, ainsi que la contraincte de la place, ou la diuersité d'inuention, ou la mode des ornemens conduyra l'ouurier a cela: en ce cas les deux lignes seront mises ensemble: puis au relief de la muraille se donnera la moytié de ceste longueur. Or ie ne veuil pas oublier a dire en cest endroit, que iamais les salles aux entrées des maisons ne se doiuẽt tenir pl' longues q̃ de deux largeurs estendues: & les conclaues, ou chambres qui se ferment, plus longues que l'arges d'vne tierce partie, mais vne triple ou quadruple mesure, ou plus en la, qui en veult faire, peult bien estre donnée a vn portique: ce nonobstant il ne fault point qu'il passe iamais vne sextuple.

Atria.
Conclauia.

En l'espoisseur de la muraille se font les ouuertures de portes & fenestres: & si la fenestre

neftre efcheoit en mur qui de fon propre feuft plus court que n'eft longue l'aire, en ce cas elle fera seule, & se fera de sorte que la ligne de sa largeur soit moindre que celle de la haulteur; ou au contraire la ligne du travers plus grande que celle du montant: que s'il aduient, on la dira gisante. Mais si elle est, comme les huis ou portes, plus estroicte que haulte, adonc comprendra l'ouuerture non plus d'vne tierce prie du mur en fons, ny moins d'vne quatrieme: & la plus basse ligne de ce vuide ne fera plus hault du paué, que quatre fois vne neufieme de toute la haulteur, ny moins de deux de la dicte neufieme. La longueur d'icelle ouuerture en montant contremont, aura trois fois la moytié de son large, au moins pour la faire moyenne. Mais s'on la tient plus longue & plus estroite de bas en hault, adonc vous ne deuez donner a l'estendue de l'ouuert, rien moins que la moytié de toute la longueur du mur, ny plus de deux fois vne tierce: & quant a la haulteur, ou elle se fera de la moytié du large, ou bien aura deux fois vne troisieme: & pour soustenir le linteau s'appliqueront deux petites colonnes. Mais si en la muraille longue il y fault des fenestres, on les y ouurira en nombre impair, suyuant la façon des antiques, lesquelz se delectoient en cestuy la de trois: & se feront de mode que toute la longueur de la dicte muraille se diuise non point en plus de sept, ny moins qu'en cinq parties: dont chacune de trois fenestres aura de large vne septieme, ou bien vne cinquieme: & quant a la haulteur, on luy pourra donner sept fois la quarte de ladicte largeur, ou neuf fois la cinquieme. Et si vn homme en vouloit d'auantage (a raison que son œuure sentiroit du portique) il fauldroit prendre les mesures des ouuertures sur ce que nous auons ja dict en parlant de ceste matiere, & par especial sur ceulx la du theatre.

Fenestre gisante.

Quant a l'ouuerture des huys ou portes, on les fera selon ce que j'ay dict au traicté de la court Senatoriale, ou se decident les matieres tant ciuiles que criminelles.

Les fenestres seront ornées de manifacture Corinthienne, la porte principale a la mode Ionique, & celles la des salles & des chambres de Dorique. Mais il me semble auoir assez parlé des lignes.

De queles painctures, plantes, ou statues, se doiuent orner les maisons priuées, les pauez, les portiques, & les iardins.

Chapitre quatrieme.

Encores y à il des choses qui ne sont pas a oublier, lesquelles on peult mettre en bastimens particuliers, comme ce que souloient faire les antiques, qui representoient en leurs pauez des portiques quarrez, & Labyrinthes en rondeur, pour faire exerciter les ieunes enfans.

J'ay veu aussi en quelques aires du Lizeron merueilleusement bien contrefaict apres le naturel, espendant çà & là ses fions ou branches ondoyantes de bien fort bonne grace. & tous les iours voit on des tapiz faintz sur le parterre des chambres ou retraictes, d'vne merqueterie de marbre si gentille qu'il n'y à que redire. Mais d'autres y vouloient des chappeaux de fleurettes, ou des rameaux de feuillage diuers.

Paué de Osus representant les reliques d'vn banquet.

L'inuention d'Osus est assez estimée, qui feit a Pergame en Asie, sur le paué d'vne salle a menger, les reliques d'vn grand bancquet par si bel artifice que chacun y pre

NEVFIEME LIVRE DE MESSIRE

noit plaisir, & a la verité cela n'estoit mal conuenable en tel endroit.

Mais ie dy bien qu'Agrippe feit trop mieulx, quand il inuenta les pauez d'œuure
de poterie, car c'est vne tresbonne chose. Quant est a moy ie hay la trop grande
bombance, & se delecte seulement mon esprit en ce qui luy represente beauté par
industrieuse practique.

Pauez de Poterie.

Or en croustes de murailles on n'y sçauroit faire œuure de painéture qui soit plus
agreable, que y faindre dessus des colonnes de pierre.

Domitian Cesar feit marqueter les parois des portiques ou il se souloit promener
de plusieurs tables de pierre phengite singulierement bien polies, & si bien raportantes
l'vne a l'autre, qu'au moyen de leur resplendeur il pouuoit veoir tout ce que
l'on faisoit derriere luy.

Suetone en la vie de Domitia, vers la fin.

Apres Antonin Caracalle Empereur des Romains, feit paindre en son portique
les gestes & triumphes de son pere : & le semblable feit Seuere. Mais Agathocles
au rebours commanda qu'on y meist ses actes, non ceulx de son pere.

Par l'ancienne loy des Perses il n'estoit permis a aucun de paindre en sa maison
autre chose que les meurtres des bestes sauuages faictes par leurs Roys. Mais
a mon iugement, il ne seroit que bon de faire paindre tant es portiques que es salles
a menger, les entreprises magnanimes de ses concitoyens, ensemble leurs visages
bien approchans du naturel.

Loy des Persis touchant les paintures.

Octauian Cesar feit mettre en son portique les statues des illustres qui auoient
augmenté la Republique des Romains : chose qui fut bien approuuée de tout
le peuple : & de ma part ie dy qu'il feit tresbien. Toutesfois ie ne suis pas d'aduis
que les parois se doiuent entierement couurir d'images a plaisir ou tableaux &
entrelas en histoires : Car a ce que l'on peult iuger a l'œuil, si l'on met trop de pierres
precieuses en vn tas, & par especial des perles, elles perdront leur grace.

Voyez Suetone en la vie d'Auguste, Sectiō xxxv. de gestis per cum in Pontificatu maximo.

A ceste cause ie desire qu'en certains lieux des murailles dignes & conuenables y
ait des formes de pierre, propres a y mettre des tableaux ou statues telles que furent
celles que Pompée feit porter en son triumphe, ausquelles on voyoit les choses
dignes de louenge qu'il auoit faict tant sur mer que sur terre. Mais encores aymeroy-ie
mieulx ce que les Poetes ont faint pour esmouuoir a bonnes meurs,
ainsi qu'estoit l'œuure de Dedalus, qui sur la porte de la ville de Cumes paindoit
Icare volant. Et puis que la painéture & la poësie sont diuerses, si que elles representent
aucunesfois les faictz memorables des grans princes, autresfois les façons
de faire des personnes priuées, & bien souuent les manieres champestres : la
premiere qui a le plus de maiesté, se doit appliquer aux ouurages publiques, &
a ceulx des grans personnages : la seconde aux moyens : & la tierce aux iardins,
consyderé qu'elle est la plus recreatiue : & qu'ainsi soit, le cueur nous esiouyt grandement
de veoir des plaisances paysages ou sont representez des haures de marine,
des pescheries, des chasseurs, des hommes qui se bagnent, & des rustiques
sebatans a diuers ieux parmy les prez fleuriz a l'vmbre des forestz.

Formes de de pierre pour y mettre images & tableaux.

Icare filz de Dedale.

Painture des iardins plus recreatiue q̄ les autres.

Aussi ne sera ce point hors de raison de mettre comme feit le dessudict Auguste,
des ossemens non iamais veuz & tresgrans de merueilleuses bestes, aux parures de
son logis.

Ossemens de grandes bestes non iamais veuz pour orner les parois.

Les antiques pareillement souloient placquer leurs celliers & caues soubz terre de
crouste rude faicte expres, entremeslée de morcelletz de pierre Ponce, ou de l'escume
de pierre Tyburtine, qu'Ouide appelle Ponce viue, mais encores en ay-ie

veu

veu ou il y auoit de la cire verde pour faindre plus artiftement la mouffe qui prouient en ces lieux creux: & entre autres me pleut bien fort vne que ie rencótray d'auanture contre vne fpelunque: car en fon fons fourdoit la belle fotaine d'eau fraifche, & a l'entour eftoient appropriées force belles conques marines d'huyftres, palourdes, vireliz, & femblables, partie réuerfées, prie l'vne fur l'autre entaffées, d'vn artifice trefplaifant pour la diuerfité des couleurs d'entre elles nayfuement reprefentée.

Enrichiffement de fon tainct.

Les fages veulent que la ou les mariz fe doiuent en fecret trouuer auec leurs femmes, on y painde les plus belles faces de perfonnes que lon pourra, difant que cela fert beaucoup aux dames a la conception pour engendrer belle lignée. Et a la verité ie fçay qu'il faict grand bien a ceulx qui ont la fieure, de veoir painctz en leurs chambres de beaux faillans d'eau viue, & des ruiffeaux courans fur le grauier net comme perles: & aufsi par experience quand vne perfonne a perdu le repos de la nuit, (chofe qui vient par trop grande fechereffe de cerueau) fil vient a rememorer les belles eaux claires des fontaines, ruiffeaux, & lacz ou viuiers vndoyans doucement, adonc ladicte fechereffe fe vient a humecter, fi que le fommeil fen attraict, & toft apres dort on a fon ayfe.

Painctures des lieux de dictz pour la conuulfion du mary auec fa fême.
Remede aux fieureux.
Remede a ceulx qui ne peuuent dormer.

Or outre tout ce que i'ay dict, encores fe feront de beaux vergers plátez des meilleurs arbres que lon pourra trouuer, & tout autour de beaux portiques pour f'aller esbatre au Soleil, ou en l'vmbre. Mais il ne fault pas oublier vn grád preau plaifant & delectable, ny a mettre ordre que l'eau fourde en plufieurs lieux ou les furuenás ne fe doubteroient iamais qu'il y en euft.

Eaux fourdátes es iardins fans y penfer.

Les allées feront parties & vmbragées d'arbriffeaux durás en leur verdure tout au long de l'année, mais le deffoubz des accoudoers fera de buys, pourautant qu'il fe gafte a trop grand air, & au vent qui deffeche, mefmes par le reialiffement d'eau de mer. Aucuns mettent le Myrte aux rayons du Soleil, pource qu'ilz tiennent que le chauld eft propre a fa nature: toutesfois Theophrafte dict que ledict Myrte, le Laurier, & le Lyerre ne veulent que l'abry, & qu'il les fault planter les vns bien pres des autres, afin que par leurs vmbres reciproques ilz fe puiffent defendre des ardeurs violentes. Auec ceulx la ne defauldront les beaux Cypres reueftuz de Lyerre.

En ces iardins y aura des retraictes rondes, demirondes, quarrées, & de toutes les fortes dont nous auons parlé aux plans des edifices, & les couurira lon de bráches de Laurier, de Citronnier, & de Geneure, entrelaffées par enfemble, mefmes cambrées en façon de tonnelle.

Les retraictes es iardis dequoy fe deuót fermer.

Phiteon d'Agrigente auoit en fa maifon trois cens vaiffeaux de pierre, contenant chacun cent Amphores, (qui font des cruches en François) & telz vaiffeaux peuuent feruir de fontaine conftante en vn iardin qui auroit faulte d'eau, voire font vne grande parade.

Les antiques plantoient la vigne contre les colonnes de marbre: afin que de fes fueilles feuffent couuertes les allées: mais il eft a noter que lefdictes colonnes eftoient Corinthiennes, aufsi hauktes dix fois comme leur diametre.

Treilles de vignes pour couurir les allées du iardin.

Les arbres feront arrengez en ligne droitte, plantez par egale diftance, & les angles correfponderont en l'ordre que lon dict Quincunce.

L'ordre des arbres aux iardins.

Puis quant aux herbes pour tenir le parterre verd, ce feront des plus rares, & dont les Medecins font grand compte.

NEVFIEME LIVRE DE MESSIRE

Noms saictz d'herbes & plantes.
Les hayes des iardins.

Sans point de doubte cela me plaist bien fort que les iardiniers antiques souloient representer aux yeux de leurs seigneurs, pour aucunement les flatter, c'est asauoir d'escrire leurs noms dessus l'aire, & parer les lettres de buys ou d'herbes odorantes. Les hayes serōt de Rosiers entrelassez de Couldres, & pommiers de Grenade, ou selon que dict le Poete,

La cloison soit de Cormiers, & Prunelles,
De chesne, & houlx, qui ont les feuilles belles:
Ou les troupeaux repaissent a foison.
Et ou le maistre a qui est la maison,
Puisse en esté prendre le fraiz en l'vmbre,
Tout aussi bien qu'en vne salle sumbre.

Mais on me pourroit obiecter icy que ces particularitez conuiendroient mieulx a vne metairie des champs seruante a fruictz qu'a vn iardin ou logis faict aux faulx bourgz. A quoy ie ne veuil contredire: ains pour aller auant, encores voys-ie mettre en termes que ce que Democrite disoit, que celuy n'est pas sage, qui faict sa closture & ses hayes de pierre ou seche, ou massonnée: cela a mō iugement n'est poit a improuuer en cest endroit, consideré qu'il se fault tenir seur & clos contre les insolences des follastres & meschans.

Il n'est pas mauuais de fermer les iardins de muraille de pierre.

Ie ne reproue point aussi dans les iardins quelzques figures pour esmouuoir à rire, pourueu qu'il n'y ait rien de vilain & deshonneste. Et voyla comme ie voudroye qu'on procedast en ces matieres des iardins.

Maisons de ville quelles doiuēt estre.

Mais pour retourner aux bastimens de ville, ie dy que les parois de noz logis pour chābres & pour salles au dedās, ne doiuēt ceder en attraict a ces derniers mētionez. Vray est qu'au regard du dehors, comme pour le portique, & pour l'auātportail, il ne doit pas estre si gay qu'il ne retienne beaucoup de grauité. Encores quant audict portique, si c'est pour vn des plus apparens de la ville, il n'y aura point de danger de l'orner de lambris: & si c'est pour vn moyen hōme, il suffira de la muraille. Mais l'vn & l'autre se pourront bien voulter. Puis qu'ant aux ornemens des Architraues, de frises, & cornices qui regneront sur les colonnes, on les fera d'vne quarte partie de la tige; & si lon met vn estage sur l'autre, les secondes colonnes seront plus courtes que celles la d'embas, d'vn quart de leur mesure. Encores qui en vouldra mettre de troisiemes sur les secondes, on les accourcira d'vne cinquieme de leurs substituées. Et en chacun de ces estages les piedestalz continuez, qui seront mis soubz les colōnes, se feront en haulteur d'vne quarte partie des tiges qu'ilz supporterōt. Mais qui ne fera qu'vn estage, il se contentera d'ensuyure ce que i'ay dict en traictāt des oeures publiques prophanes. Es maisons priuées iamais le comble n'aura la maiesté que lon doit donner a vn temple, toutesfois l'auantportail pourra estre vn peu eleué de frōt, & enrichy d'vn sommet ou feste: puis le reste du mur, garny tout autour de Creneaux adoulciz, par bien simple manifacture, sinon que sur les principaulx coingz de l'edifice on les pourra tenir vn peu superbes. Certainement ie n'appreue point ceulx q̄ ont mis ces creneaux & ses mines sur des maisons des priculiers, car cela appartiēt plustost a quelq̄ chasteau de fortresse, ou palais de Tyran, qu'a vn hōme de paix, lequel doit modestemēt viure en vne Republiq̄ bien policée: cōsideré q̄ ces creneaux signifiēt vne crainte ia cōceue dedās le cueur du maistre, ou vn desir prest a malfaire. Vray est qu'vne saillie au frōt de la maison n'y aura pas mauuaise grace, pourueu qu'elle ne soit trop grande ne trop excessiue ou malseante.

Qu'elle doit estre la proportion des colonnes sur colonnes.

Comble des maisons priuées.

Creneaux n'appartiennent point a maisons priuées.

Saillie de maison priuée.

Qu'il

Qu'il est trois choses qui principalement font à la beauté & magnificence d'vn logis, asauoir le nombre, la figure, & la collocation.

Chapitre cinqieme.

IE vien maintenant a deduire cela que i'ay promis, asauoir toutes les especes d'ornemét & beauté, ou pour mieux dire, tout ce qui à esté tiré de la raison d'vne belle parure, chose certes bien difficile a gens inexperimentez. Car quoy que soit ce qu'il conuiét elire de la nature & nóbre vniuersel de toutes les parties, ou qu'il fault donner a chacune pour la deue correspódance, au moins pour faire que plusieurs mébres conuiennent en vn corps par certaine & stable alliance, ainsi cóme on doit desirer, il est besoing que cela ait la force, & quasi la substance de toutes les pticulari-tez, voire se y accómode ou mesle ainsi qu'il appartiét: autremét icelles parties s'en iredestruysent d'elles mesmes par discorde fascheuse: au moyen dequoy ie maintié que la cherche & elite de cela n'est prompte ny facile, p especial en cela que ie vois racompter, plus qu'en tous autres artz: parquoy beaucoup de gens ont bien a faire ay venir, veu mesmement que l'art d'edifier à tant de regles & especes d'ornement en chacun de ses membres, lequel requiert ses propres: que si vn Architecte n'est de bié bon esprit, il y perdroit sa peine. Toutesfois puis que ce negoce est de mon entreprise, ie le donneray a entendre le plus ouuertement qu'il me sera possible, sans repeter pourtant par quele voye on peult cognoistre si vne totalité est bien, voyant le nombre des parties. Or entrons dócques en matiere, apres auoir preallablement dict que c'est qui rend de sa nature vne œuure belle & digne de louenge. *Combien sit difficile l'art d'edifier.*

Les plus expertz antiques nous ont adithonesté (& ailleurs l'auons dict) qu'vn edifice est comme vn animal: & que pour le faire au deuoir, conuient imiter la nature. Cela presupposé, cherchons pourquoy entre les corps pduitz par elle, aucús sont tresbeaux, d'autres moins beaux, & de telz en y à difformes. *L'edifice est comme vn animal.*

Il est certain qu'entre ceulx que lon met au reng de la beauté, tous ne sont pas de sorte qu'il n'y ait quelque difference: & si sentons qu'en cela ou ilz ne conuiennét, gist quelque poinct imprimé ou infuz, qui les nous faict estimer beaux, encores qu'ilz soyent dissemblables. Mais pour mieulx esclaircir mon dire, ie metz en auant cest exemple. *Entre les belles choses y a differenes.*

Vn homme aymera vne femme gresle de corps, & delicate de personne: vn autre la vouldra tele que la vouloit le bon cópagnó de qui faict métion le Comique, qui pseroit s'amye a toutes filles, pour ce (disoit il) qu'elle estoit en bon poinct, & moelleuse au possible. Encores quelqu'vn de bó sens desireroit auoir vne femme moyéne entre ces deux, asauoir q ne feust si debile de ses mébres qu'elle n'eust ne forte ne vertu: ny pareillement si hómasse, qu'elle semblast vn rustaud desguisé, ains que ce d'ot l'vne auroit peu, cela luy feust dóné de l'autre, la dignité tousiours gardée. Mais est ce pourtant a dire, que pource que tu aymerois mieulx l'vne de ces femmes, tu doiues iuger les autres n'estre point belles ny auenantes? certainement nenny. *Manieres de belles fémes, toutesfois differentes.*

Bien est vray qu'vn certain ie ne sçay quoy de celle là t'a peu induire a luy porter affection, mais que ce soit, ie ne m'en enquier point: Ce neantmoins pour faire vray iugement d'vne beauté nayue, la seule fantasie n'y est pas suffisante, ains fault qu'vne bonne raison née auec la personne, en prononce l'arrest: & *Qui iuge de la beauté. Toutes choses laides desplaisent.*

I

cela est tout manifeste, consideré qu'incontinent que les choses laides, difformes, & malhonnestes se presentent aux yeulx, soudain elles desplaisent, & se font auoir en horreur. Mais aussi ie ne veuil chercher iusques au fons d'ou se smeut & prouiét tel instinct de nature: ains seulement des choses qui d'elles mesmes se presentent, deduire ce qui concerne mon propos: car certainement en toutes formes d'edifi-

En quoy cō- ces y a quelque chose de naturel, excellent & perfect, qui esmeut le courage incon-
siste la beau- tinent que lon vient a la veoir, & croy qu'en ce poinct la consistent la maiesté, &
té des bastimens. la beauté, auecques leurs semblables: dont si on oste vne part, ou qu'on la diminue, ou change, soudain tout se corrompt, & en perd la grace. Que si ie puis persuader cela, apres ie ne seray pas long a redire les choses qui se peuuent oster, augmenter, ou diminuer, singulierement en formes & figures, mesmes consideré que tout corps consiste en certaines parties qui sont proprement siennes: dont si lon oste aucunes, ou qu'on les face plus grandes ou petites, ou bien si on les met en lieu non conuenable, il aduiendra que ce qui conuenoit a la beauté de la forme, sera depraué & gasté: si que pour ne deduire le reste trop en long, ie puis

Trois choses faire ce fondement, qu'il est trois choses principales enquoy termine la raison
esquelles cō- que nous cherchons, c'est asauoir le nombre, la finition, & la collocation. Mais
siste toute la encores est il quelque ie ne sçay quoy resultant de toutes ces trois coniunct en-
beauté de semble, en quoy lon voit entierement reluyre la face de ceste beauté, & cela se
bastimens. dira desormais vne correspondance, mere & nourice de toute decoration.

Or est le propre d'icelle correspondance, d'assembler par certain moyen perfect
Correspondā- les parties distinguées entr'elles par nature, si que tout vienne a s'entr'ayder re-
ce des cho- ciproquement l'vn a l'autre: chose qui faict qu'au plustost que les conuenances se
ses bien as- representent a la veue, a l'ouye, ou autrement par quelque moyen que ce soit,
semblées, soudain on sent la force de ladicte correspondance. Qu'il soit ainsi, nous desirons
faict qu'elles naturellement les choses bonnes, & si les retenōs auec vn grād plaisir: cōbien qu'en
plaisent. tout le corps & ses parties la susdicte correspondāce n'a point tāt de vigueur qu'en elle mesme, & en nature. de maniere que ie puis dire qu'elle est participante de raison & de volonté, mesmes qu'elle a des campagnes bien amples ou elle s'exerce & fleurit. Sans point de doubte elle comprend toute la vie & les raisons de l'homme, voire discourt par la nature de toutes les choses du monde.

Nature ne Et qu'il soit vray, tout ce que faict nature, est moderé auec correspondance, &
tache a au- n'a point plus grand soing en elle, que de rendre toutes ses œuures entiere-
tre chose que ment perfectes: ou si elle en ostoit ce poinct, iamais ne peruiendroit a son en-
a produire tente, consideré que l'accord qui faict tout, periroit aussi tost. Parquoy c'est asse fille.* sez de ce peu: lequel s'il est receu, ie pourray hardiment dire ce que s'ensuyt: a-
Que c'est q̄ uoir que beauté est vn accord, ou vne certaine conspiration (s'il fault ainsi parler)
beauté. des parties en la totalité, ayant son nombre, sa finition, & sa place, selon que requiert la susdicte correspondance, absolu certes & principal fondement de nature: qui doit estre suyuy au mieulx qu'il est possible en matiere de bastimens,

Les rigles de pource qu'en luy consiste dignité, grace, authorité, & tout ce qu'on appete,
l'art de ba- chose que noz antiques ayant tresbien congneu par les effectz de la nature, &
stir sont pri- ne doubtant que silz la negligeoient, iamais ne feroient rien qui peust auoir
ses sur les louenge & maiesté d'ouurage, ilz a bon droit se proposerent de l'ensuyure, com-
manieres me la souueraine ouuriere en toutes formes: & pour ce faire colligerent (autant
dont vse la qu'il leur permis a l'industrie humaine) les manieres de faire dont elle vse en la
nature en la
production
des choses. creation

creation des choses, & s'en seruirent à l'endroit des logis : Contemplans donc ce qu'icelle nature faict ordinairement tant en vn corps tout entier, qu'en ses parties, ilz entendirent que des le commencement des choses, les corps n'ont pas tousiours esté de portions egales, ains les vns grans, d'autres petiz, & des moyens entre ces deux : raison qui leur feit faire differentes entre edifice & edifice, cóme nous auons ia deduit aux liures precedens, si que par l'admonition de ladicte nature, ilz inuenterent trois manieres de bastimens, & leurs donnerét les noms des inuenteurs qui premierement se delecterent à les faire.

Le premier qui est le plus fort, plus durable à la peine, & plus resistant à vieillesse, fut appellé Dorique. Le second beau & delicat, eut nom Corinthien : & le moyen entre ces deux, comme participant de l'vn & l'autre, en fut dict Ionique. Voyla pour les masses entieres. Mais aduertissans puis apres que les trois poinctz dont i'ay dessus parlé, qui sont le nombre, la finition, & la collocation, seruent pour donner la beauté, ilz regarderent comme ilz en deuoient vser, suyuant les œuures de nature : & se rengerent (à mon aduis) sur ce, qu'il est des nombres pairs & impairs : puis les bouterét tous deux en practique, asauoir nóbres pairs en aucús lieux, & non pairs en d'autres : car iamais on ne veit qu'ilz meissent en impair les ossemens d'vn edifice, cóme colonnes, angles, & telz autres, pource qu'il n'est point d'animal qui marche ou demeure sur pieds en nombre impair : & au contraire on ne leur veit onc mettre les ouuertures qu'audict nóbre impair, ainsi qu'à tousiours faict la susdicte nature, laquelle à donné aux animaulx deux aureilles, deux yeux, deux narines, mais au mylieu de tout cela elle y à mis vne seule bouche, large & ample. Or entre cesdictz nóbres pairs & impairs, il y en à aucús plus familiers à icelle nature, que ne sont pas les autres, mesmes plus estimez des sages : & ceulx la furent pris des Architectes pour en cóposer leurs parties d'edifices, pource qu'ilz ont ie ne sçay quoy en eulx, qui à bó droit les faict reputer plus dignes. Et qu'ainsi soit, to⁹ les philosophes asseurent que nature consiste d'vn principe ternaire : puis au regard du nóbre cinq, araison qu'il y à tant de choses diuerses & admirables qui en soy l'obseruét, ou bien qui sont venues de celles qui le contiénent, ainsi que sont les mains des hómes : mó aduis est que non sans cause on le doit estimer estre diuin, & à bon droit dedié aux dieux des artz, & principalement à Mercure.

Forme Dorique.
Corinthiatient Ionique.

Nóbre pair & nó pair, es pties des animaulx.

Nombre ternaire.
Nombre de cinq.

Aussi quant est du sept, on voit euidemmét que Dieu le souuerain facteur de toutes choses s'en delecte bien fort, considéré qu'il à mis au ciel sept estoilles errantes, que nous disons Planetes : & à voulu que l'homme (lequel il tient en ses delices) ayt esté formé de maniere, qu'il n'est conceu, perfect, mis en adolescence, ny confirmé, & toutes autres choses semblables, que suyuant ledict nombre septenaire : & pour cela dict Aristote, que les antiques ne donnoient nom à vn enfant sinon sept iours apres sa natiuité, comme estimans que plustost il ne feust destiné à vie. Et à dire le vray, la semence de l'homme infuse en la matrice, voire le mesme enfant produit au monde, le plus souuent sont en danger de venir à neant iusques à ce qu'ilz ayent sept iours passez.

Nóbre septenaire, Sept Planetes.

Encores entre les nombres impairs, les sages font vn grand cas du neufiesme, considéré que l'industrieuse nature à selon luy mis ses spheres au ciel, & est aussi chose approuuée de tous Naturalistes, qu'elle s'en ayde maintesfois en plusieurs bien grandes besongnes, singulierement quát au cours annuel du soleil, car sa neufiesme part est d'enuiron quarante iours : & en ce nombre dict Hippocrates que se

Nombre de neuf.

I ij

NEVFIEME LIVRE DE MESSIRE

L'enfant au ventre de sa mere se forme en quarãte iours.
forme l'enfant au ventre de la mere: mesmes nous voyons bien souuent qu'en lõgues maladies le patient se commence a guerir s'il peult passer quarante iours. D'auantage si vne femme à conceu enfant masle, elle cesse de se purger apres la quarantaine: puis quand elle en est accouchée, elle commence derechef a se repurger finy ce terme. Plus on asseure que iamais on ne veit ne rire ne pleurer a larmes enfant veillant iusques apres quarante iours: mais en dormant on peult souuẽtesfois auoir veu l'vn & l'autre. Or soit assez de ces impairs.

Des nõbres pairs.
Maintenant pour les pairs. Ie dy qu'il à esté des philosophes lesquelz ont consacré
Du quaternaire.
a la diuinité le nombre de quatre, & ont voulu qu'en sermens solennelz, & de plus grand'importance on iurast par luy, asçauoir que lon itereroit le serment quatre fois.
Du nombre six.
Au regard du sixieme, ilz disent que c'est le perfect entre tous les plus rares, pource qu'il est entier en toutes ses parties.
Du nombre huict.
Et quant est du huitieme, c'est chose bien certaine qu'il a vne grãde force aux faicts de la nature: Car ceulx qui naissent a huit moys, autre pt qu'en Egypte, ne sont pas longuemẽt en vie. & qui plus est, si vne femme enceincte accouche dans le huitieme moys, & son enfant vient a mourir, lon dict qu'elle est en danger de mourir biẽ
Femmes enceinctes de huict mois, ne doiuent auoir compagnie d'homme.
tost apres. Encores si dedans ce mois elle se couple a son mary, l'enfant dõt elle accouchera, sera tout plein d'humeurs gluantes & pourries, & aura le cuir laid, raboteux cõme vne escaille d'huistre, voire farineux a merueilles, qui est chose vilaine & detestable.

Du nombre dix.
Aristote iugeoit que le nombre de dix est le plus perfect de la troupe, meu (parauenture) de la raison que ses interpretes en assignent, asauoir, que son quarré se
1.2.3.4. sont 10.
faict par quatre cubes continuelz assemblez l'vn a l'autre. & de ces choses les Architectes ont vsé en leurs œuures, mais oncques a l'endroit des ouuertures ilz ne passerent le dixieme par eulx destiné a cela, ny le neufieme en impairs, & par especial en temples.

Finition.
Maintenant ensuyt que ie parle de ce que i'ay nommé finition. Ceste la comme nous la prenons, est vne certaine correspondãce de lignes entr'elles, par lesquelles les quantitez sont mesurées: dont l'vne sert pour la longueur, l'autre pour la largeur, & la tierce pour la haulteur. Or icelle finitiõ se faict bien deuemẽt, si lon veult suyure les regularitez par lesquelles la nature se manifeste chacun iour a noz yeux, voire s'y rend grandement admirable, qui me font affermer vne fois pour toutes,
Nature est par tout sẽblable a elle mesme.
le dire de Pythagoras, qui est que la dicte nature est en tout & par tout semblable a elle mesme, & ne varie point: car (certes) ainsi va la chose, consideré que les nõbres causans que la concordãce des voix se rẽde agreable aux aureilles, ceulx la sans autres font aussi que les yeulx & l'entendement se réplissent de volupté merueilleuse. Des Musiciens donc, a qui telz nombres sont familiers & tresbiẽ entenduz, & des autres par qui nature monstre ie ne sçay quoy de grãd & euident en ses ouurages, se parfera nostre finition. Mais pour n'extrauaguer plus loing qu'il n'appartiẽt aux Architectes, laissons a pt ce qui cõcerne les ordres d'vne chascune voix en particulier, & les raisons des iſtrumẽs a quatre cordes, pour retourner a ce q faict pour no'. Harmonie donc est vn accord de plusieurs sons, delectable aux aureilles. Or de ces sons les vns sont gros, les autres graisles.

Quant est des gros, ilz puiennent des cordes qui ont plus de lõgueur, & les graisles des courtes: si que de la disparité de ces sons s'engẽdrẽt diuerses harmonies, q̃ les antiqs ont reduittes soubz certains nõbres, suyuãtz la mutuele cõparaison des cordes

accordantes

accordantes. Les noms des sufdictz accordz sont Diapente, qui se dict autrement *Diapente.*
sesquialtere, c'est a dire vne quinte. Diatessaron ou sesquitierce, autrement vne *Diatessarō.*
quarte. Diapason ou double, que lon dict vne octaue : & Diapason Diapente, *Diapason.*
qui est vne douzieme, ou mesure triple : puis Disdiapason, qui vault vne quinzie- *Diapason Diapente.*
me, ou proportion quadruple : oultre lesquelz ilz compterent le ton, qui est vne *Disdiapason.*
octaue & demye. *Ton.*
Ces accordz donc a comparer selon les cordes, sont comme ie vois dire. La sesqui- *Sesquialtera.*
altere se nomme ainsi pource que la plus grande corde contient en soy la moindre
toute entiere, & vne moytié d'auantage. Au moins i'expose ainsi cela que les anti-
ques appellerent Sesqui. parquoy en la sesquialtere, on doit dóner a la plus longue *sesqui.*
corde trois, & a la moindre deux.
La sesquitierce est la proportion en laquelle la grande corde cótient toute la moin- *sesquitierce.*
dre, auec vne tierce partie de la moindre susdicte.
Mais en l'accord nommé Diapason, les nombres se respondent a la double, com- *Diapason.*
me de deux a vn, ou le tout a sa moytié.
Au triple il y a trois contre vn, ou vn entier contre sa tierce part. *Triple.*
Dans le quadruple vne quarte partie respond a l'vnité, comme l'entier a vne sien- *Quadruple.*
ne quarte.
Et afin que sommairement ie cueuille tous ces nombres, les Musiciens les appel-
lent Vn, Deux, Trois, Quatre. Mais comme i'ay dict cy dessus, il y a encores le
Ton, auquel la plus grand corde comparée a sa moindre, la surauance d'vne huitie- *Ton.*
me partie d'icelle moindre.
De tous ces nombres les Architectes vsent trescommodement, voire par fois les
doublent, comme quand il est question de disposer les places du marché, & les ai-
res a descouuert, ou seulement ilz considerent deux diametres, asauoir vn de la lar
geur, & l'autre de la longueur.
Aucunesfois aussi fault il qu'ilz les triplent, cóme la ou il cóuient faire les lieux pu-
bliques pour se seoir, le lieu du Senat, la maison du Prince, & semblables, car adóc
ilz comparent la largeur a la longueur, & veulent qu'a l'vn & a l'autre la haulteur
corresponde en bonne harmonie, ou symmetrie & proportion.

De la correspondance des nombres au comparissement des aires :
ensemble du deuoir de diffinition qui n'est pas née auec les
corps, n'aussi auec les harmonies.

Chapitre sixieme.

Maintenant il nous fault parler de ces choses par le menu, mais auant tout des
aires, ou les diametres se ioingnent ensemble deux a deux.
D'icelles aires les aucunes sont courtes, les autres longues, & les autres moyē *Manieres des aires differentes.*
nes : toutesfois la plus courte est la quarrée, c'est a dire dont les costez sont tous aus-
si longz l'vn que l'autre, & respondent en angles droitz trestous.
Celle d'apres est la sesquialtere : & mesmement la sesquitierce se peult compter en-
tre les courtes.
Ces trois correspondances donc, qui entre nous se disent simples, se doiuent ac-
commoder en aires courtes.

I iiij

Pareillement il y en a trois autres qui sont propres pour les moyénes, dont la meilleure est celle que nous appellons double, & la prochaine se compose de la sesquialtere double, se faisant comme ie vous vois dire. Quand le moindre nombre de l'aire qui est quatre, est posé, l'on le veult allonger par ladicte proportion, cela se monte a six : puis en y adioustant vne autre sesquialtere dudict six, cela produit iustement neuf. Au moyen dequoy la plus grande longueur excede la plus courte d'vne double, & d'vn ton de double.

Encores ausdictes moyennes peult on donner la sesquitierce, en la doublant par la maniere ia dicte : & si cela se faict, la ligne moindre en tel endroit sera comme de neuf, & la grande comme de seze : si que ladicte grande ligne sera excedée par la moindre ia doublée de moins d'vn ton.

Mais aux plus longues aires la raison veult qu'on s'y gouuerne ainsi. C'est quela double se ioinct auec la sesquialtere, & par ce moyen deuient triple : ou bien auec la double se met la sesquitierce, dont les nombres extremes se correspondent come de trois a huit : ou bien l'on ioinct deux diametres pour les entrecorrespondre par la proportion quadruple.

Or ay-ie dict des aires courtes esquelles les nombres se respondent ou par vne egalité, ou comme deux a trois, ou comme trois a quatre, & pareillement des moyennes, esquelles lesdictz nombres conuiennent ou a la double, ou comme quatre a neuf, ou comme neuf a seze : puis i'ay aussi parlé des plus longues ou les membres conuiennent en triple ou en quadruple, ou ainsi que trois sont a huit. Mais en tierçant nous accouplerons tous les diametres d'vn corps auec iceulx nombres qui (s'il fault que ie die ainsi) sont ou nez auec les harmonies, ou bien tirez d'ailleurs par certaine bonne raison.

Aux harmonies il se treuue des nombres, de la correspondance desquelz se perfont leurs proportions, comme en la double, en la triple, & en la quadruple. Car *Maniere de* au regard d'icelle double on la peult composer d'vne simple sesquialtere, en y ad*cōposer dou-* ioustant vne sesquitierce : & pour exemple, soit le moindre nombre de la dou-*bles.* ble deux, de cestuy la ie produiray le trois, en faisant la sesquialtere : & du trois par la sesquitierce i'engendreray le quatre, lequel sera double audict deux. Ou autrement encores. Soit le plus petit nombre trois : si l'on en faict vne sesquitierce, la mesure portera quatre : & en y adioustant vne sesquialtere, asseurement on y trouuera six : lesquelz comparez audict trois, presenteront la double.

Cōpositions Oultre plus la triple se compose d'vne double & vne sesquialtere adioustées ensem*de triple.* ble. & pour le declairer ouuertement, soit icy le petit nombre deux, cestuy la doublé sera quatre : & si l'on y met auec vne sesquialtere, ce sera la somme de six : lequel six respond au deux en proportion triple. Ou en autre maniere. Soit le petit nombre deux, adioignez luy vne sesquialtere, il y en aura trois, puis doublez tout cela, & vous trouuerez six, qui est vn nombre triple au regard de son deux.

Cōpositions Par semblables extensions ou alongissemens se forme la quadruple, car a la double *de quadru-* adioustez luy vne autre double, & cela sera quadruple proportion, que les Musi-*ple.* ciens appellent Disdiapason. & se faict ainsi qu'il s'ensuyt. Soit en ce cas le moindre nombre deux, ie double cestuy la, & prouient le Diapason, lequel respond ainsi que quatre a deux. puis ie redouble encores tout cela, & il s'en faict le Disdiapason, qui se conforme ainsi que deux a huit. D'auantage encores se compose ceste quadruple par la voye suyuante. C'est a sauoir en ioignant a la double

ble vne sesquialtere, & vne sesquitierce. Chose qui est facile a faire en observant les regles cy dessus. Ce neantmoins pour rendre ceste mienne tradition plus entendible, quãd on a mis le pur nombre de deux, cestuy la de trois luy succede par le moié d'vne sesquialtere, & par la sesquitierce il monte a quatre, lequel estant doublé arriue a huit. Ou encores pour le mieulx dire: Soit le moindre nombre trois, cestuy la doublé sera six: a quoy en adioustãt encores trois, ce serõt neuf. & de rechef autant, ce seront douze: qui conferez a leur premier posé, le quadrupleront iustement.

De ces nombres se seruent les Architectes, non en confusion & pesle mesle, mais en les faisant correspondre de tous costez par harmonie ou symmetrie, comme silz vouloient releuer des murailles tout a l'entour d'vne aire estant (parauanture) deux fois aussi longue que large: la ne conuiendroient les consonãces requises a la simple, ains seulement celles la de la double: & autant sauldroit il qu'ilz feissent en vne aire triple: car ilz vseront de ses correspondences propres: propres dy-ie, nõ d'estranges. & pour bien faire ilz partiront en trois les diametres de leur aire, suyuant les nombres exposez cy dessus, iusques a ce qu'ilz les congnoissent accommodez a leur ouurage.

Mais encores pour compartir les susdictz diametres, il y à certaines correspondances naiues, qui ne se peuuent acheuer par les nombres, ains sont fondées en racines & puissances.

Ces racines sont es costez des nombres quarrez: & les puissances, les aires d'iceulx *Racines & puissances et aires.* quarrez, de l'accroissement desquelles aires se font les cubes, dont le premier est cestuy la qui a pour sa racine l'vnité, que lon dict consacrée a Dieu, pource qu'estant *Vnité cõsacrée a Dieu.* produit de l'vn, il est vnique en toutes ses parties, & d'auantage on le maintient la plus stable figure de toutes autres, parce qu'il siet tousiours sur vne base. Mais si ceste vnité n'est nombre, ains la source des autres, se cõtenant & produisant soy mesme, nous pourrons dire que le deux est le premier des nombres, & que de sa raci- *Deux premier des nombres.* ne se forme & produit l'aire de quatre costez: & qui le doublera suyuãt l'egalité de sadicte racine, le plan de huit en prouiendra, & de ce cube on tirera les ordonnances des finitions. Qu'il soit ainsi, en premier lieu se presentera lors le costé de ce cu- *Racine quarrée.*

be, que lon dict racine quarrée, dõt l'aire tiendra quatre nombres, & la plenitude dudict cube huit. Puis on faict vne ligne byaisante depuis l'vn des angles de l'aire iusqs a l'autre angle opposite, & cestela diuise le quarré en deux moitiez egales, dont elle est dicte diametre, mais on ne sçait qu'elle contient en nombre, toutesfois il appert que c'est la racine du plã de huit, & consequemmẽt le diametre du cube, que ie sçay pour tout vray estre la racine du nombre de douze.

Finablement il se treuue au triangle de costez droitz vne ligne plus grande que les autres, au moins si les deux costez moindres sont faictz en angle droit : & l'vn d'iceulx est la racine du plan party en

quatre de tous sens, & l'autre la racine de l'aire mise en douze: puis la dicte plus grande & tierce ligne, s'estendant aux deux boutz de celles qui constituent l'angle droit, est racine du nombre seze.

Teles correspondances donc de quantitez sont propres & nayues pour designer les diametres: mais la practiq̃ de cela, est qu'il fault donner la moindre ligne a la largeur de l'aire, la grande a la longueur, & la moyéne a la haulteur. Ce neatmois aucunesfois on pourra bié faire autremét, pour la cõmodité des edifices.

Mais a present il fault pler de la raison de ceste diffinitió, laquelle n'est poīt nee auec les harmonies & les corps, ains se tire d'ailleurs pour triplemét ioĩdre les diametres. Car (a la verité) il y à des façons notables & ppices pour appliquer ces trois diametres en besongne, lesquelles sont tirees tãt de la Musiq̃ que de Geometrie, & Arithmetique: dont ne sera que bon d'en dire vn petit mot. Celles la sont par les philoso-

Mediocritez phes nómees mediocritez, & la raison de les faire est diuerse, voire bié de plusieurs manieres, toutesfois les plus sages nous sont trois principales ouuertures pour adapter ces mediocritez: dequoy la fin de toutes est, qu'apres auoir cõstitué les deux extremes il leur fault faire par certaine raison, autrement affinité d'adiunction, correspondre vn nombre moyen. Or en cherchant ceste voye, nous y consyderons trois termes dont l'vn des deux se dict grand, l'autre second petit, & le tiers moyen, qui leur correspond iustement par mutuele relation d'interualles, c'est adire qu'il à vne egale distance de l'vn a l'autre.

Mediocrité arithmeticienne. Or celle desdictes trois mediocritez que ces philosophes ont la plus approuuée, pour estre la plus facile a inuenter, est celle qui se faict par la voye d'Arithmetique: Car quand on à poté les termes extremes des nóbres, c'est adire le grand apart, cõme vous pourriez dire huict, & le moindre d'autre costé, qui seroit quatre: il fault apres les adiouster tous deux en vne somme, laquelle sera douze, & ceste se partira en deux moytiez, qui contiendront six pour chacune, & ce dict nõmbre par les Arithmeticiens est nommé mediocrité: laquelle estant remise entre les deux nombres extremes dessus mentionnez, asauoir huit & quatre, est autant distante de l'vn comme de l'autre.

Mediocrité geometrique L'autre mediocrité vient de la Geometrie, & se faict par ceste maniere. Le moindre terme, comme vous diriez quatre, se multiplie par neuf, qui est le plus grand nóbre, & de cela se faict trentesix vnitez, de laquelle somme la racine (ainsi qu'ilz la nóment) autremét le nóbre du costé, autãt de fois repris qu'il y à d'vnitez en luy, accõplit l'aire cõtenante le nóbre de trentesix. Ceste racine la donc sera six, laquelle estant six fois doublée produira trentesix. Mais il est difficile de trouuer par tout icelle mediocrité geometrique par nombres: toutesfois on la monstre bien par le moyen des lignes, a quoy n'est pas besoing que ie m'amuse en cest endroit.

Mediocrité Musicale. La tierce mediocrité est Musicale, vn petit plus penible que l'Arithmeticienne, & neantmoins

neantmoins on la peult diffinir commodement par nombres. En ceste cy telle qu'est la proportion du plus petit des termes posez au plus grand: en tele proportion fault que se raportent les distances tant du costé du plus petit terme iusques a celuy du mylieu, que de celuy du mylieu iusques au plus grand terme. & pour exemple, soit le dict moindre nombre trente, & le plus grand soixante : en verité ceulx la conuiendront comme en double. Or ie cueille les nombres qui ne peuuent estre moindres en la susdicte double, lesquelz seront d'vne part vn, & d'autre costé deux: puis les assemble, ilz sont trois. En apres ie diuise en trois parties tout l'interualle qui est entre le grand nombre soixante, & le petit de trente, en ces trois parties, dont chacune d'icelles parties sera dix : & pour ceste cause i'adiousteray au moindre terme vne de ces parties, asauoir dix, & seront quarante : & ceste la sera la mediocrité Musicale, que lon cherchoit, qui sera distante du plus grand nombre du double de l'interualle duquel le moyen nombre est distant de plus petit: car de tele proportion auions nous proposé que la plus grande extremité respondroit a la moindre. Par teles mediocritez les Architectes ont inuenté plusieurs choses exquises, tant enuiron toute la masse d'vn bastiment, qu'enuiron les parties: lesquelles seroient trop longues a deduire par le menu : toutesfois ie diray ce mot, qu'ilz s'en sont plus seruiz a releuer les diametres des haulteurs, que non pas en tout autre endroit.

De la maniere pour bien asseoir colonnes, ensemble de leur mesure, & collocation.

Chapitre septieme.

Maintenant sera bon d'entendre la mode & la mesure que les antiques ont gardée pour asseoir les trois especes de colonnes, qui succederent les vnes apres les autres ainsi que le temps apporta. Sans point de doubte ilz prindrēt leurs mesures dessus le corps de l'home, & trouuerent que depuis l'vn de ses costez iusques a l'autre c'estoit la sixieme partie de sa longueur: & que depuis le nombril iusques aux reins, cela faisoit vne dixieme chose que noz expositeurs des sainctes lettres ayant bien obserué, estimerent que l'arche faicte au temps du Deluge, fut comprise sur la figure de l'homme. Et peult estre que les ouuriers qui vindrent puis apres, ordonnerent que les mesures d'icelles leurs colonnes seroient faictes en sorte que les vnes auroient six fois la haulteur de leur empietemēt, & les autres dix. Mais par apres aduertiz par vn instinct naturel, né en l'entendement de la personne (par lequel les conuenances s'apperçoiuent, ainsi qu'auons dict) que d'vn costé si grande espoisseur de colonnes, & d'autre si grande gresleté, estoient mal seantes, regetterent toutes les deux susdictes manieres: & a la fin iugerent qu'entre ces deux extremitez ou exces gisoit la seace & bonne grace d'icelles colonnes teles qu'ilz la cherchoient: & pour ce faire en premier lieu suyuirent les Arithmeticiens, ioignant ensemble ces deux extremitez, qui faisoient seze, puis partirent par la moytié la somme toute entiere, qui leur feit veoir par euidence que le nombre de huit estoit egalement distant dudict six, & du dix: puis ensuyuant cela donnerent a la longueur de la colonne huit fois le diametre de la baze, & la nommerent Ionique. Apres pour rabiller l'ordre Dorique, apparte-

D'ou sont prises les mesures des colonnes.

L'arche du Deluge comprise sur la figure de l'homme.

Colonnes Ioniques. Doriques.

nant aux édifices de grosse masse, ilz feirent tout ne plus ne moins. Car le nombre de six fut par eulx adiousté auec cehuit, si qu'il en procéda quatorze: lequel se diuisa en parties egales, qui furent sept pour chacune, & l'vn de ceulx la se donna au bas de la tige Dorique, pour en sextupler la hauteur: finablement pour proportionner les plus gresles colonnes qu'ilz nommerent Corinthiennes, ilz assemblerent le huit des Ioniques, auec le dit asigné a cest ordre, & cela donna dixhuit qui fut aussi party en deux, si que c'estoit neuf pour moytié: lequel nombre fut appliqué a la hauteur du corps de la colonne, multiplié par soy, a son empiete ment.
Ainsi les Ioniques eurēt de lōg, huit fois le diametre de leur baze, les Dotiqs sept, & les Corinthiennes neuf. Qui est assez dict de cecy, pour venir maintenant a la façon de leur asiette.

Collocation. La collocation concerne l'asiette & situation des parties, & se congnoist beaucoup plustost quand elle est vne fois mal faicte, que lon ne peult entendre comme il la fault conduire proprement: Car pour vne bonne partie elle prouient du iugement que nature a donné aux hommes, & d'autre elle se fonde sur la practique de la finition. Mais quant a ce dequoy il est question, pour faire deue collocation, fault tenir cōme regle generale ce qui s'ensuyt, asçauoir que les moindres parties
Les plus petites parcelles d'vn ouurage ne sōt a negliger. d'vn ouurage asisses ou elles doiuent, causent du premier regard beauté & bonne grace. Mais si on les colloque ailleurs, c'est adire qu'on ne les mette en place digne & conuenable, encores qu'elles soyent belles & exquises, si faschent elles a la veue, & n'en tient on compte: toutesfois s'elles sont communes, on n'y à pas si grand regret. Qu'il soit ainsi, voyci aux œuures de nature mesme, si d'auāture elle attachoit au front d'vn petit chien, l'oreille d'vn grād asne, ou si vn hōme auoit vn pied beaucoup plus grand que l'autre, ou la main plus petite qu'il ne cōuiēdroit a son corps, cela seroit iugé difforme: ou si quelq̄ cheual auoit l'vn des ieulx pers, & l'autre noir, on l'en estimeroit tāt moins, pource que le naturel veult que les parties gauches correspondent aux droittes, & les droittes aux gauches.
A ceste cause si nous voulons bien faire vn edifice, en premier lieu nous prendrōs garde que toutes choses pour petites qu'elles soyent, se mettent a la regle & au nyueau, gardant les nombres, la forme, & la face ou semblance qui sont requises, afin que les parties droittes (comme dict à esté) correspondent aux gauches, le bas au hault, les proches aux voysines, & les pareilles aux pareilles, par si bōne proportiō qu'il n'y ait que redire, au moins pour bien orner la masse dont elles serōt les pties. Pareillement s'on y veult appliquer des tableaux, des images, ou teles choses precieuses, il fauldra tenir main a les faire si bien asseoir en places conuenables, qu'elles semblent auoir là creu, & qu'il ne seroit pas possible de les mieulx colloquer.
Veritablement les antiques ont tant estimé ceste egalité, que mesmes a poser des tables de marbre ilz ont voulu que toutes choses correspondissent exactement en quantité, en qualité, en desseing, en asiette, & couleurs: si que i'oze bien dire que maintesfois ilz m'ont faict esbahir en contemplant la subtilité de leur art en matiere de statues: Car soit qu'ilz les eussent posées sur les combles des temples, ou en quelque lieu que ce feust, leur curiosité fut si tresgrande, que celles du deuant & du derriere estoient si fort semblables, qu'il n'y auoit aucune difference de traict n'y de matiere. & qu'ainsi soit, i'ay veu des chars d'hommes triumphateurs, tant a deux roes qu'a quatre, menez par des cheuaulx & conducteurs & les asistans a la pompe, si bien resemblans l'vn a l'autre, que nature estoit surmontée

tée en cest endroit, consyderé que nous ne sçaurions veoir en ses ouurages tát seulement deux nez egaulx.
Or ay ie dict iusques icy que c'est que de beauté, de queles particularitez elle cósiste, a quelz nóbres noz maieurs l'ont reduitte, & en quelles limites elle a esté enclose: parquoy c'est assez ce me semble.

Succinctz ou briefz aduertissemens, qui pourront seruir de loix ou regles tant pour faire tous bastimés, que pour les aorner: ensemble des plus grandes faultes que l'on commet en bastissant.

Chapitre huitieme.

Maintenant conuient que ie donne (mais en peu de paroles) aucuns bons aduertissemens, qui seront comme loix, & les fauldra garder en edifices, au moins s'on veult obseruer la beaulté en toutes les parties ou l'ornement sera requis: & ce faisant i'accompliray la promesse que i'ay faicte, qui est d'en recueuillir vn certain epilogue ou sommaire conclusion. Mais pource que nous auons dict q tous vices de difformité sont a fuir le plus qu'il est possible, mettons les plus lourdes en lumiere, afin qu'on les congnoisse.

Quelzques faultes prouiennent de la fantasie & esprit de l'homme, ainsi que sont le iugement, & l'election ou choix: les autres de la main, en quoy se comprennent les œuures des Artisans peu experimentez. Or les faultes du iugement vont de leur naturel tousiours deuant les autres, & se treuuent plus dommageables: mesmes apres le coup ne se peuuent pas corriger si aisement comme les manuelz. A ceste cause i'en diray mon aduis. *D'ou viénét les faultes des bastimés.*

La premiere faulte sera si on eslit vn lieu pour y bastir, mal sain, subget a guerre, ifertile, sombre, & melancholique, malencontreux de sa nature, & exposé a des maulx tant incongneuz & secretz, que clairs & patens. *Faulte de choisir le lieu.*

Aussi sera ce erreur s'on ne prend du parterre assez pour sa commodité: & si les mébres du logis ne s'accordent ensemble pour l'aisance des habitás, voire s'ilz ne sont ordonnez selon les qualitez des personnages qui font le corps de la famille, comme pour les seruiteurs frács & serfz, pour les femmes, pour les enfans, pour les trafficquans a la ville, & pour ceulx du village: mesmes si a tout n'est pourueu bien & competemment pour le seigneur, & pour les suruenans.

Plus encores sera ce faulte, si les membres en sont ou trop grás, ou trop petiz: trop descouuers, ou trop cachez: trop pres ou trop arriere l'vn de l'autre: s'il y en a par trop ou moins que le bastiment ne desire: s'on n'y en treuue pour l'esté, & pour l'yuer: ensemble pour s'exerciter & resiouir pendant que l'on est sain: mesmes pour euiter l'air des malades, auec les offenses mauuaises que le ciel & le temps apportét quant & quant les saisons.

D'auantage si la maison n'est assez forte pour obuier aux oultrages des hommes, & aux esmeutes soudaines qui aduiennent par des mutins. Si les murailles sont si minces qu'elles ne puissent bonnemét porter la couuerture, ou plus grosses qu'il ne fault droit. Si les toictz sont tant discordans qu'ilz s'entreregettent les pluyes ainsi que par despit (si ie puis ainsi dire) ou qui seroit encores pis, si les eaux sont par leur moyen regorgeantes dans la maison: s'ilz sont ou trop haultz ou trop bas. Si les ouuer- *Faultes des toictz des maisons.*

NEVFIEME LIVRE DE MESSIRE

Faultes des ouuertures, fenestres ou huys. tures apportent des ventz infectz, des ravines molestes, des soleilz importuns, ou ne donnent tele clairté comme elles doiuent, ains engendrent obscurité si grande qu'elle desplaise a tout le monde, mesmemét si elles sont faictes dessus les lyaisons de la massonnerie. Si les allées & passages communs sont empeschez, puis s'ilz ren contrent des places malhonnestes, ou autres teles incommoditez dont nous auós parlé aux liures precedens.

Pareillement entre les vices des ornemens sera compté ce qu'on imputeroit a la mesme nature, asauoir s'il y a quelque chose de trop, ou de peu, ou mis a rebours, ou autrement difforme ainsi qu'est vn monstre: Car si cela s'impreuue en icelle na ture, que doit on faire en l'ouurage d'vn Architecte lequel aura vsé de ses pties in conuenablement & sans raison? l'enten parties, de quoy se font les formes, comme traictz, angles, estendues, & teles autres particularitez.

Sás point de doubte ceulx la disent bien vray, qui disent qu'il n'y a point plus grád vice de difformité, ny tant a detester, que de mesler confusemét ces traictz, ou an gles, ou superficies, qu'ilz n'ayent esté auec vne grand' diligéce & essay soingneux conferez egalez & ioinctz ou rapportez ensemble en deue corresp̄ódance de nó- bre, grandeur, & situation. Et qui ne blásmeroit grandemét cestuy la qui sans estre ce utrainct en aucune maniere, feroit le traict d'vne muraille tortu bossu, penchát deça dela, comme vn ver de terre qui se traine, & sans consideration l'iroit menant par pieces les vnes longues, les autres courtes, en angles impareilz, & compositió difforme, de sorte que l'aire seroit large par vn costé, estroitte d'autre part, & confu se pour le bien dire, estant tout l'ordre corrompu, a faulte d'y auoir pensé auant la main?

Certainement ce sera vice aussi, de bien assez faire les fondemens, mais toutesfois en tele sorte, que desirant puis apres la fabrique de dessus ses ornemens, on ne les y puisse mettre nullement, comme il en aduient a ceulx la qui font seulement les murailles pour soustenir le toict, sans y laisser lieux distinguez pour la dignité des colonnes, la beauté des statues, la grace des tableaux, & l'honnesteté grande l'in- crustation. Pareille faulte, & quasi conioincte a la dicte, est ceste autre, si pouuant faire vn ouurage tresbeau & de singuliere grace a mesme fraiz que feriez vn laid, vous n'y mettez tout vostre pouuoir pour y peruenir: Car certainement es formes & figures des edifices il y a certain ie ne sçay quoy d'excellent & perfect, venant de la nature, qui esmeut noz espritz & se faict promptement sentir s'il y est: & s'il n'y

La veue de l'homme est connoisteuse de beauté & bonne grace. est, on l'y desire & regrette grandement: & par especial nostre veue de son naturel est a merueilles couuoyteuse de beauté & de bonne grace, voire se rend en cesten droit tresdifficile, & forte a contenter. Et ne sçay d'ou vient cela, qu'elle se mescon- tente plustost de ce qui default, qu'elle loue le bien qui y est: car incontinent elle cherche ce que y pourroit estre adiousté pour la beauté & enrichissement de l'ou- urage: voire est offensée s'elle peult iuger que autant d'art, labeur & industrie qui y pouuoit estre mis & employé par vn ouurier le plus curieux, diligent, & bien en- tendu qui se pourroit trouuer, n'y est mis & employé. Ce neátmoins aucunesfois aduient qu'elle ne peult expliquer ne declarer la faulte qui l'offense, sinon seulemét ce, qu'elle ne treuue point qui luy puissent totalement rassasier la desmesurée cou- uoitise qu'elle a de contempler la beauté. A raison dequoy il fault mettre entiere- ment nostre soing a donner ordre que noz œuures soyent les moins reprehéssibles que faire se pourra, singulierement aux parties que chacun cherche a veoir belles & bien

& bien ornées: au nombre dequoy fault comprendre les bastimens publiques, & sur tout les sacrez: car nul homme de bon esprit ne les sauroit endurer veoir desnuez de parures honnestes.

Bastimens publicz sacrez ne doiuent point estre sans ornemēs.

Encores sera ce vne erreur, s'il l'ouurier par inaduertance met en maisons particulieres les ornemens qui appartiennent aux communes, & ainsi du contraire, singulierement s'il y faict trop petites ou affamées les parures qui doiuent estre de grād' monstre, s'elles ne sont perdurables, comme celles d'aucuns ignorans qui couurēt de paincture friuole & sans propos les bastimens publiques, ou l'on ne doit rien appliquer qui ne tende a l'eternité.

D'auantage c'est grande faulte ce que nous voyons maintesfois aux œuures d'iceux ignorans, que de mettre en besongnes non encores quasi bien commencées, vn fard de paincture & sculpture, pour dire que le cas s'auāce, combien que ce soit au rebours: Car cela est aneanty deuant que la massonnerie puisse iamais estre perfecte. Certainement le deuoir veult que l'on face la chose nue auant que la vestir, & puis apres la fault orner: a quoy faire, le temps, les occasions, & les moyens se presēteront, quand vous qui bastirez, en aurez la commodité sans nul empeschemēt. Mais quant a iceulx ornemens ie vous conseille qu'ilz soyent pour la pluspart faictz de plusieurs moyens ouuriers: & si vous auez d'auanture aucunes choses excellentes, comme des tableaux ou images d'aussi bon art que s'ilz auoient esté formez par la main de Phidie ou Zeuxe, considéré que cela est bien rare, vous les metterez aussi aux lieux rares & plus apparens.

Ne fault poīt paindre l'ouurage auant qu'il soit paracheué.

En bonne foy ie ne puis estimer Deioce Roy des Medes, qui feit clorre de sept murailles la ville d'Ecbatane, & les voulut toutes diuerses en couleurs, a sauoir vne de pourpre, l'autre cerulée ou de bleu, l'autre dorée, l'autre argentée, & ainsi de la reste. Si ne fai-ie pas Caligule, qui eut pour ses cheuaulx vne estable de Marbre, a mengeores d'Yuire.

Deioce Roy des Medes. Ecbatane ville. Exemples de superfluité.

Ce que Neron edifioit, estoit entierement recouuert d'or, papilloté de pierres precieuses. Mais Heliogabale se monstra plus insensé, car il faisoit ses pauez de fin or, estant marry qu'il ne pouuoit d'Electre, qui est vne espece de ges participante du metal. Et a mon iugemēt, ces ostentateurs de telz ouurages ou (pour mieulx dire) oultrages & rages, sont a vitupérer, a raison qu'ilz cōsumēt le secours des humains & leurs labeurs en choses nō requises ny a l'vsage, ny necessaires au paracheuemēt de l'edifice, veu mesmes que cela ne peult sans l'industrie arrester les regardans, qui festōnent plus de l'esprit & subtile inuētion de l'ouurier, que de la valeur & richesse des matieres. A ceste cause i'admoneste les hommes, autant cōme ie puis, qu'ilz se veuillent garder de tuber en ces vices, & qu'auāt cōmencer l'ouurage, ilz pēsent plusieurs fois a tout ce q succedera: voire que sans s'obstiner en leur opiniō ppre, ilz en cōsultent auec les plus expertz, en faisant faire des modelles releuez sur le plā, pour demōstrer cōmēt tout deura estre. mesmes ie veuil que p plusieurs interuallēs puis delaissez puis reiterez ilz calculēt & recalculēt deux, trois, quatre, sept fois, voire dix ou plus (auāt que ce ne soit assez) toutes les parties du futur edifice, de maniere qu'il n'y ait rien depuis les fondemēs iusques a la derniere tuyle, soit hors ou dedans œuure, grād, petit, ou moyen, dōt ilz n'ayent la cognoissance, par y auoir diuerses fois pensé, proposé, deliberé, & ordonné queles choses seront en aucuns lieux, & queles en des autres, auec leur ordre, leur nombre, & collocation, si qu'on n'y puisse rien trouuer a reprendre.

Ce qu'il fault faire auāt que cōmencer a bastir.

K

NEVFIEME LIVRE DE MESSIRE

De l'office & deuoir d'vn prudent Architecte, ensemble de ce qui conuient aux ornemens pour la beauté.

Chapitre neufieme.

LE prudét Architecte donc & bien aduisé en son affaire, se mettra en besongne apres auoir songneusement mis ordre a tout ce que luy fault: mais toutesfois auant la main il appréndra le naturel du territoire surquoy il doit bastir, y trasse-ra la place, & entendra par les vieulx edifices de la autour, ensemble par le rapport des habitans, quelz effectz coustumierement faict l'air en tel endroit. Apres si la pierre, & le sable, la chaulx, & le merrain pour la charpenterie, sont bons a prendre en la contrée, ou s'il en fault faire apporter d'ailleurs: & cela faict il de-duira quele largeur & profondeur auront ses fondemens, & la muraille ausi qui commencera de monter des le rez de chaussée. Plus il espluchera par le menu tout ce qui luy est necessaire pour leuer ladicte muraille, pour faire ses deux faces tant du dehors que dedans œuure: que c'est qu'il fault de moellon ou bloccage, & tout d'vne venue ce qui conuient aux lyaisons ou ossemens de l'edifice, le tout par tie apres partie.

D'auantage il regardera ce qui est deu aux ouuertures, au toict, aux incrusti-tions, ou manœuures de stuc, au paué descouuert, & au dedans de l'œuure.

Apres il merquera les mêbres, auec les voyes ou passages, & fera ses discours comment se deuront euiter les superfluitez, & parties nuysibles ou desplaisantes a la veue, comme esgoustz a vuyder les pluyes, & autres immundices : ou il deura faire des fosses pour rendre l'aire seche: en quele sorte il gardera que les humiditez n'offensent : mesmes que les grans faix des terres esboulantes assez souuent en pendant de montaignes, ou les impetuositez des eaux se desbordantes, & la force des ventz impetueux ne luy ruynent sa muraille. Finablement il duira le tout, sans rien laisser tant soit petit, a quoy il ne donne quasi comme vne loy pour estre perdurable. Et combien que toutes ces choses semblent appartenir principalemét a l'aysance, & a la fermeté, si est ce qu'elles sont d'vne tele nature, que si on n'y préd garde, elles causent vn tresgrand vice d'erreur & de difformité.

Les choses il-lustres qui seruent pour aorner, n'y doiuét estre trop pres a pres.

Or les particularitez qui principalement concernent les parures, sont cestes cy. Il fault par expres que la raison de donner beauté soit exacte & perfecte, & pour au-tant libre & sans encombre, si que les choses illustres & exquises n'y soiét trop pres a pres les vnes des autres, ny entassées en vn tas, ou amoncellées : ains si distincte-ment & a propos rengées & departies, que si on les changeoit en autre maniere, in-continent on s'apperceust que la grace en seroit perdue.

Semblablement il ne fault pas qu'on trouue en aucune partie de l'edifice, rien qui soit faict comme par nonchallance, & sans bon art. Toutesfois ie ne preten pas que le tout soit egalement orné de parure excellente, & de richesse superflue, ains veuil dire que l'entrepreneur doit vser plus de diuersité que d'abondance d'ouurages: dont ceulx qui seront des plus nobles, se mettront aux lieux prin-cipaulx, les moyens aux moyens, & les moindres aux moindres.

Mais encores fault il qu'il se garde songneusement de ne mettre auec les choses excellentes, les simples ou friuoles, ny les petites pres des grandes, mesmes

les

les courtes & estroittes contre les plus longues & larges: ains celles la qui seront inegale de dignité, & non pareilles en especes, seront par l'art & la practique appropriées au deuoir, & auront la grace requise. Car il en est aucunes qui d'elles mesmes ont presence graue conioincte a maiesté, & des autres qui participent de la plaisance: au moyen dequoy la raison veult qu'on les mette par ordre suyuant le reng que chacune doit tenir, de maniere qu'il semble que toutes se combattent non seulement a qui ornera mieulx les faces de muraille, ains que l'on iuge a l'œuil que les vnes ne seroient pas bien sans les autres, ou qu'elles ne pourroient se maintenir suffisamment en dignité.

Aussi sera il bon d'entremesler en certains lieux des choses vn petit grossieres, afin que les plus excellentes en comparaison de celles la, s'en monstrent de tant plus illustres. *Meslange de choses illustres auec des grossieres.*

Mais encores sur tout qu'il se garde bien de confondre les ordres de massonnerie, & cela (certes) aduiendroit si parmy la façon Corinthienne se mesloit la Dorique, ou si auecques ceste la se brouilloit l'Ionique, & ainsi des semblables.

D'auātage suyuāt cest ordre s'asigneront les membres du logis, afin qu'il n'y ait rien d'entrerōpu, & en cōfusion, ains que chacun d'eulx soit en son lieu cōuenable, c'est adire que les choses du mylieu se mettent au mylieu: & celles qui en deuront estre galement esloignées, se compassent par le cordeau, si que pour le dire en briefz motz, toutes soyent mesurées, ordonnées, appliquées, conioinctes & lyées ensemble suyuant les lignes & les angles, non pas mises a l'auanture, ains selon certaine raison artistement determinée, & se demonstrent teles, que la ou seront les Cornices, la ou elles ne seront point, & par toute la face tant du dedans que du dehors, la veue courre franche & libre, s'arrestant volontiers a multiplier plaisir par plaisir, selon l'obiect des particularitez semblables ou differentes, en sorte que ceulx la qui les regarderont, ne les pensent auoir veues a demy, ny s'en estre assez esbahiz, si que pour satisfaire a leurs yeulx couuoyteux, encores soyent ilz forcez en s'en allant, de se retourner en arriere: mesmes qu'apres auoir tresbien consideré le tout, ilz ne treuuent en aucune place de la maison chose qui ne soit correspondante, & qui n'entreconuienne en tous nombres, grace & beauté.

Certainement il se donnera ordre a tout cela par le moyen & voye des modelles: mais il n'est pas (sans plus) besoing de preuoir & tenir main a ce qui se doit commencer, ains fault auoir encores les matieres pour mettre en œuure, afin que ayant ia commencé de leuer la muraille, vous n'ayez a doubter, a varier, ou a surseoir, ains par auoir preuenu le tout, diligemment & par bon ordre satisfacent a voz ouuriers les particularitez amassées, estant là promptes & commodes.

Or est ce la tout ce que ie veuil dire a quoy il est necesité que l'Architecte ait pourueu a loysir, par bon iugement & conseil.

Ie ne suis point d'aduis qu'il faille reparler en cest endroit des faultes qui se peuuent faire par les manouuriers artisans, ains aduerty seulement les Architectes, que leur deuoir est de prendre garde a ce qu'ilz vsent bien de leurs plombetz, esquierres, & autres instrumens, voire qu'ilz murent ou massonnent en saisons conuenables, & se reposent quand il n'y faict pas bon, puis retournent a leur besongne quand le temps sera propre, se seruant de bonnes estoffes, non corrompues

K ij

NEVFIEME LIVRE DE MESSIRE

ny meſlées, ains ſolides, vallables, & teles qu'il n'y ait que redire, les departant aux places qui ſeront neceſſaires, ſoit que les formes en doiuent eſtre droictes, ou bien couchees, ou de front, ou de profil, a l'eſtroit, ou au large, ſelon que requiert la nature & le propre de toutes choſes.

Que c'est qu'vn Architecte doit principalement conſiderer. & qu'il eſt beſoing qu'il ſache.

Chapitre dixieme.

Mais afin que l'Architecte ſe puiſſe porter comme il fault pour procurer, ordonner, & faire mettre en œuure les choſes ainſi aſſemblées, certaines particularitez luy ſont requiſes, qu'il ne doit pas tenir en nonchallance.

Connoiſſe des gens ſtudieux des le tres honneſte. Premierement la raiſon veult qu'il examine la charge de ſon entrepriſe, quele profeſſion il faict, quel homme il penſe eſtre eſtimé, en quele grand' peine il ſe met, combien de louenge, de gaing, de grace, & reputation il acquerra tant enuers les preſens que ceulx de la poſterité, s'il faict bien ſon deuoir: & au contraire s'il commence quelque choſe follement & ſans conſeil, a quele hayne & blaſme il ſe ſoubz met: queles occaſions il donne de meſdire de luy meſmes: combien le teſmoignage de ſa ſotte preſumption ſe monſtre clair & manifeſte a tout le monde. En verité c'eſt grand cas que d'Architecture, & n'eſt pas raiſonnable que tout chacun s'en meſle, ains conuient que celluy qui oſera ſe nommer tel, ſoit de bien bon diſcours, treſſtudieux, & plein de doctrine, voire a beſoing de grande experience, & ſur tout de bon iugement gouuerné de ſage conſeil: Car le deu de l'Architecture & ſa louenge principale eſt de iuger ce qui conuient a toutes choſes: pour autant que l'edifier, a touſiours eſté neceſſaire: mais de baſtir commodement, cela fut tiré du beſoing & du profit enſemble. Au moyen dequoy ie puis dire que s'en acquiter de maniere que les gens magnifiques vous en donnent louenge, & les chiches ne vous en blament, cela ne ſauroit proceder ſinon du bon ſauoir d'vn prudent & docte Architecte, voire tresbien conſiderant ſon faict. D'auantage faire les choſes qui ſembleront commodes pour l'vſage, & que l'on ne doubte entreprendre enſuyuant le vouloir & la puiſſance du proprietaire, cela n'appartient pas plus a vn Architecte, qu'a vn maſſon ou charpentier: mais penſer auant la main, & arreſter en ſon cerueau par vn bon iugement que c'eſt qu'il fault a toutes les parties pour les rendre perfectes & abſolues, cela eſt le propre d'vn homme de tel entendement comme ie le deſire.

A ceſte cauſe ie conclu qu'il faulte pres que ceſtuy la inuente par bon ſens, cognoiſſe par vſage, eſliſe par bon iugement, mette en œuure par ſain conſeil, & accompliſſe par vray art toute ſon entrepriſe. Et dy que le fondement de tout cela eſt prudence, auec maturité de conſeil: mais quant au reſte des autres vertus, comme ſont courtoiſie, facilité, modeſtie, preudhommie, & leurs ſemblables, ie ne les ſouhaitte pas plus en l'Architecte, qu'en toute autre perſonne, de quelque eſtat qu'elle puiſſe eſtre, conſideré que qui s'en treuue deſgarny, ne ſe doit pas tenir pour homme. Toutesfois encores fault il que totalement il euite legiereté, opiniaſtriſe, ventance, intemperance, & telz defaultz, qui effacent la bonne affection

fection des citoyens, & augmentent la maluueillance: dont pour le faire court, ie veuil qu'il se maintienne ainsi que font les studieux des lettres, car on n'en trouuera pas vn qui pense auoir assez estudié, s'il n'a leu tous autheurs autant bons que mauuais qui ont escrit en la science dont il se veult mesler. Et puis qu'ainsi va, ie conseille que l'Architecte aille curieusement veoir tous les beaux bastimens en quelque lieu qu'ilz soyent, qui seront approuuez par le commun consentement des hommes, puis les designe en portraicture, les note auec des nombres, mesmes en face des modelles, afin de repeter souuentesfois l'ordre, les lieux, les especes & nombres de toutes les particularitez singulieres dequoy se sont aydez ceulx par especial qui ont faict les grans choses & dignes de louenge, lesquelz on peult coniecturer auoir esté bien suffisans, veu que l'on s'est remis a eulx d'vne tele despense. Ce neantmoins nostre Architecte ne s'arrestera pas a la grande masse des ouurages releuez l'vn sur l'autre, tant qu'il les veuille tousiours suyure, comme cestuy la qui disoit que c'estoit grand chose ce que faisoit le laboureur: ains cherchera en tous bastimens s'il y a quelque chose d'artifice, qui pour estre subtilement pourpensée, inuentée & cachée, soit rare & admirable. Mesment s'accoustumera de ne rien grandemēt louer, qui ne soit singulier du tout, digne d'admiratiō, cōme sortāt d'vn excellent esprit: ausi tout ce qu'il trouuera digne de grāde estime, il en sera recueuil pour soy, afin d'en faire autāt s'il'occasion se presente. Et s'il cognoist qu'aucunes choses se puissent faire beaucoup mieulx, il prēdra peine par meditation & artifice de les amender sagemēt la ou il sera employé. Puis si parauanture se rencontrent des choses qui ne soyent pas autrement mauuaises, il employera les forces de son entendement a les rendre meilleures: si que tousiours par vn ardent desir de la perfection, luy qui sera couuoiteux des choses plus exquises, exerce son esprit iusques a le polir de bien en mieulx: & par ce moyē recueillera chez soy & conceuera en son esprit toutes les louenges & excellences de son art, non seulement esparses & comme semées ça & la, mais aussi cachées & enserrées aux plus secretes & parfondes retraictes ou (pour le dire ainsi) entrailles de nature, desquelles il pourra enrichir ses œuures auec vn merueilleux fruict d'honneur & gloire. D'auantage il se resiouyra d'inuenter quelque chose du sien, dequoy l'on se puisse esbahir: comme parauanture fut l'inuention de celluy qui feit le temple de Hierusalem sans aucun ferrement: ou comme de l'autre lequel transporta par la ville de Rome vn Colosse tout droit suspendu en l'air: a quoy faire il y employa vingt & quatre Elephans pour plus grande merueille: ou encores comme seroit la nouuelle façon de faire, si d'vne mine ou carriere quelqu'vn veint a en faire vn Labyrinthe, vn temple, ou quelque autre chose de bon, seruant pour l'vsage des hommes, sans que l'on y pensast, voire contre toute esperance.

Lon dict que Neron se seruoit de prodigieux Architectes, ausquelz iamais rien ne venoit en fantasie sinon qu'a faire choses qui estoient quasi impossibles a tous humains. Mais de ma part ie ne loue pas telz esprits: ains veuil que les entrepreneurs d'ouurages semblent plustost s'estre adonnez au profit & a la frugalité, qu'a teles resueries: qui plus fort est, iaçoit qu'vn Architecte face toutce qu'il faict, afin d'aorner toutesfois si fault il qu'il pare son ouurage de sorte, que nul ne puisse nier qu'il n'ait principalement eu esgard au profit, & preferé l'vtile au beau.

Conuoitise de gens studieux des lettres, honneste.

Le temple de Hierusalem faict sans ferremens.

Vn Colosse entier transporté.

Architectes prodigieux.

L'vtilité & modestie est tousiours a preferer.

Et me plairoit fort, si parmy les nouuelles inuentions des bastimens estoient accómodées les bónes façons des antiques: & a ceulx que lon faict a l'antique, ne defaillissent les nouuelles subtilitez des espritz a present.

Voyla commēt l'Architecte excitera les forces de son esprit par le moyen de la practique & maniement des choses qui seruent a ceste doctrine pour acquerir louēge & pensera appartenir a son deuoir, que ce n'est point assez, a auoir seulemēt icelle faculté ou sciéce sans laquelle il ne seroit tel qu'il se dit estre, & dont il fait pfessió: mais se munira ou garnira de la cognoissance & vsage de tous les bons artz & sciéces, tāt que pour son estat besoing sera: & se rendra si prompt & habile, que pour son estat il n'ayt a faire de plus grād secours de doctrine: & se pposera en son esprit iamais ne cesser d'estudier & trauailler a toute diligéce, iusques a ce qu'il se sente en soy mesme egal a ceulx, a la louenge desquelz on ne sauroit rien adiouster. Et ne sera iamais content en son esprit, si en quelque lieu il y à chose pouuant ayder a sa practique, laquelle il puisse comprendre par art & entendement, qu'il ne la comprengne & l'entende entierement: & qu'il ne s'esforce de toute sa puissance de faire en sorte que le comble de louenge soit reduict & amassé en luy iusques a la derniere espece ou forme de son genre ou sa sorte.

Artz necessaires a l'Architecte. Mais maintenant pour dire quelz artz sont vtiles, voire totalement nécessaires a l'Architecte, ce sont la Portraicture, & les Mathematiques: car des autres il me chault peu s'il y est docte, ou non: & ne me veuil arrester a cestuy la qui disoit que vn Architecte doibt estre iurisconsulte, ou sauant es loix, a cause que souuentesfois il aduient qu'en bastissant il s'esmeut desbat pour les deriuations & destournemens d'eaux & esgoutz, des bornes & limites, & denunciations de nouuel œuure, & beaucoup d'autres choses qui soubz semblables interdictz & defenses sont compris.

Aussi n'ay-ie que faire qu'il soit excellent Astrologue, pour ordonner les libraries deuers le vent de Bize, & tourner les estuues ou baings vers le soleil couchant. Mesmes ie ne confesseray qu'il faille estre perfect Musicien, pour mettre les vaisseaux d'airain ou de cuiure en certains endroitz du Theatre, si que les voix en soient plus resonnantes.

Et n'y aura point de danger s'il n'est grand Rhetoricien pour sauoir bien deduire & raconter son entreprise deuant les gens qui le mettront en œuure: Car son discours, son sauoir, son conseil, & sa diligence nayue, luy suffiront assez pour exprimer commodement & bien, ce qui sera expedient pour peruenir a son intention. & cela est le poinct tresimportant, voire plus principal de toute l'eloquence.

Pourtant ie ne vouldroye pas qu'il feust muet ou sans langue, ny qu'il feust si tressourd qu'il n'entendist que c'est que d'harmonie: mais il suffira assez s'il ne bastit dessus le fons du commun, ou d'autruy, & ne nuyse aux voysins en empeschant la veue dās leurs maisons: ny par leur adresser des goutieres, ou esgoutz d'eaux, ou passages atrauers de leurs heritages, leur imposer seruitude, contre l'interdict ou defense: & s'il congnoist de quelz lieux viennent les ventz bons & mauuais, & les sçait nommer par leurs noms. Toutesfois quand il sauroit plus, ie ne l'en aymeroye que mieux. Mais il ne se passera non plus de Portraicture & de Mathematique, qu'vn poëte ne feroit de syllabes & de nōbres pour composer ses vers: & encores ne say-ie si ce sera assez d'estre moyénemēt instruit en ces artz la: Car quāt a moy ie n'ay pas honte de dire que i'ay faict maintesfois en ma pensée plusieurs có-
iectures

ictures d'ouurages que du premier sault i'estimoye fort bonnes: mais quád ce venoit a en faire vn portraict, ie trouuoye de grandes faultes en la partie mesme qui plus m'auoit semblé belle: & de rechef venant a repeter & ruminer mon desseing & a le mesurer par nombres, ie cognoissoie ma faulte & nonchallance, & m'en reprenoye: & a la fin releuant les ouurages mesmes en modelles & patrós, aucunes-fois en examinant chascune partie a part, ie trouuoye que le nombre aussi m'auoit abuzé & trompé. Si est ce que ie ne veuil pas inferer par cela, que nostre Architecte doiue estre aussi perfect en portraicture que Zeuse estoit en son temps, ny autant exquis a nombrer comme fut Nicomaque, & Archimede en ses angles & lignes, ains se deura contenter s'il entend les cómencemés de la paincture que no' auons escrit: & si des Mathematiques il a ceste science qui estant meslée d'angles nombres & lignes ensemble, sert beaucoup pour l'vsage des hómes, cóme sont les rigles q̃ se baillét pour mesurer les pois, les superficies & les corpz: sciéces que les Grecz appel lét Podismates, & Embades, partie de Geometrie. Et par le moyé de ces artz (pour veu qu'il en soit studieux) il gaignera la grace de plusieurs personnages, ensemble des richesses a planté, & bonne renómée tant enuers les presens que la posterité.

❧ Pour queles gens doit l'Architecte employer son esprit & ses ouurages.
Chapitre vnzieme.

MAis ie ne veuil pas oublier a dire vn poinct lequel me semble necessaire en ce passage, & qui est bien duisant a l'Architecte: C'est (entédez amiz) que vo' ne deuez promettre a tous ceulx qui vouldront bastir, vostre secours & industrie, ainsi que font les esuentez, plus glorieux qu'il ne seroit besoing, voire a l'é-uy les vns des autres: ains seroye bien d'aduis que vous attédissiez qu'ó vous priast & repriast plus d'vne fois: Car il fault necessairement que ceulx la qui vouldrót v-ser de vostre conseil, se fient pleinement a vous. Autrement a quoy faire iray-ie cómuniquer mes belles & profitables inuentions sans en estre requis, afin qu'vn ou deux ignorans me croient, sans en auoir aucune recompense? En verité, faire par mes instructions que tu sois plus expert & plus aduisé en celle chose en laquelle ie te pourroie releuer ou de tresgrand dommage & despens, ou beaucoup aidera tó profit & plaisir, cela merite vn non petit salaire. Par ainsi c'est acte de sage, que de sauoir entretenir sa reputation: & c'est bien assez, donner a celuy qui t'en requerra, vn conseil fidele & loyal, & les portraictz ou desseingz sans faulte & bien correctz. Et si d'auanture il aduient que vous entrepreniez la charge de l'ouurage sur vous tant que tout soit faict & perfect: asseurez vous qu'a grande peine vous pourrez vous garder que lon ne vous impute entieremét toutes les faultes des ouuriers, soit qu'elles soient faictes par ignorance, ou nonchallance. Au moyen dequoy il fault pour vostre hóneur que vous ayez des gens pour y entendre & prédre garde, son-gneux, bien entenduz, diligés, & seueres, qui tousiours ayét l'œuil sur ces ouuriers en vostre absence, & leur facent faire au deuoir toutes leurs entreprises. Mais sur tout ie vous prie que point ne vous entremettez, s'il est possible, sinon auec gens li-beraulx, princes ou gouuerneurs du peuple, curieux des bonnes besongnes: Car si vous seruez a des hómes qui ne soyét bien qualifiez, voz œuures en deuiendront viles: & qu'ainsi soit, cóbien pensez vous que vous vaille l'authorité des granspersonnages ausquelz (auát tous autres) vous deuez dedier vostre industrie, pour acq̃-rir hóneur & gloire? Certainemét quát est de moy, oultre ce qu'estre nous trestous

A qui c'est q̃ l'Archite-cte doit don-ner son con-seil & sa peine.

Le sage doit entretenir sa reputation.

(ie ne sçay pourquoy) semblons communement au populaire estre plus sages que ne sommes de faict, & ce pource que les seigneurs & les plus riches n'ont en estime & honneur: ie suis celuy qui desireroye a l'Architecte que promptement & en abondance luy feust fourny tout ce qui est requis pour son ouurage: chose que les moyens en biens ne luy sauroyent si promptement fournir: & quand ores ilz le pourroient, si est ce que le plus souuent ilz n'en veulent rien faire.

Bastimēs riches & sumptueux ont communemēt plᵉ de grace. Adioustez encor a cecy, ce mal que lon voit tous les iours aduenir: C'est posé le cas que ores autrement l'industrie & l'esprit d'vn Architecte soit pareil en deux ouurages semblables, l'vn pour le riche, & l'autre pour le poure: si est ce toutesfois que l'vn d'iceulx bastimens aura beaucoup plus de grace que l'autre, & ce pour la valeur & excellence des estoffes dont il sera faict.

Finablemēt ie vous aduise que pour couuoytise de gloire vous n'entrepreniez sottemēt a faire en quelq endroit des besongnes inaccoustumées, & nō iamais veues ailleurs: ains auāt qu'y mettre la main, ayez bien examiné & consideré le tout, iusques a la moindre partie: Car a dire le vray, c'est vne chose trespenible & de grād soucy vouloir faire acheuer par maneuure d'autruy ce que vous aurez inuenté de vostre entendement. Et d'auantage, vouloir employer l'argent d'autruy a son plaisir, qui est l'ignorant qui ne sache que cela ne se pourroit faire iamais sans reprehensiō? Aussi vouldroy-ie bien que vous donnissiez ordre a vous garder d'autant plus de ceste faulte commune, qu'elle aduient le plus souuent, c'est que presque entre tous les grans ouurages il n'y a nul qui soit exempt de vilaines faultes, & grādement a blasmer. Car qui est celuy d'entre tous qui ne desire d'estre censeur, correcteur, & reformateur de vostre vie, de vostre art, de voz meurs, de voz desseingz, & de vostre ordonnance? Et pour la brieueté de la vie de l'homme, qui entreprend

Les grās ouurages peu souuēt se parachevent par ceulx qui les ont commenc̄z. vn grand ouurage de si longue durée, a grand' peine voit on iamais qu'il soit entierement perfect par celuy qui l'à commencé: & nous qui succedōs, couuoiteux de louenge, nous efforçons, voire prenons a la gloire d'y rechanger quelque chose au rebours: dont il aduient que ce qui estoit bien commencé, par vn autre est corrompu, & mal finy. Parquoy ie vous aduise de suyure (le cas aduenāt) la fantasie des premiers maistres qui auront ordonné l'ouurage par maturité de cōseil: Car quelque occasion les peult auoir meuz d'ainsi faire, que vous pourrez cognoistre au long aller si vous y pensez bien & curieusement. Toutesfois s'il vous fault innouer quelque chose, ne le faictes iamais sans le cōseil des plᵘ expertz: & ainsi vous aurez poueu aux commoditez du logis, voire euité les calumnies de tous les medisans.

Or ay-ie dict des bastimēs publiques & des particuliers, ensemble des sacrez & des prophanes, toutes les particularitez requises a l'vsage, a la maiesté, & au plaisir: parquoy ensuyuant ie diray comment & par quele practique on doit corriger les faultes suruenues a l'edifice ou par l'ignorance & nonchallance de l'Architecte, ou par l'oultrage des hommes & du temps, ou par des accidēs sinistres & impremeditez. A ceste cause (ô gens de lettre) fauorisez a ceste mienne entreprise.

Fin du neufieme liure de messire Leon Baptiste Albert.

DIXIEME ET DERNIER LIVRE DE MESSIRE LEON BAPTISTE ALBERT, INTITVlé de la restauration des ouurages.

❧ Des faultes es bastimens, d'ou elles prouiennent, & queles sont celles que l'Archite-cte peult amender, queles non: puis par queles choses l'air est rendu mal sain.

Chapitre premier.

IL nous conuient presentement deduire par quele voye se peuuent amender les faultes des ouurages, il fault auant considerer queles sont celles a quoy la main de l'homme peult bien donner remede, suyuant en ce les medecins qui estiment que la meilleure part de guerison est de congnoistre la maladie.

Les faultes donc des edifices tant communs que particuliers sont aucunesfois faictes par le mesme Architecte: de maniere qu'on les peult dire nées & prouenues quant & quant la formation. Mais il en est encores d'autres qui viennent d'accidēt. Les vnes donc se peuuent amender par industrie & bon esprit, & aux autres il n'y à ordre, quelque chose que lon sceust faire.

Celles la qui prouiennent de la coulpe de l'Architecte, nous les auons au liure precedent monstrées comme au doit & a l'œuil, & sont les vnes de l'esprit, les autres de la main.

Celles la de l'esprit ou mauuais iugement, sont l'election, la partition, la distributiō & la finition, mise a rebours, dissipée, & confuse. Puis celles de la main sont l'appareil des choses, la prouision, & la structure ou assemblage, faicte par nonchallāce: vices en quoy tumbent facilement les inconsyderez hommes & peu soingneux.

Mais quant a celles qui viennent d'accident, il me semble qu'a grād peine les pourroit on deduire, tant elles sont diuerses: mais entre autres se doit compter ce que lō dict, que toutes choses declinent par vieillesse, de qui les engins ou machines sont si tressubtiles & fortes qu'il n'est possible d'y resister: & n'y a moyen que les corps treuuent exemption contre les loix de nature, qu'ilz ne viēnent au but determiné. chose qui a faict estimer a quelques vns que le ciel prendra fin, puis qu'il est corps.

Certainement nous sentons bien quele force ont les ardeurs du soleil, les vmbres, les gelées, les ventz, & les bruines: mesmes voyons que les rochers battuz par telz engins finablement defaillent & se pourrissent, si que les gros quartiers en tumbēt enforme de tempeste, voire souuent s'esboulent auec la plus grand part de la mōtaigne. Mais encores fault il adiouster a cela, les iniures & oultrages des hommes.

O seigneur Dieu, ie ne me puis aucunesfois garder de grand' cholere, voyant que

Faultes de l'esprit.
Faultes de la main.
Faultes par accidens.
Toutes choses finissent y vieillesse.

DIXIEME LIVRE DE MESSIRE

par la nonchallance d'aucuns (afin de ne rien dire qui foit plus odieux, ie l'appelleray auarice) certaines chofes deperiffent lefquelles l'ennemy barbare & furieux n'euft eu le cueur de demolir, a caufe de leur dignité, & que le temps mefme obftiné deftructeur de l'vniuerfel, euft bien permis d'eftre eternelles. Adiouftez icy les accidens du feu inopiné, des fouldres, les tremblemens de terre, les inundatiõs des eaux, & plufieurs autres que la prodigieufe force de nature peult apporter de iour en iour, voire que iamais n'ont efté encores ouyés ny pẽfées pouuoir aduenir & incroyables a chacun, par la moindre defquelles tout ce qu'aura peu faire vn Architecte (feuft il le mieulx entendu du monde) fera gafté & mis en perdition.

Le temps eft vn obftiné demolifſeur de toutes chofes.

Ifles abyſmees & periſtes.

Platon efcrit qu'on ne fçait que deuint vne ifle dicte Atlas, & fi eftoit bien auſſi grande que l'Epire, maintenant nommée Albanie.

I'ay auſſi leu dans les hiftoires, qu'Elice & Bure en la mer de Corinthe, furẽt peries l'vne par engloutiffement d'abyfme, & l'autre par vn regorgement d'eaux qui la noyerent. Pareillement que le marais qui fe difoit Tritonis, s'efuanouyt de la veuë des hommes. Et au contraire qu'en Argés fourdit foudain le marais Stymphale: mefmes qu'en Teramene fourdit en moins de riẽ vne ifle garnie d'eaux chaudes. Plus qu'en la mer qui eft entre Therefie & There, tout à coup fortit vne flamme, laquelle rendit toute la mer par quatre iours bouillante & brulante, & apres la fe feit vne ifle de douze ftades en longueur, en laquelle les Rhodiés baftirent vn beau temple a Neptune le protecteur. D'auantage que les Mulotz tant en multiplierent quelque lieu, qu'apres s'enfuyuit vne pefte: & que les Efpagnolz des ifles Baleares, maintenãt en Maiorque & Minorq, enuoyerent ambaffadeurs vers le Senat de Rome pour auoir aide encontre les Conulz qui gaftoient tout a force de gratter. Affez de teles chofes ay-ie mis en mon liure qui s'intitule Theogene.

Mer brulãte.

Guerre cõtre les Conulz. Theogene liure de Leon Bap. Ab.

Or tous accidens qui furuiennent, ne font pas de telle nature qu'on ne les puiſſe amender, & mefmes s'il y a faulte de l'Architecte, elle ne fera pas touſiours tele qu'õ la puiffe raccouftrer: car ce qui eft corrompu de fõs en comble, & en toutes fes parties, ne fauroit receuoir aucun amendement. En cas pareil fi certains edifices font tant mal ordonnez qn'on ne les puiffe rabiller finon en changeant tous les traictz lon n'y doit perdre le temps & la defpenfe, ains les conuient razer, pour les refaire tout de neuf. Mais ie ne m'arrefte point icy. Ie veuil pourfuiure fans plus a dire cõment on pourra rẽdre les chofes plus commodes ou corrigées par la main de l'ouurier, preallablement les publiques: dont la premiere & principale eft vne ville, ou (s'il vous plaift le prendre ainfi) la regiõ en quoy elle eft afsife. C'eft que la place ou vn Architecte affez mal entendu aura edifié, fera parauanture fubgette aux vices enfuyuans, qui toutesfois fe pourront amender. C'eft qu'elle ne fera pas affez forte de nature pour obuier aux foudaines courfes & ribleries des enemys, ou aura l'air rigoureux & mal fain, ou ne produira pas fuffifance de nourriture pour to' les habitans. Et de cela parlerons nous.

Pour entrer de Lydie en Cilicie il y à vn chemin bien fort eftroit faict de nature entre des montaignes, de maniere que vous diriez qu'elle ait voulu mettre a cefte region vne clef ou porte pour y entrer.

A la gueule ou ouuerture du fommet de la montaigne que les Grecz nomment Pyles, c'eft a dire portes (qui fe dict auſſi Thermopyles) y a auſſi vn chemin de tele forte, qu'il pourroit eftre gardé par trois hommes de guerre, veu qu'il eft creux & roide a grand merueille, & en trauerfé de plufieurs ruyffeaux qui fortent par entre les

tre les pierres. Il y à de semblables pas ou fermetures en la marche d'Ancone, que le peuple commun appelle Fossombrunes, & assez d'autres en diuers lieux. Mais nõ par tout se treuuent teles clostures renforcées de nature que les gens pourroient bien desirer: toutesfois lon peult bien d'vn grande partie imiter la susdicte nature: ainsi qu'en maints endroitz on faict les antiques prudés, qui pour rendre leurs territoires fortz d'industrie contre les incursions des ennemys, les munirent comme il failloit: choses que ie reciteray parlant des gestes d'aucuns excellens princes, & ne touchant sinon les poinctz qui seruiront a mon propos.

Artaxerxes pres le fleuue d'Euphrate feit faire vne trenchée portãt soixante piedz de large, & de longueur dix mille pas, au moyen de laquelle il empescha ses ennemyz de passer deuers luy. *Exemples de munitiõs artificielles de places côtre les iniures des ennemis.*

Les Cesars, & entre autres Adrian l'Empereur, feirẽt faire vn mur en Angleterre, contenant bien quatre vingtz milles en longueur, pour separer les barbares du finage des Romains.

Aussi Antonin surnómé Pius, bastit au lõg de la mesme isle vn rampar de gazeau.

Apres Seuere tout atrauers de l'isle, tant d'vn costé que d'autre, feit tailler iusques a la mer, vn fossé long de mille cent vingt & deux pas.

Antioche Soter en vn pays des Indes appellé Margiane, ou il fonda sa ville d'Antioche, feit fermer ses limites d'vne muraille longue de mille cinq cens stades.

Seosose aussi du costé de Egypte tendant vers Arabie, c'esta sauoir depuis Pelouse iusques a la ville du Soleil nommée autrement Thebes, dressa vn mur dãs les desers, lequel auoit semblablement mil cinq cens stades de long.

Les Neritoniens pres de Leucadie, voyans que leur pays estoit de terre ferme, taillerent la chaussée pour y mettre la mer, & par ce moyen feirent de leur contrée vne isle.

Au contraire les Chalcidiens & Beotiens recomblerent de terre l'Euripe ou petit bras de mer separant leurs prouinces, pour faire que l'Eubée maintenant Nigrepont, feust cõioincte a la Beotie, si qu'au besoing les deux peuples peussent mieulx secourir l'vn a l'autre.

Alexandre le grand feit enuiron le fleuue d'Oxe en la terre des Bactrians, voysine a l'Asyrie, six villes de fortresse non gueres distantes l'vne de l'autre, afin que si les ennemyz venoient a l'impourueu en assaillir quelqu'vne, les autres eussent le moyen de la secourir promptement. Elles estoyent closes de Thyrses, que nous disons en ce temps cy Rampars, & cela leur seruoit a chacun coup de repousser les ennemyz.

Les Persans auant Alexandre, auoient getté dans le fleuue du Tygre certaines cataractes ou herses de boys bien ferrées, pour empescher qu'aucũ vaisseau ne peust hostilement monter contre le cours de l'eau: mais ledict Alexandre les leur en feit tirer, disant que c'estoit vn ouurage d'hommes de petit cueur: puis les persuada qu'ilz se deuoient plustost fier en leur force & vertu, que non pas en teles defenses.

Aucuns par auoir mis grande abondance d'eau dedans leurs territoires, les ont rẽduz pareilz a l'Arabie, que lon dict estre merueilleusement forte contre l'impetuosité des ennemyz, a cause des estangz, paluz ou marescages que le fleuue Euphratey faict.

Voyla les moyens par lesquelz iceulx antiques ont rendu leurs payz asseurez contre l'effort des ennemyz: & par ces mesmes artz ont faict en sorte, que ceulx

DIXIEME LIVRE DE MESSIRE

la de leurs aduersaires en estoient moins puissans.

Mais au regard des poinctz qui rendent l'air mal sain, i'en ay bien amplement par-
Moyens par- lé en leur lieu couenable: & si vo' les rememorez, vous trouuerez (ce croy-ie) que
lesquels l'air ce sont les suyuans, asauoir le Soleil intemperé, les vmbres crues & engelées, les
se faict gros ventz pesans & trop violens, les mauuaises vapeurs sourdantes de la terre, ou bien
& mal sain. le quartier du climat qui est la region celeste, dequoy procedent les incommodi-
tez. Et s'elles prouiennent du Ciel, les sages estiment qu'a grand peine se pourroit
amender cela par aucun art humain, si ce n'estoit que ce que lon escrit, y profitast,
sauoir est d'appaiser l'ire du createur, si qu'il admonestast de son vouloir, comme
aucunesfois a Rome par ce que le Consul fichoit le clou encontre la muraille, s'ap-
paisoient des pestes merueilleuses.

Que si le mal ne vient sinon du vent ou du Soleil, mesmes en certaine côtrée, par-
auăture aurôt les habitās quelĝs moyés pour y remedier. Mais de dire ce qu'il fau-
droit pour ayder a tout le pays, en verité ie n'y treuue point d'ordre: cōbien pourtāt
que ie nye que lon ne puisse bié pour la plus part remedier aux fascheries que le vēt
nous apporte, aumoins s'il est ainsi que les vapeurs nuysibles s'eslieuent de la terre.
A ceste cause il n'est besoing que ie debatte, si par la force du Soleil, ou par ar-
deur conceuë dans les entrailles de la terre, elle respire ces deux bouffées, asa-
uoir celle qui montée en l'air se concrée par froid en pluyes ou en neges: & aus-
si le sec esprit qu'aucuns estiment cause des impulsions du vent menées çà &
Vētz & va- la. Seulement nous fault arrester a cela, que ces deux vapeurs prouiennent de la
peurs corrō- terre: & que comme nous sentons que les vapeurs qui exhalent des corpz des ani-
puz prouiē- maulx, sentent tele senteur quel est le corps dont ilz s'espandēt, asauoir d'vn corps
nēt de la ter- pestilentieux, pestifere, & d'vn corps bien fleirant, doux & souef, & semblables: &
re. que aucunesfois (ainsi qu'il appert) encores qu'vne sueur ou vapeur procedāte d'vn
corps, ne soit moleste d'elle mesme, toutesfois par l'infection des habitz qui le cou-
urēt, il vient a sentir mauuais: tout ainsi est il de la terre: Car si vn châp n'est bien hu-
mecté d'eau, ou bié sec de nature, mais soit fangeux par la temperature d'humidité
& secheresse, cestuy la (certes) pour plusieurs occasiōs gettera des bouffées ifectes
& nuisantes. pour laquelle chose prouuer, ie dy que nous voyons communement
que la ou la mer est profōde, les eaux y sont froides, & ailleurs tiedes: causes que les
naturalistes attribuent a ce que le soleil ne peult penetrer assez auant, tout ainsi
comme vn fer ardant si on le gette en vn peu d'huile pour l'estaindre, il en ce cas ex-
cite des fumées aspres & fort espoisses, en maniere de tourbillons: mais s'il y a grāde
abondance d'huile, si que la masse ardante y soit toute plongée, lors elle ne fume-
ra point, & si sera incontinent estainéte. Mais pour retourner en matiere, ie pour-
suiuray selon la brieueté par moy commencée.

Serue escrit qu'vn certain marais fut mis partie a sec aupres d'vne ville, dōt suruint
vne grāde peste: q cōtraignit les voysins d'enuirō aller a l'oracle d'Apollo enquerir
ce qu'ilz y feroiēt: lequel leur respōdit sans plus que tout feust paracheué de secher.
En la contrée de Tempe qui est en Thessalie, l'eau s'estoit espanduë bien auant au
pays, & par long espace de temps courpie, veint Hercules, qui par vne tréchée feit
L'Hydre purger le pays: & au lieu d'ou les sources d'eau estoient venues a gaster la ville pro-
d'Hercules chaine, brusla le serpent Hydre, selon qu'on dict: dont aduint qu'estant l'humeur
bruslée. superflu consumé, & le terroer bié affermy, les conduictz des eaux degouttantes
furent tariz & raclez.

Iadis

Iadis le Nil se desborda plus que de l'ordinaire, & respandit par le pays d'Egypte force limon, dequoy apres qu'il fut rentré en son canal, se côcreerent plusieurs sortes de bestes, qui tournerent en pourriture par dessechement de l'humeur, & de ce la s'engendra tele peste qu'on n'en auoit veu de longtemps vne si furieuse. *Desbordement de Nil engendrant peste.*

Strabo dict que la ville de Mazaque en Cilicie au pied du mont Argée, est abondante en bonnes eaux: mais si au temps d'esté elles ne se peuuent escouler, le bon air d'enuiron en est rendu mal sain & pestifere.

En la Libye du costé de Septentrion, & aussi en Ethiopie, il n'y pleut point (a ce qu'on dict) & cela faict que bien souuent les lacz deuiennent tous en bourbe, a cause de la secheresse, & de celle corruption s'engendrent plusieurs bestes, principalement des locustes ou saultereaux, qui sont molestes a merueilles.

Contre ces puanteurs & pourritures les remedes d'Hercules seroient propices, mais singulierement celluy de la trenchée, pour garder que l'eau courpissante ne face le terroer fangeux: & si ne fault pas oublier d'ouurir les passages au Soleil: ainsi comme (a mon iugement) feit ledict Hercules: & me semble que c'est le feu dont il vsa pour brusler l'Hydre. Et encores seroit il bon de remplir les lieux espuysez, de pierres, de terre, ou de greue: & la maniere de combler les fosses pleines d'eau dormante, sera deduitte en propre lieu.

Strabo escrit encores qu'en son temps estoit le pays d'alentour de Rauenne subgette a mauuaises senteurs, pour estre bien souuent inundé de la mer: ce neantmoins que l'air n'en estoit dangereux: chose dequoy l'on se pourroit esmerueiller, si l'on ne veoit aduenir le semblable a Venise, les paluz d'enuiron laquelle ne courpissent iamais, pour estre incessamment batruz des ventz ou du flot de la mer. *Rauëne subgette a mauuaises senteurs. Venise n'est pas pestilencieuse.*

L'on dict qu'Alexandrie luy resemble de cela, mais que durant l'esté le desbordement du Nil emporte tout le vice qui en pourroit venir.

Nous sommes donc admonestez par la nature de cela que nous deuons faire en teles occurrences: Car il fauldra oubien dessecher le pays, ou le rendre bien aquatique par courás de ruysseaux, & bras de mer, s'il est possible de les y amener, ou par fouiller la terre si profond que l'on arriue iusques aux sources viues. Or soit assez dict de cecy.

Que l'eau sur toutes choses est necessaire a l'vsage des hommes, & qu'il en est plusieurs especes.

Chapitre deuxieme.

Maintenant donnons ordre que rië ne nous defaille de ce qui est requis pour nostre vsage: mais de dire cela qui nous est necessaire, ie n'en feray point lóg discours, pource qu'il est trop manifeste: seulement ie ramenteuray que c'est le viure, la vesture, l'estre clos & couuert, & auoir de l'eau sur toutes choses, au moins suyuant l'opinion de Thales de Milete, lequel a dict que le commëcemët de tout, mesmes la conuersation entre les hommes, veint au premier de ladicte eau. *Louenges de l'eau.*

Aristobole aussi escrit qu'il a veu plus de mille bourgades desertes, seulement pour ce que le fleuue nommé Inde auoit pris son cours autre part que par aupres d'eulx ou il souloit passer. *Inde fleuue.*

Quant a moy ie ne veuil nyer que l'eau ne soit aux animaux comme pasture

L

DIXIEME LIVRE DE MESSIRE

& entretenement de chaleur, & de nouriture de vie.

Les vtilitez d'eau. Mais a quoy faire produyroy-ie en cest endroit le tesmoignage des arbres & des herbes, voire de toutes les autres particularitez dequoy les humains viuent? Sans point de doubte il n'en est ia besoing, ains i'estime que si on ostoit l'eau, tout ce qui croist sur la terre, & y prend nouriture, incontinent seroit reduit en rien.

Au long du fleuue Euphrate les habitans n'y laissent leurs bestes tant paistre qu'elles vouldroient bien, pource que dedans ces prez là fertiles oultre mesure, elles se gresseroient trop, voire iusques au creuer: & pensent que la grand abondance d'humeur qui redonde en ces prez, en est la cause.

Bestes marines plus grandes que les terrestres. Les naturalistes afferment que s'il y à des corpz en la mer grans & gros plus que sur la terre, cela prouient de ce que l'eau nourit par trop abondamment.

Coustume des Lacedemoniens. Xenophon à escrit que l'on donnoit iadis aux Roys de Lacedemone droit d'auoir vn estang deuant l'entrée de leurs maisons en signe de grand' dignité.

Aussi nous es ceremonies de mariages, en purifications, & toutes autres manieres de sacrifices, selon la coustume antique y vsons tousiours d'eau, chose qui tesmoignent assez combien noz predecesseurs ont estimé ceste liqueur. Mais qui oseroit dire que sa grande abondance ne profite beaucoup & en diuerses sortes a la communauté des hommes? Certainement il ne fault estimer qu'on peust estre a son ayse en place de ce monde, s'il n'y à de l'eau a suffisance, afin de s'en seruir a tous besoings. Nous donc commencerons par elle, puis qu'ainsi va (comme l'on dict) que sains & malades en vsent.

Massagetes. Les Massagetes peuples de la Scythie Asiatique, outre la mer que l'on dict Caspie, rendirent leur pays fort aquatique, par auoir en plusieurs endroitz faict des ouuertures expresses au fleuue Arage.

Arage fleuue.

Babylone arrousée. Pareillement le Tigre & l'Euphrate furent amenez par trenchées iusques en Babylone, a cause qu'elle estoit bastie en lieu trop sec.

Semiramis. Ecbatane comme fut arrousée. Puis la Royne Semiramis feit bien percer vne haulte montaigne vingt & cinq stades en profond, pour conduire de là vn aqueducte iusques en sa ville d'Ecbatane, par dedans vn canal de quinze piedz de large.

Et si nous voulons croire tout ce que dict Herodote, vn Roy Arabe attendant en bataille dedans les desertz d'Arabie Cambyse le Persan qui luy faisoit la guerre, feit *Canal de cuirs de beuf.* bien venir depuis le fleuue Chore, iusques ausdictz desertz vn courant d'eau par des canons de cuyr de beuf, pour la prouision de son camp.

En la terre des Samiens, entre les autres œuures admirables estoit tenu pour singulier vne trenchée longue de soixante & dix stades, faicte a trauers vne montaigne haulte de cent cinquante Orgyes, que nous appellons toises.

Aussi souloit on bien auoir en admiration le conduit de Megare, lequel n'auoit sinon vingt piedz de hault, pour amener d'vne fontaine l'eau iusques en la ville.

Rome plus ingenieuse pour amener de l'eau que tout autre pays. Mais Rome (a mon aduis) à surmonté sans contredict toutes les regions du monde en magnificence d'ouurages, & industrie pour faire venir l'eau abondamment en son pourpris, pour le besoing de tous ses habitans.

Or ne treuue l'on pas tousiours des riuieres & des fontaines d'ou l'on puisse amener l'eau, a raison dequoy Alexandre commanda qu'on fouyst des puys sur le riuage de la mer Persiane, afin de donner de l'eau doulce a toute son armée de mer.

Et

Et Hannibal (comme dict Appian) estant pressé par Scipion aupres de la ville de Cille emmy les champs, pource qu'ilz n'y auoit point d'eau, feit fouyr des puys, & secourut ainsi a la necessité de son ost.

Toutesfois entendez icy que toute eau n'est pas bonne a l'vsage des hommes: Car oultre ce qu'on en rencontre les vnes chauldes, les autres froydes, les vnes doulces, les autres aigres, les autres ameres, les autres tresnettes, les autres limonneuses, gluantes, grasses, sentans l'ongnement ou la poix, les vnes qui rendent les choses que l'on plonge dedans en nature de pierre, les autres qui en mesme cours sont moytié claires, moytié troubles, & ailleurs en mesme canal icy doulces, & là salées, ou pleines d'amertume: il y à encores beaucoup d'autres choses bien dignes de memoire, par lesquelles les eaux sont grandement differentes les vnes des autres tant en nature qu'en proprieté & vertu, qui sont beaucoup a la santé ou grand peril de ceulx la qui en boyuent. Parquoy ie me veuil bien donner vn petit de licence pour en dire des cas assez esmerueillables, & qui plairont a mes lecteurs.

Diuerses sortes d'eau.

Premieremeut le fleuue Arsene, qui est en Armenie, deschire les habillemés, draps ou linges que l'on y laue.

Miracles des eaux.

Aussi Diane aupres de Camarin ne se veult point mesler auec le masle.

❧ (Quelques translateurs ont icy interpreté que l'eau de la riuiere ou fontaine de Diane se mesle point auec le vin: ce que met aussi Boccace en son liure de Fluminibus en la diction Diana: combien toutesfois que tous les exemplaires Latins portent icy viro, non pas vino: & selon ce qui me semble, tresbien: car comme ainsi soit que la riuiere Diana, qui porte comme nom de femme, & Alpheus autre riuiere comme nom d'homme, depuis le lieu ou ilz se viennent rendre en vn canal, de long traict ne se meslent ensemble (comme a Lyon le Rhosne & la Sonne) ce ne sera que bien tourné de dire que Diane ne se mesle point auec le masle, pour l'allusion des poëtes qui disent qu'elle estant grand amye de virginité, fuyoit tousiours la compagnie des hommes.)

A Debre qui est vne ville dans le pays des Garamantes, peuples de la Libye, y à vne fontaine laquelle est de iour froyde, & se schauffe la nuyt, iusques au bouillir.

A Segeste en Sicile, le fleuue d'Helbese se prent a bouillonner soubdainement droit a la moytié de son cours.

En Epire qu'on dict maintenant Albanie, est vne fontaine sacrée qui estainct les choses ardantes plongées en son eau, & enflambé les estainctes.

Fontaines merueilleuses.

En Eleusine pres d'Athenes y à vne fontaine laquelle saulte comme de ioye au son des fluttes.

Et si les animaulx d'vne estrange contrée boiuent de l'eau du fleuue nommé Inde, ilz changent soudain de couleur.

Inde fleuue.

Sur le riuage de la mer Erythrée que nous appellons rouge, se treuue vne fontaine dont si les bestes a laine boiuent, bien tost apres leurs toysons blanches deuiennent noires.

A Laodicée en Asie, il y à des fontaines enuiron lesquelles tous animaux a quatre piedz y naissent de poil iaulnastre.

A Gadare en Syrie, assez pres d'Ascalone, se treuue vne eau de tele force que si les trouppeaux des bestes en boyuent, ilz en gaignent la pelierelle, & si

L ij

perdent les ongles.

La merueilleux. Auprés de la mer d'Hyrcanie qui se dict maintenant Setla, en la terre d'Asie, y à vn lac dont si quelqu'vn se laue, incontinent il deuiendra rongneux, & ne le sauroit on guerir que par le frotter d'huyle.

A Suse au pays des Persans, se treuue vne eau que qui en boir, elle luy faict tumber les dentz.

Aussi ioignant l'estang qu'on dict Zelonium, de Cappadoce, y à vne fontaine qui rend les femmes infertiles, & vne autre qui tout soudain les remet en fertilité.

En l'isle de Cio qui est en la mer Mediterranée, prouient vne eau laquelle faict deuenir foulz ceulx qui en boyuent: & autre part s'en treuue d'vne tele nature, que non seulement par en boire, ains par gouster sans plus, elle faict mourir en riant: & si en est aussi vne autre, qui faict mourir ceulx qui s'en lauent.

Eau de mer ueilleuse poyson. En Arcadie pres Nonacre, y à certaine source d'eau qui semble pure à veoir, mais elle à si grand force de poyson, qu'on ne la peult tenir en metal que ce soit.

Eaux salubres & bonnes à merueilles. Mais au contraire il en est d'autres qui rendent la santé perdue, comme sont celles de Poussol, de Senes, de Volterre, de Boulongne, & d'ailleurs parmy le pays d'Italie, dont elles sont fort renommées. Et le plus grand cas que ie sache, est d'vne de Corsique, isle de la mer Geneuoyse, prochaine de Sardaigne, dequoy lon dict qu'elle souloit consolider les ossemens rompuz, mesmes qu'elle valloit contre les poysons dangereuses, voire profitoit à la veue: encores si quelque larron auoit desrobé quelque chose, & il le nyoit par son serment, puis se lauoit les yeux de ladicte eau, tout en l'instant il deuenoit aueugle.

I'ay bien leu qu'en quelque autre lieu il se trouue de l'eau de tele proprieté que elle faict deuenir l'entendement meilleur, voire inspire au buueur quelque diuinité. Mais soit assez dict de cecy, apres auoir ramentu seulement qu'il est certains endroitz de terre ou lon ne peult trouuer de l'eau ny pure ny impure,

L'Apouille sterile de eaux. ainsi qu'au pays de l'Apouille au Royaume de Naples, à l'occasion de quoy les habitans reçoiuent les degoutz de pluye en des Cisternes, & la gardent ainsi pour leurs vsages.

De quatre choses qu'il fault considerer du naturel de l'eau, puis ou & comme elle s'engendre, comme elle sort de terre, & vers ou elle prend son cours.

Chapitre troisieme.

DOnc il y a quatres choses touchant les eaux qui nous sont necessaires pour nostre faict. Premierement de les trouuer. Secondement de les conduire. Tiercement de les choysir, & Quartement de les garder: desquelles quatre ie veuil faire discours: mais preallablement il ne fault oublyer d'autres particularitez qui appartiennent a la generalité de la matiere.

Eau ne se peult tenir qu'en vaisseau. Ie ne pense pas que l'eau se puisse tenir & garder sinon en vn vaisseau: & m'accorde auec ceulx qui p ceste raison meuz disent que la mer est dedãs vn bien large canal: & a pareille similitude disent que tout fleuue est tenu en vn vase lõg & estroict. Mais entre les eaux des riuieres & celles de la mer il y à tele difference, que celles là des riuieres võt coulãt & se meuuẽt de leur ppre nature sans aucune cõtrainte exterieure

rie ure:& celles de la mer facilemēt se tiendroiēt coyes,si ce n'estoit que les vents les tourmentēt.

Ie ne veuil point icy poursuyure les raisons des Philosophes, enquerans si les eaux s'en vont a la mer quasi cōme en lieu de repos,& si c'est par la force des rayons de la lune que la mer s'enfle & se desenfle : car cela ne sert point a mon propos. Mais il ne fault pas oublier a dire ce que nous voyons a noz yeulx, que l'eau de sa nature cherche tousiours le plus pfond, & ne permet que l'air luy soit inferieur: mesmes qu'elle hayt & abhorre toute mixtiō des corps ou plus legiers ou biē plus pesans qu'elle: voire que son but est d'emplir toutes formes de concauitez ou creux si elle y peult couler dedās:& d'auātage que tant plus on l'empesche d'vser de ses forces, tāt plus ferement s'adonne elle a combatre ses resistāces,& ne cesse iamais de trauailler iusques a ce que par sa continuation elle ait obtenu la victoire sur cela qu'elle appete, pour estre en repos: puis estant venue a ce poinct d'auoir trouué vn siege ou elle peult calmer, elle est adonc contente de soy mesme,& refuse la mixtion de toutes autres choses, voulant en sa supreme superficie & en ses bordz ou lisieres estre viuement egale,& autant haulte a vn costé qu'à l'autre.

L'eau cherche tousiours le fond.
Nature de l'eau & propriete.

Aussi me souuient il d'auoir leu en Plutarque vne chose qui est bien propre a ce discours: C'est, qu'il demande a sauoir mon si estāt la terre creusée, l'eau y vient desgoutter de soy mesme, ainsi que faict le sang a vne playe: ou si comme le laict s'engendre peu a peu dans les mamelles des nourices: elle pareillement se cree dedans les veines de la terre.

Comment l'eau s'engēdre en la terre foye.

Ie scay bien qu'aucuns tiennēt que les eaux qui perpetuelemēt coulent, ne se respādent pas ainsi que d'vn vaisseau ou elles seroient cōtenues, mais sans quelque intermission s'engendrent aux lieux d'ou elles partent, d'air enclos en la terre, non (comme ilz disent) de tout air, ains de celluy sans plus qui est plus conuenable a se conuertir en vapeur: & que ladicte terre, principalement des montaignes, est creuse ainsi comme vne esponge, si que dans ses cauernes se spoissit l'air enclos, par le moyen de la froydeur: & apres s'y reduyt en gouttes. Pour laquelle chose prouuer, ilz alleguent entre autres indices, que l'on voit tous les plus grans fleuues proceder des grosses montaignes. Toutesfois (quoy qu'ilz sachent dire) aucuns autres ne veulēt pas du tout acquiescer a leur opinion, pource qu'entre autres fleuues le Pyrame passant en Cilicie par entre les extremitez du mont nōmé Toreau, fleuue (dict on) qui n'est pas si petit, qu'il ne soit nauigable, ne sort pas des montaignes, mais du my lieu d'vne campagne.

Cōment & d'ou les riuieres s'engēdrent.
Terre de mōtaignes est creuse cōme vne esponge.
Pyrame fleuue de Cilicie

A ceste cause qui dira que la terre s'abreuue de l'humidité des pluyes, lesquelles par leur pesanteur & subtilité penetrent en ses veines, puis se distillent es lieux vuydes, parauanture il ne sera pas du tout a regetter : Car on peult veoir communement es payz ou il ne pleut gueres, auoir merueilleuse disette d'eau : & de la vient que la Libye à esté dicte quasi Lipygie, c'est a dire ayant faulte de pluye, pource a la verité qu'il y pleut peu souuent, & ainsi elle à besoing d'eau. Mais au contraire qui ozera nier que l'on ne treuue grande abondance d'eau es lieux ou il pleut bien souuēt? Doncques pour mieulx & plus par le menu cōsiderer ceste matiere, ie dy que nous voyons tous ceulx qui font des puyz, iamais ne trouuer eau autant qu'ilz viennent au nyueau de la riuiere passant par la contrée.

Vtilité de pluye.
Libye, pays sec & sans eau.

Tout aupres de Volscone qui est vne bourgade située en montaigne au pays de

L iij

DIXIEME LIVRE DE MESSIRE

Tuscane, on feit fouiller vn puy en profondeur de deux cens & vingt piedz, auant qu'on peuſt trouuer aucune veine, & ne ſceut on iamais rencontrer l'eau, iuſques a ce que lon veinſt droit a droit de la ſuperficie des fontaines qui ſortent des coſtez de la montaigne par leurs coduitz ou canaulx ordinaires, choſe que vous pourrez cognoiſtre par experience en tous lieux preſque de montaigne ou il y à des puyz.

Quant a moy ie ſçay pour certain qu'vne eſponge ſe ramoytiſt par l'humectation

Pois pour pe-ſer la peſan-teur & la ge-rité des vents & de l'air.

de l'air, & par cela i'ay faict vn pois au moyen duquel m'eſt loyſible de peſer quand bon me ſemble, la peſanteur ou legiereté tant des vétz que de l'air. parquoy iamais ne debattray que la moiteur de l'air de la nuit ne ſoit attraict p la terre ſubtile & mol-le, ou bien qu'il entre de ſoy meſme en ſes coduitz, & que facilement il ſe peult con uertir en humeur: mais d'en affermer autre choſe, certes ie n'ay pas des raiſons pro-pres a ceſt effect, veu la diuerſité que ie treuue dans les autheurs qui traictent ce paſ ſage, & le grand nõbre des contrarietez qui ſe preſentent a vn homme conſiderant profondement telz ſecretz de nature. Ce neatmoins il eſt tout vray qu'en pluſieurs lieux ſ'eſt faict par tremblement de terre, ou ſans accident memorable, des ſources de fontaines qui ont duré longtéps, & puis ſe ſont taries en des ſaiſons diuerſes, cõ-me les vnes en eſté, les autres en yuer: puis de rechef ont pris leur cours par abon-

Fontaines doulces ſor-tues de la mer ſalée.

dance d'eau ſuruenue dans leurs conduytz. Et ſi eſt tout notoire que fontaines doulces ne ſont pas ſeulement ſorties de la terre, mais du beau mylieu de la mer, par entre les eaux ſalées. Qui plus eſt, aucuns nous afferment qu'il ſort auſsi des eaux de quelques plantes, & principalement en vne des iſles fortunées, la ou (com

Eau ſortant des plantes.

me ilz diſent) croiſſent certaines Cannes ou Roſeaux, a la haulteur d'vn arbre, les vnes noires, les autres blanches, dont des noires ſ'eſpraint vn ius amer, & mauuais a gouſter: & des blanches ſe tire vne eau pure & claire au poſsible, voire treſcom-mode pour boyre.

Mais encores eſt plus eſmerueillable ce qu'eſcrit Strabo (certainemét autheur bien approuué) que dans les montaignes d'Armenie on y treuue des vers concreez au mylieu de la nege, tous pleins d'vne eau fort bonne a boyre.

A Fiezoles & a Vrbin qui ſont des villes en montaigne, l'vne du Florentin, l'au-tre de la Romagne, ſi lon fouille en la terre, incontinent ſe trouue l'eau, a raiſon du pays pierreux, dont les cailloux ſont ioinctz de Croye. Et auſsi y à il des mo-tes qui contiennent en elles de l'eau claire & bien pure. Choſes qui donnent a entendre qu'il eſt bien malayſé de cognoiſtre la nature, voire que le plus clair voyant, n'y voit ſinon en trouble.

❧ Des indices ou apparences parquoy lon peult trouuer de l'eau cachée.

Chapitre quatrieme.

Mais pour rentrer en mon propos, ie dy que vous pourrez trouuer de l'eau cachée par les indices enſuyuans:

En premier lieu par la forme & face du lieu, & par la ſorte de la terre ou il ſera

ſignes pour queſtion de fouiller, & par autres moyens inuentez d'aucuns hõmes induſtrieux. cognoiſtre ſi Naturellement il aduient ainſi, que ſi vn endroit eſt ſi inueliſx ou cambre a la façon en vn pays y a de l'eau. d'vne fondriere, on le pourra iuger vn vaſe appareillé pour tenir de l'eau.

Nonobſtant

Nonobstāt si'l est fort exposé au Soleil, on n'y en trouuera que peu ou point, pour ce que les humiditez sont consumées par la vertu de ses rayons. toutesfois quand on en rencontre en campagne bien descouuerte, elle est pesante, huyleuse, & participante du sel.

Aux mōtaignes qui sont du costé de Septentrion, ou en lieux vmbrageux de soy, lon a facilement de l'eau.

Plus les montaignes qui demeurent longtemps couuertes de nege, elles ont abondance d'eau.

I'ay pris garde souuentesfois que quand on trouue vn pré bien verdoiant au hault d'vne montaigne, c'est signe qu'au dedans il y a de l'humeur, & iamais n'en vy venir faulte: & quasi toutes les riuieres sortent de semblables endroitz. Mesmes i'ay veu que les fontaines ne sourdent point ailleurs, que la ou il y a dessoubz & a l'environ d'elles vn terroer bien massif, & au dessus vne planure en pente, ou vn couuert de terre deliée: tellement que si vous entrez en consideration de cela, vous direz que l'eau assemblée se respād peu a peu, ainsi quasi que d'vn bassin fendu par vn costé. Et de la vient que tant plus est la terre solide, moins produit elle d'eau, encores ce n'est que tout pres de sa superficie: mais la plus rare a plus d'humidité, toutesfois c'est en profondeur.

Pline racompte qu'ē certains lieux ou lon auoit abbatu des forestz, il y sourdit des eaux. Et Cornille Tacite escrit que quand Moyse passoit par les desers, voyant sa suytte en danger de mourir de soif, il par la cōiecture du territoire herbu, trouua les veines d'eau. *Voyez le chapitre XVII. en Exode à la bible.*

Emile aussi aiant son exercite aupres du mōt Olympe, ou il enduroit faulte d'eau, trouua bon remede, admonesté de ce par la verdeur des boys.

Aussi vn coup que les soldatz de Rome alloient cherchāt de l'eau, vne ieune fillette leur monstra des veines sur le chemin tendant a Collatie, ou ilz feirēt fouiller, en sorte qu'ilz descouurirent vne grosse fontaine, ioignant laquelle ilz edifierēt quelque petite maisonnette, ou fut puis apres peincte la memoire de tel succes.

Or si la terre obeyt aysement soubz les piedz, & s'attache aux souliers, c'est signe qu'il y a de l'eau dessoubz.

Pareillement aux lieux ou naissent & augmentent les choses qui desirent l'humidité pour croistre, comme Saules, Cannes, Ioncz, Roseaux, Lierre, & semblables, qui sans grande nouriture d'humeur ne sauroiēt peruenir a se monter si hault cōme on voit ordinairemēt, cela est vn des plus euidés signes qu'ō sauroit demāder. La terre aussi portant des vignes bien feuillues, & par especial des Hiebles, du Trefle, & des Prunes sauuages que nous disons Senelles, est (selon Columelle) bonne, & produit des eaux sauoureuses. *signes d'eau cachée soubz terre.*

Plus ou lon voit à force reines, lumbris ou vers de terre, mouchettes qu'on appelle cousins, & autre petite vermine vollante s'ammonceller par tourbillons en l'air, ce la denote que la dessoubz y a de l'eau cachée. Mais les indices que la subtile apperceuance de l'esprit humain a trouuez, sont ceulx icy: car les chercheurs d'eau ont aduisé qu'entieremēt toute la terre, par especial des montaignes, consiste en lictz, veines ou couches differentes, que ie puis appeller escailles, entassées les vnes sur les autres, ainsi quasi que feuilles de papier, les aucunes plus serrées, & les autres plus subtiles, & certaines plus tenues, mesmement aux montaignes, par le dehors desquelles on apperçoit que ces lignes se rencontrent diametralement depuis le costé *La terre des montaignes est de couches differētes.*

L iiij

droit iusques au gauche : mais par dedans, deuers le centre ces escailles panchent contrebas en ligne oblique, & toute la suficie de dessus s'encline a vn mesme nyueau, non toutesfois continué en ligne succedante tout au trauers de la montaigne: Car presque de cent en cent piedz de descente, il se faict des degrez qui rompent l'ordre de leur prochaine escaille inferieure, & ainsi par teles interruptiõs & degrez deuallans en forme de limasse, cela va iusques au profond centre de la montaigne, les lignes s'entrerapportant de tous costez: chose qu'ayant les hommes d'entendement subtil tresbien consyderée, ilz pourpenserent aisément que l'eau engendrée ou dans les veines de la montaigne, ou tumbée dessus par pluye, se receuoit entre les ioinctures de ces escailles, & que cela rendoit le dedãs humide: parquoy ilz s'aduiserent que pour trouuer leans les eaux cachées, il falloit percer le massif specialement iusques a l'endroit ou s'assemblent les descentes des susdictz degrez, & les ordres des lignes, a raison que ce lieu est propre a faire de soymesme vn sein, par les muscles de la montaigne qui s'entrapprochent les vns des autres. D'auantage ilz trouuerent que ces lictz ou escailles estoiẽt de diuerse nature a s'abbruuer des eaux,

Roches rouges ne sont pas sans eau mais elle se pert. & a les rendre: Car a grand peine sauroit on iamais trouuer la roche rouge qu'elle ne soit garnie d'eau, mais ordinairemẽt elle abuse les gens, pour estre pleine de creuasses, par ou la liqueur se desrobe.

Aussi que tout caillou succulet, & vif (s'il fault ainsi parler) estant aux racines de la montaigne, entrebrisé, & bien fort aspre, produit facilement de l'eau.

Plus que la terre deliée en rend grande abondance, mais d'assez mauuaise saueur.

Sablon masle. Item le sablõ masle, & cestuy la qu'on appelle carboucle, donnent des eaux qui ne sont incertaines, ains salutaires, & a tousiours durantes. Mais le contraire est en la croye pource que pestre de matiere trop serrée, elle ne peult de soy rẽdre de l'eau, mais assez soustient celle qui vient d'ailleurs.

En sablon (disent ilz) on y en treuue peu, & si est limonneuse, mesme dormante au fons.

De l'Argille elle sort petite, mais meilleure que d'autre part.

Du Tuf, froide a merueilles.

De terre noire, claire comme Crystal.

De la glaire, si elle est delayée, qu'on y peult bien fouiller, toutesfois en espoir non tousiours asseuré: mais si l'on passe plus auant, & la matiere se treuue plus espoisse, elle n'est pas incertaine du tout, ains soit en l'vne soit en l'autre, qu'on la rencontre, elle est de bien bon goust.

Art pour cognoistre s'il y a de l'eau en quelque lieu. D'auantage par art ilz nous ont apris a cognoistre les lieux soubz qui les veines sont, & voicy ce qu'ilz nous en disent.

Vn iour qui soit bien clair, de grand matin, auant que le soleil se monstre, couchez vous tant plat sur la terre, le ventre contre bas, mais releuez la teste, & appuyez vostre menton sur quelque chose ferme: puis regardez tout a l'entour de vous, & ou vous verrez des vapeurs sourdre en l'air, qui le rendront espois, ainsi que les aleines des hommes en yuer, là estimez qu'on trouuera de l'eau.

Mais

Mais pour en estre plus certain, faictes en tel endroit faire vne fosse de quatre coudées en profond & quarrure : puis enuiron le coucher du soleil mettez y dedans vn pot de terre n'agueres tiré hors du four, ou vne toyson de laine, ainsi qu'elle a esté prise dessus la beste, ou vn vaisseau de terre cru, c'est à dire non cuyt, ou vn d'araí bien net, enrosé d'huyle, la gueule contre bas, puis recouurez vostre fosse de planches d'aix, & reiettez la terre par dessus. apres au matin ensuiuant si vostre pot de terre cuyt poise plus qu'il ne faisoit quand vous l'y meistes, si la laine est humide, & le vaisseau de terre cru pareillement, s'il y à des gouttes comme de rosée en cestuy la d'Arain, ou si vne lumiere ardante mise dans celle fosse, a moins consumé d'huy le qu'elle n'eust faict dehors, ou si en faisant la du feu, la terre fume : ce sont tous signes infallibles qu'il y à de l'eau en celieu. Toutesfois ilz n'ont point assez declairé quel temps est plus commode pour en faire l'espreuue, mais en autres autheurs ie treuue escrit que ce qui s'ensuyt.

Durant les iours caniculaires, la terre & les corpz des animaus deuiennent fort humides, mesmes les arbres sont tous moites par dessoubz leurs escorces, a raison de la grãde abondãce d'humeur, & les hommes lasches du ventre, telement que par excessiue humectation s'engẽdrent plusieurs fieures, & n'est pas iusques a l'eau qui s'en sourde oultre l'accoustumé, dont Theophraste attribue la cause au vẽt d'Auster, q̃ lors regne, lequel de sa nature est humide & nebuleux, c'est à dire causant fort nuages. Aristote dict qu'en icelle saison la terre est contraincte de rendre les vapeurs du feu qui naturelement est meslé & engendré en ses entrailles: choses que si elles sont vrayes, les temps pour faire ce que i'ay deuãt dict, sont quand ce feu a pl° de force, ou qu'il est moins pressé par l'abondance de l'humeur, c'est à sauoir durant qu'icelle terre n'est totalement seche, ny quasi comme bruslée. Mais quant a moy, la saison pour ce faire me semble commode en printemps, es lieux secz de nature: & s'ilz sont vmbrageux, ie choisirois l'Automne. A ceste cause quand l'espoir sera bien confirmé par les signes que nous venons de dire, on pourra cõmencer a fouiller en la terre pour y trouuer de l'eau.

Du fouillement & structure d'vn puy & d'vne mine.

Chapitre cinqieme.

OR est il deux manieres de fouiller: l'vne des puys en profondeur, & l'autre des mines en long: toutes deux dangereuses pour les pionniers, a raison ou des mauuaises bouffées qui s'eslieuent de terre, ou pour les costez de la fossoyure, qui se viennent aucunesfois a esbouler. ce que consideré par les antiques, ilz cõdamnoient les serfz ou esclaues attainctz de quelque crime, a fouiller les minieres,

Comme faut
euiter les
mauuaises
vapeurs sour-
dãs de terre
en fouillãt.
des metaulx, afin qu'ilz mouruffent bien toſt par la corruptiõ de l'air. Mais pour re
medier aux inconueniens, nous auons ces preceptes, qu'il fault efuenter l'air conti
nuellement, ou auoir dans la terre des lampes ou flambeaux allumez, a ce q̃ ſi (para
uanture) la vapeur eſt ſubtile, elle feſparte au feu: ou ſi elle eſt eſpoiſſe, que les pion-
niers aient moyen d'euiter le peril a temps: car ſi la vapeur groſſe & mauuaiſe conti
nue, la flâme feſtaindra. Mais ſi teles bouffées multiplient & durẽt, faictes des ſou-
ſpiraulx tant a droit comme a gauche, par ou elles ſ'en aillent franchement. Et afin
de pouruoir aux eſboulemens de la terre, conduiſez ainſi l'œuure.

Remede con
tre l'eſboule
mẽt de terre
en fouillant.
Deſſus le premier plan ou vous aurez deliberé de faire voſtre puy, ordonnez y vne
couronne en rond, de marbre, ou d'vne autre matiere forte, auſſi large de diame-
tre que vous vouldrez que ſoit l'ouuerture du puy: & ceſte la vous ſeruira de ba-
ſe ou fondement pour le maneuure. apres faictes y les coſtez ſouſtenans de trois
coudées en profond, & permettez qu'ilz ſechent. lors fouillez plus auant, &
en oſtez la terre. ce faiſant vous verrez que ce cercle ſ'enfonſera autant que vous
aurez fouillé deſſoubz. puis auec du ſecours tant d'eſtanſonnemens que de maſ-
ſonnerie vous cauerez en tele profondeur que bon vous ſemblera.

Quele doit
eſtre la mu-
raille d'vn
puy.
Toutesfois ie vous aduerty qu'aucuns veulent que la muraille de leurs puys, ſe
face ſans mortier, afin que les veines de l'eau n'en ſoyent eſtouppées. Mais
d'autres commandent aux maiſtres qu'ilz y en facent trois, afin que l'eau
ſourdant du fons en vienne moins bourbeuſe. Ce neantmoins il y à bien
du chois de lieu a autre pour fouiller. Car puis que la terre en certains en-
droitz à des veines differentes, on treuue aucunesfois que les pluyes ſont
aſſemblées ſur la plus forte & plus eſpoiſſe, au deſſoubz des lictz de grenail-
le: & ſi cas eſt qu'ainſi aduienne, nous n'en ferons ne miſe ne recepte, pour-
ce qu'elle n'eſt pas pure. Et au contraire aucunesfois aduient que ayant trou-
ué de l'eau, ſi l'on caue plus auant, elle ſ'eſuanouyt, & ſe pert de veue: ce que
ſe faict pour auoir percé le fons du vaſe en quoy elle eſtoit contenue.

A ceſte cauſe ceulx me plaiſent qui baſtiſſent leurs puys ſuyuant ceſte practique, a
ſauoir que pour les faire vegetans, & rendre plus durables, ilz ceignent le dedans
d'vne double garniture de cercles & aix de boys, & laiſſent l'ẽtredeux a vuide de la
meſure d'vne coudée, puis le rempliſſent de glairea gros grain, ou pluſtoſt de re-
pous de pierre ou bien de marbre, meſlez auec mortier de chaulx, & luy donnent
tẽps pour ſecher entre ces deux eſcailles ſix moys ou enuiron: Car a dire vray, ceſt
ouurage à la proprieté d'vn vaſe entier, du fons duquel procede l'eau, & nõ par au
tre endroit, pure, claire, & legiere.

Conſeil pour
fouiller les
mines.
Mais ſi vous faictes vne mine, commandez a voz pionniers qu'ilz obſeruent tout
ce que i'ay dict cy deſſus, pour remedier aux vapeurs. Et d'auantage afin que la ter
re ne ſ'eſboule ſur leurs teſtes, faictes leur mettre des eſtanſonnemens, voire voul-
ter (ſ'il eſt beſoing) & en continuant le long, ordonnez leur qu'ilz ouurent diuers
ſouſpiraulx, les vns en ligne droitte, les autres en oblique, c'eſt a dire en byaiz, non
ſeulement pour ſe garder des mauuaiſes bouffées, ains pour vuider plus a l'aiſe de-
hors ce qu'ilz auront deſroché du maſſif. Mais encores vous veuil ie bien aduertir
que ſi vous pretendez a auoir de l'eau, & qu'en fouillant la terre ne ſe mõſtre de pl'
en plus humide, meſmes que les outilz de voz ouuriers n'y entrent plus a l'aiſe, ceſt
ſigne qu'on y perdroit temps.

De

De l'vsage des eaux: quelles sont les plus saines ou meilleures, & apres du contraire.

Chapitre sixieme.

Apres qu'on à trouué les eaux, ie ne suis pas d'aduis que temerairement on les expose a l'vsage des hommes, ains pource que non seulemét il en fault beaucoup pour les villes non seulemét pour boire, mais aussi pour lauer, enroser les iardins, couroyer les cuyrs, fouller des draps, lauer ou netoyer les esgoustz, & principalement pour subuenir en abondance aux soudains inconueniens du feu, la raison veult que la meilleure soit choisie pour boire, & les autres accommodees selon qu'elles pourront seruir aux habitans.

Theophraste à escrit que tant plus l'eau est froide, tant mieulx vault elle a enroser les plantes. Aussi la bourbeuse & trouble coulant par vn pays fertile, amende les champs qu'elle humecte. *Eau pour arroser les plátes, soit froide.*

En verité les tres pures ne plaisent gueres aux cheuaulx, mais ilz s'engressent a en boire de moussues & tiedes. *Eau pour les cheuaulx.*

Au regard des foulons ilz ont les plus crues en estime. Et ie treuue dedans les liures de noz Physiciens, que double est le besoing qu'on à de l'eau pour cóseruer la vie des humains, l'vn pour estancher la soif, & l'autre pour conduire aux veines (comme par vn engin de voiture) la nouriture qu'on a prise en mégeant, afin que la substance espurée, & puis cuitte, soit enuoyée aux membres pour leur sustentation. *L'eau est necessaire pour la vie humaine.*

Mesmes ilz disent que la soif est certaine appetance d'humidité, principalement froide. Voire sont en opinion que les eaux fraiches, par especial apres soupper, enforcissent les estomachz des personnages sains: mais si elles sont vn peu trop froides, peuuent bien faire esuanouir les plus robustes, engendrer des trenchées dás les boyaux, tourmenter les nerfz, & par leur crudité estaindre la vertu digerante. *Soif.* *Eau froide apres souper enforcit vn estomach sain.*

Lon dict que l'eau du fleuue nommé Oxe, qui passe par les Bactriás, est dangereuse a boire, pour autant qu'elle est tousiours trouble. *Oxe riuiere tousiours trouble.*

Plus que les habitans & voisins de Rome, tant pour l'inconstance de l'air, qu'à raison des vapeurs que le fleuue du Tibre gette durant la nuit, & aussi pour les ventz qui se lieuent apres Mydi, sont tourmentez de fieures violentes: Car lesdictz vétz durát l'esté, par especial enuiron la neufieme heure du iour a compter depuis le leuer du soleil, qui est celle ou les corps sont le plus agitez de chaleur, ont l'aleine si froide, que les veines s'en restrecissent. Toutesfois (a mon iugement) icelles fieures & toutes autres mauuaises maladies, aduiennent pour la plus part aux susdictz habitans par les eaux de ce Tibre, qu'ilz boiuent presque ordinairemét troubles. Dónques ne soit icy hors de propos, si ie racompte ce que les medecis antiques ont laissé par escrit touchant la cure de ces fieures Romaines, c'est (disent ilz) qu'on doit vser de vinaigre squillitique, & d'autres choses incisiues. Mais maintenant retournons au propos, & cherchons les signes pour trouuer la bonne eau. *Tibre riuiere de Rome mal saine.* *Remede contre les fieures qui courent a Rome.*

Celse medecin nous dict que celle de pluye est la plus legiere de toutes, puis celle de fontaine apres, tiercement celle de riuiere, quartement celle des puys, & finablemét celle qui est de nege ou de glace fondue: & qu'entre toutes est plus pesante celle qui vient d'vn lac: & la plus dágereuse en toutes sortes, celle d'vn palu ou marais. *Degré en bouté des eaux.*

Au pied de la mótaigne Argée la cité de Mazaque est abondante en bonnes eaux

ce neātmoins pour n'auoir en esté lieu ppre a s'escouler, elles deuiennent pestiletes.

Nature de l'eau froide & humide.
Or sont tous les sauans d'opinion ensemble, que l'eau de sa nature est vn corps simple, non meslé, participant de la froideur & de l'humidité. A ceste cause nous dirōs celle bonne, qui ne sera en rien changée de sa proprieté, ny aucunement deprauée: & par consequent si elle n'est bien pure & sans mixtion lecte, voire sans saueur & odeur vicieuses, ie dy qu'elle nuira beaucoup a la santé, par ce que (pour pler en medecin) elle estoupera les conduitz par lesquelz on doit respirer, elle emplira les veines de limon, & fermera la voye aux espritz ministres de la vie: choses qui d'auan-

Eau de pluye est la meilleure.
tage leur font dire, que celle la de pluye, pour estre de vapeurs tressubtiles amassées ensemble, est a bon droit la meilleure de toutes: mais il y à ce mal q qui la veult garder, elle se corrōpt & empuantit a moins de rien: puis s'estant espoissie, endurcit le vétre a merueilles. Aucūs ont dict que cela luy aduiēt p auoir esté attirée des nues de diuerses humiditez dont il s'est faict vne commixtion, & par especial de celle de

Meslange de choses differētes engēdre corruption.
la mer, ou toutes manieres d'eaux courantes retournent, car il n'est rien si prompt a se corrompre, que la meslange cōfuse de choses dissemblables. Et qu'il soit vray, vn vin tiré de plusieurs sortes de raisins, ne se peult longuemēt garder. Pourtant

Loy des Hebrieux quāt aux grains pour semer.
auoient les Hebrieux vne loy commādant que lon ne semast sinon des grains triez & d'vne mesme espece, voulans par la faire cognoistre que nature abhorre biē fort la mixtion des choses differentes. Mais ceulx qui condescendent a l'opinion d'Aristote, disant que les vapeurs sourdantes de la terre s'assemblent tout premieremēt ainsi que tourbillons noirs & obscurs en celle partie de l'air qui est presque gelée de froidure, ou elles se tournent en gouttes, qui retumbēt apres en pluye: n'accorderont iamais auecque les premiers.

Arbres cultiuez sont plus subiectz à inconueniēs que les sauuages.
Aussi Theophraste à escrit que les arbres cultiuez sont plus subgetz aux inconueniens que les sauuages, qui par vne durté non domtée resistent plus robustement aux impressions suruenantes: mais les autres par leur tendreté ne se pourroient si bien defendre, pource qu'ilz sont domtez par la culture, & apris a obeir. Le semblable dict ce mesme autheur en aduenir aux eaux. Et afin qu'en ce lieu i'vse de ses paroles, tant plus (dict il) vous les aurez delicates, plus seront elles prestes a s'alterer & corrompre, chose qui faict maintenir a plusieurs que les eaux cuyttes & adoulcies

Eaux cuīctes par le feu.
par le feu s'en refroidissent tant plustost, & aussi s'en rechaufent plus soudain. Qui est assez dict, ce me semble, touchāt l'eau de la pluye: apres laquelle il n'y à homme qui ne donne le premier lieu a celle de fontaine: toutesfois ceulx la qui preferent les fleuues aux fontaines, disent ce qui s'ensuyt.

Que c'est qu'vn fleuue ou riuiere.
Que dirons nous que c'est vn fleuue, sinon quelque abōdāce & cours de plusieurs fontaines ensemble, meurie par l'emotion des ventz & du Soleil?

Puy, sōtaine parfonde.
Ceulx la disent pareillement qu'vn puy est vne fontaine profonde. Et a la verité, si nous cōfessons que les rayz du soleil sont quelque bien aux eaux qu'ilz chauffent, lon verra clairement laquelle est la plus crue, si nous n'estimons (d'auantage) qu'il y ait vn esprit de feu dans les entrailles de la terre, lequel digere aucunement les eaux souterraines.

Les eaux de puy (dict Aristote) deuiennent tiedes en esté, apres que le Soleil à passé le mydi.

Dispute si l'eau du puy en esté est froide, ou non.
Mais encores en est il d'autres qui afferment qu'icelles eaux ne sont pas froides en ce temps, ains seulement le semblent estre en comparaison de l'air bien eschauffé. Ce neantmoins on peult veoir par experience (contre l'opinion inueterée de plusieurs)

sieurs) que si vn verre est si curieusement laué qu'il n'y ait plus de graisse: puis qu'on verse de l'eau dedans tout fraichement tirée, il ne ternira point pour elle.

Or entre les premiers principes dequoy toutes choses ont estre (au moins selon le dire des Pythagoriens) il y en à deux masles, asauoir le chauld & le froid, la nature duquel chauld est de penetrer, dissouldre, attenuer, rauir ou attirer a soy l'humeur pour s'en repaistre: & celle du froid, de serrer, de contraindre, voire de reduire en durté, & donner forme a son subget: toutesfois ces deux la en aucune partie ont quasi semblables effectz, singulierement quant a l'eau, au moins silz sont immoderez, & continuans trop longue espace: Car l'vn & l'autre sont des consumptions quasi pareilles des plus subtiles parties, dont puis apres ensuyuent secheresses adustes, qui nous vont dire quelque fois qu'aucuns arbres battuz de la chaleur, & aussibien de la froydure, sont bruslez & brouyz: & ce a raison qu'estant les plus delicates parties consumées par le soleil, ou bien par la gelée, nous voyons la matiere se hauir & secher, ne plus ne moins que s'elle auoit passé par le feu. par semblable raison les eaux deuiennent plus gluantes soubz les raiz du soleil, & comme cendreuses au froid. *Principes masles chauld & froid.*

Les arbres se bruslent tant par chaleur que p froid.

Si est ce qu'il y à encores vne autre difference entre les bonnes eaux, car quant a celles qui tumbent de l'air, il y à bien a dire auquel temps de l'année, a quelle heure du iour, de quelle vndée de pluye, & quel vent regnât vous les ayez recueillies: puis en quel lieu vous les ayez gardées, & ausi combien de temps.

Aucuns estimēt qu'apres la force de l'yuer les eaux du ciel sont plus pesantes qu'en toute autre saison: & que les reseruées du temps d'yuer, sont trop plus doulces que celles que l'on reserue de l'esté. *Differences des eaux de pluye.*

Plus que les premieres pluyes apres les iours caniculaires sont ameres, & pestilentes, pour auoir esté infectées des mixtions adustes de la terre, laquelle en ce temps la tient saueur d'amertume, ayant esté rostie du soleil: & de la vient qu'ilz ayment mieulx la cheute de dessus les tuyles, que celles du parterre, pourueu que lesdictes tuyles ayent ia esté lauées par vne pluye precedente: & disent que ceste la n'est point mal saine. *Pluyes pestilentes.*

Mais les Medecins ou Physiciens qui ont escrit en la langue Africaine, maintiennēt que l'eau de la pluye cheute durant l'esté, par especial auec le tonnerre, est impure & nuysible, a cause qu'elle tient du sel.

Theophraste est d'aduis que celle de la nuyt est trop meilleure que celle du iour: mais tant de l'vn comme de l'autre, celle est a preferer qui tumbe ce pédant qu'Aquilon est en regne, qui est vent de Bize.

Columelle tesmoigne que si l'eau de pluye est conduitte par des tuyaux de terre a potier, dedans vne cisterne, elle ne sera point mauuaise, pourueu qu'on la tienne couuerte: mais au soleil, & a l'air (côme il dict) elle se corrompt assez tost. Plus que si on la garde en vn vaisseau de bois, elle deuient mauuaise.

Les eaux de fontaines ausi ont difference entr'elles, & Hippocrates estime que celles la qui sourdent aux racines des basses montaignes, sont meilleures que toutes autres. Ausi les antiques disoient que les meilleures sont les tournées au Septétion, ou deuers l'Orient equinoctial: & les pires de toutes, celles qui regardēt a Midy: mais les segondes en bonté sont celles qui s'adressent a l'Oriēt d'yuer, toutesfois ilz n'improuuent point les tournées a l'opposite, c'est asauoir a l'Occident d'yuer. *Differences des eaux de fontaines.*

Quelles fontaines sont les meilleures.

M

DIXIEME LIVRE DE MESSIRE

Rofée ou se assiet. Et quant a moy ie dy que les lieux qui ont de coustume d'estre humectez de rosée legiere, produisent des eaux bien sauoureuses : Car ladicte rosée ne s'asiet sinon en places pures, & ou l'air est bien temperé.

Theophraste est d'opinion que l'eau tire le goust de la terre ou elle se tient, ou passe, ne plus ne moins qu'entre les fruictz, le suc de la vigne, & des arbres, tous lesquelz ont le goust de leur nourice, asauoir la terre qu'ilz ont sucée, & se sentent des choses proches de leurs racines : qui a faict dire a noz antiques, qu'il est autant de sortes de vin come de fons ou lon plante les seps. Parquoy Pline a escrit que les vins de Pa-*Les vignes & les arbres se sentet du goust de la terre ou ilz sont plantez.* uie tiennent le goust des Saules, a qui les habitans de la contrée les marient.

Caton donne la practique pour faire que les vignes aient la vertu medicinale de l'herbe Ellebore a faire lascher le ventre sans peril, en iettant quelques poignées d'*Vin pour purger le ventre.* icelle herbe autour de leurs racines au temps qu'on les deschausse.

De la vient (certes) que lon estime plus les eaux qui reiaillissent hors d'vne pierre viue, que qui ahannent a sortir d'vne terre limonneuse : mais encores sont plus prisées celles qui saillent d'vn terroer de tele nature que si vous en meslez de la terre dans vn bassin auec de l'eau, comme pour en faire mortier, tost apres l'agitation elle va au fons, & laisse la liqueur toute claire sans luy auoir changé couleur, ny donné sa ueur & odeur autre qu'agreable a la bouche.

Ceste raison feit estimer a Columelle que les eaux qui ont cours legier atrauers des cailloux, sont meilleures que toutes autres, pource qu'elles ne se corrompent par les mixtions suruenantes. Ce neantmoins ie n'approuue pas toutes celles qui courent ainsi. Car si le canal est obscur par profondité de riuages vmbrageux, la liqueur en est crue. Mais s'il est large & descouuert, en ce cas i'acquiesce facilement a Aristote, qui dict que la partie plus legiere venant a estre consumée par l'ardeur du soleil, l'eau deuient plus espoisse.

La riuiere de Nil en Egypte est preferée a toutes riuieres en cas de netteté. Les autheurs preferent le Nil a tous autres fleuues, a cause que son cours est de longue estendue, & qu'il passe atrauers des terres nettes, non infectes de pourriture n'y corrompues de la contagion d'vne secheresse mauuaise, mesmes pource qu'il tend vers le Septentrion, & va coulant par vn canal vny, & purgé au possible.

Certainement il ne fault pas nyer que les fleuues a cours long & tardif, n'ayent les eaux moins crues, a raison de leur mouuement : & ne soyent plus subtiles par la lasseté du grand chemin, ou espurées come il fault, par auoir en coulant geté leurs superfluitez.

En oultre tous les antiques conuiennent en ce poinct, que les eaux ne sont pas seulement teles qu'est la terre en laquelle elles sourdent & se gardent comme au gyron de leur mere, ainsi que disions n'agueres : mais aussi qu'elles se rendent teles qu'est le terroer par ou elles passent, & le suc ou ius des herbes qu'elles lauent, non pas tant a cause qu'elles comment les goustent en passant, que principalement pour ceste raison que les sueurs des lieux nourissans ces mauuaises herbes se meslent parmy leur liqueur : & de la vient que lon dict que mauuaises herbes rendent les eaux mal saines.

Pluyes puantes & ameres. Vous sentirez aucunesfois la pluye estre puante, voire & (parauenture) amere: chose qui vient (comme lon dict) de l'infection du lieu d'ou premierement ceste sueur s'est euaporée.

Aussi le ius ou suc de la terre estant digeré & meury par la nature, rend toutes les choses

LEON BAPTISTE ALBERT.

ses auec qui on le mesle, doulces & sauoureuses: mais quand il est encores indigest & cru, il les rend ameres.

Quant aux eaux donc qui courent deuers Septentrion, vous les direz peult estre plus commodes, a raison qu'elles sont plus fraiches: car elles fuyent hastiuement les rayons du soleil, qui les purgent pluſtost qu'ilz ne les bruslent: ce qui est au rebours de celles qui tendent a Mydi, car elles (ce semble) de leur plain gré s'aduancent dans les flambes.

Eaux courantes vers Septẽtriõ, plus fraiches vers le midy, plus chauldes.

Aristote disoit que nature à mis dans les corps certain esprit de feu, lequel est repoussé par le vent de Bize quand il est bien fort froid: en maniere que la dedans il y est resserré a ce que rien n'en euapore: & que de cela sont les eaux rendues plus digestes: & que par la chaleur du soleil on voit dissiper ce mesme esprit.

Les puys aussi & les fontaines a couuert, ne gettent point des vapeurs, comme tesmoigne Serue a la relation de gens expertz: ce qui aduient pourtant que ceste haleine tressubtile ne peult fendre ny penetrer & chasser le gros air qui respire des murailles, estant rabbatu par le toict. mais quand iceulx puyz & fontaines sont dessoubz vn ciel libre, c'est a dire non empesché de quelque chose, adonc la dicte haleine en sort plus franchement, & par ce moyen s'estend & se purge: qui est cause que lon estime les puyz a descouuert, non ceulx qui sont cachez a l'vmbrage dedans quelque edifice.

Puys au couuert ne sont pas si bons q̃ les puys a descouuert.

Mais pour retourner en matiere: Sachez que toutes les particularitez requises aux fontaines, sont necessaires a vn puy: car de race, puy & fontaine sont cousins: & n'y à difference entr'eulx sinon du mouuement de leur espandue: combien toutesfois que lon trouue assez de puyz dont les veines ont vn grand cours. Aussi les philosophes disent qu'on ne sauroit auoir des eaux perpetuelles, si elles sont immobiles du tout: & que leur liqueur est mal saine en quelque lieu que ce puisse estre, si elle n'est esmeue.

Or si lon tire a toutes heures beaucoup d'eau hors d'vn puy, il sera par cela rendu tel en proprieté qu'vne basse fontaine : & au contraire si vne fontaine est sans cours, ains demeure coye en son lieu, on la deura pluſtost nommer vn puy bien peu profond, qu'vne fontaine.

Puys bien hãtez sont quasi comme fõtaines.

Il y à des gens qui estiment qu'on ne sauroit trouuer de l'eau perpetuele & continue (comme ilz disent) si elle ne se va mouuant ainsi que le plus prochain fleuue ou torrent du pays: chose (quant a moy) que i'appreuue, car entre les iurisconsultes il se faict tele difference d'vn lac a vn estang, que le lac à ses eaux perpetueles, & l'estang temporeles, ou assemblées de l'yuer.

Lac & estãg sont differẽs.

Toutesfois il est trois manieres de lac: asauoir le premier stable ou permanent, lequel content de ses eaux, demeure tousiours en son giste, sans iamais regorger: le second, qui gette ses eaux ainsi qu'vn autre fleuue: & le troysieme, qui reçoit celles qui viennent d'autre part, puis les regette par vn propre conduit. Le premier tient beaucoup de la nature de l'estang: le deuxieme est semblable a vne fontaine: & le tiers (si ie ne m'abuze) n'est autre chose qu'vn fleuue elargy en cest endroit la.

Trois manieres de lacz.

A ceste cause il ne fault repeter ce que nous auons dict des fontaines & des riuieres; mais adiouster sans plus, q̃ les eaux couuertes d'vmbrage, sont plus fraiches & plus claires, mais aussi plus crues que celles par ou le soleil passe, & les purge: & au contraire

M ij

Eaux trop cuittes du soleil, sont pesantes & salées. celles qui en sont trop cuittes, deuiennent pesantes & salées. Dont tant aux vnes comme aux autres la profondeur est bien fort profitable, aux vnes pour mieulx supporter les ardantes chaleurs, & aux autres pour se defendre sans incommodité de trop aspre gelée.

Ie ne suis pas d'aduis quant est a moy, que l'eau d'estāg soit tousiours a detester: car s'il y à des anguilles dedans, elle n'est pas du tout mauuaise.

Anguilles en vn estā.

Quāt aux eaux dormātes lon tiēt pour la pire celle qui engēdre des sangsues: celle qui est si coye qu'il s'y faict vne taie ou coyne par dessus: qui est si puante, que son odeur faict mal au cueur quasi pour vomir: qui à la couleur ternie, pareille a meurdrissure: qui laisse beaucoup de bourbe en vn vaisseau: qui est gluante par vne pesanteur moysie: qui si on en laue les mains, demeure longuement a secher.

Signes de tresmauuaise eau.

Mais afin que sommairement ie face entendre le total de ces eaux, il fault pour en auoir de bonne, qu'elle soit legiere, pure, deliée, & bien claire: mesmes on y doit adiouster ce que nous en auons ia dict en nostre premier liure. Puis d'auantage auant que d'en vser, il sera bon de regarder comment les bestes qui en ont beu, & s'en sont lauées par quelzques moys (i'enten de celle la que i'ay declairé la meilleure) se portent tant en la disposition de tout le corps, que des membres: & aussi regarder leurs entrailles, & principalement le foye, pour cognoistre s'il sera sain ou malficié: a raison que tout ce qui offense, nuyt (ce dict on) auec le temps: & que (ce qui n'est point de merueille) les choses que plus tard lon sent & apperçoit, peuuēt plus porter de nuisance & dommage.

Quele doit estre la bonne eau.

Tout ce qui nuyt, nuyt auec le tēps.

De la practique pour conduire les eaux, & comment elles se peuuent accommoder aux vsages des hommes.

Chapitre septieme.

Quand on aura donc trouué l'eau, & esprouué si elle sera bonne, il fauldra donner ordre a la conduire artistement pour l'amener a l'vsage des hommes. Or y à il deux moyens de ce faire: Car elle yra coulant parmy quelque trenchée, ou bien on la fera passer par dedans les canaulx. Mais soit en l'vn ou soit en l'autre, elle n'aura ia cours qui vaille, si le lieu ou lon vouldra la faire aller, n'est plus bas que sa source. Toutesfois il y à ce poinct, que l'eau qu'on veult conduire aual, doit tousiours auoir pente: & celle que lon veult contraindre a monter contremont, le peult bien faire d'elle mesme tout au long de quelque partie du chemin. Et de ce nous fault il parler, apres auoir premierement traicté de certaines choses qui sont a ce propos.

Ceulx qui ont inuenté ce que dessus, ont escrit que la terre est ronde, combien qu'vne bonne part en soit bossue de montaignes, & vne autre couuerte de la mer, mais qu'en si tresgrande rondeur a peine peult on cognoistre ce qui surmonte, ne plus ne moins qu'en la forme d'vn œuf, laquelle en sa superficie à plusieurs petites bubettes dequoy on ne faict cas au pris de sa grosseur.

La terre est ronde.

Plus ilz ont dict que le plus grand tour de la terre, n'a sinon deux cens cinquante deux mille stades, a compter cent vingt & cinq pas pour chacun: au moins Eratosthene

Le tour de la terre.

LEON BAPTISTE ALBERT.

Eratosthene l'à ainsi tesmoigné : mesmes qu'on ne sauroit trouuer montaigne tant soit haulte, ny eau tant soit elle profonde, dont la ligne a plomb passe quinze mille coudées, non mesmes le propre Caucase, qui est vn mont separant la Scythie des Indes, dessus la sommité duquel luyt le Soleil iusques a la tierce heure de nuyt. Neantmoins il en est vn autre qu'on appelle Cyllene, au pays d'Arcadie, tenu pour le plus hault du monde, lequel pourtant ne passe point vingt stades en ligne perpendiculaire, au rapport d'aucuns hommes qui disent l'auoir mesuré. *Caucase montaigne tres-haulte. Cyllene montaigne tres-haulte.*

Aussi d'autres pensent que la mer ne soit a estimer sinon comme vne couuerte ou enduisement sur la terre ainsi qu'est la rosée d'esté sur vne pomme ou semblable fruict.

Encores d'autres nous alleguent, mais c'est par ieu, que le grand ouurier de ce monde se seruit en la formatió des montaignes, de la concauité de la mer, ainsi que d'vn seau a seller.

Puis les Geometres adioustent vne raison qui n'est pas a laisser, asauoir que si vne ligne droite touchant le globe de la terre, est estendue mille pas en longueur, que depuis le poinct ou elle touche, la distance d'entr'elle & le plus grand circuit de la terre, n'excedera pas plus de dix doitz. & que pour ceste cause l'eau ne se meut en canal droit, ains y crouppit ainsi qu'a vn estang, & pourtant fault que de huyt en huyt stades elle ait pour le moins vn pied d'abaissement plus que le lieu ou lon aura incisé la pierre, pour en faire couler la veine.

Le dict lieu est nommé Incis par les Iurisconsultes, a raison que la roche, ou la terre à esté incisée pour donner cours a la dicte eau. Mais si en cest espace de huit stades elle auoit d'auanture plus de six piedz de pente, les expertz disent que son cours seroit trop violent pour les vaisseaux de nauigage, a cause de son trop rude auallement. *Incis.*

Or afin de cognoistre si du plan de l'incis la trenchée qu'on aura faicte pour dóner cours a l'eau, sera trop ou peu basse, mesmes pour iuger de la pente, on à trouué certains instrumens, & vn art grandement vtile. Toutesfois les ouuriers ignorans des lettres, font experience de cela par mettre vne boule dans le canal, & la laissent rouler, car en la regardant ilz considerent s'il y a pente raisonnable. Mais les instrumens de ceulx qui sauent, sont la toyse, l'esquierre, & le nyueau, auec tous autres qui finissent en angle droit. Vray est que ledict art se treuue difficile : parquoy ie n'en diray sinó ce qui sera besoing, puis que lon en viendra a l'effect au moyen de la veue, a qui nous limitons des poinctz.

Si donc le lieu par ou lon vouldra donner cours a l'eau, est vne plaine egale, il y aura double moyen pour gouuerner la dicte veue, asauoir qu'en petites ou en longues espaces on mettra certains signes, & d'autant plus que les derniers poinctz des distances seront voysins entre eulx, tant moins s'eslongnera la droiture du regard de l'arondissement de terre. Mais d'autant qu'icelles distances se trouueront plus longues, tant plus se trouuera la superficie de terre estre abaissée du droit de la ligne a nyueau. En ce cas donc il fauldra tenir main a ce que de mille en mille pas il y ait pente de dix doitz.

M iij

DIXIEME LIVRE DE MESSIRE

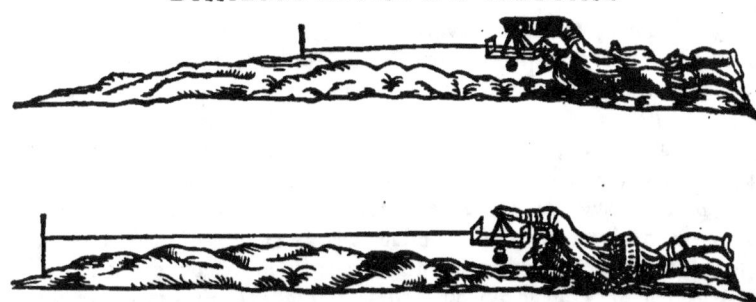

Mais si la planure n'est vnye, ains empeschée de quelque roche ou montaigne, il y aura aussi double moyen d'y donner ordre. L'vn par prendre la haulteur depuis l'incis, iusques au droit de cest empeschement: & l'autre de l'ecluse opposite. Ie nomme icy ecluse le lieu destiné a receuoir l'eau arriuante, puis d'ou elle s'en peult couller en pleine liberté, ou estre accommodée a certains vsages des hommes.

Lesdictes haulteurs se practiquent par tirer en ces places des degrez de mesure. Ie les appelle expressement degrez, en consideration de la semblance qu'ilz ont auec les marches pour monter a vn temple. Mais vous deuez sauoir que l'vne de leurs lignes est le ray de la veue partant de l'œil du Geometre, & allant droit en pareille haulteur que sa prunelle, chose qui se conduyt par le nyueau & par l'esquierre. L'autre ligne est celle qui tumbe a plomb depuis son œil deuant ses piedz.

Apres en ces degrez on note par les perpendiculaires laquelle des deux est plus gráde, ou celle laquelle monte depuis l'incis en eleuation, ou l'autre de l'ecluse.

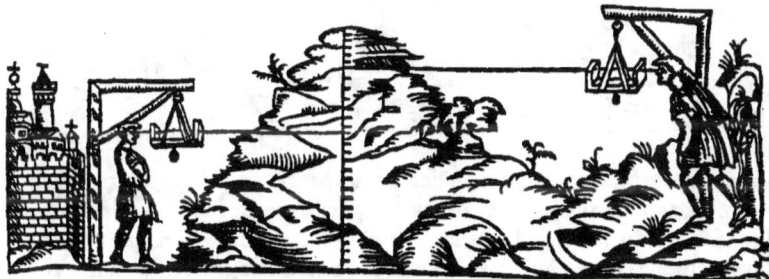

Puis l'autre moyen est, que vous tiriez des lignes, l'vne depuis l'incis iusques au coupeau de l'empeschement qui se presente, & l'autre depuis la iusques a l'ecluse, marquant les angles droitz conuenans par ensemble, suyuant les regles de geometrie. Mais c'est practique difficile, & ou il n'y à pas bonne asseurance: Car en longue estendue l'erreur d'vn angle faict par l'œil du regardant, monte a beaucoup, combien qu'il semble peu de cas.

Pour venir donc a nostre effect, il y à d'autres moyens propices que nous dirons tantost, & dequoy nous pourrons vser commodement, si d'auanture il fault percer vne montaigne pour faire voye a vne eau que lon vouldroit conduire en quelque ville. Et pour m'en acquitter, faictes comme s'ensuyt.

Sur le coupeau de la montaigne, en lieu duquel vous pourrez veoir tant l'incis que l'ecluse, applanissez la terre: puis trassez vn cercle dessus, qui ayt dix
piedz

piedz de diametre, & cestuy la sera vostre horizon. Apres fichez dedans son centre vn iallot droit en ligne perpendiculaire. Cela faict, le maistre cõducteur de l'ouurage yra examinãt a l'entour dudict cercle, en quele maniere la ligne visuale adressée a l'vn des desseingz pour cõduire l'eau, s'adresse au susdict poict, & cõmẽt elle touche iceluy iallot centrique. Adoncq quand il aura trouué ce lieu certain dedans son horizon, il merquera sa ligne visuale tãt d'vn costé que d'autre sur le circuyt dudict cercle p ou elle trauersera:& la fera seruir de diametre. puis si ladicte mesme ligne egalement bornée tant d'vn coste que d'autre, est continuée en longueur iusques a l'incis & a l'ecluse, elle monstrera le chemin par ou se doit conduire l'eau. Mais s'il aduient qu'elle ne s'y adresse, ains qu'vne des pties tende a l'incis, & vn autre traict a l'ecluse, le maistre cognoistra par leur entrecroisure faicte au poinct du baston cẽtrique, comment different ces deux directions, & comme il s'y doit gouuerner.
Quãt est a moy, ie me sers ordinairemẽt de la practique dudict cercle ou il est question de representer en portraiture l'asiette d'vne ville, ou quelque paysage, voire a conduire des mines soubz la terre. Mais i'en traicteray autre part.

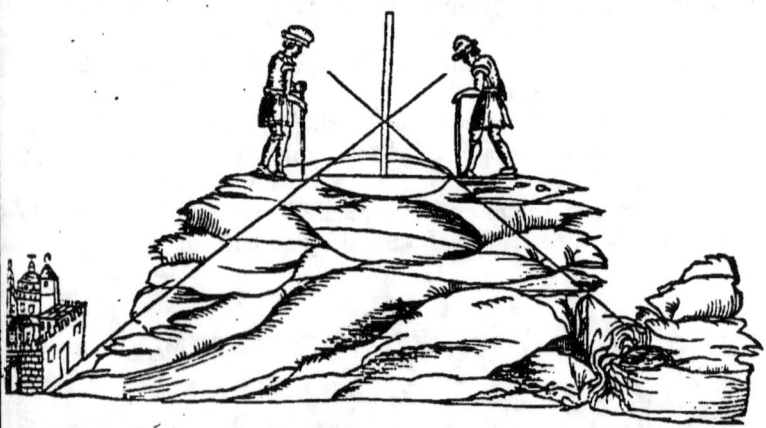

En quelque ruysseau donc que ce puisse estre, soit petit & pour boire, soit grand & pour nauigage, nous vserons des conduittes cy dessus declairées. Toutesfois l'ouurage requis a dresser le canal, ne sera pas semblable tant pour le petit que pour le grand: parquoy en premier lieu ie deduiray selon ma mode, ce qu'il fault faire a vn petit ne seruant que pour boire, & puis en autre lieu ppice ie pleray du nauigable. Toute manifacture de canal est ou de massonnerie, ou de simple trenchée. Si c'est trenchée, il y a double consideration: Car l'vne passe atrauers vn pays egalemẽt vny, & l'autre parmy les racines d'vne montaigne ou roche.
En toutes ces façons si vous rencõtrez le passage ou de pierre, ou de tuf, ou de glai refort espoisse, ou de tele autre matiere qui ne boiue point l'eau, vous n'aurez ia besoing d'y employer de la massonnerie. Mais si la terre n'est solide en fons, & aux costez, vous deurez recourir a l'art.
Pareillement s'il fault mener vne trenchée par les entrailles de la terre, vous vserez de la practique cy dessus. ce nonobstãt encores vous diray-ie qu'en matiere de mines, il fault ouurir des souspiraux de cẽt en cent piedz, voire asseurer tant le dessus que les costieres, selon que requerra le naturel du lieu.

M iiij

DIXIEME LIVRE DE MESSIRE

I'ay veu au pays des Marsiens pres de Rome, des canaux enuirõ l'ecluse d'ou l'eau se gette dedans le lac Fucin, maintenãt nommé Pie de luc, faictz de singuliere ouurage de Brique, mesmes si en profond, que cela passe la creance des hommes.

Commencement des aqueductz à Rome.
En la ville de Rome, quatre cens quarante & vn an apres sa premiere fondation, il n'y auoit encores point d'aqueductes, mais par apres la chose veint a tant, que mesmes des riuieres pendantes en l'air y aient esté menées par le moyen des susdictz aqueductes: de sorte que (a ce que lon dict) il y en eut en vn temps si grand nombre que chacune maison auoit de l'eau en superabondance: toutesfois au commencement ilz la faisoient venir par conduictz soubz terrains, chose qui estoit bien commode: Car ledict ouurage caché estoit moins subget aux iniures, & a estre gasté: &

Conduictz soubterrains plus seurs que les patens.
aussi les susdictes eaux pour n'estre exposées a l'extreme chaleur des iours canicu laires, ny pareillement aux gelées, en estoient ordinairement plus promptes, & plus fraiches: mesmes ne pouuoient pas si tost estre destournées par les ennemiz tenans les champz. Encores du depuis (pour renfort de plaisir) iceulx Romains voulans auoir de l'eau saillante iusques dans les fontaines de leurs iardins, & dans leurs ba gnoeres, s'adonnerẽt a faire des canaulx voultez, qui estoient en certains endroitz esleuez hors de terre plus de cent & vingt piedz, & qui portoient en long plus de soixãte mille pas, dont ilz tirerẽt aussi du profit, car en plusieurs endroitz, & singu lierement de la le Tybre, ilz en faisoient mouldre les grains. Mais estant cela ruyné

Moulins sur batteaux à la riuiere de Tybre.
par aucuns ennemys, force leur fut de faire des moulins sur batteaux allans le long du Tybre.

Plaisirs prouenans à Rome au moyẽ des eaux.
Par la dicte abondance d'eau le regard de la ville en deuint trop plus delectable, & l'air l'enuironnant en fut rendu plus sain. Mesmes voulans les Architectes subuenir a l'vsage des bourgeois, ilz feirent les distinctions des temps & des heures, & ce p mouuemens de choses merueilleusement recreatiues qui estoient aux frontz des ecluses, c'esta sauoir de petites figures d'arain creuses, cheminantes par l'impulsion de l'eau, & representantes des ieux, ou quelque pompe triumphale, pendãt lesquelz

Instrumens de musique sonans au mouuemens de l'eau.
plaisirs on oyoit resonner diuers instrumẽs de Musique, auec accordz de voix harmonieux & agreables au possible.

Au regard des canaulx de massonnerie, ilz les couuroient de voulte aucunement espoisse, afin que l'eau ne se tiedist par l'ardeur du Soleil: & par dedãs les reuestoiẽt de crouste n'ayant moins de six doitz d'espois, semblable a celle dont nous auons parlé en traictant des pauez. Mais pour venir aux particularitez d'vn canal de massonnerie, elles sont teles qu'il s'ensuyt

Enuiron l'incis ou source d'eau, on y faict vne embouchure, puis tout au long du cours on y met des tuyaux entez l'vn dedans l'autre: & s'il aduient que lon rencontre vne mote plus haulte que le plan, on la reduit en fosse: puis finablement a l'eclu se on y ioinct vn goulet par ou l'eau se depart.

Ces parties se se diffinissent par le iurisconsulte, en la façon que ie vois dire.

Canal.
Le canal est vn lieu long & estroict, lequel decline en pente.

Embouchure.
L'embouchure se met a l'entour de la source, pour faire couler l'eau.

Ecluse.
L'ecluse est vn receptoire en quoy l'eau publique se rend. La fosse est vn lieu enca-

Fosse.
ué qui a des bordz tout a l'entour mais releuez comme accoudoers, d'ou lon peult

Goulet.
voir l'eau en couslant. Et le goulet est le bout du cõduit par ou (comme dict est) l'eau se va departant.

Il fault que toutes ces parties soyent faictes de tresbonne muraille, que le fons en
soit

soit permanent, aussi la crouste entiere, & non subgette a creuasser.

A l'issue du conduit auant qu'arriuer a l'ecluse, vous ferez vne bôde, pour destourner par son moyen le cours de l'eau quād elle sera troublée, & par ou vous pourrez faire raccoustrer le canal quand & ainsi que bō vous semblera, sans que l'eau y empesche, si cas est qu'il en soit besoing. Mais au dessoubz d'icelle bonde fault qu'il y ait vne grille de metal ou de cuiure p ou l'eau passera laissant arriere soy les feuilles & branches ou sions d'arbres & autres ordures qui y seroient tumbées dedans, si que l'eau en puisse coussler plus nettement.

De l'embouchure tout au long du canal fault qu'il y ait de cent en cēt coudées des reseruoers ou fosses, pour le moins de vingt piedz de long, de trente en large, & de quinze en profond, afin que les eaux suruenantes par accident, s'elles sont limonneuses, puissent trouuer des lieux pour reposer & se purifier, de sorte q̄ le tout voiseaux lieux destinez, clair, & sans espoisseur de bourbe.

Quant aux gouletz, ilz se doiuent changer a volunte, selon la grande ou petite abōdāce d'eau qui se presentera: car si elle venoit d'vn fleuue large & viste en son cours, mesmes p vn passage droit, si que les vndes s'entrepressassent, en ce cas il seroit requis d'augmenter l'ouuerture: mais si elle vient lentement, il y fault proceder par autre voye.

La canelle qui sera mise en iuste & droit nyueau, entretiendra le cours: mais on a veu par longue experience que la dicte canelle par le pissotage de l'eau (s'il fault ainsi parler) se consume petit a petit, & qu'il n'y a point de metal qui tant y resiste que l'or, a cause de sa solidite non subgette a corrosion. Et ce suffise des conduitz tant par trenchée simple, que de massonnerie pour amener les eaux.

Au reste l'on contrainct ceste liqueur a passer par dedans des tuyaux de plomb, ou goutieres de boys: mais les Physiciens ou medecins afferment que les tuyaux de plomb & d'arain causent a la longue des escorchemēs de boyaux: parquoy ce que nous deurōs méger & boire, sera trop meilleur en des vaisseaux de terre, au moins ainsi que disent les expertz, lesquelz maintiennent d'auantage que le siege naturel pour le repos de l'eau, & pour toutes les choses que la terre produit, est celle mesme terre: & quant aux goutieres de boys, elles par temps donnent mauuaise couleur & saueur desplaisante a la liqueur qu'elles contienēt. Mais de quelque matiere qu'on face les conduitz, il fault qu'ilz soyent fermes au possible.

I'auoy oublié a vous dire, que les vaisseaux d'arain causent l'epilepsie, autrement le mal caduque, (que l'on appelle le hault mal) le chancre, douleur de foye & de rate. Maintenant sachez que le vuide de chacune goutiere ou conduit, doit auoir pour le moins de diametre l'espoisseur d'vne bōne brique quarrée: & si on le faict de ceh, les quatre ioinctz se deurōt emboistir l'vn dans l'autre.

Choses prouenantes de terre mieulx se gardens en vaisseaux de terre que d'autre matiere. Vaisseaux d'arain combien sont dāgereux a garder des viandes ou breuages.

Les tuyaux aussi bien feront tout le semblable, & seront cimentez de chaulx viue destrempée d'huile, mesmes tout a l'entour les fauldra reuestir de tresbonne massonnerie, les rendant immobiles par grosse pesanteur appliquée dessus, specialement ou il conuiendra que l'eau flechisse, ou remōte de bas en hault, ou autremēt s'en tourne en lieux estroitz comme par genouillieres. Car au moyen de la pesanteur de l'eau continuellement pressante par sa cheute, & merueilleuse impetuosité lesdictz tuyaux seroient tost soubzleuez, ou rompuz qui pis est. pour a quoy remedier, les antiques expertz se sont seruiz de pierre viue rouge, percée de mesure, par especial pour en faire ces genouillieres.

Certainement i'ay veu des marbres de plus de douze piedz de long, percez de part en part d'vn trou portant vne palme de large, chose que ie pense qu'ilz feirent d'vne canne de cuyure, trepanante auecques du sable, au moins ie l'ay ainsi coniecturé par indices treseuidens recongneuz en la dicte pierre. Mais pour euiter cest

Moyens de moderer l'impetuosité de l'eau. inconuenient, vous modererez l'impetuosité de l'eau par tortuositez nó genouillieres, mais modestement chantournées, tantost a droit, tantost a gauche, tantost en montát, tantost en descendant: & n'oublierez a y faire quelque chose qui serue d'embouchure & d'ecluse, tant pour nettoyer la dicte eau, que pour veoir plus facilement s'il y a quelque faulte dans le conduit, afin de l'amender.

Place de l'ecluse. Notez icy qu'il ne conuient pas mettre vostre ecluse sur le pendant d'vne vallée, ny en lieu ou l'eau soit contraincte de descendre par trop impetueusemét, ains en place ou son cours puisse garder egalité continuelle.

Mais si d'auánture il failloit que le conduit passast a trauers vn estág ou quelque lac, lon s'en cheuira bien a bon marché suyuant ceste practique.

Moyen pour amener vn conduict a trauers d'vn lac. Ayez des tronches de grás houx de mótaigne, puis les percez tout outre, de maniere que voz tuyaux puissent entrer dedans, & de faict les y enchassez, ioignant le tout a bon mortier de chaulx, & regarnissant les ioinctures a bónes viroles de cuyure. Apres mettez les sur des rateaux estenduz autrauers du lac en ligne droite: mais faictes que les boutz d'iceulx tuyaux entrét l'vn dedans l'autre, pour estre emboyftez fermement. Cela faict, aiez encores des cannes de plomb egales d'espoisseur a voz tuyaux, & longues de tant de piedz qu'elles se puissent ployer commodement aux endroitz qu'il sera besoing. Reuestez de ces cannes voz dictz tuyaux par dessus leurs chappes de houx, ioignant tresbien les matieres ensemble par cyment de chaulx viue destrempée d'huile, specialement a l'ëdroit des emboystures, qui pour plus grande fermeté soient ceinctes de lames de cuyure soudées a profit: & allez ainsi trauersant la largeur dudict lac, si que vostre ouurage demeure comme suspendu sur les rateaux, toutesfois que les deux extremitez posent en terre ferme tát deça que dela. Lors faictes oster voz rateaux de dessoubz ce maneuure, singulierement a l'endroit ou le lac sera plus profond: & apres auoir auant coup attaché ce conduit artificiel a bonnes cordes, laissez le petit a petit enfonser dans le lac, le plus egalement qu'il vous sera possible, luy aidant tout doulx auec vostre cordage. ce faisant il aduiendra que le plomb prendra ply ou & tant qu'il sera besoing, & si voz tuyaux se logeront commodement dedans le fons du lac, si que iamais n'en viendra faulte.

Apres doncques auoir preparé voz códuitz, faictes qu'à la premiere boutée d'eau qui deura passer par dedans, y destrempe vn monceau de cendre, afin que s'il y auoit quelque chose de mal enduit, elle s'éduise auec cela: mais n'y laissez pas entrer l'eau que petit a petit, depeur qu'en s'engorgeát trop violentement, elle n'esmeuue des tourbillons d'air furieux qui se voysent entrebrouillant: Car vous ne sauriez croire quele est la force de nature a l'endroit de cest air quád il est cótrainct en lieu estroit. Certainement ie treuue dans les liures des Physiciés que les os de la iambe d'vn home se peuuent esclatter par le moyen d'vne vapeur conceue dans leur concauité & de faict il nous disent qu'aucuns se sont creuez ainsi.

Engins hydrauliques. Les ouuriers qui font les engins qu'on appelle hydrauliques, c'est a dire propres à l'eau, forcent l'humeur a mónter hault & droit, par laisser vn espace vuide entre deux eaux. Et vous suffise de cecy.

❧ *Des cisternes, ensemble de leur vsage & vtilité.*

Chapitre huitieme.

IE vien maintenant aux cisternes, & dy en premier lieu que ce ne sont que de grás *cisternes.* vaisseaux d'eau, nō gueres differens des ecluses: mais il fault p̄ necessité que leurs fons & costez soient bien serrez & solides, si fermes que l'eau ne les puisse miner. Or en est il de deux especes, l'vne pour boire, & l'autre pour seruir a tous vsages, mais principalement au feu. La premiere donc sera dicte seruante a boire a l'imita- *Cisterna po-* tion des antiques lesquelz souloient appeller la vaisselle d'argent a ce destinée, l'ar- *Argentū e-* gent seruant a viande & la seconde pourtant que c'est son p̄pre de receuoir indiffe- *sturirio.* remment toutes eaux en sa capacité, nous la dirons gardeuse d'eau. *Cisterna ca-* *paquia.*

Quant est de celle qui sert a boire, il y à bien a regarder si on en tire l'eau pure, ou impure. Mais tant pour l'vne que pour l'autre, il fault bien tenir main a ce que l'eau y entre a suffisance, qu'elle s'y garde bien, & se departe deuemét ou il sera besoing.

De quelle eau se doiuét fournir les cisternes. Le meilleur & plus prompt moyen qui soit pour donner eau a la cisterne, est la tirer d'vne riuiere, ou de quelque fontaine: toutesfois la coustume ordinaire est d'y conduire les pluyes qui coulent des toietz & de l'aire.

Mais ie pris vne fois bien grand plaisir a veoir l'inuention d'vn Architecte qui feit tailler dans vne gráde roche nue sur le coupeau d'vne montaigne, vne fosse de dix piedz en profond, & large a l'aduenant, laquelle receuoit en sa concauité faicte en rond toute l'eau qui tumboit dessus le dict coupeau, & de la par certain códuit tumbant iusques au pied sur le plan de la terre, se rendoit en vne ecluse abordable de tous costez, maissonnée de brique a chaulx & sable, de trente piedz de hault, sur quaráte de large en tous sens, ou les circumuoisins pouuoiét puiser a leur necessité.

D:quoy se doibt garnir le fons de la cisterne. Si vous mettez au fons d'vne cisterne vn lict de glaire ou terre sablonneuse a pointes, ou de la grosse greue de riuiere, bié nette, iusques a trois piedz de hault, l'eau en sera pure, & fort fraiche. Mais plus sera le susdict lict espois, plus aurez vo'l'eau bonne & distillée.

Aucunesfois l'eau se coule des cisternes par fentes ou creuasses de la maçonnerie mal ioincte, en d'autres elle se corrompt par immúdices. Mais c'est chose fort difficile que de tenir vne eau cótraincte entre quatre murailles, si l'ouurage n'est tresferme, & faict de bonne pierre dure, principalement ordinaire, & perfectemét secauant qu'y mettre l'eau: Car elle charge grandement au long aller a cause de sa pesanteur, & p ces humectatiós faict suinter la matiere, dót quand les pores sont trouuez, elle les eslargit peu a peu au moyen de sa substáce subtile qui penetre a trauers, si qu'a la fin elle s'en va en plaine liberté par des troux assez larges. Mais pour reme-
Remedes que l'eau des cisternes ne s'en voise. dier a cest inconuenient, noz antiques feirent songneusemét placquer diuerses crostes de ciment, & encores pardessus crespir de repous de marbre tout a l'étour des lieux qui deuoient clorre l'eau, par especial sur les coingz. Toutesfois il n'y à rien qui la puisse mieulx garder de fuyr que d'entasser a fine force de coupz de pilon & battoer vne bóne douue de croye entre le bord de la liqueur, & les faces de la muraille. Mais i'ay autresfois esté d'aduis en tel cas que les ouuriers ne meissent en besongne croye sinon seche au possible, & redigée en pouldre bien menue.

Aucuns estiment que qui pédroit entre les eaux d'vne cisterne, vn vaisseau de verre plein de sel, telemét estouppé de chaulx estaincte d'huyle, que rien ne peust entrer leans, iamais icelles eaux ne se poutroient corrompre par vieillesse. Aucuns y adioustent ausi du vif argent.

Mais encores en trouue lon qui disent que qui y mettroit vn vaisseau neuf de terre a potier plein de bien fort vinaigre bié estouppé cóme dict est, nonobstát que l'eau feust moussue, elle en seroit incontinét purgée. Aussi que des petiz poyssons gettez dans la cisterne ou puy, gardent la liqueur de pourrir, pourtant qu'ilz se nourissent de la mousse de l'eau & du limó ou escume de terre. A ce propos n'est a omettre l'antique opinion d'Epigene, disant que l'eau qui vne fois s'empuantist, & par espace de temps se purifie & refaict, puis apres iamais plus ne se corrompt.

Moyé de refaire vne eau corrópue en vin ou huile tourné. Quád vne eau se cómence a empuátir, si on la debat a puissance plusieurs fois l'vne apres l'autre, mesmes qu'ó la verse & réuerse de vaisseau en vaisseau, elle pdra son mauuais goust: cóme on voit ausi aduenir au vin tourné, & pareillemét a l'huyle.

Iosephe

Iofephe dict que Moyfe fe trouuant en vn defert ou il n'y auoit fors vn puy d'eau amere & troublée, commanda qu'on l'efpuyfaft, ce qui fut incontinent faict par fes foldatz : au moyen dequoy, & par les grandes fecouffes ou agitations de la liqueur, elle fe rendit prompte a boire. *Lib. 3 cap. 1. Voyez le xv. chapitre en Exode.*

C'eft chofe bien certaine que par cuyure & diftiller l'eau elle fe purifie: aufsi que la Nitreufe, & pleine d'amertume, s'adoulcit par farine d'orge fricaffée, & meflée parmy, tellement que lon en peult boire dans deux heures apres qu'elle feft repofée. *Moyés pour adoulcir vn eau amere.*

Mais afin que es Cifternes feruantes a boire l'eau y foit plus nette, on y fera en lieu propice vn petit puy tout enclos de fa propre muraille, a fons vn peu plus bas que celluy de la cifterne, & fur les coftez de ce puy on laiffera des efgouilles ou petites feneftres eftouppées d'efponge, ou de pierre Ponce, afin que l'eau de la cifterne ne puiffe entrer leans finon purifiée de fes plus groffes mixtions, & tresbien coulée.

Lon trouue au territoire de Sarragoffe en Efpagne vne maniere de Ponce blanche, pleine de petiz troux, a trauers defquelz l'eau incontinent fe diftille merueilleufement nette. & aufsi fera elle fi vous eftouppez l'efgoutille par ou elle deura paffer, d'vn vaiffeau percé comme vn crible de tous coftez, & remply de greue de riuiere bien deliée, parmy quoy fa liqueur s'efcoule. *Ponce blanche de Sarragoffe. Diftillations d'eau pour la faire bonne.*

A Bouloigne la graffe on treuue vne efpece de Tuf fablonneux de couleur fauue a trauers duquel l'eau penetre fubtile autant qu'il eft pofsible.

Aucuns font du pain auec de l'eau marine, & fi n'eft rien plus maladif. Mais les diftillations dont ie vien de parler, ont vne fi grande force, qu'elles la rendent faine. Aufsi Solin eferit que fi ladicte eau de marine fe couffe parmy de l'Argille, elle en deuient doulce. Et lon a trouué par experience qu'en la faifant couffler par diuerfes fois a trauers du menu fable de torrent, elle perd fa fallure.

Pareillement fi vous auez vn vaiffeau de terre bien eftouppé par le goulet, & on l'auale dans la mer, il s'emplira d'eau doulce.

Et fert a ce propos, que quand on met dans quelque vaiffeau l'eau du Nil troublée, fi puis apres on frotte d'vne amende le bord & la riue de l'eau, incontinent elle deuient claire. Qui eft affez de cefte matiere.

Mais fi par fuccefsion de temps le conduit des tuyaux commence a s'embourber, prenez vne noix de gale, ou vne pommette de liege, & l'attachez au bout d'vne ficelle delyée, longue competemment, puis la gettez dans le courant, & quand les ondes l'auront menée iufques au bout, attachez a celle ficelle vne cordelette qui foit plus forte, auec vn bouchon de geneft. lors en tirant & relafchant fouuentesfois cela nettoyera tout le limon lequel euft peu eftouper le conduit. *Maniere de nettoyer les tuyaux empliz de limon.*

N

DIXIEME LIVRE DE MESSIRE

Comment il fault planter vne vigne en vn pré, le moyen de faire croiſtre bois en vn marais, & la façon de remedier aux pays bas en dangier d'eſtre offenſez des eaux.

Chapitre neufieme.

OR venons a ceſte heure au reſte. I'ay dict que le viure & le veſtement ſont deuz a la famille: leſquelles l'agriculture ou le labourage fournira: dont ie me paſſe a tant, pour n'eſtre mon entente de diſcourir ceſte matiere, toutesfois il y à des poinctz appartenans a l'Architecte, qui peuuent bien ſeruir au laboureur, par eſpecial quand vne terre ne vault rien au labeur, a cauſe de trop grande humidité ou ſechereſſe: parquoy il ne ſera que bon que i'en parle vn petit.

Vous pourrez auoir vigne en pré ou autre lieu humide par la practique qui s'enſuyt.

Faictes y des prouins en lignes droittes de ſemblable diſtance tirant de l'Orient a l'Occident, chacune de neuf piedz en largeur, les plus profons que vous pourrez, entredistans l'vn de l'autre de quinze piedz: & la terre qui s'en tirera, mettez la entre deux, en maniere de mottes, receuantes le ſoleil de Mydi, & le complan s'en trouuera bien ſeur, & bien fertile. Mais au contraire pour auoir vn pré en môtaigne ou lieu ſec, cauez au plus haulte vne foſſe plus longue que quarrée, non pas en pente, mais en façon de lac, dequoy les bordz ſoyent a nyueau egal: & la dedans faictes y venir l'eau des fontaines prochaines: & quand le tout ſera bien plein, la ſuperabondance regorgera autant d'vn coſté comme d'autre, & enroſera doulcement la pente & planure ſubgette a l'entour.

Maniere d'auoir vn pré en lieu ſec & montagneux.

En la campagne d'alétour de Veronne, pleine de rochaille cornue, & par ce moyê infertile, quelzques vns en certains endroitz ont par continuel enroſement faict a la terre vne crouſte nouuelle, ainſi que de gazeau, & y eſt prouenu vn pré delectable a merueilles.

Maniere de faire vn bois d'à lieu mareſcageux.

Mais le moyen pour faire croiſtre vn boys en lieu mareſcageux, c'eſt de retourner le terroer auec bons coutres de charues, pour le deſfricher entierement des racines aquatiques, puis le ſemer de glan de cheſne, en tirant deuers l'Orient, & par ceſte maniere le lieu ſera bien toſt peuplé de cheſneteaux, qui ſucceront la plus part de l'humeur ſuperabondante, & la conuertiront en nouriture, puis par l'accroiſſement des racines, auec l'amas des feuilles & brindelles qui tumberont des arbres, la terre ſe rehaulſera chacun iour peu a peu.

Pareillement ſi vous laiſſez entrer deſſus des rauines d'eau trouble, qui ayt le moyê d'y croupir, ſon limon fera vne crouſte a celle de deſſoubz. Mais nous en traicterons ailleurs plus amplement.

Or ſi le pays eſt ſubgect a inundations, comme i'ay veu la Gaule Transalpine, maintenant Lombardie, es enuirons du Pau, comme eſt Veniſe, & autres lieux ſemblables, beaucoup de choſes ſont a conſiderer: Car ou les eaux y nuyſent par trop grande abondance, ou bien par mouuement, ou par l'vn & par l'autre: & des remedes propres i'en veuil parler en brief.

L'Empereur Claude feit percer la montaigne aupres du lac Fucin, pource qu'il desbordoit

desbordoit souuent, & pour faire escouler l'exces de l'eau dedans le fleuue, com- *Voiez Pline*
manda faire vne trenchée toute expresse. *au xv. cha.*
de lo xxxv.
Parauanture aussi fut ce la cause pourquoy Marc Cure feit desgorger le lac Ve- *liure.*
lin, (maintenant Pie de Luc) dans le prochain fleuue de Nar, maintenant Nera.
Nous voyons pareillement le lac Nemorense, maintenant Riccia, auoir esté me-
né a trauers la montaigne a ceste fin expressement percée, iusques au lac Lauren-
te, a present nommé Gallican: d'ou est procedé la delectable fertilité des iardins
& le tresbeau boscage d'arbres fruittiers lequel est au dessoubz d'icelluy Nemo-
rense, pource que le serroer est deliuré des eaux.
Cesar auoit deliberé de faire faire pres Ilerde en Espagne, qu'on dict mainte-
nant Barcelonne, plusieurs trenchées & fossez pour destourner vne partie du
fleuue de Sicor.
Et le lac Erymanthe en Arcadie a esté tant ployé de diuerses estorses par les labou
reurs en rosans les campagnes, qu'il en est presque consumé, de sorte que ses de-
mourans se vont getter en mer sans aucun nom.
Le Roy Cyre trencha le fleuue Gange par plusieurs conduitz ou canaulx qu'Eu- *La riuiere*
rope historiographe met en nombre de quatre cens soixāte, & ce faisant le reduy- *de Gāge, di-*
uisée 460.
sit a tele petitesse que lon le passoit a pied sec. *ruisseaux.*
Pres le sepulcre du Roy Halyatte es Sardes en Lydie, lequel pour la plus part à esté
sait par femmes esclaues, y a le lac nommé Coloé, tout creusé a la main, pour rece *Lac de Co-*
uoir les rauines & regorgemens des eaux. *loé.*
Miris Roy d'Egypte feit aussi fouiller au dessus de la ville Memphis vn grand
lac contenant de tour trois cens soixante stades, & de profond bien cinquan-
te coudées, pour receuoir les eaux du Nil si d'auanture il croyssoit quelque fois
plus fort que de coustume.
Pareillement pour le fleuue Euphrate, afin qu'il ne ruynast les maisons de la
ville, oultre les moles opposez a son cours pour rompre sa furie, les habitans
de la contrée feirent encores faire certains lacz, afin de receuoir ses eaux quand
il viendroit a desborder: & encores non contens de ce, feirent creuser des golfes
ou chambres en maniere d'haures d'vne merueilleuse grandeur, dedans lesquel-
les l'eau dormante peust seruir de rampar aux vagues suruenans.
Or ay-ie dict ce qu'il fault faire aux eaux la ou elles sont superflues, & si ay touché
en partie le remede conuenable aux nuysantes par leurs emotions : parquoy
ie m'en deporteray. Toutesfois si quelque chose deffault a ce propos, i'y satisferay
prochainement la ou ie traicteray des riuieres & de la mer.

Des chemins par terre, & voyes aquatiques, en-
semble des chaussees ou dunes que lon faict
a l'encontre de l'eau.

Chapitre dixieme.

Maintenant il ensuyt que le pays lequel ne peult de soy fournir les viures a ses
habitās, reçoyue les moyēs d'ailleurs, le pl⁹ cōmodemēt que faire se pourra:
& a cela sont a ppos les passages qui doiuēt auoir tele aysance que lon puisse

N ij

apporter par eulx les choses necessaires au temps de la necessité.

Deux sortes de chemins, par terre, et par eau.
Or est il deux especes de chemins, comme nous auons touché par cy deuant, asauoir vn terrestre, & vn autre aquatique: & fault songneusement tenir la main a ce que le terrestre ne soit par trop fangeux, & rompu du charroy.

Quel doibt estre le chemin par terre.
A cela seruira qu'il soit bien exposé au soleil & au vent, & qu'il n'y ait comme point d'vmbre.

Ces iours passez pour autant que lon à fort eslargy la route de la forest pres Rauenne, en abbatant des arbres, de maniere que le soleil y donne maintenant a plain, de corrompue & dangereuse qu'elle estoit, on la rendue assez commode: Car on peult veoir encores soubz les arbres tout au long du chemin, que la terre n'y peult secher que bien a peine, au moyen que l'vmbrage y entretient l'humidité, & que les piedz des bestes y ont creusé des fosses tousiours moyttes par pluye qu'elles gardent, & qui les mine peu a peu.

Des chemins ou voyages par eau.
Aussi est la voye aquatique de deux sortes, asauoir l'vne qui se peult dominer & contraindre, comme vne riuiere ou grand' fossé: & l'autre non, comme la mer.

Dont me semble que ie puy dire qu'il se treuue aucunesfois des faultes aux conduytz des fleuues aussi bien qu'aux vaisseaux, specialement quant par fortune iceulx conduitz n'ont leurs fons & costez solides, entiers, & commodes: Car d'autant qu'il ne fault pas peu d'eau pour porter les nauires, si elle n'a les costez fermes, c'est pour la faire desborder, & noyer tout le plat pays a l'enuiron, voire de mode que les chemins terrestres en seront gastez & rompuz.

En oultre si le fons est tortueux, & face faire a l'eau des vortillons, qui est celluy qui doubte que les ondes contraires ne facent refuz des vaisseaux?

Encores si du susdict fons il se relieue des mottes en dos d'asne, cela empeschera la nauigation.

Les mariniers d'Egypte congneurent par experience en apportant vn Obelisque de leur pays a Rome, que le Tybre estoit plus nauigable que le Nil, combien que le Nil soit beaucoup plus large: mais l'autre est plus puissant par sa profondité

Quelles riuieres sont plus nauigables.
& pour le nauigage nous auons plus a faire de profondeur que de l'estendue, laquelle pourtant sert beaucoup, a raison que les eaux se rendent plus tardiues en

Des fons et riuages de riuieres.
coullant au long des riuages. Or quand le fons d'vn fleuue n'est solide, ses costez ne sont pas certains: & tous, ou peu s'en fault, se treuuent inconstans, au moins en comparaison de ce que nous auons dict estre requis aux fondemens des edifices, asauoir qu'il les fault si fermes, que les outilz des manouuriers rebouchent a l'encontre.

Cestuy fleuue sera du tout muable, qui aura ses riues de croye, qui sera espandu en platte campagne, & aura le fons hault & bas bossué comme vne boule, ou les choses rondes rouleroient.

Aussi tout fleuue a riuages debiles, aura son canal subgect a saultz: & mesmes sera tousiours plein d'excremens de ruynes, troncz d'arbres, pierres de trauers, & autres gros amas nuysibles. Encores si cas est qu'vn desbordement ait faict iceulx costez, ilz seront totalement foybles, & muables a toutes heures.

Le fleuue de Meandre.
De celle foyblesse s'ensuyt ce qu'on dict du fleuue Meandre & d'Eufrate, dont le premier a raison que son eau passe a trauers des terres fort debiles, il faict

de iour

de iour en iour des chantournemens tous nouueaux: & le second estouppe ses cō- *Nature du fleuue Eu-*
duitz par la ruine des riuages qu'il menge. *phraste.*
Ora ces faultes des costez les antiques mettoiēt remede par dunes qu'ilz faisoient
auant toute œuure: & la maniere de les faire conuient auec les façons ordinaires de
bastir: Car il y à chois de quel traict on les ferme, & de quele matiere on les bastisse
pour estre fermes comme il fault.
Certainement la dune leuée en ligne droitte suyuant le cours de l'eau, ne sera pour *Maniere de*
estre abbatue du heurtement des vagues: mais si le flot la rencontre en trauers, & *faire les du-*
elle n'est bien forte, il la mettra en pieces: ou bien si elle est basse, passera par dessus: *nes.*
& si tant est qu'il ne l'abbate, elle l'augmētera de iour en iour depuis le bas iusques
au hault, car il gettera contre tout ce que ses eaux charyeront, & quasi en fera des
marches pour hausser son courant, si que par succession de tēps quand il aura faict
mōt des choses qu'il ne pourra porter ou pousser pl' oultre, il prēdra son cours par
ailleurs. Mais si cas est que sa violence puisse abbatre la dune, adoncil vsera de ses ef-
fectz naturelz de quoy i'ay parlé cy dessus, sauoir est rēplira les creux en deboutant
l'air, mesmes rauira toutes choses qui se pourroiēt opposer cōtre luy, sinon les plus
pesantes qui ne se peuuēt qu'a grād peine mouuoir: car il les abādonera ensemble a-
uec la roideur du cours qu'il auoit pris a passer pla, en coulāt tout doulcemēt. Et de
la vient que l'inundatiō qui se faict en plat pays, laisse enuirō son embouchure, c'est
a dire aux lieux ou elle cōmence, des mottes de gros sable, & assez enleuées: puis a
la file l'accroissemēt des terres se treuue plus subtil & limonneux. Que si le regorge-
mēt surmonte la dune, adōc le flot des ondes tresbuchātes esmeut & brise le lict de
terre: & ce q est desioinct, s'en va quant & le fil de l'eau, tant qu'a la longue il se faict
vne mine, laquelle est finalement cause de la totale ruine de l'ouurage.
Et si le cours de l'eau vient a rencontrer vne dune qui ne soit plantée de droit, ny
de trauers, mais en byais, ou derompu a cause du ply qu'il luy conuiendra faire, &
la largeur du canal, ne pressera seulement ou gastera la riue receuante son heurt,
ains aussi bien l'autre contre laquelle il sera regetté. Aussi le tournoyemēt suyt le na-
turel du trauersant, & est soubgect a semblables offenses, iusques a ruyner par les
rongemens importuns & roides, qui seront d'autant plus aspres & molestes que
les vortillemēs ou tourbillons se mōstreront plus troubles par precipitation, cōme
quasi s'ilz bouillōnoient. A dire vray l'inquietude ou bourrasque des eaux, est ainsi
cōme vne furie, a laquelle ne pourroit longuement resister quelque fermeté que ce
puisse estre. Et cela peult on veoir par l'experience des pontz de pierre, qui ont a
leur empietement le lict plus creux qu'ailleurs, pource mesmement qu'en aucuns
endroitz du courant, l'eau est contrainctē au moyen des riuages: car quand en ces
destroitz elle vient a se precipiter en espaces plus larges, par traict de temps on co-
gnoist qu'elle mine & consume tant au fons qu'aux bordz, tout ce qui se rencōtre. *Pont d'A-*
Qu'il soit ainsi, i'oze biē dire que le pont d'Adrian, maintenant appellé le pōt sainct *drian ou pōt*
Ange a Rome, est vn des plus puissans ouurages qu'oncques les humais feirēt. Ce *sainct An-*
nonobstant les inundations ont faict en sorte que i'ay grand' peur qu'il ne dure pas *ge a Rome.*
lōguement, consideré que les auallemens du bourbier oppressent chacun an les
piles, iusques a estoupper pour la pluspart l'ouuerture des arches: au moyen de-
quoy l'eau regorge, de maniere que force luy est de se precipiter & faire sault,
qui cause des fosses profondes enuiron les fondemens, si que peu a peu

N iiij

DIXIEME LIVRE DE MESSIRE

la maſſonnerie deſdictes piles ſe vient a deſmentir, parquoy finablement ſauldra que la maſſe de l'ouurage ſoit quelque fois miſe en ruyne. Qui eſt aſſez (comme il me ſemble, touchant ce qui concerne les flans ou riuages des fleuues : maintenant il ſault parler du fons.

Nitocris. Moyens de retarder vne riuiere qui va trop viſte.

Herodote racompte que Nitocris Royne des Aſſyriens feit retarder en Meſopotamie le cours du fleuue Euphrates qui eſtoit trop impetueux, par le reduire en vn canal courbe & tortu a grandes torſes. Mais encores y à il ce bien, que l'eau ſe garde beaucoup plus longuement la ou ſon cours eſt plus tardif : choſe qui ſe peult conſiderer par la comparaiſon d'vn home deſcendant d'vne montaigne par vne ſente non trop roydé, mais auallante doulcement puis a main gauche, puis a droite. Or il eſt ayſé a cognoiſtre, ſi la trop grande impetuoſité d'vne riuiere prouiét d'auoir ſon canal panchant.

Le cours d'vn fleuue trop violent, & au contraire trop tardif, ne l'vn ne l'aixre ne ſont commodes a l'vſage des hommes, a raiſon que facilement l'vn gaſte les riuages : & l'autre engendre des herbes aquatiques, qui le rédent peu nauigable : & meſmes eſt incontinent gelé en temps d'hyuer. Celuy donc qui ſera le conduit d'vn fleuue plus eſtroit, rendra (peult eſtre) l'eau plus haulte : mais qui le creuſera, l'en trouuera plus profond. Certainement c'eſt quaſi vne meſme practique, voire preſque tendante a vne meſme fin, que de creuſer, d'oſter les empeſchemens, & nettoyer vn canal de riuiere : parquoy ie me delibere d'en parler, mais ie diray auant, que le creuſement ſera inutile, ſi lon ne le faict en ſorte que toute la longueur iuſques a la mer ſoit abaiſſée en ſorte que l'eau puiſſe facilement couſter a bas au moyen de la bonne pente.

❧ De l'accouſtrement ou maniſacture des foſſes, ou reſerues d'eau afin que l'abondance n'en faille, ou bien que ſon vſage ne ſoit entrerompu.

Chapitre vnzieme.

IE vien maintenant a traicter des foſſes ou reſerues, a raiſon que c'eſt vne choſe grandement deſirable que l'abondance d'eau, & meſmes que les vſages pour leſquelz on la faict venir, ne ſoient entretroublez.

Pour garder d'ôc qu'elle ne faille, il y à deux practiques. la premiere, qu'il ſault qu'elle couſle abondamment de la ſource d'ou on la tire : & la ſeconde, qu'eſtant receue en ſes ecluſes, elle ſy garde par long temps. La foſſe donc ſe conduira en enſuyuant les choſes que nous auons icy deſſus eſcrittes. Mais afin que lon ne perde l'vſage de l'eau ia venue, on y peult donner ordre par ſoing & diligence : ſingulierement par bien purger & nettoyer ſouuenteſfois la foſſe, voire par en oſter les choſes empeſchantes que l'eau auroit amené auec elle.

Quelle doit eſtre la foſſe aquatique.

On veult dire que la foſſe aquatique eſt quaſi vn ſecód fleuue dormant, au moyen dequoy luy ſont requiſes toutes les particularitez d'vn courant, mais par eſpecial la ſolidité & fermeté du fons & des riuages, afin que l'eau entornée leans ne ſe boiue par le vice de la terre, ou ne ſe perde par aucunes creuaſſes.

D'auantage il conuient qu'elle ſoit plus profonde que large, afin que la dicte eau puiſſe plus commodemét porter baſteaux, meſmes ne ſoit ſi toſt tarie du ſoleil, &
qu'il

qu'il n'y croisse pas tant d'herbes.

Au temps passé lon feit bien faire plusieurs trenchées depuis l'Euphrate iusques au fleuue du Tygre, pource que le fons de son canal estoit plus haulte que de l'autre.

La partie de Gaule estant en Italie circumuoisine de l'auallement du Pau & de la riuiere d'Ade, est toute nauigable par trenchées, chose qui a esté facile a faire pour tant que c'est vn pays plain.

Diodore recite que Ptolemée Roy d'Egypte voulant nauiger par le Nil, commandoit qu'on luy ouurit vne trenchée expressement faicte pour sa personne: puis quand il auoit nauigué, on refermoit incontinent les bondes.

S'il se treuue faultes en ces ouurages, les remedes seront de les restraindre, nettoyer, & enclorre bien curieusement. *Remedes aux fosses ou trenchées gastées.*

Or on restrainct les fleuues par leuées ou digues. Mais pour bien mener ces leuées, il les fault faire en sorte que petit a petit, & non du premier coup; elles pressent ou serrent les bordz de l'eau courante. puis quád il sera question de la laisser sortir hors de quelques destroitz pour se respandre en espace plus large, adonc sauldra tirer le canal en longueur competente, afin que puis apres quand les ondes viendront a s'eslargir, le fleuue se reduise de luy mesme en sa largeur premiere, si que pour la licence de trop soudaine liberté, il ne puisse gaster aucunes terres a l'enuiron au moyen de ses importunes gruppades effrenées. *Maniere de faire leuées côtre vn fleuue.*

Le Roy Artanatrix estant (peult estre) curieux de faire parler de luy, voyant que la riuiere de Melas entroit dans le fleuue Euphrate, luy feit boucher l'étrée, q fut cause de noyer presque tout le plat pays d'enuiron. Mais peu de iours apres la fermeture fut si tresimpetueusement battue de la force des eaux, qu'a la fin tout se ruina: & par mesme voye destruisit plusieurs possessions champestres, iusques a gaster bône part de la Galatie, & de la Phrygie: quoy entendu par le Senat de Rome, l'insolence de ce Roy presumptueux fut chastiée par vne amende montant a trente talens d'or, qui vallent en nostre monnoye dix huit mille escuz soleil. *Artanatrix Roy. Dangers d'estoupper le cours d'vne riuiere.*

A ce propos se peult bien amener ce que i'ay leu ailleurs, asauoir que quand Iphicrate d'Athenes tenoit le siege deuant la ville de Stymphale en Arcadie, il s'efforça d'estoupper le passage a l'eau du fleuue Erasin, (lequel passe atrauers vne montaigne, & puis ressort en vn champ des Argiues) & ce par des esponges sans nombre, qu'il vouloit faire getter dans le conduit. Mais il delaissa l'entreprise par l'admonition du grand Dieu Iupiter. *Merueilleuse entreprise de vouloir estoupper vne riuiere p esponges.*

Puis donc que ces choses sont ainsi, ie veuil bien aduertir que quand ce viédra a faire des leuées on doit tenir la main a ce que l'ouurage soit le plus fort que lon pourra: & cela succedera bien si la matiere est forte & ferme, mesme si l'entreprise est códuite auec raison, ioinct que l'espoisseur soit gardée ainsi comme elle doit. *Maniere de faire leuées.*

A l'endroit ou il conuiédra que l'eau passe p dessus la chaussée, gardez vous bien de faire le costé de dehors en ligne a plomb, mais vn peu en glacis, afin qu'elle tumbe doulcement, & sans furie. Toutesfois si en tumbant elle faisoit des fosses, incontinent les fault remplir, non pas de menue matiere, mais de grandes pierres assez fermes pour mettre encoingz de maisonnages: & ne sera que bon d'y appliquer des fagotz de serment, afin que l'eau tumbante ne touche point le fons sans estre prealablement lasse & rompue.

Nous voyons que le Tybre a Rome est pour la pluspart contrainct en son canal par murailles de massonnerie, qui l'empeschét de s'eslargir.

N iiij

DIXIEME LIVRE DE MESSIRE

Semiramis, femme de grād cueur. Semiramis aussi non contente d'auoir faict au Nil des flancz de bricque, encores ordonna les reuestir d'vne crouste de cyment, espoisse de quatre coudées: & d'auātage y feit des murs contenans plusieurs stades en lōgueur, aussi hautz que ceulx de la ville. Mais ce sont œuures de Roys & de Roynes. Parquoy nous serons simplement contés de leuées de terre, aussi biē que fur Nitocris, laquelle en feit faire de bourbe au pays d'Assyrie, ou de teles que lon en treuue communemēt en la Gaule

Fleuues pēdās en l'air. Lōbarde, en laquelle se voit de tresgros fleuues presque pendans en l'air, de maniere qu'aucunesfois en certains lieux le niueau de leurs fons surmōte les toictz ou faistes des maisons des villages d'alentour. Et sera bien assez si les pons se bastissent de massonnerie de pierre.

Pour faire des leuées, aucuns hommes apreuuent grādement le gazon de pré biē garny d'herbe: & de ma part ie le treuue fort propice, consideré que cela s'entrelie par l'entortillement des racines, pourueu qu'on les entasse comme il fault a coupz de pilon ou battoer.

De quelle matiere doiuent estre les leuées contre l'eau de riuiere. Mais il fault prendre garde a ce que toute la masse de la leuée, & specialement le costé qui doit estre battu des ondes, soit endurcy d'vne crouste impenetrable, & qui ne se puisse dissouldre: pour laquelle chose aucuns y entrelaissent des perches d'osier ou autre boys tenant a l'eau, qui est certes vn ouurage bien ferme, mais de sa nature subget a ruiner par temps, veu que lesdictes perches, estant de matiere facilement pourrissable, quand elles se viennent a corrompre, donnent lieu aux rayons de l'eau pour penetrer dedans l'ouurage, & ainsi desioindre le tout: Car petit a petit les cōduitz s'agrandissent, en maniere que les cours desdictes rayos y peuuēt entrer plus a leur aise: & puis consequemmēt ruiner toute la masse: Toutesfois nous deurōs auoir moins de peur de cest inconuenient, si nous mettons des perches verdes en besongne.

Il en est d'autres qui plantent par ordre pres a pres sur les riuages des riuieres, des saules, des aulnes, des poupliers, & autres arbres aymans l'eau: puis remplissent les entredeux de terre: chose qui a quelque commodité, mais le mesme dangier y est aussi qu'ilz pourrissent par temps, comme nous auons dict des perches, & quand les souches sont minées, il se faict leans des troux, par ou l'eau gaigne peu a peu, iusques a ce qu'elle dissipe tout.

Encores en est il qui font d'vne autre sorte, laquelle me plaist mieulx que les precedētes, c'est, qu'ilz plantent sur les riuages toutes manieres d'arbrisseaux qui s'esiouissent d'eau, produysans plus de syons que de branches, comme seroient lauan-

Vitex. des, ioncs, cannes, & oziere que les Latins nomment Vitex, laquelle croist auec force racines, & s'approfondit en terre au moyen de ses longues fibres ou barbes qui continuellement luy renaissent: & au contraire a pour rameaux des syons facilement ployables, qui se iouent auec les ondes, & ne les irritent aucunement: d'auātage, qui sert beaucoup, ladicte plante pour la couu oytise qu'elle a de l'eau, se va comme trainant continuellement deuers le cours des fleuues.

Or aux lieux ou la leuée sera faicte, pour tenir en subiection la plus grāde rigueur de l'eau, il fault que le riuage soit nu, voyre net au possible: afin que rien n'empesche le courant, mesmes que la gracieuseté de son coussler ne soit aucunement contrainte. Mais ouil conuiendra que ladicte leuée se cambre & aduance dedans le fleuue, afin que la cambrure soit plus ferme, & puisse mieulx tenir contre les vagues, bon sera la fortifier de gros aix au dorses de chesne. Encores s'il est besoing,

ou bien

ou bien que l'on vouluſt deſtourner ou ſouſtenir tout le faix d'vn canal par vne leuée trauerſante, en ce cas il ſauldroit attendre la plus chaulde ſaiſon d'eſté, que les eaux ſont fort baſſes, & adõc getter au trauers de la riuiere des baſtardeaux de cloyſen maniere de gabions, atrauerſez de bons fortz pieux de cheſne ioinctz & ſerrez enſemble par tenons & mortaiſes a queue d'arõdelle en maniere de grille couliſſe que l'on met aux portes des villes, & ce pour donner ordre que leſdictz baſtardeaux ſ'oppoſent tout du front a l'eau venant contre eulx: mais il fault prendre garde que les pieux ſoient fichez dedans le fons ou lict du fleuue, le plus auant que faire ſe pourra, ou autant pour le moins que la nature du terroer le pourra permettre. Cela faict & leſdictz baſtardeaux bien fermemẽt plantez, conuiendra mettre dedans leur eſpoiſſeur de bonnes tronches de boys, puis baſtir la deſſus vne muraille de pierre a chaulx & a cymẽt: toutesfois ſ'il eſtoit que ne peuſſiez fournir à la deſpenſe, en lieu de la muraille faictes emplir l'étredeux de fagotz de geneure, & cela gardera que l'eau ne pourra eſbranler la lourde peſanteur de la maſſonnerie, ny eſmouuoir aucunement la fermeté des baſtardeaux. En apres ſi les eaux taſchoient par miner ſoubz le fondement, de faire cheoir la maſſe, cela ne ſeroit que bon, & ayderoit grandemẽt a l'ouurage lequel touſiours ſ'affermiroit en fons, de maniere qu'il y feroit vn ſiege ſtable & ſolide a merueilles. Mais ſi le fleuue ſe trouuoit ſi profond que l'on n'y peuſt mettre ces baſtardeaux, en ce cas nous nous ſeruirõs de la practique par cy deuãt dõnée pour faire les piles d'vn pont. Et ce ſuffiſe pour maintenant.

Par queles digues ou leuees peuuent eſtre fortifiez les bordz de la marine. Comment il fault munir les portz & iſſues des bras de mer, ou embouchures de riuieres: plus par quel artifice on eſtouppe la voye a l'eau, qu'elle ne prenne vn autre cours.

Chapitre douzieme.

On peult fortifier le riuage de la mer par leuées ou digues, mais non ſemblables à celles des riuieres: Car combien que les eaues d'icelles facent quelquesfois de grans dommages, ſi n'eſt ce pas comme ceulx que faict la marine, laquelle (à ce qu'on dict) eſt paiſible de ſa nature: mais elle ſ'eſmeut par le vent qui la bat, de ſorte que les ondes par ordre les vnes apres les autres viennent a heurter les riuages: & ſi pour reprimer leur violence, l'on met quelque choſe a l'encontre, ſpecialemẽt aſpre ou barbelée, comme vne haye verde, elles y frappẽt de toute leur puiſſance, puis repouſſées ſaillent en contremont, & retumbent ſur le grauier ainſi cõrompues, toutesfois ce faiſant elles eſtonnent le parterre, iuſques a y faire des foſſes, par eſtre leur baterie continuelement importune: dont il aduient en fin que tout ce qui reſiſte, ſe demolit auec le temps. Et ſi vous voulez congnoiſtre ſ'il eſt ainſi, conſiderez les grãdes profondeurs qui ſont aux piedz des roches maritimes, Mais ſi la riue ſ'accommode aux vagues par vn glacis adouciſſant en pente, ladicte mer en ſon emotion ne trouuant qui reſiſte à ſa furie, appaiſe ſa cholere, & retire ſes doulcement ſes ondes: meſmes ſi par bourraſques & gruppades elle auoit rauy quelque terre, ce temps pendant elle la laiſſe en vn lieu plus trãquille: choſe qui faict que les riuages qui ont vn doulx glacis (comme nous auons dict) gaignẽt de

iour en iour par leur humilité quelque auantage dans la mer, & peu a peu s'auancent en icelle. Mais si ladicte mer rencontre quelque promontoire ou falaise qui puis ça puis la ait son bor en ligne tortue ou cambre comme vn arc, en tel cas elle court & racourt au long de ce riuage, & s'y lance a l'encontre auec vne grand' impetuosité: si qu'en telz endroictz se font en lieu de greue des canaulx longz & cauez en grande profondeur.

L'homme ne meurt point sinon au retour du flot de la mer. D'autres maintiennent que la mer aspire & respire de sa propre nature, & ont esté curieux iusques a obseruer que iamais l'homme ne meurt de sa belle mort (ainsi qu'ilz disent) sinon quand le flux s'en retourne: & quasi par la veulent inferer que l'ame ou mouuement de la mer à quelque affinité auec nostre vie humaine: mais ie laisse apresent ce discours, pour dire au demourant qu'il est tout certain que les croyssances ou montemens de l'eau sallée se chágent en aucuns endroitz.

Diuerses sortes des flotz de mer. En la mer de Chalcide, maintenát dicte Nigrepont, se faict par chacun iour six fois le changement du flux & du reflux.

A Constantinople elle ne mue sinon quand le flot va en la mer de Pont, qu'on appelle Maieur.

La Propontide qui est entre l'Hellespót & le Bosphore de Thrace, gette de sa nature continuellement a ses riuages tout ce qui luy est amené par les fleuues entrans en elle, à raison que les choses qui sont esmeues par agitation, demeurent & se tiennent ou elles trouuent leur siege de repos.

Mais puis qu'il est ainsi qu'en tous riuages nous y voyons force greue ou du moins des cailloux, il ne sera (ce me semble) que bon de racompter en cest endroit ce que i'en treuue dans les liures des philosophes.

Comment se faict le sable ou grauier. Nous auons dict par cy deuant que l'Arene ou grauier se faict de limon que le soleil a mis en masse, & diuisé par sa chaleur en infiniz petitz atomes: plus que les pierres se concréent de l'eau de la marine, au moyen du mouuement auec la chaleur *Les pierres se concreent de l'eau de la mer.* des rayons, que l'on dict estre cause de faire tiedir l'eau, puis de la secher, & apres l'espoissir, estant les parties plus subtiles euaporées, si que cela se forme en la sorte qu'on les voit. Et quád par fois la mer se vient a reposer, lesdictes pierres acquierent peu a peu vne escaille moussue, & ainsi que gluante, laquelle se vient par succession de temps a rompre & dissiper: puis par les mouuemens & collisions suruenátes leur matiere se tourne en rodeur, & s'en faict quelq chose semblable a des esponges: mais à la fin ces globes ou formes rondes se gettent aux riuages, ou ils s'adioignent auec la greue qu'ilz y trouuent, adonc la force du soleil & du sel dont elles sont meslées, causent que cela seche, voire se serre de plus fort en plus fort, que par temps il s'endurcit iusques a deuenir pierre. Voyla qu'é disent les susdictz philosophes. Toutesfois nous voyons qu'a l'embouchement des fleuues il y a partout des riuages, & principalement s'ilz courent parmy des campagnes estendues la ou diuers torrétz tűbét en leurs canaulx, a raison q ceulx la trainét & amócellét de costé d'autre aupres desdictz embouchemés force grauier & cailloux tout ensemble, qui sont occasion de faire des riuages: & qu'ainsi soit, le fleuue Ister, maintenant dict Danube, le Phase de Colchos, & plusieurs autres memorables, singulierement le Nil, nous en donnent l'experience.

Egypte, maison du fleuue Nil. De ce Nil ont dict les antiques que l'Egypte estoit sa maison, & que iadis toute celle contrée estoit couuerte de la mer, iusques aux paluz de Peslouse.

Et au

Et aussi quelques vns afferment qu'au pays de Cilicie fut adioinct par le fleuue y
passant certain terroer contenant grand pourpris.

Or Aristote est en opinion que toutes choses sont en mouuemēt cōtinuel, & dict
qu'auec le temps il aduiendra que la mer & les montaignes changeront de situa-
tion: chose qui a faict dire au poete, *Toutes choses sont en continuel mouuemēt.*

> L'aage & le temps mettront en ouuerture
> Tout ce qui est en la terre caché
> Et musseront soubz noire couuerture
> Ce qu'on à veu, tenu, passé, marché.

Mais ie retourne a mon discours, pour continuer a dire, que tout flot à ceste pro- *Nature du flot de mer.*
prieté de soy mesme, que quantil vient a rencontrer quelque chose resistente, il
y heurte furieusemēt comme vn bellier, & puis se dresse contremont: lors en se re-
tirant tant plus son eau repoussée retumbe loing, tant plus faict elle fosse profonde
dans la greue subgette: & cela peult on veoir par la profondeur de la mer enuiron
les fondemens des roches, car les vagues y battent beaucoup plus horriblement *Au droict des rochers la mer y est plus profon-*
qu'elles ne feroiēt ou il n'y auroit point de resistēce autre qu'vn doulx riuage faict *de que ail-*
en glacis, comme nous auons dict. Et puis qu'il est ainsi, l'on doit vser d'vne gran *leurs.*
de industrie, & employer tous ses sens de nature pour reprimer l'impetuosité de
l'esprit mouuāt icelle mer, laquelle rend maintesfois inutiles tant l'art que la mani
facture, car elle ne se laisse pas facilement dompter par force des hommes. Toutes
fois le cas aduenant on se pourra biē ayder de la practique par nous donnée a l'en
droit des fondemens des piles conuenables a faire vn pont.

Mais si le besoing requeroit que pour fortifier vn port, il conueinst mener *Maniere de*
auant vn mosle dans la mer, nous commencerons a bastir dessus la terre se- *fortifier vn port de mer*
che, puis petit a petit nous entrerons dans les ondes, & sur tous donnerons
ordre que les fondemens soyent gettez en la plus ferme terre que faire se pourra:
& puis les fauldra conseruer par grās monceaux de pierres mis encōtre leur pied
comme en ligne pendante, a fin de corrompre les furies des vagues, lesquelles ne
trouuant qui leur resiste opiniastrement, ne puissent retumber de hault en reculant
arriere, mais s'amortissent en doulceur sans dommager la terre d'enuiron: & ce fai
sant vne onde recullante receura mollement celles qui suruiendront, & leur allen-
tira leur force.

Il semble que les embouchemens des fleuues se doyuent tout d'vne voye decider
auec le propos du port, cōsideré que les nauires & autres vaisseaux s'y retirēt pour
euiter les infortunes des tempestes.

Premierement doncques ie suis d'aduis que lon doit munir & restraindre iceulx
embouschemens, a fin quilz puissent obuier aux vagues de la mer quand le cas es-
cherra: car comme escrit Properce en matiere d'amour,

> Ou il fault que tu vainques, ou que tu soys vaincu:
> C'est d'Amour la roue, ainsi à lon vescu:

la verité il se faict ne plus ne moins en cest endroit, car ou lesdictz embouche
mens sont surmontez par la mer qui les bat sans intermissiō, les remplissant de sa
ble & autre ordure, ou bien ilz la surmontent par vne accoustumance ordinaire
de resister, ioincte à opiniastrise merueilleuse de vaincre. A ceste cause ie trouue-
roy tresbō que vous à quil touchera, laissiez entrer vostre fleuue en la mer p deux
canaulx diuers, pourueu qu'il y ait assez d'eau pour fournir l'vn & l'autre, nō seu-

DIXIEME LIVRE DE MESSIRE

lement à fin que les nauires ayent meilleur moyen d'entrer quand le vent propice changeroit: mais aussi pour obuier que si quelque gros orage suruenoit, tirant le vent d'Auster (autrement de Mydi) en maniere que l'vn des embouchemens feust estouppé, les regorgemens des vagues ne noyét les campagnes circumuoysines, ains treuuent leur retraite pour se mettre iusques a tant que la mer soit appaisée Et soit assez de ce propos, pour venir a celuy de la purgation ou nettoyement d'vn canal.

Maniere de nettoyer vne riuiere. Cesar fut merueilleusement songneux de faire nettoyer le Tybre a Rome, lequel estoit pour la plus part remply de pierres & ordures que lon auoit getté dedans: & encores voit on pour le iourdhuy d'assez grosses montaignes tant dedans la ville que dehors, faictes des testz de pot qui en furent tirez: mais ie n'ay point de souuenance d'auoir leu en quelque autheur que ce soit, par quelz engins on peut mettre dehors d'vn fleuue si vif comme il est, tant de bourbier & autres choses empeschantes. toutesfois ie suis d'opinion que les gens qui en eurét la charge, vserent de bondes pour destourner le cours, puis l'eau espuysée, ilz en osterent toutes les superfluitez. Or lesdictes bondes se feront par la maniere que ie voys dire.

Maniere de faire bondes. Ayez de grandes pieces de boys, esquarries & ayguisées par vn bout, de deux costez desquelles y ait vne regnure de quatre doitz en profondeur, faicte auec la besague, depuis le hault iusques au bas, ladite regnure aussi large que vouldrez l'enclauement des aix qui se deuront cousler entre les deux piedroitz. ces aix aussi soient d'vne mesure, de largeur competente, & mesmement d'vne espoisseur. Ce la faict, fichez a plomb vosdictz piedroitz dedans le fons de la riuiere, par interualles moderez, selon la longueur d'iceulx aix que deurez enclauer. Puis voz pieces ainsi fichées & fermement tenues, mettez les aix par dedans les regnures, si qu'ilz descendent iusques au fons, & posent l'vn sur l'autre depuis le bas iusques au haut le plus iustement que faire se pourra. le commun des ouuriers appelle cela des cataractes. Apres mettez en lieux propices, des limasses a eau, des succerons, des seringues, des seilles, & tous autres engins a espuyser, qui soyent continuellement & sans repos mis en œuure par vn grand nombre de manouuriers comis à vuyder l'eau qui sera dans l'enclos de la bonde. Et s'il estoit que d'auanture elle retrastroit par quelque endroit mal ioinct, estouppez le incontinent auec drappeaux, estouppes, mousse, ou autres choses conuenables, & l'ouurage succedera tout à vostre plaisir.

Or entre ceste bonde & celles dont nous auons parlé pour faire les piles des ponts il y a ceste difference, qu'il fault que l'vne soit durable & permanente non seulement iusques a ce que les piles soyent perfectes, mais qui plus est, iusques a ce que la massonnerie soit tant seche qu'elle puisse tenir contre l'humidité: & celle dont ie parle maintenant pour nettoyer les canaulx des riuieres, ne doit estre qu'a la iournée c'est a dire que quand la fange sera hors d'vn endroit, on la peult incontinent transporter pour la mettre en vn autre. Ie vous aduise toutesfois, que soit ou que vous curiez vn cours par ceste maniere, ou que vous destourniez le fleuue, iamais vous ne deuez combatre côtre toute l'abondâce & impetuosité de l'eau, du moins en vn passage, mais en gauchissant peu a peu, deuez mener vostre œuure a sa deuë perfection. Et neantmoins les ouurages qu'on faict pour obuier a vne forte botée d'eau, si on les meine en façon d'arc, dont le dos ou cambrure soit opposé contre le faix des vndes, cela resistera trop mieulx qu'il ne feroit en autre maniere.

Au

Aussi pourrez vous bien rendre vn Torrent plus creux qu'il n'est de sa nature. si vous mettez atrauers de son cours certain rampar ou barriere, de qu'elle sorte que l'eau soit contrainctre de se sousleuer encontremont : & enfler tant pourra: Car ce faisant, vous gaignerez ce poinct que la dicte eau retumbate de hault a bas creusera son parterre d'elle mesme : & d'auantage tant plus vous cauerez en fons la plus basse partie du ruysseau, pl' ferez vous que le canal s'abaissera iusques a la sour ce, a raison que l'eau ainsi tumbante esmeut & trouble par sa continuité le lict subgect a elle, mesmes le menge ou creuse peu a peu. *Pour creuser vn torrent.*

Pareillement vous purgerez vn canal ou fosse aquatique par le moyen que ie vous voys donner.

Estouppez l'vn des boutz si bien que l'eau soit contrainctre d'ester: puis mettez des beufz, des vaches, & des cheuaulx dedans, & les faictes tant y trepigner par mouuemens druz & soudains, que la dicte eau deuienne limonneuse: apres laissez la aller a son plaisir, en ouurant la voye estouppée, & elle emportera toute la fange. *Pour purger vne fosse aquatique.*

Mais si d'auanture il y auoit quelque chose tumbée ou fichée dãs le canal, qui empeschast le nettoyer, oultre les engins ou machines que les ouuriers congnoissent propices a cela, ceste practique sera commode pour oster le dict empeschemẽt, asauoir que vous y amarriez vn bateau ou nauire bien chargé, auquel garriez bien serré ce qu'il fauldra arracher, soit pieu, ou aultre chose: puis deschargez ledict vaisseau soubdainement de son faix: aduiendra de cela que ledict vaisseau en se souleuant sur l'eau a mesure qu'il se deschargera, arrachera du fons ce que luy sera attaché: & si seruira beaucoup a cela si vous tordez & virez la dicte chose en l'arrachãt ainsi comme on faict vne clef pour ouurir ou fermer vne serrure. *Pour arracher vn pieu ou semblable chose du fõs d'vne riuiere.*

I'ay veu aupres de Preneste (maintenant Palestrina) au pays des Latins, vne certaine croye moitte, en laquelle si l'on fichoit vn pieu de boys ou quelque espée non point plus en profond qu'vne coudée, il n'estoit possible de l'arracher par puissance de main, en le tirant tout droit encontremont : mais si on le tordoit comme font ceulx qui percent auec vne tariere, cela suyuoit facilement.

Il y auoit aussi aupres de Genes vn roc caché soubz l'eau, qui empeschoit l'entrée du port: mais de mon temps se presenta vn homme doué de merueilleuse nature & industrie, lequel entreprint de le briser, ce qu'il feit moyennant certain pris, & en rendit l'entrée plus seure & plus facile qu'au parauant. Aussi couroit le bruit commun de luy qu'il se tenoit long temps soubz l'eau, & n'en sortoit de longue espace pour reprendre son haleine ainsi que font les autres.

Plus vous pourrez oster la fange du profond d'vn canal, en y auallant dedans vn sac couuert d'vne rethz rude comme escaille d'huystre. Car en trainant ledict sac apres quelque basteau, il s'emplira de luy mesme par force: & le semblable ferez vous en la mer, pourueu qu'elle ne soit trop creuse, en vous seruant d'vn instrument qu'on dict la pelle a bourbe: & se fera par ceste voye. *Pour tirer le limõ du fons d'eau.*

Ayez deux basteaux de pescheur ou autres, a la pouppe de l'vn desquelz mettez vne mollette, sur laquelle ainsi qu'vne verge de balence puisse descendre & monter en bacule vne antenne ou perche longue, a l'vn des boutz de laquelle surpassant la longueur de son vaisseau, soit attachée vne paelle de boys ou de fueille de fer, portant six piedz de long sur trois de large, & en l'auallant en la

DIXIEME LIVRE DE MESSIRE

merles mariniers la chargeront de bourbe, qu'ilz getteront dedans l'autre vaisseau appareillé pour cest effect.

Sur ces ouuertures d'inuention se pourrõt faire maintes choses semblables, plus aisées que les dessus narrées. Mais elles seroient trop longues a escrire, parquoy suffise de cecy pour venir a la closture des eaux que nous auons promis de dire.

Maniere de garder que l'eau ne s'escoule ou s'esuente. Lon serre le cours d'vne riuiere par Cataractes, ou bien par des leuées: mais tant a l'vn qu'a l'autre ouurage sont requis des fondemens de pierre d'vne estoffe aussi ferme que pour faire des piles a vn pont.

Bien pourrons nous leuer sans peril d'hommes, la pesanteur des Cataractes ou barrieres en appliquant a l'arbre qui les deura tirer amont, des roues dentellées & mouuantes ainsi que celles d'vn horloge, dont les dentz frotteront contre vne lanterne a pagnons accommodée a vn tel mouuement. Mais la plus aysée barriere de toutes sera celle qui en son mylieu aura vn arbre a plomb, se pouuant tourner comme vne vis en son escroue, auquel arbre sera pendue la barriere quarrée, ainsi comme vn voyle est dedans vn nauire. Toutesfois il est necessaire que de costé & d'autre cela puisse tourner ainsi que deuers proue & pouppe. Aussi ne fault il pas que les bras d'icelle barriere soient tous egaulx, ains que l'vn soit plus court que l'autre: & ce faisant, vn enfant de dix ans pourroit leuer la susdicte barriere, puis la reserrer tout a l'aise, au moyen du costé plus long qui sera plus pesant.

Encores s'il vous plaist, pourrez vous faire deux clostures en couppant la riuiere en deux endroitz, a si grande espace l'vne de l'autre qu'vn nauire puisse tout de son long demourer entre deux. Et si le dict nauire doit monter, quand il sera peruenu iusques la, faictes fermer la barriere d'aual, & ouurir celle d'amont: & au contraire s'il doit descendre, fermez la haulte, & luy ouurez la basse. ainsi pourra le dict nauire auoir assez d'eau pour flotter a son ayse iusques dedans le grand canal, car la closture de dessus gardera l'eau de le pousser trop violentement de peur de toucher terre.

Les rues & chemins des villes doiuet estre tenuz nets. Ie n'oublieray en cest endroit ce qui encores appartient aux chemins, afin qu'il ne le faille repeter cy apres: c'est qu'on ne doit iamais getter emmy les rues d'vne ville, repous de pierres, nettoyeures, ny autres immundices, comme lon faict en plusieurs lieux par mauuaise coustume: ains plustost en conuient oster, & applanir la voye, en emportant tousiours dehors les superfluitez: & par ce moyen lon pourra rendre les passages bien netz, & plaisans a la veue, mesmes faire que la superficie du plan de la cité, & le contour des maisons insulaires ne seront difformez par l'amoncellement d'icelles immundices.

De l'amendement d'aucunes choses, & des remedes en general.

Chapitre treziemé.

A ceste heure ie poursuyuray au plus brief langage qu'il me sera possible, le residu des menues besongnes qui permettent qu'on les puisse raccoustrer. En aucuns lieux, pour y auoir faict venir l'eau, cela a esté cause que le pays en est deuenu

est deuenu plus chauld, & au contraire en certains auttes il s'en est refroydi.

A Larisse de Thessalie, la terre estoit toute couuerte d'eau dormante qui engendroit vn air espois, & chauld, puis apres l'eau en fut vuidée, & le pays desseché: au moyen dequoy la contrée s'en rendit plus froyde, en maniere que par apres les oliuiers la prouenuz en tresgrande abondance moururent tous.

Et au contraire comme dict Theophraste, pource qu'on osta l'eau d'autour des Philippiens ville du pays de Thrace, & que le lac fut asseché, cela fut cause de rendre le pays moins froidureux: & nous dict cest autheur que tele mutation aduient par la purité ou impurité de l'air là respirant, consideré que le bien gros se meut plus lentement que le subtil: mais ce pendant il garde plus long temps les choses subgettes au froid ou au chauld: & le subtil non seulement n'est plus tendre a la gelée, ains tant plustost s'altere par la mutation des rayons du Soleil.

Quelzques vns veulent dire qu'vne campagne en friche, negligée des habitans, cause vn air gros, & peu sain: puis que quãd les boys y sont creuz si espois que le soleil ne les ventz n'y peuuent penetrer, le susdict air s'en rend plus cru. *L'air d'vn pays en Friche, est gros & mal sain.*

Autour du lac Auerne les vallées y estoient closes de forestz tant espoisses, que l'odeur du soulphre euaporant par aucunes creuasses, faisoit tumber mortz les oyseaux qui volloient pardessus. Mais Cesar ayant faict abbatre la plus grand part de ces haultes fustayes, rendit le lieu delicieux qui parauant estoit pestilent a merueilles.

A Liborne ville maritime d'Ethrurie ou Thuscane, les habitans estoient par chacun an subgetz a fieures fort aygues durant les iours caniculaires: mais depuis qu'ilz eurent faict faire vne muraille au deuant de la mer, les années suyuantes ilz se trouuerent bien.

Toutesfois du depuis aiant encores faict cauer des fosses pour tenir munitiõ d'eau, ilz retumberent au premier inconuenient.

Varro escrit que luy ayant son camp a l'entour de Corcyre, maintenant dicte Corsou, & voyant que ses gens mouroient a tas de pestilence, feit fermer toutes les fenestres du costé de Mydi, depeur du vent d'Aultan, & que par ceste voye il preserua ses gens. *Vent de Mydi dãgereux a la peste.*

A Muran qui est vn bourg bien renommé assez pres de Venise, iamais n'y à gueres de peste, combien que le plus souuent la ville Metropolitaine en soit grieuement infestée, chose qu'on estime aduenir pour la grosse multitude des Verriers. Car il est bien certain que l'air se purifie par la vapeur du feu que ces artisans font continuellement. Ce est vn cas bien approuué, que le feu est correcteur du venin. *Le feu est correcteur du venin.*

Veu que l'on à de long temps obserué que les charongnes des bestes venimeuses n'engendrent point de vers, comme les autres, a raison que le propre du venin est de tuer, & d'estaindre au plustost qu'il peult, toute force de vie. Mais si lesdictes charongnes venimeuses sont frappées de fouldre, apres il y prouient des vers: pource que leur venin à esté estainct par le feu.

Or a la verité les vers ne s'engẽdrent es charõgnes des animaulx sinõ par vne certaine puissance de nature ignée mouuãte l'humidité, inclinãte a chaleur q̃ le venin p̃ sa pprieté cherche de suffoqr, aũ mois quãd il surmõte en quãtité. Mais estãt surmõté

O ij

DIXIEME LIVRE DE MESSIRE

par la dicte chaleur il n'à plus de puissance.

Herbes venimeuses ne sont totalement à desraciner.
Aussi qui desracineroit des herbes venimeuses, principalemét de la Squille, & les semoit en quelque terre, il verroit que les bónes plantes attireroient a elles la proprieté de ce mauuais germe, & partant seroient infectées les choses dont nous prenons nostre substance.

Il sera donques bon d'opposer aux ventz dangereux ainsi qu'vne forest, des arbres fruittiers. Car il y à bié a choisir de quelz feuillars, & quel vmbrage vous deuez receuoir le vent.

Remede pour les phthisiq.
Lon dict que l'air d'vne Sapinoye profite grandement aux personnes pthisiques, c'est a dire qui sont en chartre, & pareillement a celles qui ne se peuuent qu'a grand peine resourdre d'vne longue & fascheuse maladie. Mais au côtraire les arbres qui ont feuilles ameres, font l'air malsain & maleficié. Si doncques aucun lieu est humide, marescageux, plein de crouslieres ou fontenix & fangeux de soy mesme, il sera bon de le rendre bien aeré par l'eslargit de tous costez, a raison que les puantises & corruptions des bestes venimeuses qui se concréent volontiers en iceulx incontinét perissent par secheresse & par les ventz.

En la ville d'Alexádrie y a vn lieu publique, auquel & non ailleurs on porte toutes les immúdices des maisons, ensemble tous les testz de pot & autres repous de pierre, telement qu'il s'en est faict vne montaigne si haulte, qu'elle est merueilleusemét commode pour les mariniers voulans entrer en aucunes des bouches par ou le Nil desgorge dans la mer. par ainsi en faisant de mesme lon emplira bien aisemét les pays bas & les fondrieres, ainsi que de mon tempsl'ó a faict a Venise: qui est vn cas que i'estime bien fort, c'est que des netoyeures de la ville ilz en ont augmenté les places dedans les marescages.

Pareillement Herodote racompte que les habitans des Paluz en Egypte, pour fuyr l'importunité des mousches ou cousins couchent la nuyt en des tourelles haultes.

Mousches de Ferrare.
Dedans Ferrare au long du Pau lon n'y voit gueres de ces mousches appellées cousins, mais hors la ville elles sont tant molestes que rien plus, a ceulx qui n'en sont point accoustumez.

Aucuns estiment qu'on les chasse hors des maisons par force de feu & de fumée. Toutesfois le naturel de la mousche est de ne se tenir en lieu froid, vmbrageux, & subget au vent, par especial ou les fenestres sont percées bien hault.

Quelzques autres disent aussi que lesdictes mouches n'entrent point la ou vne queue de loup est enterrée.

Remede pour chasser bestes venimeuses.
Plus que si lon pend vne esquille qui est vne espece de boulbe autrement, d'ongnon sauuage, en quelque lieu que ce soit, cela dechasse les bestes venimeuses.

Noz predecesseurs souloient vser de plusieurs remedes contre l'exces de la chaleur: mais entre autres ilz se delectoiét de portiques soubz terre, & d'estages voultez qui n'auoient iour que par dessus.

Plus ilz prenoient plaisir en salles a grandes ouuertures de fenestres, non point du costé de Mydi, mais principalement qui receuoient les ventz fraiz & les vmbres de quelzques toictz ou couuertures de maisons opposites.

Metelle filz d'Octauia seur de Cesar Auguste, feit couurir tout de voiles le parquet a playder, afin que les playdeurs y feussent plus sainement. Ce neantmoins vous cognoistrés que l'aliene des petiz ventz vault beaucoup mieulx

pour

pour rafraichir que ne faict pas l'vmbrage, si vous faictes entierement couurir de voi les vne habitatio, en sorte que le vent n'y puisse que bien peu ou cóme point entrer. Pline dict bien que les antiques estoient accoustumez de faire faire en leurs maisons certains receptacles d'vmbrage, mais ne luy ny autres n'en baillent la façon: parquoy qui en vouldra d'orenauant vser, deura (comme il me semble) imiter la nature, laquelle nous aprend que si vn homme souffle a bouche ouuerte, il en sort vne aliene tiede: mais quand les leures sont serrées, ou bien peu entr'ouuertes, le vét en part beaucoup plus refroydi: & tout ainsi est il des edifices : car si le vent y entre par des amples espaces, & principalement subgettes au soleil, on le sent comme tiede. Mais s'il vient atrauers d'quelque voye estroitte & vmbrageuse, lors il est plus subtil, & plus refrigeré. *Pour auoir le vét frais.*

Pareillement si vne eau chaude & bouillante passe par dedans vn conduict atrauers d'autre qui soit froyde, elle en attire la froydeur, & par mesme raison l'air se fáict tout ainsi.

Aucuns demandent pourquoy ceulx qui cheminent au soleil, ne sont si tost hallez que ceulx qui s'y tiennent tout coy: mais la responce est prompte & facile a donner : c'est que le mouuement excit' autour de la personne vn vent qui rópt la force des rayons. *Question naturelle.*

D'auantage pour faire qu'vn vmbrage soit fraiz, il fauldra donner ordre a mettre toicture sur toicture, & muraille deuát muraille. Et tant plus auront elles d'espace entre elles, tant plus sera ledict vmbrage fort pour reprimer la violence de la chaleur, au moins iusques a ce que le lieu ainsi clos & couuert se vienne petit a petit a eschauffer, d'autant que le susdict espace aura quasi la proprieté d'vne muraille de semblable espoisseur : & d'auantage il vauldra mieulx : car la muraille garde beaucoup plus longuement la chaleur receue du soleil, & semblablement la froidure quand elle a penetré en elle. Or entre ces murailles doubles l'air s'y maintient egalement temperé : & aux lieux ou le soleil bat, vne paroy faicte de pierre ponce, ne reçoit pas si tost le chauld, & si le garde moins qu'vne autre. *Pour faire vn vmbrage frais.*

Pareillement si les huys des chábres se ferment a doubles placcars, asauoir d'vn par dedans, & d'vn autre par dehors, & que la muraille ayt du moins vne coudée entredeux, l'air qui sera leans enclos, gardera que les gens qui parleront dedans la chambre, ne pourront estre bonnement entenduz par ceulx qui les escouteront par dehors.

Autres petiz discours seruans pour l'vsage du feu.

Chapitre quatorzieme.

S'Il fault bastir en lieu fort froid, le remede sera vser de feu : mais l'vsage en est bien diuers : toutesfois le plus proffitable de tous, est celuy que l'on faict en lieu ample & ouuert, afin qu'il puisse luyre, & eschauffer tout alentour de soy. Car qui le feroit en lieu clos, comme en vn poesle, ou dessoubz quelque voulte, si que la fumée ne s'en peust aller franchement, la vapeur en seroit mauuaise & dangereuse, mesmes nuysante grandement aux yeulx,

O iij

les rendant chassieux & debiles, & au contraire le regard de la flamme d'vn feu viuement allumé, oultre qu'il est recreatif a merueilles, sert (ce dict on) de bonne cōpagnée aux peres de famille quand ilz deuisent au foyer.

Pour faire vn bō foyer. Pour faire doncques vne bonne cheminée, il fault mettre dans le tuyau vne lame de fer a charnieres, dont on puisse estoupper la gueule apres que toute la fumée en sera hors, & qu'on verra le brasier bien auiué, afin qu'aucun vent exterieur ne puisse entrer par le conduit.

Quāt aux murailles d'vn logis, celles que lon bastit de cailloux ou de Marbre, sont tousiours froides & humides, a cause qu'elles accueillent l'air, & puis le conuertissent en gouttes de sueur. Mais celles qui se font de tuf ou de brique, se treuuēt beaucoup plus commodes, au moins quand elles sont bien seches.

Chambres voultées neuues & encor moittes, & dāgereuses pour y coucher de nuyt. Les personnes qui coucheront entre des parois nouuellement basties & encores humides, par especial si elles sont voultées, pourront bien tost sentir de grieues maladies, cōme fieures agues, ou catarres fort perilleux. Et certes il s'en est trouué aucunes qui ont a ceste cause perdu totalement la veue, souffert retraction de nerfz, ou sont deuenues follastres & troublées d'entendement.

Pour faire donc que lesdictes parois sechent plustost, il fault laisser les portes & fenestres ouuertes aux ventz & a l'air sain.

La meilleure & plus saine closture qui soit, est celle que lon faict de brique crue, mais ia sechée de deux ans parauant : & au regard de la crouste de plastre, elle rend *Crouste de plastre fraiche dangereuse.* l'air mal sain p la grosse vapeur qui en sort, en maniere qu'elle est nuysible aux poulmōs & au cerueau : parquoy si vous faictes reuestir voz parois de Sapin, ou de Pouplier, les chambres en seront plus saines, & en yuer assez raisonnablement chauldes : mesmes en esté assez fraiches : toutesfois il y a ce mal, qu'elles seront subgettes aux souriz & aux punaises. Chose a quoy lon pourra remedier, en remplissant de roseau ou de canne tous les ioinctz & creuasses ou tele vermine se musse, & mettant par dessus de la croye, rabiolle & marq d'huyle bien paistriz ensemble. Car cela estoupe tresbien leurs retraictes : & d'auantage fault noter que tous ces bestions qui prouiennent de pourriture, euitent la senteur de l'huyle autant qu'il leur est possible.

❧ Comment on peult faire mourir ou dechasser d'vn lieu les Serpens, Cousins, Punaises, Mouches, Souriz, Puces, & Vers qui gastent les habillemens, ou mesnage de bois.

Chapitre quinzieme.

Puis que nous sommes tumbez en ce propos, mon aduis est qu'il ne sera que bon de racompter aucunes choses que i'ay leues en des autheurs bien graues : Car singulierement nous deuons desirer qu'vn edifice soit exempt de toute importunité & moleste.

Les habitans du mont Oeta, qui est entre Thessalie & Macedoine, ordonnerent vn sacrifice a Hercules pource qu'il les auoit deliurez des mouches qu'on appelle Cousins : & les Milesiens vn autre, a cause qu'il auoit chassé les hurebais hors de leurs vignes.

Aussi

Aussi les Eoliens sacrifioient a Apollo, afin qu'il leur ostast la multitude innumerable des Ratz & Souriz qui les tourmentoient iour & nuyt. Sans point de doubte ce sont grans benefices. Mais les susdictz autheurs n'ont point escrit comment cela se faisoit: toutesfois ie treuue en aucuns, que les Assyriens auec vn foye bruslé, vn ongnon, & vne squille, penduz sur le fronteau de l'huys, souloient chasser de leurs maisons toutes manieres de bestes venimeuses. Et Aristote dict qu'on en gette hors les serpés par l'odeur de la Rue. Plus que si vous gettez vn morceau de chair dedans vn pot ou quelque grand nombre de guespes soyent entrées, vous les y enfermerez toutes. Aussi qu'en perfumant de soulphre & d'Origan sauuage les entrées des formieres, vous ferez mourir la dedans tous les formiz qui y seront. Sabinus Tyro escriuit pareillement a Mecenas, que si lon bouche les susdictes entrées des formieres de limon de marine ou de cendre, qu'on les extermine trestous. Pline aussi dict que lon sen defaict bien par y mettre de l'herbe appellée Heliotrope, & d'autres tiennent que si on gette la dedans seulement l'eau en quoy des briques crues auroient trempé, cela leur est si fort contraire que merueilles. *Pour faire mourir les formiz. Qui est Cicorée sauuage.*

Certainement les Antiques afferment que naturellement il y a des grandes inimitiez entre aucunes choses & aucuns animaulx des leur naissance, voire bien telles que l'vne est souuentesfois pernicieuse ou mortifere a l'autre: & qu'ainsi soit, la Mustelle ou Belette s'en fuyt si elle sent brusler vn Chat: & les Serpens deslogent tous a la seule senteur d'vn Leopard. *Inimitiez naturelles entre certaines bestes & autres choses.*

D'autres escriuent que quand vne Sangsue est si fort attachée a l'vn des membres de quelque homme, qu'il n'est possible l'en ôter, si on luy met dessus vne punaise, elle vient hors incontinent, & tumbe demy morte: puis au contraire si lon brusle vne de ces Sangsues côtre le bois d'vn lict ou il y ait des punaises, la fumée les faict soudain sortir de leurs cachettes. *Meniere de chasser les punaises.*

Solin tesmoigne que la terre d'vne isle nommée Athanatis en la mer de Bretaigne, estant gettée en quelque lieu ou il conuerse des Serpens, les faict tout a l'heure fuyr: & plusieurs autres historiens afferment qu'assez de terres d'autres contrées ont semblable proprieté: mais principalement celle de l'isle Ebuse laquelle est en la mer d'Espagne.

Celle la qu'on apporte de l'isle Galeon qui appartient aux Garamantes peuples de la Libye, faict mourir les Serpens & les Scorpions.

Strabo nous dict qu'en ladicte Libye, pour la crainte que les habitans ont d'iceux Scorpions, ilz frottent d'aulx tant leurs lictz que leurs piedz au soir quand ilz se vont dormir.

Saserne escrit aussi en paroles semblables, pour exterminer les Punaises. Faictes (dict il) tremper dedans de l'eau des Concombres sauuages, & puis en arrosez les places que bon vous semblera, & il n'y en demourra point: ou bien frottez le bois du lict de fiel ou amer debeuf, meslé de fort vinaigre.

Pareillement d'autres commandent qu'on placque dessus leurs cachettes, de la lie de vin.

Pline dict que la racine de Hestre est contraire aux Scorpions, & que le fraisne a vne singuliere vertu contre les bestes venimeuses: mais par especial encontre les Serpens. Lesquelz aussi iamais ne se retirent soubz les feuilles de la fougiere. *Remedes côtre les Scorpiôs & Serpens.*

Aucuns pour les chasser des lieux ou ilz ennuient, bruslent des cheueulx de femme, ou des cornes de Cheure, ou bien de Cerf, ou de la syeure de Cedre, ou de la gomme appellée Galban, ou du Sesel, qu'aucuns nomment Siler, ou du Lyerre verd, ou du Geneure, de la semence duquel on tient que qui s'en frotte, est asseuré d'en estre mors d'iceulx serpens.

Remede contre les Aspicz.
Aussi l'herbe appellée Haxe enyure telement les Aspicz de sa seule senteur, qu'ilz s'endorment si fort qu'a grande peine les peult on resueiller.

Contre les Chenilles.
Pour se garder de la moleste des Chenilles, on dict qu'il ne fault sinon pendre a vn pau les os de la teste d'vne iument, & le planter en vn iardin.

Le Plane est de son naturel merueilleusement contraire aux Chauues souriz, ou Rattes vollages.

Pour faire mourir les mousches.
Plus si vous enrosez vne chambre de l'eau ou aura cuyt la fleur de Sureau, toutes les mousches y mourront, mais beaucoup plus tost si c'est de l'herbe appellée Hellebore, & principalement du noir.

Aussi qui mettroit soubz la terre en vne salle les quatre piedz, la queue, & les machoeres d'vn chien, les mousches n'y hanteroient point.

Les Tarentelles ne peuuent endurer la senteur du Saffran: & la fumée des Lupins ou pois chiches bruslez, faict mourir les cousins ou moucherons.

Pareillement les Ratz & souriz meurent par la seule senteur de l'Aconite ou regal, encores que ce soit de loing: mesmes icelles Souriz & les Punaises hayent tant la fumée du Vitriol bruslé, qu'elles ne la peuuent souffrir.

Contre les pulces.
Au regard des pulces leur nature est que si lon enrose vn lieu de la decoction de Coloquinte, ou du chardon qui est dict chaussetrappe, l'on ne scait tost apres qu'elles deuiennent. Mais au contraire, si on y gette du sang de Bouc, vous les y verrez promptement assembler a grans trouppes, puis on les en rechasse par fumée de troncz de Chou, & beaucoup mieulx d'vn Oliuier sauuage.

Encores y à il vne mode facile pour les prendre, c'est de mettre sus le paué de la chambre des platz pleins d'eau, afin qu'elles y saultent, car y estant tumbées elles n'en peuuent ressaillir.

Contre les vers qui se mettet aux habillemens.
Quant est des Tignes ou Arrtres qui rongent les habillemens, on les en garde bien par mettre dans les coffres de l'Absinthe ou Alloyne, de la semence d'Anet, & des petitz rameaux de Sauinier: mesmes on dict encores que les robes n'y sont subgettes quand on les estend au grenier sur des cordes. Mais soit assez de ce discours, lequel (parauanture) à esté plus prolixe qu'vn lecteur graue n'eust desiré. Toutesfois il me pardonnera consideran qu'il n'est hors du propos que i'ay promis deduire pour donner ordre aux imperfections d'vn bastiment, & a raison aussi qu'on ne scauroit trop dire pour apprendre aux personnes ceste garde de l'ennuyeuse importunité de ces meschantes bestes.

Comment

Comment on doit eschauffer ou rafraichir les demourances dedans les bastimens, ensemble la practique pour rabiller des faultes en murailles.

Chapitre seizieme.

Or ie retourne a mon discours, pour dire que c'est chose admirable de sentir par effect que si lon tend d'vne tapisserie de laine les parois d'vne demourance, ceulx qui conuerseront leans, s'en trouueront beaucoup plus tiede: & si c'est de lin ou autre toyle, ilz l'en estimeront plus fraiche. Mais si le lieu est trop humide, faictes faire des cloaques ou fosses par dessoubz le plus bas plancher, & puis les remplissez de pierre ponce, ou terre glaire, afin que l'eau n'y corrompe. apres gettez dessus vn lict de charbon pilé, iusques a vn pied de haulteur, & recouurez cela de sable, ou (qui seroit meilleur, & plus commode) faictes vn paué de cyment ou de quarreau bien cuit. ainsi l'humidité ne vous nuyra plus gueres. Toutesfois il conuient noter que le plus proffitable seroit qu'il y eust air dessoubz le pauement. Mais contre les ardeurs du Soleil, & l'aspreté de l'yuer, ce sera tresbien faict si vostre parterre n'est humide, ains sec a suffisance, principalement pour le plan d'vne salle basse dediée au commun. Et pour y donner ordre ainsi qu'il est requis, faictes le cauer ou creuser enuiron douze piedz en pfond: puis le planchez de bonnes planches seches, & vous en serez bien seruy. Car vous ne sauriez croire, combien vne crouste de cyment pour paué, rend l'air frilleux & moisfondant. Sans point de doubte ayant encores des pantouffles aux piedz si le sentirez vous, voire (certes) quand le plancher seroit de boys tout simple, sans cyment ny sans bricque pardessus. Si vous faictes doncques voulter de massonnerie le hault de vostre dicte salle, ce sera chose singuliere que de sa fraischeur en esté, & de sa tiedeté durant l'yuer.

Pour dessecher quelque lieu bas.

Moyen d'auoir bonne salle basse.

Mais s'il aduient ce dont se plainct le Satyrique en quelqu'vne de ses Satyres, que le bruit des charrettes passantes par les ruelles estroictes, ou le mugissement des bestes s'entronnant la dedans, empesche le sommeil a vn malade en sorte qu'il en soit fasché, nous aprenons par l'epistre de Pline surnommé le plus ieune, comment on doit par bon moyen remedier a ce cas la. & voycy proprement ses termes:

A ces habitations (dict il) est conionctele la chambre pour reposer la nuict, en laquelle on n'entend les voix des seruiteurs, le murmure de la Mer agitée, la violence des tourbillons & orages, l'horrible tonnoirre du fouldre furieux, l'on ny voit le feu de l'esclair, ny mesmes le hault iour, au moins sans ouurir les fenestres de ce tant solitaire & retiré secret, a raison qu'il y a vn Andron (c'est a dire vn lieu pour receuoir les pluyes) entre la paroy de la chambre, & la muraille du iardin, & ce vuyde consume tout le resonnement du bruyt qui se peult faire.

Ie vien a ceste heure aux Parois, leurs faultes sont qu'elles se fendent ou esboullent, ou bien que leurs ossemens se brisent, ou se panchent de maniere que leur montée n'est plus a plomb. Or de ces inconueniens y a diuerses causes, & diuers en sont les remedes: mesmement des susdictes causes les aucunes sont apparentes & les autres incongneues, telement qu'on ne peult bien iuger ce qu'il y conuient faire, sinon apres le dommage aduenu. Quelques vnes, comme i'ay dict, ne sont pas difficiles a congnoistre, mais peult estre aussi ne sont elles pas tant a craindre

O v

pour le dangier de l'edifice comme la pusillanimité des hommes s'est persuadée au temps passé.

Les causes du default promptes a veoir en vne paroy, sont qu'elle n'a espoisseur conuenable, que ses lyaisons ne sont pas suffisantes, qu'elle a trop d'ouuertures sur les lieux dangereux, & que ses ossemens ne sont assez fourniz pour resister aux iniures du temps.

Faultes occultes. Celles qui sont occultes, & aduiennent sans y penser, se font par le tremblement de terre, par l'outrage du fouldre, ou l'inconstance du terroer, voire de toute la nature. Toutesfois ce qui nuict le plus a toutes les parties d'vn bastiment, c'est la negligence & nonchalance des hommes.

Car (ainsi comme dict quelqu'vn) qui croist entre les pierres des murailles, leur est vn sourd Bellier, & merueilleux de molisseur. Qu'il soit vray lon ne sauroit croyre combien de grandes & demesurées masses de pierre, i'ay veu desioinctes & recullées de leur asiete par le poussement importun d'vne petite racine prouenue d'elle mesmes entre les creuasses de l'ouurage: & si quelqu'vn l'eust arrachée alors qu'elle estoit ieune & tendre, celle partie feust demourée exempte de la difformité, & du dangier de la ruyne. chose qui me faict grandement estimer les antiques, lesquelz asignoient prouisions sur les deniers communs a aucunes familles, ou nombres de serfz pour prendre garde *Gens deputez pour prendre garde aux bastimens publics.* seulement aux ouurages publicques. A la verité Agrippe en laissa bien deux cens cinquante de compte faict : puis Cesar quatre cens soixante. Mesmes voulurent d'auantage iceulx antiques qu'il y eust quinze piedz francz tout a l'entour des Aqueductes, a fin que par les racines des arbres prouenans d'auanture les contours & flancz de leurs voultes ne peussent estre endommagez. & le semblable faisoit aussi les personnes priuées a l'endroit des bastimens qu'ilz desiroient durer a perpetuité, voulant bien que lon escriueist contre leurs monumens combien de piedz de terre ilz auoient dedié a la religion, c'est a dire les aucuns quinze, les autres vingt, & tout ainsi des autres.

Mais afin que ie ne m'amuse a deduire ces choses, lon estime que les arbres percreuz se meurent, si durát les iours caniculaires on entame leurs escorces a vn pied pres de terre, puis que lon face vn trou auec vne tariere penetrant iusques a la seue dedans lequel on gette de l'huyle de petrole mixtionné de pouldre de soulphre, ou si on les enrose abondamment d'eau en quoy auront cuit des escorces de feues bruslées.

Pour gaster vne forest. Columelle dict pareillement, que lon peult ruyner vne forest, en prenant des fleurs de lupins qui sont pois chiches, & les faisant tremper par vn iour tout entier en du ius de cigue, puis qu'on enrose de cela les racines des arbres.

Plus Solin dict qu'vn arbre estant touché des fleurs de quelque femme, perd ses fueilles tantost apres : & d'autres (du nombre desquelz est Pline) afferment qu'on les faict mourir par les abruuer du ius de Pastenade ou carote sauuage. Mais ie retourne a mon discours, pour dire que

Manieres de faire vne muraille ruineuse. Si la vieille paroy est trop menue, il en faudra faire vne neuue tout encontre, pour la soustenir & adosser : ou pour euiter la despence, la conuiendra par cy par la

par la fortifier d'ossemens qui sont pilastres ou colonnes, chose qui se fera par ceste voye.

En plusieurs lieux de la vieille parroy faictes y mettre des reprises de bonne forte pierre, ayant tant de saillye hors la susdite vieille, que ce soit au parpain du mur que vous aurez a leuer contre ; si que cela serue de lyaisons: toutesfois notez que ce mur ne se doibt faire que de pierre commune.

Mais pour y mettre des pilastres, faictes ainsi que ie voys dire: merquez de croye ou pierre sanguine sur la vieille cloyson la largeur que vouldrez donner a vn d'iceulx pilastres: puis commenceant des le fondemēt, faictes vne ouuerture à icelle cloyson, vn peu plus large que le diametre de vostredicte merque: mais la haulteur n'en soit si haulte. Cela faict, remassonnez curieusement l'ouuerture de puissante pierre de taille, voire par ordres tous esgaulx : & par ce moyen la partie de la parroy comprise dans le diametre de vostredicte merque, sera soustenue sur l'espoisseur de la pile, & tout l'ouurage renforcé. puis suyuant ceste mode conduysez tout le reste iusques a la perfection, & vous vous en trouuerez bien. Qui est assez quant au renforcement des parois trop menues.

Mais ou il y auroit de faulte de bonnes lyaisons, on se deura seruir de gros harpons de fer, ou (qui vault mieulx) de cuyure. toutesfois il fault prendre garde que les ossemens ne soyent affoyblis par les ouuertures. *Lyaisons à mettre dedans vne paroy.*

Et si d'auanture vn esboullement de terre pressoit quelque pan de muraille, ou si l'humidité le corrompoit, faictes faire du long vne trenchée, ainsi que verrez le besoing: puis pour resister a l'importunité de la terre, bastissez a l'encontre des espaillers en demirond, & ilz la soustiendront si bien qu'elle ne vous sera dommage. Apres encontre icelle humidité seruez vous de trenchées en plusieurs lieux, (ainsi comme i'ay dict) par ou elle se puisse escouler & tarir.

Encores contre le susdict esboullemēt de terre, faictes des rampars de bōnes grosses pieces de boys, qui de leurs frontz arrestent la pesanteur tumbante, & ce faisant deffendent la muraille : mais pour garder qu'ilz ne reculent, lyez les bien de trauersans par industrie de charpenterie, mesmes les chargez fort d'autre bois sans esquarir: & ladicte masse assemblée en s'affaissant demeurera forte assez pour tenir vn long temps auant que les nerfz de la matiere succumbent par foyblesse.

❧ Des choses à quoy lon ne peult plus remedier, mais qui se peuuent amender apres le coup.

Chapitre dixseptieme.

IE vien maintenant aux ouurages à quoy lon ne sauroit autrement donner ordre, mais qui se peuuent amender apres que tout est faict.

Vne fente en vne parroy, ou vne cambrure hors ligne a plomb, se font par foys a cause de la voulte, dont les archeures poussent trop les murailles, lesquelles aussi d'autre costé ne peuuent parauāture supporter la pesanteur excessiue du fardeau. Ce neantmoins toutes ces faultes ne prouiennent quasi d'ailleurs sinon des fondemens: mais si c'est d'autre cause, on le congnoist par vrais indices. Et qu'ainsi soit, la fente ou creuasse en vne muraille (afin que ie commence par la) monstre euidemment du costé ou elle s'adresse en montant contremont, que la dessoubz en

DIXIEME LIVRE DE MESSIRE

Moyen de cognoistre dont vient la ruine des creuasses des murailles ou paroys.

est l'occasion, mais si elle s'en va montant tout droit sans gauchir ça ne la, mesmes s'eslargissant à l'vn des boutz, en ce cas il nous fauldra considerer diligemment d'vne part & d'autre les asiettes des pierres : & ou nous les verrons sortir hors de la ligne a plomb, la endroit dirons nous que le fondement est corrompu. Mais si la muraille par hault estoit demeurée en son entier, & que par embas il y eust plusieurs creuasses, lesquelles en montant amont s'allassent toutes rencontrer come a vn poinct, cela nous sera seurs, que les encoignures de ladicte muraille sont fermes, mais que la faulte gist enuiron le mylieu de la longueur du fondement. Toutesfois si tant est qu'il n'y ait qu'vne fente, tant plus ceste la sera ouuerte par le hault, tant plus monstrera elle qu'il y aura eu grande emotion faicte dedans les encoignures.

Quand le besoing donques requerra qu'on remedie aux fondemens, alors selon la grandeur de l'ouurage, & la fermeté du terroer, il conuiendra creuser ioignant le pied de la muraille vn puy ou fosse estroitte, si profonde qu'elle arriue iusques au tuf, afin d'oster les pierres de la place endommagée, puis promptement y en remettre d'autres de bloccage ordinaire, & donner au mortier espace de se prendre. Apres quand la massonnerie sera bien seche en cest endroit, allez faire deuant vn autre, vne fosse pareille a la premiere, puis besongnez comme deuant, & permettez aussi que cela s'endurcisse: car ce faisant vous donnerez plus grande fermeté a la muraille, qu'elle n'en auoit eu a son commencement.

Mais s'il vous semble que le terroer ne soit pas assez ferme, adonc en certains lieux peu esloignez des encoignures, tant par dedans que dehors œuure, faictes (comme dict a esté) creuser des fosses, lesquelles puis apres remplissez de pilotis bien amassé, & borné tout au long du cours de ladicte muraille de pieces de charpenterie adossantes l'ouurage, si bien qu'il ne se puisse desmentir. Et encores outre cela, trauersez les racines d'icelle muraille de plus grosses & plus fortes tronches, aux boutz desquelles en des mortaises y ait des estansons qui apuyent comme arczboutans les endroitz dangereux de ruyne. Mais en toutes ces reparations que nous venons de dire, prenez garde sur tout a ce que le nouuel ouurage adiousté contre l'autre, ne soit en aucune de ces parties si foyble qu'il ne puisse bien & longuement supporter la charge qu'il aura: autrement tout le faix de la paroy viendroit a fondre incontinent sur ce lieu plus debile.

Mais si les fondemens sont desioinctz enuiron le milieu, & que le hault du mur demeure en son entier: voyát cela vous trasserez de croye sur la face de la muraille vn desseing de voulte aussi grand que le besoing le requerra, c'est a dire tant qu'il comprenne entierement ou d'auantage tout ce qui sera esboulé: puis commençant aux deux boutz de l'arche, vous ferez percer la paroy non point de plus grád trou que pour y mettre seulement vn des panneaux de pierre conuenable a fournir la rondeur (lesquelz panneaux aucuns appellent coingz) mais faictes a lourier que ces paneaux soient taillez de maniere, que leurs coupes respondent toutes au centre de l'arche. Cela faict, ouurez l'autre pertuys pour le paneau qui doyt aller apres, & l'en estouppez seurement: puis continuez tant vostre labeur, que le demy arc de la voulte soit entierement acheué, & ce faisant vous peruiendrez a vostre intention sans peril ny dommage.

En apres si quelque colonne ou ossement de muraille estoit debilité, voycy comment vous y pouruoyerez. Soubz l'architraue de la massonnerie faictes y vne

puissante

LEON BAPTISTE ALBERT. 227

puissante arche de bricque & de bon plastre, dessoubz laquelle encores mettez y de fortz pilliers massonnez dudict plastre, & bien accommodez a tel effect, en maniere que ladicte arche qui se bastit de neuf, remplisse bien le vuyde estant ordonné entre deux colonnes. Mais soit cest ouurage mené si chauldement & a si grande haste que iamais on ne cesse tant que ce sera faict. Or la nature du plastre est qu'il enfle en se sechãt, parquoy fault dire q ceste massonnerie nouuelle soubz-leuera sur son dos ou cambrure, au moins tant qu'il sera en elle, la charge de la vieille muraille. Adoncques vous ayant vostre cas apresté, ostez de la ceste colonne endommagée, & en son lieu remettez en vne autre qui soit saine & entiere. *Le plastre de sa nature se enfle.*

Mais si vous vouliez renforcer par voye de charpenterie, & fier le pois d'vne masse dessus des cheuuetz, faictes dresser des bacules de tronches, & charger sur les boutz des corbeilles pleines de sable : & cela vous rehaussera peu à peu vostre massonnerie, voire autant d'vne part que d'autre, sans la fouller aucunement. Que si la muraille s'estoit d'auature panchée hors de sa ligne aplomb, mettez des estansons à l'encontre à fin qu'il gardent de plus courber : mais à fin qu'ilz ne recullet, donnez leur a chascun des arrestz fortz & puissans de bien bonne charpenterie: mesmes n'oubliez des boutans empattez deça & dela pour appuyer ces estansons, si qu'ilz ne puissent eschapper. Cela faict, par leuiers ou par coingz pressez tant vostre ouurage contre la muraille panchante, qu'elle se vienne a redresser, & l'effect vous succedera auant voz efforts peu à peu, mais non pas tout a vn coup, & comme par force.

Si cela ne vous semble bon, faictes seulement soustenir la muraille panchante par estansons bien appuyez d'vn bout en ferme terre, & pour garder qu'ilz ne pourrissent par l'attouchement de la chaulx, couurez les bien d'vne mixtió faicte d'huyle & de poix fondue. ce faisant il n'en viendra faulte. Toutesfois encores pour le plus seur edifiez adonc de bonne pierre des arboutans contre ladicte muraille, lesquelz comprennent dedans eulx les susdictz estansons couuers de poix comme dict est, puis ne craignez que l'ouurage perisse.

Mais s'il aduenoit d'auanture qu'vn colosse ou quelque petite Eglise veinssent a se pancher auec leur fondement, & tout d'vne partie ou d'autre, en ce cas vous les releuerez pour estre droitz, ou les affaisserez du costé tenant ferme, par la voye que ie voys dire. Mais certes l'vn & l'autre ouurage est d'entreprise hardye a grans merueilles. Toutesfois pour venir a bout, auant que rien faire autre chose, raffermissez tresbien la base ou assiette, ensemble ce que vous verrez qui se pourroit desioindre par la force du mouuement, auec bonne charpenterie bien assemblée par tenons & mortaises, si que cela estraigne ainsi qu'vne ceinture, & pour trouuer moyen commode a tel effect, ordonnez vn engin lequel se puisse serrer & soubzleuer par coingz auec vne bacule supposée, & en maniere d'vne pinsse, comme nous auons dict: lequel engin vous pourrez applicquer en creusant peu a peu dessoubz le fondement, mesmes en commençant par le mylieu du costé incliné, plus bas que les racines de son empietement, & la en profondeur faisant vne ouuerture non gueres large, mais si haulte que lon y puisse massonner a plaisir de bonnes pierres ordinaires, fortes assez pour porter le fardeau: mais vous ne comblerez du tout de mortier & de pierres la susdicte ouuerture, ains laisserez a vuyde certaines paulmes de haulteur a fin de la remplir apres de puissans coingz de boys de chesne q entreront à l'ayse, & surquoy la lourde masse du Colosse se puis *Pour releuer vn grãd bastiment qui panche.*

DIXIEME LIVRE DE MESSIRE

se par temps affaisser.

Par semblable façon de faire vous pourrez bien aussi remettre a plomb tout le costé panchant d'une petite eglise, & reparer son fondement, pour en estre plus ferme. Car quand icelles masses auront pris coup, vous retirerez sagement lesdictz coingz de dessoubz : & ce faisant vous remettrez le pan de la muraille iustement au cordeau : lors ce qui entrebaillera, vous le restoupperez de bons panneaux de pierre, auec mortier de chaulx & sable.

Entreprise de Leon Baptiste pour restablir quelques parois vitieuses en l'eglise sainct Pierre a Rome.

A Rome en l'eglise sainct Pierre, pource que les aelles des parois frequentes desus les Colonnes, sortoient hors de leur ligne perpendiculaire, & ainsi menasoient les toictz de ruyner, ie pensay d'y mettre remede par la ruse ensuyuante. C'est que ie m'estoye resolu de faire abbatre chacune des parties panchantes, sans auoir esgard a quelcunque colonne qui la peust supporter : & puis la faire restablir en ligne a plomb de maçonnerie ordinaire, laissant par cy par la des dentz ou reprises de pierre, que l'on dict autrement attentes, ausquelles se peust allyer le reste de la muraille neuue qui seroit a faire puis apres. & pour soustenir la couuerture i'eusse faict mettre sur des cheures certaines pieces de charpenterie en lieu de la partie de muraille panchante qui se deuoit oster, asseyát icelles cheures sur le toict & asseurant leurs piedz tant deça que dela sur le plus ferme dudict toict, & sur ma muraille remontée, & ainsi feusse allé continuant de colonne en colonne tant come le cas eust requis. Or est la cheure vn engin propre a mariniers faict de trois pieces de boys, dont les boutz d'enhault s'assemblent tout en vn, par vne cheuille de fer, & auec liaison de corde si besoing est, mais les piedz se separent en triangle, & certes de cest engin la quand l'on y a mis le moulinet auec ses brassieres, nous nous en seruons bien commodement pour leuer de gros faix.

Cheure, en gin a mariniers.

Au demourant si vous voulez refaire vne crouste nouuelle a quelque vieille muraille, ou du cimét sur vn paué, mouillez bien tout premier la place auecques force eau fraische, puis d'vne grosse bresse la brouillez de fleur de chaulx bien destrempée, & meslée de pouldre de marbre, ce faisant le mortier que vous placquerez par dessus, tiendra en sorte que vous en serez bien content.

Moyen & façon pour faire vne crouste nouuelle a vne paroy ou paué.

Plus s'il se treuue des creuasses en vn paué a descouuert, vous les pourrez facilement reioindre & faire tenir eau auec des cendres criblées & meslées en l'huyle, especialement de lin. Et aussi seroit fort commode a cest ouurage la croye bien cuytte au four, meslée auec de la chaulx viue, pourueu qu'on eust auant la main curieusement nettoyé le dedans & les bordz des susdictes creuasses, tant de la pouldre que des ordures empeschantes, & qu'on les eust abbreué d'huyle. Pour les bien nettoyer il ne fault que des bresses de poil de porc bien long, & des souffletz pour souffler dans les creux.

Pour nettoyer creuasses des murailles.

Puis que nous en sommes iusques la, n'oublions point en cest endroit l'embellissement d'vn ouurage, ains disons que si les murailles sont de haulteur tant excessiue que cela les difforme, il y fault appliquer des Cornices, ou y mettre des diuisions de painéture en lieux bien a propos, afin de rendre ceste haulteur plus agreable a l'œil. Que si vne muraille est aussi par trop longue, faictes y mettre des colonnes prenantes du bas iusques au hault, lesquelles ne soyent pas trop drues, mais vn peu clair semées : & ce faisant la veue trouuera des obiectz pour se recreer, & en sera moins offensée.

Pareillement

...ment vous souuiẽne que plusieurs edifices pour estre asiz en des lieux ...llez, ou pour auoir leurs murailles plus basses que la raison ne requerroit, s'en ...onstrent plus petitz & beaucoup plus estroitz qu'ilz ne sont. Mais au contraire ...nd ilz sont rem... atez, & que l'on à rehaulsé le paué auecques les murailles d'a... ...tour, ilz s'en monstrent de loing plus grans qu'au parauãt. Mais quãd on faict ...ouuertures en lieux commodes, principalement si la porte est mise en quelque ...droit bien apparent, mesmes si les fenestres sont percées bien hault en la mu... ...ille: c'est chose manifeste que tant les salles pour menger, que les autres mem... ...res de logis s'en mõstrẽt beaucoup plus magnifiques & plus braues de la moytié.

Fin du dixieme & dernier liure de messire Leon Baptiste Albert,
gentilhomme Florentin, tressauant & profond en toutes
bonnes lettres, mesmes singulier Architecte, &
ouurier excellent de sa main: dont la
louenge en soit a Dieu, &
aux hommes le
proffit.

Imprimé à Paris par Robert Massellin, pour Iacques Keruer
Libraire iuré en l'Vniuersité de Paris, demourant rue
sainct Iacques, à l'éseigne des deux cochetz
& fut acheué d'imprimer le
deuxieme iour
d'Aoust.

1553.

www.ingramcontent.com/pod-product-compliance
Lightning Source LLC
Chambersburg PA
CBHW051346220526
45469CB00001B/135